Bestimmungsbuch Archäologie 9

Herausgegeben von
Landesstelle für die nichtstaatlichen Museen in Bayern,
Archäologisches Landesmuseum Baden-Württemberg,
LVR-LandesMuseum Bonn,
Archäologisches Museum Hamburg,
Landesamt für Archäologie Sachsen,
Landesmuseum Hannover

Arm- und Beinringe

erkennen · bestimmen · beschreiben

von
Angelika Abegg-Wigg
und Ronald Heynowski

Deutscher
Kunstverlag

Bestimmungsbuch Archäologie 9

Herausgegeben von
Landesstelle für die nichtstaatlichen Museen in Bayern,
Archäologisches Landesmuseum Baden-Württemberg,
LVR-LandesMuseum Bonn,
Archäologisches Museum Hamburg,
Landesamt für Archäologie Sachsen,
Landesmuseum Hannover

Redaktion:
Barbara Kappelmayr und Rudolf Winterstein

Bildrecherchen und Bildredaktion:
Ronald Heynowski, Angelika Abegg-Wigg, Christof Flügel

Abbildung auf dem Umschlag:
Berge Typ Hagenau (4.1.), Weingarten (Baden), Lkr. Karlsruhe,
Archäologisches Landesmuseum Baden-Württemberg, Inv.-Nr. 1990-0123-0077-0009

Korrektorat: Rudolf Winterstein, München
Umschlag, Repro, Satz und Layout: Edgar Endl, booklab GmbH, München
Druck und Bindung: DZA Druckerei zu Altenburg GmbH, Altenburg

© 2023
Deutscher Kunstverlag
Ein Verlag der Walter de Gruyter GmbH Berlin Boston
www.deutscherkunstverlag.de
www.degruyter.com

ISBN 978-3-422-80138-7

Inhalt

Vorwort der Herausgeber

Eine möglichst exakte Benennung und Einordnung nach Kategorien, Verbreitungsregionen und Zeitepochen ist für archäologische Bodenfunde die Grundlage jeglicher weiterführenden Interpretation. Beziehungen in Raum und Zeit werden sichtbar und führen zu kulturgeschichtlichen Bewertungen. Die Klassifizierung beziehungsweise Zuordnung in ein Bezugssystem ermöglicht darüber hinaus eine geordnete Bewahrung und nachvollziehbare Präsentation von Fundobjekten. Mit dem hier vorliegenden neunten Band der Reihe »Bestimmungsbuch Archäologie« führt die ARBEITSGEMEINSCHAFT ARCHÄOLOGIETHESAURUS, in der verschiedene archäologische Institutionen Deutschlands vertreten sind, die systematische Vorlage von Gegenstandsgruppen Mittel- und Nordeuropas fort.

Ringförmige Schmuckstücke wurden in den ur- und frühgeschichtlichen Epochen von den Menschen an verschiedenen Stellen einzeln oder zu mehreren Exemplaren am Körper getragen, so als Armring an beiden Unter- und/oder Oberarmen und als Beinring an den Beinen beziehungsweise an den Fußgelenken. Arm- und Beinringe gibt es in zahlreichen Formen und aus verschiedenartigen Materialien. In der Regel gut sichtbar am Körper können sie nicht nur individuelle Zierde oder Trachtbestandteil sein, sondern manchmal ebenfalls als besondere Aus- und Kennzeichnung dienen. Die hier vorliegende epochen- und raumübergreifende Systematik mit Schwerpunkt auf den deutschsprachigen Raum zeigt dieses Spektrum eindrucksvoll auf.

Standardisierte und wissenschaftlich fundierte Einträge sowie Beschreibungen zu den einzelnen Gegenstandsformen ermöglichen die Bestimmung archäologischer Fundobjekte, wobei jede Unterklasse illustriert ist. Berücksichtigung finden die ur- und frühgeschichtlichen Objekte von der Steinzeit bis in das Mittelalter, also bis circa 1000 n. Chr. Damit wird eine handliche und übersichtliche Bestimmungshilfe angeboten, die – unabhängig vom Kenntnisstand – sich an alle Interessierten wendet. Die Reihe »Bestimmungsbuch Archäologie« erscheint nun schon regelmäßig seit 2012 und wird laufend fortgesetzt.

Dr. Angelika Abegg-Wigg und Dr. Ronald Heynowski erarbeiteten den vorliegenden Band. Die Betreuung in der Landesstelle für die nichtstaatlichen Museen in Bayern übernahmen Dr. Christof Flügel und Barbara Kappelmayr M. A. Die sorgfältige redaktionelle Durchsicht übernahm in bewährter Weise Rudolf Winterstein, München. Der Verlag sorgte für die ansprechende Umsetzung des Manuskripts. Allen Beteiligten sei herzlich für ihr Engagement gedankt.

Dr. Dirk Blübaum Landesstelle für die nichtstaatlichen Museen in Bayern, München · Leiter

Prof. Dr. Claus Wolf Archäologisches Landesmuseum Baden-Württemberg, Konstanz · Direktor

Prof. Dr. Thorsten Valk LVR-LandesMuseum Bonn · Direktor

Prof. Dr. Rainer-Maria Weiss Archäologisches Museum Hamburg · Direktor

Dr. Regina Smolnik Landesamt für Archäologie Sachsen, Dresden · Landesarchäologin

Martin Schmidt M.A. Landesmuseum Hannover · Stellvertretender Direktor

Einführung

Ein einheitlicher ARCHÄOLOGISCHER OBJEKTBEZEICHNUNGS-THESAURUS für den deutschsprachigen Raum

Für eine digitale Erfassung archäologischer Sammlungsbestände ist ein kontrolliertes Vokabular unerlässlich. Nur so kann eine einheitliche Ansprache der Objekte garantiert und damit ihre langfristige Auffindbarkeit gewährleistet werden. Auch für ihre Einbindung in überregionale, nationale und internationale Kulturportale wie die Deutsche Digitale Bibliothek oder die Europeana sowie die fächerübergreifende Nationale Forschungsdateninfrastruktur (NFDI) ist die Verwendung normierter Begrifflichkeiten zwingend erforderlich. Während im kunst- und kulturhistorischen Bereich bereits seit Langem zahlreiche überregional anerkannte Thesauri vorliegen, fehlt etwas Vergleichbares für das Fachgebiet der Archäologie bisher noch weitgehend, auch wenn in den letzten Jahren in vielen Projekten und Initiativen immer mehr Normvokabulare für das gesamte Spektrum archäologischer Forschungsarbeit entwickelt werden.

Die 2008 gegründete AG ARCHÄOLOGIETHESAURUS, in der Archäologen aus ganz Deutschland zusammenarbeiten, hat sich zum Ziel gesetzt, ein vereinheitlichtes, überregional verwendbares Vokabular archäologischer Objektbezeichnungen zu entwickeln, das die – nicht nur digitale – Inventarisierung der umfangreichen Bestände in den archäologischen Landesmuseen und Landesämtern ebenso wie der kleineren archäologischen Sammlungen in den vielfältigen regionalen Museen erleichtern soll. Es handelt sich hierbei also in erster Linie um ein Werkzeug zur praktischen Anwendung und nicht um eine Forschungsarbeit. Dennoch soll der archäologische Objektbezeichnungsthesaurus am Ende sowohl von Laien als auch von Wissenschaftlern benutzt werden können. Dies setzt voraus, dass die zu erarbeitende Terminologie, ausgehend von sehr allgemein gehaltenen Begriffen, von Anfang an eine gewisse typologische Tiefe erreicht, wobei jedoch nur solche Typen in dem Vokabular abgebildet werden, die bereits eine langjährige generelle Anerkennung in der Fachwelt erfahren haben.

Damit zeigen sich aber zugleich die Schwierigkeiten einer einheitlichen Verwendung archäologischer Objektbezeichnungen: Viele Begriffe sind in einen engen regionalen oder chronologischen Kontext eingebettet, an bestimmte Forschungsrichtungen oder Schulen gebunden oder verändern durch neue Forschungsarbeiten ihren Inhalt. Solche wissenschaftlichen Feinheiten lassen sich teilweise nur schwer in einem allgemeingültigen System abbilden. Hinzu kommt die über Jahrzehnte gewachsene archäologische Fachterminologie, die zu vielfältigen und oft umständlichen, aus zahlreichen Präkombinationen bestehenden Bezeichnungen geführt hat. Diese vertrauten Begriffe bleiben aber selbstverständlich erhalten. Finden sich für eine Form mehrere Benennungen, so wird für den archäologischen Objektbezeichnungsthesaurus in der Regel ein möglichst sprechender, also beschreibender Name ausgewählt, weitere Fachbezeichnungen werden als Synonyme mitgeführt. Im Sinne einer möglichst einfachen Anwendung können an dieser Stelle neben echten Synonymen auch sogenannte Quasisynonyme auftauchen, die zwar grundsätzlich dieselbe Form bezeichnen, aber dennoch gewisse typologische Unterschiede aufweisen. Dadurch lassen sich beispielsweise kleinere regional bedingte Formunterschiede oder etwas abweichende Typabgrenzungen und Definitionen unterschiedlicher Bearbeiter unkompliziert abbilden. Untervarianten eines Typs, die nicht als eigenständige Formen beschrieben werden, werden als untergeordnete Begriffe genannt.

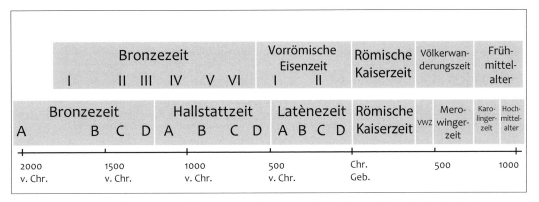

Abb. 1: Chronologische Übersicht von der Bronzezeit bis zum Mittelalter im norddeutschen (oben) und süddeutschen Raum (unten). Die Bezeichnung der Zeitstufen erfolgt nach P. Reinecke (1965), O. Montelius (1917) und H. Keiling (1969).

Gemäß den Leitgedanken der AG ARCHÄOLOGIETHESAURUS werden die einzelnen Klassen einer Objektgruppe mit ihren kennzeichnenden Merkmalen beschrieben und nach rein formalen Kriterien gegliedert, also unabhängig von ihrer chronologischen und kulturellen Einordnung. Dennoch sind Hinweise auf eine zeitliche wie räumliche Eingrenzung einer jeden Form unerlässlich. Zur Datierung werden in der Regel die Epoche, die archäologische Kulturgruppe und ein absolutes, in Jahrhunderten angegebenes Datum genannt. Dabei dienen die allgemein gängigen Standardchronologien als Orientierung (**Abb. 1**). Erfasst wird regelhaft ein Zeitraum vom Paläolithikum bis ins frühe Mittelalter. Die Obergrenze bildet das Hochmittelalter, wobei Formen aus der Zeit nach 1000 nur in Ausnahmefällen berücksichtigt werden, da sie sich oft nur schwer gemeinsam mit den älteren Funden in eine einheitliche Struktur bringen lassen. Auch käme es bei den jüngeren Hinterlassenschaften zunehmend zu Überschneidungen mit anderen kulturhistorischen oder volkskundlichen Objektthesauri, die jedoch vermieden werden sollen. Im Hinblick auf ihr regionales Vorkommen werden nur solche Formen berücksichtigt, die im deutschsprachigen Raum in nennenswerter Menge vertreten sind. Dennoch wird bei jeder Gegenstandsform die Gesamtverbreitung aufgeführt, wobei generalisierend nur Länder und Landesteile genannt werden. Jedem

Begriff werden zudem eine Definition und eine typische Abbildung hinterlegt. Die als Quellennachweis dienenden Literaturangaben und Abbildungsnachweise können unterschiedliche Tiefen erreichen. Oft reicht eine einzige Quellenangabe aus, im Falle von in der Forschung noch nicht verbindlich definierten Typen erscheinen bisweilen jedoch umfangreiche Literaturangaben unerlässlich. Auch Abbildungshinweise, die auf Abweichungen vom im Bestimmungsbuch dargestellten Idealtypus verweisen, können zur Einordnung individueller Objekte manchmal hilfreich sein.

Der in der AG ARCHÄOLOGIETHESAURUS entwickelte archäologische Objektbezeichnungsthesaurus erhebt keinen Anspruch auf Vollständigkeit; Ziel ist es aber, eine Struktur zu schaffen, die jederzeit ergänzt und erweitert werden kann, ohne grundsätzlich verändert werden zu müssen. So können auch neu definierte Varianten immer wieder in das Vokabular eingebunden werden, das auf diese Weise stets auf einen aktuellen Forschungsstand gebracht werden kann. Am Ende der Arbeit soll ein Vokabular stehen, das zum einen die Erfassung archäologischer Bestände mit unterschiedlichen Erschließungstiefen ermöglicht, zum anderen aber auch vielfältige Suchmöglichkeiten anbietet. Hierzu dienen auch die Relationen, die auf Beziehungen zwischen einzelnen Formen derselben Objektgruppe, aber auch unterschiedlicher Gruppen wie beispielsweise der

Hals- und der in diesem Band vorgelegten Arm-
ringe verweisen. Solche Verknüpfungen nehmen
mit jeder neu erschlossenen Materialgruppe zu
und werden für eine zukünftige digitale Recher-
che noch weiter an Bedeutung gewinnen.

Die Bereitstellung des Thesaurus ist langfristig
online auf der Website von www.museumsvoka-
bular.de oder einem Portal ähnlicher Art geplant
und soll über Standard-Austauschformate in die
gängigen Datenbanken einspielbar sein. Vorab er-
scheinen seit 2012 einzelne Objektgruppen in ge-
druckter Form als »**Bestimmungsbuch Archäolo-
gie**«. Bisher veröffentlicht wurden: Fibeln, Äxte
und Beile, Nadeln, Kosmetisches und medizini-
sches Gerät, Gürtel, Dolche und Schwerter, Hals-
ringe sowie zuletzt Messer und Erntegeräte. Der
nunmehr neunte Band widmet sich den Arm- und
Beinringen und setzt damit die mit den Halsringen
begonnene Gliederung des vor- und frühge-
schichtlichen Ringschmucks fort, an deren Struk-
tur er sich, soweit möglich, auch orientiert.

Für den Leser dieses Buches gelten zur Erschlie-
ßung der Objekte die aus den bereits erschiene-
nen Bänden vertrauten Zugänge: Eine grobe Glie-
derung wird im Inhaltsverzeichnis geliefert. Man
kann sich den Objekten durch die Gliederungskri-
terien der Ordnungshierarchien annähern. Sind
die Bezeichnungen bekannt, lässt sich der Bestand
durch die Register (Verzeichnisse) erschließen, in
denen alle verwendeten Typenbezeichnungen
und ihre Synonyme aufgelistet sind. Der für man-
chen Nutzer einfachste Weg ist das Blättern und
Vergleichen. Alle Zeichnungen einer Objekt-
gruppe, für die jeweils ein konkretes, besonders
typisches Fundstück als Vorlage ausgewählt
wurde, besitzen den einheitlichen Maßstab 2 : 3.
Zusätzliche Informationen bieten die Fototafeln
mit ausgewählten Typen.

Auch der neunte Band des Bestimmungsbuches
Archäologie ist ein Ergebnis der gesamten AG AR-
CHÄOLOGIETHESAURUS, an dem alle Mitglieder
nach Kräften mitgearbeitet haben, sei es durch die
Bereitstellung von Fotos und Literaturergänzun-
gen, redaktionelle Aufgaben oder ganz besonders
durch die vielen Diskussionen der Systematiken
und Sachtexte sowie der sinnvollen Einbindung
einzelner Formen in die vorgegebene Struktur.
Das Archäologische Museum Erding und das Mu-
seum des Marktes Essenbach haben durch das un-
entgeltliche Bereitstellen von Fotos zum Gelingen
des Bandes beigetragen. Allen Helfern einen ganz
herzlichen Dank!

Weitere Bände sind in Vorbereitung.

Kathrin Mertens

In der AG ARCHÄOLOGIETHESAURUS sind derzeit folgende Institutionen und Wissenschaftler
vertreten:

Bonn, LVR-LandesMuseum Bonn (Christian Röser)
Bonn (Hoyer von Prittwitz)
Dresden, Landesamt für Archäologie Sachsen (Ronald Heynowski)
Hamburg, Archäologisches Museum Hamburg (Kathrin Mertens)
Hannover, Landesmuseum Hannover (Ulrike Weller)
Karlsruhe (Hartmut Kaiser)
Köln, Universität zu Köln (Eckhard Deschler-Erb)
München, Archäologische Staatssammlung (Brigitte Haas-Gebhard)
München, Landesstelle für die nichtstaatlichen Museen in Bayern (Christof Flügel)
Rastatt, Archäologisches Landesmuseum Baden-Württemberg, Zentrales Fundarchiv
 (Patricia Schlemper)
Schleswig, Museum für Archäologie Schloss Gottorf, Stiftung Schleswig-Holsteinische
 Landesmuseen Schloss Gottorf (Angelika Abegg-Wigg)
Schleswig, Archäologisches Landesamt Schleswig-Holstein (Lydia Hendel)
Weißenburg i. Bay., Museen Weißenburg (Mario Bloier)

Einleitung

Arm- und Beinringe sind sehr beliebte Schmuckstücke, die vielfältig gestaltet sein können. Die frühesten Exemplare stammen aus dem Paläolithikum (Weiß 2019). Im Unterschied zu Nadeln, Fibeln oder Gürtelbestandteilen gibt es für die Ringe keine weitere Funktion als die, den Körper zu schmücken und – aber damit verbunden – besitzen sie einen zeichenhaften Charakter, der den Träger als Mitglied einer bestimmten Gruppe ausweisen kann oder ihn mit speziellen Eigenschaften ausstattet. Arm- und Beinschmuck zeigt Wohlhabenheit, ästhetischen Sinn und Wertschätzung der Person. Er kann Zeichen einer sozialen oder politischen Funktion sein, ein Symbol der Verbundenheit und Etikett einer Gruppenzugehörigkeit. Der Schmuck kann mit Kräften aufgeladen sein und den Träger stärken oder schützen. Vor allen Dingen dient er dazu, den Träger zu schmücken und dessen Außenwirkung zu fördern. Offensichtlich spielt das Tragen von Schmuck am Handgelenk bis heute eine wichtige Rolle. Dort ist er für jeden, auch für den Träger selbst, immer sichtbar und erhält mit jeder Bewegung der Hand seine Aufmerksamkeit. Das Handgelenk scheint prädestiniert für jede Art schmückenden Beiwerks. Dabei muss es sich gar nicht um spezielle Produkte handeln. Schon ein Drahtstück, ein zurechtgebogener Blechstreifen oder der vereinzelte Bügelring einer Ringfibel (Konrad 1997, 69) kann dem Schmuckbedürfnis genügen. Über möglichen Armschmuck aus organischen Materialien wie Leder, Tierhaar, Gräser oder Blumen lässt sich im archäologischen Bereich nur spekulieren, da davon keine Beispiele erhalten sind.

Nicht selten spielt jedoch auch der materielle Wert eine wichtige Rolle. Neben Stücken aus Edelmetall sind für das Ende der Bronzezeit solche Ringe zu nennen, die mit Einlagen aus dem seinerzeit sehr seltenen Eisen versehen sind (vgl. [Armring] 1.1.1.3.11.; [Beinring] 1.1.2.11.). Für die frühe Bronzezeit mag das Ringvolumen und damit die Menge des verarbeiteten Metalls ein Wertkriterium gewesen sein. Eine aufwendige Konstruktion, eine reiche Verzierung und die Verwendung von Schmucksteinen waren weitere Möglichkeiten, die Besonderheit des Rings zu erhöhen. Für die Römische Kaiserzeit ist aus schriftlichen Quellen überliefert, dass Armringe (armillae) zusammen mit Halsring (torques) und Zierscheiben (phalerae) an verdiente Soldaten als Auszeichnung verliehen wurden (Adler 2003, 39–41). Germanische principes wurden als Verbündete des Römischen Reichs mit goldenen Armringen beschenkt (J. Werner 1980, 36–38; von Rummel 2007, 353–368). Ein goldener Armring scheint auch zu den Insignien der späthallstatt- und frühlatènezeitlichen Fürsten gehört zu haben, wie die Beigaben in den entsprechend reich ausgestatteten Gräbern Südwestdeutschlands und die Darstellung auf der Steinstele vom Glauberg belegen (Baitinger/Pinsker 2002, 104–107; Hansen 2010, 98–103).

Soweit durch Grabfunde überliefert, wurden Arm- und Beinringe von Frauen und Männern getragen. Für Kinder konnte es die gängigen Formen in passenden miniaturisierten Anfertigungen geben. Beliebt war auch die Verkleinerung des Rings durch Verbiegen, wobei die Ringenden übereinandergeschoben wurden.

Systematik

In der deutschen Sprache existieren für den Ringschmuck verschiedene Bezeichnungen, die aber überwiegend synonym verstanden werden und regional gefärbt sind. Die Stücke werden beispielsweise als Armring, Armspange, Armband,

Armreif etc. bezeichnet, ohne dass sich der Name überregional einer spezifischen Form zuordnen ließe. Die im Text auftretenden Bezeichnungen sind überwiegend aus der jeweiligen Literatur übernommen.

Die Fokussierung auf den Schmuckcharakter hat zu einer schier unüberschaubaren Vielfalt an Formen und Verzierungen geführt. Dies erschwert die hier notwendige Systematik. Eine epochenübergreifende Betrachtung dieser Gegenstandsgruppe hat in der archäologischen Forschung bislang noch nicht stattgefunden, weshalb die Ringe je nach ihrem zeitlichen Vorkommen sehr unterschiedlich klassifiziert werden. Für die Wikingerzeit ist der Ringquerschnitt ein wichtiges Gliederungskriterium (Hårdh 1976, 54–63). Bei den frühmittelalterlichen Ringen gilt das Herstellungsmaterial als besonders charakteristisch (Wührer 2000). Die Ringe der Römischen Kaiserzeit werden nach einer gemischten Kombination von Herstellungsmaterial, Ringkonstruktion, Technologie und Verzierung unterschieden (Keller 1971, 94–108; Riha 1990, 52–53 Tab. 55). In der die Bronzezeitforschung prägenden Publikationsreihe »Prähistorische Bronzefunde« (https://www.uni-muenster.de/UrFruehGeschichte/praehistorische_bronzefunde/index.html) wird eine Gliederung nach der chronologischen Anordnung vorgenommen.

Aufgrund der großen Vielfalt an unterschiedlichen Formen und Verzierungen wird hier eine Systematik vorgelegt, die sich besonders an der Konstruktion der Schmuckstücke orientiert. Primär werden vier Arten nach Grundform und bevorzugter Trageweise unterschieden: Armringe, Armspiralen, Beinringe und Bergen. Als Armringe werden alle vornehmlich am Arm oder Handgelenk getragenen Ringe verstanden.

Davon unterscheiden sich die Armspiralen durch ihre in mehrere Windungen – mindestens eineinhalb, häufig zehn oder mehr – gelegte Spiralform. Ist die Trageweise belegt, so befanden sich die Spiralen in den meisten Fällen am Arm. In Einzelbeispielen ist aber auch ein Sitz am Bein nachgewiesen. Armspiralen gehören zu den ältesten Metallfunden und gehen bis in das 4. Jt. v. Chr. zurück. Besonders typisch sind sie für die Bronzezeit.

Beinringe wurden am Bein getragen, meistens am Fußknöchel, weswegen auch der Begriff Fußring geläufig ist. Die Formen der Beinringe gleichen vielfach denen der Armringe, doch gibt es eine ganze Reihe von Ausprägungen, die ausschließlich am Bein saßen. Umgekehrt gibt es zu den meisten Armringformen keine Pendants unter den Beinringen. Beinringe treten vor allem in der Bronze- und der Eisenzeit auf. In den nachchristlichen Jahrhunderten sind sie ungebräuchlich.

Die Bergen bilden eine besondere Form des Ringschmucks. Sie bestehen aus einem stab- oder bandförmigen Bügel, der auf beiden Seiten in großen Spiralplatten endet. Die Interpretation, dass es sich um einen panzerartigen Schutz von Handrücken und Unterarm handelt, ist veraltet (Lisch 1837, 140). Durch Grabfunde belegt, bilden Bergen einen Beinschmuck bei Frauen, gelegentlich kommt auch eine Trageweise am Arm vor (Schubart 1972, 21; Laux 2015, 161–162).

Die **Armringe** bilden die variantenreichste Art. Es lassen sich Formen aus Metall (1.), meistens Bronze, Silber, Gold oder Eisen, und solche aus anderen Werkstoffen (2.) wie Stein (2.1.), Knochen oder Geweih (2.2.), Elfenbein (2.3.), Muschelschale (2.4.), Keramik (2.5.), fossilem organischem Material (2.6.) und Glas (2.7.) unterscheiden. Jedes Herstellungsmaterial weist eigene Bearbeitungsverfahren auf, die sich auch auf die Ringform und die Verzierung auswirken. Die Armringe aus Metall lassen sich in offene Ringe (1.1.), solche mit einer Verschlusskonstruktion (1.2.) und geschlossene Stücke (1.3.) unterscheiden **(Abb. 2)**. Da die offenen Metallarmringe die am weitaus häufigsten sind, wird bei ihnen zwischen Ringen mit einfachen Enden (1.1.1.), solchen mit eingerollten oder verschlungenen Enden (1.1.2.) und Exemplaren unterschieden, bei denen die Enden plastisch hervorgehoben sind (1.1.3.). Bei den Armringen mit Verschluss ist dessen Konstruktion gruppenbildend. Bei Hohlringen gibt es einen Stöpselverschluss (1.2.1.), bei massiven Ringen einen Steckverschluss (1.2.2.). Die Verschlussstellen können mit einer Muffe (1.2.3.) oder einem Schieber (1.2.4.) versehen sein. Häufige Verschlussarten zeichnen sich durch Haken (1.2.5.) oder Haken und Öse

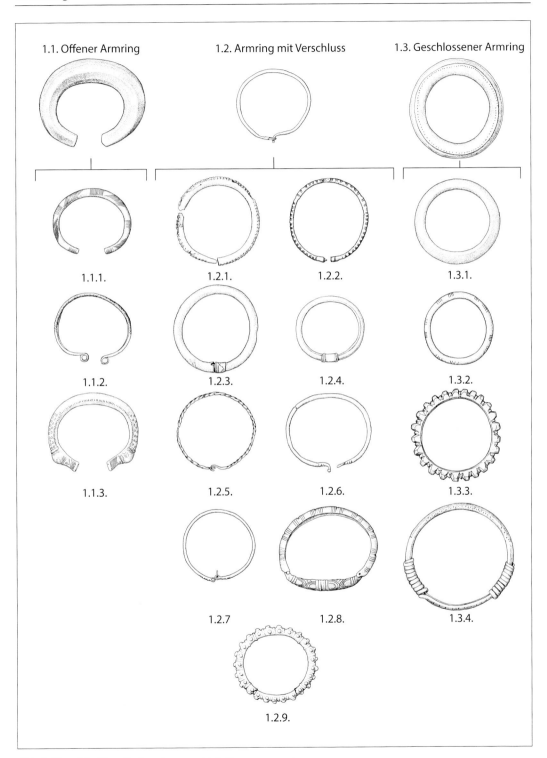

Abb. 2: Übersicht über die Armringe aus Metall.

(1.2.6.) aus. Es gibt ferner Ringe mit zwei Ösen, die durch ein Drahtringlein verbunden sind (1.2.7.). Komplizierte Konstruktionen sind durch scharnierartige Verbindungen (1.2.8.) oder durch eine Steckverbindung aus mehreren Teilen (1.2.9.) repräsentiert. Für eine detailliertere Unterscheidung der geschlossenen Armringe wird die Art der Verzierung herangezogen. Dabei kann zwischen unverzierten Ringen (1.3.1.), Ringen mit einem flachen, gepunzten oder eingeschnittenen Dekor (1.3.2.) und Ringen mit einer plastischen Profilierung der Oberfläche (1.3.3.) unterschieden werden. Ebenfalls zu den geschlossenen Ringen zählen solche mit zusammengewickelten Enden (1.3.4.). Bei den Armringen aus nicht-metallischem Werkstoff (2.) sind hauptsächlich geschlossene Ringformen zu verzeichnen, daneben gibt es aber auch einzelne offene Armringe aus Knochen oder Geweih (2.2.1.) und Glas (2.7.1.).

Zur Untergliederung der **Armspiralen** werden Kriterien herangezogen, die auf die Beschreibung der Gesamtform abzielen. Danach lassen sich jeweils Formen ohne weitere Verzierung (1.) von solchen unterscheiden, bei denen die Enden (2.) oder die Mitte (3.) hervorgehoben sind oder die gesamte Spirale mit einem Dekor versehen ist, ohne bestimmte Bereiche zu betonen (4.).

Die **Beinringe** bestehen im Prinzip aus Bronze. Lediglich bei den eisenzeitlichen Vertretern kann eine Stützkonstruktion aus einem Eisendraht vorkommen. Das äußere Erscheinungsbild wird aber auch bei ihnen durch eine Bronzeoberfläche bestimmt. Unberücksichtigt bleiben hier die Beinringe aus Edelmetall an Götterstatuen der Römischen Kaiserzeit, zu denen keine Pendants aus profanen Lebensbereichen bekannt sind (Kellner/Zahlhaas 1983, 21). Die Systematik der Beinringe erfolgt in Analogie zu den Armringen. Anhand der Ringkonstruktion lassen sich drei Arten unterscheiden **(Abb. 3)**: Der Beinring ist offen (1.), er besitzt einen Verschluss (2.) oder er ist geschlossen (3.). Bei den offenen Beinringen lassen sich Formen mit einfachen, meistens gerade abgeschnittenen Enden (1.1.) von solchen trennen, die verdickte und gestaltete Enden aufweisen (1.2.).

Beinringe mit rollen- oder spiralförmigen Enden liegen nicht vor. Die Beinringe mit Verschluss werden nach ihrer Konstruktion in Ringe mit Stöpselverschluss (2.1.), Ringe mit Muffenverschluss (2.2.), Ringe mit Ösen-Ring-Verschluss (2.3.) und mehrteilige Ringe (2.4.) unterschieden. Die geschlossenen Beinringe werden danach systematisiert, ob die Ringe über keine Verzierung verfügen (3.1.), eine Verzierung überwiegend grafisch als eingeschnittenes oder punziertes Muster auftritt (3.2.) oder eine plastische Verzierung in Form von Rippen und Wülsten gewählt wurde (3.3.).

Eine Klassifizierung der **Bergen** orientiert sich an den konkret auftretenden Formen. Sie basiert nicht auf dem Zutreffen einzelner, sondern auf einer Kombination mehrerer Kriterien. Unterschieden werden Bergen mit stabförmigem (1.) oder bandförmigem Bügel (2.), mit besonders großen Spiralplatten (3.) oder mit rücklaufendem Draht (4.). Dabei sind die Bügel der Bergen mit großen Spiralen stabartig oder schmal bandförmig und besitzen einen rundlichen, D-förmigen oder verrundet dreieckigen Querschnitt. Die Bergen mit rücklaufendem Draht weisen immer einen breitbandförmigen Bügel auf.

Die Grundform der hier verwendeten Systematiken ist eine hierarchische Struktur. Von einer zunächst groben Einteilung anhand einfacher äußerer Kriterien nähert sich die Gliederung zunehmend Detailmerkmalen. Dabei soll grundsätzlich die Möglichkeit für einen Ausbau der Systematik bestehen. In jeder Ebene lassen sich weitere, möglicherweise unberücksichtigte oder durch künftige Forschung sich als eigenständig herausstellende Formen ergänzen, ohne die Grundstruktur zu verändern. Gleichermaßen lassen sich künftig weitere Ebenen bilden, die eine zunehmend detailliertere Ansprache erlauben. Eine Kennnummer bildet die Position eines Typs in der Gesamthierarchie eindeutig ab. Die Anzahl der durch Punkte getrennten Nummern entspricht den Hierarchieebenen. Jeder Typ ist mit einem Namen bezeichnet. Dieser Name ist in der Regel aus der Fachliteratur übernommen. Nur für Formen, die keinen spezifischen Namen haben, wird eine pas-

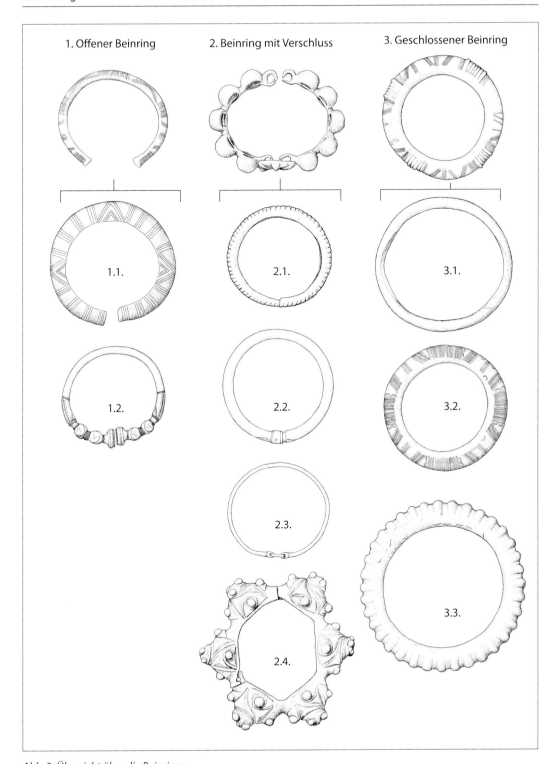

Abb. 3: Übersicht über die Beinringe.

sende neue Bezeichnung gewählt. Gibt es für einen Typ mehrere Bezeichnungen, wird ein bevorzugter Name herausgestellt. Die weiteren Bezeichnungen werden als *Synonym* genannt, wenn sie weitgehend die gleiche Form beschreiben, und als *Untergeordneter Begriff*, wenn es deutliche Detailunterschiede gibt. Dabei ist zu berücksichtigen, dass mit dem Begriff *Synonym* keine mathematische Gleichung gemeint sein kann. Tatsächlich besteht in den Geisteswissenschaften allgemein ein großer Teil der Forschungsarbeit in der Begriffsbestimmung und der Begriffsmodifizierung. Als Folge daraus besteht eine forschungsimmanente Flexibilität in den Bezeichnungen. Hinter gleichen Bezeichnungen müssen nicht (dauerhaft) die gleichen Begriffe stehen und umgekehrt können gleiche Begriffe unterschiedliche Bezeichnungen erhalten. Über die Rubrik *Relation* werden Typen miteinander verbunden, die eine große Ähnlichkeit aufweisen können, aufgrund der Systematik aber an unterschiedlichen Stellen der Hierarchie abgebildet werden. Grundsätzlich werden alle Typen anhand ihrer spezifischen Kennzeichen definiert. Dazu gehören die äußere Form, die Herstellungstechnik, die Verzierung oder Konstruktionsdetails. Das Herstellungsmaterial ist in den allermeisten Fällen Bronze und wird nur dann besonders hervorgehoben, wenn auch andere Materialien vorkommen. Auf eine Angabe der Maße wird in den meisten Fällen verzichtet, weil die Werte nur eine geringe Schwankungsbreite besitzen. Die Beschreibung wird durch die Abbil-

dung eines typischen Vertreters ergänzt, die einheitlich den Maßstab 2 : 3 besitzt. Dadurch können leicht Größenvergleiche hergestellt werden. Als ergänzende Informationen werden zu jedem Typ Angaben über das zeitliche und räumliche Vorkommen gemacht. Die Zeitangabe umfasst Epoche, relative chronologische Stufe und absolute Altersangabe im Jahrhundertraster. Ist ein Zeitintervall angegeben, bedeutet dies, dass die Form über den gesamten Zeitraum gebräuchlich war. Anderenfalls sind mehrere einzelne Zeitabschnitte genannt. Mit dem Verbreitungsgebiet soll das allgemeine Vorkommen des Typs umrissen werden. Weder wird Einzelstücken nachgegangen, noch geprüft, ob der Typ auch in anderen als den genannten Gebieten vorkommt und damit ein Ausschlusskriterium gegeben ist. Die Angabe der verwendeten Literatur bildet den wissenschaftlichen Nachweis.

Es gibt verschiedene Möglichkeiten, dieses Buch zu benutzen. Liegt ein Gegenstand vor, der bestimmt werden soll, führen die Merkmale an dem Stück durch die Gliederungshierarchie. Dazu hilft das Inhaltsverzeichnis, das die oberen Hierarchieebenen aufführt, sowie für die Arm- und Beinringe jeweils eine Übersichtsgrafik. Ist der Name bekannt, finden sich am Ende des Bandes alphabetisch geordnete Listen (*Verzeichnisse*) aller Namen, Synonyme und untergeordneter Begriffe. Gibt es zusätzliche wichtige Informationen, die sich nicht in dem standardisierten Schema darstellen lassen, werden sie als *Anmerkung* geführt.

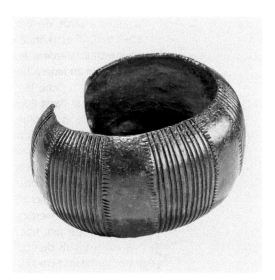

1.1.1.2.2.1.2. Lausitzisches Armband mit Querstrich-gruppen – Serkowitz, Lkr. Meißen, Dm. 6,9 cm, Bronze – Landesamt für Archäologie Sachsen, Inv.-Nr. D 1002/86.

1.1.1.2.2.10.1. Schwerer reichverzierter Armring mit Strichverzierung – Serkowitz, Lkr. Meißen, Dm. 8,5 cm, Bronze – Landesamt für Archäologie Sachsen, Inv.-Nr. D 1004/86.

1.1.1.2.4.2. Graviertes und punzverziertes Tonnenarmband – Rottenburg am Neckar, Lkr. Tübingen, L. 18,5 cm, Bronze – Archäologisches Landesmuseum Baden-Württemberg, Inv.-Nr. 1984-0091-1268-0001.

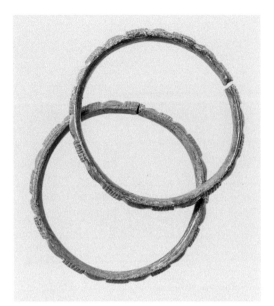

1.1.1.2.7.3.1. Segmentierter Armring mit kräftiger Profilierung – Wirfus, Lkr. Cochem-Zell, Dm. 6,5 cm, Bronze – LVR-LandesMuseum Bonn, Inv.-Nr. 0O. 24852,10-1 und 0O.24852,12-1.

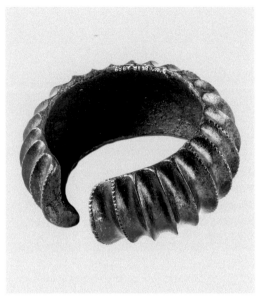

1.1.1.3.3.1. Raupenarmband – Serkowitz, Lkr. Meißen, Dm. 8,3 cm, Bronze – Landesamt für Archäologie Sachsen, Inv.-Nr. D 1001/86.

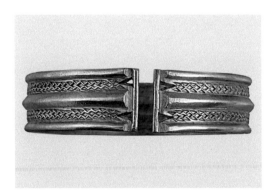

1.1.1.3.8.2.2. Bandförmiger Armring mit geraden Enden – Hemmingstedt, Kr. Dithmarschen, Dm. 6,5 cm, Gold – Museum für Archäologie Schloss Gottorf, Landesmuseen Schleswig-Holstein, Inv.-Nr. SH1890-12.1 (KS 14065).

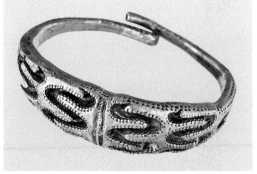

1.1.1.3.10.3. Armbügel Typ Ab3 – Bokhorst, Kr. Steinburg, Dm. 4,7 × 6,1 cm, Silber – Museum für Archäologie Schloss Gottorf, Landesmuseen Schleswig-Holstein, Inv.-Nr. SH2012-10.1.

1.1.2.3.1. Glatter Armring mit Doppelspiralenden – Fahrenkrug, Kr. Segeberg, Dm. 6 × 7 cm, Gold – Museum für Archäologie Schloss Gottorf, Landesmuseen Schleswig-Holstein, Inv.-Nr. SH1909-2.1 (KS 12292h).

1.1.3.2.4. Unverzierter Kolbenarmring – Schallstadt-Mengen, Lkr. Breisgau-Hochschwarzwald, Dm. 6,6 cm, Silber – Archäologisches Landesmuseum Baden-Württemberg, Inv.-Nr. 1932-0006-0012-0003.

1.1.3.6.5. Armspange mit Stempelenden – Rottenburg am Neckar, Lkr. Tübingen, Dm. 7,2 cm, Bronze – Archäologisches Landesmuseum Baden-Württemberg, Inv.-Nr. 1984-0091-3228-0002.

1.1.3.7.2.6.1. Melonenarmband mit glatter Innenfläche – Essingen, Ostalbkreis, Dm. 6,1 cm, Bronze – Archäologisches Landesmuseum Baden-Württemberg, Inv.-Nr. 1990-0057-0135-0001.

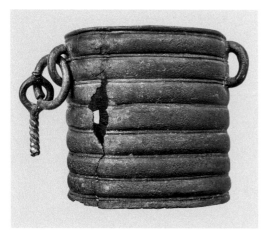 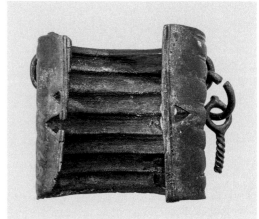

1.1.3.7.3.5.2. Gewelltes Manschettenarmband – Kronshagen, Kr. Rendsburg-Eckernförde, Dm. 6,6 cm,
Bronze – Archäologisches Museum Hamburg, Inv.-Nr. MfV 1894.14.

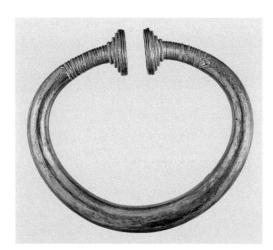 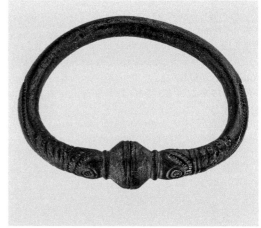

1.1.3.8.1. Massiver Eidring mit Schälchenenden –
Wittenborn, Kr. Segeberg, Dm. 9,53 × 7,85 cm, Gold –
Museum für Archäologie Schloss Gottorf, Landes-
museen Schleswig-Holstein, Inv.-Nr. SH1874-1.1
(KS 3531).

1.1.3.9.2.2. Armring mit großen Petschaftenden und
einem Knoten – F. O. unbekannt, Süddeutschland,
Dm. 6,9 cm, Bronze – Archäologisches Museum
Hamburg, ohne Inv.-Nr.

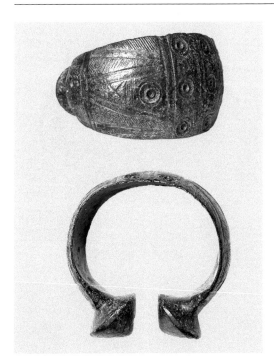

1.1.3.12.1. Kugelarmring – Ihringen, Lkr. Breisgau-Hochschwarzwald, Dm. 8,0 cm, Bronze – Archäologisches Landesmuseum Baden-Württemberg, Inv.-Nr. 1906-0002-0246-0001.

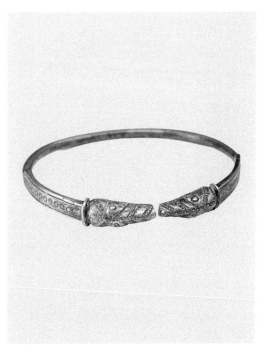

1.1.3.13.2.3. Armring Typ Andernach-Waiblingen – Rottweil, Lkr. Rottweil, Dm. 6,7 cm, Bronze – Archäologisches Landesmuseum Baden-Württemberg, Inv.-Nr. 1971-0043-0124-0001.

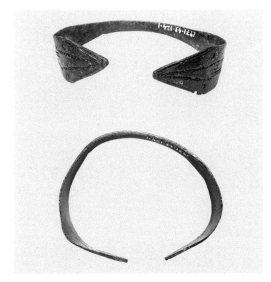

1.1.3.13.3.2. Elbgermanischer Tierkopfarmring – Rebenstorf, Kr. Lüchow-Dannenberg, Dm. 6,2 × 6,5 cm, Bronze – Landesmuseum Hannover, Inv.-Nr. 3549.

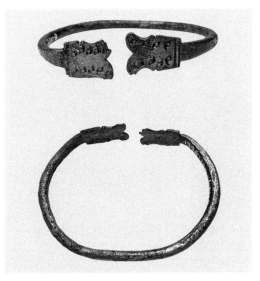

1.1.3.13.3.5. Armring mit Schaufelenden – Herrenberg, Lkr. Böblingen, Dm. 5,6 cm, Silber – Archäologisches Landesmuseum Baden-Württemberg, Inv.-Nr. 1998-0160-0421-0008.

1.2.1.1. Unverzierter Hohlarmring mit Stöpselver-schluss – Wallerfangen, Lkr. Saarlouis, Dm. 6,0 cm, Bronze mit Goldblech – LVR-LandesMuseum Bonn, Inv.-Nr. A.718,2-1.

1.2.2.2. Knotenarmring mit Steckverschluss – Ihringen, Lkr. Breisgau-Hochschwarzwald, Dm. 6,6 cm, Bronze – Archäologisches Landesmuseum Baden-Württemberg, Inv.-Nr. 1993-0270-0006-0006.

1.2.3.2. Armring mit Zwinge – Rottenburg am Neckar, Lkr. Tübingen, Dm. 8,0 cm, Bronze – Archäologisches Landesmuseum Baden-Württemberg, Inv.-Nr. 1984-0091-1284-0001.

1.2.3.3. Hohlblecharmring mit aufgesetzter Muffe – Ihringen, Lkr. Breisgau-Hochschwarzwald, Dm. 8,6 cm, Bronze – Archäologisches Landesmuseum Baden-Württemberg, Inv.-Nr. 2010-0132-0001-0001.

1.2.5.2. Tordierter Armring mit Hakenverschluss – Pahlen, Kr. Dithmarschen, Dm. 6,8 (5,8) cm, Gold – Museum für Archäologie Schloss Gottorf, Landesmuseen Schleswig-Holstein, Inv.-Nr. SH1901-9.1 (KS 11074a).

1.2.8.2. Armring Typ Bürglen/Ottenhusen – F. O. unbekannt, Dm. 6,5 × 8,3 cm, Silber – LVR-Landes-Museum Bonn, Inv.-Nr. A.851,0-1.

1.2.6.1.2. Kerbverzierter Armring mit Haken-Ösen-Verschluss – Villingen-Schwenningen, Schwarzwald-Baar-Kreis, Dm. 5,9 cm, Bronze – Archäologisches Landesmuseum Baden-Württemberg, Inv.-Nr. 1973-0056-0307-0001.

1.2.8.3. Armring mit Scharnier und Steckverschluss – Horb-Altheim, Lkr. Freudenstadt, Dm. 6,8 cm, Silber, vergoldet – Archäologisches Landesmuseum Baden-Württemberg, Inv.-Nr. 1999-0018-0017-0005.

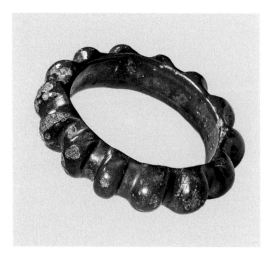

1.3.3.4.2. Armring mit perlstabartiger Verzierung –
Getelo, Grafschaft Bentheim, Dm. 7,9 cm, Bronze –
Landesmuseum Hannover, Inv.-Nr. 5977.

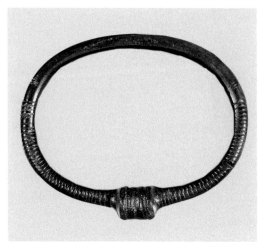

1.3.3.7.1. Niedersächsischer Nierenring Variante 1 –
Oelixdorf, Kr. Steinburg, Dm. 6,8 × 8,5 cm, Bronze –
Museum für Archäologie Schloss Gottorf, Landes-
museen Schleswig-Holstein, Inv.-Nr. SH1880-9.3
(KS 20265c).

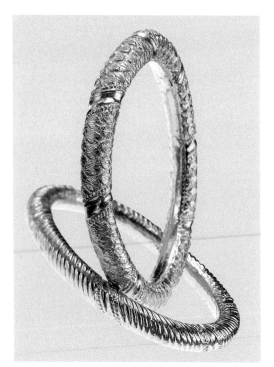

1.3.3.5.1. Geschlossener röhrenförmiger Armring –
Bonn, Stadt Bonn, Dm. 9,0 und 10,0 cm, Gold – LVR-
LandesMuseum Bonn, Inv.-Nr. 0O.34278,0-1 und
0O.34279,0-1.

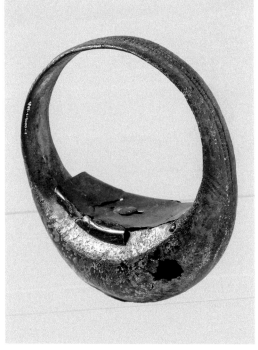

1.3.3.11.2. Geschlossener Börsenarmring – Osterbur-
ken, Neckar-Odenwald-Kreis, Dm. 12,4 cm, Bronze –
Archäologisches Landesmuseum Baden-Württemberg,
Inv.-Nr. 1862-0001-1203-0001.

1.3.3.12.2. Geschlossener tordierter Armring mit rhombischer Platte – Sörup, Kr. Schleswig-Flensburg, Dm. 7,4 × 9,4 cm, Gold – Museum für Archäologie Schloss Gottorf, Landesmuseen Schleswig-Holstein, Inv.-Nr. SH1886-1.1 (KS 6421).

1.3.4.1.3. Armring aus mehrfachem Draht mit verschlungenen Enden – Sylt-Morsum, Kr. Nordfriesland, Dm. 7,7 × 9,3 cm, Silber – Museum für Archäologie Schloss Gottorf, Landesmuseen Schleswig-Holstein, Inv.-Nr. KS D 118.

1.3.4.2.1. Unverzierter Armring mit Schiebeverschluss – Welzheim, Rems-Murr-Kreis, Dm. 8,6 cm, Bronze – Archäologisches Landesmuseum Baden-Württemberg, Inv.-Nr. 9003-0441-0007-0001.

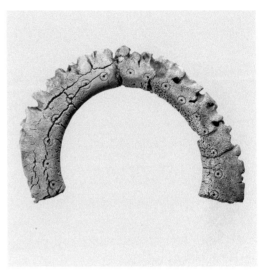

2.1. Steinarmring – Ergolding, Lkr. Landshut, Dm. 10,6 cm, Serpentinit – Archäologisches Museum Essenbach.

2.2.2.1. Massiver geschlossener Armring aus Knochen oder Geweih – Regesbostel, Kr. Harburg, Dm. 7,2 cm, Hirschgeweih – Archäologisches Museum Hamburg, Inv.-Nr. HM 60753.

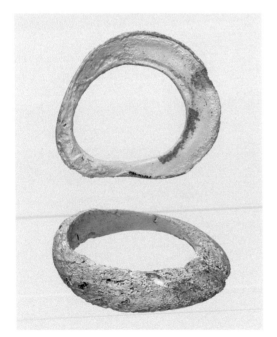

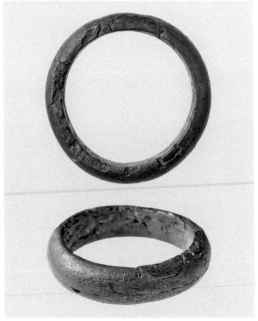

2.4.1. Spondylusarmring – Schwetzingen, Rhein-Neckar-Kreis, Dm. 11,5 cm, Stachelausternschale – Archäologisches Landesmuseum Baden-Württemberg, Inv.-Nr. 1989-0111-0058-0003.

2.6.1. Dicker Lignitarmring – Urmitz, Lkr. Mayen-Koblenz, Dm. 8,6 cm, Lignit – LVR-LandesMuseum Bonn, Inv.-Nr. 0O.14332,2-1.

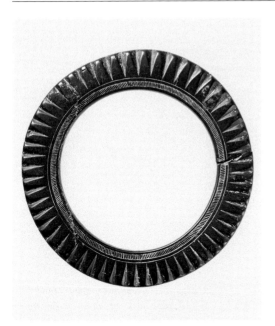 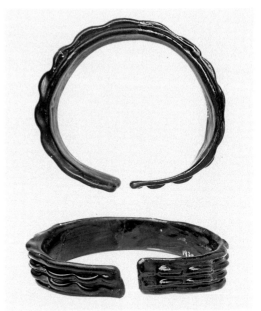

*2.6.8. Gagatarmring mit gekerbten Rändern –
F. O. unbekannt, Dm. 8,3 cm, Gagat – LVR-Landes-
Museum Bonn, Inv.-Nr. A.728,0-1.*

*2.7.1.1. Offener bandförmiger Glasarmring – Hüfingen,
Schwarzwald-Baar-Kreis, Dm. 7,5 cm, Glas – Archäo-
logisches Landesmuseum Baden-Württemberg,
Inv.-Nr. 1979-0138-0001-0001.*

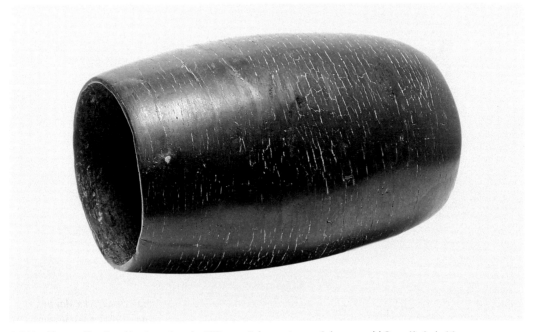

*2.6.10.1. Tonnenförmiges Lignitarmband – Villingen-Schwenningen, Schwarzwald-Baar-Kreis, L. 14 cm,
Lignit – Archäologisches Landesmuseum Baden-Württemberg, Inv.-Nr. 1970-0025-0233-0001.*

2.7.2.6. Glasarmring mit drei glatten Rippen – Oberding, Lkr. Erding, Dm. 9,5 cm, durchsichtiges Glas mit gelber Folie – Museum Erding, Inv.-Nr. A3002.

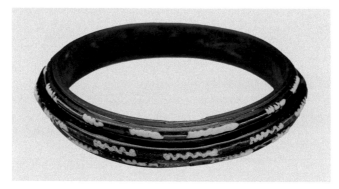

2.7.2.7.2. Glasarmring mit fünf glatten Rippen und Zickzackzier – Oberding, Lkr. Erding, Dm. 8,5 cm, blaues Glas mit gelber und weißer Fadenauflage – Museum Erding, Inv.-Nr. A3001.

2.7.2.14. Glasarmring mit Knotengruppen – Zustorf, Lkr. Erding, Dm. 8,0 cm, blaues Glas – Museum Erding, Inv.-Nr. A608.

1.2. Armspirale mit rundlich ovalem Querschnitt – Villingen-Schwenningen, Schwarzwald-Baar-Kreis, Dm. 7,7 cm, Bronze – Archäologisches Landesmuseum Baden-Württemberg, Inv.-Nr. 1973-0056-0515-0001.

1.5. Armspirale mit dachförmigem Querschnitt – F. O. unbekannt, Ungarn, L. 12 cm, Bronze – Landesamt für Archäologie Sachsen, Inv.-Nr. D 658/76.

2.7. Armspirale mit aufgerollten Enden – Hamburg-Volksdorf, L. 36,0 und 28,5 cm, Bronze – Archäologisches Museum Hamburg, Inv.-Nr. MfV 1909.200-201.

2.5. Armspirale Form R 300 – Søderup, Aabenraa Kommune, Region Syddanmark, Dänemark, Dm. 7,1 cm, Gold – Museum für Archäologie Schloss Gottorf, Landesmuseen Schleswig-Holstein, Inv.-Nr. KS 2124.

2.8. Spiralarmring mit abgesetzten Enden – Breisach, Breisgau-Hochschwarzwald, Dm. 5,4 cm, Bronze – Archäologisches Landesmuseum Baden-Württemberg, Inv.-Nr. 1932-0008-9005-0001.

3.1. Bandförmige Armspirale – Löbau, Lkr. Görlitz, L. 12,5 cm, Bronze – Landesamt für Archäologie Sachsen, Inv.-Nr. S.: 2291/64.

4.2. Armspirale mit segmentierten Dekorzonen – Villingen-Schwenningen, Schwarzwald-Baar-Kreis, Dm. 7,7 cm, Bronze – Archäologisches Landesmuseum Baden-Württemberg, Inv.-Nr. 1973-0056-0515-0001.

1.1.2.6.2. Offener Beinring mit Sparrenmuster und dachförmigem Querschnitt – Bargfeld, Kr. Uelzen, Dm. 9,5 × 11,5 cm (verbogen), Bronze – Landesmuseum Hannover, Inv.-Nr. 85:60b.

1.1.2.8.2. Lüneburger Beinring – Hohnstorf, Kr. Uelzen, Dm. 9,3 × 11,4 cm, Bronze – Landesmuseum Hannover, Inv.-Nr. 588:36.

1.2.1.2. Nordischer Hohlwulst – Marwedel, Kr. Lüchow-Dannenberg, Dm. 15,4 cm, Bronze – Landesmuseum Hannover, Inv.-Nr. 4490.

3.1. Berge mit Winkelmuster – Krakow am See, Lkr. Rostock, L. 17,0 cm, Bronze – Archäologisches Museum Hamburg, Inv.-Nr. MfV 1924.67:1.

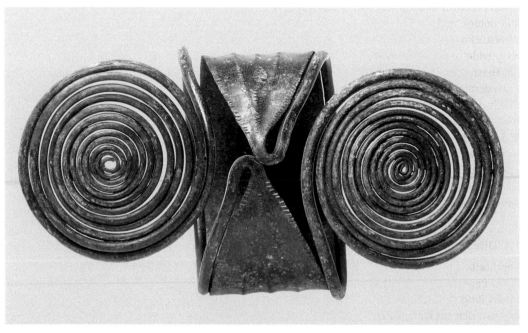

4.2. Berge Typ Blödesheim – Mannheim-Wallstadt, L. 15,1 cm, Bronze – Archäologisches Landesmuseum Baden-Württemberg, Inv.-Nr. 1989-0119-0004-0001.

Die Armringe

1. Armring aus Metall

Beschreibung: Die weitaus größte Zahl der Armringe besteht aus Metall. Dabei dominiert der Anteil der Stücke aus Bronze – einer Kupfer-Zinn-Legierung – so deutlich, dass im Folgenden das Herstellungsmaterial in der Regel nur dann genannt wird, wenn es sich nicht um Bronze handelt. Daneben und nur durch eine Metallanalyse sicher nachweisbar kommt während der Römischen Kaiserzeit auch Messing, eine Kupfer-Zink-Legierung, vor. Reine Kupferringe sowie die meisten anderen Kupferlegierungen, beispielsweise Arsenbronze, bleiben auf das Spätneolithikum und die frühe Bronzezeit beschränkt. In deutlich geringerer Häufigkeit finden sich Ringe aus Edelmetall. Mit zeitlich unterschiedlichen Schwerpunkten kommen Gold und Silber vor. Armringe aus Eisen treten seit dem Ende der Bronzezeit vereinzelt auf. Die Wahl des Metalls bestimmt in der Regel nicht die Form des Werkstücks. Die meisten Edelmetallringe besitzen Pendants aus Bronze, wenngleich die Qualität unterschiedlich sein kann. Vor allem bei den Werkstücken aus Kupfer oder einer Kupferlegierung bildet das Gussverfahren häufig einen Teil des Herstellungsprozesses. Der Guss in verlorener Form dominiert dabei gegenüber dem Formguss. Durch den Guss können Grundform und Verzierung angelegt werden. Eine Überarbeitung erfolgt in Schmiedetechnik. Für Eisen ist die Schmiedetechnik das einzige angewandte Verfahren für die Formgebung. Zur Verzierung werden unterschiedliche Techniken angewendet, wobei eingeschnittene oder gepunzte Dekore überwiegen.

1.1. Offener Armring

Beschreibung: Die offenen Armringe bestehen in der Regel aus je einem Stab oder Band, die zu einem Ring gebogen sind. Mit der Ringöffnung ergeben sich am Ringstab Enden, die durch plastischen Dekor eine besondere Betonung erhalten können, sowie eine Ringmitte, die eine eigene Verzierung aufweisen kann. Die offenen Ringe bieten den praktischen Vorteil, dass sich die Größe durch ein Auf- oder Zusammenbiegen flexibel einstellen lässt. Eine Unterteilung der offenen Armringe erfolgt anhand der Ausprägung der Enden. Drei Gruppen lassen sich unterscheiden. Bei den Ringen mit glatt abschließenden Enden (1.1.1.) sind die Abschlüsse nicht besonders hervorgehoben. Sie sind in der Regel gerade abgeschnitten oder abgerundet, gelegentlich weisen sie eine oder zwei flache Rippen auf oder sind gestaucht. Der Dekor befindet sich vor allem in Ringmitte oder ist gleichmäßig über den Ring verteilt. Eine zweite Gruppe hebt sich dadurch ab, dass die Enden durch ein Verbiegen des Ringstabs betont werden (1.1.2.). Die Enden können dabei abgeflacht und zu einer Röhre eingerollt (1.1.2.1.), zu jeweils einer (1.1.2.2.) oder zwei gegenständigen Spiralplatten (1.1.2.3.) gebogen oder in Schleifen und Schlingen gelegt sein (1.1.2.4.). Deutlich profilierte Enden sind das Kennzeichen für die dritte Gruppe (1.1.3.). Dabei wird das Ende zum optisch dominierenden Teil des Rings. Die Enden sind in der Regel verdickt und können mit Rippen oder plastischem Dekor versehen sein.

1.1.1. Armring mit nicht oder wenig profilierten Enden

Beschreibung: Der Ring weist ein gleichmäßiges Profil auf, das überwiegend kreisrund oder oval ist, aber auch D-förmig, dreieckig, rhombisch oder rechteckig sein kann. Die Ringstabdicke ist gleichbleibend oder nimmt zu den Enden hin geringfügig ab. Der Ringumriss ist kreisförmig oder oval. Die Enden sind einfach gerade abgeschnitten, abgerundet oder leicht zugespitzt, gelegentlich auch leicht verdickt. Die Ringe können eine weite Öffnung oder eng aneinanderstehende Enden aufweisen. Bei den verzierten Stücken ist meistens der ganze Ringkörper mit einem fortlaufenden Dekor versehen. Gelegentlich sind nur die mittleren Abschnitte oder die Endbereiche verziert.
Datierung: ältere Bronzezeit bis Frühmittelalter, 22. Jh. v. Chr.–11. Jh. n. Chr.
Verbreitung: Mitteleuropa.

Literatur: Stenberger 1958; Richter 1970; Riha
1990; Schmid-Sikimić 1996; Nagler-Zanier 2005;
Siepen 2005; Laux 2015.

1.1.1.1. Einfacher unverzierter Armring

Beschreibung: Der Ring ist stab- oder bandför-
mig. Eine weitere Untergliederung wird nach den
Querschnitten vorgenommen. Die Enden sind ge-
rade abgeschnitten, zungenförmig gerundet oder
leicht zugespitzt, selten leicht gestaucht. Es tritt
keine Verzierung auf.
Synonym: unverzierter dünner massiv gegosse-
ner Armring mit glatten Enden.
Datierung: ältere Bronzezeit bis jüngere Mero-
wingerzeit, 20. Jh. v. Chr.–7. Jh. n. Chr.
Verbreitung: Mitteleuropa.
Literatur: Ørsnes 1966, 168; Richter 1970, 76–87;
Hoppe 1986, 48; Rychner 1987, 56; Schulze-Dörr-
lamm 1990, 185; Schmid-Sikimić 1996, 112–116;
Ruprechtsberger 1999, 42–43; Articus 2004, 101;
Nagler-Zanier 2005, 40–47; Siepen 2005, 81–88;
97–108; Laux 2015, 140–144.

1.1.1.1.1. Unverzierter Armring mit rundem bis ovalem Querschnitt

Beschreibung: Der Armring ist rundstabig oder
kann auf der Innenseite etwas abgeflacht sein,
wodurch ein D-förmiger Querschnitt entsteht.
Auch ein ovaler Drahtquerschnitt kommt vor. Die
Enden können gerade abgeschnitten und gerun-
det bis viereckig sein oder werden dünner bzw.
laufen spitz zu. Der Armring ist unverziert.
Datierung: Bronzezeit bis jüngere Merowinger-
zeit, 18. Jh. v. Chr.–7. Jh. n. Chr.
Verbreitung: Mitteleuropa.
Literatur: Ørsnes 1966, 168; E. Keller 1971, 105–
106; Laux 1971, 62; von Schnurbein 1977, 84; Riha
1990, 56–57; Bode 1998, 94; Swift 2000, 127;
130–131; Articus 2004, 101; Schmidt/Bemmann
2008, 65; 105.

1.1.1.1.1.1.

1.1.1.1.1.1. Dünner Armring mit rundem Querschnitt und geraden Enden

Beschreibung: Der rundstabige Armring be-
sitzt einen kreisförmigen bis ovalen Querschnitt.
Ober- und Unterseite können durch eine lange
Tragedauer zusammen mit anderen Armringen
flach abgeschliffen sein, sodass ein viereckiger
Querschnitt vorliegt. Die Ringstabdicke beträgt
0,3–0,6 cm. Der Ringumriss ist kreisförmig oder
oval. Die Enden sind häufig gerade abgeschnitten
und stehen dicht zusammen. Bei einigen Stücken
kommt es zu einer leichten Überlappung der En-
den. Daneben gibt es Exemplare mit zungenför-
mig abgerundeten Enden. Der Ring ist unverziert.
Synonym: schlichter Armring mit rundem Quer-
schnitt; unverzierter dünner Armring mit rundem
bis ovalem Querschnitt; einfacher Ring mit gera-
den Enden.
Untergeordneter Begriff: Typ Hemishofen; Typ
Hallwang, unverziert; Riha 3.12.1–3.
Datierung: ältere Bronzezeit bis jüngere Mero-
wingerzeit, 18. Jh. v. Chr.–7. Jh. n. Chr.
Verbreitung: Mitteleuropa.
Literatur: E. Keller 1971, 105–106; von Schnur-
bein 1977, 84 Taf. 146,1113.2; Hoppe 1986, 48;
Zürn 1987, Taf. 18,3–7; 26,6–10; Riha 1990, 56–57;
Sehnert-Seibel 1993, 35; Schmid-Sikimić 1996,
112–116; Konrad 1997, 68; Bode 1998, 94
Taf. 36,315d; Swift 2000, 127; 130–131 Fig. 154
(Verbreitung); Articus 2004, 101 Taf. 6,23e; Nagler-

1.1.1.1.1.2.

1.1.1.1.1.3.

Zanier 2005, 40–45 Taf. 25,301; Siepen 2005, 81–88; 93–94; 97–108; Pahlow 2006, 43–44; Pirling/Siepen 2006, 340 Taf. 54,1; Hornung 2008, 51–52; Schmidt/Bemmann 2008, 65; 105 Taf. 66,2; 129,4.

1.1.1.1.1.2. Einfacher Bronzearmring mit spitzen Enden

Beschreibung: Der rundstabige Ring ist in der Mitte dicker und verjüngt sich gleichmäßig zu den Enden hin. Die Enden schließen spitz ab. Der Ring ist unverziert.

Untergeordneter Begriff: Kersten Form A1; Armring von Aunjetitzer Form; Form Hofham.

Datierung: frühe Bronzezeit, Periode I (Montelius), Bronzezeit A2 (Reinecke), 18.–17. Jh. v. Chr.

Verbreitung: Deutschland, Dänemark, Tschechien, Österreich.

Literatur: K. Kersten o. J., 45–46; Holste 1939, 65; Torbrügge 1959, 74–75 Taf. 46,26; 63,9–13; Aner/ Kersten 1978, Taf. 48,2409E; Ruckdeschel 1978, 153–156; Neugebauer 1991, 30–31; Laux 2015, 117–118 Taf. 43,618–622.

1.1.1.1.1.3. Offener unverzierter Armring mit dünnen Ringenden

Beschreibung: Der dünne Armring besitzt einen runden oder D-förmigen Querschnitt. Die Ringstabdicke nimmt von der Mitte zu den Enden hin kontinuierlich ab. Die Enden laufen spitz zu oder sind abgerundet. Der Ring weist keine Verzierung auf.

Synonym: Riha 3.12.

Datierung: Römische Kaiserzeit, 1.–4. Jh. n. Chr.

Verbreitung: Süd- und Westdeutschland, Schweiz, Österreich.

Literatur: Riha 1990, 56 Taf. 18,528–534; 73,2842; Pollak 1993, 97–98; Pirling/Siepen 2006, 340 Taf. 54,1.

1.1.1.1.1.4. Dicker rundstabiger Armring

Beschreibung: Ein kräftiger rundstabiger Ring besitzt eine Ringstabdicke von 1,0–1,5 cm. Der Ringumriss ist oval. Die Enden sind gerade abgeschnitten und stehen dicht zusammen. Der Ring ist unverziert. Es kommen Exemplare aus Bronze oder aus Eisen vor.

Datierung: ältere Eisenzeit, Hallstatt D (Reinecke), 6. Jh. v. Chr.; jüngere Eisenzeit, Latène C (Reinecke), 3.–2. Jh. v. Chr.

Verbreitung: Süddeutschland, Schweiz, Österreich.

Literatur: Krämer 1985, 106 Taf. 45,3; 46,3; Zürn 1987, 103 Taf. 159 C7–8.

1.1.1.1.1.4.

1.1.1.1.1.6.

1.1.1.1.1.5.

1.1.1.1.1.5. Offener Eisenarmring

Beschreibung: Der eiserne Ring ist massiv. Er besitzt einen runden oder rhombischen Stabquerschnitt. Die Enden sind abgerundet und leicht verjüngt. Die Öffnung ist weit.
Datierung: Merowingerzeit, 6.–7. Jh. n. Chr.
Verbreitung: Ostfrankreich, Süddeutschland, Schweiz, Österreich, Slowenien.
Literatur: Pescheck 1996, 27 Taf. 15,10; 19,14; 33,5; 35,21; Wührer 2000, 79–80.

1.1.1.1.1.6. Blutegelring

Beschreibung: Der kräftige Ring besitzt stumpfe Enden und verdickt sich zur Mitte hin gleichmäßig. Die maximale Ringstabdicke kann 1,6–2,9 cm betragen. Der Querschnitt ist häufig rund. Er kann aber auch auf der Innenseite einziehen, eine beiderseits gekehlte Kante ausbilden oder insgesamt polyedrisch sein und damit eine facettierte Oberfläche aufweisen. Eine weitere Verzierung tritt nicht auf.
Datierung: frühe Bronzezeit, Periode I (Montelius), Bronzezeit A2 (Reinecke), 20.–17. Jh. v. Chr.
Verbreitung: Mittel- und Norddeutschland, Tschechien, Nordpolen, Dänemark.
Literatur: von Brunn 1949/50, 248; von Brunn 1959, 53; Schubart 1972, 13 Taf. 65 A1.A5; Blajer 1990, 48–49; Vandkilde 1996, 204–205 Abb. 208; Lorenz 2010, 72; Vandkilde 2017, 94–95; J.-P. Schmidt 2021, 25–26 Abb. 2b.
Anmerkung: Mit einem Gewicht von bis zu 475 Gramm wird dem Ring eine Barrenfunktion zugeschrieben.

1.1.1.1.1.7. Zwillingsring mit rundem Querschnitt

Beschreibung: Ein dünner rundstabiger Bronzedraht ist in der Mitte geknickt und zu einem Ring gebogen. Die Drahtenden sind gleich lang und gerade abgeschnitten oder leicht zugespitzt.

1.1.1.1.1.7.

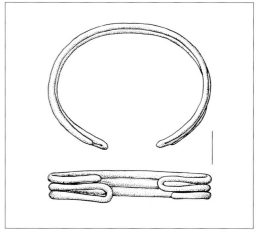

1.1.1.1.1.8.

Datierung: späte Bronzezeit, Hallstatt A–B (Reinecke), 12.–10. Jh. v. Chr.
Verbreitung: Bayern, Baden-Württemberg.
Relation: 1.1.1.1.3.4. Zwillingsring mit rhombischem Querschnitt; 1.1.1.3.11.4.1. Zwillingsring Typ Kneiting; 1.1.2.1.4.2.1. Zwillingsring Typ Speyer; 1.1.2.3.3.3. Zwillingsring Typ Kneiting mit Doppelspiralenden; 1.2.6.2.1. Armring aus doppeltem Draht.
Literatur: Müller-Karpe 1959, Taf. 211 L3; Hennig 1970, Taf. 59,6; Zürn 1987, Taf. 310 A1.

1.1.1.1.1.8. Drillingsring

Beschreibung: Ein dünner rundstabiger Bronzedraht ist durch mehrere Biegungen zu einem dreilagigen Ring geformt. Die Drahtenden sind gerade abgeschnitten oder leicht zugespitzt. Die erste Lage geht von einem Drahtende aus und bildet einen Ring mit einer weiten Öffnung. Am Gegenende wird der Draht scharf umgeknickt und zurückgeführt. Die dritte Lage folgt nach wiederum einem scharfen Knick. Das Drahtende bildet den Abschluss.
Datierung: späte Bronzezeit, Hallstatt A1 (Reinecke), 12.–11. Jh. v. Chr.
Verbreitung: Bayern.

Relation: 1.1.1.1.1.8. Drillingsring; 1.1.2.1.4.2.2. Drillingsring Typ Framersheim; 1.1.2.1.4.2.3. Drillingsring Typ Morges.
Literatur: Hennig 1970, Taf. 59,5.

1.1.1.1.1.9. Unverzierter Röhrenarmring

Beschreibung: Ein dünnes Bronzeblech ist zu einer Röhre eingerollt und zu einem Ring gebogen. Der schmale Querschnitt ist kreisrund mit einer Stoßkante auf der Innenseite. Die Ringenden stehen dicht zusammen. Sie sind gerade abgeschnitten. Der Ring ist in der Regel unverziert. Gelegentlich treten einige Querrillen an den Enden auf. Auf die Mitte kann ein profilierter Blechring aufgeschoben sein.
Synonym: hohler Blecharmring; Riha 3.22.2.
Datierung: späte Römische Kaiserzeit, 4. Jh. n. Chr.
Verbreitung: West- und Süddeutschland, Schweiz, Österreich, Ungarn.
Relation: 1.1.1.2.5. Hohlring mit Strichverzierung; 1.2.1. Armring mit Stöpselverschluss; 1.3.3.3.5. Geschlossener Buckelarmring mir Reliefdekor; 1.3.3.5. Geschlossener Hohlarmring mit plastischer Verzierung.
Literatur: E. Keller 1971, 104 Taf. 10,2; von Schnurbein 1977, 80–81 Taf. 163,6; 182,3; Riha 1990, 59 Taf. 20,558–560; 73,2922; Konrad 1997, 67 Taf. 61

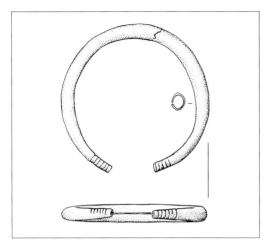

1.1.1.1.1.9.

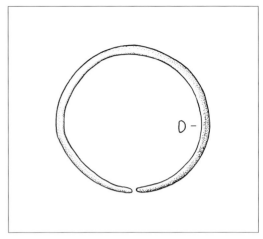

1.1.1.1.2.1.

A1; 62 A1; Swift 2000, 127; 134–135 Fig. 160; 162
(Verbreitung); Pirling/Siepen 2006, 350 Taf. 58,4.

1.1.1.1.2. Unverzierter Armring mit D-förmigem oder dreieckigem Querschnitt

Beschreibung: Der Ring ist durch einen einfachen
dreieckigen bis D-förmigen, selten leicht winkligen
Querschnitt gekennzeichnet. Er ist nicht verziert.
Datierung: jüngere Bronzezeit bis jüngere Eisen-
zeit, Periode IV (Montelius)–Latène B2 (Reinecke),
12.–3. Jh. v. Chr.; späte Römische Kaiserzeit,
3.–4. Jh. n. Chr.
Verbreitung: Mitteleuropa.
Literatur: Krämer 1985, 97; Hoppe 1986, 47; Riha
1990, 56; Schmid-Sikimić 1996, 115–116; Konrad
1997, 64; Nagler-Zanier 2005, 45–47; Siepen 2005,
81–88; 97–108.

1.1.1.1.2.1. Unverzierter Armring mit D-förmigem Querschnitt

Beschreibung: Der Bronzering besitzt einen
kreisförmigen oder leicht ovalen Umriss. Kenn-
zeichnend ist ein D-förmiger Querschnitt mit einer
geraden Innenseite und einer gewölbten Außen-
seite. Die Ringstabdicke liegt bei 0,6–0,8 cm. Die
Enden sind gerade abgeschnitten oder seltener
zungenförmig gerundet. Der Ring ist unverziert.

Synonym: unverzierter dünner Armring mit
D-förmigem Querschnitt.
Datierung: Eisenzeit, Hallstatt D–Latène B2
(Reinecke), 7.–3. Jh. v. Chr.; späte Römische Kaiser-
zeit, 3.–4. Jh. n. Chr.
Verbreitung: Süddeutschland, Schweiz, Öster-
reich.
Literatur: Krämer 1985, 97 Taf. 36,12; 44,7; Hoppe
1986, 47; Riha 1990, 56; Schmid-Sikimić 1996,
115–116; Konrad 1997, 64; Nagler-Zanier 2005,
45–47 Taf. 28,381; Siepen 2005, 81–88; 97–108;
Hornung 2008, 51–52.

1.1.1.1.2.2. Armband mit dachförmigem Querschnitt und gelochten Enden

Beschreibung: Das Armband mit einem dach-
förmigen oder geknickten Querschnitt ist gleich-
bleibend breit. Die Enden sind gerade und mit
einer oder zwei schmalen Rippen verstärkt. Direkt
im Anschluss daran befindet sich eine dreieckige
Durchbrechung, deren Breitseite zum Ende hin
ausgerichtet ist. Darüber hinaus ist das Armband
unverziert.
Datierung: jüngere Bronzezeit, Periode IV
(Montelius), 12.–10. Jh. v. Chr.
Verbreitung: Mecklenburg-Vorpommern.
Literatur: Sprockhoff 1937, 48 Abb. 14; Hundt
1997, Taf. 37,23–27; 44,2–9.11–12.

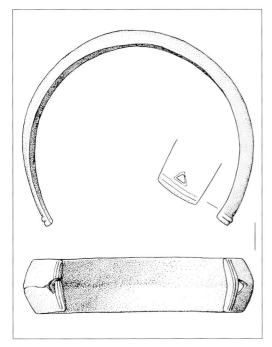

1.1.1.1.2.2.

1.1.1.1.3.1.

1.1.1.1.3. Armring mit rhombischem Querschnitt

Beschreibung: Der Querschnitt des Rings ist rhombisch. Meistens bildet er ein übereck gestelltes Quadrat. Die Enden sind leicht zugespitzt oder gerade abgeschnitten. Der Ring ist ohne Verzierung.
Datierung: mittlere Bronzezeit bis mittlere Römische Kaiserzeit, 15. Jh. v. Chr.–2. Jh. n. Chr.
Verbreitung: Mitteleuropa.
Relation: 1.1.1.2.1.1. Armring mit rhombischem Querschnitt und gekerbten Kanten; 1.1.1.2.2.3. Linienverzierter Armring mit rhombischem Querschnitt; 1.1.1.2.2.4.3. Armring Typ Estavayer.
Literatur: Richter 1970, 77–78; 91–92; Laux 1971, 61; Riha 1990, 54; Siepen 2005, 89; Laux 2015, 118–129.

1.1.1.1.3.1. Unverzierter Armring mit rhombischem Stabquerschnitt

Beschreibung: Der kräftige Ring aus einem vierkantigen Bronzestab besitzt häufig einen leicht ovalen Umriss. Die Materialdicke beträgt in der Mitte um 0,5 cm und nimmt zu den Enden hin häufig etwas ab. Die Enden sind gerade, zugespitzt oder verrundet. Der Ring ist unverziert.
Datierung: mittlere bis späte Bronzezeit, Bronzezeit C–D (Reinecke), 15.–13. Jh. v. Chr.
Verbreitung: Deutschland.
Literatur: Kimmig 1940, 112; Richter 1970, 77–78 Taf. 27,402–420; Laux 2015, 118–129.

1.1.1.1.3.2. Armring Typ Isergiesel

Beschreibung: Der Armring mit leicht ovalem Umriss besitzt im mittleren Ringbereich einen rhombischen Querschnitt, der auf der Innenseite abgerundet sein kann. In beiden Endabschnitten wechselt das Ringprofil zu einem Rundstab. Die Enden sind gerade abgeschnitten. Die Ringdicke liegt bei 0,5 cm.
Datierung: mittlere bis späte Bronzezeit, Bronzezeit C2–D (Reinecke), 14.–13. Jh. v. Chr.
Verbreitung: Hessen, Thüringen.
Literatur: Feustel 1958, 63–64 Taf. 13,7–8; 17,6–12; Richter 1970, 91–92 Taf. 32,546–549.

1.1.1.1.3.2.

1.1.1.1.3.4.

1.1.1.1.3.3. Dünner Armring mit rhombischem Querschnitt

Beschreibung: Der gleichbleibend starke Armring aus Bronze besitzt einen rhombischen Querschnitt. Sein Umriss ist kreisförmig bis oval. Die Enden sind gerade abgeschnitten. Gelegentlich befinden sich einige Kerben an den Enden.
Synonym: Armring mit rautenförmigem Querschnitt.
Untergeordneter Begriff: Riha 3.2.
Datierung: Eisenzeit, Hallstatt D–Latène B2 (Reinecke), 7.–3. Jh. v. Chr.; mittlere Römische Kaiserzeit, 2. Jh. n. Chr.
Verbreitung: Baden-Württemberg, Bayern, Oberösterreich, Niederösterreich, Salzburg, Schweiz.
Literatur: Krämer 1985, 120 Taf. 44,11; 57,14; Zürn 1987, Taf. 60,19–21.24; Riha 1990, 54 Taf. 16,500; Lang 1998, 89; Siepen 2005, 89.

1.1.1.1.3.4. Zwillingsring mit rhombischem Querschnitt

Beschreibung: Ein dünner Bronzedraht mit rhombischem Querschnitt ist in der Mitte geknickt. Die dadurch entstandene Schlaufe bildet das eine Ringende, die beiden gerade abgeschnittenen und gleich langen Drahtabschlüsse das andere. Die Profilkanten können mit Kerben versehen sein.
Datierung: späte Bronzezeit, Hallstatt A (Reinecke), 12.–11. Jh. v. Chr.
Verbreitung: Bayern.
Relation: 1.1.1.1.1.7. Zwillingsring mit rundem Querschnitt; 1.1.1.3.11.4.1. Zwillingsring Typ Kneiting; 1.1.2.1.4.2.1. Zwillingsring Typ Speyer; 1.1.2.3.3.3. Zwillingsring Typ Kneiting mit Doppelspiralenden; 1.2.6.2.1. Armring aus doppeltem Draht.
Literatur: Hennig 1970, Taf. 69,24.

1.1.1.1.4. Unverziertes Armband mit glatten Enden

Beschreibung: Ein schmaler, gleichbleibend breiter Blechstreifen bildet den Ringkörper. Die Enden sind gerade abgeschnitten. Der Ring weist keine Verzierung auf.
Datierung: ältere Bronzezeit, Periode III (Montelius), 13.–12. Jh. v. Chr.; ältere Eisenzeit, Hallstatt D (Reinecke), 6. Jh. v. Chr.
Verbreitung: Deutschland, Dänemark.
Literatur: Haffner 1976, 375 Taf. 107,4–9; Aner/ Kersten 1978, Taf. 48,2409E; Aner/Kersten 1981, Taf. 23,2989.

1.1.1.1.3.3.

1.1.1.1.4.

1.1.1.2.1.1.

1.1.1.2. Armring mit eingeschnittener oder punzierter Verzierung

Beschreibung: Diese Gruppe der Armringe ist durch die grafische Verzierung gekennzeichnet. Die Muster sind in eine Metallrohform einge- schnitten, eingeritzt oder eingeschlagen. Darüber hinaus kann der Dekor bereits auf einem Wachs- modell aufgebracht sein und mit dem Guss auf dem Schmuckstück erscheinen. Die Verzierung kann den ganzen Ring bedecken, einzelne Zonen bilden oder sich nur auf den Mittelteil oder die Enden beschränken. Es überwiegen geometri- sche Motive wie Quer-, Schräg- oder Längsrillen, schraffierte Dreiecke oder Rauten, Leiterbänder, Fischgrätenmuster, Winkel, Kreuze und Bögen. Es kann sich um ein einzelnes, sich wiederholendes Zierelement oder um komplexe Kombinationen handeln. Neben dem grafischen Dekor kann die Verzierung auch plastische Elemente umfassen. Diese sind aber nicht dominant, sondern erschei- nen als randverstärkende Rippen oder gestauchte Enden, gelegentlich auch als den Ring strukturie- rende Anschwellungen oder Wülste.
Datierung: Bronzezeit bis Frühmittelalter,
16. Jh. v. Chr.–10. Jh. n. Chr.
Verbreitung: Mitteleuropa.
Literatur: Richter 1970; Pászthory 1985; Riha 1990; Wührer 2000; Nagler-Zanier 2005; Siepen 2005; Pirling/Siepen 2006; Laux 2015.

1.1.1.2.1. Armring mit Punzverzierung

Beschreibung: Die Punzen können zu Längs- und Querreihen angeordnet sein oder zur Betonung der Konturen ein eigenes Dekorelement bilden. Daneben kommen Punktreihen als Begleitelement von eingeschnittenen Linienmustern vor, die hier angeführt werden können, wenn die Punzreihen das dominante Dekorelement bilden. Der Ring be- steht aus Bronze, Silber oder Gold.
Datierung: Bronzezeit bis Frühmittelalter,
16. Jh. v. Chr.–10. Jh. n. Chr.
Verbreitung: Mittel- und Nordeuropa.
Literatur: Sprockhoff 1937, 47 Taf. 18,6; Ørsnes 1966, 167–168; Richter 1970, 88–91; Pauli 1978, 164; Pászthory 1985, 60–62; Riha 1990, 58; Wührer 2000, 54; Nagler-Zanier 2005, 77; Pirling/Siepen 2006, 342–343; Laux 2015, 118–119; 129–131.

1.1.1.2.1.1. Armring mit rhombischem Querschnitt und gekerbten Kanten

Beschreibung: Der Bronzering weist einen leicht ovalen Umriss auf. Der Ringstab besitzt einen rhombischen Querschnitt und kann sich zu den Enden hin leicht verjüngen. Die Innenkante ist häufig abgerundet, gelegentlich gilt dies auch für die Außenkante, sodass der Ring dann einen spitz- ovalen Querschnitt erhält. Charakteristisch ist eine schräge Kerbung der Kanten. Die Kerbung kann umlaufend sein oder aus Zonen bestehen, die mit glatten Abschnitten wechseln. Sie kann auf einer

oder mehreren Kanten aufgebracht sein. Lediglich die Innenkante ist immer glatt. Selten sind die Enden durch eine Gruppe von Querrillen betont.

Untergeordneter Begriff: Armring Typ Rainrod.

Datierung: mittlere bis späte Bronzezeit, Bronzezeit C–Hallstatt A2 (Reinecke), Periode II–IV (Montelius), 15.–10. Jh. v. Chr.

Verbreitung: Hessen, Thüringen, Sachsen, Niedersachsen, Baden-Württemberg, Bayern, Elsass, Schweizer Mittelland.

Relation: 1.1.1.1.3. Armring mit rhombischem Querschnitt; 1.1.1.2.2.3. Linienverzierter Armring mit rhombischem Querschnitt; 1.1.1.2.2.4.3. Armring Typ Estavayer.

Literatur: Holste 1939, 66; Coblenz 1952, 116 Taf. 24,7; Feustel 1958, 14 Taf. 15,11.13; H. Kaufmann 1959, Taf. 17,4; Müller-Karpe 1959, 50; 59 Taf. 36C; Torbrügge 1959, 75; Richter 1970, 88–91 Taf. 32,533–544; Pászthory 1985, 60–62 Taf. 19,194–203; Laux 2015, 118–119; 129–131 Taf. 45,652–653; 48,705–711.

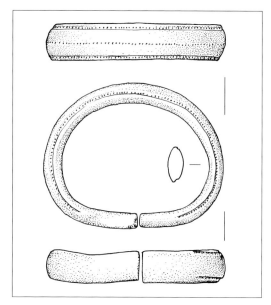

1.1.1.2.1.2.

1.1.1.2.1.2. Armring mit glatten Enden und eingestochenen Punktreihen

Beschreibung: Der massive Bronzering besitzt einen spitzovalen, mandel- bis rautenförmigen Querschnitt. Der Umriss ist oval, gelegentlich leicht steigbügelförmig. Die Enden sind gerade abgeschnitten und stehen eng zusammen. Die Verzierung aus einer Anordnung horizontaler Punktreihen bedeckt die Schauseite. Zusätzlich können Längsrillen, Längskerben oder eine Reihe von Kreisaugen auftreten. Kurze Endabschnitte können durch wenige Querreihen oder Querkerben abgetrennt sein.

Synonym: Armring mit rundlichem bis D-förmigem Querschnitt und Punktreihen.

Datierung: ältere Eisenzeit, Hallstatt D2–3 (Reinecke), 6.–5. Jh. v. Chr.

Verbreitung: Bayern, Rheinland-Pfalz, Hessen.

Relation: 1.1.1.2.7.2.7. Steigbügelarmring mit Querstrichgruppen und Punktreihen.

Literatur: Kubach 1982, 128 Abb. 12,6; Hoppe 1986, 50 Taf. 13,18; Sehnert-Seibel 1993, 37; Nagler-Zanier 2005, 77 Taf. 75,1470.

1.1.1.2.1.3. Walliser Armring

Beschreibung: Charakteristisch ist eine in Felder eingeteilte Verzierung, die aus großen, dicht nebeneinandergesetzten Kreisaugen und kräftigen Kerblinien besteht. Die einzelnen Felder sind durch Querrillen oder schmale Rippen getrennt und können sich leicht hervorwölben. Der Ring ist breit und besitzt einen verrundet D-förmigen oder

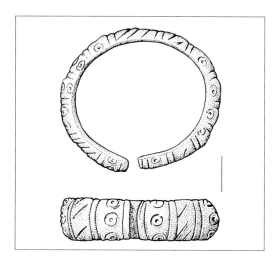

1.1.1.2.1.3.

trapezoiden Querschnitt. Die gerade abgeschnittenen Enden stehen dicht zusammen.
Synonym: Vallesani Typ II.
Datierung: jüngere Eisenzeit, Latène B2–D (Reinecke), 3.–1. Jh. v. Chr.
Verbreitung: Südschweiz, Norditalien.
Literatur: Graue 1974, 61 Taf. 26,4; Stähli 1977, 108; Peyer 1980, 61; Kaenel 1990, 164; Tori 2019, 191–194 Taf. 45,247–248.251–254; 47,324–325; 49, 338–340; 50,350–355.

1.1.1.2.1.4. Offener Armring mit umlaufendem Stempelmuster

Beschreibung: Der schmale Armring besitzt einen ovalen Querschnitt, der je nach Ausführung zu einem Rundstab oder einem Band tendieren kann. Die Enden sind gerade. Ein Punzmuster nimmt die ganze Außenseite ein. Dabei kann es sich um eine fortlaufende Reihung derselben Punze, um eine Anordnung zu Mustern oder um eine Zusammenstellung verschiedener Punzenformen handeln. Weit verbreitet sind sichel-, tropfen- und S-förmige Punzen. Es gibt Punkte, Kreise und Linien.
Untergeordneter Begriff: Riha 3.19.
Datierung: späte Römische Kaiserzeit, 3.–4. Jh. n. Chr.
Verbreitung: West- und Süddeutschland, Schweiz, Österreich.
Relation: 1.3.2.4. Schmaler geschlossener Armring mit Kerb- oder Stempelverzierung.
Literatur: Riha 1990, 58 Taf. 19,543–545; Pollak 1993, 98 Taf. 4,62.

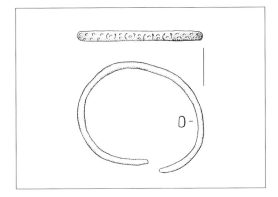

1.1.1.2.1.4.

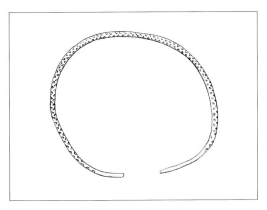

1.1.1.2.1.5.

1.1.1.2.1.5. Schmaler offener Armring mit gekerbtem Zickzackband

Beschreibung: Der offene Ring aus Bronzedraht ist rundstabig. Er weist eine dichte Folge von Punzkerben auf, zwischen denen sich ein Winkelband plastisch abhebt.
Untergeordneter Begriff: Riha 3.17.
Datierung: späte Römische Kaiserzeit, 3.–4. Jh. n. Chr.
Verbreitung: West- und Süddeutschland, Schweiz, Österreich.
Relation: 1.3.2.4.3. Schmaler geschlossener Armring mit gekerbtem Zickzackband.
Literatur: Riha 1990, 58 Taf. 19,538–540; Pirling/ Siepen 2006, 342–343 Taf. 54,14.

1.1.1.2.1.6. Armring mit flach rechteckigem Querschnitt

Beschreibung: Der Ring mit kreisförmigem Umriss hat einen gleichmäßigen, flach rechteckigen Querschnitt mit einer Höhe von nur 0,1–0,5 cm und einer Breite von 0,6–0,9 cm. Die schmale Außenseite kann gekerbt sein oder trägt wenige Längsriefen. Der weitere Dekor ist meistens auf nur eine Ringfläche beschränkt. Er besteht aus einem umlaufenden Winkelband aus Doppelrillen oder einer einfachen oder zweireihigen Anordnung von Kreisaugen. Die Enden sind gerade abgeschnitten und stehen dicht zusammen.
Datierung: jüngere Eisenzeit, Latène B2–C1 (Reinecke), 3. Jh. v. Chr.

1.1.1.2.1.6.

Verbreitung: Bayern, Oberösterreich.
Literatur: W. Hoffmann 1940, 24 Abb. 27,5;
Penninger 1972, 50; 85 Taf. 10,9–10; 54,1–2; Pauli
1978, 164; Krämer 1985, 91; 152 Taf. 27,10; 86,13.

1.1.1.2.1.7. Schmales verziertes Armband

Beschreibung: Das schmale Bronzearmband
weist eine gleichmäßige Breite auf, die bei 0,9–
1,2 cm liegt. Die Enden sind gerade abgeschnitten
und stehen dicht zusammen. Die Endbereiche sind
mit geometrischen Mustern verziert. Häufig sind
Querrillengruppen, ein- oder mehrlinige Andreas-
kreuze, Winkelbänder, Kreisstempel und Rosetten.

1.1.1.2.1.7.

Datierung: späte Römische Kaiserzeit bis jüngere
Merowingerzeit, 4.–7. Jh. n. Chr.
Verbreitung: West- und Süddeutschland, Öster-
reich.
Relation: 1.2.6.4. Armband mit umlaufendem
Stempelmuster und Haken-Ösen-Verschluss;
1.3.2.4.4. Geschlossener Armring mit schräg
gestellten Riefengruppen und Randkerben;
1.3.2.4.6. Schmales geschlossenes Armband mit
Kreisaugenmuster; 1.3.2.4.7. Geschlossenes
Armband mit Lochreihen und gekerbtem Rand;
2.2.2.2. Armring aus Bein mit vernieteten Enden.
Literatur: Wührer 2000, 54 Abb. 43; Plum 2003,
257 Taf. 145,2; Veling 2018, 41 Taf. 4,12; 5,18.

1.1.1.2.1.8. Hiberno-skandinavischer breit bandförmiger Armring

Beschreibung: Das verhältnismäßig dicke Arm-
band ist an den Enden mit etwa 0,6 cm Breite am
schmalsten und verbreitert sich gleichmäßig zur
Mitte hin, wo eine Breite von etwa 1,7–3,5 cm er-
reicht wird und die Ränder leicht auszipfeln. Die
Enden sind abgerundet und weit übereinanderge-
schoben. Die Außenseite ist punzverziert. Ein häu-
figes Grundmotiv ist eine Reihe dicht gesetzter
Punktpunzen oder eine Furche mit einer gleich-
mäßigen Folge von Quergraten. Dieses Grund-
motiv wird im Mittelteil zu einer Briefkuvertform
angeordnet, während die beiden Seiten mitunter
eine dichte Schraffur von Querriefen zeigen (Typ
Kærbyholm). Alternativ kommen längs oder quer
verlaufende Reihen von Punkten oder Dreiecken,
Kreuze und Winkel vor. Zusätzlich können einzelne
oder in Reihen verlaufende Punktpunzen gesetzt
sein. Das Armband besteht meistens aus Silber.
Daneben gibt es Exemplare aus Gold oder aus
einer Kupferlegierung.
Synonym: offenes Armband mit ruderförmig
verbreiterter Mitte; Ørsnes Typ Q 6.
Untergeordneter Begriff: Armband Typ Kærby-
holm; offener Armring aus flachem Zain; Hårdh
Typ VI.G.
Datierung: frühe Wikingerzeit, 8.–10. Jh. n. Chr.
Verbreitung: Schleswig-Holstein, Dänemark,
Norwegen, Schweden, Großbritannien, Irland.
Relation: 1.1.1.3.10.3. Armbügel Typ Ab3.

1.1.1.2.2.

1.1.1.2.1.8.

Literatur: Olshausen 1920, 268 Abb. 188; Skovmand 1942, 29–30; 33–34; Kersten/La Baume 1958, 161 Taf. 149,7; Ørsnes 1966, 167–168; Munksgaard 1970, 59–61; Hårdh 1976, 60–61; Eisenschmidt 2004, 131 Taf. 75,1; Goldberg/Davis 2021, 19–25; 39–47.

1.1.1.2.2. Armring mit Strichverzierung

Beschreibung: Die Stücke dieser variantenreichen Gruppe werden durch einen Liniendekor verbunden, der überwiegend in Gruppen angeordnet ist. Als Motive treten gleichlaufende oder gegenständige Schräggruppen, Winkelgruppen (Sparrenmuster), quer und längs verlaufende Rillengruppen oder sich überkreuzende Linienbündel auf. Kurze Kerbreihen können die einzelnen Elemente konturieren oder als Leiterbänder ein eigenes Motiv bilden. Die Ringe besitzen einen kreisrunden, ovalen, spitzovalen, dreieckigen oder rautenförmigen Querschnitt. Der Ringstab ist meistens gleichbleibend stark oder kann sich zu den Enden hin leicht verjüngen. Die Enden sind gerade abgeschnitten, zuweilen leicht gestaucht und häufig mit einer Querrillengruppe betont.
Datierung: Bronzezeit, Bronzezeit C–Hallstatt B1 (Reinecke), 15.–10. Jh. v. Chr.

Verbreitung: Mitteleuropa.
Literatur: Torbrügge 1959, 75–76; H. Köster 1968, 21–22; Richter 1970, 111–114 Taf. 37,646–38,674; Beck 1980, 67; Wilbertz 1982, 76; Pászthory 1985, 49–75 Taf. 15,137–28,347; Laux 2015, 170–171 Taf. 69,986–995.

1.1.1.2.2.1. Armring mit Querstrichgruppen

Beschreibung: Der Ringdekor besteht aus Gruppen von feinen Querrillen oder kräftigen Querriefen. Die verzierten Abschnitte werden von etwa gleich langen Zonen unterbrochen, die keine Verzierung aufweisen oder an den Rändern mit Punzreihen versehen sind. Gelegentlich sind die Enden durch Winkelbänder hervorgehoben. Die Ringe dieser Gruppe unterscheiden sich sehr deutlich in ihrem Querschnitt und der Ringstabdicke.
Datierung: mittlere bis späte Bronzezeit, Bronzezeit B–Hallstatt B1 (Reinecke), Periode III–IV (Montelius), 16.–10. Jh. v. Chr.
Verbreitung: Deutschland, Polen, Tschechien, Österreich.
Literatur: von Brunn 1968, 186 Karte 15; Richter 1970, 123–126; Schubart 1972, 15–20; Peschel 1984, 75–76; Saal 1991.

1.1.1.2.2.1.1. Massiver Armring mit Querstrichgruppen

Beschreibung: Das Profil des ovalen Rings ist rundstabig, wobei die Ringstabdicke häufig von der Mitte zu den Enden hin leicht abnimmt, oder spitzoval, dann mit einer gleichbleibenden Dicke.

1.1.1.2.2.1.1.

Die Enden sind gerade abgeschnitten, gelegentlich leicht gestaucht. Der Ring ist mit einer Folge von Querrillengruppen – meistens sind es fünf – verziert, die mit etwa gleich breiten freien Feldern abwechselt. Gelegentlich werden die Rillengruppen beiderseits mit einer Reihe kurzer Kerben oder einem Winkelband eingefasst.

Untergeordneter Begriff: Armring mit Querstrich- und Zickzackverzierung.

Datierung: mittlere bis späte Bronzezeit, Bronzezeit B–Hallstatt A1 (Reinecke), 16.–11. Jh. v. Chr.

Verbreitung: Mittel-, West- und Süddeutschland, Österreich, Tschechien.

Relation: [Beinring] 1.1.2.4. Offener Beinring mit fünfmal wiederkehrender Querverzierung.

Literatur: von Brunn 1954, 45–46; Hundt 1964, Taf. 7,17–20; B. Hänsel 1968, 92 Liste 93; Richter 1970, 123–126 Taf. 41,739–42,770; Wilbertz 1982, 76; Peschel 1984, 75–76; Saal 1991; Gruber 1999, 56 Taf. 3,3–4.

1.1.1.2.2.1.2. Lausitzisches Armband mit Querstrichgruppen

Beschreibung: Der breite bandförmige Ring zeigt entweder eine leicht gewölbte Außenseite und häufig eine einziehende Innenseite oder ein geknicktes Profil. Die Enden sind gerade abgeschnitten und können mit einer oder zwei schmalen Rippen versehen sein. Die Außenseite ist mit einer gleichmäßigen Abfolge von quer gerillten oder quer gerieften Abschnitten und freien Flächen

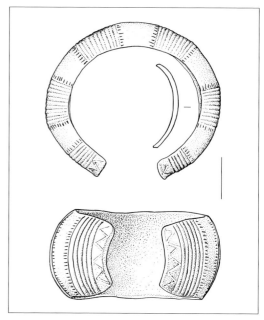

1.1.1.2.2.1.2.

verziert. Die Querstrichgruppen schließen häufig auf beiden Seiten mit einem Fransenmuster ab. Sie sind manchmal länger als die freien Abschnitte.

Datierung: späte Bronzezeit, Bronzezeit D–Hallstatt B1 (Reinecke), 13.–10. Jh. v. Chr.

Verbreitung: Sachsen, Sachsen-Anhalt, Brandenburg, Tschechien, Westpolen.

Literatur: Sprockhoff 1937, 47–48 Taf. 20,3.13.16; von Brunn 1968, 186 Liste 38 Karte 15; Gerlach/Jacob 1987, 61 Abb. 3.

(siehe Farbtafel Seite 17)

1.1.1.2.2.1.3. Armring mit Querstrichen und Punktreihen

Beschreibung: Der ovale Ring mit gerade abgeschnittenen, eng zusammenstehenden Enden weist stets eine dachförmig geknickte Außenseite auf. Die Innenseite ist gewölbt, flach oder leicht eingekehlt. Charakteristisch ist die Verzierung, die aus breiten Gruppen von Querriefen sowie aus etwa gleich breiten Zonen besteht, die mit längs verlaufenden Punktreihen versehen sind. Dabei befinden sich je eine Reihe entlang der Ränder

1.1.1.2.2.1.3.

1.1.1.2.2.2.1.

und jeweils eine weitere Reihe oberhalb und unterhalb des Mittelgrats.
Datierung: ältere Bronzezeit, Periode III (Montelius), 13. Jh. v. Chr.
Verbreitung: Mecklenburg-Vorpommern.
Literatur: Schubart 1972, 15–20 Taf. 37 C5.

1.1.1.2.2.2. Armring mit wechselnden Strichgruppen

Beschreibung: Der Armring ist flächig mit Strichgruppen verziert. Dazu ist die Außenseite in Felder eingeteilt, die mit Riefen schraffiert sind, wobei sich die Richtung von Feld zu Feld ändert. Im einfachsten Fall wechseln quer und längs schraffierte Felder (1.1.1.2.2.2.1.). Ferner kommen Ringe vor, bei denen Quer- und Schrägschraffuren auftreten (1.1.1.2.2.2.2.; 1.1.1.2.2.2.3.). Komplexere Muster entstehen, wenn die Felder durch zwei Diagonalen geviertelt werden und die Viertel unterschiedliche Schraffuren erhalten (Flechtband). Bei einigen Ringen reihen sich die geviertelten Felder aneinander (1.1.1.2.2.2.4.), bei anderen wechselt das Flechtband mit quer oder schräg schraffierten Feldern (1.1.1.2.2.2.5.). Die Schraffuren sind mit feinen Linien in den Bronzering eingeschnitten oder bereits vor dem Guss auf dem Wachsmodel eingeritzt und treten dann als kräftige Riefen in Erscheinung. Der Ringstab kann massiv sein, ein D- oder ein C-förmiges Profil aufweisen. Die Enden sind gerade abgeschnitten, gestaucht, mit einer schmalen Rippe versehen oder leicht verdickt.

Datierung: Bronzezeit, Hallstatt A1–B3 (Reinecke), Periode III–IV (Montelius), 13.–9. Jh. v. Chr.
Verbreitung: Schweiz, Ostfrankreich, Mittel- und Norddeutschland, West- und Nordpolen.
Literatur: von Brunn 1968, 186–187; Schubart 1972, 15–20; Pászthory 1985, 157–160; Laux 2015, 187–193; Laux 2017, 39.

1.1.1.2.2.2.1. Armring mit Quer- und Längsstrichgruppen

Beschreibung: Der Ringstab besitzt ein ovales oder leicht C-förmiges Profil. Die geraden Enden stehen dicht zusammen. Der Umriss ist oval. Die Ringaußenseite ist mit einer regelmäßigen Folge von Quer- und Längsriefengruppen verziert. Dabei lassen sich Ausprägungen mit fein eingeschnittenen Linien von solchen Stücken unterscheiden, bei denen die Verzierung aus tiefen Riefen besteht und bereits mit dem Guss hergestellt ist.
Synonym: Armband mit vertikaler und horizontaler Schraffur.
Datierung: ältere Bronzezeit, Periode III (Montelius), 13.–12. Jh. v. Chr.
Verbreitung: Niedersachsen, Mecklenburg-Vorpommern, Nordpolen.
Relation: 1.1.1.2.7.1.5. Kerbgruppenverziertes Armband mit C-förmigem Querschnitt.
Literatur: von Brunn 1968, 186–187 Liste 44 Karte 15; Schubart 1972, 20 Karte 14; Laux 2015, 188–193 Taf. 76,1081–78,1115.

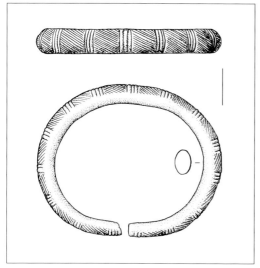

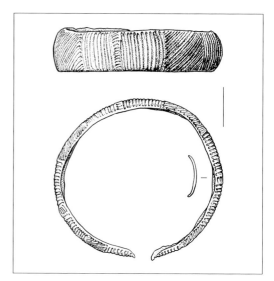

1.1.1.2.2.2.2. *1.1.1.2.2.2.3.*

1.1.1.2.2.2.2. Massiver Armring mit Quer- und Schrägstrichgruppen

Beschreibung: Der Armring mit einem ovalen, D-förmigen oder langovalen Querschnitt besitzt gerade abgeschnittene, engstehende Enden. Die typische Verzierung besteht aus einer gleichmäßigen Abfolge von Querrillengruppen im Wechsel mit schräg schraffierten Feldern.

Datierung: ältere Bronzezeit, Periode III (Montelius), 13.–12. Jh. v. Chr.

Verbreitung: Mecklenburg-Vorpommern, Niedersachsen, Nordwestpolen.

Literatur: von Brunn 1968, 187; Schubart 1972, 15–20; Lampe 1982, Taf. 2f; Laux 2015, 187–193 Taf. 75,1073–76,1078.

1.1.1.2.2.2.3. Armband mit Quer- und Schrägstrichgruppen

Beschreibung: Der bandartige Ring mit einem gewölbten oder flach C-förmigen Querschnitt weist einen ovalen Umriss auf. Die Enden sind gerade abgeschnitten und stehen dicht zusammen. Die gesamte Außenseite ist flächig mit einem Riefenmuster verziert. Es ist in etwa quadratische Felder aufgeteilt, wobei die einzelnen Abschnitte

quer schraffiert oder schräg schraffiert sind. Es lassen sich solche Ringe, deren Schrägschraffung stets die gleiche Richtung aufweist, von anderen Stücken unterscheiden, bei denen unterschiedliche Ausrichtungen der Riefen auftreten. Bei einigen Stücken erscheinen Zwischenmuster als schmale eingeschaltete Streifen mit Längs- oder Querschraffen.

Datierung: späte Bronzezeit, Hallstatt A1–B1 (Reinecke), 13.–10. Jh. v. Chr.

Verbreitung: Mecklenburg-Vorpommern, Niedersachsen, Brandenburg, Sachsen, Westpolen.

Literatur: von Brunn 1968, 186–187 Liste 40 Karte 15; Laux 2017, 39 Taf. 36,1–2.

1.1.1.2.2.2.4. Lausitzisches Armband mit einfachem Flechtband

Beschreibung: Die Grundform des flachen Rings ist bandartig mit einer leicht gewölbten Außenseite und einer geraden oder schwach einziehenden Innenseite. Die geraden Enden stehen dicht zusammen. Die Schauseite ist in gleichmäßige Quadrate eingeteilt, die jeweils diagonal untergliedert mit wechselnder Richtung schräg schraffiert sind. Es entsteht ein einem Flechtband ähn-

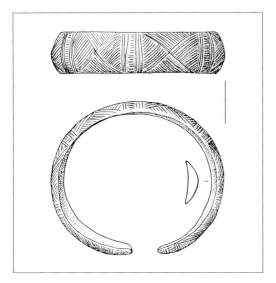

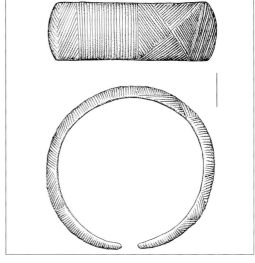

1.1.1.2.2.2.4.

1.1.1.2.2.2.5.

licher Eindruck, der durch eine leichte Plastizität des Rings verstärkt sein kann.
Datierung: späte Bronzezeit, Hallstatt A1–B1 (Reinecke), 13.–10. Jh. v. Chr.
Verbreitung: Sachsen, Niedersachsen, Brandenburg, Mecklenburg-Vorpommern, Westpolen.
Literatur: von Brunn 1968, 186–187 Liste 39 Karte 15; Hundt 1997, Taf. 87,14; Laux 2017, 39 Taf. 35,8–9.

1.1.1.2.2.2.5. Lausitzisches Armband mit Flechtband in Metopenanordnung

Beschreibung: Der breite bandförmige Ring besitzt eine leicht gewölbte Außenseite und eine ebenfalls gewölbte oder einziehende Innenseite. Der Ring ist gleichbleibend stark. Er endet gerade abgeschnitten. Die Verzierung besteht aus eingeschnittenen Linienmustern, die in rechteckige Felder gegliedert die ganze Außenseite bedecken. Typbildend ist ein Flechtbandelement. Dabei teilen Diagonallinien das Feld in vier Dreiecke, die mit Schraffuren in wechselnden Richtungen gefüllt sind. Regelmäßig treten daneben quer schraffierte Felder auf. Zu den seltenen Motiven gehören leicht schräge Schraffen und Felder mit gegeneinandergestellten schrägen Linien.

Datierung: späte Bronzezeit, Hallstatt A1–B1 (Reinecke), 13.–10. Jh. v. Chr.
Verbreitung: Sachsen, Brandenburg, Westpolen.
Literatur: Hollnagel 1958, Taf. 34e; von Brunn 1968, 186–187 Liste 40 Karte 15.

1.1.1.2.2.2.6. Lausitzisches Armband mit Flechtband in Metopenanordnung mit ausgesparten Feldern

Beschreibung: Der breite bandförmige Ring ist leicht gewölbt. Die gerade abgeschnittenen Enden können leicht aufgestellt sein. Die flächige Linienverzierung weist als kennzeichnendes Merkmal an beiden Enden ein Feld auf, das diagonal geteilt ist, wobei zwei Dreiecksfelder mit Schrägschraffen gefüllt sind und zwei frei bleiben. Ein regelmäßiger Wechsel von Querriefen und gegeneinandergestellten Schrägriefenfeldern nimmt die Ringmitte ein.
Datierung: späte Bronzezeit, Hallstatt A1–B1 (Reinecke), 13.–10. Jh. v. Chr.
Verbreitung: Brandenburg, Sachsen.
Literatur: von Brunn 1968, 186–187 Liste 41 Karte 15; F. Koch 2007, 160 Taf. 8.

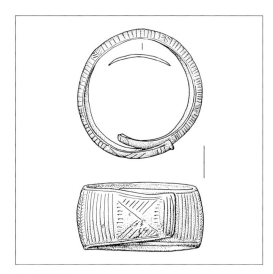

1.1.1.2.2.2.6.

1.1.1.2.2.2.7. Armring mit Flechtbandverzierung

Beschreibung: Die verbindende Gemeinsamkeit ist eine flächendeckende Verzierung der Schauseite. Sie besteht aus Reihen gegeneinandergestellter schraffierter Dreiecke, die ein Flechtbandmuster bilden. In einigen Fällen sind die Schraffuren etwas ausgedehnter, sodass trapezförmige Grundmuster entstehen. Die Verzierung kann aus feinen eingeschnittenen Linien oder aus kräftigen Riefen (Armring mit gegossener Flecht-

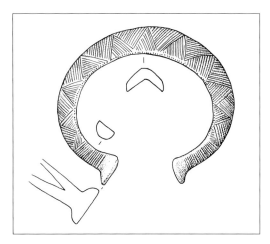

1.1.1.2.2.2.7.

bandverzierung) bestehen. Die Ringenden bleiben häufig frei oder sind mit Querstrichgruppen versehen. Der Ringdurchmesser ist kreisförmig oder oval, die Öffnung weit. Die Ringenden sind gestaucht oder stollenförmig verdickt; selten laufen sie zugespitzt aus. Der Ringquerschnitt variiert zwischen D- oder C-förmig über dreieckig bis oval.
Untergeordneter Begriff: Armring mit gegossener Flechtbandverzierung.
Datierung: späte Bronzezeit, Hallstatt A2–B3 (Reinecke), 11.–8. Jh. v. Chr.
Verbreitung: Schweiz, Ostfrankreich, Mitteldeutschland.
Literatur: von Brunn 1968, Liste 39 Karte 15; Breddin 1970; Pászthory 1985, 157–160 Taf. 76,912–77,928.

1.1.1.2.2.3. Linienverzierter Armring mit rhombischem Querschnitt

Beschreibung: Der Armring mit rhombischem Querschnitt ist in der Mitte am stärksten und nimmt zu den Enden hin ab. Die Enden sind zugespitzt, abgeflacht und zungenförmig gerundet oder rundstabig und gerade abgeschnitten. Der Umriss des Rings ist oval. Eine vielfältige und variantenreiche Linienverzierung kennzeichnet die Ringform. Zentrales Motiv bilden häufig Querliniengruppen im Wechsel mit schräg gestellten Linien, die zu Winkeln angeordnet sind. Ergänzend können der Mittelgrat oder die Seitengrate gekerbt sein. Bei einem anderen Muster nehmen Längsrillen eine Felderung der Ringaußenseite vor, wobei die Streifen abwechselnd mit schrägen oder quer gestellten Schraffen gefüllt sein können.
Untergeordneter Begriff: Armring Typ Dübendorf; Armring Form Wabern.
Datierung: mittlere bis späte Bronzezeit, Bronzezeit C2–Hallstatt A1 (Reinecke), 14.–12. Jh. v. Chr.
Verbreitung: Deutschland, Tschechien, Slowakei, Österreich, Schweiz, Frankreich.
Relation: 1.1.1.1.3. Armring mit rhombischem Querschnitt; 1.1.1.2.1.1. Armring mit rhombischem Querschnitt und gekerbten Kanten; 1.1.1.2.2.4.3. Armring Typ Estavayer.
Literatur: Tschumi 1918, 72–74; Aner/Kersten 1978, Taf. 45,2404 l; Pirling u. a. 1980, 23; Wilbertz

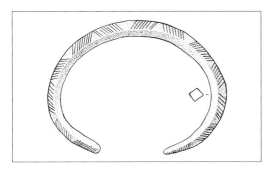

1.1.1.2.2.3.

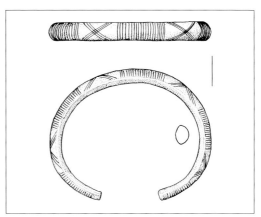

1.1.1.2.2.4.1.

1982, 75–76 Taf. 102,3; Pászthory 1985, 52–54;
62–71 Taf. 15,146–17,169; 19,206–26,317; Gruber
1999, 55–56 Taf. 11,14; 15,2; 17,1–3; 19,1–3; 22,2.

1.1.1.2.2.4. Armring mit Kreuzmustern

Beschreibung: Der typische Dekor besteht aus
Musterfeldern, die mit ein- oder mehrlinigen An-
dreaskreuzen gefüllt sind. Diese Felder wiederho-
len sich drei oder vier Mal. Zwischen ihnen befin-
det sich eine enge Querschraffur oder ein Wechsel
von Quer- und Längsstrichgruppen. Der Ring be-
sitzt ein rundes oder ovales Stabprofil, selten ist
das Profil rhombisch. Die Enden sind gerade und
können leicht verjüngt sein. Manchmal sind sie
gestaucht.
Datierung: späte Bronzezeit, Bronzezeit D–Hall-
statt B1 (Reinecke), 13.–10. Jh. v. Chr.
Verbreitung: Deutschland, Schweiz, Österreich.
Relation: [Beinring] 3.2.4. Geschlossener Beinring
mit liegender Kreuz- und Strichgruppenverzie-
rung.
Literatur: Richter 1970, 107–111; 126–127;
Hochstetter 1980, 51–52; Aner/Kersten 1981,
Taf. 23,2989; Pászthory 1985, 121–123; 146–149.

1.1.1.2.2.4.1. Armring Typ Nieder-Flörsheim

Beschreibung: Der Ring weist einen ovalen Um-
riss und meistens weit auseinanderstehende, ge-
rade abgeschnittene Enden auf. Der Querschnitt
ist rhombisch oder spitzoval, gelegentlich auch
rund. Die charakteristische Verzierung besteht aus
einem Wechsel etwa gleich großer Dekorfelder.

Ein liegendes Andreaskreuz aus meistens zwei
oder drei Linien bildet das eine Muster, eine dichte
Querschraffung das andere. In einigen Fällen sind
die Dekorfelder mit zwei aneinandergereihten
Kreuzen gefüllt.
Datierung: späte Bronzezeit, Bronzezeit D
(Reinecke), 13. Jh. v. Chr.
Verbreitung: Rheinland-Pfalz, Hessen, Bayern.
Literatur: Holste 1939, 66; Torbrügge 1959, 75
Taf. 45,6–7; Richter 1970, 107–111 Taf. 36,621–640;
Eggert 1976, 41; Hochstetter 1980, 51–52 Taf. 14,2.

1.1.1.2.2.4.2. Armring mit gekreuzten Strichelbändern

Beschreibung: Der rundstabige Armring ist in der
Mitte mit 0,6–1,5 cm am stärksten und nimmt zu
den Enden hin leicht ab. Der Umriss ist oval. Die
Enden sind gerade abgeschnitten und stehen weit
auseinander. Gelegentlich bildet eine schmale
Rippe den Abschluss. Die Schauseite ist mit einer
feinen Rillenzier versehen. Querrillengruppen
unterteilen den Ringstab in drei oder vier Felder.
Deren Hauptmotiv besteht aus sich kreuzenden,
sich versetzt überschneidenden oder sich bogen-
förmig zu einem Sanduhrmuster gegenüberste-
henden Leiterbändern. Als Nebenmotiv können
parallel verlaufende Leiterbänder oder quer ange-
ordnete Winkelgruppen auftreten.

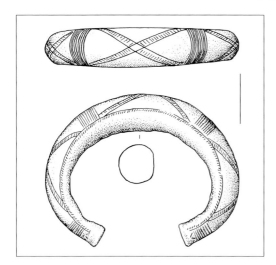

1.1.1.2.2.4.2.

Untergeordneter Begriff: Armring mit bogen-
förmigen Strichelbändern.
Datierung: späte Bronzezeit, Hallstatt A1
(Reinecke), 13.–11. Jh. v. Chr.
Verbreitung: Hessen, Rheinland-Pfalz, Saarland,
Schweiz.
Relation: 1.1.1.2.2.8. Armring mit Spitzoval-
Bogenmuster.
Literatur: W. Dehn 1950, 16–17 Abb. 2,1–2; 3,8–9;
Müller-Karpe 1959, Taf. 152 B1; Kolling 1968, 56
Taf. 4,10; 12,2; 33,11.16; Richter 1970, 126–127
Taf. 42,771–43,777; Pászthory 1985, 146–149
Taf. 64,800.808; 65,813.

1.1.1.2.2.4.3. Armring Typ Estavayer

Beschreibung: Das vierkantige Stabprofil ver-
jüngt sich meistens leicht. Die Enden sind gerade
abgeschnitten oder abgerundet. Bei einigen Stü-
cken ist auch das Stabprofil an den Enden verrun-
det. Der Ringumriss ist oval. Die Enden stehen weit
auseinander. Kennzeichnend ist eine Verzierung
auf den beiden Außenflächen. In Ringmitte und
im Bereich der größten Ringbreite befindet sich
ein Motiv aus jeweils einem Andreaskreuz, das von
Querrillen eingefasst wird. Die Felder dazwischen
sind mit Längsrillen gefüllt. Zusätzlich können die
Profilkanten gekerbt sein.

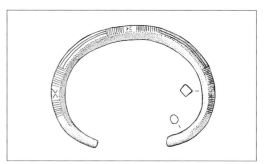

1.1.1.2.2.4.3.

Datierung: späte Bronzezeit, Hallstatt A–B1
(Reinecke), 13.–10. Jh. v. Chr.
Verbreitung: Westschweiz.
Relation: 1.1.1.1.3. Armring mit rhombischem
Querschnitt; 1.1.1.2.1.1. Armring mit rhombi-
schem Querschnitt und gekerbten Kanten;
1.1.1.2.2.3. Linienverzierter Armring mit rhombi-
schem Querschnitt.
Literatur: Pászthory 1985, 121–123 Taf. 47,613–
49,648.

1.1.1.2.2.5. Armring mit Fischgrätenmuster

Beschreibung: Unter dieser Gruppe werden
Ringe zusammengefasst, in deren Dekor Fisch-
grätenmuster überwiegen. Kennzeichnend sind
Reihen kurzer Schrägkerben, die paarweise mit
wechselnder Richtung auftreten und als dichte
Querkolonnen breite Zierfelder bilden können.
Diese wechseln häufig mit Feldern ohne Verzie-
rung (1.1.1.2.2.5.1.). Ebenfalls häufig ist die Kom-
bination von Feldern mit Fischgrätenfüllung,
solchen mit engen Querrillen und Abschnitten
ohne Verzierung im Wechsel (1.1.1.2.2.5.2.). Da-
neben kommen flächig verzierte Ringe vor, bei
denen sich schmale Streifen mit Fischgräten und
Querrillengruppen abwechseln (1.1.1.2.2.5.3.,
1.1.1.2.2.5.4.).
Datierung: mittlere bis späte Bronzezeit, Bronze-
zeit C1–Hallstatt A1 (Reinecke), 15.–12. Jh. v. Chr.
Verbreitung: West- und Süddeutschland, Frank-
reich, Schweiz, Österreich.
Literatur: Richter 1970, 115–123; Wilbertz 1982,
75; Pászthory 1985, 96–98.

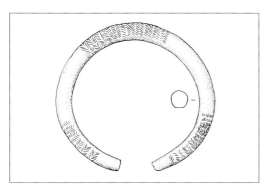

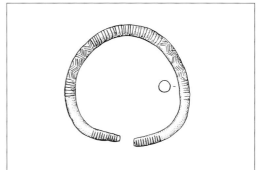

1.1.1.2.2.5.1.

1.1.1.2.2.5.2.

1.1.1.2.2.5.1. Armring Typ Wallertheim

Beschreibung: Der kreisrunde oder verrundet D-förmige Querschnitt ist gleichbleibend oder nimmt zu den Enden hin leicht ab. Die größte Dicke liegt bei 0,6–0,8 cm. Die Enden sind gerade abgeschnitten. Der kennzeichnende Dekor besteht aus einer Einteilung des Rings in sieben Felder, deren Länge von der Ringmitte zu den Enden abnimmt. Drei verzierte Felder werden durch vier unverzierte getrennt. Die Füllung besteht aus dichten Querreihen aus Fischgrätenmustern.

Datierung: späte Bronzezeit, Bronzezeit D–Hallstatt A1 (Reinecke), 13.–12. Jh. v. Chr.

Verbreitung: Rheinland-Pfalz, Bayern, Elsass, Schweiz.

Literatur: Torbrügge 1959, 124–125 Taf. 17; Zumstein 1966, 94; 124 Abb. 27,123; 44,280; Richter 1970, 115–116 Taf. 38,675–680; Pászthory 1985, 96–98 Taf. 36,436–37,446.

1.1.1.2.2.5.2. Armring mit Querstrichgruppen und Fischgrätenmuster

Beschreibung: Der Umriss ist oval bei einer weiten Öffnung. Der Ringquerschnitt ist überwiegend kreisförmig, zuweilen oval oder spitzoval. Die Ringdicke von 0,7–0,9 cm bleibt vielfach von der Mitte bis zu den Enden gleich, kann sich aber auch leicht verjüngen. Die Enden sind gerade abgeschnitten. Gelegentlich können sie leicht gestaucht sein. Die Verzierung besteht aus Querbändern von Strichgruppen und Fischgrätenmustern im Wechsel. Bei der Anordnung der Zierbänder gibt es eine große Variationsbreite. Häufig sind Felder, bei denen flächig angeordnete Fischgrätenmuster auf beiden Seiten von Querrillengruppen eingefasst werden. Die Felder wechseln dann mit glatten Abschnitten. Die Zierzonen mit Fischgrätenmustern können auch nur auf den mittleren Ringabschnitt oder nur auf die Seitenbereiche beschränkt bleiben, während darüber hinaus reine Querrillengruppen auftreten.

Synonym: Armring mit Querstrichgruppen und Tannenzweigmuster.

Datierung: mittlere bis späte Bronzezeit, Bronzezeit C1–Hallstatt A1 (Reinecke), 15.–12. Jh. v. Chr.

Verbreitung: Hessen, Rheinland-Pfalz, Bayern, Österreich.

Literatur: Torbrügge 1959, 75; Hundt 1964, Taf. 47,10; Richter 1970, 119–123 Taf. 39,698–40,738; Wilbertz 1982, 75 Taf. 50,14; Gruber 1999, 56 Taf. 15,1; 18,1–2; 22,1.

1.1.1.2.2.5.3. Armring Typ Mainflingen

Beschreibung: Der Ring besitzt einen kreisförmigen oder leicht ovalen Umriss und einen D-förmigen Querschnitt. Die Enden stehen dicht zusammen. Sie sind durch zwei kräftige Leisten eingefasst, zwischen denen sich eine breite Einkehlung befindet. Die gesamte Oberfläche ist mit einem Linienmuster überzogen. Der Ringstab weist einen gleichmäßigen Wechsel von quer verlaufenden Fischgrätenmustern und dicht ange-

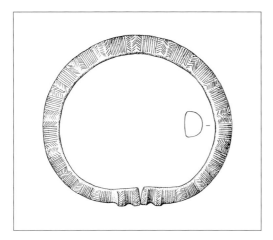

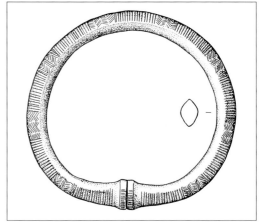

1.1.1.2.2.5.3. *1.1.1.2.2.5.4.*

ordneten Querrillen auf. Die Leisten an den Enden sind ebenfalls mit einem Fischgrätenmuster oder einer Reihe von schrägen Kerben bedeckt, die Kehlen weisen Querrillen auf.
Datierung: späte Bronzezeit, Bronzezeit D (Reinecke), 13. Jh. v. Chr.
Verbreitung: Hessen.
Literatur: Holste 1939, 66; Richter 1970, 117–118 Taf. 36,684–687.

1.1.1.2.2.5.4. Armring Typ Eich

Beschreibung: Ein besonders kräftiger, spitzovaler Querschnitt, eine gleichbleibende Ringdicke, ein leicht ovaler Umriss und dicht zusammenstehende, pufferartig verdickte oder gestauchte Enden kennzeichnen die Form. Die gesamte Außenseite ist dicht mit einem Linienmuster überzogen. Dabei wechseln sich schmale Zonen, die mit längs oder quer verlaufenden Fischgrätenmustern gefüllt sind, mit meistens etwas breiteren quer gerillten Abschnitten ab. Selten sind die Fischgräten durch Längsrillen ersetzt.
Datierung: späte Bronzezeit, Bronzezeit D (Reinecke), 13. Jh. v. Chr.
Verbreitung: Rheinland-Pfalz, Hessen.
Literatur: Richter 1970, 118–119 Taf. 39,693–697; Eggert 1976, 41.

1.1.1.2.2.6. Armring mit schrägen Zierbändern

Beschreibung: Die Verzierung besteht aus einer breiten Zone, die mit schräg verlaufenden Rillengruppen und verbindenden schrägen Kerbreihen gefüllt ist. Das Muster lässt sich auch als eine Folge schräger Leiterbänder beschreiben, zwischen denen sich gleichgerichtete Rillenbündel befinden. Dieses Muster bedeckt den größten Teil des Rings. An den Enden können sich einfache Querrillenzonen oder Abschnitte ohne Verzierung befinden.
Datierung: Bronzezeit, Bronzezeit C2–Hallstatt A (Reinecke), Periode III–IV (Montelius), 14.–11. Jh. v. Chr.
Verbreitung: Deutschland, Schweiz, Ostfrankreich.
Literatur: Richter 1970, 98–111; Schubart 1972, 15–20; Wilbertz 1982, 75; Laux 2015, 184–187.

1.1.1.2.2.6.1. Armring mit Schräglinienmuster

Beschreibung: Der Querschnitt ist oval oder langoval und gleichbleibend stark. Der Umriss ist oval. Die Enden sind gerade abgeschnitten und stehen dicht zusammen. Die gesamte Außenseite ist flächendeckend mit einem eingeschnittenen Dekor versehen. Das Hauptmotiv besteht aus einem schräg verlaufenden Leiterbandmuster, das sich

aus Bündeln von jeweils drei oder vier schräg verlaufenden, langen Rillen und Reihen kurzer Querstriche zusammensetzt. An beiden Ringenden befinden sich Zonen aus Querriefen im Wechsel mit quer verlaufenden Leiterbändern oder Fischgrätenmustern. Gelegentlich bilden verschiedene schräg verlaufende Linienbündel große Dreiecke. Der Dekor der Ringenden kann sich in schmaler Form in Ringmitte oder an wenigen Stellen in größeren Abständen wiederholen. Vor allem bei bandförmigen Ringen können die Ränder zusätzlich mit einem schmalen Zierstreifen eingefasst sein.

Datierung: ältere Bronzezeit, Periode III (Montelius), 13. Jh. v. Chr.

Verbreitung: Mecklenburg-Vorpommern, Schleswig-Holstein, Niedersachsen, Sachsen-Anhalt, Brandenburg.

Relation: Muster: [Berge] 3.2. Mecklenburger Berge.

Literatur: Bohm 1935, 66 Taf. 20,3.4.13; Sprockhoff 1937, 49; Stephan 1956, 21–22; Gärtner 1969, Taf. 23c; Schubart 1972, 15–20; Laux 2015, 184–187 Taf. 75,1064–1072.

Anmerkung: Die Trageweise als Armring sowie als Beinring ist belegt.

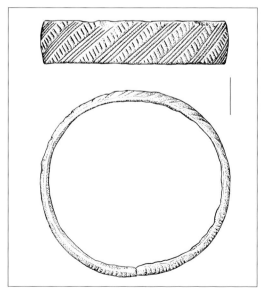

1.1.1.2.2.6.1.

1.1.1.2.2.6.2.

1.1.1.2.2.6.2. Armring mit schrägem Leiterband

Beschreibung: Der rundstabige Ring mit sich verjüngenden Enden besitzt gerade abgeschnittene oder zugespitzte Enden. Charakteristisch ist ein über die Ringmitte verlaufendes Muster, das aus einem Wechsel von schrägen Linienbündeln und quer dazu stehenden Strichbändern besteht. Es kommen dabei schmale Strichbänder vor, die einem Leiterband gleichen, aber auch breite Bänder. Die Enden besitzen oft ein eigenes Muster, meistens Querstrichgruppen oder schräge Linienbündel mit gegenläufiger Richtung.

Datierung: mittlere bis späte Bronzezeit, Bronzezeit C2–Hallstatt A (Reinecke), 14.–11. Jh. v. Chr.

Verbreitung: Thüringen, Bayern, Schweiz.

Relation: [Beinring] 1.1.2.7. Offener Beinring mit schräg verlaufendem Leiterbandmuster; [Halsring] 1.1.2.1. Halsring mit schrägem Leiterbandmuster.

Literatur: Feustel 1958, 14 Taf. 21,2; Müller-Karpe 1959, Taf. 147 B1–3; 159 C1.2; Torbrügge 1959, Taf. 55,6; Hundt 1964, Taf. 49,14; Wilbertz 1982, 75 Taf. 50,15; 63,5.12; Pászthory 1985, 72–74 Taf. 28,339–343.

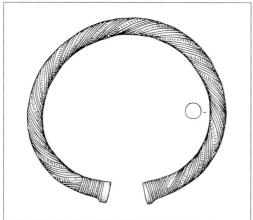

1.1.1.2.2.6.3. *1.1.1.2.2.7.*

1.1.1.2.2.6.3. Armring Typ Haitz

Beschreibung: Der Querschnitt ist kreisrund, oval oder verrundet D-förmig. Die Enden können leicht verdickt, gestaucht oder pufferartig profiliert sein. Kennzeichnend ist eine Strichverzierung, die den Ring schräg überzieht und aus einer Folge von zwei oder drei einfachen Linien besteht, die mit schmalen Leiterbändern wechselt. An den Enden befindet sich eine dichte Anordnung von Querrillen.

Datierung: mittlere bis späte Bronzezeit, Bronzezeit C2–D (Reinecke), Periode III (Montelius), 14.–13. Jh. v. Chr.

Verbreitung: Niedersachsen, Thüringen, Hessen, Rheinland-Pfalz, Baden-Württemberg, Bayern, Elsass.

Literatur: Holste 1939, 66; Feustel 1958, 14 Taf. 92,1; H. Köster 1968, 22; Richter 1970, 98–101 Taf. 34,586–598; Eggert 1976, 40; Wilbertz 1982, 75 Taf. 50,16; Laux 2015, 184–186 Taf. 75,1064–1069.

1.1.1.2.2.7. Armring mit Gitterschraffur

Beschreibung: Der Ringquerschnitt ist rund oder oval. Meistens bleibt die Ringstabdicke gleich; nur selten ist der mittlere Bereich leicht verdickt. Die Enden sind gerade abgeschnitten und stehen dicht zusammen. Eine tief eingeschnittene Verzierung überzieht die Ringaußenseite. Sie zeigt Abschnitte aus dichten Querrillen, die mit breiten kreuzschraffierten Zonen wechseln.

Datierung: späte Bronzezeit, Hallstatt A1–B1 (Reinecke), Periode IV (Montelius), 12.–10. Jh. v. Chr.

Verbreitung: Sachsen-Anhalt, Brandenburg, Niedersachsen.

Literatur: von Brunn 1968, 183; Horst 1987, Bl. 55; Laux 2015, 173–174 Taf. 70,1004.

1.1.1.2.2.8. Armring mit Spitzoval-Bogenmuster

Beschreibung: Der gleichbleibend starke Ringstab besitzt einen kreisrunden oder ovalen Querschnitt. Zonen aus Querstrichgruppen unterteilen den Ring in meistens vier bis sechs, in Einzelfällen bis zu zehn Abschnitte. Jeder Abschnitt ist mit einem breiten Spitzoval ausgefüllt, das aus gegenständigen Bögen aus Doppel- oder Dreifachlinien besteht. Kurze Kerben können die Linien zu Leiterbändern verbinden.

Datierung: ältere Bronzezeit, Periode II–III (Montelius), 15.–12. Jh. v. Chr.

Verbreitung: Niedersachsen, Schleswig-Holstein.

Relation: 1.1.1.2.2.4.2. Armring mit gekreuzten Strichelbändern; 1.1.1.2.2.10.4. Uelzener Armband.

Literatur: Laux 2015, 178–180 Taf. 72,1024–73,1047.

1.1.1.2.2.8.

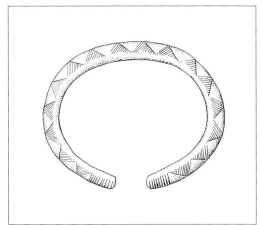

1.1.1.2.2.9.1.

1.1.1.2.2.9. Armring mit Dreiecksverzierung

Beschreibung: Für die Verzierung wird eine stark gewölbte oder geknickte Außenseite geschaffen, wozu ein dreieckiger, rhombischer oder spitzovaler Querschnitt dient. Die charakteristische Verzierung besteht aus schraffierten, sich mit der Spitze gegenüberstehenden Dreiecken, die gemeinsam ein Sanduhrmuster bilden und in Reihen angeordnet sind. Sie werden jeweils durch Rauten getrennt, die ohne Verzierung sind. Die Ringenden können mit einer Querrillengruppe versehen sein. Sie sind gerade abgeschnitten, leicht gestaucht oder abgerundet.

Datierung: ältere Bronzezeit, Periode II–III (Montelius), 15.–13. Jh. v. Chr.; späte Bronzezeit, Hallstatt A2–B1 (Reinecke), 12.–10. Jh. v. Chr.

Verbreitung: Mittel- und Norddeutschland, Schweiz.

Relation: [Beinring] 1.1.2.6. Offener Beinring mit Dreiecksmuster.

Literatur: von Brunn 1954, 24; Peschel 1984, 68; Pászthory 1985, 157; Bernatzky-Goetze 1987, 73; Laux 2015, 175–177.

1.1.1.2.2.9.1. Armring mit Wolfzahnmuster

Beschreibung: Der Querschnitt ist oval (Variante Wardböhmen) oder rhombisch (Variante Gödenstorf) und gleichbleibend stark. Bei den kantigen

Exemplaren können die Endabschnitte verrundet sein. Die Enden sind gerade abgeschnitten oder gestaucht bzw. pufferartig verdickt (Variante Bergen). Das verbindende Element ist eine Verzierung aus schräg schraffierten Dreiecken, die mit der Spitze zueinander gerichtet auf der Außenseite angeordnet sind. An den Enden befinden sich kurze Abschnitte mit engen Querrillen.

Untergeordneter Begriff: Variante Bergen; Variante Gödenstorf; Variante Wardböhmen.

Datierung: ältere Bronzezeit, Periode II–III (Montelius), 15.–13. Jh. v. Chr.

Verbreitung: Niedersachsen.

Literatur: Laux 1971, 61; Laux 2015, 175–177 Taf. 71,1010–1019; Laux 2017, 38 Taf. 37,22.

1.1.1.2.2.9.2. Armring mit dachförmigem Querschnitt und Dreiecksverzierung

Beschreibung: Der Ring weist einen dachförmigen, dreieckigen oder ungleichmäßig rhombischen Querschnitt auf. Die Ringstabdicke liegt in Ringmitte bei $1{,}3 \times 0{,}5$ cm und verjüngt sich gleichmäßig den Enden zu. Die Enden sind zugespitzt oder abgerundet, selten leicht verdickt. Die kennzeichnende Verzierung besteht im Mittelteil jeweils aus einer Reihe von schraffierten Dreiecken, die mit der Spitze zum Mittelgrat gerichtet sind und sich in der Regel spiegelbildlich gegen-

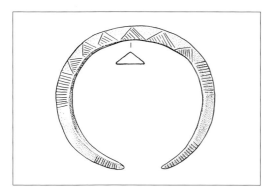

1.1.1.2.2.9.2.

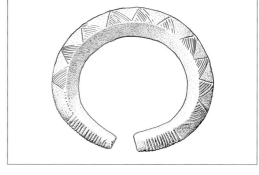

1.1.1.2.2.9.3.

überstehen. Daran kann sich auf beiden Seiten ein Muster aus quer oder schräg angeordneten Liniengruppen anschließen oder mit den Dreiecken abwechseln.

Untergeordneter Begriff: Bernatzky-Goetze Gruppe 7.

Datierung: späte Bronzezeit, Hallstatt A2 (Reinecke), 12.–10. Jh. v. Chr.

Verbreitung: Schweiz.

Literatur: Pászthory 1985, 157 Taf. 76,907–911; Bernatzky-Goetze 1987, 73 Taf. 113,3.

1.1.1.2.2.9.3. Armring mit dreieckigem bzw. rhombischem Querschnitt und schraffiertem Dreiecksornament

Beschreibung: Ein kantiger Querschnitt, der zwischen rhombisch, trapezförmig und spitz dreieckig variieren kann, kennzeichnet den Ring. Die beiden Außenflächen sind mit gegeneinandergestellten, schraffierten Dreiecken verziert. Gelegentlich findet sich eine leichte Dellung der Außenkontur. Die Ringenden können verrundet sein. Sie sind auf der Außenseite mit dichten Querstrichen versehen.

Datierung: späte Bronzezeit, Hallstatt A2–B1 (Reinecke), 12.–10. Jh. v. Chr.

Verbreitung: Thüringen, Sachsen-Anhalt.

Literatur: von Brunn 1954, 24 Anm. 16 Karte 2 Taf. 19,1; von Brunn 1968, 184; Peschel 1984, 68 Abb. 8,3; Lappe 1986, 15.

1.1.1.2.2.10. Offener Armring mit flächigen Strichmustern

Beschreibung: Der Armring weist eine reichhaltige, flächendeckende Verzierung aus unterschiedlichen linearen Motiven auf. Häufig ist es eine Kombination von Querrillengruppen, schraffierten Dreiecken und Bogenmustern. Als Füllmotive können Reihen kurzer Längskerben und Fischgrätenmuster erscheinen. Der Ring ist gleichbleibend stark oder verjüngt sich zu den Enden hin. Verschiedene Querschnitte sind möglich. Die Enden sind gerade und können mit ein oder zwei schmalen Rippen versehen sein.

Datierung: späte Bronzezeit, Bronzezeit D–Hallstatt B1 (Reinecke), Periode III–IV (Montelius), 13.–10. Jh. v. Chr.

Verbreitung: Dänemark, Deutschland, Schweiz, Österreich, Ungarn, Tschechien.

Relation: [Beinring] 1.1.2.8. Flächig verzierter Beinring.

Literatur: Kimmig/Schiek 1957; Baudou 1960, 63; Pászthory 1985, 146–149; Laux 2015, 100–112; 206–209.

1.1.1.2.2.10.1. Schwerer reichverzierter Armring mit Strichverzierung

Beschreibung: Der rundstabige Ring zeichnet sich durch eine besondere Dicke aus, die in Ringmitte 1,2–1,8 cm beträgt und sich zu den Enden hin leicht verjüngt. Die Enden sind gerade abgeschnitten oder laufen spitz zu. Die gesamte Ring-

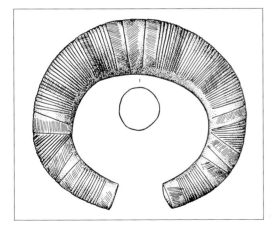

1.1.1.2.2.10.1.

1.1.1.2.2.10.2.

außenseite ist mit einem Rillendekor überzogen. Quer und schräg liegende Strichgruppen können um Leiterbänder ergänzt werden.
Datierung: späte Bronzezeit, Bronzezeit D–Hallstatt A1 (Reinecke), 13.–12. Jh. v. Chr.
Verbreitung: Bayern, Sachsen, Tschechien.
Literatur: Torbrügge 1959, 75 Taf. 8,16; 69,16–18; Gerlach/Jacob 1987, 61–62 Abb. 4.
(siehe Farbtafel Seite 17)

1.1.1.2.2.10.2. Reichverzierter Armring mit Endstollen

Beschreibung: Der Ringumriss ist kreisförmig oder leicht oval. Die Enden sind gestaucht oder mit einer stollenartigen Rippe versehen. Der Ring hat einen ovalen Querschnitt. Die Ringaußenseite ist mit einem Liniendekor gefüllt. Drei breite Querbänder aus Strichgruppen und Fischgrätenreihen teilen die Zierfläche in vier Felder. Hier treten girlandenartig angeordnete Bögen, quer stehende winkel- und bogenförmige Bänder, Kreuzmuster und Reihen von Fischgrätenmustern auf. Kleine Halbkreise können Füllmotive bilden. Die einzelnen Muster sind in der Regel von Fransenbändern oder Winkelreihen eingefasst.
Datierung: späte Bronzezeit, Hallstatt A2–B1 (Reinecke), 12.–10. Jh. v. Chr.
Verbreitung: Schweiz, Süddeutschland, Oberösterreich.

Relation: [Beinring] 1.1.2.8.3. Reichverzierter Beinring mit Endstollen.
Literatur: Kimmig/Schiek 1957, 58–62; 73–75 Liste 1; Abb. 4 (Verbreitung) Taf. 17,3–9; 18,1–12; Müller-Karpe 1959, Taf. 165 A2.B1; Pászthory 1985, 146–149 Taf. 64,799–65,817.

1.1.1.2.2.10.3. Armring Typ Allendorf

Beschreibung: Der Ring mit einem kräftigen dreieckigen oder verrundet D-förmigen Querschnitt beschreibt ein Oval mit weiter Öffnung. Die Enden sind pfötchenförmig ausgezogen oder stollenartig verdickt. Charakteristisch ist eine Verzierung, bei der die Außenseite durch Querliniengruppen in drei Felder eingeteilt ist, von denen das mittlere etwas länger als die beiden äußeren ist. Das mittlere Feld weist einen Längsstreifen auf, der quer gekerbt ist (Variante Bergün) oder einen Wechsel von Querkerben und gegenständigen Bögen zeigt, die als Punktreihe ausgeführt sind (Variante Kostheim). Der Mittelstreifen wird auf beiden Seiten von Zierbändern aus Punktreihen oder Reihen von Schrägkerben flankiert. Die Endabschnitte werden durch einzelne oder alternierende Gruppen von quer stehenden Bögen gefüllt, die durch längs angeordnete Bögen (Variante Kostheim) in Punkttechnik ergänzt oder ersetzt sein können. Eine weitere Querriefenverzierung sitzt am Übergang zu den verdickten Enden.

1.1.1.2.2.10.3.

1.1.1.2.2.10.4.

Synonym: gerippter Armring mit D-förmigem Querschnitt und gerade abschließendem Mittelfeld.

Untergeordneter Begriff: Variante Bergün; Variante Kostheim.

Datierung: späte Bronzezeit, Bronzezeit D (Reinecke), 13. Jh. v. Chr.

Verbreitung: Hessen, Rheinland-Pfalz, Baden-Württemberg, Bayern, Schweiz, Elsass.

Relation: 1.1.1.3.4. Gerippter Armring mit D-förmigem Querschnitt und ovalem Mittelfeld.

Literatur: Holste 1939, 67 Taf. 12,4–5; Richter 1970, 102–104 Taf. 35,603–612; Beck 1980, 51–53 Taf. 53,1–6; 75; Pászthory 1985, 75–78 Taf. 29; 183 (Verbreitung).

1.1.1.2.2.10.4. Uelzener Armband

Beschreibung: Das etwa 1,3–2,5 cm breite Armband besitzt einen flachen, dachförmigen Querschnitt. Die Enden schließen gerade ab und stehen dicht zusammen oder berühren sich. Die Außenseite ist flächig mit einem eingeschnittenen Muster verziert, dessen Grundbestandteile drei oder vier Spitzovale bilden, deren Ausführungen aber variantenreich sind. Querbänder unterteilen die Oberfläche in drei oder vier große Felder. Die Bänder bestehen aus Querrillengruppen, die zum Teil durch kurze Striche verbunden sind und je nach Ausführung sich zu Leiterbändern oder Fischgrätenmustern verbinden. Die Mitte der großen Felder bildet jeweils ein Spitzoval, das die ganze Feldbreite einnimmt und dessen Innenfläche in

der Regel frei von Zierelementen ist. Nur in Einzelfällen wird die Innenkontur des Ovals von einer Bogenreihe begleitet. Das Oval wird auf beiden Seiten von einem Zierband eingefasst, das aus Liniengruppen besteht und von einem Leiterband, einer Reihe von schrägen Kerben oder einem Fischgrätenmuster dominiert wird.

Datierung: ältere Bronzezeit, Periode III (Montelius), 13.–12. Jh. v. Chr.

Verbreitung: Niedersachsen.

Relation: 1.1.1.2.2.8. Armring mit Spitzoval-Bogenmuster; [Beinring] 1.1.2.8.2. Lüneburger Beinring.

Literatur: Laux 1971, 60–61 Karte 27; Laux 2015, 100–112 Taf. 35,535–39,594.

1.1.1.2.2.10.5. Armring Typ Oldesloe

Beschreibung: Der Ring besitzt bei geringer Materialstärke ein geknicktes oder stark gewölbtes Profil. Die Ringdicke ist gleichbleibend. Die Enden sind gerade abgeschnitten und jeweils mit einer oder zwei flachen Rippen verstärkt. Charakteristisch ist eine vielfältige, flächig angeordnete Verzierung in Form metopenartiger Felder, die durch

1.1.1.2.2.10.5.

quer verlaufende Liniengruppen gegeneinander abgesetzt sind. Die Muster bestehen aus schraffierten Dreiecken und Rauten sowie Anordnungen von konzentrischen Kreisen und Halbkreisen. Speziell gemusterte Borten können die Ränder einfassen.

Synonym: Baudou Typ XIX B.
Datierung: jüngere Bronzezeit, Periode IV (Montelius), 12.–10. Jh. v. Chr.
Verbreitung: Schleswig-Holstein, Niedersachsen, Mecklenburg-Vorpommern, Dänemark.
Literatur: Sprockhoff 1937, 45 Karte 24; Baudou 1960, 63; Struve 1979, 123 Taf. 48; 49,2.4.5; J.-P. Schmidt 1993, 60; Laux 2015, 206–209.

1.1.1.2.3. Gewölbtes Armband

Beschreibung: Das Armband aus dünnem Bronzeblech ist gleichmäßig gewölbt. Zur Verstärkung sind die Ränder leicht verdickt. Die Enden sind gerade abgeschnitten und können an den Ecken leicht verrundet sein. Es gibt eine schmale (1.1.1.2.3.1.) und eine breite Variante (1.1.1.2.3.2.). Die Außenseite ist flächig mit einem Linienmuster versehen. Dazu ist die Schauseite vielfach durch Querstreifen in Felder eingeteilt, die häufig mit schraffierten Dreiecken und Rauten, Winkelbändern, Bogenmustern und Andreaskreuzen verziert sind. Als Füllmotive erscheinen Kreisaugen.

Synonym: Blecharmspange.
Datierung: ältere Eisenzeit, Hallstatt C–D (Reinecke), 8.–6. Jh. v. Chr.
Verbreitung: Südwestdeutschland, Schweiz.
Literatur: Drack 1965, 19–27; Schmid-Sikimić 1996, 50–54; 67–71; Nagler-Zanier 2005, 38–39.

1.1.1.2.3.1. Schmales gewölbtes Armband

Beschreibung: Das Armband besteht aus einem dünnen gewölbten Bronzeblech von 1,3–2,5 cm Breite. Um die Stabilität zu erhöhen, ist das Material an den Rändern leicht verstärkt. Die Enden sind gerade abgeschnitten und können leicht verrundet sein. Sie sind in der Regel etwas übereinandergeschoben. Die gesamte Außenseite ist mit einem Dekor überzogen, wobei sich anhand der Muster verschiedene Varianten unterscheiden lassen. Beim Typ Subingen ist die Verzierung stets graviert. Eine dünne Linie oder eine Doppellinie entlang der Ränder rahmt eine Zierzone ein, die durch ungefüllte oder schraffierte Querstreifen in Felder unterteilt ist. Das Hauptmuster wird durch schraffierte Dreiecke, Winkelbänder oder Andreas-

1.1.1.2.3.1.

kreuze gebildet, zwischen denen freie Streifen bleiben. Den Typ Lyssach kennzeichnet das Zusammenspiel von schraffierten Mustern, freien Flächen und Kreisaugen. Andere Varianten der schmalen, gewölbten Armbänder weisen Girlandenmuster aus bogenförmigen schraffierten Bändern, Winkelbändern, Reihen schraffierter Dreiecke oder Rhomben auf.

Synonym: getriebenes Armband mit Bordürenmuster; Blecharmband mit rundem Querschnitt.

Untergeordneter Begriff: Typ Lyssach; Typ Subingen.

Datierung: ältere Eisenzeit, Hallstatt C–D1 (Reinecke), 7.–6. Jh. v. Chr.

Verbreitung: Bayern, Baden-Württemberg, Schweizer Mittelland.

Literatur: Drack 1965, 26–27 Abb. 12; Nellissen 1975, Taf. 141,1; Hoppe 1986, 48; Schmid-Sikimić 1996, 50–54 Taf. 6–7; Nagler-Zanier 2005, 38–39.

1.1.1.2.3.2.

1.1.1.2.3.2. Breites gewölbtes Armband

Beschreibung: Ein 3,0–6,5 cm breites Blechband ist konisch gewölbt und bildet einen Ring mit einem kreisförmigen Umriss. Die Materialkanten sind zur größeren Stabilität leicht verdickt. Die glatt abgeschnittenen Enden können verrundet sein und sind häufig etwas übereinandergeschoben. Eine komplexe und variantenreiche Verzierung überzieht in der Regel die Außenfläche. Vielfach werden durch schräg oder kreuz schraffierte Querbänder drei oder vier Felder getrennt, die mit breiten strichgefüllten Andreaskreuzen oder Rautenmustern dekoriert sind. Zusätzliche Füllmuster bilden Kreisaugen. Beim Typ Wetzikon, der stark gewölbt ist, treten immer Längsrillen an der oberen und unteren Kante auf. Der Typ Dotzingen zeigt an diesen Streifen eine Reihe von Kreisaugen. Die besonders breiten Armbänder des Typs Schaffhausen-Wolfsbuck zeigen Netzmuster und lange schraffierte Dreiecke. Den Typ Pratteln kennzeichnet eine Aneinanderreihung großer Rauten, zwischen denen die Freiflächen mit Längsrillengruppen gefüllt sind.

Untergeordneter Begriff: Typ Dotzingen; Typ Pratteln; Typ Schaffhausen-Wolfsbuck; Typ Wetzikon.

Datierung: ältere Eisenzeit, Hallstatt C–D (Reinecke), 7.–6. Jh. v. Chr.

Verbreitung: Schweizer Mittelland, Jura.

Literatur: Drack 1965, 19–24 Abb. 9–10 Karte 4; Schmid-Sikimić 1996, 67–71.

1.1.1.2.4. Tonnenarmband

Beschreibung: Das Tonnenarmband besteht aus dünnem Bronzeblech, das zu einer hohen röhrenförmigen Stulpe geformt ist. Das Stück besitzt einen Längsschlitz, der gerade verläuft und häufig beiderseits von einer schmalen glatten Zone eingefasst wird. Die Mitte des Tonnenarmbands ist stark aufgeweitet. Dieser Bereich nimmt in der Regel etwa ein Drittel der Gesamthöhe ein, kann leicht azentrisch gelagert sein und die stärkste Aufwölbung gegenüber dem Längsschlitz zeigen. Zu beiden Seiten zieht die Röhre schmal zusammen. Den Abschluss bildet jeweils ein dreikantig verdickter Rand. Die Außenseite ist flächig verziert. Es lässt sich zwischen solchen Stücken unterscheiden, die ausschließlich mit einem gravierten Dekor versehen sind, und anderen, bei denen die

1.1.1.2.4.1

gesamte Verzierung oder zumindest ein großer Teil getrieben ist und nur Füllmotive auch graviert sein können. Grundsätzlich besteht die Hauptverzierung in einem breiten Dekorstreifen in der Mitte des Armbands. Hier können sich verschiedene komplexe Musterkombinationen befinden. Der Bereich oberhalb und unterhalb der Mittelzone weist horizontale Streifen auf, bei denen sich in der Regel zwei Motive abwechseln. Eine eigene Zierzone befindet sich vielfach auf den Streifen beiderseits des Längsschlitzes.

Datierung: ältere Eisenzeit, Hallstatt D1 (Reinecke), 7.–6. Jh. v. Chr.

Verbreitung: Baden-Württemberg, Bayern, Schweiz, Ostfrankreich.

Relation: 1.3.3.1.4. Armstulpe; 2.6.10.1. Tonnenförmiges Lignitarmband.

Literatur: Gessner 1947; Spindler 1976; Kimmig 1979, 106–110; Hoppe 1986, 46–47; Schmid-Sikimić 1996, 77–97.

Anmerkung: Die Tonnenarmbänder werden paarig an den Unterarmen getragen. In seltenen Fällen ist ein schmaler Blechstreifen über die Ringöffnung genietet.

1.1.1.2.4.1. Schmales Tonnenarmband

Beschreibung: Der Mittelteil des Armbands aus dünnem Bronzeblech ist tonnenförmig gewölbt. Die Seitenteile ziehen leicht ein und biegen zu den Rändern hin deutlich aus. Die Ränder sind dreikantig verstärkt. Die gesamte Außenseite ist mit Dekorzonen bedeckt, nur schmale Randstreifen bleiben frei. Das Mittelfeld ist vielfältig verziert. Es überwiegen Querstreifen, die wechselweise mit Strichgruppen, schraffierten Dreiecken, Kreisaugen oder Winkellinien gefüllt sind. Verschiedentlich treten große Rauten auf. Nur in Baden-Württemberg gibt es eine plastische Kannelur aus dicht aneinandergereihten Rinnen. Die Seiten sind in schmale Längszonen eingeteilt, von denen jede zweite mit Längsrillen, Kreuz- oder Schrägschraffen gefüllt ist und mit Reihen von Kreisaugen abwechselt. Die Armbänder besitzen eine Breite von 6,5–9 cm, gelegentlich bis 10,5 cm.

Datierung: ältere Eisenzeit, Hallstatt D1 (Reinecke), 7.–6. Jh. v. Chr.

Verbreitung: Baden-Württemberg, Schweizer Mittelland.

1.1.1.2.4.2.

Literatur: Drack 1965, 19 Abb. 18; Zürn 1987, Taf. 88, 10–13; 279,1–2; 490 A 5.C 6–7; Schmid-Sikimić 1996, 71–77.

1.1.1.2.4.2. Graviertes und punzverziertes Tonnenarmband

Beschreibung: Das Armband aus dünnem Bronzeblech ist gleichmäßig tonnenförmig gerundet oder weist einen kugeligen Bauch und beiderseits sich geschweift verjüngende Zonen auf. Die gesamte Oberfläche ist mit eingravierten Mustern verziert. Der Dekor ist dreigeteilt. An beiden Rändern befinden sich breite Streifen, bei denen Bänder aus horizontalen Rillengruppen mit Streifen wechseln, die mit Reihen von Kreisaugen gefüllt sind, gelegentlich auch unverziert bleiben. Typisch für die Armbänder aus der Westschweiz sind Doppelreihen von Kreisaugen. Die mittlere Bauchzone ist davon abweichend mit einer vielfältigen Musterkombination versehen. Überwiegend erscheinen vertikale Streifen, die mit Reihungen von schraffierten Dreiecken, Winkelbändern, Sanduhrmotiven, Kreisaugen, Linienbündeln oder schrägen Leiterbändern gefüllt sind. Seltene Motive sind große auf der Spitze stehende Rhomben oder

1.1.1.2.4.3.

Kreuze mit gerundeten Achswinkeln in Kombination mit Kreisaugen. Daneben kommen Wechsel von horizontalen und vertikalen Streifen vor, gelegentlich auch Bögen und Girlandenmuster. Die dreikantig verstärkten Ränder tragen oft ein einfaches oder mehrfaches Winkelband. Die Höhe des Armbands beträgt 11,5–20,0 cm.

Synonym: Tonnenarmband mit gravierter Ornamentik.

Untergeordneter Begriff: Typ Bannwil; Typ Baulmes; Typ Büron; Typ Effretikon-Illnau; Typ Grossaffoltern; Typ Ins; Typ Knutwil; Typ Lensburg; Typ Obfelden; Typ Subingen.

Datierung: ältere Eisenzeit, Hallstatt D1 (Reinecke), 7.–6. Jh. v. Chr.

Verbreitung: Baden-Württemberg, Bayern, Schweiz, Ostfrankreich.

Literatur: Gessner 1947; Drack 1965; Spindler 1976; Kimmig 1979, 106–110; Schmid-Sikimić 1996, 77–97.
(siehe Farbtafel Seite 17)

1.1.1.2.4.3. Treibverziertes Tonnenarmband

Beschreibung: Die Kontur ist spindelförmig mit einer bauchig aufgewölbten Mitte und einer sich zur Ober- und Unterseite hin geschweift verjüngenden Schaftröhre, gelegentlich auch tonnenförmig mit gleichmäßig gerundetem Profil. Den Abschluss bildet jeweils eine dreikantige Randleiste. Das Armband ist durch einen Längsschlitz geöffnet. Der Dekor, der die gesamte Oberfläche überzieht, ist überwiegend oder ausschließlich in Treibtechnik erfolgt, besteht aus plastischen Rip-

pen und Kehlen und ist in geometrisch angeordnete Felder gegliedert. Akzente können zusätzlich durch eingeschnittene oder gepunzte Motive gesetzt werden. Ein häufiges Muster besteht aus einer in quadratische Felder eingeteilten Mittelzone. Im Zentrum jedes Feldes steht ein Kreuzmotiv mit abgerundeten Winkeln und Kreisaugen in der Mitte sowie an den Kreuzenden. Die Freiflächen werden durch enggestaffelte Rippen und Kehlungen gefüllt und können von Bändern aus kurzen Leisten gegliedert sein. Ein anderes Motiv weist ein eng kanneliertes Mittelfeld auf, das an den Seiten von einer Reihe kleiner Felder mit Andreaskreuzen begrenzt wird. Die Zone oberhalb und unterhalb bis zum Rand ist durch einen Rapport von breiten Wülsten und mehreren schmalen Rippen gefüllt. Reihen von Kreisaugen können die Wülste sowie die Zonen beiderseits des Längsschlitzes hervorheben.

Synonym: Tonnenarmband mit gepunzter Ornamentik.

Datierung: ältere Eisenzeit, Hallstatt D1 (Reinecke), 7.–6. Jh. v. Chr.

Verbreitung: Baden-Württemberg, Bayern, Ostfrankreich.

Literatur: Gessner 1947; Rieth 1950; Spindler 1976; Kimmig 1979, 106–110; Nagler-Zanier 2005, 36–37 Taf. 20.

1.1.1.2.5. Hohlring mit Strichverzierung

Beschreibung: Der Ring besteht aus einem dünnen Blech, das zu einer Röhre gebogen ist. Der Querschnitt ist gleichbleibend oder verjüngt sich leicht. Die Enden sind gerade abgeschnitten und stehen dicht zusammen. Zur höheren Stabilität können sie leicht ineinandergeschoben oder mit einer schmalen Blechmuffe überbrückt sein. Der Ringmantel ist mit einer feinen Ritzverzierung versehen. Dabei können Querliniengruppen Motivrahmen bilden, die durch Reihen von schrägen Kerben oder Fischgräten verbunden sind. Weitere Füllmotive sind schraffierte Dreiecke oder diagonal über Kreuz geführte Bänder, die um Kreisaugen ergänzt sein können.

Datierung: ältere Eisenzeit, Hallstatt D (Reinecke), 6. Jh. v. Chr.; jüngere Eisenzeit, Latène C2–D1

(Reinecke), 2.–1. Jh. v. Chr.; späte Römische Kaiserzeit, 4. Jh. n. Chr.; jüngere Merowingerzeit, 7. Jh. n. Chr.

Verbreitung: West- und Süddeutschland, Schweiz, Tschechien.

Relation: 1.1.1.1.1.9. Unverzierter Röhrenarmring; 1.2.1. Armring mit Stöpselverschluss; 1.3.3.3.5. Geschlossener Buckelarmring mit Reliefdekor; 1.3.3.5. Geschlossener Hohlarmring mit plastischer Verzierung.

Literatur: Zürn 1987, 122 Taf. 204,13–15; Riha 1990, 59 Taf. 20,555; van Endert 1991, 5–9 Taf. 2,13–25; Wührer 2000, 63–65; 70.

1.1.1.2.5.1. Hohlarmring mit Strichgruppen

Beschreibung: Kennzeichnend ist ein röhrenartig hohler Ringstab mit einer schmalen Fuge auf der Innenseite und einem kreisförmigen oder ovalen Querschnitt. Der Ringumriss ist oval oder steigbügelförmig, hat aber nur selten ausgeprägte Ecken. Die Enden sind gerade abgeschnitten und bei den schlankeren Exemplaren mit einer Ringstabdicke um 0,6–1,2 cm tüllenartig ineinandergesteckt. Bei den kräftigeren Ringen um 1,5 cm Dicke stehen sie dicht beisammen, sind aber nicht verbunden. Die Außenflächen sind umlaufend mit einem Wechsel aus Querrillengruppen und schmalen glatten Zwi-

1.1.1.2.5.1.

schenstreifen verziert, die sich gelegentlich rippenartig hervorwölben. An den Steigbügelecken sitzen vielfach Felder mit einer abweichenden Verzierung. Sie sind mit Längsrillen gefüllt oder weisen einen Wechsel von längs und quer schraffierten Streifen auf.

Synonym: hohler gegossener Steigbügelarmring.

Untergeordneter Begriff: Hornung Form 7.

Datierung: ältere Eisenzeit, Hallstatt D (Reinecke), 6.–5. Jh. v. Chr.

Verbreitung: Bayern, Baden-Württemberg, Rheinland-Pfalz, Oberösterreich, Niederösterreich, Kärnten, Ostfrankreich.

Relation: 1.1.1.2.7.1.5. Kerbgruppenverziertes Armband mit C-förmigem Querschnitt.

Literatur: Wamser 1975, 77; Hoppe 1986, 50; Zürn 1987, 124 Taf. 212,4–5; Nagler-Zanier 2005, 83–84 Taf. 80,1557; Siepen 2005, 91–92 Taf. 54–56; Hornung 2008, 48.

1.1.1.2.5.2. Blecharmring mit eingravierter Strichverzierung

Beschreibung: Der dünnwandig gearbeitete Hohlring hat einen runden Querschnitt und einen schmalen Spalt auf der Innenseite. Die Enden sind gerade abgeschnitten und stehen so dicht zusammen, dass der Eindruck eines geschlossenen Rings entstehen kann. Vereinzelt ist dieser Spalt mit einer schmalen Blechmuffe überbrückt. Querrillen teilen die Außenseite in gleichmäßige Felder, in denen schraffierte oder kreuzschraffierte Dreiecke in einer Reihe angeordnet sind. Alternativ kann ein schmales Längsband aus parallelen Rillen und Punzeinschlägen erscheinen. Neben den bronzenen Exemplaren gibt es einzelne Stücke aus Eisen.

Synonym: Miron Typ 3.

Datierung: jüngere Eisenzeit, Latène C2–D1 (Reinecke), 2.–1. Jh. v. Chr.

Verbreitung: Mittel-, West- und Süddeutschland, Schweiz, Tschechien.

Literatur: Schönberger 1952, 47 Abb. 7,1–4; Garbsch 1965, 116; H.-J. Engels 1967, 64 Taf. 41 B3; Mahr 1967, Taf. 9,7; 10,12; Spehr 1968, 246 Abb. 8,2; Meduna 1970, 62 Taf. 8,3; Tanner 1979, H. 2, Taf. 15,6; Furger-Gunti/Berger 1980, Taf. 10; Rheinisches Landesmuseum Trier 1984, 151–153;

1.1.1.2.5.2.

Krämer 1985, 27 Taf. 23,8; 25,9; 98,7; Miron 1986, 68; Haffner 1989, 240; Oesterwind 1989, 119 Taf. 2 B5; Kaenel 1990, 164; 252; van Endert 1991, 5–9 Taf. 2,13–25; Wieland 1999, 215–216.

1.1.1.2.5.3. Hohlwulstarmring

Beschreibung: Der Ring besteht aus dünnem Bronzeblech. Die Wandung ist stark gewölbt. Der Mittelgrat kann gekantet sein. Die Ränder sind nach innen abgeschrägt. Die gerade abgeschnittenen Enden können durch eine Kerbreihe gezähnt sein. Großflächige Ziermotive in Ritztechnik nehmen die Endabschnitte ein. Zwischen Querrillengruppen können sich Rauten oder ein Band schräger Rillen befinden.

1.1.1.2.5.3.

Datierung: ältere Eisenzeit, Stufe Ic (Hingst),
5.–4. Jh. v. Chr.
Verbreitung: Schleswig-Holstein.
Relation: 1.2.1.3. Armreif mit C-förmigem Quer-
schnitt und Stöpselverschluss.
Literatur: Knorr 1910, 30 Taf. 4,85; Behrends 1968,
64 Taf. 47,232; Hingst 1980, 30 Taf. 19,206.

1.1.1.2.6. Durchbrochenes Armband

Beschreibung: Das Armband ist im Herdguss
hergestellt und besitzt ausgeschmiedete, band-
förmige, sich leicht verjüngende und gerade ab-
geschnittene Enden. Charakteristisch sind die drei
schmalen Längsschlitze im mittleren Ringbereich,
die durch Stege mit D-förmigem Querschnitt ge-
trennt werden. Die Stege sind oft mit Querrillen-
gruppen verziert. Die Endbereiche zeigen eine
oder zwei Reihen von schraffierten Dreiecken, die
von Querrillengruppen eingefasst sind.
Datierung: mittlere Bronzezeit, Bronzezeit B
(Reinecke), 16. Jh. v. Chr.
Verbreitung: Ostschweiz, Süddeutschland.
Literatur: Frei 1955; Drack 1956; Pászthory 1985,
33–34 Taf. 8,43–47.

1.1.1.2.7. Kerbgruppenverzierter Armring

Beschreibung: Die große und variantenreiche
Gruppe umfasst stabförmige Ringe, deren Dekor
aus Gruppen von Querkerben besteht. Sehr häu-
fig ist dieses Dekorelement umlaufend auf der
Schauseite angebracht, selten ausschließlich an
den Enden. Eine regionale Verbreitung im nord-
ostbayerischen Raum besitzen solche Stücke, bei
denen im Bereich der Enden ein gesondertes Zier-
feld eingeschoben ist. Es lässt sich zwischen Rin-
gen mit ovalem oder kreisförmigem Umriss und
eingeschnittenen Liniengruppen (1.1.1.2.7.1.), den
Ringen mit einem D-förmigen Umriss (1.1.1.2.7.2.
Steigbügelring) und Stücken unterscheiden, bei
denen die Strichgruppen tief eingekerbt sind und
die etwa gleich langen freien Abschnitte sich kis-
senartig aufwölben (1.1.1.2.7.3. segmentierter/as-
tragalierter Armring).
Datierung: ältere Eisenzeit, Hallstatt D (Reinecke),
7.–5. Jh. v. Chr.
Verbreitung: Mittel- und Süddeutschland,
Schweiz.
Literatur: Schmid-Sikimić 1996, 118–122;
Hornung 2008, 43–48.

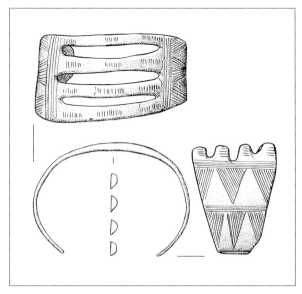

1.1.1.2.6.

1.1.1.2.7.1. Strichgruppenverzierter Armring

Beschreibung: Die einzelnen Ringe wirken durch ihre schlichte stereotype Verzierung gleichförmig. Gruppen von drei bis elf – selten bis zwanzig – feinen Querrillen wechseln mit etwa gleich langen Abschnitten ohne Dekor. Bei einigen Stücken sind nur die Enden verziert. Diese können auch eine größere Variationsbreite bei den Ziermotiven aufweisen, die Kreisaugen und Fischgrätenmuster einschließt. Der Ringstab ist gleichbleibend stark. Die Enden sind gerade abgeschnitten und stehen dicht zusammen. Der Umriss ist kreisrund oder oval. Durch die Trageweise in Ringsätzen können Abschliffspuren auf Berührungsflächen entstehen. Anhand des Querschnitts lassen sich verschiedene Varianten unterscheiden.
Datierung: ältere Eisenzeit, Hallstatt D (Reinecke), 7.–5. Jh. v. Chr.
Verbreitung: West- und Süddeutschland, Schweiz.
Literatur: Schmid-Sikimić 1996, 118–122; Hornung 2008, 43–48.

1.1.1.2.7.1.1. Armring mit rundem Querschnitt und verzierten Enden

Beschreibung: Der bronzene Armring besitzt einen kreisrunden oder ovalen Umriss. Der Querschnitt ist kreisförmig oder oval bei einer gleichbleibenden Ringstabdicke von 0,3–0,6 cm. Bei in Sätzen getragenen Ringen zeigt sich ein flacher Abschliff auf Ober- und Unterseite. Die Enden sind gerade abgeschnitten und stehen dicht zusammen. Beide Enden sind auf der Innen- und Außenseite oder nur auf der Sichtfläche mit einer Gruppe von wenigen Querkerben verziert. Ein weiterer Dekor fehlt.
Synonym: dünner massiv gegossener Armring mit verzierten Enden und rundem bis ovalem Querschnitt.
Untergeordneter Begriff: Typ Grüningen; Hornung Form 6.
Datierung: ältere Eisenzeit, Hallstatt D1–3 (Reinecke), 6.–5. Jh. v. Chr.

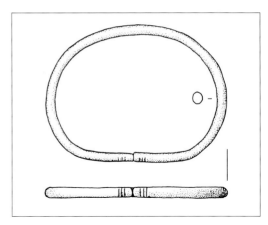

1.1.1.2.7.1.1.

Verbreitung: Hessen, Rheinland-Pfalz, Baden-Württemberg, Bayern, Schweiz.
Literatur: Polenz 1973, 169; Zürn 1987, Taf. 29B; 63 B1; 137,21–27; Schmid-Sikimić 1996, 121–122; Nagler-Zanier 2005, 47–50 Taf. 32,476; Hornung 2008, 47–48 Abb. 23 (Verbreitung) Taf. 26,11–14; 186,2.

1.1.1.2.7.1.2. Armring mit D-förmigem Querschnitt und verzierten Enden

Beschreibung: Der Bronzering mit kreisförmigem oder ovalem Umriss besitzt einen D-förmigen Querschnitt mit einer geraden Innenseite und einer gewölbten Außenseite. Die größte Ringstabdicke liegt bei 0,3–0,6 cm. Die Enden sind gerade abgeschnitten oder leicht gerundet und stehen sich dicht gegenüber. Sie sind auf der Außenseite mit einem geometrischen Muster verziert. Häufig ist es jeweils eine schmale Strichgruppe aus wenigen Querkerben. Es kommen breite strichgefüllte Zonen oder wenige Kreisaugen vor. Ferner gibt es Zonen mit wechselnden Schraffuren, Kreuzschraffuren oder Fischgrätenmuster.
Synonym: dünner massiv gegossener Armring mit verzierten Enden und D-förmigem Querschnitt.
Datierung: ältere Eisenzeit, Hallstatt D (Reinecke), 7.–5. Jh. v. Chr.
Verbreitung: Bayern.

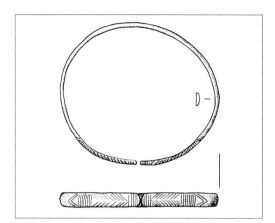

1.1.1.2.7.1.2.

Relation: 1.1.1.2.7.2.4. Steigbügelarmring mit gesondertem Zierfeld.
Literatur: Hoppe 1986, 47; Nagler-Zanier 2005, 50–51 Taf. 35,544.

1.1.1.2.7.1.3. Kerbgruppenverzierter Armring mit rundem Querschnitt

Beschreibung: Der Bronzearmring mit kreisförmigem Umriss ist rundstabig und gleichbleibend stark. Die Ringstabdicke liegt bei 0,3–0,5 cm. Durch die Trageweise im Ringsatz können die Ober- und Unterseite plan angeschliffen sein. Die Enden sind gerade abgeschnitten und berühren sich fast. Die Verzierung besteht aus Gruppen zu je drei bis acht, vereinzelt bis zu zwanzig Querriefen (Typ Ins), die auf der Ringaußenseite eingeschnit-

ten sind und mit etwa gleich breiten unverzierten Feldern wechseln (Hornung Form 4). Alternativ kann eine umlaufende Spiralrille eingeschnitten sein, dann ist die Verzierung auf Innen- und Außenseite vorhanden (Hornung Form 5).
Untergeordneter Begriff: Typ Eich-Schenkon; Typ Ins; Typ Sissach; Hornung Form 2; Hornung Form 4; Hornung Form 5.
Datierung: ältere Eisenzeit, Hallstatt D (Reinecke), 7.–5. Jh. v. Chr.
Verbreitung: Rheinland-Pfalz, Hessen, Baden-Württemberg, Bayern, Schweizer Mittelland.
Literatur: Drack 1970, 43–44; Schumacher 1972, 36–37; Haffner 1976, 13; Zürn 1987, Taf. 3 A 2; 14,3–9; 36,8–11; Sehnert-Seibel 1993, 34; Schmid-Sikimić 1996, 107–112; 117–121; Nagler-Zanier 2005, 52–56; Hornung 2008, 45–46 Taf. 5,6–10; 6,1; 45,4–14.

1.1.1.2.7.1.4. Kerbgruppenverziertes Armband mit dreieckigem Querschnitt

Beschreibung: Das schmale Armband besitzt einen kreisförmigen Umriss und einen gleichmäßigen dachförmigen Querschnitt. Die Enden sind gerade abgeschnitten und stehen dicht zusammen. Die Verzierung besteht aus einer gleichmäßigen Abfolge von Gruppen aus drei bis elf Querkerben, die mit etwa gleich breiten glatten Abschnitten wechseln.

1.1.1.2.7.1.3.

1.1.1.2.7.1.4.

Synonym: Hornung Form B.
Datierung: ältere Eisenzeit, Hallstatt D1–2 (Reinecke), 7.–6. Jh. v. Chr.
Verbreitung: Rheinland-Pfalz, Hessen.
Literatur: Kunkel 1926, 185; Behaghel 1943, Taf. 13 G3; Joachim 1977a, 112 Abb. 55,1; Heynowski 1992, 46 Taf. 14,1.3–5; Hornung 2008, 49–50 Taf. 78,1–12.

1.1.1.2.7.1.5. Kerbgruppenverziertes Armband mit C-förmigem Querschnitt

Beschreibung: Das Armband mit einer gleichmäßigen Breite von 0,7–1,6 cm weist einen leicht gerundet bandförmigen oder einen C-förmigen Querschnitt auf. Die Enden sind gerade abgeschnitten. Sie stoßen dicht aneinander oder können sich leicht überlappen. Die Außenfläche ist in Felder eingeteilt, von denen jedes zweite mit dicht angeordneten Linien gefüllt ist. Zwei Varianten lassen sich unterscheiden: Entweder sind die Schraffuren in allen Feldern quer verlaufend, oder es wechseln quer und längs schraffierte Felder.
Untergeordneter Begriff: Armband mit C-förmigem Querschnitt; Hornung Form A.
Datierung: ältere Eisenzeit, Hallstatt D (Reinecke), 7.–6. Jh. v. Chr.
Verbreitung: Rheinland-Pfalz, Hessen.

1.1.1.2.7.1.5.

Relation: 1.1.1.2.2.2. Armring mit Quer- und Längsstrichgruppen; 1.1.1.2.5.1. Hohlarmring mit Strichgruppen.
Literatur: W. Dehn 1941, 101–102; Schumacher 1972, 37; Haffner 1976, 13; Cordie-Hackenberg 1993, 82 Taf. 53, Grab 3,d–e; Sehnert-Seibel 1993, 39; Nakoinz 2005, 112–113; Hornung 2008, 48–49 Abb. 24 (Verbreitung) Taf. 23,1–2; 106,1–2; 149,3–4.

1.1.1.2.7.2. Steigbügelring

Beschreibung: Der Steigbügelring ist ein massiver offener Armring mit einem D-förmigen Umriss. Der Mittelteil beschreibt im ausgeprägten Fall etwa einen Halbkreis oder einen seitlich leicht verschobenen Bogen. An den Steigbügelecken biegt der Ringverlauf um. Die beiden Endabschnitte laufen häufig gerade aufeinander zu und stoßen fast aneinander. Die verschiedenen Ausprägungen des Steigbügelrings können davon abweichend auch verrundet bis oval sein. Die Enden sind gerade abgeschnitten. Der Querschnitt besitzt überwiegend die Form eines Vierecks mit gerader Ober- und Unterseite und leicht gewölbter Außen- und Innenseite. Auch ovale oder quadratische Querschnitte kommen vor. Sehr häufig ist die Ringaußenseite durch rhythmische Aufwölbungen profiliert. Sie wechseln mit glatten oder leicht einziehenden Abschnitten, die mit Gruppen von Querkerben verziert sind. Eine weitere Untergliederung der Armringe erfolgt nach der Ausprägung des Dekors.
Datierung: ältere Eisenzeit, Hallstatt D (Reinecke), 7.–5. Jh. v. Chr.
Verbreitung: Sachsen-Anhalt, Thüringen, Hessen, Bayern.
Literatur: Claus 1942, 54–60; Heynowski 1992, 49–53; Heynowski 1994.
Anmerkung: Steigbügelringe werden häufig in Sätzen von bis zu zehn Exemplaren an beiden Unterarmen getragen. Dabei bilden sie in Form und Größe aufeinander abgestimmte Sets. Infolge dieser Trageweise kann es an den Berührungsflächen sowie an den Steigbügelecken zu Abschlifffacetten kommen.

1.1.1.2.7.2.1. *1.1.1.2.7.2.2.*

1.1.1.2.7.2.1. Kräftig profilierter Steigbügelring

Beschreibung: Der Ring ist kräftig. Er besitzt einen ovalen Querschnitt, der auf der Innenseite wulstartig aufgewölbt sein kann. Ober- und Unterseite sind plan. Der Ringumriss ist verrundet D-förmig und weist häufig markante Ecken auf. Der Ring besitzt einen ausgeprägt plastischen Dekor, der aus einer rhythmischen Abfolge von wulstigen Aufwölbungen und jeweils einer oder mehreren schmalen Rippen besteht. Die Ringenden sind gerade abgeschnitten und schließen mehrfach mit besonders kräftigen Aufwölbungen ab, die zusätzlich mit einzelnen Kreisaugen oder Querriefen verziert sein können. Die Enden stehen dicht zusammen.
Synonym: Claus Form 2.
Datierung: ältere Eisenzeit, Hallstatt D2–3 (Reinecke), 6.–5. Jh. v. Chr.
Verbreitung: Thüringen, Sachsen-Anhalt.
Relation: 1.1.1.3.2.2. Armring Typ Homburg; 1.1.1.3.6.8. Buckelarmring.
Literatur: Claus 1942, 55–56; Heynowski 1992, 49 Taf. 30,9–14.
Anmerkung: Bei manchen Ringsätzen befinden sich Kerben auf der Innenseite, die die Position der Einzelringe anzugeben scheinen.

1.1.1.2.7.2.2. Schwach profilierter Steigbügelring

Beschreibung: Der Armring besitzt einen viereckigen Querschnitt mit plan geschliffener Ober- und Unterseite. Nur bei den Randexemplaren eines Ringsatzes kommen auch ovale oder halbrunde Querschnitte vor. Der Umriss ist D-förmig mit ausgeprägten Ecken oder verrundet oval. Die gesamte Außenseite ist in gleichmäßiger Abfolge profiliert. Dabei kann es sich um eine durchgängige Folge von wulstigen Aufwölbungen handeln, von denen jede zweite mit Querkerben versehen ist, oder um eine Abfolge von Aufwölbungen und Einkehlungen, bei denen die gekehlten Abschnitte Querriefen tragen. Die quer gekerbten Abschnitte können genauso lang sein wie die aufgewölbten und umfassen dann drei oder vier Kerben oder sind mit vier bis sieben Kerben je Feld etwas länger.
Synonym: Claus Form 1.
Datierung: ältere Eisenzeit, Hallstatt D (Reinecke), 7.–5. Jh. v. Chr.
Verbreitung: Thüringen, Sachsen-Anhalt.
Literatur: Claus 1942, 55; Heynowski 1992, 49 Taf. 31,2–9.

1.1.1.2.7.2.3.

1.1.1.2.7.2.4.

1.1.1.2.7.2.3. Kerbgruppenverzierter Steigbügelring

Beschreibung: Der ovale bis verrundet herzförmige, dünne Ring besitzt einen ovalen oder quadratischen Querschnitt. Die Enden sind gerade abgeschnitten. Die Außenseite ist mit quer verlaufenden Rillengruppen verziert. Sie können gleichmäßig verteilt sein, weisen aber häufig beim Umfang der Liniengruppen sowie ihrer Anordnung erhebliche Unterschiede auf. Regelmäßig fasst eine Rillengruppe die Ringenden ein. Die weiteren Rillengruppen verteilen sich meistens unregelmäßig.
Synonym: Claus Form 3; Hoppe Form 3.
Datierung: ältere Eisenzeit, Hallstatt D (Reinecke), 6. Jh. v. Chr.
Verbreitung: Hessen, Thüringen, Sachsen-Anhalt, Bayern.
Literatur: Claus 1942, 56; Hoppe 1986, 49; Heynowski 1992, 50; Heynowski 2000, Taf. 20,2–11.

1.1.1.2.7.2.4. Steigbügelring mit gesondertem Zierfeld

Beschreibung: Der Armring besitzt überwiegend einen ovalen Umriss und einen viereckigen Querschnitt. Die Außenseite ist in einem gleichmäßigen Rhythmus profiliert, wobei aufgewölbte Abschnitte mit geraden oder leicht einziehenden Passagen wechseln, die mit Querstrichgruppen gefüllt sind. Alternativ kann eine Folge von breiten Wülsten und schmalen Rippen oder von quer schraffierten Feldern und einzelnen Querkehlen auftreten. Charakteristisch ist ein gesondertes Zierfeld, das beiden Ringenden vorgelagert ist und mit Längsrillen, einer Kreuzschraffur oder einem Fischgrätenmuster gefüllt sein kann.
Synonym: Nordostbayerischer Steigbügelring.
Untergeordneter Begriff: Hoppe Form 4–6.
Datierung: ältere Eisenzeit, Hallstatt D (Reinecke), 7.–5. Jh. v. Chr.
Verbreitung: Bayern, Thüringen, Hessen.
Relation: 1.1.1.2.7.1.2. Armring mit D-förmigem Querschnitt und verzierten Enden.
Literatur: Jorns 1937/38, 49; Claus 1942, 57–58; Torbrügge 1979, 107–111; Hoppe 1986, 49–50; Heynowski 1992, 50 Taf. 20,3; Heynowski 1994, 66–67.

1.1.1.2.7.2.5. Steigbügelarmring mit Strichgruppen und Dellen

Beschreibung: Der Ringstab besitzt einen kreisrunden oder ovalen Querschnitt. Ober- und Unterseite können flach abgeschliffen sein. Der Umriss ist steigbügelförmig. Die gerade abgeschnittenen Enden stehen dicht zusammen. Die Verzierung besteht aus einer regelmäßigen Folge von Gruppen aus Querkerben im Wechsel mit einer bis vier

1.1.1.2.7.2.5.

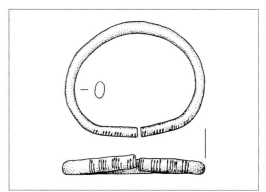

1.1.1.2.7.2.6.

Querdellen. An den Steigbügelecken erscheinen in der Regel gesonderte Zierfelder, die überwiegend Längsschraffuren zeigen. Die Enden weisen das Kerbgruppen-Dellen-Muster auf.
Synonym: dünner Armring mit Strichgruppen-Dellen-Zier.
Datierung: ältere Eisenzeit, Hallstatt D2 (Reinecke), 6. Jh. v. Chr.
Verbreitung: Bayern.
Literatur: Nagler-Zanier 2005, 68–70 Taf. 66,1307.
Anmerkung: Einige Ringe zeigen Kerbmarkierungen auf der Innenseite.

1.1.1.2.7.2.6. Steigbügelarmring mit glattem Bügel und verzierten Enden

Beschreibung: Der Armring besitzt einen ovalen bis leicht asymmetrisch herzförmigen Umriss. Der Querschnitt ist oval, D-förmig oder quadratisch. Häufig laufen die Endbereiche gerade aufeinander zu und weisen gegenüber dem weiteren Ringverlauf einen leichten Knick oder eine deutliche Biegung auf. Der Ringstab ist im mittleren Bereich glatt, nur die Enden sind verziert. Dabei kann es sich um kurze quer gekerbte Abschnitte handeln oder längere Zonen, die bis zum Steigbügelknick reichen. Sie bestehen dann aus einer Folge von perlstabartig aufgewulsteten Feldern, die durch

Kerbgruppen getrennt werden. Zusätzlich können plastische Elemente wie aufgesetzte Ringwülste oder eingedellte Schälchenformen auftreten.
Untergeordneter Begriff: dünner Armring mit Verzierung der offenen Ringhälfte; Claus Form 5; Hoppe Form 2.
Datierung: ältere Eisenzeit, Hallstatt D (Reinecke), 7.–5. Jh. v. Chr.
Verbreitung: Mittel- und Süddeutschland.
Literatur: Claus 1942, 56–57; Hoppe 1986, 49 Taf. 81,5; Heynowski 1992, 50; Nagler-Zanier 2005, 70–71.

1.1.1.2.7.2.7. Steigbügelarmring mit Querstrichgruppen und Punktreihen

Beschreibung: Der Armring besitzt einen hohen ovalen Querschnitt bei einer Ringstabdicke von 0,8–1,2 cm, der durch die Trageweise in Ringsätzen abgeschliffen sein kann. Der Ringumriss ist steigbügelförmig mit ausgeprägten Ecken. Die Enden sind gerade abgeschnitten und stehen dicht zusammen oder stoßen aneinander. Die Ringaußenseite ist durch Querrillengruppen in größere Felder geteilt, die mit längs angeordneten Punktreihen oder Punktreihen in Kombination mit Längsrillengruppen gefüllt sind. Die geraden Endabschnitte sind mit einzelnen breiten Querkerben oder dichten Querrillengruppen dekoriert.
Synonym: dicker Armring mit glatten Enden und Punkt- oder Kreisstempelreihen sowie Querstegen.

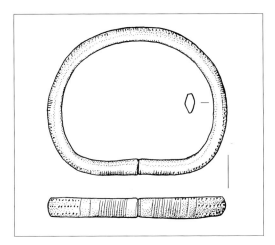

1.1.1.2.7.2.7.

Datierung: ältere Eisenzeit, Hallstatt D (Reinecke), 6. Jh. v. Chr.
Verbreitung: Bayern.
Relation: 1.1.1.2.1.2. Armring mit glatten Enden und eingestochenen Punktreihen.
Literatur: Nagler-Zanier 2005, 79–80 Taf. 77,1505.

1.1.1.2.7.3. Astragalierter Armring

Beschreibung: Der Armring besitzt einen kreisförmigen Umriss. Die Enden sind gerade abgeschnitten und stehen eng zusammen. Der Querschnitt ist oval oder viereckig. Die Ringstabdicke beträgt 0,3–0,6 cm. Der Ring besteht aus Bronze. Ober- und Unterseite sind überwiegend plan. Die Außenseite ist rhythmisch durch ausgewölbte Abschnitte untergliedert. Jeder zweite Abschnitt ist mit Querkerben schraffiert. Der Ring ist in verlorener Form gegossen. Die Zierelemente sind in der Regel bereits im Wachsmodel vorgeformt.
Synonym: segmentierter Armring.
Datierung: ältere Eisenzeit, Hallstatt D (Reinecke), 7.–5. Jh. v. Chr.
Verbreitung: West- und Süddeutschland, Schweiz.
Relation: 1.1.1.3.6.4. Geperlter Armring mit zwei Zwischenrippen; [Beinring] 1.1.3.1.4. Dünner Beinring mit Buckel-Rippen-Gruppen.

Literatur: W. Dehn 1941; Joachim 1968, 66; Heynowski 1992, 45–48; Mohr 2005, 86–92; Hornung 2008, 44–46.
Anmerkung: Die Armringe werden als Satz von häufig zehn bis fünfzehn, vereinzelt bis dreißig Exemplaren an beiden Unterarmen getragen. Ringsätze, die zusammengetragen werden, sind überwiegend gleich groß. Innerhalb eines Satzes besitzen alle Ringe den gleichen Durchmesser oder nehmen gleichmäßig ab, wobei die Differenz zwischen dem größten und dem kleinsten Ring 1 cm betragen kann.

1.1.1.2.7.3.1. Segmentierter Armring mit kräftiger Profilierung

Beschreibung: Der Armring ist kräftig. Sein Querschnitt ist viereckig oder oval; bei besonders ausgeprägten Stücken kann sich ein spürbarer Wulst auf der Innenseite befinden. Die Ringaußenseite ist in dichter Folge perlenartig profiliert. Dabei wechselt jeweils ein glattes Segment mit einem durch drei bis fünf ausgeprägte Querkerben oder schmale Rippen profilierten Abschnitt. Die Enden sind gerade abgeschnitten und stehen dicht zusammen.
Untergeordneter Begriff: Hornung Form 1.
Datierung: ältere Eisenzeit, Hallstatt D (Reinecke), 7.–5. Jh. v. Chr.
Verbreitung: Rheinland-Pfalz, Hessen.

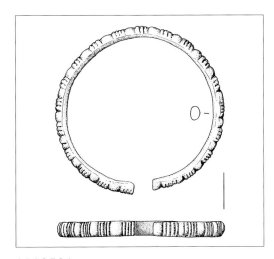

1.1.1.2.7.3.1.

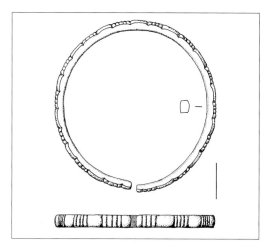

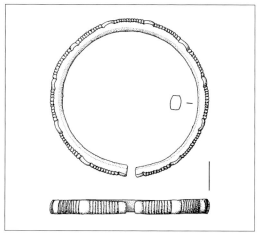

1.1.1.2.7.3.2. *1.1.1.2.7.3.3.*

Literatur: Heynowski 1992, 45–48; Mohr 2005, 86–92; Nakoinz 2005, 107; Hornung 2008, 44–45. *(siehe Farbtafel Seite 18)*

1.1.1.2.7.3.2. Segmentierter Armring mit schwacher Profilierung

Beschreibung: Der kreisrunde Ring besitzt in der Regel einen viereckigen Querschnitt, selten ist er oval. Ober- und Unterseite sind plan. Die Außenseite ist in gleichmäßigen Abständen leicht aufgewölbt. Jedes zweite Segment ist mit vier bis sechs Querriefen oder Querrippen versehen. Die Ringenden sind gerade abgeschnitten und stehen eng zusammen.
Untergeordneter Begriff: Hornung Form 1; Hornung Form D.
Datierung: ältere Eisenzeit, Hallstatt D (Reinecke), 7.–5. Jh. v. Chr.
Verbreitung: Rheinland-Pfalz, Nordrhein-Westfalen, Hessen, Baden-Württemberg, Bayern, Schweizer Mittelland.
Literatur: Drack 1970, 44–45; Zürn 1987, Taf. 262 C5; Heynowski 1992, 45–48 Taf. 10,2–5; Nagler-Zanier 2005, 56–60; Nakoinz 2005, 107; Hornung 2008, 44–45; 51.

1.1.1.2.7.3.3. Segmentierter Armring mit langen Zierfeldern

Beschreibung: Der Umriss des Armrings ist kreisförmig. Die Enden sind gerade abgeschnitten und stehen eng zusammen. Der Querschnitt ist oval oder viereckig. Die Ringaußenseite zeigt eine gleichmäßige Folge von schmalen und breiten Aufwölbungen, wobei die breiten Segmente mit acht bis dreizehn Querriefen versehen sind.
Datierung: ältere Eisenzeit, Hallstatt D (Reinecke), 7.–5. Jh. v. Chr.
Verbreitung: Rheinland-Pfalz, Hessen, Baden-Württemberg.
Literatur: Polenz 1973, Taf. 54,3–4; Zürn 1987, Taf. 55,1–2; Heynowski 1992, 45–48 Taf. 14,6–12; Nakoinz 2005, 107–108; Hornung 2008, 45.

1.1.1.2.8. Quer gerillter Armring

Beschreibung: In ihrer Form steht diese Gruppe von Ringen zwischen den eher grafisch durch Punzen und Einschnitte verzierten Ringen und denen, die ein eher plastisches Profil besitzen. Kennzeichnend ist eine Verzierung aus Querrillen. Diese können als feine Schnittlinien erscheinen oder erhalten durch tiefe Kerben einen gewissen plastischen Charakter. Grundmotiv ist eine enge Querrillung, die die ganze Außenseite umfasst. Teils sind es nebeneinandergesetzte Rillen, teils umlaufende

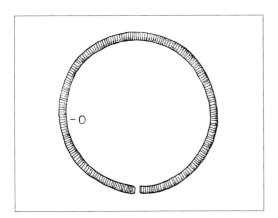

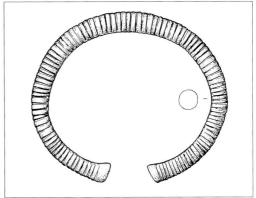

1.1.1.2.8.1. *1.1.1.2.8.2.*

oder als Spiralrille gestaltete Anordnungen. Bei wenigen Stücken tritt durch Zwischenmuster aus Fischgrätenmotiven oder gleichmäßig angeordneten leichten Anschwellungen eine Unterbrechung der gleichförmigen Verzierung auf.
Synonym: quer profilierter Armring.
Datierung: mittlere Bronzezeit, Bronzezeit C2 (Reinecke), Periode II–III (Montelius), 14.–13. Jh. v. Chr.; Eisenzeit, Hallstatt C–Latène B1 (Reinecke), 8.–4. Jh. v. Chr.
Verbreitung: Deutschland, Schweiz, Österreich, Ungarn, Tschechien, Slowakei, Slowenien.
Literatur: Richter 1970, 95–97; Schubart 1972, 15–20; Haffner 1976, 15; Nagler-Zanier 2005, 61–63; Siepen 2005, 69–74; Laux 2015, 193–203.

1.1.1.2.8.1. Armring mit feiner Rillung

Beschreibung: Der dünne, rundstabige, nur 0,3–0,5 cm starke Bronzering besitzt einen kreisförmigen Umriss. In die Ringoberfläche sind eng umlaufend eine feine Spiralrille oder eng aneinandergereihte Querrillen eingraviert. Die Ringenden sind gerade abgeschnitten und stehen dicht zusammen.
Synonym: dünner Armring mit einfacher Strichverzierung der gesamten Außenfläche.
Datierung: ältere Eisenzeit, Hallstatt D1–2 (Reinecke), 7.–6. Jh. v. Chr.
Verbreitung: Bayern, Rheinland-Pfalz.

Relation: 1.1.1.3.11.6. Offener Armring mit schrägen Kerben; 1.1.1.3.11.7. Armring mit schrägen Kerben und abgesetzten Enden.
Literatur: Joachim 1997a, 110 Abb. 17,25; Nagler-Zanier 2005, 60 Taf. 48,902.

1.1.1.2.8.2. Armring Typ Ober-Lais

Beschreibung: Der leicht ovale Ring besitzt einen kreisrunden oder ovalen, gelegentlich rhombischen Querschnitt von gleichbleibender Ringstabdicke. Nur die Enden sind gestaucht oder mit einem umlaufenden Wulst versehen. Die Verzierung besteht aus einer dichten Querkerbung.
Datierung: mittlere Bronzezeit, Bronzezeit C2 (Reinecke), 14. Jh. v. Chr.
Verbreitung: Hessen, Baden-Württemberg, Rheinland-Pfalz.
Literatur: Richter 1970, 95–97 Taf. 33,575–579.

1.1.1.2.8.3. Quer gerippter Knotenring

Beschreibung: Der runde Ringstab schwillt in regelmäßigen Abständen leicht zu einem Knoten an und verjüngt sich wieder. Fünf bis zwanzig Knoten können auftreten. Der gesamte Ring ist eng gerippt. An den Stellen der größten Ringstabdicke sind die Rippen etwas breiter, sodass diese Knoten hervorgehoben werden. An den Enden befinden sich kleine stempelförmige Verdickungen.

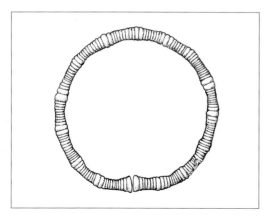

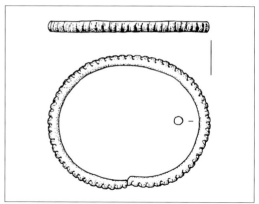

1.1.1.2.8.3.

1.1.1.2.8.4.

Synonym: offener eng gerippter Armring;
Knotenarmring Haffner Variante D.
Datierung: jüngere Eisenzeit, Latène A–B1
(Reinecke), 5.–4. Jh. v. Chr.
Verbreitung: Rheinland-Pfalz, Westschweiz,
Böhmen.
Literatur: Joachim 1968, 108 Taf. 36 B4; Haffner
1976, 15 Taf. 102,7; Kaenel 1990, 141 Abb. 68;
Waldhauser 2001, 182.

1.1.1.2.8.4. Gleichmäßig gerippter Armring

Beschreibung: Der Ringumriss ist kreisförmig,
oval oder verrundet steigbügelförmig. Die Enden
sind gerade abgeschnitten und stehen eng zu-
sammen. Kennzeichnend ist eine Profilierung der
Außenseite durch eine enge Folge von Querriefen.
Sie lässt sich als flache Rippung wahrnehmen. Der
Ringquerschnitt ist rund und misst 0,4–0,7 cm.
Synonym: dünner Armring mit gekerbter Außen-
seite.
Untergeordneter Begriff: rundstabiger Armring
mit umlaufend gekerbter Außenseite; gerippter
Armring ohne Endenbildung; Typ Hallwang,
gerippt.
Datierung: ältere Eisenzeit, Hallstatt C–D
(Reinecke), 7.–6. Jh. v. Chr.; jüngere Eisenzeit,
Latène B1 (Reinecke), 4. Jh. v. Chr.
Verbreitung: Niedersachsen, Baden-Württem-
berg, Bayern, Oberösterreich, Salzburg, Kärnten,

Steiermark, Niederösterreich, Slowenien, Ungarn,
Tschechien, Slowakei.
Literatur: Haffner 1976, Taf. 37,3; Pauli 1978,
Taf. 223; Zürn 1987, Taf. 123,7; 331 A1–3; Stöllner
2002, 80; Nagler-Zanier 2005, 61–63 Taf. 51,963;
Siepen 2005, 69–74; 94; Ramsl 2011, 113 Abb. 83;
Tiefengraber/Wiltschke-Schrotta 2015, 125–126.

1.1.1.2.8.5. Quer gekerbter Armring

Beschreibung: Der Ring mit ovalem Umriss be-
sitzt überwiegend einen spitzovalen Querschnitt,
der auf der Außenseite stärker gewölbt sein kann
als auf der Innenseite. Gelegentlich kommt auch
ein C-förmiger Querschnitt mit einer eingekehlten
Innenseite vor. Die Ringenden sind gerade ab-
geschnitten. Die Ringaußenseite ist gleichmäßig
quer gerillt oder quer gekerbt, wobei der Eindruck
einer Rippung entstehen kann. Typisch sind in
größeren Abständen eingeschaltete quer verlau-
fende Bänder, die durch kurze Kerben ein Leiter-
band- oder Fischgrätenmuster zeigen.
Synonym: Lüneburger Armring.
Datierung: ältere Bronzezeit, Periode III
(Montelius), 13. Jh. v. Chr.
Verbreitung: Mecklenburg-Vorpommern, Schles-
wig-Holstein, Niedersachsen, Sachsen-Anhalt.
Literatur: Sprockhoff 1937, 48 Abb. 20,5; von
Brunn 1968, 178; Gärtner 1969, Taf. 23b; Laux
1971, 63–64; Schubart 1972, 15–20; Aner/Kersten

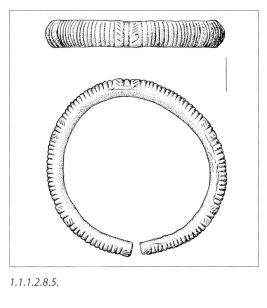

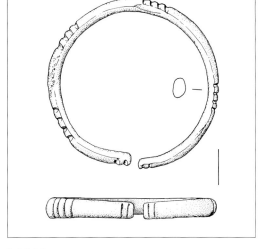

1.1.1.2.8.5.

1.1.1.3.1

1991, Taf. 17,9087B; 38,9162C; Laux 2015, 193–198; Laux 2017, 39 Taf. 35,6–7; Laux 2021, 28.

1.1.1.3. Armring mit plastischer Verzierung

Beschreibung: Das kennzeichnende Merkmal dieser Ringgruppe besteht aus einem plastischen Dekor, der manchmal nur schwach fühlbar, manchmal dominant hervortritt. Der Dekor ist überwiegend im Gussverfahren entstanden und geht dann auf die Form des Wachsmodels zurück. Es gibt auch Stücke, deren Plastizität aus einem Schmiedeverfahren hervorgeht. In den meisten Fällen handelt es sich um Rippen, die quer oder längs angeordnet sein können, und um knotenartige Verdickungen. Komplexe Verzierungen wie ringförmige Erweiterungen, Noppung der Oberfläche, schräg oder in Mustern angeordnete Rippen oder Stege sind selten. Die Ringe können massiv oder hohl sein. Sie kommen aus Bronze, Eisen, Silber oder Gold vor.
Datierung: jüngere und späte Bronzezeit bis Hochmittelalter, 13. Jh. v. Chr.–11. Jh. n. Chr.
Verbreitung: Mitteleuropa.
Literatur: Richter 1970, 105–107; 127–131; 155–160; Beck 1980, 63–66; 84; Pászthory 1985, 39–41; 89–91; 107–110; 168–176; Riha 1990, 59;

62; Schmid-Sikimić 1996, 26–31; Nagler-Zanier 2005, 78–79; Siepen 2005, 33–53; 61–65; 93–96; 103–105; 111–113; 116–117; 120.

1.1.1.3.1. Offener Armring mit Rippengruppen

Beschreibung: Der Ring mit kreisrundem Umriss und ovalem Querschnitt ist durch Rippengruppen gekennzeichnet. Die Rippen gehen entweder auf einen Wulst zurück, der vor dem Guss dem Wachsmodel aufgarniert wurde, oder entstanden aus kräftigen Riefen, die am Model aus dem Ringstab ausgeschnitten wurden. Jeweils drei bis vier Rippen bilden eine Gruppe. Diese sitzen beiderseits der Enden oder an vier oder fünf Positionen über den Ring verteilt.
Datierung: jüngere Bronzezeit, Periode IV–V (Montelius), 11.–7. Jh. v. Chr.; ältere Eisenzeit, Hallstatt D (Reinecke), 6. Jh. v. Chr.
Verbreitung: Rheinland-Pfalz, Thüringen, Mecklenburg-Vorpommern.
Relation: 1.3.3.2.1. Geschlossener Armring mit Rippengruppen; [Beinring] 3.3.1. Geschlossener Beinring mit Rippengruppen.
Literatur: Sprockhoff 1956, Bd. 2, Taf. 46,1; Joachim 1968, Taf. 14 A3; C7–8; 17 A2–3; Simon 1986,

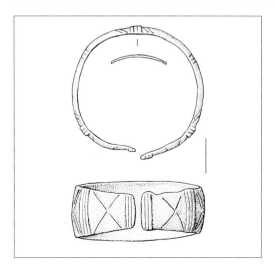

1.1.1.3.1.1.

149–150 Abb. 6,5; Heynowski 1992, 53–54; Hundt 1997, Taf. 23,3; Joachim 1997, 100; 110; 112; Heynowski 2000, Taf. 17,14; Joachim 2005, 280 Abb. 6,11–14.

1.1.1.3.1.1. Armband Typ Ruthen-Wendorf-Oderberg

Beschreibung: Der Querschnitt des Armbands ist flach C-förmig. Er ist in Ringmitte mit 2,4–3,2 cm am breitesten und verschmälert sich kontinuierlich zu den Enden hin. Die Abschlüsse sind gerade abgeschnitten und in der Regel mit ein oder zwei schmalen Rippen versehen. Die charakteristische Verzierung besteht aus Gruppen von flachen und schmalen Rippen, die den Ring gleichmäßig in vier Felder unterteilen. Die Felder sind mit als einfache oder doppelte Linie eingeschnittenen Andreaskreuzen gefüllt. Sie können von Punkt- oder Kerbreihen begleitet sein. Kerbreihen können auch die Rippengruppen einfassen.
Datierung: jüngere Bronzezeit, Periode V (Montelius), 8.–7. Jh. v. Chr.
Verbreitung: Brandenburg, Mecklenburg-Vorpommern.
Literatur: Sprockhoff 1956, Bd. 1, 200; Schoknecht 1971, 234 Abb. 188,7; Horst 1988; Hundt 1997, Taf. 26,5–6; 37,10.

1.1.1.3.2. Offener leicht gerippter Armring

Beschreibung: Im Gussverfahren hat die Außenseite des Rings eine flache Rippung erhalten, die der Oberfläche Struktur gibt, aber nicht dominant hervortritt. In ihrer Ausprägung stehen die Ringe den quer gekerbten Armringen nahe, deren eingeschnittene Muster ebenfalls leicht plastisch erscheinen können. Der Dekor besteht aus flachen Rippen, die die ganze Außenseite überziehen, Zonen bilden oder in Streifen gegliedert sein können und dann mit Querrillengruppen wechseln. Der Ring besitzt überwiegend einen D-förmigen Querschnitt. Es gibt massive und hohl gegossene Exemplare. Die Enden sind gerade abgeschnitten und stehen häufig weit auseinander.
Datierung: späte Bronzezeit, Bronzezeit D–Hallstatt B3 (Reinecke), 13.–8. Jh. v. Chr.
Verbreitung: Frankreich, Schweiz, Deutschland, Tschechien, Dänemark.
Literatur: Richter 1970, 105–107; 155–160; Thrane 1975, 167–168; Beck 1980, 63–64; Pászthory 1985, 89–91; 168–176.

1.1.1.3.2.1. Armring Typ Publy

Beschreibung: Kennzeichnend ist ein lang gezogener viereckiger Querschnitt. Die Ringaußenseite ist leicht gewölbt und kann einen Mittelgrat aufweisen, sodass ein flach fünfkantiges Ringstabprofil entsteht. Der Ringumriss ist oval mit weiter Öffnung. Häufig sind die Enden mit ein oder zwei schmalen Rippen versehen. Die Verzierung be-

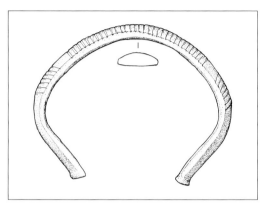

1.1.1.3.2.1.

steht aus einer dichten Folge von kräftigen kannelurenartigen Quer- oder Schrägriefen, die den Mittelteil des Rings bedeckt. Ergänzend schließen sich kürzere Riefenfelder auf beiden Seiten an das Mittelfeld an. Sie besitzen eine gegenläufige Ausrichtung.

Datierung: späte Bronzezeit, Bronzezeit D–Hallstatt A1 (Reinecke), 13.–11. Jh. v. Chr.

Verbreitung: Frankreich, Schweiz, Süddeutschland, Tschechien.

Literatur: Richter 1970, 105–107 Taf. 35,618–619; Beck 1980, 63–64 Taf. 54,7–11; 80; Pászthory 1985, 89–91 Taf. 34,402–35,413.

1.1.1.3.2.2. Armring Typ Homburg

Beschreibung: Der in den Details variantenreiche Ring weist als charakteristisches Merkmal eine gleichmäßige schwache Rippung der Außenseite auf, die aus einer dichten Abfolge von schmalen und etwas breiteren Rippen besteht. Es gibt massive und hohl gegossene Ringe. Der Ringumriss ist überwiegend oval. Die Enden können eine weite Öffnung freigeben, dicht zusammenstehen oder vereinzelt sogar übereinandergeschoben sein. Der Querschnitt ist meistens rundlich und kann kreisförmig, oval, herzförmig oder verrundet D-förmig sein. Die Enden sind häufig mit einer schmalen Rippe versehen oder nur auf der Außenseite pfötchenartig verdickt. Es fällt auf, dass Ober- und/oder Unterseite häufig eine flache Facette aufweisen, wie sie als Nutzungsabrieb beim längeren Tra-

gen von Ringsätzen vorkommt. Hier scheint vielfach eine Abflachung bereits bei der Herstellung vorgenommen zu sein.

Datierung: späte Bronzezeit, Hallstatt B3 (Reinecke), 9.–8. Jh. v. Chr.

Verbreitung: Deutschland, Schweiz, Ostfrankreich, Dänemark.

Relation: 1.1.1.2.7.2.1. Kräftig profilierter Steigbügelarmring; [Beinring] 1.1.3.1.2. Beinring Typ Homburg.

Literatur: Richter 1970, 155–159 Taf. 51–53; Thrane 1975, 167–168; Eggert 1976, 42; Pászthory 1985, 173–176 Taf. 91,1107–93,1134.

1.1.1.3.2.3. Armring Typ Balingen

Beschreibung: Der gleichbleibend starke, kreisrunde oder verrundet D-förmige Querschnitt misst um 0,6–1,3 cm. An den Ringenden befindet sich auf der Außenseite eine schmale Rippe. Alternativ kann das Ende pfötchenartig ausgezogen sein oder eine kleine runde Scheibe bilden. Die Außenseite ist mit einer zyklischen Musterabfolge versehen. Leicht profilierte Abschnitte, bei denen sich schmale und etwas breitere Rippen abwechseln, werden durch etwa gleich lange Abschnitte verbunden, die mit feinen Querstrichen gefüllt sind. Ein facettenartiger Abrieb auf der Ober- und/oder Unterseite deutet auf eine Trageweise im Ringsatz hin. Es kommen massive und hohl gegossene Exemplare vor, die dann einen Schlitz auf der Innenseite besitzen.

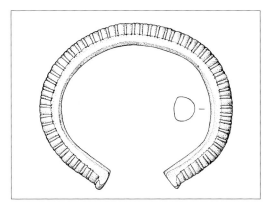

1.1.1.3.2.2.

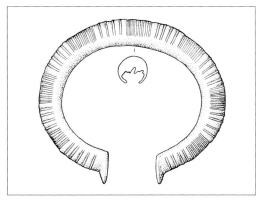

1.1.1.3.2.3.

Untergeordneter Begriff: Bernatzky-Goetze
Gruppe 2; Rychner Form 4.
Datierung: späte Bronzezeit, Hallstatt B3
(Reinecke), 9.–8. Jh. v. Chr.
Verbreitung: Hessen, Rheinland-Pfalz, Saarland,
Baden-Württemberg, Schweiz, Ostfrankreich,
Dänemark.
Relation: [Beinring] 1.1.3.1.3. Beinring Typ
Balingen.
Literatur: Richter 1970, 159–160 Taf. 54,953–
55,981; Thrane 1975, 167–168; 212; Pászthory
1985, 168–173 Taf. 87,1055–91,1103; Bernatzky-
Goetze 1987, 72 Taf. 108,5–9; Rychner 1987, 54.

1.1.1.3.3. Offenes kräftig geripptes Armband

Beschreibung: Durch ausgeprägte tiefe, quer
oder schräg verlaufende Kehlungen ergibt sich
eine dichte Folge von schmalen, scharf hervortre-
tenden Graten, die den Gesamteindruck des Rings
bestimmen. Der Ring ist bandartig mit einem kräf-
tigen C-förmigen Querschnitt. Die Enden sind ge-
rade abgeschnitten und stehen weit auseinander.
Als zusätzlicher Dekor können einige Grate mit
Kerbeinschlägen versehen sein.
Datierung: späte Bronzezeit, Bronzezeit D–Hall-
statt A (Reinecke), 13.–11. Jh. v. Chr.
Verbreitung: Deutschland, Schweiz, Österreich,
Südwestpolen.
Literatur: von Brunn 1968, 177–178; Gerlach/
Jacob 1987, 59–61.

1.1.1.3.3.1. Raupenarmband

Beschreibung: Der breite kräftige Armring ist
stark profiliert. Durch tiefe Querkanneluren ent-
steht eine scharf ausgebildete wellenförmige Au-
ßenkontur, wobei einzelne Grate mit kurzen Ker-
ben versehen sein können. Die Enden schließen
jeweils mit einem Grat ab. Die Ringinnenseite ist
leicht eingezogen.
Synonym: Ammonshornring.
Datierung: späte Bronzezeit, Bronzezeit D–Hall-
statt A1 (Reinecke), 13.–11. Jh. v. Chr.
Verbreitung: Bayern, Sachsen, Brandenburg,
Südwestpolen.

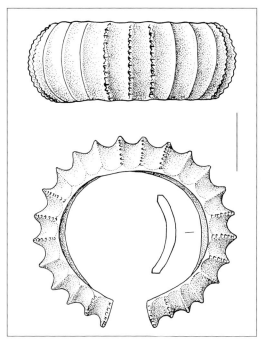

1.1.1.3.3.1.

Literatur: Sprockhoff 1937, 48 Taf. 20,4; Grünberg
1943, 86 Taf. 15,9; Müller-Karpe 1959, 144 Taf. 124
A3; von Brunn 1968, 115; 177 Taf. 124,7–8;
Gerlach/Jacob 1987, 59–61 Abb. 2.
(siehe Farbtafel Seite 18)

1.1.1.3.3.2. Offenes Armband mit schräger Rippung

Beschreibung: Der ovale Armring weist eine fla-
che oder nur leicht gewölbte Innenseite und eine
wulstige Außenseite auf. Sie ist durch kräftige
schräge Einschnitte zu einer Rippung profiliert.
Die Enden sind häufig gerade abgeschnitten, kön-
nen aber auch stollenartig verdickt sein.
Synonym: Armring mit plankonvexem Quer-
schnitt und breiter Schrägrippung.
Untergeordneter Begriff: Armring Typ Guyan-
Vennes.
Datierung: späte Bronzezeit, Hallstatt A
(Reinecke), 13.–11. Jh. v. Chr.
Verbreitung: Mitteldeutschland, Österreich,
Schweiz.

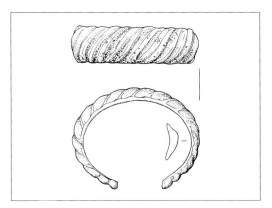

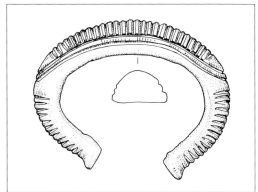

1.1.1.3.4.1. *1.1.1.3.4.1.*

Literatur: Müller-Karpe 1959, Taf. 126 A17; von Brunn 1968, 177–178; Beck 1980, 65; Pászthory 1985, Taf. 35, 415–426.

1.1.1.3.4. Gerippter Armring mit D-förmigem Querschnitt und ovalem Mittelfeld

Beschreibung: Ein langes ovales Zierfeld, das die Ringmitte einnimmt und von ein bis drei Riefen eingefasst wird, kennzeichnet den Armring. Das Feld ist mit Riefengruppen oder Rippen ausgefüllt, deren Anordnung und Ausführung eine weitere Untergliederung der Ringgruppe erlaubt. Der Ringumriss ist oval mit einer weiten Öffnung. Die Enden sind auf der Außenseite leicht verdickt. Die Zonen zwischen den Enden und dem ovalen Zierfeld können mit einem eigenen Muster aus Querriefen oder Bögen gefüllt sein, sind aber gelegentlich auch glatt.

Datierung: späte Bronzezeit, Bronzezeit D (Reinecke), 13. Jh. v. Chr.

Verbreitung: Bayern, Baden-Württemberg, Nordschweiz, Elsass, Sachsen, Tschechien.

Relation: 1.1.1.2.2.10.3. Armring Typ Allendorf.

Literatur: von Brunn 1968, 183; Beck 1980, 53–59 Taf. 76–78.

1.1.1.3.4.1. Armring Typ Pfullingen

Beschreibung: Der meistens kräftige schwere Ring weist im Mittelteil ein ovales Zierfeld auf, das mit einer (Form A), zwei (Form C) oder drei umlaufenden Riefen (Form D) hervorgehoben ist. Bei einigen Exemplaren (Form B) tritt eine dritte Riefe lediglich an den äußeren Rundungen auf. Das Innere des Ovals weist bis auf die freien Endpartien eine Querrippung auf, die je nach Ausführung aus aufgewölbten Rundungen oder aus durch tiefe Kerben getrennten Graten besteht. Die D-förmigen Endpartien des Ovals sind glatt und können mit einem Fransenmuster dekoriert sein. Die Bereiche an den Enden sind unverziert oder zeigen eine breite Zone von Querriefen. Die Enden sind pfötchenförmig verdickt. Kurze Strichgruppen können an den verschiedenen Stellen den Dekor ergänzen.

Datierung: späte Bronzezeit, Bronzezeit D (Reinecke), 13. Jh. v. Chr.

Verbreitung: Bayern, Baden-Württemberg, Nordschweiz, Elsass.

Literatur: Müller-Karpe 1959, Taf. 181 F.G6; Zumstein 1966, 77 Abb. 17, 44.45; Beck 1980, 53–55 Taf. 53, 8.11; 77 (Verbreitung); Pászthory 1985, 78–80 Taf. 30, 356–360; 183 (Verbreitung).

1.1.1.3.4.2. Armring Typ Wangen

Beschreibung: Die Ringmitte wird von einem mit ein oder zwei Riefen eingefassten ovalen Zierfeld eingenommen, das mit kräftigen Querrippen ge-

1.1.1.3.4.2. *1.1.1.3.4.3.*

füllt ist. Charakteristisch ist die Ausführung der Rippen, bei der in rhythmischer Folge einfache, kräftige, durch tiefe Einschnitte getrennte Querrippen mit solchen wechseln, deren Grat durch eine Riefe zweigeteilt ist. Zusätzlich können die Rippengrate eine Querkerbung aufweisen. Der Ring besitzt einen ovalen Umriss und eine weite Öffnung. Die Enden sind auf der Außenseite konisch verdickt. Die Endbereiche weisen meistens breite Zonen von Querriefen auf.
Datierung: späte Bronzezeit, Bronzezeit D (Reinecke), 13. Jh. v. Chr.
Verbreitung: Bayern, Baden-Württemberg, Nordschweiz.
Literatur: Müller-Karpe 1959, Taf. 180 J1; 181 A7–8; Hundt 1964, Taf. 47,9; Beck 1980, 55 Taf. 53,9–10; 78 (Verbreitung); Pászthory 1985, 80–82 Taf. 30,363–31,366; 183 (Verbreitung).

1.1.1.3.4.3. Armring Typ Aitrach-Marstetten

Beschreibung: Der im Umriss ovale Ring mit weiter Öffnung besitzt außen konisch verdickte Enden. Die Ringmitte weist ein ovales Zierfeld auf, das von ein oder zwei Riefen umschrieben wird. Es ist mit – meistens vier – quer verlaufenden Gruppen von Riefen oder flachen Rippen gefüllt, zwischen denen sich glatte Abschnitte befinden. Schmale Fransenreihen fassen die einzelnen Querrippengruppen ein. Der den Ringenden vorgelagerte Abschnitt ist jeweils mit einer breiten und

einer schmalen Querrippengruppe versehen, die ebenfalls von Fransenreihen begleitet werden.
Datierung: späte Bronzezeit, Bronzezeit D (Reinecke), 13. Jh. v. Chr.
Verbreitung: Baden-Württemberg, Hessen, Ostfrankreich.
Literatur: Richter 1970, 104 Taf. 35,614; Beck 1980, 56 Taf. 53,12–14; 78 (Verbreitung).

1.1.1.3.4.4. Armring Typ Leibersberg

Beschreibung: Der verrundet D-förmige Querschnitt nimmt zu den Enden hin etwas an Dicke ab. Die Enden sind leicht verdickt oder stollenartig und stehen weit auseinander. Kennzeichnend ist eine Verzierung, bei der ein lang gezogenes Oval aus einer oder zwei Linien die Ringmitte einnimmt. Die Innenfläche des Ovals wird durch drei Querliniengruppen gegliedert. In den Zwischenflächen sind quer verlaufende konzentrische Bogenmuster gegenständig angeordnet. Die Ringabschnitte an beiden Enden zeigen jeweils zwei weitere Querliniengruppen.
Datierung: späte Bronzezeit, Bronzezeit D (Reinecke), 13. Jh. v. Chr.
Verbreitung: Bayern, Baden-Württemberg, Hessen.
Literatur: Torbrügge 1959, Taf. 72,1; Richter 1970, 104–105 Taf. 35,617; Beck 1980, 57 Taf. 13 B1; 78 (Verbreitung).

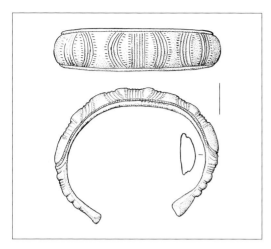

1.1.1.3.4.4.

1.1.1.3.5. Offener Knotenarmring

Beschreibung: Trotz der großen individuellen Vielfalt weisen die Ringe charakteristische Merkmale mit hohem Wiedererkennungswert auf. An drei (1.1.1.3.5.1.) oder vier Stellen (1.1.1.3.5.2.) in gleichmäßigem Abstand sitzt eine knotenartige Verdickung. Die Ringöffnung teilt dabei einen Knoten. Der Ring ist massiv gegossen. Der Ringstab besitzt häufig einen ovalen oder spitzovalen Querschnitt. Nur selten ist er bandförmig flach. Er kann in der Mitte zwischen zwei Knoten leicht anschwellen, bleibt aber überwiegend gleichmäßig. Die Knoten sind deutlich abgesetzt. Sie bestehen häufig aus einer kugelförmigen Mitte und mehreren Seitenwülsten, die in ihrer Dicke nach außen abnehmen. Der Ringstab zwischen den Knoten weist auf der Außenseite vielfach ein lang gezogenes spitzovales Feld auf, das aus einer oder mehreren Rillen gebildet und auf beiden Seiten von Winkelgruppen flankiert wird. Alternativ können Längsrillen, flache Längsrippen oder eine gekerbte Mittelleiste erscheinen oder der Dekor auf die Winkelgruppen reduziert sein. Figürliche Darstellungen – zumeist Menschenköpfe – auf oder an beiden Seiten der Knoten sind selten. Der Ring besteht aus Bronze, vereinzelt kommen goldene Stücke vor.
Datierung: jüngere Eisenzeit, Latène A–B (Reinecke), 5.–4. Jh. v. Chr.

Verbreitung: Nord- und Ostfrankreich, West-, Mittel- und Süddeutschland, Tschechien, Österreich, Schweiz.
Relation: 1.1.3.9.1.4. Zweiknotenarmring; 1.2.2.2. Knotenarmring mit Steckverschluss; 1.3.3.2.1. Geschlossener Armring mit Rippengruppen; 1.3.3.8. Geschlossener Knotenarmring; [Beinring] 1.1.3.4. Offener Knotenbeinring; 3.3.1. Geschlossener Beinring mit Rippengruppen; [Halsring] 2.4.4. Ösenhalsring mit Knotenverzierung; 3.1.5. Mehrknotenhalsring.
Literatur: Joachim 1992, 21–33; Tori 2019, 195 Taf. 60,472–473.

1.1.1.3.5.1. Offener Dreiknotenring

Beschreibung: Der Ring mit kreisförmigem Umriss und ovalem Querschnitt besitzt an drei Stellen in gleichem Abstand eine knotenartige Verdickung. Dabei teilt die Öffnung einen Knoten. Die Knoten können aus einer einfachen Anschwellung des Ringstabs bestehen, sind aber häufig plastisch profiliert. Dabei sitzt eine kugelige Verdickung in der Mitte und wird auf beiden Seiten von Rippen oder Wülsten flankiert. Vereinzelt treten hier stilisierte menschliche Gesichter auf. Eine doppelte Winkellinie bildet die Abgrenzung zu einer Dekorzone zwischen den Knoten, die aus einem von Doppellinien eingefassten spitzovalen Feld oder

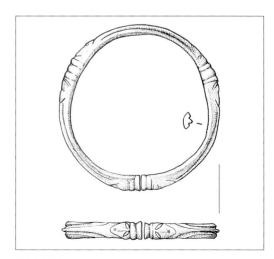

1.1.1.3.5.1.

einem zur Mittellinie zusammenlaufenden Bündel bestehen kann.

Datierung: jüngere Eisenzeit, Latène A–B (Reinecke), 5.–4. Jh. v. Chr.

Verbreitung: Schweiz, Nordostfrankreich, Mittel-, West- und Süddeutschland, Österreich, Tschechien.

Relation: 1.2.2.2. Knotenarmring mit Steckverschluss; 1.3.3.8.1. Geschlossener Dreiknotenarmring; [Beinring] 1.1.3.4.1. Offener Dreiknotenring.

Literatur: Joachim 1968, 107 Taf. 32,1–3; Joachim 1977a, 58 Abb. 22,4–5; Pauli 1978, 160–161; Kimmig 1979, 139; Kaenel 1990, 228; Joachim 1992, 22–28; Joachim 2005, 276 Abb. 4,11; Hornung 2008, 54–55.

1.1.1.3.5.2. Offener Vierknotenring

Beschreibung: Als typisches Merkmal weist der Ring an vier in gleichem Abstand angeordneten Stellen eine knotenartige Verdickung auf. Die Ringöffnung teilt einen Knoten in der Mitte. In der einfachsten Form besteht der Knoten aus einer leichten Anschwellung, die auf beiden Seiten durch wenige Querrillen begrenzt wird. Häufig ist der Knoten jedoch zwei- oder dreigeteilt, wobei die Einschnürungen mit einem Rillenpaar oder einer feinen Rippe konturiert sind. Zwischen den Knoten ist der runde oder ovale Ringstab gleichbleibend stark. In einigen Fällen befindet sich jeweils ein spitzovales und von dünnen Linien

eingefasstes Feld auf der Außenseite. Auch eine Betonung der Mittellinie durch Leisten oder Rillen kommt vor. Die Enden stehen dicht zusammen.

Datierung: jüngere Eisenzeit, Latène A–B1 (Reinecke), 5.–4. Jh. v. Chr.

Verbreitung: Schweiz, Nordostfrankreich, Mittel-, West- und Süddeutschland, Österreich, Tschechien.

Relation: 1.3.3.8.2. Geschlossener Vierknotenarmring; [Beinring] 1.1.3.4.2. Offener Vierknotenring.

Literatur: Behaghel 1943, 150 Taf. 16 B4; Joachim 1968, 108; Haffner 1976, 13–14 Taf. 23,4; Pauli 1978, 160–161; Joachim 1992, 28–33; Cordie-Hackenberg 1993, 83.

1.1.1.3.5.2.1. Vierknotenring Variante Gelting

Beschreibung: Die Ausprägung des Rings ist durch fünf größere olivenförmige, kugelige oder halbkugelige Knoten bestimmt, die sich an beiden Enden, in Ringmitte sowie jeweils auf halber Strecke dorthin befinden. Die Knoten sind in der Regel auf beiden Seiten von einer Rippe eingefasst. Selten sind sie mit einer Spiralranke verziert. Zwischen den Knoten ist der Ring rundstabig bei einer Ringstabdicke von 0,6–0,8 cm. Als Dekor tritt eine gleichmäßige Folge von Querrillen oder Querriefen auf, die auf Ober- und Unterseite beschränkt sein kann.

1.1.1.3.5.2.

1.1.1.3.5.2.1.

1.1.1.3.5.2.2.

Datierung: jüngere Eisenzeit, Latène B
(Reinecke), 4.–3. Jh. v. Chr.
Verbreitung: Baden-Württemberg, Bayern,
Thüringen, Oberösterreich, Tschechien.
Literatur: Dannheimer/Torbrügge 1961, Taf. 13,4;
Krämer 1964, 18 Taf. 8,7; Penninger 1972,
Taf. 20,2–3; Waldhauser 1978, Taf. 15,8584; Krämer
1985, 103 Taf. 41,6; F. Müller 1989, Taf. 58,7;
Joachim 1992, 33.

1.1.1.3.5.2.2. Vierknotenarmring Variante Carzaghetto

Beschreibung: Ein dünner rundstabiger Ring
weist an vier gleichmäßig verteilten Stellen kno-
tenartige Verzierungen auf. Kugeln oder stem-
pelartige Scheiben befinden sich an beiden
Enden. In Ringmitte sitzen spiegelbildlich zwei
besonders große kugelige Verdickungen. Sie kön-
nen eingeschnittene S-förmige Muster aufweisen.
Kleine Kugeln befinden sich auf den Positionen
dazwischen.
Datierung: jüngere Eisenzeit, Latène B1
(Reinecke), 4. Jh. v. Chr.
Verbreitung: Schweiz, Italien.
Literatur: Stähli 1977, Taf. 32; Kaenel 1990, 241;
294–295 Taf. 28,5; Joachim 1992, 33.

1.1.1.3.6. Perlenartig profilierter Armring

Beschreibung: Das Ringprofil ist von einem
gleichmäßigen Wechsel von kugeligen Verdickun-
gen und stabartigen verjüngten Abschnitten ge-
prägt. Im Gesamteindruck ähnelt der Ring einer
Perlenkette. Die verdickten und die stabförmigen
Abschnitte besitzen häufig die gleiche Länge, kön-
nen aber auch sehr differieren. Die Innenseite ist
gelegentlich abgeflacht. Neben massiven Stücken
kommen solche vor, bei denen die Verdickungen
hohl ausgeführt sind. In den meisten Fällen schlie-
ßen die Ringenden mit einer Verdickung ab, die
aber nicht weiter hervorgehoben ist. Der Ring be-
steht aus Bronze oder aus Eisen. Auch die Kombi-
nation beider Werkstoffe ist möglich.
Datierung: ältere bis jüngere Eisenzeit, Hallstatt
C–Latène C1 (Reinecke), 8.–3. Jh. v. Chr.
Verbreitung: Großbritannien, Belgien, Ostfrank-
reich, Deutschland, Schweiz, Österreich, Ungarn.
Literatur: R. Müller 1985, 60; Stöllner 2002, 80;
Siepen 2005, 33–35; 61–62; 93–96; 120–121;
Ramsl 2011, 202.

1.1.1.3.6.1. Offener geperlter Armring

Beschreibung: Der Armring besteht aus einem
kräftigen Rundstab, bei dem in dichter Folge rund-
liche Wülste aufgelegt sind, sodass der Abstand
zwischen den Wülsten etwa einer Wulstbreite ent-
spricht. Die Wülste sind auf der Ringinnenseite
glatt verstrichen. Die Ringenden stehen in einem
leichten Abstand. Sie können durch einen etwas
kräftigeren Wulst hervorgehoben sein. Neben
bronzenen Exemplaren kommen auch Ringe aus
Eisen vor.
Untergeordneter Begriff: Armring mit kugeliger
Profilierung.
Datierung: ältere Eisenzeit, Hallstatt C (Reinecke),
8.–7. Jh. v. Chr.; jüngere Eisenzeit, Latène B2–C1
(Reinecke), 3. Jh. v. Chr.
Verbreitung: Oberösterreich, Tirol, Mittel-
deutschland.
Relation: 1.1.3.9.2.5. Knotenring mit Petschaft-
enden; 1.3.3.2.3. Geschlossener Knotenarmring.

1.1.1.3.6.1.

1.1.1.3.6.3.

Literatur: Lang 1998, 88; Stöllner 2002, 80; Siepen 2005, 33–35 Taf. 14–15; Wendling/Wiltschke-Schrotta 2015, 229; Franke/Wiltschke-Schrotta 2021, 130.

Datierung: ältere Eisenzeit, Hallstatt D1–2 (Reinecke), 7.–6. Jh. v. Chr.
Verbreitung: Oberösterreich.
Literatur: Siepen 2005, 61–62 Taf. 33.

1.1.1.3.6.2. Offener flach gerippter Armring

Beschreibung: Der Armring weist einen D-förmigen Querschnitt bei einer maximalen Ringstabdicke von 0,7–1,9 × 0,4–0,9 cm auf. Die Ringaußenseite ist mit einer dichten Folge von kräftigen Wülsten profiliert, die durch schmale Einschnürungen getrennt sind. Dadurch wird die Ringkontur sowohl auf der Außenseite als auch auf der Ober- und Unterseite wellenförmig. Die Innenseite ist glatt.

1.1.1.3.6.3. Offener Knotenarmring

Beschreibung: Den Armring kennzeichnet der rhythmische Wechsel von kugeligen, olivenförmigen oder perlenartigen Knoten und einziehenden Zwischenstücken. Jeweils ein Knoten befindet sich an den Enden. Er kann leicht abgeflacht sein. Die einzelnen Knoten sind abgesetzt oder gehen fließend ineinander über. Die Ringe weisen in der Regel keine weitere Verzierung auf. Bei einigen Exemplaren sind die Zwischenstücke quer gekerbt.
Datierung: ältere Eisenzeit, Hallstatt C–D1 (Reinecke), 7.–6. Jh. v. Chr.
Verbreitung: Oberösterreich, Ungarn.
Relation: 1.3.3.2.3. Geschlossener Knotenring; [Beinring] 3.3.7. Geschlossener geknoteter Beinring mit Zwischenrippen; [Halsring] 1.2.1.5. Geknoteter Halsring.
Literatur: Siepen 2005, 63–65 Taf. 34–35.

1.1.1.3.6.4. Geperlter Armring mit zwei Zwischenrippen

Beschreibung: Der kräftig profilierte Ring besitzt einen kreisförmigen Umriss und einen ova-

1.1.1.3.6.2.

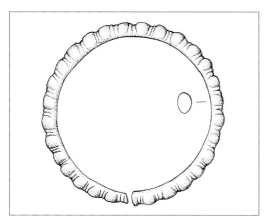

1.1.1.3.6.4.

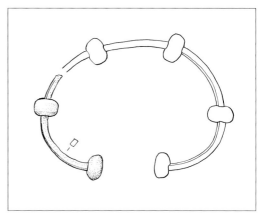

1.1.1.3.6.5.

len Querschnitt. Über die Außenseite reihen sich rundliche Wülste. Sie sind durch drei tiefe Kerben getrennt, die zwei schmale Rippen einfassen. Die Ringinnenseite ist glatt.

Untergeordneter Begriff: Typ Hallwang, gerippt.

Datierung: ältere Eisenzeit, Hallstatt D (Reinecke), 7.–5. Jh. v. Chr.

Verbreitung: Salzburg, Oberösterreich, Kärnten, Slowenien, Bosnien, Herzegowina.

Relation: 1.1.1.2.7.3. Astragalierter Armring; [Beinring] 1.1.3.1.4. Dünner Beinring mit Buckel-Rippen-Gruppen; 1.1.3.1.5. Beinring Typ St. Georgen.

Literatur: Siepen 2005, 93–96; 120–121 Taf. 56–57; 75.

1.1.1.3.6.5. Offener geknöpfelter Armring

Beschreibung: Das Gerüst bildet ein vierkantiger Draht aus Bronze oder Eisen. Auf ihn sind in gleichmäßigen, aber großen Abständen fünf bis sieben Bronzekugeln im Überfangguss aufgesetzt oder eiserne Kugeln aufgesteckt. Kugeln bilden auch die Ringenden.

Datierung: jüngere Eisenzeit, Latène B (Reinecke), 4.–3. Jh. v. Chr.

Verbreitung: Niedersachsen, Sachsen-Anhalt.

Relation: [Beinring] 1.1.3.3.1. Geknöpfelter Beinring.

Literatur: Spehr 1968, Abb. 14,3; R. Müller 1985, 60; Cosack 2008, 90 Abb. 141.

1.1.1.3.6.6. Knotenarmring mit spindelförmigen Verdickungen

Beschreibung: Der Ringstab ist durch vier bis sechs gleichmäßig verteilte, kugelige Knoten gegliedert. Die Enden sind pfötchenartig verdickt. Die Zwischenstücke schwellen zur Mitte hin an und verjüngen sich wieder. Der Ring weist keinen weiteren Oberflächendekor auf. Die Stücke bestehen aus Eisen oder aus Bronze.

Datierung: jüngere Eisenzeit, Latène B (Reinecke), 4.–3. Jh. v. Chr.

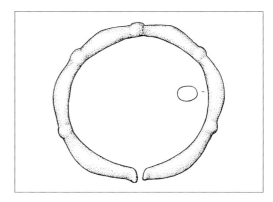

1.1.1.3.6.6.

Verbreitung: Schweiz, Österreich.
Literatur: Tanner 1979, H. 8, 25 Taf. 101,4; Ramsl 2011, 202 Taf. 76,1; Wendling/Wiltschke-Schrotta 2015, 118; 225; 229.

1.1.1.3.6.7. Offener Hohlbuckelarmring

Beschreibung: Der Ring besteht aus einer Abfolge von halbkugeligen Elementen, die auf der Innenseite hohl sind oder eine Füllung aus einer Tonmasse aufweisen. Die Halbkugeln werden durch kurze, im Querschnitt D-förmige Stege verbunden. Die Ansätze von Stegen befinden sich auch an beiden Enden. Eine Verzierung tritt nicht auf.
Datierung: jüngere Eisenzeit, Latène B2 (Reinecke), 3. Jh. v. Chr.
Verbreitung: Bayern, Ostfrankreich.
Relation: 1.1.1.3.7.4. Offener Hohlbuckelarmring mit Zwischenscheiben; 1.2.9.1. Mehrteiliger Hohlbuckelarmring; 1.3.3.3.3. Geschlossener Hohlbuckelring; [Beinring] 2.4.1. Hohlbuckelbeinring.
Literatur: Dannheimer/Torbrügge 1961, Taf. 13,6; Krämer 1985, Taf. 33,5; 73,13.

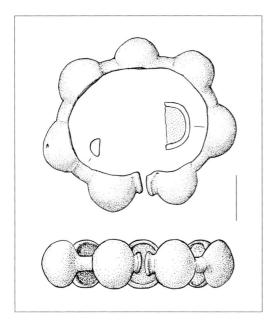

1.1.1.3.6.7.

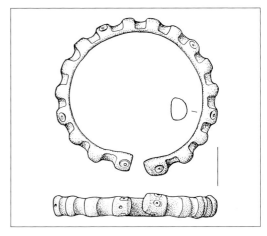

1.1.1.3.6.8.

1.1.1.3.6.8. Buckelarmring

Beschreibung: Der kräftige Bronzearmring mit D-förmigem Querschnitt weist ein ausgeprägtes Stabprofil auf, bei dem kräftig hervorgewölbte Buckel in schneller Folge mit tiefen Einkehlungen wechseln. Buckel und Einkehlungen sind scharf gegeneinander abgesetzt. Die beiden Buckel an den Ringenden sowie gelegentlich weitere locker über den Ring verteilte Buckel tragen eine Verzierung aus Kreisaugen. Die Einkehlungen können mit engstehenden Querrillen gefüllt sein. Die Enden stehen dicht zusammen.
Datierung: späte Römische Kaiserzeit, 4. Jh. n. Chr.
Verbreitung: Deutschland, Belgien, Großbritannien.
Relation: 1.1.1.2.7.2.1. Kräftig profilierter Steigbügelring; 1.3.3.4.3. Zinnenkranzring.
Literatur: Raddatz 1953; Konrad 1997, 64 Taf. 22 B5; Swift 2000, 127; 136 Abb. 163 (Verbreitung); Michel 2005, 156–157.

1.1.1.3.7. Offener Buckelarmring mit Zwischenscheiben

Beschreibung: Der Aufbau des Rings ist durch einen gleichlaufenden Wechsel von kräftigen kugeligen oder eiförmigen Knoten und flachen Scheibchen oder dünnen Leisten bestimmt. Die Verbindung stellen schmale Stege, selten kräftige Zwischenzonen her. Der Ring ist in der Mitte am stärksten und nimmt zu den Enden hin leicht ab.

Die Abschlüsse werden jeweils durch einfache Knoten gebildet. Anhand der Knotenform lassen sich mehrere Typen unterscheiden.

Datierung: ältere Eisenzeit, Hallstatt C–D1 (Reinecke), 7.–6. Jh. v. Chr.

Verbreitung: Oberösterreich, Tschechien.

Literatur: Kromer 1959; Stöllner 2002, 79–80; Siepen 2005, 35–53.

1.1.1.3.7.1. Buckelarmring Typ Ottensheim

Beschreibung: Der Ring ist massiv aus Bronze gegossen und besitzt einen ovalen Umriss. Er besteht aus sechs bis vierzehn, meistens neun oder zehn kräftigen Buckeln, die mit Stegen verbunden sind. Charakteristisch für diese Ringvariante ist die geglättete und verstrichene Ringinnenseite, wodurch ein D-förmiger Querschnitt entsteht. Jeweils in Stegmitte zwischen zwei Buckeln sitzt eine dünne Scheibe, deren Höhe etwas geringer ist als die der Buckel. Die Ringdicke beträgt 0,9–2,0 cm und nimmt zu den Enden hin leicht ab. An den Enden befindet sich meistens ein kugeliger Knopf. Seltene Abweichungen im Ringaufbau weisen solche Stücke auf, bei denen der jeweils letzte Steg keine Zwischenscheibe oder derer zwei aufweist.

Datierung: ältere Eisenzeit, Hallstatt C–D1 (Reinecke), 7.–6. Jh. v. Chr.

Verbreitung: Oberösterreich.

Relation: 1.3.3.4.2. Geschlossener Armring mit stollenförmiger Profilierung.

Literatur: Siepen 2005, 36–39 Taf. 15–18.

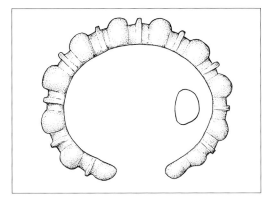

1.1.1.3.7.1.

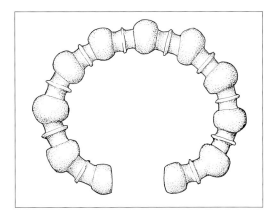

1.1.1.3.7.2.

1.1.1.3.7.2. Buckelarmring Typ Hallstatt Grab 658

Beschreibung: Der Armring ist durch eine kugelige Perlung bestimmt, bei der neun bis siebzehn Elemente durch Stege verbunden sind. In Stegmitte befindet sich jeweils eine flache Zwischenscheibe. Kennzeichnend für den Typ Hallstatt Grab 658 ist die vollrunde plastische Ausformung, bei der auch die Innenseite profiliert ist. Die Ringdicke von 1,0–2,2 cm nimmt zu den Enden hin leicht ab. Ein kugeliges Element – zuweilen am Ende abgeplattet – bildet jeweils den Abschluss. Dünne Exemplare mit dreizehn bis zwanzig Knoten werden als geperlte Armringe mit Zwischenscheibe bezeichnet.

Untergeordneter Begriff: geperlter Armring mit Zwischenscheibe.

Datierung: ältere Eisenzeit, Hallstatt C–D1 (Reinecke), 7.–6. Jh. v. Chr.

Verbreitung: Oberösterreich.

Literatur: Siepen 2005, 39–46; 56–60 Taf. 18–24; 31–32.

1.1.1.3.7.3. Buckelarmring Typ Echernthal

Beschreibung: Ein zinnenartiger Kranz von sieben bis zehn eiförmigen oder länglich ovalen Knoten kennzeichnet den Ring. Das Erscheinungsbild wird durch flache Zwischenscheiben aufgelockert, die jeweils mit den Knoten abwechseln. Verbindungsstege geben der Konstruktion ihren Halt.

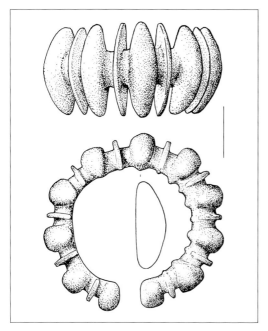

1.1.1.3.7.3.

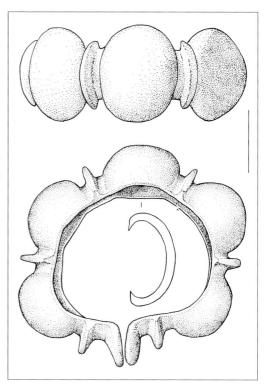

1.1.1.3.7.4.

Alle Elemente sind auf der Ringaußenseite gleichmäßig gerundet, auf der Innenseite aber glatt abgestrichen. Es ergibt sich ein lang D-förmiger Querschnitt bei einer größten Ringstabdicke von 2,6–5,0 cm. An den Abschlüssen des Rings sitzt jeweils ein einzelner Knoten, der stumpf endet.
Datierung: ältere Eisenzeit, Hallstatt D1 (Reinecke), 7.–6. Jh. v. Chr.
Verbreitung: Oberösterreich.
Literatur: Kromer 1959, Taf. 141,9; Siepen 2005, 48–53 Taf. 24–29.

1.1.1.3.7.4. Offener Hohlbuckelarmring mit Zwischenscheiben

Beschreibung: Fünf bis zehn große hohle Halbkugeln sind durch kurze breite Stege verbunden, die jeweils leistenförmige Zwischenscheiben besitzen. Die Enden bestehen aus kräftigen halbkreisförmigen Scheiben. Die Breite der halbkugeligen Elemente liegt bei 2,2–3,8 cm.
Datierung: ältere Eisenzeit, Hallstatt D1 (Reinecke), 7.–6. Jh. v. Chr.
Verbreitung: Oberösterreich.

Relation: 1.1.1.3.6.7. Offener Hohlbuckelarmring; 1.2.9.1. Mehrteiliger Hohlbuckelarmring; 1.3.3.3.3. Geschlossener Hohlbuckelring; [Beinring] 2.4.1. Hohlbuckelbeinring.
Literatur: Kromer 1959, Taf. 229,18; Siepen 2005, 53–56 Taf. 30–31.

1.1.1.3.8. Längs profilierter Armring

Beschreibung: Der Dekor des Rings besteht aus einer längs gerichteten plastischen Profilierung. Dabei kann es sich um kräftige Riefen, zwischen denen sich Grate bilden, um Rippen oder Leisten handeln. Zusätzlich können die Rippenrücken oder die Zwischenräume mit Kerb- oder Punzmustern verziert sein. Häufig tritt ein schachbrettartiger Dekor auf, bei dem Kerbgruppen auf etwa gleich lange freie Stücke folgen und die Anordnung auf jeweils benachbarten Rippen abwechselt. Die Ringenden sind rund oder gerade. Hier

kann sich eine quer angeordnete Rippengruppe befinden. Die Ringe sind stab- oder bandförmig. Sie bestehen aus Bronze oder aus Gold.

Datierung: ältere Bronzezeit, Periode I–III (Montelius), 18.–13. Jh. v. Chr.; ältere Eisenzeit, Hallstatt D (Reinecke), 7.–6. Jh. v. Chr.

Verbreitung: Mitteleuropa.

Literatur: Drack 1970, 33–36; Pászthory 1985, 39–41; Nagler-Zanier 2005, 71–72; 78–79; Siepen 2005, 28; 116–117; 120; Hansen 2010, 98–101; Laux 2015, 93–98.

1.1.1.3.8.1. Massiver offener Armring mit Längsprofilierung

Beschreibung: Der stabförmige Ring besitzt einen kreisrunden oder ovalen Umriss. Die Enden stehen dicht zusammen oder können sich leicht überlagern. Charakteristisch ist eine Verzierung, die von Längsrippen geprägt ist. Die Einkehlungen zwischen den Rippen können mit Punzreihen oder Linienmustern im Tremolierstich dekoriert sein. Häufig sind die Enden mit quer verlaufenden Rippen oder Rillenbündeln versehen.

Datierung: ältere Eisenzeit, Hallstatt D (Reinecke), 7.–6. Jh. v. Chr.

Verbreitung: Süd- und Westdeutschland, Schweiz, Österreich, Ostfrankreich, Norditalien.

Literatur: Drack 1970, 33–36; Joachim 1977b; Sehnert-Seibel 1993, 37–38; Schmid-Sikimić 1996, 26–31; Nagler-Zanier 2005, 71–72; 78–79; Siepen 2005, 116–117; 120.

1.1.1.3.8.1.1. Offener Armring mit längs profilierter Außenseite

Beschreibung: Der Ringumriss ist oval, gelegentlich leicht steigbügelförmig. Der Ring besitzt einen ovalen, rautenförmigen oder D-förmigen Querschnitt. Die Enden sind gerade abgeschnitten oder gerundet und stehen dicht zusammen. Die Außenseite ist mit parallelen Längsrippen verziert. Vereinzelt wird diese Profilierung durch Punzreihen in der Kehle zwischen den Rippen betont. Die Endabschnitte sind von der Längsprofilierung ausgenommen. Sie können mit einzelnen Querriefen versehen sein.

1.1.1.3.8.1.1.

Datierung: ältere Eisenzeit, Hallstatt D2–3 (Reinecke), 6.–5. Jh. v. Chr.

Verbreitung: Rheinland-Pfalz, Baden-Württemberg, Bayern, Schweiz, Oberösterreich.

Relation: 1.1.1.3.8.2.4. Schmales längs profiliertes Armband mit gerade abschließenden Enden.

Literatur: Joachim 1968, Taf. 17 D1–2; Zürn 1970, 49 Taf. 26,9–10; Cordie-Hackenberg 1993, 83; Schmid-Sikimić 1996, 27; Nagler-Zanier 2005, 71–72; 78–79; Siepen 2005, 116–117; 120.

1.1.1.3.8.1.2. Offener Armring mit Längsrippen

Beschreibung: Der Armring besitzt im mittleren Bereich einen rhombischen Querschnitt. Die Ringstabdicke von 0,7–1,1 cm nimmt zu den Enden hin leicht ab, während sich das Profil verrundet. Die Enden werden durch rundliche Knöpfe (Typ Lens) oder scheibenförmige Puffer gebildet, die durch eine schmale Rippe abgesetzt sein können (Typ Tschugg). Das charakteristische Merkmal besteht aus dichten kräftigen Längsriefen, die den Mittelteil des Rings einnehmen und zwischen denen sich der Ringstab rippenartig aufwölbt. Sie laufen an beiden Seiten spitz zusammen oder stoßen gegen eine Querriefengruppe. Die Endabschnitte sind durch Wülste oder einen Wechsel von breiten Wülsten und schmalen Rippen geperlt.

1.1.1.3.8.1.3.

1.1.1.3.8.1.2.

Synonym: Armring mit längs profiliertem Ring-körper und Stempelenden.
Untergeordneter Begriff: Typ Lens, Typ Tschugg.
Datierung: ältere Eisenzeit, Hallstatt D (Reinecke), 7.–6. Jh. v. Chr.
Verbreitung: Rheinland-Pfalz, Bayern, Schweiz, Norditalien, Ostfrankreich.
Literatur: Drack 1970, 33–36; Sehnert-Seibel 1993, 38; Schmid-Sikimić 1996, 26–31; Lang 1998, 89–90; Siepen 2005, 28.

1.1.1.3.8.1.3. Offener Armring mit polygonalem Querschnitt

Beschreibung: Charakteristisch ist der Quer-schnitt des Armrings, der verrundet dreieckig, rhombisch, trapezförmig oder polygonal ist. Folg-lich ist die Ringaußenseite durch Längsfacetten oder Längswülste gegliedert. Bei einigen Stücken sind die Facettenkanten als schmale Leisten her-vorgehoben. Der Ring besitzt einen kreisförmi-gen Umriss, eine gleichbleibende Ringstabdicke und gerade abgeschnittene, dicht zusammenste-hende Enden. Die Ringfacetten sind in der Regel mit Reihen von Punkten oder Kreisaugen verziert. Auch Tremolierstichreihen kommen vor. Die En-den können wenige Querriefen aufweisen.
Datierung: ältere Eisenzeit, Hallstatt D (Reinecke), 6.–5. Jh. v. Chr.

Verbreitung: Rheinland-Pfalz, Hessen, Bayern, Nordostfrankreich.
Relation: [Halsring] 1.1.8. Halsring mit polygona-lem Querschnitt.
Literatur: Joachim 1977b; Sehnert-Seibel 1993, 37–38.

1.1.1.3.8.2. Armband mit Längsrippen und glatten Enden

Beschreibung: Der bandförmige Armring aus Bronze oder Gold ist mit einer Verzierung aus Längsrippen versehen. Es gibt zwei Wege der Herstellung. Bei den gegossenen Ringen sind die Rippen im Wachsmodel, möglicherweise auch in einer offenen Form für den Herdguss angelegt. Bei diesen Ringen ist die Innenseite glatt. Die Alterna-tive bilden Ringe aus Blech mit einem wellenför-migen Profil, bei denen die Rippen getrieben sind. Die Enden sind gerade oder gerundet. Sie können mit Querriefen oder Rillengruppen abgesetzt sein. Als zusätzliche Verzierung können die Rippen-grate mit Gruppen von Querkerben verziert sein, wobei häufig eine schachbrettartige Anordnung vorkommt. Bei einigen Stücken tritt auch eine Punzverzierung an den Streifen zwischen den Rip-pen auf. Prachtvolle Stücke aus Goldblech zeigen von der Rückseite eingeprägte Stempelmotive, die sich plastisch erheben.
Datierung: Bronzezeit, Bronzezeit A2–D (Reine-cke), Periode I–III (Montelius), 18.–12. Jh. v. Chr.; ältere Eisenzeit, Hallstatt D (Reinecke), 6. Jh. v. Chr.

Verbreitung: Dänemark, Deutschland, Schweiz, Ostfrankreich, Tschechien.
Relation: 1.3.3.1.4. Armstulpe.
Literatur: Schubart 1972, 13; Pászthory 1985, 39–41; Zürn 1987, Taf. 136 A1–4; Zich 1996, 208; Pahlow 2006, 49–50; Hansen 2010, 38–39; 98–101; Laux 2015, 93–98.

1.1.1.3.8.2.1. Längs geripptes Armband mit gerundeten Enden

Beschreibung: Das Armband besitzt eine weidenblattförmige Kontur, ist in Ringmitte am breitesten und verjüngt sich kontinuierlich. Die Enden sind abgerundet. Die Ringinnenseite ist plan, die Außenseite weist fünf bis acht Längsrippen auf, die durch breite Riefen getrennt sind. Sie sind randparallel angeordnet und laufen an den Enden frei aus oder biegen gerundet um. Ein häufiger zusätzlicher Dekor besteht aus einer Querkerbung der Rippengrate, wobei eine schachbrettförmige Anordnung bevorzugt wird. Bei einigen Stücken sind die Endabschnitte flachgehämmert und können mit Zickzacklinien, Schrägstrichen oder Bogenmustern versehen sein.
Untergeordneter Begriff: Kersten Form C1.

Datierung: Bronzezeit, Bronzezeit A2 (Reinecke), 18.–17. Jh. v. Chr.; Bronzezeit C–D (Reinecke), Periode II–III (Montelius), 14.–13. Jh. v. Chr.
Verbreitung: Deutschland, Schweiz, Ostfrankreich, Tschechien.
Relation: 1.1.3.8.3. Längs geripptes Armband mit Stollenenden.
Literatur: K. Kersten o. J., 51 Abb. 5; Billig 1958, Abb. 50,1–2; 52,1.3; Torbrügge 1959, 76; 117 Taf. 23,16; 27,16; 34,8; Wilbertz 1982, 78 Taf. 4,8; Pászthory 1985, 39–41 Taf. 10,69–11,83; Aner/Kersten 1993, Taf. 40,9504; Bartelheim 1998, 84–85 Karte 77.

1.1.1.3.8.2.2. Bandförmiger Armring mit geraden Enden

Beschreibung: Der aus Bronze oder Gold gefertigte bandförmige Ring ist gleichbleibend breit. Die Enden sind gerade und können eine schmale Abschlussleiste aufweisen. Das Ringprofil ist durch eine kräftige Mittelrippe und starke Randleisten geprägt. Die flachen Zwischenzonen sind mit einem Punzmuster aus einem dichten Gitter aus Dreieckspunzen verziert. Alternativ treten flache, quer gekerbte Rippen auf.
Untergeordneter Begriff: Kersten Form E1.

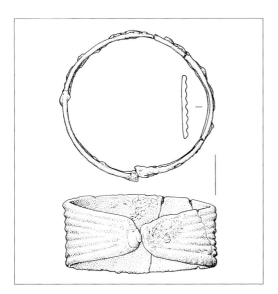

1.1.1.3.8.2.1.

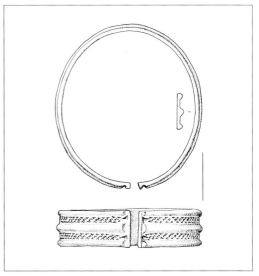

1.1.1.3.8.2.2.

Datierung: ältere Bronzezeit, Periode II–III
(Montelius), 15.–13. Jh. v. Chr.
Verbreitung: Schleswig-Holstein, Mecklenburg-
Vorpommern, Dänemark.
Relation: 1.1.2.3.2.1. Nordisches Goldarmband
mit Doppelspiralenden.
Literatur: Aner/Kersten 1991, Taf. 32,9153;
Pahlow 2006, 49–50.
(siehe Farbtafel Seite 18)

1.1.1.3.8.2.3. Gegossenes Manschettenarmband

Beschreibung: Das breite gegossene Armband
weist eine gleichmäßige Breite und gerade Enden
auf. Die Außenseite ist durch Längsriefen, die an
den Enden frei auslaufen, profiliert. Die zwischen
ihnen verbliebenen Stege sind zu Rippen gerundet.
Untergeordneter Begriff: Kersten Form C1;
Aunjetitzer Armstulpe.

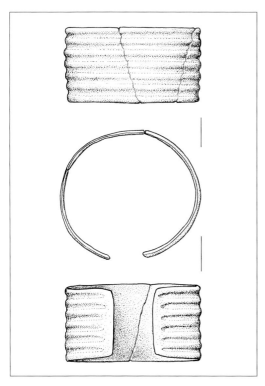

1.1.1.3.8.2.3.

Datierung: frühe Bronzezeit, Bronzezeit A2
(Reinecke), 18.–17. Jh. v. Chr.; Periode I–II
(Montelius), 16.–15. Jh. v. Chr.
Verbreitung: Schleswig-Holstein, Mecklenburg-
Vorpommern, Niedersachsen, Sachsen, Tsche-
chien.
Relation: 1.1.2.1.3.2. Längs geripptes Armband
mit eingerollten Enden; 1.3.3.1.4. Armstulpe.
Literatur: K. Kersten o. J., 51; Billig 1958, 94
Abb. 52,2; Hundt 1958, Taf. 8.4; Schubart 1972, 13;
Zich 1996, 208; Bartelheim 1998, 84 Karte 77;
F. Koch 2007, 103; Laux 2021, 28 Taf. 64,12.

1.1.1.3.8.2.4. Schmales längs geripptes Armband mit gerade abschließenden Enden

Beschreibung: Das schmale Armband ist gleich-
bleibend breit. Der Querschnitt ist flach rechteckig
oder flach D-förmig. Die Außenseite weist eine
feine gleichmäßige Längsrippung auf. Gelegent-
lich können die Rippen mit schachbrettförmig an-
geordneten Querkerbgruppen verziert sein. Die
Enden sind gerade. Sie werden mit einem Quer-
streifen aus schmalen Rippen – teils quer gekerbt –
eingefasst.
Synonym: Kersten Form C2a.
Datierung: ältere Bronzezeit, Periode III
(Montelius), 13.–12. Jh. v. Chr.
Verbreitung: Schleswig-Holstein, Dänemark.

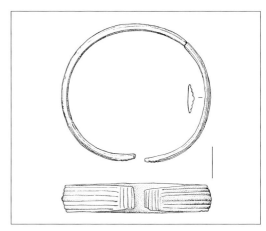

1.1.1.3.8.2.4.

Relation: 1.1.1.3.8.1.1. Offener Armring mit längs profilierter Außenseite.
Literatur: K. Kersten o. J., 50–51 Abb. 5; Aner/Kersten 1978, Taf. 71,2519 D; Aner/Kersten 1981, Taf. 65,3270; Aner/Kersten 1991, Taf. 69,9347; Aner/Kersten 1993, Taf. 29,9462A.

1.1.1.3.8.2.5. Längs geripptes Manschettenarmband

Beschreibung: Das Armband besteht aus einer rechteckigen Bronzeplatte, die so gebogen ist, dass die Schmalseiten dicht zusammenstehen oder sich berühren. Zuweilen sind die Ecken leicht verrundet. Die Breite beträgt in der Regel um 3,5 cm, kann in seltenen Fällen aber auch bei 1,4–2,5 cm liegen. Die Außenseite ist mit Längsrippen versehen, die durch kräftige Riefen getrennt sind. Meistens sind es sieben bis zehn Rippen. Vier Querrippen schließen den Dekor an den Enden ab. Die Rippen sind mit Reihen von Querkerben versehen. Dabei sind verschiedene Muster möglich: Häufig bilden gleich lange gekerbte und ungekerbte Abschnitte, auf den jeweils benachbarten Rippen versetzt, ein Schachbrettmuster. Alterna-

tiv kommt eine durchgehende Kerbung auf allen Rippen vor, oder es tritt ein Wechsel von durchgehend gekerbten und ungekerbten Rippen auf. Die Querrippen an den Enden sind verschiedentlich mit schrägen Kerben versehen, die zusammen mit den Nachbarrippen Winkelmuster bilden. Die Innenseite der Manschette ist glatt.
Synonym: Kersten Form C2b; Lüneburger Manschettenarmband.
Datierung: ältere Bronzezeit, Periode III (Montelius), 13.–12. Jh. v. Chr.
Verbreitung: Niedersachsen, Schleswig-Holstein, Dänemark.
Relation: 1.3.3.1.4. Armstulpe.
Literatur: K. Kersten o. J., 51 Abb. 5; Aner/Kersten 1981, Taf. 11,2911; Laux 2015, 93–98 Taf. 31,496–34,530; Laux 2021, 28.

1.1.1.3.8.2.6. Getriebenes Manschettenarmband

Beschreibung: Eine zylindrische Blechmanschette besitzt gerade, eng aneinanderstoßende Enden. Das Blech ist gleichmäßig in Längsrichtung gewellt und weist drei bis fünf Rippen auf. Die Zy-

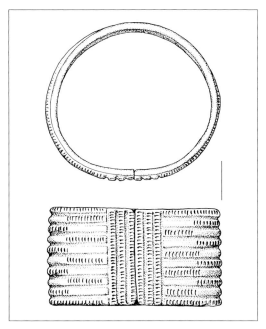

1.1.1.3.8.2.5.

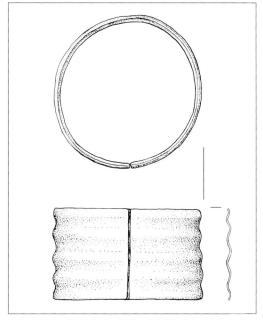

1.1.1.3.8.2.6.

linderhöhe beträgt 1,2–3,5 cm, die Materialstärke liegt bei 0,1 cm oder darunter. Neben bronzenen Armbändern kommen auch Stücke aus Gold vor.
Datierung: ältere Eisenzeit, Hallstatt D2 (Reinecke), 6. Jh. v. Chr.
Verbreitung: Rheinland-Pfalz, Saarland, Baden-Württemberg.
Relation: 1.1.3.8.3.5.2. Gewellte Manschette; 1.2.4. Armband mit Verschlussschieber.
Literatur: Zürn 1987, 95 Taf. 136,1–6; Sehnert-Seibel 1993, 39 Taf. 121,1.3; Hansen 2010, 100–101.

1.1.1.3.8.2.7. Geripptes Armband mit Punzverzierung

Beschreibung: Das Armband besteht aus einem 2,0–7,0 cm breiten Band aus Goldblech, das zwei bis fünf kräftige Längsrippen aufweist. Die Rippen können durch Kanten oder Leisten profiliert sein. Als zusätzlicher Dekor sind auf den Rippengraten oder im Zwischenrippenbereich umlaufende Reihen von Punzen angebracht, die von der Rückseite eingeprägt sind. Kreuzmuster, Halbkugeln oder Ringe kommen vor, selten sind kegel- oder halbmondförmige Punzen. Die Enden sind gerade abgeschnitten oder leicht verrundet und häufig etwas übereinandergeschoben.
Synonym: Hansen Gruppe II.
Datierung: ältere Eisenzeit, Hallstatt D1–2 (Reinecke), 6. Jh. v. Chr.

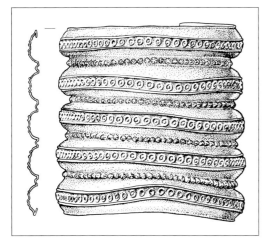

1.1.1.3.8.2.7.

Verbreitung: Schweizer Mittelland, Baden-Württemberg.
Relation: 1.2.4. Armband mit Verschlussschieber.
Literatur: Biel 1985, 77–78 Abb. 44 Taf. 20; Zürn 1987, 189–190 Abb. 79 Taf. 400 A2; Furger/Müller 1991, 113 Abb. 23; Hansen 2010, 38–39; 98–101 Taf. 2.

1.1.1.3.9. Hohler Armring mit plastischem Dekor

Beschreibung: Ein dünnes Blech ist zu einer Röhre gebogen. Die Innenseite weist bei einigen Stücken eine schmale Stoßkante auf. Andere Ringe besitzen einen C-förmigen Querschnitt und sind auf der Innenseite offen. Der Ringkörper ist gleichbleibend stark oder verjüngt sich den Enden zu. Die Enden sind gerade abgeschnitten. Die Außenseite ist flächig mit einem Dekor überzogen, der aus getriebenen und eingestempelten Mustern besteht und die Oberfläche plastisch strukturiert. Häufig sind kräftige Querrippen, daneben kommen quer oder schräg verlaufende Kehlungen, Rippen, kissenförmige Aufwölbungen und Wülste vor. Punzeinschläge können Füllmotive bilden oder zur Konturierung der Muster beitragen.
Datierung: späte Römische Kaiserzeit, 4.–5. Jh. n. Chr.
Verbreitung: Großbritannien, West- und Süddeutschland, Schweiz, Österreich, Ungarn.
Literatur: Riha 1990, 59; Veling 2018, 41.

1.1.1.3.9.1. Plastisch verzierter Hohlring

Beschreibung: Eine Röhre aus dünnem Blech bildet einen Ring von gleichbleibender oder sich den Enden zu verjüngender Dicke. Die Blechkanten stoßen auf der Innenseite mit einer dichten Fuge zusammen. Die Enden sind gerade abgeschnitten. Die Ringaußenseite ist plastisch dekoriert. Als einfachste Form liegt eine gleichmäßige Rippung vor. Daneben treten komplizierte Muster aus Kehlungen, Winkeln und sparrenförmig angeordneten Rippen auf. Neben bronzenen Stücken gibt es auch Ringe aus Gold.
Untergeordneter Begriff: Röhrenarmring mit Stempelmuster; Riha 3.22.1.

1.1.1.3.9.1.

Datierung: späte Römische Kaiserzeit,
4. Jh. n. Chr.
Verbreitung: West- und Süddeutschland,
Schweiz.
Relation: 1.3.3.5. Geschlossener Hohlarmring mit
plastischer Verzierung.
Literatur: Riha 1990, 59 Taf. 20,553–557; 78,2973.

1.1.1.3.9.2. Konvexes Armband aus getriebenem Blech

Beschreibung: Das Armband besteht aus einem
dünnen getriebenen Bronzeblech. Es weist eine
weitgehend gleichbleibende Breite und einen
C-förmigen Querschnitt auf. Bei einigen Stücken
sind die Kanten aufgestellt. Die Enden sind abge-
rundet oder gerade abgeschnitten. Eine komplexe
Verzierung aus gestempelten Mustern oder ein-
gedrückten Kehlungen bestimmt die Außenseite.
Bevorzugte Motive sind Rosetten, Winkelreihen,
Andreaskreuze und schräge Liniengruppen.
Synonym: Riha 3.21.
Datierung: späte Römische Kaiserzeit,
4.–5. Jh. n. Chr.
Verbreitung: Großbritannien, Schweiz, Öster-
reich, Ungarn.
Literatur: Riha 1990, 59 Taf. 20,552; 79,3000;
Veling 2018, 41 Taf. 17,2.

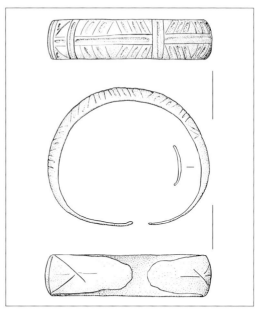

1.1.1.3.9.2.

1.1.1.3.10. Armring mit komplexem Dekor

Beschreibung: Unter diesem Oberbegriff werden
Armringe zusammengefasst, die eine ausgeprägt
plastische Oberfläche besitzen, wobei der De-
kor sehr vielfältig sein kann. Kennzeichnend sind
Rippen mit wechselnden Richtungen, tiefe Ein-
schnitte, die schräge oder kurvolineare Muster bil-
den, geperlte Oberflächen und ringförmige Erwei-
terungen. Die Enden sind nicht hervorgehoben.
Datierung: jüngere Eisenzeit, Latène B–D (Reine-
cke), 4.–1. Jh. v. Chr.; Wikingerzeit, 8.–11. Jh. n. Chr.
Verbreitung: Deutschland, Norditalien, Schweiz,
Österreich, Tschechien, Frankreich, Dänemark,
Schweden, Norwegen.
Literatur: Sprockhoff 1953; Stenberger 1958,
109–114; Schlüter 1975, 45–46; R. Müller 1985, 60;
Tori 2019, 191–194.

1.1.1.3.10.1. Armring mit Wulstgruppendekor

Beschreibung: Der Ring zeigt eine kräftige Profi-
lierung der Außenseite. Wulstgruppen aus jeweils
einer ausgeprägten Verdickung und sie einfas-

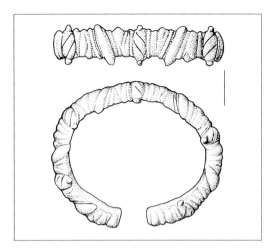

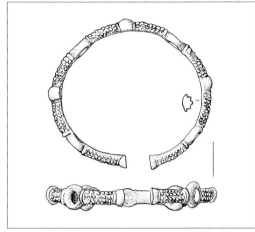

1.1.1.3.10.1. *1.1.1.3.10.2.*

senden schmalen Rippen sind zu einem Muster arrangiert. Queranordnungen bilden Felder, die von schrägen und sich kreuzförmig überlagernden Wulstgruppen gefüllt werden. Durch Wülste mit schrägen Kerben, S-Spiralen oder aufgesetzte Kugeln werden Akzente im Musteraufbau gesetzt. Die Ringenden sind gerade abgeschnitten und fügen sich in die Musterabfolge ein. Der überwiegende Teil der Ringe ist massiv; selten kommen hohl gearbeitete Stücke vor.

Datierung: jüngere Eisenzeit, Latène B (Reinecke), 4.–3. Jh. v. Chr.

Verbreitung: Niedersachsen, Sachsen-Anhalt, Thüringen.

Literatur: Claus 1962/63, 361; Nuglisch 1969, 379 Abb. 13; Schlüter 1975, 45–46 Taf. 4,5.7.11.12; R. Müller 1985, 60.

Anmerkung: Formähnliche Armringe werden in den Niederlanden als Typ Wessem zusammengefasst (Roymans 2007, 315).

1.1.1.3.10.2. Offener Armring mit kreisförmigen Erweiterungen

Beschreibung: Kreis- oder ringförmige Zierelemente, die an vier bis fünf Stellen den Ringstab aufbrechen und wie kleine Fenster wirken, sind als Dekor so auffallend, dass die damit versehenen offenen Armringe zusammengefasst werden sollen,

auch wenn sie über diese Besonderheit hinaus nur wenige gemeinsame Merkmale aufweisen. Die Ringe besitzen in der Regel einen ausgesprochen plastischen Dekor, der in einfacher Form aus im Guss wiedergegebenen Torsions- oder Flechtmustern besteht, in anderen Fällen aber durch aufgesetzte Noppen, Kügelchen oder Ringwülste sowie durch kräftige Knebel oder Rippen hervortritt.

Datierung: jüngere Eisenzeit, Latène B–C (Reinecke), 3. Jh. v. Chr.

Verbreitung: Nordostfrankreich, Schweiz, Hessen, Bayern, Tschechien.

Relation: 1.3.3.9. Geschlossener Armring mit kreisförmigen Erweiterungen.

Literatur: Behaghel 1943, Taf. 22,2; Sprockhoff 1953; Hodson 1968, 31 Taf. 71,109; Waldhauser 1978, Taf. 22; Krämer 1985, 147 Taf. 29,2; 80,5; Kaenel 1990, 241; 246 Taf. 6; 16; 26; Waldhauser 2001, 190; 364; 468; Čižmářová 2004, 180; 182; 260.

1.1.1.3.10.3. Armbügel Typ Ab3

Beschreibung: Als Material überwiegt Silber, gelegentlich kommt Bronze vor, nur vereinzelt Gold. Mit 100–200 g Gewicht sind die Stücke verhältnismäßig schwer. In Ringmitte befindet sich ein breites, quer angeordnetes Zierband, das aus Riefengruppen bestehen kann, die durch schräge

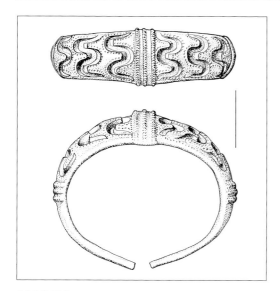

1.1.1.3.10.3.

Kerben zu einem Schnurmuster verbunden sind. Auf beiden Seiten setzt sich daran ein massiver Teil fort, der aus einem Wechsel von stark eingetieften, quer verlaufenden Wellenreihen und hohen Stegen besteht, die mit Punkt- und Kreispunzen verziert sein können. Dieses Zierfeld schließt an der größten Ringbreite durch Querbänder ab. Es folgen die Endabschnitte, bei denen die Ringdicke deutlich schmaler wird, bis der Ring gerade abgeschnitten oder gerundet endet. Dieser Bereich ist mit Linien oder Punzreihen verziert, die längs verlaufen oder Winkel bilden und aus Punkten, Dreiecken oder Sanduhrmustern bestehen können.
Datierung: Wikingerzeit, 8.–11. Jh. n. Chr.
Verbreitung: Schweden, Dänemark, Norwegen, Norddeutschland.
Relation: 1.1.1.2.1.8. Hiberno-skandinavischer breit bandförmiger Armring.
Literatur: Arbmann 1940, Taf. 109,9; Stenberger 1958, 109–114; Schoknecht 1977, 80–81 Taf. 22,3.1; Wiechmann 1996, 47–48; Tummuscheit 2012.
(siehe Farbtafel Seite 18)

1.1.1.3.11. Tordierter Armring

Beschreibung: Das Prinzip der Verzierung besteht aus einer Torsion des Ringstabs. Dazu sind verschiedene Ausführungen möglich. Bei der häufigsten findet eine Längsdrehung des Metallstabs statt. Die Drehrichtung kann unterschiedlich sein. In Anlehnung an die Textiltechnik spricht man von einer S- und einer Z-Drehung. Bei einem zweiten Verfahren findet die Torsion bereits am Wachsstab statt, der die Vorform für den Gussprozess darstellt. Bei einer dritten Möglichkeit werden in dichter Folge schräge Kerben in den Ringstab eingeschlagen und damit die Metalltorsion nachgestaltet. Die Torsion kann bis zu den Enden reichen oder das letzte Stück davon frei lassen. Manchmal sind die Enden durch Querriefen oder leichte Verdickungen hervorgehoben. Die Ringe kommen in Bronze und in Eisen vor, vereinzelt auch in Gold.
Datierung: mittlere Bronzezeit bis späte Römische Kaiserzeit, 15. Jh. v. Chr.–4. Jh. n. Chr.
Verbreitung: Mitteleuropa.
Relation: 1.1.2.1.4.1. Tordierter Armring mit aufgerollten Enden; 1.2.5.2. Tordierter Armring mit Hakenverschluss; 1.3.3.12. Geschlossener tordierter Armring; [Beinring] 1.1.3.5. Tordierter Beinring; [Berge] 1.4. Berge mit tordiertem Ring.
Literatur: Richter 1970, 127–129; Laux 1971, 64; Wilbertz 1982, 77; Pászthory 1985, 107–110; Riha 1990, 62; Swift 2000, 127; 133 Abb. 157 (Verbreitung); Siepen 2005, 111–112; Pahlow 2006, 46–47; Pirling/Siepen 2006, 344.

1.1.1.3.11.1. Vollständig tordierter Armring

Beschreibung: Der dünne oder mittelstarke Bronzedraht mit einem viereckigen oder kleeblattförmigen Querschnitt ist um seine Achse gedreht. Dabei lässt sich häufig schwer entscheiden, ob es sich um eine Materialtorsion handelt oder um einen Guss. Die Torsion ist unterschiedlich eng und kann gleichmäßig oder ungleichmäßig verlaufen. Sie reicht bis zu den Enden, die gerade abgeschnitten sind und eng zusammenstehen.
Datierung: späte Bronzezeit, Hallstatt A (Reinecke), 13.–11. Jh. v. Chr.; ältere Eisenzeit, Hallstatt D (Reinecke), 7.–6. Jh. v. Chr.

1.1.1.3.11.1.

1.1.1.3.11.3.

Verbreitung: Süddeutschland, Österreich.
Literatur: Tschumi 1918, 71–72; Richter 1970,
127–129 Taf. 43,786–792; Zürn 1987, Taf. 395,1–2;
Siepen 2005, 111–112 Taf. 70,1233–1238.

1.1.1.3.11.2. Tordierter Armring mit glatten Enden

Beschreibung: Ein rundstabiger oder vierkantiger
dünner Draht ist tordiert und zu einem Ring gebo-
gen. Die Enden sind glatt. Der Ring besteht häufig
aus Bronze, es gibt auch goldene Exemplare.
Untergeordneter Begriff: Kersten Form E9.
Datierung: Bronzezeit, Periode III (Montelius),
Bronzezeit C–Hallstatt A (Reinecke),
15.–11. Jh. v. Chr.; ältere Eisenzeit, Hallstatt C–D
(Reinecke), 8.–5. Jh. v. Chr.
Verbreitung: Mittel- und Nordeuropa.
Literatur: K. Kersten o. J., 55; Joachim 1968, 28
Taf. 13 A16; Richter 1970, 127–129 Taf. 43,780–
781; Aner/Kersten 1981, Taf. 31,3025J; 58,3221D;

Wilbertz 1982, 77; Pászthory 1985, 107–110
Taf. 41,494–43,528; Zürn 1987, Taf. 433 A8–10;
Aner/Kersten 1993, Taf. 29,9462A; Siepen 2005,
111–112 Taf. 71,1239–1244; Pahlow 2006, 46–47.

1.1.1.3.11.3. Tordierter Armring Typ Binzen

Beschreibung: Der schwere, massiv gegossene
Ring weist einen karoförmigen Querschnitt und
eine S-förmige Torsion auf. Die kurzen Enden sind
rundstabig und meistens gestaucht oder pföt-
chenförmig verdickt. Die Torsion ist überwiegend
im Guss erfolgt. Es gibt auch Hinweise auf ein
Schmiedeverfahren. Aufgrund der Ausführungen
lassen sich kräftig profilierte dicke Ringe (Form A)
von einer zierlichen Ausführung (Form C) unter-
scheiden. Bei einigen Ringen ist die Torsionsimita-
tion auf die Außenseite durch das Eintiefen schrä-
ger Kerben beschränkt (Form B).
Datierung: späte Bronzezeit, Bronzezeit D
(Reinecke), 13. Jh. v. Chr.
Verbreitung: Südwestdeutschland, Ostfrank-
reich, Schweizer Mittelland.
Literatur: Zumstein 1966, 77 Abb. 16,38.39; Beck
1980, 65–66 Taf. 54,12–16; 55,1–4; Pászthory 1985,
103–105 Taf. 40,480–41,492.

1.1.1.3.11.4. Tordierter Mehrlingsring

Beschreibung: Ein tordierter Draht ist durch
einen oder zwei Faltungen in mehrere Lagen ge-
bracht und zu einem Ring gebogen. Die Öffnung

1.1.1.3.11.2.

ist im Allgemeinen weit. An den Falzen und den Drahtenden kann die Torsion aussetzen. Die Torsion kann gleichläufig sein oder wechseln. Eine weitere Verzierung tritt nicht auf.

Untergeordneter Begriff: tordierter Drillingsring.

Datierung: späte Bronzezeit, Bronzezeit D–Hallstatt A1 (Reinecke), 13.–11. Jh. v. Chr.

Verbreitung: Mittel- und Süddeutschland, Schweiz.

Relation: 1.1.1.1.1.7. Zwillingsring mit rundem Querschnitt; 1.1.1.1.1.8. Drillingsring; 1.1.1.1.3.4. Zwillingsring mit rhombischem Querschnitt; 1.1.2.1.4.2.1. Zwillingsring Typ Speyer; 1.1.2.3.3.3. Zwillingsring Typ Kneiting mit Doppelspiralenden; 1.2.6.2.1. Armring aus doppeltem Draht.

Literatur: Frickhinger 1933; Richter 1970, 129–131; Beck 1980, 84 Abb. 2,6; Pászthory 1985, 62; 113.

1.1.1.3.11.4.1. Zwillingsring Typ Kneiting

Beschreibung: Der Ring besteht aus einem doppelt liegenden Bronzedraht. Dazu ist ein Drahtstück in der Mitte zu zwei gleich langen Hälften zusammengefaltet. Jede Stabhälfte ist tordiert, wobei die Enden und die Mitte mit dem Falz ausgenommen sein können. Die Torsionsrichtung ist gleich oder gegenläufig.

Datierung: späte Bronzezeit, Bronzezeit D–Hallstatt A (Reinecke), 13.–11. Jh. v. Chr.

Verbreitung: Bayern, Hessen, Sachsen, Schweiz.

Relation: 1.1.1.1.1.7. Zwillingsring mit rundem Querschnitt; 1.1.1.1.3.4. Zwillingsring mit rhombischem Querschnitt; 1.1.2.1.4.2.1. Zwillingsring Typ Speyer; 1.1.2.3.3.3. Zwillingsring Typ Kneiting mit Doppelspiralenden; 1.2.6.2.1. Armring aus doppeltem Draht.

Literatur: Tschumi 1918, 70; Torbrügge 1959, 75 Taf. 57,6; Richter 1970, 129–131 Taf. 43,796; Pászthory 1985, 62; 113 Taf. 44,550.

1.1.1.3.11.5. Tordierter Armring aus mehreren Stäben

Beschreibung: Zwei oder drei dünne Drähte sind durch Verdrehen zu einem einzelnen Strang verbunden. Die Enden sind gerade abgeschnitten. Der Ring besteht aus Bronze oder Eisen.

Datierung: jüngere Eisenzeit, Latène B (Reinecke), 4.–3. Jh. v. Chr.

Verbreitung: Süddeutschland, Schweiz, Tschechien.

Relation: 1.1.2.4.1. Einfacher geflochtener Armring; 1.2.6.3. Tordierter Armring aus mehreren Drähten; 1.2.7.2. Armring mit Ringverschlüssen; 1.3.3.12.1. Geschlossener tordierter Armring aus mehreren Drähten; 1.3.4.1.3. Armring aus mehrfachem Draht mit verschlungenen Enden; 1.3.4.1.4. Armring aus mehrfachem Draht mit Volutenknoten.

Literatur: Tanner 1979, Taf. 6,3.3; 12,4.4; Zürn 1987, 145 Taf. 268 D; Guštin 1991, 47–48.

1.1.1.3.11.4.1.

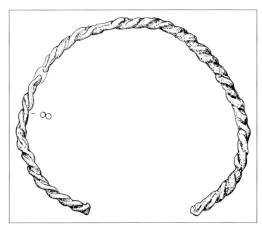

1.1.1.3.11.5.

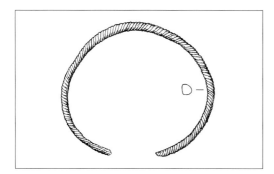

1.1.1.3.11.6.

1.1.1.3.11.6. Offener Armring mit schrägen Kerben

Beschreibung: Der Armring mit rundlichem oder D-förmigem Querschnitt weist gerade abgeschnittene Enden auf. Die Außenseite ist in dichter Folge mit schräg verlaufenden Kerben oder einer umlaufenden Spiralrille versehen. Je nach Ausführung lassen sich grafische Dekore von plastischen unterscheiden. Die Verzierungsart ähnelt einer Torsion des Ringstabs.
Synonym: Riha 3.25.
Datierung: Römische Kaiserzeit, 2.–4. Jh. n. Chr.
Verbreitung: Westdeutschland, Schweiz, Österreich.
Relation: 1.1.1.2.8.1. Armring mit feiner Rillung.
Literatur: Riha 1990, 62 Taf. 22,595; Pirling/Siepen 2006, 344 Taf. 55,7.8.11; Liebmann/Humer 2021, 410.

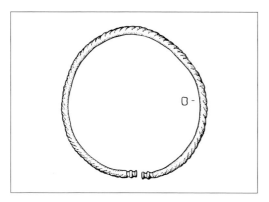

1.1.1.3.11.7.

1.1.1.3.11.7. Armring mit schrägen Kerben und abgesetzten Enden

Beschreibung: Ein dünner rundstabiger Ring von 0,4–0,5 cm Ringstabdicke weist auf der Außenseite in gleichmäßiger Folge kräftige schräge Kerben auf, die einer Torsion des Ringstabs ähneln. Die Enden sind durch mehrere schmale Querriefen abgesetzt und können vasenförmig profiliert sein.
Datierung: jüngere Eisenzeit, Latène D1 (Reinecke), 2.–1. Jh. v. Chr.
Verbreitung: Rheinland-Pfalz.
Literatur: H.-J. Engels 1967, Taf. 41 B2; Haffner 1971, 57 Taf. 61,9; Oesterwind 1989, 119 Taf. 2 A7.

1.1.2. Armring mit gebogenen Enden

Beschreibung: Das kennzeichnende Merkmal dieser Gruppe offener Armringe und Armbänder besteht in den gebogenen Enden. Es lässt sich zwischen Exemplaren mit rollenförmigen Enden (1.1.2.1.), solchen mit Spiralenden (1.1.2.2.; 1.1.2.3.) und Ringen mit schleifen- oder schlingenförmigen Enden (1.1.2.4.) unterscheiden. Für die Rollenenden wird der Endabschnitt des Ringstabs abgeflacht und zu einer Rolle oder Röhre gebogen. Dazu sind meistens knapp eine oder eineinhalb Umdrehungen erforderlich. Die Rolle liegt in der Ringebene. Im Unterschied dazu behält der Ringstab bei den Spiralenden seine Stärke bei oder verjüngt sich nur schwach; die Spirale weist mehr als eine Umdrehung auf und steht aufrecht, quer zur Ringebene. Es lässt sich zwischen solchen Stücken unterscheiden, die an den Enden mit jeweils einer Spirale ausgestattet sind (1.1.2.2.), und anderen, bei denen der Ringstab geteilt und gegenläufig in zwei Spiralen gebogen ist (1.1.2.3.). Nur Einzelstücke besitzen an jedem Ende drei Spiralen. Als geflochtene Armringe (1.1.2.4.) werden Ringe bezeichnet, die aus mehreren Strängen bestehen und deren Enden als Schleifen, Schlaufen oder Ösen ausgebildet sind. Die Armringe mit gebogenen Enden können aus Kupfer, Bronze, Eisen, Silber oder Gold bestehen.
Datierung: frühe Bronzezeit bis jüngere Eisenzeit, Bronzezeit A2–Latène D1 (Reinecke), 20.–1. Jh. v. Chr.
Verbreitung: Mitteleuropa.

Literatur: Drack 1965, 27–29; Richter 1970, 73–74; 131–136; Ruckdeschel 1978, 154–157; Pászthory 1985, 37–38; 111–119; 251–252; Guštin 1991, 47–48; Schmid-Sikimić 1996, 47–50; Siepen 2005, 108–109; Lichter 2013.

1.1.2.1. Armring mit Rollenenden

Beschreibung: Für die Rollenenden wird jeweils ein kurzer Endabschnitt zu einem dünnen Band abgeflacht und zu einer Rolle oder Röhre gebogen. Dabei kann das Rollenende geringfügig breiter, gleich breit oder etwas schmaler als der Ring sein. Der Ring ist stab- oder bandförmig. Er kann mit einem eingeschnittenen, gepunzten oder gegossenen grafischen Dekor, mit Längsrippen oder durch die Torsion des Ringstabs verziert sein. Er besteht aus Kupfer, Bronze oder Gold.
Datierung: frühe Bronzezeit bis jüngere Eisenzeit, Bronzezeit A2–Latène C (Reinecke), 20.–2. Jh. v. Chr.
Verbreitung: Mitteleuropa.
Relation: [Halsring] 1.2.1.2. Ösenhalsring.
Literatur: Drack 1965, 27–29; Richter 1970, 131–136; Ruckdeschel 1978, 154–157; Pászthory 1985, 37–38; 46–47; 111–119; 251–252; Zürn 1987, Taf. 156 A1; Schmid-Sikimić 1996, 47–50; Siepen 2005, 68–69.

1.1.2.1.1. Glatter Drahtarmring mit eingerollten Enden

Beschreibung: Der Ringkörper ist rundstabig, vierkantig oder bandförmig und in der Regel nicht verziert; selten kommen Querrillengruppen, Kerbreihen oder eine Dellung der Kanten vor. Die Enden sind zu schmalen Streifen verjüngt, die nach außen zu einer Öse eingerollt sind. Sie stehen oft dicht zusammen oder sind leicht nebeneinandergeschoben. Überwiegend bestehen die Stücke aus Bronze, daneben kommen auch eiserne Exemplare vor.
Untergeordneter Begriff: Form Honsolgen.
Datierung: frühe Bronzezeit, Bronzezeit A2 (Reinecke), 18.–16. Jh. v. Chr.; späte Bronzezeit, Hallstatt A (Reinecke), 13.–11. Jh. v. Chr.; ältere Eisenzeit, Hallstatt C–D (Reinecke), 8.–5. Jh. v. Chr.; jüngere Eisenzeit, Latène C (Reinecke), 3.–2. Jh. v. Chr.

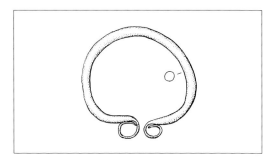

1.1.2.1.1.

Verbreitung: Rheinland-Pfalz, Baden-Württemberg, Bayern, Oberösterreich, Burgenland, Schweiz, Norditalien.
Literatur: Torbrügge 1959, 74 Taf. 46,25; Eggert 1976, Taf. 13 C2; Ruckdeschel 1978, 154–157; Krämer 1985, 103; 122 Taf. 40,3; 58,16; Pászthory 1985, 251–252; Krause 1988, 79 Abb. 38,99; Neugebauer/Neugebauer 1997, Taf. 482; Siepen 2005, 108–109 Taf. 68–69.
Anmerkung: Für die zum Teil sehr kleinen Stücke von nur 2,3–3,9 cm Durchmesser wird einerseits eine Funktion als Kinderschmuck, andererseits als Kleider- oder Kappenbesatz bzw. als Anhänger erwogen (Pászthory 1985, 251–252).

1.1.2.1.2. Armring mit Rollenenden und eingeschnittener oder gepunzter Verzierung

Beschreibung: Der Armring ist meistens schmal bandförmig, nur selten breit und kann manschettenartig sein. Die Enden sind zu Röhren eingerollt. Es gibt gewölbte Exemplare oder Stücke mit einer verstärkten Kante. Die Außenseite ist mit einem grafischen Muster verziert, das eingeschnitten oder gepunzt ist. Quer und längs angeordnete Rillengruppen, Winkel, Kreuze, schraffierte Dreiecke und Kreisaugen kommen vor. Gelegentlich treten flache Längsrippen zusammen mit Kerbverzierung auf. Der Ring besteht aus Kupfer oder Bronze.
Datierung: frühe Bronzezeit, Bronzezeit A2 (Reinecke), 20.–17. Jh. v. Chr.; ältere Eisenzeit, Hallstatt C–D (Reinecke), 8.–6. Jh. v. Chr.

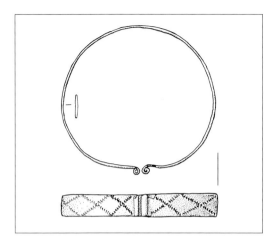

1.1.2.1.2.1.

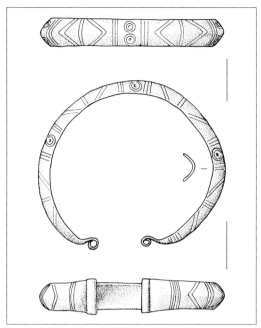

1.1.2.1.2.2.

Verbreitung: Süddeutschland, Schweiz, Österreich, Tschechien.
Literatur: Müller-Karpe 1959, Taf. 150 A4–5; Drack 1965, 27–29; Neugebauer 1977, 184–186; Schmid-Sikimić 1996, 47–50; Bartelheim 1998, 84.

1.1.2.1.2.1. Armring mit eingerollten Enden

Beschreibung: Der Armring ist aus einem 0,6–1,2 cm schmalen, etwa gleichmäßig breiten Blechband gefertigt. Beide Enden sind gerade abgeschnitten und nach außen zu einer engen Röhre eingerollt. Der Dekor weist verschiedene Ausprägungen auf. Häufig sind fein eingeschnittene Längsrillen oder tiefe Längsriefen. Alternativ kommen gravierte, gepunzte oder im Tremolierstich angebrachte Verzierungen vor, bei denen Winkelbänder oder Rautenmuster überwiegen.
Synonym: Typ Belp.
Datierung: ältere Eisenzeit, Hallstatt C (Reinecke), 8.–7. Jh. v. Chr.
Verbreitung: Schweizer Mittelland, Westschweiz, Baden-Württemberg.
Relation: 1.1.1.2.1.7. Schmales verziertes Armband; 1.3.2.4. Schmaler geschlossener Armring mit Kerb- oder Stempelverzierung.
Literatur: Drack 1970, 40; Zürn 1987, Taf. 156 A1; Schmid-Sikimić 1996, 47–49 Taf. 5.

1.1.2.1.2.2. Schmales gewölbtes Armband mit eingerollten Enden

Beschreibung: Ein Blechband von 1,4–1,5 cm Breite ist zu einem gewölbten Ring mit einem C-förmigen Querschnitt und geraden, leicht verdickten Kanten ausgehämmert. An den Enden bildet das Blechband eine nach außen eingerollte Röhre. Um die Materialwölbung auszugleichen, sind die Endabschnitte leicht nach innen geknickt und verbreitern sich fächerartig. In die gesamte Ringaußenseite ist ein feines Linienmuster graviert. Querrillenbündel unterteilen die Zierzone in gleich große Felder, die mit einer Anordnung aus Andreaskreuzen, gegeneinandergestellten Dreiecken und Kreisaugen versehen sind.
Synonym: Blecharmspange mit aufgerollten Enden; Typ Gorgier.
Datierung: ältere Eisenzeit, Hallstatt D (Reinecke), 7.–6. Jh. v. Chr.
Verbreitung: Westschweiz.
Literatur: Drack 1965, 27–29 Abb. 10; Schmid-Sikimić 1996, 49–50 Taf. 5.

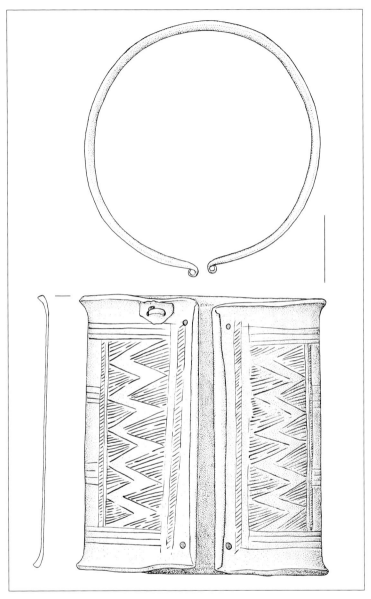

1.1.2.1.2.3.

1.1.2.1.2.3. Blechmanschette vom Boroticer Typ

Beschreibung: Die Manschette besteht aus dünnem Kupferblech, das an den Rändern dreikantige, leicht nach außen geneigte Verstärkungsleisten aufweist. Die Enden sind dünn ausgehämmert und nach außen zu einer breiten Rolle gebogen. In den vier Ecken befindet sich jeweils eine kleine runde Durchlochung. Die Verzierung ist mit einem meißelförmigen Gerät gepunzt. Das Muster ist sehr einheitlich. Es besteht aus jeweils einem schmalen rechteckigen Feld an den Enden, das beiderseits von Querlinien und schräg schraffierten Leiterbändern eingefasst ist. Das Feld zeigt ein

Wolfszahnmuster, bei dem sich zwei Reihen aus schräg schraffierten Dreiecken versetzt gegenüberstehen und zwischen sich ein Winkelband frei lassen. Vier Längsbänder aus jeweils vier oder fünf Rillen zieren die restliche Manschettenwand. Dabei begrenzen die beiden äußeren Linienbänder das Rechteckfeld nach oben und unten, während die beiden mittleren Linienbänder stumpf darauf stoßen.

Datierung: frühe Bronzezeit, Bronzezeit A2 (Reinecke), 20.–17. Jh. v. Chr.

Verbreitung: Niederösterreich, Tschechien.

Relation: 1.1.1.2.4. Tonnenarmband; 1.1.1.3.8. Gegossenes Manschettenarmband; 1.3.3.1.4. Armstulpe.

Literatur: Ondráček 1961; Schubert 1973, 60; 65 Taf. 26,5–6; 33,4–6; Neugebauer 1977, 184–186 Taf. 3–4; Neugebauer 1987, Taf. 5; Bartelheim 1998, 84 Karte 77.

1.1.2.1.3. Armring mit eingerollten Enden und plastischer Verzierung

Beschreibung: Die Ringaußenseite ist mit kräftigen Längsrippen verziert, die im Zuge des Gussverfahrens entstanden sind. Die Innenseite ist glatt. Die Ringe sind bandförmig, teils gleichbleibend breit, teils lorbeerblattförmig mit einer größten Breite in Ringmitte und einer Verjüngung zu den Enden hin. Entsprechend sind die Rippen parallel oder laufen an den Enden zusammen. Die Enden sind nach außen zu einer Röhre eingerollt. Entlang der Ränder, auf den Rippengraten oder im Bereich vor den Rollenenden kann zusätzlich eine gepunzte oder eingeschnittene Verzierung vorkommen.

Datierung: mittlere bis späte Bronzezeit, Bronzezeit B–Hallstatt B (Reinecke), 16.–10. Jh. v. Chr.

Verbreitung: Schweiz, Südwestdeutschland, Frankreich.

Literatur: Richter 1970, 73–74; Rychner 1979, 73; Pászthory 1985, 37–38; 46–47.

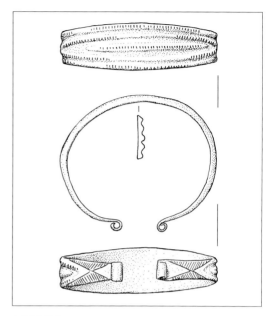

1.1.2.1.3.1.

1.1.2.1.3.1. Längs geripptes Armband Typ Drône-Savièse

Beschreibung: Die Grundform des Armbands ist im Herdgussverfahren hergestellt. Die größte Breite befindet sich in Ringmitte und nimmt in leichtem Bogen ab. Die Enden sind plattenartig ausgehämmert und nach außen eingerollt. Die Ringaußenseite weist vier bis sieben kräftige randparallele Längsrippen auf. Sie laufen an den Enden frei aus oder treffen in spitzem Winkel zusammen. Zur weiteren Verzierung können die Rippengrate gekerbt sein. An den Endabschnitten kommen gegenständige schraffierte Dreiecksspaare vor.

Datierung: mittlere Bronzezeit, Bronzezeit B1 (Reinecke), 16. Jh. v. Chr.

Verbreitung: Westschweiz.

Literatur: Pászthory 1985, 37–38 Taf. 9,59–10,64.

1.1.2.1.3.2. Längs geripptes Armband mit eingerollten Enden

Beschreibung: Die Breite des Armbands ist weitgehend gleichbleibend. Der Umriss ist oval. Die Enden sind nach außen eingerollt. Der Hauptdekor besteht aus drei bis sechs kräftigen Rippen, die

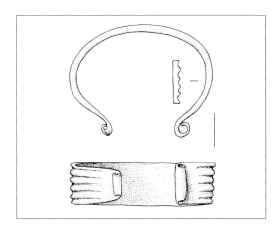

1.1.2.1.3.2.

gut profiliert sind und an den Enden frei auslaufen. Häufig sind die Rippengrate durchgehend oder schachbrettartig wechselnd gekerbt. Als weitere Verzierung können Fischgrätenmuster seitlich der Rollenenden vorkommen. Selten sind die Ränder mit einem Bogenmuster verziert.
Synonym: längs geripptes Armband Typ Guévaux; Rychner Form 13.
Datierung: späte Bronzezeit, Hallstatt A–B (Reinecke), 13.–10. Jh. v. Chr.
Verbreitung: Schweiz, Baden-Württemberg, Hessen, Rheinland-Pfalz, Saarland, Frankreich.
Literatur: Müller-Karpe 1959, Taf. 165 A10–14; Kolling 1968, 55 Taf. 35,10.11; Richter 1970, 73–74 Taf. 25,386–387; Rychner 1979, 73; Stein 1979, 118 Nr. 290 Taf. 88,1–5; Pászthory 1985, 46–47 Taf. 14,120–128.

1.1.2.1.4. Tordierter Armring mit eingerollten Enden

Beschreibung: Der Armring ist durch eine Torsion des Mittelteils sowie durch Ösenenden charakterisiert. Er besitzt einen runden oder viereckigen Querschnitt, der durch die Torsion eine kleeblattförmige Form annehmen kann. Die Endabschnitte, die jeweils bis zu einem Viertel des Ringumrisses umfassen können, bleiben glatt und ohne Verzierung. Neben einfachen Ringen kommen Stücke aus zwei oder drei Lagen vor. Dazu kann der Ringstab in der Mitte gefaltet und doppelt ge-

legt sein – in diesem Fall sitzen die Rollenenden nur auf einer Seite, während sich am Gegenende eine Schlaufe befindet –, oder zwei oder drei Einzelringe gleicher Größe sind durch Stifte fest zu einem Ringsatz verbunden.
Datierung: späte Bronzezeit, Hallstatt A (Reinecke), 13.–11. Jh. v. Chr.
Verbreitung: Südwestdeutschland, Schweiz, Ostfrankreich.
Literatur: Kimmig 1940, 109–110; Richter 1970, 131–136; Pászthory 1985, 111–119.

1.1.2.1.4.1. Tordierter Armring mit aufgerollten Enden

Beschreibung: Der Ringstab weist einen viereckigen oder rundlichen Querschnitt auf. Er ist tordiert, wobei längere Abschnitte an den Enden davon frei bleiben können. Die Torsion kann als Materialdrehung oder im Guss ausgeführt sein. Die Enden sind abgeflacht und nach außen eingerollt. Sie stehen meistens weit auseinander.
Datierung: späte Bronzezeit, Hallstatt A (Reinecke), 13.–11. Jh. v. Chr.
Verbreitung: Süddeutschland, Schweiz, Ostfrankreich.
Relation: 1.1.1.3.11. Tordierter Armring; 1.1.2.2.1. Tordierter Armring mit Spiralenden; 1.1.2.3.3.1. Tordierter Goldarmring mit Doppelspiralenden; 1.2.5.2. Tordierter Armring mit Hakenverschluss.
Literatur: Pászthory 1985, 111–112 Taf. 43,530–538.
Anmerkung: Neben einer Trageweise als Armring ist besonders für die kleineren Exemplare auch eine Nutzung als Ohr- oder Schläfenschmuck möglich (Pászthory 1985, 111).

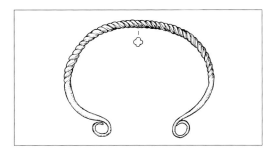

1.1.2.1.4.1.

1.1.2.1.4.2. Tordierter Mehrfachring mit Rollenenden

Beschreibung: Die verbindenden Merkmale bestehen in der Mehrlagigkeit, der Torsion von einzelnen Ringabschnitten und der Form mindestens eines Abschlusses als Rollenende. Der Armring kann aus einem oder mehreren Teilen bestehen. Bei einer Variante ist ein Draht in der Mitte gefaltet und bildet dort das eine Ende, während das andere Ringende aus den Drahtabschlüssen besteht, die eingerollt und mit einem Stift verbunden sind. Alternativ können drei – selten vier oder fünf – einzelne Ringe, die jeweils zwei Rollenenden besitzen, durch Stifte verbunden sein. Eine dritte technische Variante stellt eine Mischung aus den beiden vorgenannten Formen dar: Ein Draht ist mittig zusammengebogen und an den Drahtenden mit Rollen versehen. Ein weiterer Ring mit zwei Rollenenden wird als dritte Lage eingefügt, wobei das eine Rollenende in den Falz greift, während die drei freien Rollenenden mit einem Stift verbunden sind.
Datierung: späte Bronzezeit, Hallstatt A (Reinecke), 13.–11. Jh. v. Chr.
Verbreitung: West- und Süddeutschland, Schweiz, Ostfrankreich.
Literatur: Richter 1970, 131–136; Eggert 1976, 41–42; Pászthory 1985, 114–119.

1.1.2.1.4.2.1. Zwillingsring Typ Speyer

Beschreibung: Der Ring besteht aus zwei Drahtlagen. Dazu ist ein Draht in der Mitte zu zwei gleich langen Hälften zusammengebogen. Jede Hälfte ist tordiert, wobei die Torsionsrichtung gegenläufig oder gleichläufig sein kann. Die freien Enden sind plattgeklopft, zu jeweils einer Öse eingedreht und mit einem kurzen Bronzestift vernietet.
Synonym: Zwilling.
Datierung: späte Bronzezeit, Hallstatt A (Reinecke), 13.–11. Jh. v. Chr.
Verbreitung: Saarland, Rheinland-Pfalz, Baden-Württemberg, Westschweiz, Ostfrankreich.
Relation: 1.1.1.1.1.7. Zwillingsring mit rundem Querschnitt; 1.1.1.1.3.4. Zwillingsring mit rhombischem Querschnitt; 1.1.1.3.11.4.1. Zwillingsring

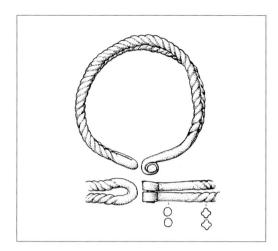

1.1.2.1.4.2.1.

Typ Kneiting; 1.1.2.3.3.3. Zwillingsring Typ Kneiting mit Doppelspiralenden; 1.2.6.2.1. Armring aus doppeltem Draht.
Literatur: Kimmig 1940, 110 Taf. 32 A3; 42,10; Sandars 1957, 161–162 Abb. 36,3–5 Taf. 8,3–5; Krahe 1960, 2 Abb. 4,3–4; Kolling 1968, 55 Taf. 18,9; Richter 1970, 131–132 Taf. 43,797–798; Pászthory 1985, 114 Taf. 44,551–555.

1.1.2.1.4.2.2. Drillingsring Typ Framersheim

Beschreibung: Drei einzelne Drahtringe sind an den Enden mit einem Stift verbunden. Die Ringe bestehen jeweils aus einem dünnen Bronzedraht von nur 0,2 cm Stärke. Die Enden sind plattgeklopft und zu Ösen gebogen, in denen die Verbindungsstifte stecken. Anhand der Gestaltung der einzelnen Ringe lassen sich Varianten unterscheiden. Bei einigen Drillingsringen ist der mittlere Bereich aller drei Ringe tordiert, wobei die gleiche Torsionsrichtung oder wechselnde Richtungen vorkommen können (Variante Reinheim). Die langen Enden sind rundstabig und glatt. Bei einer anderen Ausprägung ist der Querschnitt im mittleren Abschnitt rhombisch, während die Enden rundstabig sind (Variante Schwalheim). Häufig kommt dabei eine Kerbung der Ringkanten oder eine Strichelung der Außenseiten vor. Eine weitere Abart weist eine Torsion bei den beiden

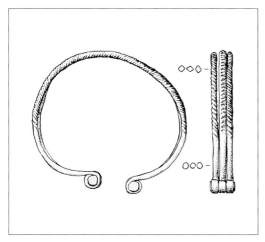

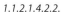

1.1.2.1.4.2.2.

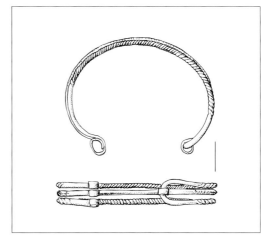

1.1.2.1.4.2.3.

äußeren Ringen und einen rhombischen Mittelring auf (Variante Framersheim). Schließlich gibt es Exemplare, bei denen die äußeren Ringe einen rhombischen Querschnitt haben und der innere Ring tordiert ist (Variante Breitengüßbach).
Synonym: Drilling.
Untergeordneter Begriff: Variante Breitengüßbach; Variante Framersheim; Variante Reinheim; Variante Schwalheim.
Datierung: späte Bronzezeit, Hallstatt A (Reinecke), 13.–11. Jh. v. Chr.
Verbreitung: Rheinland-Pfalz, Hessen, Baden-Württemberg, Bayern.
Relation: 1.1.1.1.1.8. Drillingsring; 1.1.2.1.4.2.3. Drillingsring Typ Morges.
Literatur: Kimmig 1940, 109–110 Taf. 32 A4; 42,8–9; Krahe 1960, Abb. 6,13.14; Hennig 1970, Taf. 46,8; Richter 1970, 132–136 Taf. 44,799–820; Eggert 1976, 41–42 Taf. 1 B1; 24 B2; Wilbertz 1982, 77 Taf. 71,6; Pászthory 1985, 116 Taf. 44,561–45,573.
Anmerkung: Vierlingsringe gibt es aus Estavayer (Kt. Fribourg); aus Bad Friedrichshall (Lkr. Heilbronn) und Acholshausen (Lkr. Würzburg) liegen Fünflingsringe vor (Biel 1977, 166 Abb. 4,1–2; Wilbertz 1982, 77 Taf. 57,6–9; Pászthory 1985, 119 Taf. 46,602).

1.1.2.1.4.2.3. Drillingsring Typ Morges

Beschreibung: Die beiden äußeren Lagen des dreifachen Rings bestehen aus einem Stück. Der Draht ist in der Mitte zu einer Schlaufe (Noppe) gebogen. Die beiden Hälften sind gegenläufig tordiert, an den Enden abgeflacht und nach außen zu einer Öse gebogen. Die mittlere Lage wird durch einen vierkantigen Draht gebildet, der eine gekerbte Kante aufweist und auf beiden Seiten eine Öse besitzt. Die eine Öse ist in die Schlaufe eingehängt, die andere ist mit der oberen und unteren Lage durch einen Stift zusammengehalten.
Datierung: späte Bronzezeit, Hallstatt A (Reinecke), 13.–11. Jh. v. Chr.
Verbreitung: Westschweiz.
Relation: 1.1.1.1.1.8. Drillingsring; 1.1.2.1.4.2.2. Drillingsring Typ Framersheim.
Literatur: Pászthory 1985, 117–119 Taf. 45,574–46,601.

1.1.2.2. Armring mit einfachen Spiralenden

Beschreibung: Kennzeichnend sind die Enden, die zu kleinen Spiralen aufgerollt sind, wobei die eine aufrecht stehend, die andere hängend angeordnet ist. Der Ringstab ist bandförmig oder rundstabig und kann tordiert sein. Der Ring besteht aus Gold, Bronze oder Eisen.

Datierung: frühe Bronzezeit bis jüngere Eisenzeit, Bronzezeit A2 (Reinecke), Periode II (Montelius)– Stufe IIb (Hingst/Keiling), 17.–2. Jh. v. Chr.
Verbreitung: Dänemark, Schweden, Deutschland, Schweiz, Österreich.
Literatur: K. Kersten o. J., 54; Sprockhoff 1956, Bd. 1, 202; Böhner 1958, 117 Taf. 21,3–4; Baudou 1960, 64 Taf. 13; Rangs-Borchling 1963, 35 Taf. 76; Ruckdeschel 1978, 157; Pahlow 2006, 46.

1.1.2.2.1. Tordierter Armring mit Spiralenden

Beschreibung: Ein vierkantiger Draht aus Gold ist tordiert oder ein Rundstab durch Schrägriefen profiliert. Nur die Enden sind glatt belassen. Sie sind leicht verbreitert, abgeflacht und zu einer Rolle oder Spirale eingedreht, wobei die Spiralen quer zur Ringebene stehen, und zwar zu jeweils unterschiedlichen Seiten.
Synonym: Kersten Form E7.
Datierung: ältere Bronzezeit, Periode II (Montelius), 15.–14. Jh. v. Chr.
Verbreitung: Mecklenburg-Vorpommern, Schleswig-Holstein, Dänemark.
Relation: 1.1.1.3.11. Tordierter Armring; 1.1.2.1.4.1. Tordierter Armring mit aufgerollten Enden; 1.1.2.3.3.1. Tordierter Goldarmring mit Doppelspiralenden; 1.2.5.2. Tordierter Armring mit Hakenverschluss.
Literatur: K. Kersten o. J., 54; Schubart 1972, Taf. 48 F3; Aner/Kersten 1991, Taf. 26,9122; Pahlow 2006, 46.

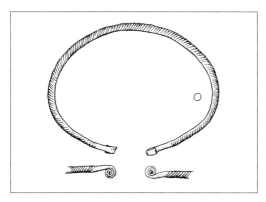

1.1.2.2.1.

1.1.2.2.

1.1.2.2.2. Bandförmiger Armring mit Spiralenden

Beschreibung: Der schmale bandförmige Ring verjüngt sich leicht zu den Enden hin. Die Enden sind zu einem Draht ausgezogen und jeweils mit zwei bis drei Windungen zu einer quer zur Ringebene stehenden Spiralscheibe aufgerollt. Dabei sind die Spiralscheiben gegenständig angeordnet. Der Ring besitzt keine weitere Verzierung. Er besteht aus Eisen.
Datierung: jüngere Eisenzeit, Stufe IIa–b (Hingst/Keiling), 3.–2. Jh. v. Chr.
Verbreitung: Niedersachsen, Mecklenburg-Vorpommern, Schleswig-Holstein.
Literatur: Rangs-Borchling 1963, 35 Taf. 76; Häßler 1976, Taf. 43,10c; Häßler 1977, 81.

1.1.2.3. Armring mit Doppelspiralenden

Beschreibung: Der Ring ist stab- oder bandförmig. Die Enden sind der Länge nach aufgeschnitten und die so entstandenen Streifen zu zwei gegenständigen Spiralen aufgerollt. Die bandförmigen Ringe zeigen auf der Außenseite ein grafisches Muster aus eingeschnittenen Linien oder Punzen. Die stabförmigen Stücke sind entweder tordiert oder weisen keine Verzierung auf. Als Herstellungsmaterial wird Gold oder Bronze verwendet.

Datierung: Bronzezeit, Periode II–V (Montelius), Bronzezeit C (Reinecke), 15.–8. Jh. v. Chr.
Verbreitung: Schweden, Dänemark, Deutschland, Tschechien, Slowakei, Österreich, Ungarn.
Literatur: Sprockhoff 1956, Bd. 1, 202–205; Aner/Kersten 1993, Taf. 45,9515A; J.-P. Schmidt 1993, 60; Häßler 2003, 48–49; Pahlow 2006, 45–46; Lichter 2013.

1.1.2.3.1. Glatter Armring mit Doppelspiralenden

Beschreibung: Der Armring besteht aus Gold oder Bronze. Er besitzt einen ovalen oder D-förmigen Querschnitt und eine gleichmäßige Stärke. Die Enden sind mittig geteilt, die beiden so entstandenen Arme zu kleinen Spiralen nach beiden Seiten aufgerollt. Eine Verzierung tritt nicht auf. Bei den bronzenen Exemplaren kommt gelegentlich eine aufgeschobene Blechhülse vor.
Datierung: Bronzezeit, Periode II–V (Montelius), 15.–8. Jh. v. Chr.
Verbreitung: Norddeutschland, Dänemark.
Literatur: Splieth 1900, 71 Taf. 10,199; Sprockhoff 1956, Bd. 1, 202–205; Aner/Kersten 1981, Taf. 41,3087; J.-P. Schmidt 1993, 60 Taf. 53,6; 102,3; Lichter 2013, 129–130 Abb. 10,10; Metzner-Nebelsick 2019.
(siehe Farbtafel Seite 19)

1.1.2.3.2. Armring mit Doppelspiralen und eingeschnittener oder gepunzter Verzierung

Beschreibung: Der Ring ist bandförmig und besteht aus Gold oder Bronze. Er kann eine leichte Mittelrippe und flache Leisten entlang der Ränder aufweisen. Häufig verringert sich die Ringbreite leicht zu den Enden hin. Dort ist der Ring mittig aufgetrennt, die so entstandenen Streifen sind zu gegenständigen Spiralscheiben aufgerollt. Die Außenseite ist flächig mit eingeschnittenen oder gepunzten Mustern verziert. Häufig treten Längsrillen, schräg gestrichelte Bänder, Leiterbänder, Bogenmuster und gegenständige schraffierte Dreiecke auf. Der Ring besteht aus Gold oder aus Bronze.
Datierung: Bronzezeit, Periode II–III (Montelius), Bronzezeit C2 (Reinecke), 15.–13. Jh. v. Chr.
Verbreitung: Schweden, Dänemark, Deutschland, Tschechien, Österreich.
Literatur: Sprockhoff 1956, Bd. 1, 202–205; Pahlow 2006, 47–49; Lichter 2013.

1.1.2.3.2.1. Nordisches Goldarmband mit Doppelspiralenden

Beschreibung: Der Ring besitzt ein bandförmiges Profil. Dabei sind die Ränder und der Mittelstreifen zu Rippen verdickt, während die Zwischenstreifen

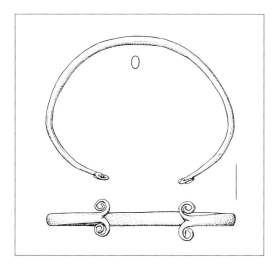

1.1.2.3.1.

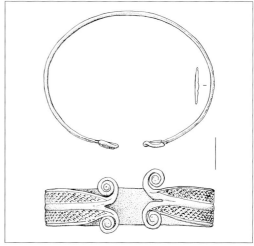

1.1.2.3.2.1.

Längsrillen oder ein Punzmuster aufweisen kön-
nen. Auf den Rippen kommen Querkerben vor. Zu
den seltenen Erscheinungen gehört ein flaches
dachförmiges Profil. Die Ringenden können leicht
eingezogen sein und teilen sich mittig in zwei
Arme, die gegenständig nach außen zu Spiralen
aufgerollt sind.

Untergeordneter Begriff: Kersten Form E1;
Kersten Form E2.
Datierung: ältere Bronzezeit, Periode II–III
(Montelius), 15.–13. Jh. v. Chr.
Verbreitung: Brandenburg, Niedersachsen,
Schleswig-Holstein, Dänemark, Südschweden.
Relation: 1.1.1.3.8.2.2. Bandförmiger Ring mit
geraden Enden.
Literatur: K. Kersten o. J., 53; Schulz/Plate 1983;
Aner/Kersten 1991, Taf. 37,9161; Pahlow 2006,
47–49; Lichter 2013, 129–131 Abb. 10,1–3 Liste
3b; Metzner-Nebelsick 2019.

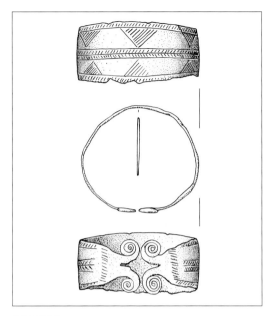

1.1.2.3.2.2.

1.1.2.3.2.2. Armband mit gegenständigen Spiralenden

Beschreibung: Die Grundform des dünnen, etwa
1,6–3,4 cm breiten Blecharmbands ist gegossen
– wobei schwache Längsrillen, Längsrippen oder
ein Mittelgrat vorgeformt sein können – und dann
fein ausgehämmert. Die Kanten sind überwiegend
parallel und ziehen an den Enden ein. Seltener ist
ein ovaler Umriss mit einer größten Breite in Ring-
mitte und gleichmäßig sich verjüngenden Seiten.
An den Enden ist das Band mittig in zwei Stränge
geteilt, die zu Rund- oder Vierkantstäben über-
hämmert sein können und gegenläufig zu Spira-
len eingerollt sind. Die Spiralen treten häufig nur
wenig über die Ringränder hinaus, können aber
auch mit drei oder vier Windungen eine dominie-
rende Größe aufweisen. Die Außenseite des Arm-
bands ist häufig mit einem Linienmuster verziert.
Es überwiegen einfache Gruppen von Längsrillen,
die mit kurzen Quer- oder Schrägkerben verbun-
den sein können. Den Abschluss des Zierfelds
bilden quer oder bogenförmig verlaufende Kerb-
reihen. Selten kommen als Hauptmotiv gegenei-
nandergestellte schraffierte Dreiecke oder Bögen
aus Leiterbändern vor.
Synonym: Armband mit Doppelspiralenden.

Datierung: mittlere Bronzezeit, Bronzezeit C2
(Reinecke), 14. Jh. v. Chr.
Verbreitung: Bayern, Tschechien, Österreich.
Relation: 1.1.3.7.1.1. Armband mit Ovalbogenver-
zierung; 1.1.3.7.1.2. Armband mit gegenständigen
Winkelbändern.
Literatur: Holste 1953, Karte 10; Sprockhoff 1956,
Bd. 1, 202–205; Torbrügge 1959, 76–77; Lichter
2013.

1.1.2.3.3. Tordierter Armring mit Doppelspiralenden

Beschreibung: Unter dieser Form werden Stücke
zusammengefasst, denen die Torsion des Ring-
stabs oder die einer Torsion ähnliche Umwick-
lung mit dünnem Draht gemeinsam ist. Es sind
stabförmige Ringe. Kennzeichnend ist ferner die
Verzierung eines oder beider Enden mit gegen-
ständigen Doppelspiralen. Dazu kann das Ende
aufgetrennt sein, sodass sich zwei Streifen erge-
ben, oder der Ring besteht aus einem doppellagi-
gen Draht. Als Herstellungsmaterial tritt Gold oder
Bronze auf.

Datierung: Bronzezeit, Periode II–III (Montelius), Bronzezeit C (Reinecke), 15.–13. Jh. v. Chr.
Verbreitung: Dänemark, Deutschland, Tschechien, Slowakei, Österreich, Ungarn.
Literatur: A. Hänsel 1997, 65; Pahlow 2006, 45–46; Lichter 2013.

1.1.2.3.3.1. Tordierter Goldarmring mit Doppelspiralenden

Beschreibung: Der Ring mit kreisförmigem Umriss ist tordiert. Davon ausgenommen sind die Endpartien. Sie sind in Längsrichtung geteilt. Beide Arme sind nach außen zu gegenständig quer zur Ringebene angeordneten Spiralen eingerollt, die punzverziert sein können. Der Ring besteht aus Gold.
Synonym: Kersten Form E6.
Datierung: ältere Bronzezeit, Periode II–III (Montelius), 15.–13. Jh. v. Chr.
Verbreitung: Norddeutschland, Dänemark.
Relation: 1.1.1.3.11. Tordierter Armring; 1.1.2.1.4.1. Tordierter Armring mit aufgerollten Enden; 1.1.2.2.1. Tordierter Armring mit Spiralenden; 1.2.5.2. Tordierter Armring mit Hakenverschluss.
Literatur: K. Kersten o. J., 54; Pahlow 2006, 45–46; Lichter 2013, 131–132 Abb. 10,4–9 Liste 3d.

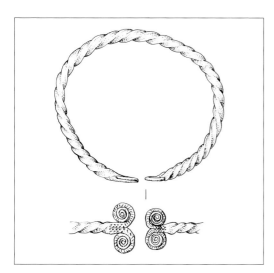

1.1.2.3.3.1.

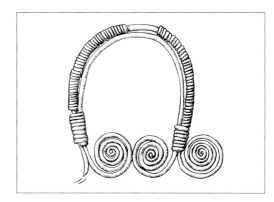

1.1.2.3.3.2.

1.1.2.3.3.2. Doppeldrahtarmring mit Doppelspiralenden

Beschreibung: Zwei rundstabige Bronzedrähte sind U-förmig gebogen. Die Drähte sind jeweils mit dünnem Draht umwickelt und an den Enden durch Drahtspiralen miteinander verbunden. Die Enden des inneren Bronzedrahts bilden große nach innen gerichtete Spiralscheiben, die sich berühren können. Der äußere Bronzedraht endet ebenfalls mit großen Spiralscheiben, die nach außen umbiegen, sodass sich aus beiden Drähten Doppelspiralenden ergeben.
Synonym: Armring aus umwickeltem Bronzedraht.
Datierung: mittlere Bronzezeit, Bronzezeit C (Reinecke), 15.–14. Jh. v. Chr.
Verbreitung: Bayern, Niederösterreich, Tschechien, Slowakei, Ungarn.
Relation: 1.1.3.14. Armring mit umwickelten Enden; 1.2.6.3.3. Armring mit flächiger Umwicklung; 1.3.3.13. Geschlossener Armring mit Umwicklung; [Armspirale] 2.12. Armspirale mit umwickelten Enden.
Literatur: Hundt 1964, Taf. 7,22; Hochstetter 1980, 52; A. Hänsel 1997, 65 Abb. 30,8; Lichter 2013, 126–127 Abb. 8,1.
Anmerkung: An der Nutzung des Rings als Armschmuck bestehen Zweifel. Bedenkenswert sind insbesondere die Art der vom Körper abstehenden Spiralen und die Tragbarkeit der fragilen Drahtkonstruktion. Auch die Funktion als Anhänger erscheint möglich (A. Hänsel 1997, 65).

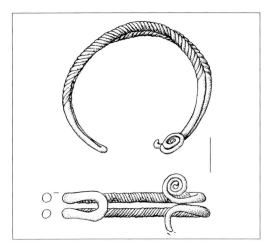

1.1.2.3.3.3.

1.1.2.3.3.3. Zwillingsring Typ Kneiting mit Doppelspiralenden

Beschreibung: Ein rundstabiger Draht ist doppelt gelegt und zu einem Ring gebogen. Der Falz ist als runde Schlaufe geformt. Die beiden Drahthälften sind in Ringmitte in gegenläufiger Richtung tordiert. An den Drahtenden befinden sich Spiralscheiben, die zu unterschiedlichen Seiten umgebogen sind. Es gibt Ausführungen in Bronze und in Gold.
Datierung: späte Bronzezeit, Bronzezeit D (Reinecke), 13. Jh. v. Chr.
Verbreitung: Bayern, Schleswig-Holstein.
Relation: 1.1.1.1.1.7. Zwillingsring mit rundem Querschnitt; 1.1.1.1.3.4. Zwillingsring mit rhombischem Querschnitt; 1.1.1.3.11.4.1. Zwillingsring Typ Kneiting; 1.1.2.1.4.2.1. Zwillingsring Typ Speyer; 1.2.6.2.1. Armring aus doppeltem Draht.
Literatur: Olshausen 1920, 16 Abb. 3b; Pahlow 2006, 45; Lichter 2013, 127–128 Abb. 8,2–3.

1.1.2.4. Geflochtener Armring

Beschreibung: Grundbestandteil ist ein doppelt gelegter Gold-, Silber- oder Bronzedraht. Durch die Torsion einzelner Abschnitte, durch Schlingen und Knoten entsteht ein vielfältig profilierter Armring. Bei einigen Stücken sind nur die Enden in Schlingen oder Spiralen gelegt, während in Ringmitte die beiden Stränge miteinander verdreht sind (1.1.2.4.1.). Es gibt Ringe, bei denen die Stränge nur mäanderartig gebogen sind, die tordierten Abschnitte aber fehlen (1.1.2.4.3.). Bei anderen Formen werden tordierte Abschnitte durch knotenartige Verschlingungen unterbrochen (1.1.2.4.2., 1.1.2.4.4.).
Datierung: jüngere Eisenzeit, Latène B–D (Reinecke), 4.–1. Jh. v. Chr.
Verbreitung: Schweiz, Süddeutschland, Tschechien, Österreich, Ungarn, Italien.
Relation: 1.1.1.3.11.5. Tordierter Armring aus mehreren Stäben; 1.2.6.3. Tordierter Armring aus mehreren Drähten; 1.2.7.2. Armring mit Ringverschlüssen; 1.3.3.12. Geschlossener tordierter Armring; 1.3.4.1.3. Armring aus mehrfachem Draht mit verschlungenen Enden; 1.3.4.1.4. Armring aus mehrfachem Draht mit Volutenknoten.
Literatur: Guštin 1991, 47–48; Guštin 2009, 478–480; Carlevaro u. a. 2006, 120.

1.1.2.4.1. Einfacher geflochtener Armring

Beschreibung: Ein rundstabiger Bronzedraht ist in der Mitte zu zwei Hälften zusammengefaltet. Der Falz ist in eine Spirale von eineinhalb Windungen gelegt. Im weiteren Verlauf sind die beiden Drahtstränge miteinander verdreht. Am anderen Ringende sind die Drahtabschlüsse ebenfalls zu einer kurzen Spirale geformt.
Synonym: Guštin Gruppe I.
Datierung: jüngere Eisenzeit, Latène B (Reinecke), 4.–3. Jh. v. Chr.

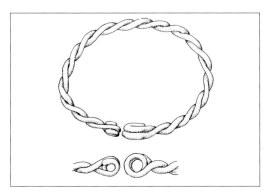

1.1.2.4.1.

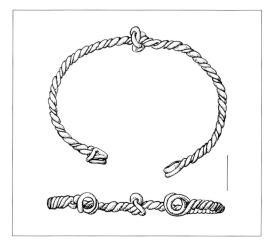

1.1.2.4.2.

Verbreitung: Schweiz, Süddeutschland, Tschechien, Österreich, Ungarn.
Literatur: Benadík u. a. 1957, 108 Abb. 31,18; Krämer 1985, Taf. 27,7; Guštin 1991, 47–48 Abb. 26 (Verbreitung); Guštin 2009, 478–480.

1.1.2.4.2. Geflochtener Armring mit Schlingen

Beschreibung: Der Ring besteht aus einem doppelt gelegten Draht, dessen Stränge miteinander verdreht sind. Die Enden bilden große, meistens zweischleifige Spiralringe. In der Mitte (Guštin Gruppe II), an mehreren gleichmäßig über den Ring verteilten (Guštin Gruppe III) oder genau drei Stellen (Guštin Gruppe IV) befinden sich Knoten. Sie bestehen in einer einfachsten Form aus einer ringförmig geöffneten Torsion, können aber auch als eine kunstvolle Verschlingung der Drähte erscheinen. Neben Bronze kommen auch Gold oder Silber als Herstellungsmaterial vor.
Untergeordneter Begriff: Guštin Gruppe II; Guštin Gruppe III; Guštin Gruppe IV.
Datierung: jüngere Eisenzeit, Latène B (Reinecke), 4.–3. Jh. v. Chr.
Verbreitung: Schweiz, Bayern, Oberösterreich, Tschechien.
Literatur: Pauli 1978, 163–164; Krämer 1985, 99 Taf. 38,14; Guštin 1991, 47–48 Abb. 26 (Verbrei-

tung); Guštin 2009, 478–480; Tiefengraber/ Wiltschke-Schrotta 2015, 41.

1.1.2.4.3. Mäanderförmiger Armring

Beschreibung: Das Stück besteht aus einem kräftigen geschlossenen Silberdrahtring, der zusammengefaltet und mit Schlingen versehen ist. Wesentliche Bestandteile sind die Enden, an denen die Falze nach innen gezogen sind und beidseitige weite Schlingen eine Herzform bilden. Im Mittelteil des Rings werden die Drähte in gegenständige Schlingen gelegt, die einer Folge von Kreuzmustern ähneln. Drei bis sechs Schleifenpaare kommen vor.
Synonym: Pernet/Carlevaro Typ 5.
Datierung: jüngere Eisenzeit, Latène D (Reinecke), 2.–1. Jh. v. Chr.
Verbreitung: Schweiz, Norditalien.
Relation: 1.2.6.7. Wellenarmband.
Literatur: Graue 1974, 61; Martin-Kilcher 1998, 197; Carlevaro u. a. 2006, 120 Abb. 4.13.

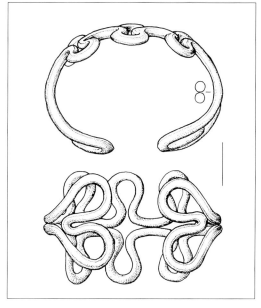

1.1.2.4.3.

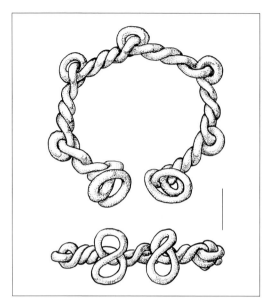

1.1.2.4.4.

1.1.2.4.4. Geflochtener Armring Typ Bern

Beschreibung: Ein dicker geschlossener Silberdrahtring ist durch komplexe Biegungen und Torsionen in eine außergewöhnliche Form gebracht. Der Silberdraht ist mittig gefaltet. Die Falze bilden als Achterschlaufen die Ringenden. Der doppelt gelegte Draht des Ringstabs ist an fünf, gelegentlich nur drei gleichmäßig verteilten Stellen umeinandergewickelt und bildet dort knotenartige Verwicklungen. In den Abschnitten zwischen den Knoten sind die beiden Drahtstränge miteinander fest verdreht.
Synonym: Guštin Gruppe V; Pernet/Carlevaro Typ 6.
Datierung: jüngere Eisenzeit, Latène C2–D1 (Reinecke), 2.–1. Jh. v. Chr.
Verbreitung: Schweiz, Norditalien.
Literatur: Graue 1974, 61 Taf. 2,3; 16,9; 47,7; Stähli 1977, 107; Guštin 1991, 47–48; Carlevaro u. a. 2006, 120 Abb. 4.13; 4.15; Guštin 2009, 480.

1.1.3. Armring mit deutlich profilierten Enden

Beschreibung: Der optische Schwerpunkt des Armrings liegt auf den Endpartien. Sie sind durch ihre plastische Gestaltung hervorgehoben und bestimmen die Wirkung des Rings. Die Enden dominieren durch konische Verdickungen, rundliche Knöpfe, schälchenförmige Zierelemente oder figurale Gestaltung. Demgegenüber ist die Ausführung des Ringmittelteils eher dezent. Häufig ist er dünn und unverziert, kann auch einen umlaufenden Dekor aufweisen oder mit plastischen Elementen versehen sein, tritt aber in den Hintergrund.
Datierung: mittleres Neolithikum bis Frühmittelalter, Trichterbecherkultur–Wikingerzeit, 35. Jh. v. Chr.–10. Jh. n. Chr.
Verbreitung: Mitteleuropa.
Literatur: Kleemann 1951; Ørsnes 1966; E. Keller 1971; J. Werner 1980; Pászthory 1985; Bernatzky-Goetze 1987; Riha 1990; J. Werner 1991; Konrad 1997; Wührer 2000; Siepen 2005; Pirling/Siepen 2006.

1.1.3.1. Armring mit einfach profilierten Enden

Beschreibung: An dem schlichten Armring fallen die leicht profilierten Enden auf, deren Form teilweise schwer zu definieren ist, teilweise zeit- und kulturspezifische Merkmale aufweist. Vielfach besitzen die Ringe keine weitere Verzierung, können aber auch – in seltenen Fällen – eine sehr ausgeprägte, exklusive Gestalt annehmen. Bei einigen Stücken sind die Enden auf der Außenseite verdickt und zur Innenseite abgeschrägt (Pfötchenenden, 1.1.3.1.1.). Ferner kommen Ringe vor, die mit einem kräftigen umlaufenden Wulst abschließen (Stempelenden, 1.1.3.1.2., 1.1.3.1.3.). Als Herstellungsmaterial treten Kupfer, Bronze und Gold auf.
Datierung: mittleres Neolithikum, Trichterbecherkultur, 35.–33. Jh. v. Chr.; frühe Bronzezeit, Bronzezeit A (Reinecke), Periode I (Montelius), 21.–17. Jh. v. Chr.; späte Bronzezeit, Bronzezeit D–Hallstatt A1 (Reinecke), 13.–12. Jh. v. Chr.
Verbreitung: Mitteleuropa.
Literatur: Beck 1980, 67; Pászthory 1985, 93–96; Vandkilde 1996, 204–205; Häßler 2003, 46–48; Meller 2019.

1.1.3.1.1.

1.1.3.1.1. Armring mit pfötchenförmigen Enden

Beschreibung: Der rund- bis ovalstabige Bronzering ist gleichbleibend stark oder in der Mitte leicht verdickt. Die stumpfen Enden stehen weit auseinander. Sie sind zur Innenseite leicht abgeschrägt. Auf der Außenseite befindet sich ein Wulst. Der Ring besitzt keine Verzierung.
Datierung: frühe Bronzezeit, Bronzezeit A (Reinecke), Periode I (Montelius), 21.–17. Jh. v. Chr.
Verbreitung: Deutschland, Dänemark, Polen, Tschechien.
Relation: [Beinring] 1.2.1.1. Beinring mit Pfötchenenden; [Halsring] 1.3.1.1. Thüringer Ring.
Literatur: Billig 1958, Abb. 46,1–3.5–6; 88,1; Vandkilde 1996, 204–205 Abb. 207B.

1.1.3.1.2. Armring mit Stempelenden

Beschreibung: Der Armring mit rundlichem Stabquerschnitt ist gleichbleibend stark; gelegentlich ist er in Ringmitte etwas verdickt. Die Enden sind gerade abgeschnitten. Sie sind umlaufend mit einem Wulst versehen. Neben bronzenen Stücken kommen vereinzelt auch goldene Ringe vor.
Datierung: frühe Bronzezeit, Bronzezeit A2 (Reinecke), Periode I (Montelius), 20.–17. Jh. v. Chr.
Verbreitung: Mittel- und Norddeutschland, Österreich, Tschechien, Polen.
Literatur: Billig 1958, Abb. 88,2; Neugebauer/Neugebauer 1997, Taf. 544,2; Lorenz 2010, 72; Meller 2019.

1.1.3.1.3. Armring Typ Wyhlen

Beschreibung: Der runde Ringstab ist mit einer Dicke um 1,0 cm sehr kräftig. Als einzige Verzierung sind die Enden gestaucht oder um eine umlaufende Rippe verdickt.
Datierung: späte Bronzezeit, Bronzezeit D–Hallstatt A1 (Reinecke), 13.–12. Jh. v. Chr.
Verbreitung: Baden-Württemberg, Nordschweiz, Elsass.
Literatur: Zumstein 1966, 155 Abb. 59,391–392; Beck 1980, 67 Taf. 18 C1; 19,6–7; 20 A9–10; 23 A5; 82; Pászthory 1985, 93–96 Taf. 36,427–432.

1.1.3.1.2.

1.1.3.1.3.

1.1.3.2. Kolbenarmring

Beschreibung: Typisch sind die sehr kräftigen Enden und ein demgegenüber schmales Mittelstück. Der Ring nimmt von der Mitte aus kontinuierlich an Stärke zu. Der Umriss ist oval oder leicht steigbügelförmig. Die Enden schließen gerade ab und können manchmal leicht einziehen. Der Ring besitzt häufig keine Verzierung. Wenn ein Dekor auftritt, bleibt er auf die verdickten Enden beschränkt. Häufig ist er gepunzt oder eingeschnitten. Neben einfachen Rillengruppen treten geometrische Motive aus Punzreihen oder Kreisaugen auf. Eine plastische Verzierung kann aus Querrippen und facettierten Flächen bestehen. Als Herstellungsmaterial wird Gold, Silber und Bronze verwendet.
Datierung: mittlere Römische Kaiserzeit bis Karolingerzeit, 3.–8. Jh. n. Chr.
Verbreitung: Mitteleuropa.
Relation: [Halsring] 1.3.4. Halsring mit kolbenförmigen Enden.
Literatur: Kleemann 1951; J. Werner 1980; Schulze-Dörrlamm 1990, 185–186; J. Werner 1991; Wührer 2000, 10–29; 36–46; Schach-Dörges 2005.

1.1.3.2.1. Armring mit leicht verdickten Enden

Beschreibung: Der offene bronzene Armring hat leicht verdickte Enden und ist meistens zu einem Oval gebogen. Der Ringkörper, der Facettierungen aufweisen kann, hat einen ovalen bis gerundet-viereckigen Querschnitt und ist in der Regel unverziert. Gelegentlich kommen einfache eingeschnittene Muster vor, wobei quer verlaufende Fischgräten, Punktreihen, Querrillen oder Winkel auftreten. Selten sind komplexe Girlandenmuster.
Synonym: Riha 3.7; Kolbenarmring; Stollenarmring.
Datierung: mittlere bis späte Römische Kaiserzeit, 2.–4. Jh. n. Chr.
Verbreitung: Schweden, Dänemark, Polen, Deutschland, Schweiz, Tschechien, Österreich, Ungarn.
Literatur: E. Keller 1971, Taf. 11,5; E. Keller 1977, Abb. 3,13; 4 (Verbreitung); Riha 1990, 55 Taf. 17,519; 75,2929; Konrad 1997, 64; Bemmann

1.1.3.2.1.

2003, 23–24; 30–31 Abb. 7 (Verbreitung); Pirling/Siepen 2006, 341 Taf. 54,9; Schmidt/Bemmann 2008, 74; 97; 109 Taf. 79,1; 118,3; Liebmann/Humer 2021, 411; Hüdepohl 2022, 122–123.

1.1.3.2.2. Armring mit verdickten facettierten Enden

Beschreibung: Der offene Armring hat leicht oder stärker verdickte Enden, die zusätzlich facettiert sind. Der Ring besteht aus Gold oder Bronze. Der Durchmesser kann bis zu 6,5 cm erreichen.
Datierung: späte Römische Kaiserzeit, 4. Jh. n. Chr.
Verbreitung: Niedersachsen, Sachsen-Anhalt.
Relation: 1.1.3.2.10.4. Armring mit kantigen punzierten Kolben.
Literatur: Häßler 2003, 78–83; Schmidt/Bemmann 2008, Taf. 138,1.

1.1.3.2.2.

1.1.3.2.3.

1.1.3.2.4.

1.1.3.2.3. Armring mit erweiterten Endpartien

Beschreibung: Der Ring besitzt eine dünne Mittelpartie mit kreisförmigem oder ovalem Querschnitt. Die Stabstärke ist zu den Enden hin deutlich erweitert und kann dabei rund oder abgeflacht sein. Im Bereich der verdickten Endpartien ist eine kräftige Stempelverzierung in Reihen angebracht. Vielfach sind es sichelförmige Punzen, Kreise oder Bögen.
Synonym: Ørsnes Typ Q 5; Armring mit verdickten und verzierten Enden.
Datierung: Völkerwanderungszeit bis ältere Wikingerzeit, 8.–10. Jh. n. Chr.
Verbreitung: Norddeutschland, Dänemark, Norwegen, Schweden.
Literatur: Ørsnes 1966, 167; Eisenschmidt 2004, 130–131 Taf. 58,1.

1.1.3.2.4. Unverzierter Kolbenarmring

Beschreibung: Der rundstabige Ring ist in der Mitte am dünnsten. Er nimmt zu den Enden hin gleichmäßig an Stärke zu, sodass die Enden kegel- oder kolbenförmig erscheinen. Sie sind gerade abgeschnitten oder leicht eingedellt und stehen dicht zusammen oder berühren sich. Der Ring ist unverziert. Er besteht häufig aus Gold oder Silber; auch Vergoldung kommt vor. Es gibt ferner Ringe aus Bronze.

Synonym: Armring mit kolbenförmigen Enden; Böhner Form A2.
Untergeordneter Begriff: Wührer Form A.1.1.; Wührer Form A.2.1.; Wührer Form A.3.1.
Datierung: mittlere Römische Kaiserzeit bis jüngere Merowingerzeit, 3.–7. Jh. n. Chr.
Verbreitung: Mitteleuropa.
Literatur: Veeck 1931, 54–55 Taf. 30,8; 37 B7–8; Kleemann 1951, 136; Böhner 1958, 117; B. Schmidt 1961, 136; U. Koch 1968, 48–49 Taf. 96,11 (Verbreitung); J. Werner 1980; Schulze-Dörrlamm 1990, 185 Taf. 40,9–12; Päffgen 1992, Teil 2, 103; 601; Teil 3, Taf. 90,13; Lund Hansen 1995, 203–206; Wührer 2000, 10–14; 16–18; 27–29; Lau 2012, 57 Abb. 25 Fundliste 8,1; Quast 2013, 175–185; Hardt 2019; Pesch 2019, 478–481.
Anmerkung: Exemplare aus Gold treten im 3. bis um die Wende zum 6. Jh. n. Chr. auf. Die silbernen Ringe gehören in das 6. und an den Beginn des 7. Jh. n. Chr. Ringe aus Bronze werden in das späte 7. Jh. n. Chr. datiert (U. Koch 1968, 48–49; Schulze-Dörrlamm 1990, 185; Wührer 2000, 12–13).
(siehe Farbtafel Seite 19)

1.1.3.2.5. Kolbenarmring mit Querrillendekor

Beschreibung: Der Ring ist durch die kolbenartig verdickten Enden bestimmt, die gerade abgeschnitten sind, eng zusammenstehen und einen

1.1.3.2.5.

1.1.3.2.6.

Dekor aus mehreren Querrillen aufweisen. Der Ring ist rundstabig. Er besteht aus Silber, teils mit vergoldeten Enden, oder aus Bronze.

Synonym: Kolbenarmring mit querrillenverzierten Enden.

Untergeordneter Begriff: Währer Form A.2.3.; Währer Form A.3.3.

Datierung: Merowingerzeit, 5.–7. Jh. n. Chr.

Verbreitung: West- und Süddeutschland, Österreich, Tschechien, Ungarn, Schweiz, Norditalien, Nordfrankreich.

Literatur: Veeck 1931, 54–55 Taf. 38 B4; U. Koch 1968, 48–50 Taf. 96,11 (Verbreitung); Piccottini 1976, 81; Schulze-Dörrlamm 1990, 186 Taf. 41,1–6; Währer 2000, 21–22; 30–32 Abb. 10–11; 19; 21 (Verbreitung); Schach-Dörges 2005.

Anmerkung: In der älteren Merowingerzeit besteht der Ring aus Silber, die Enden können vergoldet sein. Bronzene Exemplare treten in der jüngeren Merowingerzeit auf.

1.1.3.2.6. Kolbenarmring mit Tierkopfenden

Beschreibung: Die Enden des rundstabigen Rings sind konisch verdickt und bilden kräftige kolbenartige Kegel. Sie können auf der Innenseite abgeflacht sein. Die Außenseite zeigt eine flächige Verzierung aus eingeschnittenen und gestempelten Elementen. Auch Nielloeinlagen treten auf. Mit Kreisaugenpaaren und U-förmigen Mustern zei-

gen die Endabschnitte stark stilisierte Tierköpfe. Reihen von kleinen gegenständigen Dreiecken, Gruppen von schräg gestellten Linien und schmalen Rillenbändern bilden Füllmotive. Der Ring besteht aus Silber und kann vergoldet sein.

Untergeordneter Begriff: Währer Form A.2.2.

Datierung: ältere Merowingerzeit, 5.–6. Jh. n. Chr.

Verbreitung: Nord- und Ostfrankreich, West- und Süddeutschland.

Relation: Armring mit Scharnier und Steckverschluss.

Literatur: Veeck 1931, 55 Taf. 38 B8; U. Koch 1968, 49–50 Taf. 38,4; Währer 2000, 18–20 Abb. 8–9 (Verbreitung).

1.1.3.2.7. Armring mit hohlen Kolbenenden

Beschreibung: Die Ringmitte ist in der Regel massiv bei einem kreisförmigen oder ovalen Querschnitt. Der Ring weitet sich kontinuierlich zu den Enden hin. Dazu ist die Innenseite aufgetrennt und zu einem dünnen Blech ausgetrieben, das zu einer Hohlröhre eingerollt ist. Bei einigen Stücken bleibt ein breiter Schlitz auf der Innenseite, der Querschnitt ist dann C-förmig. Die Enden sind gerade abgeschnitten und offen. Sie stehen dicht zusammen. Eine breite Zone an beiden Enden ist flächig verziert. Häufig sind dreieckige, kreis- oder rautenförmige Punzeinschläge dicht nebeneinandergesetzt. Daneben oder ersatzweise kommen

1.1.3.2.7.

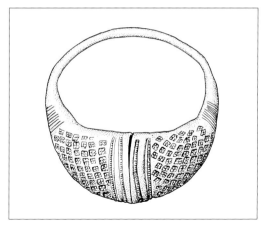

1.1.3.2.7.1.

Linienmuster vor, die Querrillengruppen, Andreaskreuze und Winkelmotive bilden.
Synonym: Wührer Form A.3.4.
Datierung: jüngere Merowingerzeit bis Karolingerzeit, 7.–8. Jh. n. Chr.
Verbreitung: West- und Süddeutschland, Nordschweiz.
Literatur: Veeck 1931, 55 Taf. 38 A7.9; Stein 1967, 68–69; 216 Taf. 1,7; Marti 2000, 69 Abb. 31,2; Wührer 2000, 32–35 Abb. 22–23 (Verbreitung); Plum 2003, Taf. 114,2.

1.1.3.2.7.1. Armring mit Trompetenenden

Beschreibung: Charakteristisch sind die geblähten, hohlen, weit aufgetriebenen Kolbenenden, die dicht zusammenstehen und gemeinsam etwa die Hälfte des Rings ausmachen. Sie sind auf der Innenseite geschlitzt. Der Mittelteil des Rings ist rundstabig oder bandförmig und dünn. Auf der Außenseite ist der Kolbenmantel mit einem Raster aus rautenförmigen Dellen oder viereckigen Punzeinschlägen, die kleine Rundeln in den Ecken aufweisen, überzogen. Diese Zierfläche wird beiderseits von Querrillen oder schmalen Leisten begrenzt. Reihen von Dreiecken, Zickzackbänder oder Punktreihen sind weitere Randmotive. Das Herstellungsmaterial ist Silber.
Synonym: Typ Pécs; Typ Szentendre; Wührer Form A.2.4.

Datierung: jüngere Merowingerzeit, 7. Jh. n. Chr.
Verbreitung: Süddeutschland, Österreich, Ungarn.
Literatur: G. Zeller 1992, 145 Taf. 53,2; Wührer 2000, 23–25 Abb. 12–13 (Verbreitung); Garam 2001, Liste 1; Reimann u. a. 2001; Tomka 2008, 607–608.

1.1.3.2.8. Kolbenarmring mit Perlbandverzierung

Beschreibung: Charakteristisch sind die meistens kräftigen geperlten Leisten, die die gerade abschließenden Enden betonen. Sie treten einzeln, paarweise oder in kleinen Gruppen auf. Der Ring nimmt von der Mitte her deutlich an Stärke zu. Die Endbereiche sind kolbenförmig verdickt und wirken durch die kräftigen Leisten trompetenartig. Der Ring besteht aus Bronze.
Synonym: Armring Typ Verona.
Untergeordneter Begriff: Wührer Form A.3.9.
Datierung: jüngere Merowingerzeit, 7. Jh. n. Chr.
Verbreitung: Norditalien, Österreich, Schweiz, Süddeutschland.
Literatur: J. Werner 1991; Wührer 2000, 44–46 Abb. 33–34 (Verbreitung); Profantová 2008, 640.

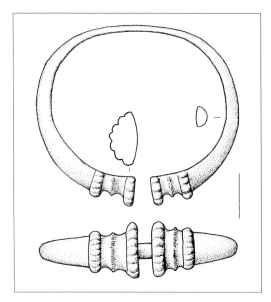

1.1.3.2.8.

1.1.3.2.9. Kolbenarmring mit Perlbandverzierung und Kreiszellen

Beschreibung: Der schwere Bronzering besitzt kräftige, sich gleichmäßig verdickende Kolbenenden, die dicht zusammenstehen. Der Querschnitt ist rund. Die gerade abgeschnittenen Enden sind von mehreren Perlstäben konturiert. An sie schließt sich eine Reihe von Kreiszellen an, die

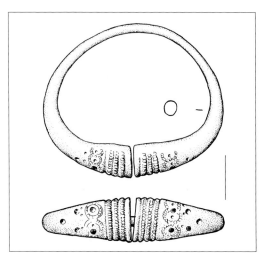

1.1.3.2.9.

aus ringförmigen Perlstäben besteht. Alternativ treten arkaden- oder wellenförmig angeordnete Perlstabbögen auf. Eine markante weitere Verzierung besteht aus meistens fünf kleinen runden Gruben, die mit Almandinen oder Glaseinlagen gefüllt sind. Dieses Dekorelement kann im Alpenraum fehlen.

Synonym: Typ Klettham; Wührer Form A.3.7.
Datierung: jüngere Merowingerzeit, 7. Jh. n. Chr.
Verbreitung: Bayern, Baden-Württemberg, Schweiz, Österreich, Norditalien.
Literatur: Dannheimer 1968, 33; 79 Liste 2 Abb. 6; 7 (Verbreitung); Wührer 2000, 39–41 Abb. 28; 29 (Verbreitung).

1.1.3.2.10. Kolbenarmring mit reichverzierten Enden

Beschreibung: Der Unterschied in der Ringstärke zwischen dem Mittelteil und den verdickten Enden ist moderat. Die Mitte ist oft recht kräftig, die Enden schwellen nur leicht an. An einigen Stücken ist eine Profilierung der Oberfläche in Form kleiner dreieckiger Facetten, die in der Regel Reihen bilden, einer Längsfacettierung des ganzen Rings oder einer leichten Kehlung nahe den Enden erfolgt. Typisches Merkmal ist eine flächige Verzierung in Schnitt- oder Punztechnik, die die verdickte Hälfte des Rings überzieht. Vorwiegend handelt es sich um einfache geometrische Motive wie Punzreihen, Liniengruppen oder Kreuzmuster. Neben bronzenen Stücken gibt es auch Ringe aus Silber.

Synonym: Böhner Form A1.
Untergeordneter Begriff: Wührer Form A.2.5.–A.2.7., A.3.5.
Datierung: Merowingerzeit, 5.–7. Jh. n. Chr.
Verbreitung: Nordfrankreich, Belgien, West- und Süddeutschland, Nordschweiz, Österreich, Ungarn.
Literatur: Böhner 1958, 116–119; Piccottini 1976, 81–82; Schulze-Dörrlamm 1990, 186–187; Wührer 2000, 42–44.

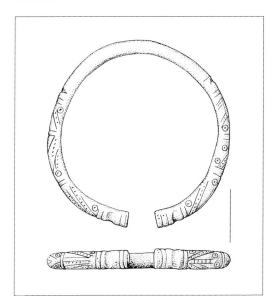

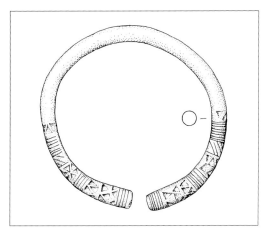

1.1.3.2.10.2.

1.1.3.2.10.1.

1.1.3.2.10.1. Kolbenarmring mit gegossenen oder eingravierten geometrischen Ornamenten

Beschreibung: Die Ringenden sind nur geringfügig stärker als die Mitte. Auf einer breiten Zone sind sie vor allem mit einer geometrisch angeordneten Linienverzierung versehen. Diese kann um Punkte und Kreisaugen oder flache Dellen ergänzt sein. Gängige Motive sind quer und schräg verlaufende Rillengruppen, V-Muster, Andreaskreuze, punktgesäumte Bänder und Fischgrätenmotive. Der Ringumriss ist kreisförmig oder oval. Die Enden stehen dicht zusammen, berühren sich aber nicht. Der Ring besteht aus Bronze.
Untergeordneter Begriff: Wührer Form A.3.8.
Datierung: Merowingerzeit, 5.–7. Jh. n. Chr.
Verbreitung: Nordfrankreich, Belgien, West- und Süddeutschland, Nordschweiz, Österreich, Ungarn.
Literatur: Böhner 1958, 116–119; Dannheimer/ Torbrügge 1961, Taf. 15,17; Schulze-Dörrlamm 1990, 186 Taf. 41,7–12; Wührer 2000, 42–44 Abb. 30–31 (Verbreitung); Ch. Engels 2012, 105 Taf. 151,5.

1.1.3.2.10.2. Kolbenarmring mit Dreiecksfacetten

Beschreibung: Das kennzeichnende Merkmal bilden dreieckige Flächen, die teils gegenständig und in Reihen angeordnet die Endbereiche des Rings bedecken. Der rundstabige Bronzering ist in der Mitte schlank und nimmt zu den Enden hin leicht an Stärke zu. Die Endbereiche, die jeweils bis zu einem Viertel des Ringumfangs ausmachen können, sind neben der Facettierung mit schmalen Zonen aus Quer- oder Schrägrillengruppen oder Kreuzschraffen verziert.
Untergeordneter Begriff: Wührer Form A.3.8.
Datierung: jüngere Merowingerzeit, 7. Jh. n. Chr.
Verbreitung: Niederlande, Westdeutschland.
Literatur: Schulze-Dörrlamm 1990, 186 Abb. 9 Taf. 42,2–6; 76,28; Wührer 2000, 42–44 Abb. 30; 32 (Verbreitung).

1.1.3.2.10.3. Armring mit runden punzverzierten Kolben

Beschreibung: Die kolbenartig verdickten Enden weisen einen kreisrunden oder ovalen Querschnitt auf und sind flächig mit Punzmustern verziert. Die Motive sind variantenreich und auf der ganzen Schauseite oder nur auf ausgewählten Flächen angebracht. Es kommen Reihen von kurzen Querstrichen, Kreisen oder Punktpunzen vor.

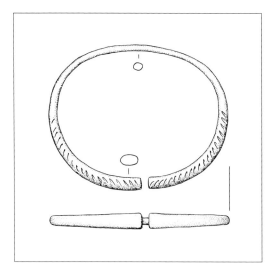

1.1.3.2.10.3.

1.1.3.2.10.4.

Dreiecke, Rauten oder S-förmige Haken können flächige Muster bilden. Selten sind Leiterbänder zu Andreaskreuzen oder V-Mustern angeordnet. Die Ringenden sind gerade abgeschnitten und stehen dicht zusammen. Der Ring verjüngt sich in der Mitte zu einem dünnen Rundstab. Er besteht aus Bronze.

Synonym: Wührer Form A.3.5.

Datierung: jüngere Merowingerzeit, 7. Jh. n. Chr.

Verbreitung: Belgien, West- und Süddeutschland, Schweiz, Österreich, Norditalien.

Literatur: Dannheimer/Torbrügge 1961, Taf. 15,5; Stein 1967, 68–69; Schneider-Schnekenburger 1980, 33 Taf. 10,8; Wührer 2000, 36–37 Abb. 24–25 (Verbreitung).

Anmerkung: Die verschiedenen Verzierungsmuster weisen unterschiedliche Verbreitungsschwerpunkte auf (Wührer 2000, 36–37).

1.1.3.2.10.4. Armring mit kantigen punzverzierten Kolben

Beschreibung: Die verdickten kolbenförmigen Enden sind facettiert. Dabei entstehen in der Regel sechs oder acht Flächen, bei einigen Stücken sind es nur vier. Die Facetten sind mit Punzmustern verziert, wobei nur ein Muster oder verschiedene Muster auf einem Ring vorkommen. Vielfach

sind es kurze Querlinien, kreis- oder punktförmige Punzen, die in Reihen oder in einer Viererfolge angeordnet sein können. Ferner treten Linien in V- oder X-Mustern auf. Der Ring verjüngt sich zur Mitte hin auf einen dünnen Rundstab oder ein schmales Band. Er besteht aus Bronze.

Synonym: Bronzearmring mit facettierten, leicht verdickten Enden; Wührer Form A.3.6.

Datierung: jüngere Merowingerzeit bis Karolingerzeit, 7.–8. Jh. n. Chr.

Verbreitung: Süddeutschland, Österreich, Norditalien.

Relation: 1.1.3.2.2. Armring mit verdickten facettierten Enden.

Literatur: Dannheimer/Torbrügge 1961, Taf. 17,9.10; Stein 1967, 68–69; U. Koch 1968, 51 Taf. 72,6.10; Schneider-Schnekenburger 1980, 33 Taf. 40,5; Wührer 2000, 37–38 Abb. 26–27 (Verbreitung).

1.1.3.3. Armring mit spatelförmig verbreiterten Enden

Beschreibung: Der Ring ist im Mittelteil massiv, aber schlank, und wird zu den Enden hin kontinuierlich breiter und dünner oder besteht aus einem sich verbreiternden Band. Selten wird nur ein kurzer Endabschnitt stark verbreitert. Der Mittelteil ist

in der Regel glatt und ohne Verzierung. Die verbreiterten Endstücke können mit einem geometrischen Dekor verziert sein, das vielfach aus einer Kombination verschiedener Muster besteht, beispielsweise aus Querrillengruppen, Kreisaugen, Fischgrätenmotiven oder Andreaskreuzen. Der Ring besteht aus Bronze oder Silber, sehr selten kommen auch goldene Stücke vor.

Datierung: mittlere Römische Kaiserzeit bis jüngere Merowingerzeit, 2.–7. Jh. n. Chr.
Verbreitung: Mitteleuropa.
Literatur: von Schnurbein 1977, 84–85; Riha 1990, 55; Schulze-Dörrlamm 1990, 188–189; Andersson 1995, 99–100; Wührer 2000, 68–69.

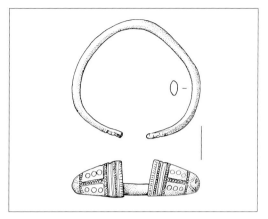

1.1.3.3.2.

1.1.3.3.1. Offener Armring mit D-förmigem Querschnitt und abgeplatteten verzierten Enden

Beschreibung: Im mittleren Abschnitt ist der massive Ringstab bei einem D-förmigen Querschnitt schmal. Zu beiden Enden hin weitet er sich gleichmäßig, nimmt eine dreieckige Form an und besitzt einen spitzovalen Querschnitt. Die Enden sind gerade abgeschnitten. Die Außenseite ist mit eingeschnittenen Querrillen und gegenständigen Fischgrätenmustern verziert.
Synonym: Riha 3.8.
Datierung: späte Römische Kaiserzeit, 3. Jh. n. Chr.
Verbreitung: West- und Süddeutschland, Schweiz.
Literatur: Riha 1990, 55 Taf. 17,520.

1.1.3.3.1.

1.1.3.3.2. Armring Typ Wiggensbach

Beschreibung: Der Mittelteil des Armrings ist spitzoval. Der Ring wird zu den Enden hin erheblich breiter und bildet flache fächerförmige Abschlüsse, die gerade abgeschnitten sind. Die Außenseiten der Enden sind mit gravierten Linien, Schrägriefen oder einer Punzierung aus Kreisaugen und Punktreihen versehen. Häufig tritt dabei ein H-förmiges Motiv aus Punzreihen und Kreisstempeln auf. Der Ring besteht aus Bronze oder Silber.
Datierung: späte Römische Kaiserzeit, 3. Jh. n. Chr.
Verbreitung: Baden-Württemberg, Bayern, Schweiz, Frankreich.
Literatur: Veeck 1931, 54–55 Taf. 38 B1–2; Paret 1934, 195; von Schnurbein 1977, 84–85 Abb. 12 (Verbreitung); Faber 1995, 20; Martin-Kilcher u. a. 2008, 138–139 Abb. 5.3 (Verbreitung).

1.1.3.3.3. Verziertes Armband mit abgeplatteten Enden

Beschreibung: Ein Blechband verbreitert sich gleichmäßig von der Mitte zu den Enden. Dabei kann der Querschnitt eine flach C-förmige Wölbung erhalten. Die Enden sind gerade abgeschnitten. Die gepunzte oder eingeschnittene Verzierung wird durch Längsreihen aus Punkteinschlägen, Kreisaugen oder gegeneinander-

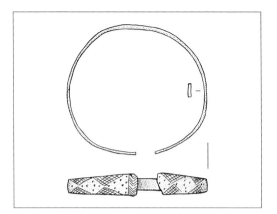

1.1.3.3.3.

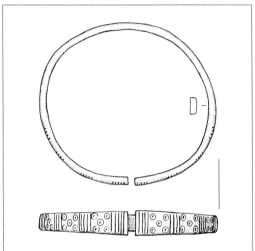

1.1.3.3.4.

gestellte schraffierte Dreiecke dominiert. An den beiden Endabschnitten befindet sich eine umfangreichere Verzierung. Kreisaugen, Dreiecke, Punkteinschläge oder Gitterschraffuren bilden rechteckige oder rhombische Felder. Fischgrätenmuster und Reihen von Kreisaugen oder Punkten können die Muster seitlich abschließen.

Untergeordneter Begriff: Riha 3.9; ÄEG 373.
Datierung: mittlere bis späte Römische Kaiserzeit, 2.–4. Jh. n. Chr.
Verbreitung: Deutschland, Schweiz, Österreich, Dänemark, Schweden.
Literatur: Brandt 1960, 27 Taf. 2,24b; Martin-Kilcher 1976, Abb. 42,22; Riha 1990, 55 Taf. 17,521; Andersson 1993, Taf. 22 (Verbreitung); Andersson 1995, 99–100; Ruprechtberger 1999, 43; Articus 2004, 100–101; Schmidt/Bemmann 2008, Taf. 113.

1.1.3.3.4. Bandförmiger Armring mit verbreiterten Enden

Beschreibung: Das schmale, etwa 1 cm breite Bronzeband besteht aus kräftigem Material. Es besitzt einen ovalen oder kreisförmigen Umriss, verbreitert sich leicht aber kontinuierlich von der Mitte zu den Enden, die gerade abgeschnitten sind und dicht zusammenstehen. Eine breite Zone beiderseits der Enden ist mit einem geometrischen Muster verziert. Querrillengruppen und Anordnungen von Kreisaugen treten auf. Gele-

gentlich sind Punktreihen, Andreaskreuze, Leiterbänder und Fischgrätenmotive zu finden.
Synonym: Wührer Form B.4.
Datierung: jüngere Merowingerzeit, 7. Jh. n. Chr.
Verbreitung: West-, Mittel- und Süddeutschland.
Literatur: B. Schmidt 1961, 136; Stein 1967, Taf. 69,28; U. Koch 1968, 51 Taf. 71,1; B. Schmidt 1976, 150 Taf. 116,1b; 2b; Herrmann/Donat 1979a, 258–259 Nr. 46/22; Schulze-Dörrlamm 1990, 188–189 Taf. 42,8–9; Wührer 2000, 53–54 Abb. 41–42 (Verbreitung).

1.1.3.3.5. Armring mit rundstabigem Reif und flachen erweiterten Enden

Beschreibung: Der mittlere Bereich ist dünn und rundstabig. Der Ring verbreitert sich gleichmäßig den Enden zu. Dabei wird der Querschnitt bandförmig, flach dreieckig oder flach D-förmig. Die Enden sind gerade abgeschnitten und stehen dicht zusammen. Die Außenseiten der verbreiterten Abschnitte sind flächig verziert. Häufige Motive sind Quer- und Längsrillen, Gittermuster, Fischgräten oder Andreaskreuze. Ergänzend können Kreisaugen oder Flechtbänder auftreten.
Synonym: Wührer Form D.8.
Datierung: jüngere Merowingerzeit, 7. Jh. n. Chr.

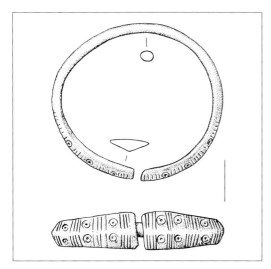

1.1.3.3.5.

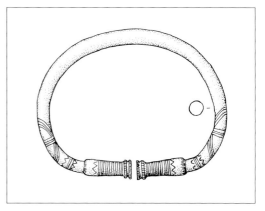

1.1.3.4.1.

Verbreitung: Belgien, Ostfrankreich, West- und Süddeutschland, Schweiz, Österreich, Norditalien.
Literatur: Wührer 2000, 68–69 Abb. 61–62 (Verbreitung).

1.1.3.4. Steigbügelförmiger Armring mit verdickten Enden

Beschreibung: Der rundstabige Ring weist einen D-förmigen Umriss auf, der aus einem gerundeten Mittelteil und weitgehend gerade verlaufenden Endstücken besteht. Die Enden stehen dicht zusammen. Sie können kolbenartig verdickt sein und mehrere kräftige umlaufende Leisten an den Ringabschlüssen oder in größeren Abständen aufweisen. In diesem Bereich befindet sich auch eine eingeschnittene oder gepunzte Verzierung aus Querrillengruppen, Winkelbändern oder Fischgrätenmotiven. Eine spezielle Verzierung kann die Steigbügelecken betonen. Sie besteht aus gegenständigen Linienbündeln oder dicht gestellten Winkelgruppen. Der Mittelteil des Rings ist nicht verziert.
Datierung: späte Bronzezeit, Hallstatt A2 (Reinecke), 12.–11. Jh. v. Chr.
Verbreitung: West- und Süddeutschland.
Literatur: Kimmig/Schiek 1957, 63; Richter 1970, 136–143; Eggert 1976, 42.

1.1.3.4.1. Armring Typ Hanau

Beschreibung: Ein D-förmiger, steigbügelartiger Umriss mit einer gerundeten Hälfte und einer geraden oder wenig stark gebogenen Hälfte kennzeichnet den Ring. Die Ringöffnung befindet sich in der Mitte der geraden Seite. Die Enden sind in einer einfachen Profilierung verdickt. Es kann sich dabei um einen kurzen zylindrischen Teil handeln, der durch Querrillen in mehrere Scheiben unterteilt sein kann. Zuweilen tritt ein schmaler Ringwulst in kurzem Abstand von dem Ende auf. Bei einigen Stücken ist der Endbereich zusätzlich kolbenartig verdickt. Die Enden sind in der Regel mit einer Linienverzierung versehen, wobei der Dekor nur selten über die Steigbügelecken hinausreicht. Er besteht aus Querrillengruppen, Zickzackbändern, Schrägstrichelungen oder gegeneinandergestellten Winkelgruppen. Der Mittelteil des Rings ist glatt rundstabig und stets ohne Verzierung.
Datierung: späte Bronzezeit, Hallstatt A2 (Reinecke), 12.–11. Jh. v. Chr.
Verbreitung: Hessen, Rheinland-Pfalz, Baden-Württemberg, Bayern.
Literatur: Müller-Karpe 1959, Abb. 39,4 Taf. 209,14; Herrmann 1966, 30; Hennig 1970, Taf. 43,6; Richter 1970, 136–142 Taf. 45,827–46,857; Eggert 1976, 42; Wilbertz 1982, 76.

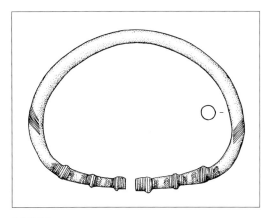

1.1.3.4.2.

vor, bei denen eine Trennung der Enden nur ange-
deutet ist. Die Stücke sind massiv oder über einen
Tonkern gegossen. Anhand der Profilierung und
von Verzierungsdetails lassen sich verschiedene
Ausprägungen unterscheiden.
Synonym: Schwurring; Steigbügelring mit Rip-
pengruppen.
Datierung: späte Bronzezeit, Hallstatt A2–B1
(Reinecke), 12.–10. Jh. v. Chr.
Verbreitung: Westdeutschland, Ostfrankreich.
Relation: 1.3.3.6. Geschlossener Steggruppen-
ring.
Literatur: Sprockhoff 1956, Bd. 1, 192–195;
Kimmig/Schiek 1957, 62–67; Richter 1970, 143–
154; Gebhard 2010; Laux 2015, 224–226.

1.1.3.4.2. Armring Typ Haßloch

Beschreibung: Typisch ist eine Verzierung der
Enden mit jeweils zwei oder drei schmalen um-
laufenden Wülsten, die in größeren Abständen
angelegt sind. Der rundstabige Ring weist eine
gleichbleibende Stärke um 0,5 cm auf. Der Umriss
ist steigbügelförmig mit einer stärker gerundeten
und einer flacheren Hälfte. Zwischen den Wülsten
tragen die Ringe eine Linienverzierung, die aus
Querrillengruppen und Fischgrätenmustern be-
steht. An der Stelle der größten Breite befinden
sich eine oder zwei Gruppen von Winkellinien.
Datierung: späte Bronzezeit, Hallstatt A2
(Reinecke), 12.–11. Jh. v. Chr.
Verbreitung: Rheinland-Pfalz.
Literatur: Kimmig/Schiek 1957, 63; Richter 1970,
142–143 Taf. 46,861–863; Eggert 1976, 42.

1.1.3.5. Offener Steggruppenring

Beschreibung: Charakteristisch sind der D-för-
mige Umriss eines Steigbügelrings mit einer
geraden und einer gerundeten Seite sowie vier
Gruppen von schmalen Rippen oder Stegen, die
sich beiderseits der Ringöffnung und jeweils an
der Stelle der größten Ringbreite befinden. Der
Ringstab ist kräftig, zuweilen massig, und hat
einen kreis- oder leicht D-förmigen Querschnitt.
Die Ringe sind überwiegend offen mit in der Mitte
der geraden Seite zusammenstoßenden Enden. Es
kommen auch geschlossene Ringe gleicher Form

1.1.3.5.1. Steggruppenring Typ Dienheim

Beschreibung: Der schlanke steigbügelförmige
Ring ist rundstabig bei einer größten Stärke
von 0,6–1,1 cm. Die Stücke sind massiv und of-
fen. Allerdings stehen die Enden in der Regel so
eng zusammen, dass der Ring möglicherweise
geschlossen gegossen und in einem weiteren
Arbeitsschritt aufgesägt wurde. Jeweils an den
Ringenden und auf beiden Seiten an der größten
Breite sitzen zwei, gelegentlich nur ein einzelner
oder drei leistenartige Stege, die gekerbt sein kön-
nen. Die Stege treten meistens nur auf der Außen-
seite plastisch hervor und sind auf der Innenseite
verflacht. Charakteristisch ist eine Verzierung, die
an der Steigbügelecke in einem liegenden Kreuz
aus Liniengruppen besteht. Ausgehend von den
seitlichen Steggruppen befindet sich jeweils ein

1.1.3.5.1.

Dreiecksmuster auf der gerundeten Ringhälfte mit den Spitzen zur Ringmitte. Das Dreieck setzt sich aus Linienbündeln, Punktreihen oder Leiterbändern zusammen. Kreisaugen treten nicht auf. Eine Punktreihe bildet die Außenkontur des Musters.

Untergeordneter Begriff: Typ Gammertingen-Wolfsheim-»Baden«; Kimmig Typ A.

Datierung: späte Bronzezeit, Hallstatt A2–B1 (Reinecke), 12.–10. Jh. v. Chr.

Verbreitung: Rheinland-Pfalz, Hessen, Baden-Württemberg.

Literatur: Kimmig/Schiek 1957, 62–67 Taf. 17,1–2; Richter 1970, 143–146; Eggert 1976, 42.

1.1.3.5.2. Steggruppenring Typ Pfeddersheim

Beschreibung: Der Ringstab besitzt einen kreisrunden oder auf der Innenseite abgeflachten ovalen Querschnitt bei 1,1–1,5 cm maximaler Stärke. Der Umriss ist steigbügelförmig mit einer gerundeten und einer geraden oder leicht einziehenden Seite. Die Ringe sind überwiegend offen bei eng zusammenstehenden Enden. Sie können aber auch geschlossen sein, wobei sich teils eine Öffnung durch eine schmale Rille andeutet, teils die Profilierung gleichmäßig über die gerade Ringseite durchzieht. An den Steigbügelecken und beiderseits der Ringöffnung befinden sich Gruppen aus meistens drei kräftig profilierten Stegen, die quer gekerbt sein können. Die Zonen zwischen den Steggruppen sind mit einem eingravierten Dekor versehen. Er besteht im Bereich der Steigbügelecken aus einem Andreaskreuz aus Linienbündeln, in dessen Zentrum sich oft ein Kreisauge befindet. Weitere Kreisaugen oder konzentrische Halbkreise sind im Umfeld platziert. Das Hauptmotiv der gerundeten Ringmitte sind zwei mit der Spitze gegeneinandergestellte Winkel aus Linienbündeln und Punktreihen. Die umliegenden Flächen sind mit Kreisaugen und Halbkreisen gefüllt, die netzartig mit Punktreihen verbunden sind. Ein Band aus Liniengruppen, Fischgrätenmustern und Kreisaugen kann das Zierfeld gegenüber der Steggruppe begrenzen.

Untergeordneter Begriff: Typ Kochendorf-Groß Bieberau-Lindenstruth; Kimmig Typ B.

Datierung: späte Bronzezeit, Hallstatt A2–B1 (Reinecke), 12.–10. Jh. v. Chr.

Verbreitung: Rheinland-Pfalz, Baden-Württemberg, Hessen, Niedersachsen, Ostfrankreich.

Literatur: Kimmig/Schiek 1957, 63–65; Müller-Karpe 1959, Abb. 42,17 Taf. 170 A1.3.5; Richter 1970, 146–149; Eggert 1976, 42 Taf. 30,15; Laux 2015, 226.

1.1.3.5.2.

1.1.3.5.3.

1.1.3.5.3. Steggruppenring
Typ Lindenstruth

Beschreibung: Der Ringstab ist mit 1,9–2,4 cm sehr kräftig. Der Querschnitt ist kreisrund, kann aber auch auf der Innenseite leicht abgeflacht sein. Der Ring ist massiv gegossen oder besitzt einen Tonkern. Der D-förmige Umriss besteht aus einer gerundeten und einer geraden oder leicht einziehenden Hälfte. In der Mitte der geraden Seite befindet sich eine schmale Öffnung. Es gibt auch geschlossene Ringe. Die plastische Verzierung besteht aus vier Gruppen von jeweils drei oder vier profilierten Stegen, die quer gekerbt sein können und nur auf der Ringaußenseite sitzen. Sie wird durch einen komplexen eingravierten oder bereits im Wachsmodel angelegten Dekor ergänzt. Jeweils zwischen der mittleren und der seitlichen Steggruppe befinden sich ein Andreaskreuz mit einem Kreisauge in der Mitte sowie Punktreihen,

Querliniengruppen und konzentrische Halbkreise zur Füllung der freien Flächen. Das Hauptmotiv des mittleren Ringabschnitts besteht aus einem kurvolinearen Bandmuster, dem ein Winkelmotiv zugrunde liegt. Die umliegenden Flächen sind mit gleichmäßig verteilten Kreisaugen gefüllt, die durch ein Netz von Punktreihen verbunden sind. Querliniengruppen und Reihen konzentrischer Halbkreise schließen das Zierfeld an den Seiten ab.
Untergeordneter Begriff: Typ Kochendorf-Groß Bieberau-Lindenstruth; Kimmig Typ B.
Datierung: späte Bronzezeit, Hallstatt A2–B1 (Reinecke), 11.–10. Jh. v. Chr.
Verbreitung: Rheinland-Pfalz, Baden-Württemberg, Bayern, Hessen, Niedersachsen.
Literatur: Kunkel 1926, 113 Abb. 96,5–6; Kimmig/ Schiek 1957, 63–65; Richter 1970, 146–149; Gebhardt 2010, 41–43 Abb. 1–2 Taf. 1–2; Laux 2015, 226.

1.1.3.6. Armring mit Knopfenden

Beschreibung: Das gemeinsame Merkmal der Ringgruppe besteht in den knopfartigen flachkugeligen Verdickungen der Enden. Größe und Form reichen von kleinen runden oder trommelförmigen Endknöpfen über doppelkonische Formen – teils mit getrepptem Profil – bis hin zu pufferförmigen, gerade oder leicht gerundet abschließenden Scheiben. In der Regel ist der Endknopf mit einer Rippe vom Ringstab abgesetzt. Das Ringprofil ist bei den massiven Stücken kreisrund, oval oder rautenförmig, bei den Hohlringen weit C-förmig. Die Außenseite ist mit einem eingeschnittenen oder gepunzten Muster versehen. Häufig sind Querstrichgruppen im Wechsel mit Bändern, die mit Schrägstrichen, Winkeln, Fischgrätenmustern oder einer Kreuzschraffur gefüllt sind. Daneben kommen komplexe Muster aus einer Anordnung von Punzen, schraffierten Winkelbändern oder großen Rauten vor. Als Herstellungsmaterial treten Bronze und Eisen auf.
Synonym: Armring mit Knötchenenden.
Datierung: ältere Eisenzeit, Hallstatt C–D1 (Reinecke), 7.–6. Jh. v. Chr.
Verbreitung: Süd- und Westdeutschland, Schweiz, Österreich, Tschechien, Südpolen.

Literatur: Schumacher 1972, 36; Polenz 1973, 153; Sehnert-Seibel 1993, 39; Schmid-Sikimić 1996, 33–41; Siepen 2005, 112–113; 124–125.

1.1.3.6.1. Rundstabiger Armring mit Knopfenden

Beschreibung: Der dünne, nur 0,4–0,6 cm starke Armring mit kreisförmigem oder ovalem Querschnitt ist gleichbleibend stark oder verjüngt sich geringfügig den Enden zu. Die Abschlüsse werden durch kleine rundliche Knöpfe gebildet, die häufig mit einer Rippe vom Ringstab abgesetzt sind. Die überwiegende Anzahl der Armringe besteht aus Bronze, selten kommen eiserne Exemplare vor. Der Ringstab kann unverziert sein, zeigt aber häufiger auf der Außenseite ein Muster aus quer gerillten Zonen im Wechsel mit glatten Abschnitten (Typ Hilterfingen), aus gegenständigen schrägen Winkeln oder aus einer Abfolge von quer und schräg oder im Fischgrätenmuster gerillten Zierfeldern. Daneben kommen Ringe vor, die mit gleichmäßig über den Ring verteilten Gruppen von je drei oder vier feinen Querrippen verziert sind (Typ Cressier).
Synonym: Stollenarmring; Armring mit flachkugeligen Enden; offener dünndrahtiger Armring mit kleinen Pufferenden.
Untergeordneter Begriff: Typ Hilterfingen; Typ Cressier.

Datierung: ältere Eisenzeit, Hallstatt C–D1 (Reinecke), 7.–6. Jh. v. Chr.
Verbreitung: Hessen, Rheinland-Pfalz, Schweizer Mittelland, Westschweiz, Ober- und Niederösterreich, Tschechien, Südpolen.
Literatur: Schumacher 1972, Taf. 23 C1–2; 25 C2–3; 26 C3–4; 27 A3–4; Polenz 1973, 153 Taf. 40,8–9; 41,8; 48,5–6; Heynowski 1992, 43–44 Taf. 3,3.5.7; Sehnert-Seibel 1993, 39 Taf. 90 A6; 96 D2–4; Schmid-Sikimić 1996, 37–41 Taf. 2–3; Stöllner 2002, 78–79; Siepen 2005, 112–113; 124–125.

1.1.3.6.2. Armring mit rhombischem Querschnitt und Knopfenden

Beschreibung: Der Armring mit einem rhombischen oder spitzovalen Querschnitt und einer Stärke von 0,4–0,5 cm nimmt zu den Enden hin leicht ab. An den Enden sitzen kleine flach kugelige Knöpfchen, die mit einer Rippe vom Ringstab getrennt sind. Die Ringaußenseite zeigt einen Wechsel aus quer schraffierten Feldern und glatten Abschnitten oder alternativ mit Kreisaugen gefüllte Zonen.
Datierung: ältere Eisenzeit, Hallstatt D1 (Reinecke), 7.–6. Jh. v. Chr.
Verbreitung: Hessen.
Literatur: Polenz 1973, Taf. 41,9; Heynowski 1992, 43–44 Taf. 3,4.

1.1.3.6.1.

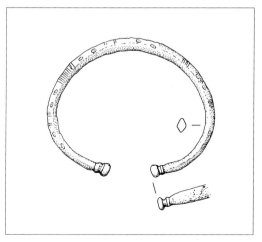

1.1.3.6.2.

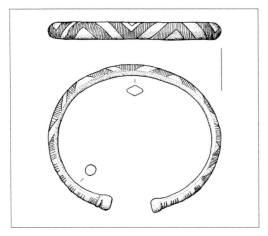

1.1.3.6.3. 1.1.3.6.4.

1.1.3.6.3. Offener Armring mit Winkel- und Zickzackmuster

Beschreibung: Ein dünner Ring mit rhombischem oder spitzovalem Querschnitt verjüngt sich leicht den Enden zu. Im Zuge dessen verrundet sich der Querschnitt bei einigen Stücken. Die Stärke liegt maximal bei 0,5–0,7 cm. Die Enden sind durch kleine flach kugelige bis scheibchenförmige Knöpfe gekennzeichnet, die in der Regel mit einer dünnen Leiste abgesetzt sind. Die Zonen beiderseits der Enden sind mit einem Wechsel aus Gruppen schmaler Rippen und breiter Wülste verziert. Den mittleren Ringteil nimmt ein Dekor ein, bei dem gegenständige schraffierte Dreiecke oder Winkelreihen ein glattes Winkelband aussparen.
Synonym: Typ Bern.
Datierung: ältere Eisenzeit, Hallstatt C–D1 (Reinecke), 7.–6. Jh. v. Chr.
Verbreitung: Schweizer Mittelland, Westschweiz.
Literatur: Drack 1970, 33–36; Schmid-Sikimić 1996, 34 Taf. 2.

1.1.3.6.4. Offener Armring mit Stempelenden

Beschreibung: Der massive Ring hat einen ovalen Umriss. Der Querschnitt ist D-förmig oder oval. Die Enden sind in der Regel deutlich abgesetzt und besitzen eine flach kugelige bis konische

Form. Zuweilen weisen sie leichte Kanten auf. Sie stehen dicht zusammen. Der Ringstab kann eine schwache plastische Wulstung aufweisen, ist aber überwiegend glatt. Er zeigt eine eingeschnittene Verzierung. Häufig handelt es sich um einzelne oder in Gruppen angeordnete Querrillen, die mit schraffierten oder kreuzschraffierten Bändern wechseln. Weiterhin kommen kreuzförmig angeordnete Leiterbänder, Schrägstrichgruppen, Tannenzweigmuster und Kreisaugen vor.
Untergeordneter Begriff: Typ Schötz; Typ Niederschneiding.
Datierung: ältere Eisenzeit, Hallstatt C–D1 (Reinecke), 8.–6. Jh. v. Chr.
Verbreitung: Rheinland-Pfalz, Hessen, Baden-Württemberg, Ostfrankreich, Schweiz, Oberösterreich.
Relation: 1.1.3.7.2.1. Massiver rundstabiger Armring mit verdickten Enden und Rippenverzierung.
Literatur: Behrens 1927, 143; Drack 1970, 36 Abb. 24,20; Schumacher 1972, 33; Zürn 1987, Taf. 3,1; 20,2; Sehnert-Seibel 1993, 31–32 Taf. 22 D; Schmid-Sikimić 1996, 41–44 Taf. 3,31–4,45; Siepen 2005, 27; Hornung 2008, 43.

1.1.3.6.5.

1.1.3.6.5. Armspange mit Stempelenden

Beschreibung: Die Rohform der Armspange ist gegossen, während die abschließende Bearbeitung in Schmiedetechnik erfolgt ist. Die knopfartigen Stempelenden sind massiv. Sie besitzen eine kegel- oder pyramidenähnliche Grundform, die, sich verbreiternd, häufig mit einer Scheibe abschließt. Sie können mit Querriefen oder einzelnen Wülsten versehen sein und sind vielfach unregelmäßig. Die Stempelenden wirken oft leicht nach innen geknickt. Es schließt sich der blechförmig ausgehämmerte und gewölbte Ringkörper an, der sich schnell auf den maximalen Wert von 1,6–3,0 cm verbreitert. Zur höheren Stabilität ist das Material an den Ringkanten etwas stärker. Die gesamte Außenfläche ist mit einem eingeschnittenen Dekor versehen. Unverzierte Exemplare oder Ringe mit einer einfachen Zierrille entlang der Ringkanten kommen nur vereinzelt vor. Der Dekor ist in der Regel durch Querlinien in einzelne Felder aufgeteilt, die in symmetrischer Anordnung mit geometrischen Mustern gefüllt sind. Gängig treten Winkelpaare, Rauten, Andreaskreuze und Dreiecke auf. Einzelne Felder können mit Schraffen gefüllt sein. In Freiflächen sitzen eingedrehte Kreisaugen.

Synonym: gewölbter Armring mit Stollenenden; Armband mit stempelartigen Enden; Drack Gruppe D; Degen Typ C.

Untergeordneter Begriff: Typ Lausanne.

Datierung: ältere Eisenzeit, Hallstatt D1 (Reinecke), 7.–6. Jh. v. Chr.

Verbreitung: Westschweiz, Baden-Württemberg, Rheinland-Pfalz, Hessen.

Literatur: Drack 1965, 24; Schumacher 1972, Taf. 16 C2; Zürn 1987, Taf. 49 D; 205 A3; Löhlein 1995, 486–491; 522–527 Abb. 26; Schmid-Sikimić 1996, 58–64 Taf. 8–9; Koepke 1998, 50. *(siehe Farbtafel Seite 19)*

1.1.3.6.6. Offener Hohlarmring mit Endknöpfen

Beschreibung: Der ovale Bronzearmring ist hohl gegossen. Der Querschnitt ist überwiegend C-förmig. Nur wenige Stücke sind scharf geknickt und zeigen einen Mittelgrat. Bei einer weiteren seltenen Variante sind die Innenkanten eingebogen, sodass ein Hohlwulst mit einem breiten Schlitz auf der Innenseite entsteht. Der Ring ist in der Mitte mit 2,0–2,5 cm am stärksten und verjüngt sich den Enden zu. Besonders charakteristisch sind die großen Knöpfe an den Enden. Sie können kugelig oder leicht eiförmig sein. Häufig ist die Innenseite abge-

1.1.3.6.6.

flacht. Bei einigen Stücken besitzen die Knöpfe ein getrepptes Profil. Die Verzierung des Rings ist vor dem Guss erfolgt und nimmt die ganze Außenfläche ein. Sie kann plastisch betont sein oder zeigt bei einer glatten Oberfläche eingerissene Liniengruppen und Schraffuren. Ein häufiges Motiv ist eine Reihung von Querliniengruppen. Daneben gibt es Linienwinkel, die zu Zickzackmustern oder gegenständig zu Rauten angeordnet sein können. Seltener sind eng schraffierte Felder, die ein Winkelband aussparen.

Synonym: gewölbter Armring mit massiven Enden; offener Hohlarmring mit flach C-förmigem Querschnitt.

Datierung: ältere Eisenzeit, Hallstatt C (Reinecke), 8.–7. Jh. v. Chr.

Verbreitung: Rheinland-Pfalz.

Literatur: Sehnert-Seibel 1993, 30–31 Taf. 145 C; Koepke 1998, 50.

1.1.3.7. Armring mit Stollenenden

Beschreibung: Eine klare Definition, was unter einem Stollenende zu verstehen ist, gibt es nicht. Entsprechend gering differenziert wird der Begriff in der wissenschaftlichen Literatur verwendet. Ein gewisser Begriffskern deutet sich bei solchen – häufig bandförmigen – Ringen an, deren Enden auf der Außenseite mit einer breiten Leiste verstärkt sind. Bei stabförmigen Ringen kann dies ein breiter Wulst sein. Da formverwandte Ringe sehr variantenreich sein können, besteht auch bei den Enden ein breites Spektrum an Möglichkeiten, die teils kräftige Leisten, teils scheibenartige Ausprägungen einschließen. Der Gesamteindruck des Rings wird häufig durch eine plastische Verzierung geprägt, die aus einer dichten Längs- oder Querrippung besteht, welche wiederum durch zusätzliche Kerbreihen oder Konturleisten betont sein kann. Dabei sind Längsrippen eine eher nördliche, Querrippen eine eher südliche Erscheinung. Daneben gibt es Ausprägungen mit einem eingeschnittenen oder gepunzten Dekor, wobei häufig komplexe Muster wie Bogengirlanden oder Winkelbänder vertreten sind. Der Ring besteht aus Bronze.

Datierung: Bronzezeit bis ältere Eisenzeit, Periode II (Montelius), Bronzezeit B–Hallstatt D1 (Reinecke), 16.–6. Jh. v. Chr.

Verbreitung: Mitteleuropa.

Literatur: Hochstetter 1980, 49–50; Gruber 1999, 53–55; Nagler-Zanier 2005, 11–31; Siepen 2005, 9–24; Laux 2015, 66–93.

1.1.3.7.1. Punz- oder kerbverziertes Armband mit Stollenenden

Beschreibung: Die lorbeerblattförmige Kontur des Armbands engt sich im Bereich der Enden leicht ein, weitet sich aber für die stollenförmigen Enden noch einmal auf. Der Querschnitt ist schmal und flach oder wölbt sich flach D-förmig oder dreieckig auf. Die Endstollen sind nur auf der Außenseite verdickt. Sie wirken aufgewulstet oder tropfenförmig. Die Verzierung ist teils in groben Linien eingeschnitten, teils gepunzt. Die Muster sind variantenreich. Häufig treten Bogenmuster oder Winkelbänder auf. Daneben kommen auch schraffierte Dreiecke oder Längsreihen aus Punkten vor. Die Enden sind durch eine Querstrichgruppe abgesetzt.

Untergeordneter Begriff: Stollenarmband mit gewölbtem oder dreieckigem Querschnitt; Armband mit Stollenenden und Ritzverzierung.

Datierung: mittlere Bronzezeit, Bronzezeit B (Reinecke), 16.–15. Jh. v. Chr.

Verbreitung: Bayern, Tschechien, Österreich.

Literatur: Torbrügge 1959, 77–78 Taf. 6,1; 30,4–5; 46,1; 48,5; Hochstetter 1980, 49–50; A. Hänsel 1997, 65; Gruber 1999, 53–55.

1.1.3.7.1.1. Armband mit Ovalbogenverzierung

Beschreibung: Der Querschnitt ist flach D-förmig bis dreieckig. Die Außenkontur zieht zu den Enden hin leicht ein. Die Enden sind auf der Außenseite tropfenförmig oder stollenartig verdickt. Während die Enden nur durch eine Querrillengruppe abgesetzt sind, befindet sich in Ringmitte ein komplexes symmetrisch aufgebautes Muster. Es ist häufig mit groben Linien eingeschnitten oder gepunzt. Schmale Querrillengruppen unterteilen das Zierfeld in verschiedene Abschnitte. Die Ränder wer-

 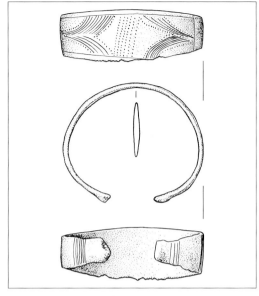

1.1.3.7.1.1. *1.1.3.7.1.2.*

den von Bögen eingenommen, die an einer Rahmenlinie hängen und girlandenartig in Reihen angeordnet sein können. Bögen erscheinen auch im mittleren Bereich, wo sie zu Spitzovalen gegeneinandergestellt sind.

Synonym: Armband mit Fischblasenmuster; Armband mit Hängebogenverzierung.

Datierung: mittlere Bronzezeit, Bronzezeit B (Reinecke), 16.–15. Jh. v. Chr.

Verbreitung: Bayern, Tschechien, Österreich, Ungarn.

Relation: 1.1.2.3.2.2. Armband mit gegenständigen Spiralenden.

Literatur: Holste 1939, 68; Torbrügge 1959, 77 Taf. 60,19; Hundt 1964, Taf. 4,18; 46,11; B. Hänsel 1968, 95; Hochstetter 1980, 49 Taf. 72,2.3.7; Gruber 1999, 53–54 Taf. 1,1–2; 5,3; 9,1.

1.1.3.7.1.2. Armband mit gegenständigen Winkelbändern

Beschreibung: Das breite Armband besitzt einen flach D-förmigen oder spitzovalen Querschnitt. Die Ringbreite ist in der Mitte mit etwa 1,4–2,2 cm am größten und verschlankt sich zu den Enden hin. Die Abschlüsse bestehen aus tropfenförmi

gen Verdickungen oder fächerartigen wulstigen Verbreiterungen. Die Außenseite ist mit einem Linienmuster verziert. Quer verlaufende Punkt- oder Strichgruppen in Ringmitte und an den Enden bilden zusammen mit einer randparallelen Rille den Rahmen für in dichten Winkeln angeordnete Strichbündel und konturierende Punktreihen.

Datierung: mittlere Bronzezeit, Bronzezeit B (Reinecke), 16.–15. Jh. v. Chr.

Verbreitung: Bayern, Tschechien, Österreich.

Relation: 1.1.2.3.2.2. Armband mit gegenständigen Spiralenden.

Literatur: Holste 1953, Karte 6; Torbrügge 1959, Taf. 34,36; Hundt 1964, Taf. 4,19–21; Hochstetter 1980, 49–50 Taf. 72,8; A. Hänsel 1997, 65 Taf. 8,2; 19,9.

1.1.3.7.1.3. Armring mit fünfeckigem Querschnitt

Beschreibung: Das Besondere an diesem Ring ist sein fünfeckiger Querschnitt. Dieser kommt dadurch zustande, dass Ober- und Unterseiten flach sind und die Außenseiten einen Mittelgrat und abgeschrägte Facetten aufweisen. Meistens ist die Innenseite gerade. Sie kann leicht gewölbt sein oder

sogar ein kantiges Profil aufweisen, sodass dann ein unregelmäßig sechseckiger Querschnitt entsteht. Die Ringe sind massiv gegossen oder hohl, wobei ein Tonkern in der Regel im Ringinneren verbleibt. Die Ringenden sind auf der Außenseite verdickt. Dies geschieht durch einen Wulst, eine Rippe oder eine fast scheibenförmige Leiste. Der Ring besitzt einen ovalen Umriss und eine weite Öffnung. Die Verzierung ist komplex und besteht aus feinen Rillen, Punktreihen und eingedrehten Kreisaugen. Auf den beiden Außenseiten befinden sich meistens Gruppen von Längsrillen. Sie können mit Leiterbändern abwechseln. An Ober- und Unterseite treten neben Längsrillen häufig Sparrenmuster oder Kreisaugen auf. Extravagant sind Ringe mit einer kreisförmigen durchbrochenen Wandung. An den Ringenden befinden sich Querriefengruppen.

Datierung: späte Bronzezeit, Hallstatt A–B (Reinecke), 13.–10. Jh. v. Chr.
Verbreitung: Westschweiz, Ostfrankreich.
Literatur: Ruoff 1974, 44–47; Pàszthory 1985, 126–136 Taf. 185 B (Verbreitung); Bernatzky-Goetze 1987, 73.

1.1.3.7.1.3.1. Armring Typ Avenches

Beschreibung: Charakteristisch ist ein vier-, fünf- oder sechseckiger Querschnitt, der meistens klar profiliert ist. Der Ringumriss ist oval mit einer weiten Öffnung. Bei den Ringenden gibt es unterschiedliche Ausprägungen, die von einfach abgerundeten Abschlüssen über gestauchte Formen bis zu pfötchenförmigen Enden reichen. Die Ringfacetten der Außenseite weisen in der Regel eine dichte Anordnung von Längsrillen auf. Bei einigen Stücken sind Leiterbänder oder Fischgrätenreihen eingeschoben. Die flachen Ober- und Unterseiten besitzen einen eigenen Dekor, mithilfe dessen eine feine Untergliederung möglich ist. Die Ringfacetten können dichte Längsrillen (Variante A), ein Winkelband aus Strichgruppen (Variante B) oder eine gegenständige Anordnung von konzentrischen Halbkreisen (Variante C) aufweisen. Die Ringenden sind durch Querrillengruppen abgesetzt, die auf der Außenseite durch ein Andreaskreuzmuster, konzentrische Halbkreise,

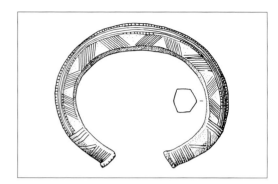

1.1.3.7.1.3.1.

Winkelbänder oder Fischgrätenreihen vervollständigt sein können.
Datierung: späte Bronzezeit, Hallstatt A–B1 (Reinecke), 13.–10. Jh. v. Chr.
Verbreitung: Westschweiz, Südostfrankreich.
Literatur: Rychner 1979, 72; Pàszthory 1985, 126–133 Taf. 50,662–55,744; Bernatzky-Goetze 1987, 73 Taf. 112,17.

1.1.3.7.1.3.2. Armring mit einem fünfkantigen offenen Querschnitt

Beschreibung: Der Ringquerschnitt ist in Ringmitte winkelförmig mit kantig abgeflachten Ober- und Unterseiten. Im Bereich der Enden ist das Profil verrundet D-förmig und leicht verjüngt. Pfötchenförmige Endstollen oder Endscheiben schließen den Ring ab. Querrillengruppen trennen ein Mittelfeld von den Endpartien. Das Mittelfeld weist auf beiden Außenfacetten eine dichte Anordnung von Längsrillen auf, zwischen denen einzelne Leiterbänder oder Fischgrätenreihen eingeschaltet sein können. Die schmalen Ober- und Unterseiten tragen ein Winkelband aus Linienbündeln oder eine Anordnung von konzentrischen Halbkreisen. Die beiden Endpartien zeigen Andreaskreuze, konzentrische Halbkreise oder schraffierte Dreiecke.
Datierung: späte Bronzezeit, Hallstatt B1 (Reinecke), 11.–10. Jh. v. Chr.
Verbreitung: Westschweiz.
Literatur: Pászthory 1985, 133–135 Taf. 55,745–56,754.

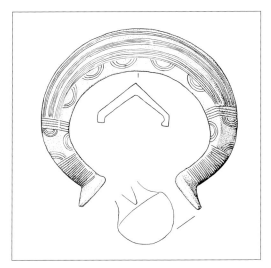

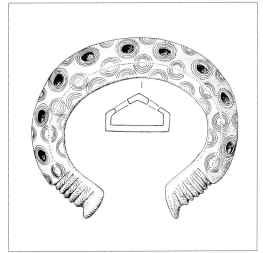

1.1.3.7.1.3.2.

1.1.3.7.1.3.3.

1.1.3.7.1.3.3. Armring Typ Neuchâtel

Beschreibung: Zu den besonderen Merkmalen gehören das fünfkantige Profil, der dünnwandige hohle Guss und die kreisförmigen Wandungsdurchbrechungen. Der Ringumriss ist oval mit einer weiten Öffnung. Die Enden sind zu einem D-förmigen Querschnitt verrundet, massiv und mit einem pfötchen- oder stollenartigen Wulst versehen. Zur Verzierung weist der mittlere Ringbereich neben den kreisförmigen Durchbrechungen, die in zwei Reihen angeordnet sind und von konzentrischen Rillengruppen eingefasst werden, weitere Halbkreisgruppen auf. Sie bilden mit passgenau angeordneten Pendants auf den Seitenflächen geknickte Kreismuster oder versetzt ein Wellenbogenmotiv. Zusätzliche Punktreihen können die Facettenkanten betonen oder die einzelnen Kreismotive einfassen. An den Ringenden befinden sich Querrillengruppen oder kräftige Querriefen. Ergänzend können Felder mit konzentrischen Halbkreisen oder eine kräftig ausgeführte Winkelgruppe erscheinen.
Datierung: späte Bronzezeit, Hallstatt B1 (Reinecke), 11.–10. Jh. v. Chr.
Verbreitung: Westschweiz.
Literatur: Pászthory 1985, 135–136 Taf. 57,755–762.

1.1.3.7.2. Armring mit Stollenenden und quer verlaufender Rippenverzierung

Beschreibung: Das Erscheinungsbild des Rings ist durch Querrippen geprägt. Dabei tritt vor allem ein gleichmäßiger Wechsel von breiten, wulstartigen Auswölbungen und einem Paar oder einer Gruppe von schmalen Leisten auf, die häufig quer gekerbt sind. Die Enden sind durch eine kräftige Rippe oder eine Leiste auf der Außenseite verdickt. Zwischen den einzelnen Ringen bestehen große Unterschiede in der Ausprägung des Querschnitts, der kreisrund, oval, D-förmig bis dreieckig oder breit C-förmig sein kann.
Synonym: grob geperlter Armring.
Datierung: ältere Eisenzeit, Hallstatt C–D (Reinecke), 8.–6. Jh. v. Chr.
Verbreitung: Süddeutschland, Ostfrankreich, Schweiz, Österreich, Tschechien.
Literatur: Schmid-Sikimić 1996, 41–44; Nagler-Zanier 2005, 11–31; Siepen 2005, 9–30; 74–76.
Anmerkung: Auffallend ist eine Anzahl von besonders kleinen Ringen mit einem Durchmesser um 4,2–5,0 cm. Die Beigabe in Kindergräbern ist belegt (Zürn 1987, Taf. 73 B1; 505 E; Nagler-Zanier 2005, 20–21).

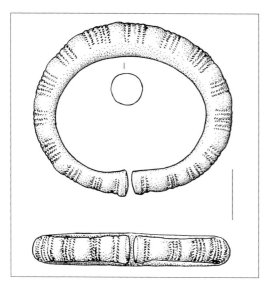

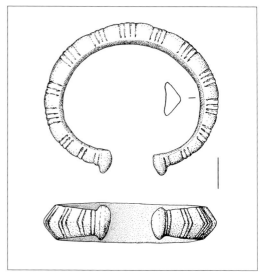

1.1.3.7.2.1. 1.1.3.7.2.2.

1.1.3.7.2.1. Massiver rundstabiger Armring mit verdickten Enden und Rippenverzierung

Beschreibung: Der rundstabige Armring hat seine größte Stärke von 1,0–1,3 cm im mittleren Bereich und nimmt in der Regel zu den Enden hin leicht ab. Die Enden bestehen aus einem kräftigen Wulst oder einem abgesetzten, flach kugeligen Knopf. Der Ringstab ist umlaufend verziert. Meistens handelt es sich um eine rhythmische Folge aus einem breiten flachen Wulst und einer Gruppe von drei bis fünf schmalen Rippen. In einigen Fällen sind die Rippen oder die Einziehungen zwischen den Rippen mit Quer- oder Schrägkerben hervorgehoben. Es gibt Ringe mit einer wenig ausgeprägten Profilierung, bei denen die Verzierung auf Kerbgruppen reduziert ist.
Synonym: Nagler-Zanier Gruppe A.
Untergeordneter Begriff: alternierend gerippter Armring; Typ Hallstatt Grab 49; Typ Traunkirchen.
Datierung: ältere Eisenzeit, Hallstatt C (Reinecke), 8.–7. Jh. v. Chr.
Verbreitung: Rheinland-Pfalz, Hessen, Baden-Württemberg, Bayern, Oberösterreich.
Relation: 1.1.3.6.4. Offener Armring mit Stempelenden.

Literatur: Schumacher 1972, 34–35; Zürn 1987, Taf. 128 C; Sehnert-Seibel 1993, 31–32; Stöllner 2002, 80; Nagler-Zanier 2005, 11–15 Taf. 1,6; Siepen 2005, 9–14; 74–76; Schumann u. a. 2019, 216.

1.1.3.7.2.2. Massiver D-förmiger Armring mit verdickten Enden und Kerbverzierung

Beschreibung: Der Ringumriss beschreibt ein Oval. Der Querschnitt des Bronzerings ist dreieckig bis D-förmig. Er ist in Ringmitte mit 1,2–1,8 × 0,6–1,2 cm am größten und verjüngt sich leicht den Enden zu. Den Abschluss bilden flach kugelförmige bis linsenförmige Knöpfe, die auf der Innenseite meistens etwas abgeflacht sind. Sie setzen sich deutlich vom Ringstab ab. Die Endknöpfe sind in der Regel unverziert; nur vereinzelt weisen sie einzelne Querrillen auf. Der Dekor des Ringstabs nimmt die gesamte Außenseite ein. Er ist vor dem Guss auf das Wachsmodell aufgebracht. Dadurch kommt es häufig zu einer plastischen Ausformung, bei der die Stege zwischen zwei Kerben zu flachen Rippen werden und sich die unverzierten Zwischenräume kissenartig aufwölben. Das häufigste Motiv besteht aus Gruppen von Querkerben. Sie können um sparrenartige Anordnungen

ergänzt sein. Gelegentlich werden Doppellinien durch sichelförmige Punzen zu Leiterbändern.

Synonym: massiver Armring mit Stempelenden; Armring mit Stollenenden und Querrippenverzierung; Typ Schötz; Nadler-Zanier Gruppe B.

Untergeordneter Begriff: Typ Hallstatt Grab 68.

Datierung: ältere Eisenzeit, Hallstatt C–D1 (Reinecke), 7.–6. Jh. v. Chr.

Verbreitung: Rheinland-Pfalz, Hessen, Baden-Württemberg, Bayern, Ostfrankreich, Schweiz, Oberösterreich.

Literatur: Kunkel 1926, 169; Schumacher 1972, 33–34; Heynowski 1992, Taf. 3,2; Sehnert-Seibel 1993, 31–32; Schmid-Sikimić 1996, 41–44; Koepke 1998, 51; Nagler-Zanier 2005, 16–17; Siepen 2005, 10.

1.1.3.7.2.3. Breiter Armring mit Rippenverzierung

Beschreibung: Die größte Stärke des ovalen Armrings befindet sich in Ringmitte und beträgt 1,2–2,9 cm. Der Querschnitt ist D-förmig. Den Enden zu verjüngt sich der Ring deutlich. An den Enden sitzen stollenartige Verdickungen in Form einer kräftigen Rippe, die auf der Innenseite abgeflacht ist. Das Stollenende kann durch ein oder zwei kräftige Einkehlungen abgesetzt sein. Selten weist es eine eigene Verzierung aus sparrenartig angeordneten Riefen auf. Die Ringaußenseite zeigt eine rhythmisch angeordnete Verzierung aus jeweils einem breiten kräftigen Wulst und zwei schmalen Rippen. Die Rippen sind häufig mit Querkerben versehen.

Untergeordneter Begriff: Raupenarmspange; Typ Hallstatt Grab 944; Typ Kronstorf-Thalling; Typ Linz-Lustenau; Nagler-Zanier Gruppe C; Nagler-Zanier Gruppe D.

Datierung: ältere Eisenzeit, Hallstatt C–D (Reinecke), 8.–6. Jh. v. Chr.

Verbreitung: Bayern, Schweizer Mittelland, Oberösterreich, Niederösterreich.

Literatur: Drack 1970, 23–24; Hoppe 1986, 47 Taf. 1,6–7; Nagler-Zanier 2005, 17–19 Taf. 4,48; Siepen 2005, 14–18.

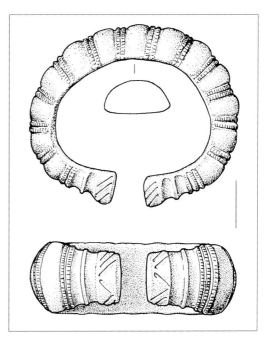

1.1.3.7.2.3.

1.1.3.7.2.4. Breiter gerippter Armring mit sichelförmigem Querschnitt

Beschreibung: Der Ringkörper ist durch die gleichmäßige Abfolge von je einer schmalen, sehr kräftigen Rippe und zwei dünnen Leisten profiliert. In einigen Fällen sind die Leisten kaum ausgeprägt und können durch ein Rillenbündel ersetzt sein. Vereinzelt sind sie mit Querkerben überzogen. Der Querschnitt ist sichel- oder C-förmig, besitzt in Ringmitte mit 2,7–3,9 cm seine größte Breite und verjüngt sich den Enden zu. Die Abschlüsse bestehen aus einem schmalen unverzierten, manchmal leicht eingekehlten Streifen und pfötchenartig abgesetzten, langschmalen Stollen.

Synonym: grob geperlter Manschettenarmring; Raupenarmring; Nagler-Zanier Gruppe E.

Datierung: ältere Eisenzeit, Hallstatt C (Reinecke), 8.–7. Jh. v. Chr.

Verbreitung: Bayern, Oberösterreich, Schweiz.

Literatur: Dannheimer/Torbrügge 1961, Taf. 12,1; Schmid-Sikimić 1996, 44–45; Nagler Zanier 2005, 19–20 Taf. 5,57; Siepen 2005, 23–24.

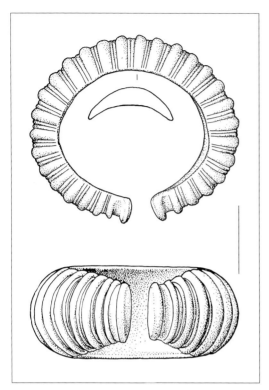

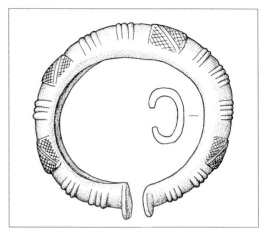

1.1.3.7.2.5.

1.1.3.7.2.4.

1.1.3.7.2.5. Offener rippenverzierter Hohlring

Beschreibung: Der hohl gegossene Armring hat einen C-förmigen Querschnitt mit einer rund gewölbten Außenseite und einer flacheren, gelegentlich durch eine Kante abgesetzten Innenseite, die durch einen breiten Schlitz geteilt ist. Nur selten kommen Stücke mit D-förmigem Querschnitt vor, bei denen die Tonfüllung der Gussform im Ringinneren verblieben ist. Die Ringstärke ist gleichbleibend und liegt bei 1,4–2,2 cm, vereinzelt bis 3,5 cm. In der Regel sitzen kräftige Stollen an den Ringenden. Die Ringoberfläche ist mit einer meistens flach ausgeprägten Rippenverzierung versehen. Dabei können einzelne Querrippen in gleichmäßigen Abständen oder Gruppen von wenigen Rippen im Wechsel mit glatten Abschnitten auftreten. Zu den seltenen Dekoren gehören erhabene Felder mit einer Kreuzschraffur.

Synonym: offener wulstiger Armring mit Rippenverzierung; hohl gegossener Armring mit Buckel-Rippen-Gruppen.
Datierung: ältere Eisenzeit, Hallstatt C (Reinecke), 8.–7. Jh. v. Chr.
Verbreitung: Hessen, Rheinland-Pfalz, Baden-Württemberg, Bayern.
Literatur: Schumacher 1972, 31–32; Zürn 1987, Taf. 322 D; Heynowski 1992, 40–41; Nagler-Zanier 2005, 34–35 Taf. 18–19; Siepen 2005, 120.

1.1.3.7.2.6. Melonenarmband

Beschreibung: Mit dem assoziativen Begriff »Melonenarmband« wird ein breites, stark gewölbtes und quer geripptes Armband bezeichnet. In ausgeprägter Form ähnelt es einem mittleren Kugelsegment. Die Außenfläche ist gleichmäßig durch Querrippen profiliert, wobei sich zwischen solchen Stücken unterscheiden lässt, bei denen die Rippen massiv sind, und Exemplaren, bei denen durch eine Kehlung der Innenseite eine Materialersparnis erreicht wird. Zwischen den Rippen befinden sich in der Regel schmale Leistenpaare, die gekerbt sein können. Eine schmale glatte Zone leitet zu den leistenförmigen Enden über. Dieser Streifen ist häufig mit Kreisaugen oder einer Tremolierstichverzierung versehen. Die Enden ste-

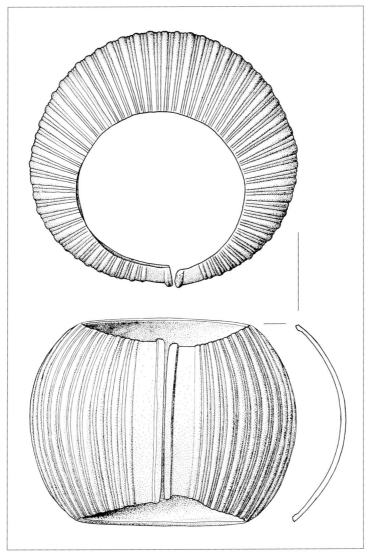

1.1.3.7.2.6.1.

hen dicht zusammen. Sie können ein Riefen- oder Sparrenmuster aufweisen.

Datierung: ältere Eisenzeit, Hallstatt C–D1 (Reinecke), 8.–6. Jh. v. Chr.

Verbreitung: Süddeutschland, Schweiz, Österreich.

Literatur: Parzinger u. a. 1995, 26–29; Nagler-Zanier 2005, 20–31; Siepen 2005, 28–30.

1.1.3.7.2.6.1. Melonenarmband mit glatter Innenfläche

Beschreibung: Das Armband zeichnet sich durch einen C-förmigen Querschnitt aus, der eine maximale Breite von 2,5–12,4 cm besitzt und damit in den Extremmaßen einen fast kugelartigen Gesamteindruck vermittelt. Die Stücke sind in verlorener Form gegossen und besitzen eine glatte Innenfläche. Die Außenfläche ist gleichmäßig mit

schmalen Querrippen überzogen, zwischen denen sich jeweils zwei schmale, häufig quer gekerbte Leisten befinden. Ein etwas breiterer glatter Streifen leitet zu den Enden über. Er kann mit Kreisaugen, einer Winkellinie im Tremolierstich oder einer Mehrfachlinie mit V-förmigen Abschlüssen verziert sein. Die Ringenden selbst bestehen aus einer kräftigen Leiste, die Riefen aufweisen kann, oder aus breit hervorkragenden Stollen. Gelegentlich sind Ringober- und Ringunterkante leicht abgesetzt oder können zur höheren Stabilität verstärkt sein.

Synonym: Melonenarmring mit grob geperltem Ringkörper; Nagler-Zanier Gruppe F.

Datierung: ältere Eisenzeit, Hallstatt C–D1 (Reinecke), 7.–6. Jh. v. Chr.

Verbreitung: Bayern, Salzburg, Oberösterreich, Tirol, Tschechien.

Literatur: Torbrügge 1979, 104 Taf. 63,22; 81,17; Hoppe 1986, 47; Nagler-Zanier 2005, 20–25; Siepen 2005, 28–30.

(siehe Farbtafel Seite 19)

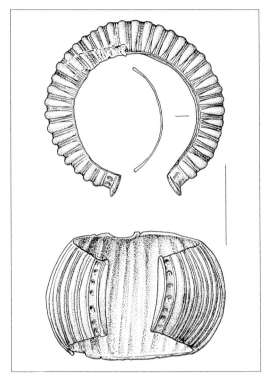

1.1.3.7.2.6.2.

1.1.3.7.2.6.2. Melonenarmband mit gewellter Innenfläche

Beschreibung: Die Herstellung des Armbands erfolgte in Guss- (Nagler-Zanier Gruppe G) oder in Treibtechnik (Nagler-Zanier Gruppe H). Es besitzt einen breiten, C-förmigen Querschnitt von maximal 2,5–7,2 cm Breite und verjüngt sich leicht den Enden zu. Insgesamt wirkt es flach kugelförmig. Zur Stabilisierung sind die Kanten häufig leicht verdickt. Die Enden treten als kräftige Leisten hervor, stehen dicht zusammen und können mit Riefen oder einem Sparrenmuster verziert sein. Ein breiter glatter Streifen trennt sie vom quer gerippten Ringkörper. Hier können sich Kreisaugen oder Tremolierstichreihen befinden. Die weitere Ringaußenseite ist mit einem Wechsel aus schmalen Rippen und einem dünnen Leistenpaar profiliert, was sich auf der Ringinnenfläche als wellige Kehlungen abzeichnet. Die Leistenpaare sind in der Regel quer oder schräg gekerbt.

Synonym: breit geripptes Armband.

Untergeordneter Begriff: Nagler-Zanier Gruppe G; Nagler-Zanier Gruppe H.

Datierung: ältere Eisenzeit, Hallstatt C–D1 (Reinecke), 7.–6. Jh. v. Chr.

Verbreitung: Baden-Württemberg, Bayern, Mähren.

Literatur: Torbrügge 1979, Taf. 63,23; 139,1–2; Hoppe 1986, 47; Zürn 1987, Taf. 185 B1; 191 C; Parzinger u. a. 1995, 26–29; Nagler-Zanier 2005, 26–31.

1.1.3.7.2.6.3. Melonenarmring mit geripptem Ringkörper

Beschreibung: Der Armring ist stark gewölbt. Er besitzt in Ringmitte die größte Stärke mit 2,0–5,0 cm und verjüngt sich den Enden zu gleichmäßig, sodass die lichte Weite leicht asymmetrisch zum Außenumriss liegt. Der Ring ist gegossen und weist eine dünne bis mäßig starke Wandung auf. Die gesamte Außenseite ist mit gleichmäßig breiten Rippen profiliert. Das letzte Stück vor den Enden nimmt ein glatter Streifen ein. Hier kann sich

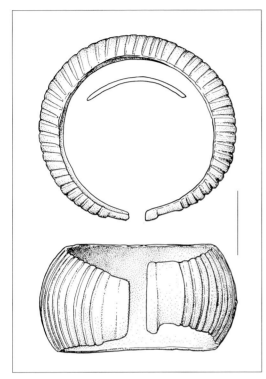

1.1.3.7.2.6.3.

auch eine gravierte oder gepunzte Verzierung befinden. Die Enden selbst werden durch eine kräftige Leiste betont.

Datierung: ältere Eisenzeit, Hallstatt C–D1 (Reinecke), 7.–6. Jh. v. Chr.
Verbreitung: Bayern, Oberösterreich, Tirol.
Literatur: Torbrügge 1979, 104 Taf. 95,16; 105,7; Nagler-Zanier 2005, 20–25; Siepen 2005, 30 Taf. 13–14; Augstein 2015, 68–69 Taf. 55,3.

1.1.3.7.3. Längs geripptes Armband mit Stollenenden

Beschreibung: Die variantenreiche Form weist als Grundmerkmale einen bandförmigen Ringkörper und eine flächige Längsprofilierung auf. In der Regel ist das Armband aus Bronze gegossen. Für die Längsprofilierung sind die einzelnen Rippen im Wachs vorgeformt oder entstehen zwischen kräftig eingeschnittenen Längsriefen. Die Ringinnenseite ist glatt oder dem Ringprofil entspre-

chend gewellt. Die Enden sind verdickt. Dies kann in Form einer – häufig nur außen – angesetzten Rippe, eines tropfenförmigen Wulsts oder einer flachen Leiste geschehen. Bei einigen Stücken wirken die Enden gestaucht. Der weitere Dekor beschränkt sich auf Kerbreihen. Bei den Manschettenarmbändern (1.1.3.7.3.5.) treten dreieckige Durchbrechungen und ringförmige Ösen auf.
Datierung: Bronzezeit, Periode II–III (Montelius), Bronzezeit C–Hallstatt A (Reinecke), 15.–12. Jh. v. Chr.
Verbreitung: Schweden, Dänemark, Deutschland, Schweiz, Österreich, Tschechien.
Literatur: K. Kersten o. J., 48–50; Holste 1939, 67–68; Piesker 1958, 17; Richter 1970, 71–72; Laux 2015, 66–93 Taf. 20,341–31,489.

1.1.3.7.3.1. Längs geripptes Stollenarmband

Beschreibung: Das gegossene Armband ist in der Mitte mit 2,5–4,5 cm am breitesten und wird zu den Enden hin etwas schmäler. Es zieht kurz vor dem Ende leicht ein und weitet sich zu mit einer Querrippe versehenen Stollenenden. Die Außenseite ist längs gerippt, wobei die fünf bis zwölf Rippen entsprechend der Außenkontur zu den En-

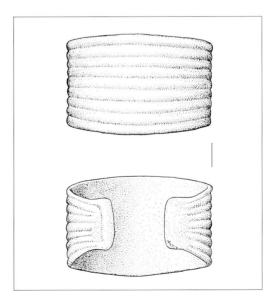

1.1.3.7.3.1.

den hin dichter zusammenkommen. Bei einigen Stücken sind die beiden äußeren und die mittlere Rippe quer gekerbt, selten tritt die Querkerbung nur bei der mittleren Rippe oder bei allen Rippen auf. Die Ringinnenseite ist glatt.

Datierung: ältere Bronzezeit, Periode II (Montelius), 15.–14. Jh. v. Chr.

Verbreitung: Schleswig-Holstein, Niedersachsen, Dänemark.

Literatur: K. Kersten o. J. 48–49; Holste 1939, 68; Piesker 1958, 17; Aner/Kersten 1981, Taf. 72,3302o; Laux 2015, 66–93 Taf. 20,341–31,489; Laux 2021, 28.

1.1.3.7.3.2. Längs geripptes Armband mit Stollenenden

Beschreibung: Das Armband besitzt eine lorbeerblattförmige Grundform. Es ist in der Mitte mit 1,1–1,9 cm am breitesten und zieht zu den Enden hin kontinuierlich ein. An den Enden sitzen breite Stollen. Sie sind tropfenförmig, scheibenförmig oder pufferartig, können flach oder leicht aufgewölbt sein. Die beiden Enden eines Armbands können sich in ihrer Ausprägung sehr unterscheiden. Die Außenseite des Armbands ist durch zwei bis sechs tiefe kräftige Längsriefen gleichmäßig gerippt. Die Rippen folgen der Außenkontur und laufen an den Enden frei nebeneinander aus. Die Form Sinzenhof besitzt drei runde Rippen und fla-

che Ränder. Die Rippen können mit Querkerben verziert sein. Die Stollenenden bleiben glatt.

Untergeordneter Begriff: längs geripptes Armband Form Sinzenhof.

Datierung: mittlere bis späte Bronzezeit, Bronzezeit C–Hallstatt A (Reinecke), 15.–12. Jh. v. Chr.

Verbreitung: Bayern, Hessen, Sachsen, Schweiz, Niederösterreich, Tschechien.

Literatur: Willvonseder 1937, 129 Taf. 54,8; Holste 1939, 67; Torbrügge 1959, 76; Hundt 1964, Taf. 12,14; von Brunn 1968, 182 Taf. 192,8; Richter 1970, 71–73 Taf. 25,378; Hochstetter 1980, 50 Taf. 19,5; 37,11; 40,8–9; Pászthory 1985, 41–44 Taf. 11,87–13,107; A. Hänsel 1997, 64–65 Taf. 3,1–3; 17,3–4; 25,4–5; 27,9; 33,8–9; 34,9.11.

1.1.3.7.3.3. Geripptes Armband Typ Unterbimbach

Beschreibung: Das 1,3–2,8 cm breite, gleichbleibend starke Armband ist aus Bronze gegossen. Dabei ist die Außenseite durch tiefe Längsriefen in fünf bis sieben Längsrippen unterteilt, während die Innenseite glatt ist. Die Riefen laufen an den Enden frei nebeneinander aus. Kurz vor den Enden verjüngt sich das Armband. Dabei wirkt es, als ob die Kanten am Wachsmodel nach innen umgeschlagen wären. Den Abschluss bilden kurze stabartige Abschnitte, die abgerundet oder leicht gestaucht sein können. Bei einigen Armbändern

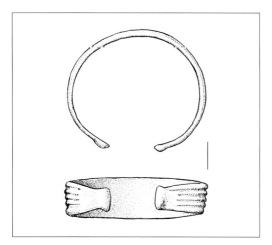

1.1.3.7.3.2.

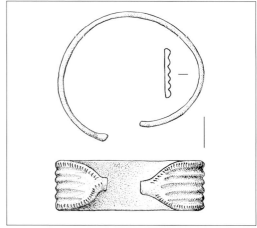

1.1.3.7.3.3.

tritt eine Kerbung der Rippen auf, wobei entweder einzelne Rippen durchgängig dekoriert sind oder durch einen Wechsel von Dekorabschnitten auf verschiedenen Rippen ein Schachbrettmuster entsteht.

Datierung: mittlere Bronzezeit, Bronzezeit C2 (Reinecke), 14. Jh. v. Chr.

Verbreitung: Hessen, Thüringen, Niedersachsen.

Literatur: Holste 1939, 67–68; Holste 1953, Karte 6; Feustel 1958, 89 Taf. 38,2–5.7.9–10; Richter 1970, 68–70 Taf. 24, 355–370; Laux 2015, 75–76 Taf. 23,388.

1.1.3.7.3.4. Längs geripptes Armband mit eingezogenen Enden

Beschreibung: Das schmale Armband weist auf der Außenseite eine feine Längsrippung auf. Die Rippen können gleich breit sein oder von einer etwas stärkeren Mittelrippe aus zum Rand hin schmäler werden. Gelegentlich tritt zusätzlich eine Kerbverzierung auf. Der Ring ist gleichbleibend breit und verschmälert sich erst kurz vor den Enden. Diese Verjüngung kann allmählich (1.1.3.7.3.4.1.) oder stufenartig erfolgen (1.1.3.7.3.4.2.). Die Enden sind leicht verdickt. Dazu ist in der Regel auf der Außenseite eine schmale Leiste aufgelegt. Die Enden können aber auch gestaucht wirken. Sie stehen dicht zusammen.

Datierung: ältere Bronzezeit, Periode III (Montelius), 13. Jh. v. Chr.

Verbreitung: Schleswig-Holstein, Dänemark.

Literatur: Kersten o. J., 48–50.

1.1.3.7.3.4.1. Schmales Armband mit schwach eingezogenen Enden

Beschreibung: Das schmale Armband weist ein verrundet dachförmiges Profil auf. Die Außenseite ist gleichmäßig mit feinen Längsrippen versehen. Gelegentlich zeigen sie Kerbgruppen, wobei die gekerbten und die freien Abschnitte auf benachbarten Rippen alternierend angebracht sind und sich dadurch ein Schachbrettmuster ergibt. Die Kanten des Armbands ziehen an den Enden leicht ein. In diesem Bereich setzt die Längsrippung aus. Ein einfacher Knopf bildet den Abschluss.

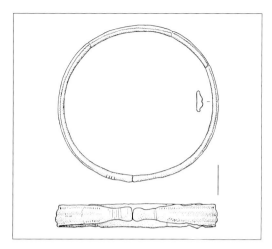

1.1.3.7.3.4.1.

Synonym: Kersten Form B2.

Datierung: ältere Bronzezeit, Periode III (Montelius), 13. Jh. v. Chr.

Verbreitung: Schleswig-Holstein, Dänemark.

Relation: [Beinring] 1.1.3.2.1. Schmaler längs gerippter Beinring.

Literatur: K. Kersten o. J., 48–49 Abb. 4; Aner u. a. 2008, Taf. 37,5767.

1.1.3.7.3.4.2. Geripptes Armband mit scharf einziehenden Enden

Beschreibung: Das Armband besitzt einen etwa dreieckigen Querschnitt. Das Profil wird häufig von einem kräftigen Längswulst bestimmt, an den sich auf beiden Seiten mehrere schmale Rippen anschließen. Vielfach sind die Rippen mit kurzen Gruppen von Querkerben verziert, die im Wechsel mit gleich langen freien Stücken stehen und durch ein Alternieren bei benachbarten Rippen zu einem Schachbrettmuster führen. Im Bereich der Enden verschmälert sich das Armband stufenartig auf einen Stab mit D-förmigem Querschnitt, der den Mittelwulst verlängert. Pufferförmige Verdickungen bilden die Abschlüsse.

Synonym: Kersten Form B3.

Datierung: ältere Bronzezeit, Periode III (Montelius), 13. Jh. v. Chr.

Verbreitung: Schleswig-Holstein, Dänemark.

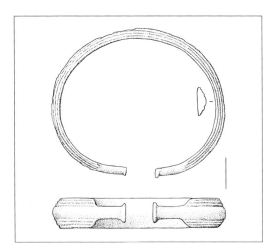

1.1.3.7.3.4.2.

Literatur: Splieth 1900, 47 Taf. 6,108; K. Kersten
o. J., 48–50 Abb. 4; Nortmann u. a. 1979, 26
Abb. 4,7; Aner/Kersten 1993, Taf. 25,9434 B6.

1.1.3.7.3.5. Manschettenarmband

Beschreibung: Das breite manschettenartige
Armband besteht aus einem dünnen Bronzeman-
tel. Das Profil der Außenseite bildet sich auf der
Innenseite ab. Die kräftigen Längsrippen können
von schmalen Leisten begleitet sein. Die Anord-
nung der Rippen kann als gleichmäßig gewellte
Fläche, als Mittelgrat oder als Mittelwulst mit fla-
chen Seitenstreifen erfolgen. Die Manschetten-
enden sind mit breiten Leisten verstärkt und
können mit Riefen verziert sein. Charakteristisch
sind – meistens ein oder zwei – dreieckige Durch-
brechungen, die an beiden Enden direkt im An-
schluss an die Abschlussleiste sitzen. Sehr häufig
weist die Manschette mehrere ringförmige Ösen
auf, die Klapperbleche, Ringlein oder Stabanhän-
ger fassen.
Datierung: jüngere Bronzezeit, Periode IV–V
(Montelius), 10.–8. Jh. v. Chr.
Verbreitung: Norddeutschland, Dänemark,
Schweden.
Literatur: Sprockhoff 1956, Bd. 1, 179–181;
Ørsnes 1958, 53–56; Baudou 1960, 61–62; J.-P.
Schmidt 1992, 63.

1.1.3.7.3.5.1.

1.1.3.7.3.5.1. Schmales flach gewölbtes Manschettenarmband

Beschreibung: Das variantenreiche Armband
besitzt einen geknickten dachförmigen, einen
C-förmigen oder einen flach Ω-förmigen Quer-
schnitt. Die Enden schließen gerade ab und sind
durch eine Leiste oder einen breiten plattenarti-
gen Wulst verdickt. Im Anschluss daran befinden
sich eine oder zwei dreieckige Durchbrechungen.
In diesem Bereich können die Manschettenrän-
der in einem runden Bogen eingezogen sein. Der
Manschettenkörper ist häufig entlang des Mit-
telgrats mit einer doppelten Leiste versehen, die
sich im vorderen Ringbereich teilt und jeweils in
einem Bogen zu den Rändern führt, wo sich die
Leiste fortsetzt. Zwei oder drei Ringösen können
über die Manschette verteilt sein. Sie tragen kleine
Ringlein oder Stabanhänger.
Datierung: jüngere Bronzezeit, Periode IV–V
(Montelius), 10.–8. Jh. v. Chr.
Verbreitung: Norddeutschland, Dänemark.
Literatur: Sprockhoff 1956, Bd. 1, 179–180; Bd. 2,
Taf. 45,3.4.8.10; Ørsnes 1958, 53–56; Baudou 1960,
61; J.-P. Schmidt 1993, 63 Taf. 89,17; Hundt 1997,
Taf. 21,3–4.8–10; 27,12–18; 35,21; 102,6–7.

1.1.3.7.3.5.2. Gewelltes Manschettenarmband

Beschreibung: Die Grundform ist zylindrisch. Es
kann eine geringe Abweichung zwischen dem
oberen und dem unteren Durchmesser bestehen,
sodass sich eine leicht konische Form ergibt. Das
Manschettenarmband ist aus Bronze gegossen.
Das Profil ist durch gleichmäßig breite Längsrip-
pen gewellt, was sich auf Außen- und Innenseite

1.1.3.7.3.5.2.

abzeichnet. Die Enden sind mit Leisten versehen. An einer oder mehreren Stellen befinden sich dreieckige Durchbrechungen, deren breite Seite direkt an die Abschlussleiste anschließt. Sehr häufig befinden sich paarig oder mehrpaarig angeordnete Ringösen auf der Manschettenwandung. Sie sind bereits mit dem Guss des Armbands entstanden und fassen Klapperbleche, stabförmige Anhänger oder kleine Ringlein. Es lassen sich breite Armbänder mit einer Manschettenhöhe von 5–11 cm und etwas schmaleren Rippen (Baudou XVIII B 1) von schmalen Manschettenarmbändern unterscheiden (Baudou XVIII B 2), deren Höhe in der Regel bei 2–4 cm liegt und deren Rippen etwas breiter sind.

Synonym: Baudou Typ XVIII B.
Datierung: jüngere Bronzezeit, Periode V (Montelius), 9.–8. Jh. v. Chr.
Verbreitung: Dänemark, Schweden, Norddeutschland.
Relation: 1.1.1.3.8.2.3. Gegossenes Manschettenarmband; 1.1.3.8.2.6.2. Melonenarmband mit gewellter Innenfläche.
Literatur: Splieth 1900, 71–72 Taf. 10,200; Sprockhoff 1956, Bd. 1, 180–181; Baudou 1960, 62 Taf. 13; Laux 2015, 99 Taf. 34,531–534.
(siehe Farbtafel Seite 20)

1.1.3.8. Eidring

Beschreibung: Der Ring besitzt einen kreisrunden bis ovalen, einen D- oder C-förmigen Querschnitt und einen ovalen Umriss. Die Ringstärke ist gleichbleibend oder verjüngt sich leicht den Enden zu. Die Abschlüsse zeigen ausgeprägte knopfartige Verdickungen, die massiv sein können und häufig als kräftiger Wulst nur auf der Außenseite hervortreten. Sie können auch schälchenförmig eingetieft sein, wobei ebenfalls die Varianten als runde oder ovale Form oder als Halbschale mit glatter Innenseite vorkommen. Der Ringstab und die Endknöpfe selbst können mit Querrillen verziert sein. Die Ringe bestehen aus Gold oder Bronze.
Datierung: jüngere Bronzezeit, Periode IV–VI (Montelius), 10.–7. Jh. v. Chr.
Verbreitung: Südschweden, Dänemark, Norddeutschland, Nordpolen.
Literatur: Thomsen 1837, 43–44; Kossinna 1917; Sprockhoff 1937, 47–48; Sprockhoff 1956, Bd. 1, 181–187; Baudou 1960, 64–66; J.-P. Schmidt 1993, 60–61; Pahlow 2006, 50–53; Laux 2015, 210–211; Kaul 2019; Knoll 2019.

1.1.3.8.1. Massiver Eidring mit Schälchenenden

Beschreibung: Der massive Ring mit einem kreisrunden oder ovalen Querschnitt besteht aus Gold oder Bronze. Die Ringstärke ist gleichbleibend oder verjüngt sich nur geringfügig von der Mitte zu den Enden. Typisch sind die ausgeprägten Endknöpfe, die weit ausgestellt und schälchenartig oder trichterförmig hohl sind. Die Endknöpfe sind mit Rillen und Riefen teils treppenartig profiliert. Darauf folgt jeweils eine breite Zone aus Querrillen, die von leichten Rippen oder Leiterbändern unterbrochen sein kann. Die Zone schließt häufig mit einem Winkelband ab, das mit kurzen Punktreihen akzentuiert wird. Der Mittelteil ist nicht verziert.
Synonym: Form Depekolk; Baudou Typ XIX D 1e; Schmidt Typ E1a.
Datierung: jüngere Bronzezeit, Periode IV–V (Montelius), 10.–8. Jh. v. Chr.
Verbreitung: Südschweden, Dänemark, Norddeutschland, Nordpolen.

1.1.3.8.1.

1.1.3.8.2.

Literatur: Thomsen 1837, 43–44; Splieth 1900, 71 Taf. 10,197; Kossinna 1917; Sprockhoff 1937, 47 Taf. 18,15; Sprockhoff 1956, Bd. 1, 181–187; Baudou 1960, 64–66; Hundt 1997, Taf. 47,9–13; J.-P. Schmidt 1993, 60 Taf. 61,6; 87,15; Pahlow 2006, 50–53.
(siehe Farbtafel Seite 20)

1.1.3.8.2. Massiver Eidring mit Halbstollen

Beschreibung: Der Ring besteht aus Bronze und hat einen ovalen oder D-förmigen Querschnitt. Die Enden sind durch Halbstollen gekennzeichnet, die als Wulst die Außenseite profilieren, während die Ringinnenseite glatt ist. Gelegentlich treten Querrillengruppen an den Enden auf.
Synonym: Form Hemmelsdorf; Baudou Typ XIX D 1a; Schmidt Typ E2a.
Datierung: jüngere Bronzezeit, Periode IV–V (Montelius), 10.–8. Jh. v. Chr.
Verbreitung: Südschweden, Dänemark, Norddeutschland, Nordpolen.
Literatur: Kossinna 1917; Sprockhoff 1937, 48 Taf. 18,2.13; Sprockhoff 1956, Bd. 1, 181–187;

Baudou 1960, 64–66; J.-P. Schmidt 1993, 60–61 Taf. 6,4; 37,5; Hundt 1997, Taf. 102,2–3; Pahlow 2006, 50–53; Laux 2015, 210–211.

1.1.3.8.3. Eidring mit C-förmigem Querschnitt und Schalenenden

Beschreibung: Der Ringstab besitzt einen C-förmigen Querschnitt, der bei manchen Stücken stark einziehende Ränder aufweisen kann. Vorrangig ist Gold verwendet; es kommen auch Stücke aus Bronze vor. Die Ringstärke ist gleichbleibend oder verjüngt sich nur wenig zu den Enden hin. Im Bereich vor den Enden kann der Ringstab massiv werden. Die Ringabschlüsse bilden große ovale (Baudou Typ XIX D 2a) oder kreisrunde Schälchen (Baudou Typ XIX D 2b). Sie weisen auf der Außen-

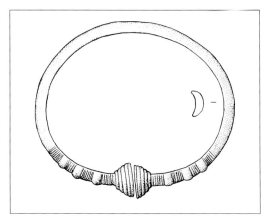

1.1.3.8.3.

seite Querrillen oder Querleisten auf. Gruppen von Querrillen, die mit schmalen Rippen oder Leiterbändern wechseln können, nehmen eine breite Zone im Anschluss ein. Die Ränder des Rings können eine gekerbte Borte aufweisen.

Synonym: Form Höckendorf I; Schmidt Typ E1b.

Untergeordneter Begriff: Baudou Typ XIX D 2a; Baudou Typ XIX D 2b.

Datierung: jüngere Bronzezeit, Periode V–VI (Montelius), 9.–7. Jh. v. Chr.

Verbreitung: Südschweden, Dänemark, Norddeutschland, Nordpolen.

Literatur: Kossinna 1917; Sprockhoff 1956, Bd. 1, 181–186; Baudou 1960, 67; J.-P. Schmidt 1993, 60–61 Taf. 58,5; Hundt 1997, Taf. 47,1–4; Häßler 2003, 53; Pahlow 2006, 50–53; Laux 2015, 299 Taf. 143,1937.

1.1.3.8.4. Eidring mit C-förmigem Querschnitt und Halbstollen

Beschreibung: Der Ring besteht aus Bronze. Selten kann er einen Überzug aus Goldblech aufweisen. Er besitzt einen C-förmigen, auf der Innenseite eingekehlten Querschnitt. Die Enden zeigen auf der Außenseite einen kräftigen Wulst, während die Innenseite glatt ist. Bei einigen Stücken tritt eine Querrillenverzierung beiderseits der Enden auf.

Synonym: Form Höckendorf II; Schmidt Typ E2b.

Datierung: jüngere Bronzezeit, Periode V–VI (Montelius), 9.–7. Jh. v. Chr.

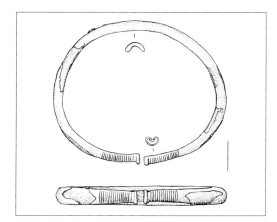

1.1.3.8.4.

Verbreitung: Südschweden, Dänemark, Norddeutschland, Nordpolen.

Literatur: Kossinna 1917; Sprockhoff 1956, Bd. 1, 181–186; Baudou 1960, 67; J.-P. Schmidt 1993, 60–61 Taf. 93,1; Pahlow 2006, 50–53.

1.1.3.9. Armring mit Petschaftenden

Beschreibung: Petschaftenden ähneln in ihrer Grundform einer Halbkugel. Dabei sind die einzelnen Ausprägungen sehr variantenreich. Das Spektrum reicht von konischen Formen über Schälchenformen mit eingezogenem Ende bis hin zu Dosenformen, die aus einem konischen und einem zylindrischen Abschnitt bestehen. Die Enden dominieren den Ring. Sie sind durch eine Kehle oder eine schmale Leiste deutlich vom anschließenden Ringstab abgesetzt. Häufig beschränkt sich die Verzierung des Ringstabs nur auf die den Enden nahen Partien. Sie besteht aus Kreisaugen, in Winkeln angeordneten Riefen oder knotenartigen Verdickungen. Ein zusätzliches Zierfeld sitzt gelegentlich in Ringmitte. Bei anderen Ausführungen ist der Ringstab umlaufend mit einem Dekor versehen. Dabei handelt es sich um Querrillengruppen, Querrippen oder eine kugelige Perlung. Der Ring besteht aus Bronze, vereinzelt aus Gold oder Silber.

Synonym: Armring mit stempelartigen Enden; Armring mit Stempelenden.

Datierung: Eisenzeit, Hallstatt D3–Latène C (Reinecke), 5.–3. Jh. v. Chr.

Verbreitung: Südwestdeutschland, Schweiz, Österreich, Tschechien, Ostfrankreich.

Literatur: H.-J. Engels 1967, 43; Kimmig 1979, 140; Hornung 2008, 55–56; Ramsl 2011, 113; Venclová 2013, 114.

1.1.3.9.1. Armring mit kleinen Petschaftenden

Beschreibung: Der rundstabige drahtförmige Ring weist einfache konische oder halbkugelige Petschaftenden auf. Sie können mit gekerbten Leisten abgesetzt sein und eine Verzierung aus einzeln gesetzten Kreisaugen aufweisen. Weitere eingeschnittene oder punzierte Verzierung be-

findet sich häufig auf der Außenseite der Endab-
schnitte. Hier kommen besonders Winkelmuster
und Kreisaugen vor. Die Ringmitte ist in der Regel
nicht verziert. Eine Ausnahme bilden solche Ringe,
die mit einer umlaufenden Längsrippe profiliert
sind.

Datierung: Eisenzeit, Hallstatt D3–Latène C
(Reinecke), 5.–3. Jh. v. Chr.

Verbreitung: Westdeutschland.

Literatur: Joachim 1968, 108 Taf. 36 B2–3; Haffner
1976, 13 Taf. 65,2–3; 76,10; 84,3; 94,12; 96,17–18;
Joachim 1997, Abb. 4,6–10; 6,13; 15,13.

1.1.3.9.1.1. Drahtartiger Armring
mit abgesetzten Enden

Beschreibung: Der drahtartig dünne Armring be-
sitzt einen ovalen Umriss und einen ovalen Quer-
schnitt. Die Stärke von 0,3–0,4 cm kann den Enden
zu geringfügig zunehmen. Die Enden sind gerade
und durch eine einfache oder doppelte Einschnü-
rung abgesetzt. Der Ring besitzt in der Regel keine
Verzierung, kann aber auch einige Quer- oder
Schrägkerben an beiden Enden aufweisen.

Datierung: jüngere Eisenzeit, Latène A
(Reinecke), 5. Jh. v. Chr.

Verbreitung: Rheinland-Pfalz, Hessen, Bayern,
Thüringen, Oberösterreich.

Literatur: Pauli 1978, 160; Krämer 1985, Taf. 67;
Heynowski 1992, 67 Taf. 37,1; Tiefengraber/
Wiltschke-Schrotta 2012, 165.

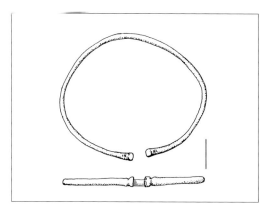

1.1.3.9.1.1.

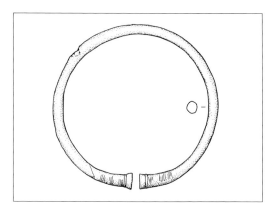

1.1.3.9.1.2.

1.1.3.9.1.2. Drahtförmiger Armring
mit kleinen Petschaftenden

Beschreibung: Der dünne Ring besitzt einen
kreisförmigen oder ovalen Umriss. Die Ringstärke
kann zu den Enden hin etwas zunehmen, ist aber
überwiegend gleichbleibend. Die Enden werden
durch kleine, flach kegelförmige oder konische
Knöpfe gebildet. Sie können mit einer oder meh-
reren Rillen oder dünnen Rippen abgesetzt sein.
Weiterer Dekor findet sich auf der Ringaußenseite
auf einem Streifen beiderseits der Enden. Er be-
steht aus quer oder winklig angeordneten Rillen
oder einzeln gesetzten Kreisaugen. Selten ist die
gesamte Ringaußenseite mit Gruppen von Quer-
kerben bedeckt.

Datierung: Eisenzeit, Hallstatt D3–Latène B1
(Reinecke), 5.–4. Jh. v. Chr.

Verbreitung: Schweiz, West- und Süddeutsch-
land, Österreich.

Relation: [Beinring] 1.2.3.1. Beinring mit kleinen
Petschaftenden; [Halsring] 1.3.7.1. Drahtförmiger
Halsring mit Stempelenden.

Literatur: Bittel 1934, 72; Joachim 1968, 108
Taf. 36 B2–3; Drack 1970, 49–50; Penninger 1972,
Taf. 58,7–10; H.-J. Engels 1974, Taf. 57 B2–3;
Haffner 1976, Taf. 65,2–3; 74,1.2.14; 76,10; Joachim
1977a, Abb. 15,6; 16,7; Stähli 1977, 105; Tanner
1979, H. 11, Taf. 27,3; Zürn 1987, 164 Taf. 322 G1;
Joachim 1997, 78 Abb. 4,6; Kaenel 1990, 222;
Hornung 2008, 56 Taf. 31,1–2.

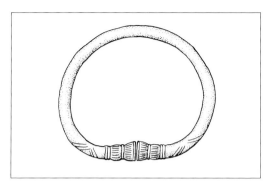

1.1.3.9.1.3.

1.1.3.9.1.4.

1.1.3.9.1.3. Armring mit kleinen Petschaftenden und einem Knoten

Beschreibung: Der dünne drahtartige Ring ist gleichbleibend stark oder verdickt sich leicht an den Enden. Dort sind durch Einschnürungen ein kugeliger Knoten und ein flach kegelförmiger Puffer angelegt, die den Gesamteindruck des Rings bestimmen. Sie können vasen- oder mohnkapselförmig ausfallen. Die Einschnürungen können durch schmale Rippen oder Querrillen konturiert sein. Häufig zeigen Kugel und Puffer gleichermaßen eine umlaufende Folge von Längskerben oder einzeln gesetzten Kreisstempeln. Eine Zone beiderseits der Enden ist in der Regel auf der Außenseite mit in Winkeln angeordneten Rillen oder Leiterbändern dekoriert. Ein anderer Dekor besteht aus dicht angeordneten, feinen Querrillen oder kräftigen Querkerben, die den gesamten Ringstab überziehen.

Datierung: jüngere Eisenzeit, Latène A–B1 (Reinecke), 5.–4. Jh. v. Chr.

Verbreitung: West- und Süddeutschland, Nordostfrankreich, Schweiz, Österreich.

Relation: [Halsring] 1.3.7.2. Halsring mit einfachem Knoten und Stempelende.

Literatur: Bittel 1934, 72; H.-J. Engels 1967, 43 Taf. 22 A2; 22 B2; 23 A4; Stümpel 1967/69, 20 Abb. 13; H.-J. Engels 1974, Taf. 57 B3–4; Krämer 1985, Taf. 66 H; Kaenel 1990, 228; Ramsl 2011, 113; Tori 2019, 195 Taf. 63,502.

1.1.3.9.1.4. Zweiknotenarmring

Beschreibung: Der Armring mit einem kreisförmigen Umriss besitzt in der Regel einen rundstabigen Ringkörper. Die Enden stehen dicht zusammen. Sie sind jeweils mit einer Gruppe von Wülsten profiliert, deren Stärke sich zu den Enden hin aufbaut. Eine zweite Wulstgruppe befindet sich in Ringmitte. Sie spiegelt in Größe und Ausprägung die Profilierung der Enden. Auf der Ringaußenseite kann sich zwischen den Wulstgruppen ein umlaufendes Rillenband befinden.

Datierung: jüngere Eisenzeit, Latène A–C1 (Reinecke), 5.–3. Jh. v. Chr.

Verbreitung: Rheinland-Pfalz, Schweiz, Oberösterreich, Tschechien.

Relation: 1.1.3.9.2.6. Armring mit Petschaftenden und plastisch verziertem Mittelteil.

Literatur: Joachim 1968, 108; Waldhauser 1978, Taf. 10; Tanner 1979, H. 9, Taf. 16,4–5; Kaenel 1990, 242; 246 Taf. 8,6; 54,4–5; Joachim 2005, 298 Abb. 15,14; 19,11; Wendling/Wiltschke-Schrotta 2015, 139; 171.

1.1.3.9.2. Armring mit großen Petschaftenden

Beschreibung: Das Erscheinungsbild des Rings wird durch die Petschaftenden bestimmt. Sie sind halbkugelig, schälchenförmig oder dosenförmig. Meistens ist das Ende glatt, selten eingewölbt. Durch schmale Leisten kann die Kontur der Enden hervorgehoben sein. Als Verzierung kommen

grafische Elemente wie Rillengruppen und Kreisaugen und plastischer Dekor in Form von Wülsten und Ranken vor. An die Petschaftenden schließt sich häufig eine Zierzone an, die jeweils etwa ein Viertel des Ringumfangs ausmacht und aus knotenartigen Verdickungen, Fischblasenmustern, Querwülsten, eingeschnittenen Winkelmustern, Schraffen oder Kreisstempeln bestehen kann. Gelegentlich befindet sich eine weitere Zierzone in Ringmitte. Eine andere Ausprägung nehmen Ringe ein, die umlaufend mit einem plastischen Rapport versehen sind. Meistens handelt es sich um eine Knöpfelung oder Querwulstung, selten ist eine Aneinanderreihung von kleinen Scheibchen. Der Ring besteht aus Bronze, vereinzelt aus Silber oder Gold.
Datierung: jüngere Eisenzeit, Latène B–C (Reinecke), 4.–3. Jh. v. Chr.
Verbreitung: West- und Süddeutschland, Schweiz, Österreich, Ostfrankreich, Tschechien.
Literatur: Joachim 1968, 108; 133; Haffner 1976, 13; 16; Pauli 1978, 162–163; Krämer 1985, 22; Hornung 2008, 56.

1.1.3.9.2.1. Armring mit einfachen Petschaftenden

Beschreibung: Der rundstabige drahtförmige Ring weist einfache etwa halbkugelige Petschaftenden auf. Sie können mit gekerbten Leisten abgesetzt sein und eine Verzierung aus einzeln gesetzten Kreisaugen aufweisen. Weitere eingeschnittene oder punzierte Verzierungen befinden sich in der Regel auf der Außenseite der Endabschnitte. Hier kommen besonders Winkelmuster und Kreisaugen vor. Die Ringmitte ist nicht verziert. Eine Ausnahme bilden solche Ringe, die mit einer umlaufenden Längsrippe profiliert sind.
Datierung: jüngere Eisenzeit, Latène A–B1 (Reinecke), 5.–4. Jh. v. Chr.
Verbreitung: Südwestdeutschland.
Relation: [Halsring] 1.3.8.1. Schälchenhalsring ohne Knoten.
Literatur: Joachim 1968, 108 Taf. 36 B2–3; Haffner 1976, 13 Taf. 65,2–3; 76,10; 84,3; 94,12; 96,17–18; Joachim 1997, Abb. 4,6–10; 6,13; 15,13.

1.1.3.9.2.2. Armring mit großen Petschaftenden und einem Knoten

Beschreibung: Die Ringenden treten als große Stempel hervor. Ihre Grundform ist konisch, halbkugelig oder fassförmig mit einem ausgeprägten Rand. Die Profilkanten können durch schmale Leisten oder feine Rillen betont sein. Die Petschaftenden sind verschiedentlich mit einem Band aus engen Kerben abgegrenzt. Es folgt eine kugelige Verdickung, die auf beiden Seiten durch starke Einschnürungen abgesetzt ist. Zusätzlich können schmale Leisten auftreten. Als weitere Verzierung kommen gelegentlich einzelne Kreisaugen vor. Der daran anschließende Ringstab ist häufig leicht verdickt und kann sich zur Ringmitte leicht verjün-

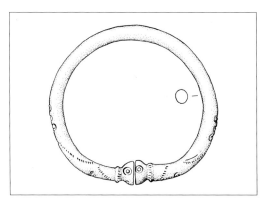

1.1.3.9.2.1.

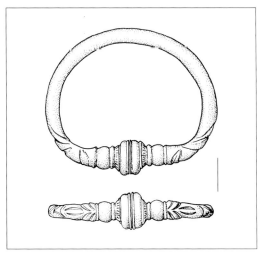

1.1.3.9.2.2.

gen. Kräftige Riefen bilden vielfach ein rautenförmiges, auf eine Mittellinie zulaufendes Muster. Bei einigen Stücken befindet sich hier eine stilisierte menschliche Maske.
Datierung: jüngere Eisenzeit, Latène B (Reinecke), 4. Jh. v. Chr.
Verbreitung: Südwestdeutschland.
Relation: [Halsring] 1.3.8.2. Schälchenhalsring mit einem Knoten.
Literatur: Stümpel 1967/69, 20 Abb. 13; H.-J. Engels 1974, 46; Hornung 2008, 56 Taf. 3,6–7; 67,1. *(siehe Farbtafel Seite 20)*

1.1.3.9.2.3. Armring mit großen Petschaftenden und mehreren Knoten

Beschreibung: Große kegelförmige Petschaftenden sowie eine daran anschließende, plastisch verzierte Zone aus mehreren, meistens zwei oder drei kugeligen oder olivenförmigen Verdickungen kennzeichnen den Ring. Die Knoten sind durch Einschnürungen oder schmale Leisten gegeneinander abgesetzt und können mit einzelnen Kreismustern versehen sein. Weitere Verzierung kann sich auf den Einkehlungen zwischen den Knoten befinden. Der Ringstab verjüngt sich zur Mitte hin. Auf der Außenseite im Anschluss an die plastische Verzierung folgt ein Dekor von Doppelwinkeln aus eingeschnittenen Linien oder Leiterbändern.
Synonym: Haffner Typ 6.
Datierung: jüngere Eisenzeit, Latène B (Reinecke), 4. Jh. v. Chr.
Verbreitung: West- und Süddeutschland.

Relation: [Beinring] 1.2.3.2. Beinring mit kräftigen Petschaftenden und zwei Knoten; [Halsring] 1.3.8.3. Schälchenhalsring mit zwei bis vier Knoten.
Literatur: H.-J. Engels 1974, 46 Taf. 29 B3–4; 32 B2–3; Haffner 1976, 15 Taf. 93,3–4; 115,10; Joachim 1977a, 64 Abb. 27,5–6; Baitinger/Pinsker 2002, 273; Hornung 2008, 56 Taf. 73,11; Willms 2021, 127 Abb. 77.

1.1.3.9.2.4. Gerippter Armring mit Petschaftenden

Beschreibung: Ein gleichbleibend starker Ring mit kreisförmigem Umriss besitzt einen ovalen Querschnitt. Die Enden sind halbkugelig oder fassförmig und häufig ebenfalls oval. Durch Einkerbungen wird eine enge Rippung des Ringstabs erzeugt. Sie ist häufig die einzige Verzierung. Dabei treten die Kerben vielfach nur auf der Ober- und Unterseite auf, während die Außenfläche glatt ist. Eine starke Abnutzung der Ringe kommt dafür ebenso infrage wie eine beabsichtigte Beschränkung der Rippenzier auf die Schmalseiten. Selten kommt zusätzlich ein Kranz von eingestempelten Kreisen oder eine Spirale auf den Enden vor.
Synonym: gerippter Armring mit stempelartigen Enden.
Datierung: jüngere Eisenzeit, Latène B (Reinecke), 4.–3. Jh. v. Chr.

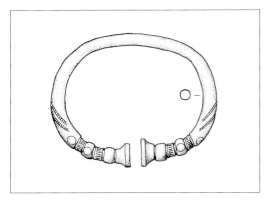

1.1.3.9.2.3.

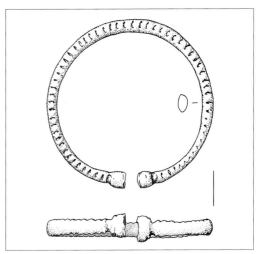

1.1.3.9.2.4.

Verbreitung: Mittel- und Süddeutschland,
Niederösterreich.
Literatur: Krämer 1985, 22 Taf. 31; 38 C; 46 C; 69 B;
91 A; 98; Heynowski 1992, 68 Taf. 42,1; Ramsl
2011, 113 Abb. 83.

1.1.3.9.2.5. Knotenring mit Petschaftenden

Beschreibung: Der Ringstab ist durch ein gleich-
mäßiges perlenartiges An- und Abschwellen ge-
kennzeichnet. Die einzelnen Verdickungen sind
häufig kantig abgesetzt. Sie können eine dichte
Folge bilden, die einer Rippung gleichkommt,
oder erscheinen als eine kugelige Perlung. Die Ein-
schnürungen und die Verdickungen haben etwa
die gleiche Länge. Große fassförmige oder abge-
flacht kugelige Knöpfe bilden die Enden. Sie sind
ebenfalls häufig durch eine Kante abgesetzt, die
quer gekerbt sein kann. Die Enden stehen dicht
zusammen. In wenigen Fällen befinden sich kleine
Buckel auf Ober- und Unterseite der Endknöpfe;
vereinzelt auch auf anderen Verdickungen auf
dem Ringstab in Ringmitte. Zu den weiteren Ver-
zierungen können Spiralriefen auf den Enden und
einzelne Kreisstempel auf allen Verdickungen ge-
hören.
Synonym: geknoteter Ring; geknöpfelter Arm-
ring mit Petschaftenden; Haffner Typ 5.
Datierung: jüngere Eisenzeit, Latène B–C
(Reinecke), 4.–3. Jh. v. Chr.
Verbreitung: West-, Süd- und Mitteldeutschland,
Österreich, Schweiz.

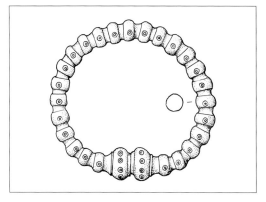

1.1.3.9.2.5.

Relation: [Beinring] 1.2.3.3. Geperlter Beinring
mit Petschaftenden.
Literatur: H. Kaufmann 1959, Taf. 49/50,8; 52,2.12;
H.-J. Engels 1967, 42; Stümpel 1967/69, 18
Abb. 9A; Joachim 1968, 133; Penninger 1972,
Taf. 38 B3; H.-J. Engels 1974, Taf. 9 B2–3; 43 A4–5;
47 A4; Haffner 1976, 15 Taf. 27,6–7; Osterhaus
1982, 236 Abb. 10,3–4; Krämer 1985, 20; Kaenel
1990, 242; Heynowski 1992, 69–70; Joachim 2005,
Abb. 27,29; Hornung 2008, 56–57; Tiefengraber/
Wiltschke-Schrotta 2015, 92.

1.1.3.9.2.6. Armring mit Petschaftenden und plastisch verziertem Mittelteil

Beschreibung: Der Armring besitzt große kräftige
Petschaftenden, die vielfach durch Profilriefen ge-
gliedert sind. Es kommen auch plastische Verzie-
rungen in Form von aneinandergereihten Voluten
vor. Eine breite Zone beiderseits der Enden ist mit
plastischem Dekor versehen. Häufig sind es ver-
schlungene Bänder und Spiralmuster. Qualitäts-
volle Stücke zeigen komplizierte Schlingenmus-
ter. Ein weiteres breites Zierfeld befindet sich in
Ringmitte. Der Dekor ähnelt den Mustern an den
Enden, ist jedoch aufwendiger. Hier befinden sich
verschlungene Zierbänder, Voluten, Spiralen und
Doppelspiralen oder Triskele. Auch menschliche
Masken treten als Zierelemente auf. Die Bereiche
zwischen den Zierfeldern sind glatt und rund-
stabig. Der Ring besteht überwiegend aus Bronze,
goldene Exemplare kommen vor.
Datierung: jüngere Eisenzeit, Latène B2
(Reinecke), 4.–3. Jh. v. Chr.
Verbreitung: Rheinland-Pfalz, Bayern,
Tschechien, Oberösterreich.
Relation: 1.1.3.9.1.4. Zweiknotenarmring.
Literatur: Penninger 1972, Taf. 16,1; Pauli 1978,
162–163; Krämer 1985, 158 Taf. 78D; Joachim
1995, 66–70; Waldhauser 2001, 147; 152; 156; 184;
215; 307; 539; 402; 405; Hornung 2008, 56
Taf. 117,3–4.

1.1.3.9.2.6.

1.1.3.9.2.8.

1.1.3.9.2.7. Armring mit profilierten Hohlbuckelenden

Beschreibung: Der Ring besteht aus Silber und besitzt einen kräftigen massiven Körper mit einem ovalen, verrundet D-förmigen oder kreisförmigen Querschnitt. Eine Abfolge von drei kräftigen, sich in der Stärke steigernden Wülsten und schmalen, quer oder kreuz schraffierten Rippen nimmt die Enden ein. Sie können zur Materialersparnis hohl gefertigt sein und sich zur Innenseite mit einem breiten Schlitz öffnen.
Synonym: Spange mit profilierten Hohlbuckelenden.

1.1.3.9.2.7.

Datierung: jüngere Eisenzeit, Latène B (Reinecke), 4.–3. Jh. v. Chr.
Verbreitung: Südschweiz.
Literatur: Peyer 1980, 60–61 Abb. 3,1–2; Furger/ Müller 1991, 83; 131.

1.1.3.9.2.8. Armring aus Kreisscheiben

Beschreibung: Elf kreisförmige Scheiben von 1,0 cm Durchmesser bilden, durch kurze Stege verbunden, einen Ring. Die Scheiben sind auf der Außenseite mit konzentrischen Kreisen verziert, während die Stege quer gerippt sein können oder in der Mitte etwas anschwellen. Die Ringenden werden durch petschaftförmige Knöpfe gebildet, die kugelig sein können und abgesetzte Ränder besitzen oder ebenfalls flach ausfallen. Sie können eine Verzierung aus S-Ranken aufweisen.
Datierung: jüngere Eisenzeit, Latène B2 (Reinecke), 3. Jh. v. Chr.
Verbreitung: Bayern, Tschechien.
Literatur: Krämer 1985, 151 Taf. 83,13; Waldhauser 2001, 527.

1.1.3.10. Armring mit Scheibenenden

Beschreibung: Der Armring ist kräftig. Er kann massiv oder hohl sein. Kennzeichnend sind die Enden in Form großer quer stehender Scheiben. Ihr

Umriss ist kreisförmig oder oval, kann aber auch verrundet dreieckig sein. Die Scheiben schließen auf der Ringinnenseite glatt ab und stehen auf der Außenseite kellen- oder schirmartig hervor. In abgeschwächter Form können die Enden auch pfötchenförmig sein oder aus einem kräftigen Wulst bestehen. Die Verzierung aus eingeschnittenen Mustern bedeckt die Außenseite flächig. Einzelne Zierelemente können auch leicht plastisch hervorgewölbt sein. Durch Querrillen an den seitlichen Polen ist die Außenseite in zwei Hälften geteilt. Die Ringmitte ist häufig von quer oder schräg verlaufenden Schraffuren, Querrillengruppen oder Anordnungen von Quer- und Längsriefen eingenommen. Weniger häufig kommen Reihen schraffierter Dreiecke oder Winkelbänder vor. Die beiden Endpartien zeigen häufig einen Wechsel von Querrillengruppen und meistens schwachen Rippen. Sie können um Winkelbänder, Bogenmotive und Schrägstrichgruppen ergänzt sein. Als seltene weitere Verzierung treten streifenförmige Einlagen aus Eisen auf.

Datierung: späte Bronzezeit, Hallstatt B3 (Reinecke), 9.–8. Jh. v. Chr.

Verbreitung: Schweiz, Ostfrankreich, Niederlande, Deutschland, Nordpolen.

Literatur: Richter 1970, 154–155; Pászthory 1985, 160–168; 181–186; Bernatzky-Goetze 1987, 72; Rychner 1987, 54.

1.1.3.10.1.

flachen Wulst auf (Astragalierung). Eine Querrillengruppe kann den Abschluss bilden. In seltenen Fällen kann der Ring zur Verzierung quer verlaufende Eisenstreifen aufweisen.

Untergeordneter Begriff: Rychner Form 4.

Datierung: späte Bronzezeit, Hallstatt B3 (Reinecke), 9.–8. Jh. v. Chr.

Verbreitung: Schweiz, Ostfrankreich.

Literatur: Pászthory 1985, 160–164 Taf. 78,929–81,982; Rychner 1987, 54.

1.1.3.10.1. Armring Typ Sion

Beschreibung: Der Umriss ist oval mit einer weiten Öffnung. Der runde Querschnitt verringert sich bei einer maximalen Stärke um 0,8–1,9 cm leicht von der Mitte zu den Enden. Es lassen sich eine massive Variante und eine Hohlform unterscheiden, bei der der Querschnitt C-förmig ist und nur einen schmalen umlaufenden Spalt auf der Innenseite aufweist. Die Ringenden sind kellenförmig und bestehen aus einer quer angeordneten kreisförmigen Scheibe oder ausgeprägten Stollen. Die typbildende Verzierung zeigt breite quer verlaufende Rillenbündel, die durch schmale glatte Streifen unterbrochen sind. Häufig weisen die Endpartien davon abweichend einen Wechsel von jeweils einer schmalen Rippe und einem breiten

1.1.3.10.2. Armring Typ Vinelz

Beschreibung: Die Ringenden sind pfötchen- oder breit stollenförmig oder schließen kellenartig in quer angeordneten Kreisscheiben ab. Der Ringstab besitzt bei den massiven Stücken einen runden oder verrundet D-förmigen Querschnitt; Hohlringe weisen einen C-förmigen Querschnitt mit einem schmalen Schlitz entlang der Innenseite auf. Die größte Stärke von 0,8–2,1 cm befindet sich in Ringmitte. Eine breite zentrale Zone ist mit einer dichten Anordnung von Rillen überzogen, die quer oder selten leicht schräg ausgerichtet sind. An den Ringenden befindet sich eine Astragalierung aus einer Abfolge von schmalen Rippen und breiten flachen Wülsten oder ein Dekor aus Querstrichgruppen.

1.1.3.10.2.

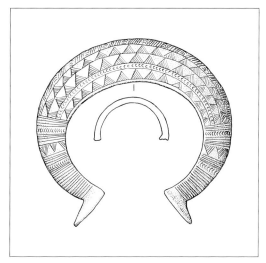

1.1.3.10.3.

Datierung: späte Bronzezeit, Hallstatt B3 (Reinecke), 9.–8. Jh. v. Chr.
Verbreitung: Schweiz.
Literatur: Pászthory 1985, 165–168 Taf. 82,992–87,1054.

1.1.3.10.3. Hohlring Typ Auvernier

Beschreibung: Der sehr gleichmäßig gearbeitete Ring mit halbkreisförmigem Querschnitt nimmt zu den Enden hin leicht an Stärke ab. Die Ringabschlüsse bilden große halbkreisförmige bis ovale Scheibenenden, die quer zum Ringkörper stehen. Nur selten sind es wenig ausgeprägte pfötchenförmige Enden. Der Ringtyp ist durch eine komplexe Linienverzierung charakterisiert. Querrillenbündel teilen die Sichtfläche in einen breiten Mittelteil, der meistens etwa die Hälfte des Rings ausmacht, und die Endpartien. Häufig wiederholt sich das Hauptmotiv des Mittelfeldes als Querstreifen auf den Endpartien. Der Abschnitt direkt vor den Endscheiben ist mit dichten Linienzonen gefüllt. Das Mittelfeld ist variantenreich und kleingemustert verziert. Ein häufiges Motiv sind schräg verlaufende Leiterbänder im Wechsel mit Rillenbündeln. Die Leiterbänder können schräg gegeneinandergestellt sein, sodass Winkel entstehen. Zusätzlich können Längslinien, Punktreihen oder Reihen von

schräg schraffierten Dreiecken entlang der Ränder erscheinen. Ein anderes Hauptmotiv bilden enge Reihen von Dreiecken, die einen Wechsel von schräg schraffierten und gegengestellten glatten Flächen aufweisen können. Ferner treten gegenläufig schraffierte Dreieckreihen auf, die gemeinsam ein Flechtband bilden. Als ergänzende Motive kann ein Längsstreifen in Ringmitte erscheinen, der mit eigenen, teils metopenartig angeordneten Mustern versehen ist, gelegentlich aber einfach frei bleibt.
Synonym: Rychner Form 11.
Datierung: späte Bronzezeit, Hallstatt B3 (Reinecke), 9.–8. Jh. v. Chr.
Verbreitung: Schweiz, Ostfrankreich.
Literatur: Pászthory 1985, 181–185 Taf. 97,1187–100,1224; Rychner 1987, 53–54 Taf. 9,1–4.

1.1.3.10.4. Armring Typ Concise

Beschreibung: Der breite dünnwandige Ring weist ein V-förmig geknicktes Profil mit leicht aufgewölbten Seitenflächen auf. Der Ring verjüngt sich leicht den Enden zu und schließt mit breiten stollenartigen Leisten oder quer gestellten, etwa halbkreisförmigen Scheibenenden ab. Querrillengruppen teilen ein Mittelfeld von den Abschlusszonen. Im Mittelfeld besteht die eingeriefte

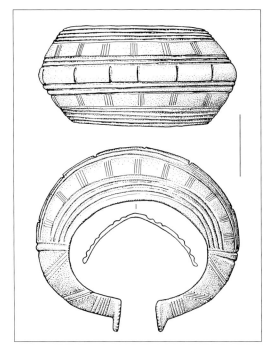

1.1.3.10.4.

Verzierung aus vier gleichmäßig verteilten Längsriefenbündeln, zwischen denen in dichter Folge kurze Querstrichgruppen stehen. Die Endpartien sind mit gegenständigen Bogenmotiven und Linienbündeln verziert.

Datierung: späte Bronzezeit, Hallstatt B3 (Reinecke), 9.–8. Jh. v. Chr.
Verbreitung: Westschweiz.
Literatur: Pászthory 1985, 185–186 Taf. 101,1225–1232.

1.1.3.10.5. Armring Typ Mörigen

Beschreibung: Der hohl gegossene Ring besitzt einen C-förmigen Querschnitt mit einem breiten Spalt auf der Innenseite. Von der größten Ringstärke in Ringmitte kann er sich etwas zu den Enden hin verjüngen. Die Abschlüsse bilden große halbkreisförmige Scheiben. Charakteristisch ist eine Verzierung aus dicht nebeneinander angeordneten schmalen Rippen. Sie verlaufen quer oder leicht schräg und nehmen die gesamte Ringmitte ein. Die Abschnitte an beiden Enden weisen eine andersartige Verzierung auf. Häufig sind gekerbte Rippen, Leiterbänder und schraffierte Dreiecke, Gruppen von Querstrichen oder eine Astragalierung aus dünnen Leisten und flachen Wülsten.
Untergeordneter Begriff: Bernatzky-Goetze Gruppe 1; Bernatzky-Goetze Gruppe 3; Rychner Form 2; Rychner Form 3.
Datierung: späte Bronzezeit, Hallstatt B3 (Reinecke), 9.–8. Jh. v. Chr.
Verbreitung: Westschweiz, Ostfrankreich.

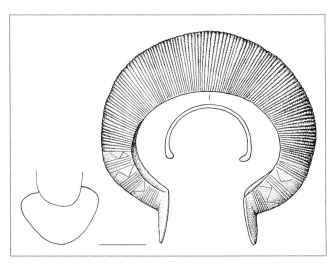

1.1.3.10.5.

Relation: [Beinring] 1.2.4.1. Beinring Typ Mörigen.
Literatur: Pászthory 1985, 209–217 Taf. 138,1540–151,1697; Bernatzky-Goetze 1987, 72 Taf. 106,20–108,3.10.11; Rychner 1987, 54 Taf. 9,5–10.

1.1.3.10.6. Armring Typ Kattenbühl

Beschreibung: Der Ringkörper wirkt gebläht. Er ist hohl gegossen. Die Außenseite ist stark aufgewölbt. Die Ringinnenkanten sind gratartig aufgestellt. Die Innenseite weist einen breiten umlaufenden Spalt auf. Beiderseits der scheiben- oder stempelförmig ausgebildeten Enden sind jeweils drei kantige Querleisten durch tiefe Kehlungen getrennt. Die Querleisten können gekerbt sein. Eine feine Linienverzierung überzieht die Ringmitte. Rillenbündel sind zu Winkelbändern, Rauten oder Dreiecken angeordnet. Sie werden von Punktreihen, feinen Querkerben oder kleinen Bogenpunzen flankiert. Punzreihen bilden häufig einen Rahmen um die verzierten Flächen.
Datierung: jüngere Bronzezeit, Periode V (Montelius), Hallstatt B3 (Reinecke), 9.–8. Jh. v. Chr.
Verbreitung: Niedersachsen, Hessen, Brandenburg, Niederlande, Nordpolen.
Literatur: Sprockhoff 1937, 48 Taf. 20,5; Sprockhoff 1956, Bd. 1, 193; Bd. 2, Taf. 48,4; Richter 1970, 154–155 Taf. 50,897; Laux 2015, 212–213 Taf. 88,1285.

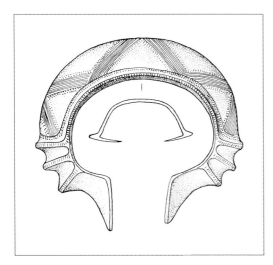

1.1.3.10.6.

1.1.3.11. Armring mit Scheibchenenden

Beschreibung: Das gemeinsame Merkmal dieser Formengruppe besteht in einem kleinen scheibenförmigen Ende, das sich in Verlängerung an den Ringstab anschließt. Das Scheibchen ist nur wenig größer als die Ringstabstärke. Es kann in der Mitte schälchenartig eingetieft sein, einen mittig sitzenden Zierniet aufweisen oder durchbrochen und ringförmig sein. Bei einigen Stücken ist der Scheibchenrand gekerbt. Die Form des Ringstabs weist verschiedene Ausprägungen auf. Der Querschnitt kann kreisförmig, oval, trapezförmig oder dreieckig sein. Auch Hohlringe mit einem C-förmigen Querschnitt kommen vor. Die Ringbreite ist gleichmäßig. Der Ring besitzt einen kreisförmigen Umriss. Als Verzierung treten Querrillengruppen im Bereich der Enden auf.
Datierung: ältere Eisenzeit, Hallstatt D2–3 (Reinecke), 6.–5. Jh. v. Chr.
Verbreitung: Deutschland, Ostfrankreich.
Literatur: Zürn 1970, 96; Zürn 1987, 88; Sehnert-Seibel 1993, 39.

1.1.3.11.1. Armring mit näpfchenförmigen Enden

Beschreibung: Der Armring besitzt einen kreisförmigen Umriss und einen runden, ovalen oder trapezförmigen Querschnitt bei einer Stärke von 0,6–0,9 cm. Kennzeichnend sind die scheibenförmigen Enden, die quer zur Ringebene stehen, durch eine Kehlung vom Ringstab abgesetzt sein können und eine zentrale, näpfchenartige Eintiefung aufweisen. Der Durchmesser der Scheiben ist geringfügig größer als die Ringstabstärke. Eine Gruppe von Querrillen befindet sich am Scheibenansatz.
Datierung: ältere Eisenzeit, Hallstatt D2–3 (Reinecke), 6.–5. Jh. v. Chr.
Verbreitung: Baden-Württemberg, Hessen, Rheinland-Pfalz, Elsass.
Literatur: Schaeffer 1930, 153 Abb. 136e; Zürn 1979, 69 Abb. 71,2; Zürn 1987, 88; 150; 181 Taf. 127 C1; 281,4–5; 364,1–2; Sehnert-Seibel 1993, 39.

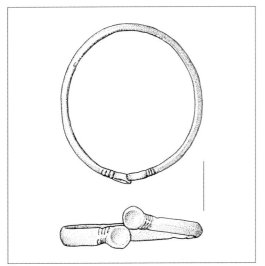

1.1.3.11.1.

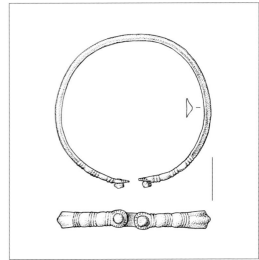

1.1.3.11.2.

1.1.3.11.2. Armring mit Zierniete

Beschreibung: Das Ringstabprofil ist dreikantig bei einer Stärke um 0,8 cm und weist einen leichten Mittelwulst sowie kantenparallele Längsriefen auf. Die Abschnitte beiderseits der Enden sind durch Querkerbgruppen und breite Wülste gegliedert. Die Enden haben die Form kleiner kreisförmiger Scheiben. Ein Zierniet mit flach kugeligem Kopf sitzt im Zentrum. Der Scheibenrand kann gekerbt sein.

Datierung: ältere Eisenzeit, Hallstatt D2–3 (Reinecke), 6.–5. Jh. v. Chr.

Verbreitung: Baden-Württemberg.

Literatur: Zürn 1970, 96 Taf. 49,5–6; Tanner 1979, H. 2, 71 Taf. 22 B1–2.

1.1.3.11.3. Armring mit ringförmigen Enden

Beschreibung: Der Armring endet beiderseits in kleinen ringförmigen Scheiben in Verlängerung des Ringstabs. Der Ringumriss ist oval, sein Querschnitt rund oder als Hohlring C-förmig mit leicht verstärkten Kanten. Eine Verzierung kann auf den Ringenden in Form gekerbter Ränder erscheinen. In der Regel sind die Enden durch eine Riefengruppe oder eine flache Rippe abgesetzt. Selten

weist der Ringstab eine einfache Ritz- oder Punzverzierung auf.

Datierung: ältere Eisenzeit, Hallstatt D3 (Reinecke), 5. Jh. v. Chr.

Verbreitung: Baden-Württemberg, Rheinland-Pfalz.

Literatur: Joachim 1968, 67; R. Müller 1985, Taf. 41,20; Zürn 1987, Taf. 38,2; 395,7.15; Sehnert-Seibel 1993, 39.

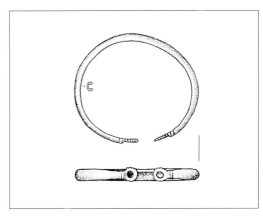

1.1.3.11.3.

1.1.3.12. Armring mit kugeligen Enden

Beschreibung: Der Armring wird durch die Verdickungen an den Enden charakterisiert. Sie können kugelig, olivenförmig oder verrundet doppelkonisch sein und bilden den Wirkungsschwerpunkt des Rings. Demgegenüber ist der Ringstab häufig sehr schlicht gehalten. Er hat meistens ein rundes oder D-förmiges Profil, kann aber auch kräftig oder breit bandförmig sein. Nur der Kugelarmring (1.1.3.13.1.) tritt durch ein reichhaltiges Dekor hervor. Die anderen Ringe sind ohne Verzierung.

Datierung: ältere Eisenzeit, Hallstatt C–D1 (Reinecke), 7.–6. Jh. v. Chr.; jüngere Eisenzeit, Latène A (Reinecke), 5. Jh. v. Chr.; frühe Römische Kaiserzeit, 1.–2. Jh. n. Chr.; jüngere Merowingerzeit, 7. Jh. n. Chr.

Verbreitung: Süddeutschland, Österreich, Schweiz, Frankreich, Belgien, Großbritannien.

Relation: 1.1.3.13.3.7. Armring mit walzenförmigem Ende; [Halsring] 1.1.3. Halsring mit Kugelenden.

Literatur: Piccottini 1976, 82–84; Saggau 1985, 49 Taf. 128,3892a; Pescheck 1996, 27 Taf. 6,8; Tiefengraber/Wiltschke-Schrotta 2012, 147.

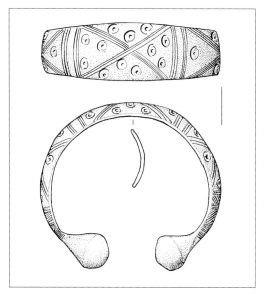

1.1.3.12.1.

1.1.3.12.1. Kugelarmring

Beschreibung: Der Ringquerschnitt ist weidenblattförmig, langoval oder flach C-förmig, selten auch rhombisch. Die größte Breite in Ringmitte beträgt 1,2–5,8 cm. Sie verringert sich gleichmäßig und deutlich zu den Ringenden hin. Dort sitzen große kugelförmige oder doppelkonische Knöpfe, die zueinander einen deutlichen Abstand bilden. Ihr Durchmesser liegt bei 1,4–1,6 cm. Während die Endknöpfe nicht verziert sind oder nur wenige Kreisaugen tragen, ist die Außenseite des Rings mit einem Dekor überzogen. Zwei Arten lassen sich unterscheiden. Ein Teil der Ringe weist kräftige tiefe Längsriefen auf (Degen Typ A). Die Riefen laufen an den Enden zusammen oder stoßen parallel auf einige Querrillen. Häufiger ist eine Ausprägung, bei der Querrillen die Zierzone in fünf oder sieben Felder teilen. Diese sind mit einer Anordnung von Kreisaugen und Schrägschraffen oder einer Kombination aus schräg verlaufenden, teils sich kreuzenden oder winklig angeordneten Riefengruppen sowie in die offenen Flächen gesetzten Kreisaugen und Schraffuren gefüllt (Degen Typ B). Verschiedentlich treten gegeneinandergestellte und mit Schraffen gefüllte lang gezogene Dreiecke auf, die ein schmales Winkelband freilassen. Ein anderes Motiv bilden Reihen von schraffierten Dreiecken. Ergänzend können die Ringränder mit einem Band schräger Kerben versehen sein. Die jeweils letzte Zone vor den Enden ist mit Streifen aus dichten Quer- oder Schrägriefen versehen.

Synonym: Armring mit Kugelenden; Armspange mit Kugelenden; Baden-Elsass-Armring.

Untergeordneter Begriff: Degen Typ A; Degen Typ B.

Datierung: ältere Eisenzeit, Hallstatt D1 (Reinecke), 7.–6. Jh. v. Chr.

Verbreitung: Nordschweiz, Ostfrankreich, Baden-Württemberg, Rheinland-Pfalz.

Relation: 1.1.1.3.8.1.2. Offener Armring mit Längsrippen.

Literatur: Degen 1968; Drack 1970, 36–37; Kimmig 1979, 104–106; Sehnert-Seibel 1993, 32; Schnitzler 1994, 83–85; Schmid-Sikimić 1996, 64 Taf. 10,118–119; Tremblay Cornier 2018, 168–170 Taf. 1–11.

(siehe Farbtafel Seite 21)

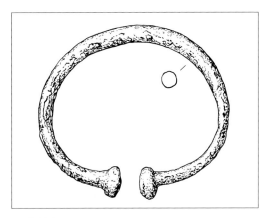

1.1.3.12.2.

1.1.3.12.3.

1.1.3.12.2. Eiserner Armring mit kugeligen Enden

Beschreibung: Der Armring weist einen runden oder ovalen, gelegentlich auch viereckigen oder rhombischen Querschnitt auf. Er ist häufig in Ringmitte mit 0,6–1,2 cm am stärksten und verjüngt sich leicht den Enden zu. Die beiden Abschlüsse werden durch große Kugeln gebildet, die einen leichten Abstand zueinander haben. Aufgrund der schlechten Erhaltung von Eisen lässt sich in der Regel nicht mehr feststellen, ob eine weitere Verzierung des Ringstabs oder des kugeligen Endes vorgenommen wurde.
Datierung: ältere Eisenzeit, Hallstatt C–D1 (Reinecke), 7.–6. Jh. v. Chr.
Verbreitung: Niederösterreich, Burgenland, Salzburg, Baden-Württemberg, Rheinland-Pfalz, Hessen, Niedersachsen.
Literatur: Sprockhoff 1932, 28 Taf. 13a; Polenz 1973, 155; Oeftiger 1984, 45–47; 70 Abb. 4,4; Sehnert-Seibel 1993, 32; 40; Siepen 2005, 124–125 Taf. 78,1362–79,1380; Willms 2021, 226 Abb. 173.

1.1.3.12.3. Offener stabförmiger Armring mit Knopfenden

Beschreibung: Der rundstabige Armring ist gleichbleibend dick oder verjüngt sich leicht an den Enden. Die Abschlüsse bestehen aus kleinen kugeligen Knöpfen, die mit ein oder zwei Rippen vom Ringstab abgesetzt sein können. Auch doppelkonische oder polyedrische Formen kommen vor. Eine weitere Verzierung tritt nicht auf.
Synonym: Riha 3.11.
Datierung: frühe Römische Kaiserzeit, 1.–2. Jh. n. Chr.
Verbreitung: Süddeutschland, Österreich, Schweiz, Belgien, Großbritannien.
Literatur: Garbsch 1965, 116 Taf. 37,12–14; Pescheck 1978, 28 Taf. 133,19; Riha 1990, 56 Taf. 17,526–527.

1.1.3.13. Armring mit figürlichen Enden

Beschreibung: Die Wirkung des Rings geht von den Enden aus, die figürlich gestaltet sind und gegenüber dem in der Regel einfachen Ringstab hervortreten. Die beiden Enden sind gleich. In den meisten Fällen handelt es sich um Tierköpfe. Bei den naturalistischen Darstellungen lässt sich die Tierart – meistens Löwe oder Schlange – erkennen. Daneben treten Abstraktionen und Vereinfachungen auf, die teilweise durch kreisförmige Augen, dreieckige Ohren oder die Andeutung eines Mauls als Tierköpfe ausgewiesen sind, teilweise auf geometrische Formen reduziert werden. Nur in Einzelfällen kommen andere Motive wie beispielsweise Fabelwesen vor. Die Ringe bestehen aus Gold, Silber – auch mit Vergoldung – oder Bronze.
Datierung: jüngere Eisenzeit, Latène B1 (Reinecke), 4. Jh. v. Chr.; Römische Kaiserzeit bis Merowingerzeit, 1.–6. Jh. n. Chr.
Verbreitung: Belgien, Ostfrankreich, Deutschland, Schweiz, Italien, Österreich, Ungarn.

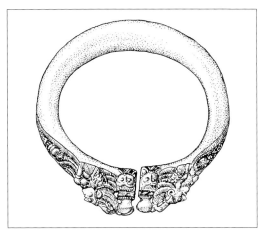

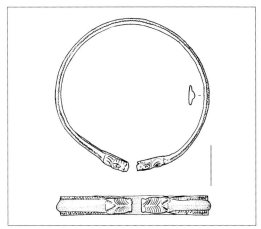

1.1.3.13.

1.1.3.13.1.1.

Relation: 1.1.3.2.6. Kolbenarmring mit Tierkopfenden; 1.2.8.3. Armring mit Scharnier und Steckverschluss; [Armspirale] 2.11. Armspirale mit figürlich verzierten Enden; [Halsring] 1.3.13. Offener Halsring mit figuralen Enden; 2.5.2. Komposithalsring; 2.7.3. Reif mit Tierkopfenden.
Literatur: Schulz 1952, 122–127; J. Keller 1965, 32–33 Taf. 12,2;13; E. Keller 1971, 101 Abb. 29,3–4; E. Keller 1984, 31–32; Riha 1990, 56; Verma 1989; Swift 2000, 153; 169–175 Fig. 215–227 (Verbreitung); Wührer 2000, 56–60; Teichner 2011, 152–153; Martin-Kilcher 2020.

1.1.3.13.1. Armring mit Löwenkopfenden

Beschreibung: Die Ringenden werden aus zwei sich gegenüberstehenden Löwenköpfen gebildet. Die Tierdarstellung ist abstrahiert. Der Kopf ist trapezförmig. Typisches Kennzeichen ist eine mittig gescheitelte Mähne, die als kurzes Fischgrätenmuster wiedergegeben wird. Je nach Qualität der Ausführung treten spitze dreieckige Ohren, seitliche Augen und ein mit Zähnen bewehrtes Maul hinzu.
Datierung: späte Römische Kaiserzeit bis Merowingerzeit, 4.–6. Jh. n. Chr.
Verbreitung: Süddeutschland, Österreich, Ungarn, Schweiz, Ostfrankreich, Italien.
Literatur: E. Keller 1971, 101 Abb. 29,3–4; Teichner 2011, 152–153.

1.1.3.13.1.1. Löwenkopfarmring

Beschreibung: Ausführungen mit einer auf der Vorderseite fischgrätenartig gescheitelten Mähne sind kennzeichnend für den Löwenkopf. Seitlich schließen sich kleine dreieckige Ohren an. Augen und Maul sind in der Profilansicht wiedergegeben. Beim Ringstabprofil lässt sich zwischen bandförmigen Ausprägungen mit Mittelrippe (Variante 1) und einer rundstabigen Form (Variante 2) unterscheiden. Tremolierstichreihen und Winkel aus Punktreihen bilden weitere Dekormöglichkeiten.
Synonym: Armreif mit Löwenkopfenden; Raetischer Löwenkopfarmreif; Tierkopfarmring mit gut ausgeprägtem Löwenkopf; Keller Typ 6a.
Datierung: späte Römische Kaiserzeit, 4. Jh. n. Chr.
Verbreitung: Bayern, Österreich, Schweiz, Frankreich, Italien.
Literatur: E. Keller 1971, 101 Abb. 29,3–4; von Schnurbein 1977, 83 Taf. 180,10; Schneider-Schnekenburger 1980, 32 Taf. 20,1–2; Konrad 1997, 59–60 Taf. 10 B2; 40 B1; 82,1; Pröttel 2002, 126–129; Gschwind 2004, 205 Taf. 103 E92–E94.

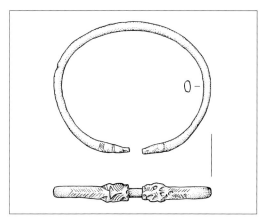

1.1.3.13.1.2.

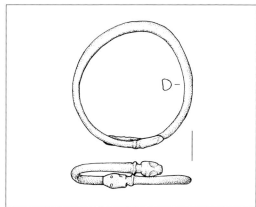

1.1.3.13.1.3.

1.1.3.13.1.2. Rundstabiger Armring mit verbreiterten Enden in Form stilisierter Löwenköpfe

Beschreibung: Die Darstellung der Löwenköpfe an beiden Enden ist stilisiert und im Wesentlichen auf die fischgrätenförmige Mähne und die dreieckigen Ohren auf der Oberseite reduziert. In der Seitenansicht ist der Tierkopf nicht ausgebildet. Bei einer weiteren Abstraktion kann die Mähne auf wenige Kerben oder Punktpunzen vereinfacht sein. Der Ringstab ist rund und in der Regel nicht verziert.
Datierung: späte Römische Kaiserzeit,
4.–5. Jh. n. Chr.
Verbreitung: West- und Süddeutschland, Österreich, Italien.
Literatur: E. Keller 1971, 102; Schneider-Schnekenburger 1980, 32 Taf. 22,7; Konrad 1997, 61 Abb. 9,4–6; Ruprechtsberger 1999, 44 Abb. 39; 84; Pirling/Siepen 2006, 343 Taf. 55,1; Teichner 2011, 152–153.

1.1.3.13.1.3. Rundstabiger Tierkopfarmring mit facettierter Oberseite

Beschreibung: Bei der variantenreichen Ringform ist der Löwenkopf lediglich durch facettenförmige Randkerben angedeutet. Häufig sind vier Randkerben sich jeweils paarweise gegenüberliegend angebracht. Augen können durch Kreise gesetzt sein. Daneben tritt eine vereinfachte Ausprägung

mit nur zwei Randkerben oder dellenförmigen Eintiefungen auf. Der Tierkopf kann durch Querrillengruppen abgesetzt sein und zusätzlich ein diagonales Linienkreuz aufweisen. Der Ringstab besitzt einen runden, D-förmigen, quadratischen oder bandförmigen Querschnitt. Er ist gleichbleibend stark und nicht verziert.
Untergeordneter Begriff: Armring mit kleinen Tierköpfen; Keller Typ 6c; Wührer Form C.4.
Datierung: späte Römische Kaiserzeit bis Völkerwanderungszeit, 4.–6. Jh. n. Chr.
Verbreitung: Süddeutschland, Ostfrankreich, Schweiz, Österreich, Ungarn, Italien.
Literatur: U. Koch 1968, 51 Taf. 37,3; E. Keller 1971, 102 Abb. 29,6; Pollak 1993, 95 Taf. 17,150; Konrad 1997, 61 Abb. 9,7–10; W. Schmidt 2000, 386; Wührer 2000, 58–59 Abb. 49; Teichner 2011, 152–153.

1.1.3.13.2. Armring mit Schlangenkopfenden

Beschreibung: Der Schlangenkopf, der die Enden des Rings ziert, ist durch seinen rhombischen Umriss, die kleinen seitlichen Augen und ein spitzes Maul zu erkennen. Üblicherweise befinden sich an beiden Enden Köpfe, die sich gegenüberstehen oder leicht seitlich verschoben nebeneinanderliegen. Der Schlangenkörper ist grafisch oder plastisch nachempfunden, aber in der Regel abstrahiert. Dazu kann eine Punzierung die Schup-

penoberfläche imitieren. Längskehlungen und Wellenbänder oder eine Torsion des Ringstabs mögen die Bewegung nachahmen. Die Ringe bestehen aus Gold, Silber oder Bronze.

Synonym: Schlangenkopfarmring; Schlangenarmring; Riha 3.10.

Datierung: Römische Kaiserzeit, 1.–4. Jh. n. Chr.

Verbreitung: Europa.

Relation: [Armspirale] 2.11.1. Spiralarmring mit Schlangenkopfende.

Literatur: Hildebrand 1873; Hildebrand 1891; Hackman 1905; Schulz 1952, 122–127; Riha 1990, 56; Verma 1989; Swift 2000, 153; 169–175 Fig. 215–227 (Verbreitungskarten); Milovanović 2018, 131–132 Abb. 35–37; Martin-Kilcher 2020; Przybyła 2021; Rundkvist 2021.

1.1.3.13.2.1. Tordierter Armring mit aufgelöteten Schlangenköpfen

Beschreibung: Der Armring besteht überwiegend aus Gold und ist aus mehreren Bauelementen zusammengelötet. Kennzeichnend ist eine weitgehend naturalistische Darstellung der Schlangenköpfe, die, sich gegenüberstehend, die beiden Ringenden bilden. Augen und Maul mit einer Reihe spitzer Zähne sind ebenso detailliert ausgearbeitet wie Form und Struktur des Kopfes. Der Schlangenleib besitzt eine gewisse Plastizität. Sie wird durch einen röhrenförmigen Ringstab oder winklig gegeneinandergestellte Blechstreifen hervorgerufen, die der Bewegung des Leibs Ausdruck verleihen.

Datierung: frühe Römische Kaiserzeit, 1.–2. Jh. n. Chr.

Verbreitung: Schweiz.

Literatur: Furger/Müller 1991, 162; Martin-Kilcher 2020, 72–75; 304 Taf. 56–58.

1.1.3.13.2.2. Bandförmiger Armring mit Schlangenkopfenden

Beschreibung: Der bandförmige Armring mit gegenständigen Schlangenkopfenden ist in einer einteiligen Form gegossen. Die Innenseite ist glatt. Die flachen Köpfe weisen kleine kreisförmige Augen und eine spitze Schnauze auf. Das Armband ist zusätzlich mit verschiedenen flachen oder plas-

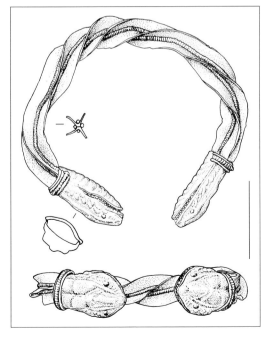

1.1.3.13.2.1.

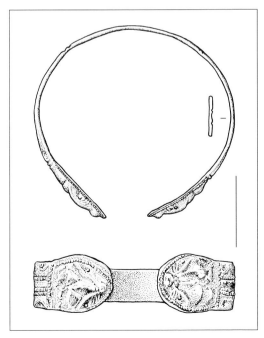

1.1.3.13.2.2.

tischen Dekoren und Mustern zonenartig verziert. In der Mittellinie befindet sich als stark stilisierter Schlangenkörper eine ausgehobene Mittelkehle, beiderseits gerahmt von einem punzierten Perlband und Wellenlinien mit Kreisaugen.

Synonym: Johns Typ B ii.

Datierung: Römische Kaiserzeit, 2.–3. Jh. n. Chr.

Verbreitung: Schweiz, England.

Literatur: Furger/Müller 1991, 161; Johns 1996; Martin-Kilcher u. a. 2008, 45; 87–88; Martin-Kilcher 2020, 72–75.

1.1.3.13.2.3. Armring Typ Andernach-Waiblingen

Beschreibung: Der bandförmige Ring besteht aus Silber oder aus Bronze; auch eine Silberplattierung ist belegt. Die Ringmitte ist schmal mit einem flach D-förmigen Profil. Beide Enden verbreitern sich zu großen rautenförmigen Schlangenköpfen mit spitz zulaufenden Mäulern. Durch kreisförmige Punzeinschläge sind die Augen markiert. Die Seiten zeigen bei den detailreich ausgeführten Stücken lange zahnbesetzte Mäuler. Der ganze Kopfbereich ist mit Linien- und Punzmustern versehen. Kreuzschraffierte Zonen, gekerbte Bänder und sichelförmige Punzen geben nahezu naturalistisch die Schlangenhaut wieder. Zu Winkeln oder Reihen angeordnete Punkte, kreis- und bogen-

förmige Punzen können sich am Übergang zum meistens schmucklosen Mittelteil befinden.

Synonym: Armring mit rautenförmigen Schlangenköpfen; Riha 3.10.2.

Datierung: Römische Kaiserzeit, 3. Jh. n. Chr.

Verbreitung: West- und Süddeutschland, Schweiz.

Literatur: Riha 1990, 56 Taf. 77,2964; Luik/Schach-Dörges 1993, 353–355 Abb. 2–4; Brückner 1999, 115–116 Taf. 48,4; Uelsberg 2016, 2.

(siehe Farbtafel Seite 21)

1.1.3.13.2.4. Schlangenkopfarmring

Beschreibung: Die lang gezogene spitz zulaufende Kopfpartie ist durch Kerben vom Körper abgesetzt. Bei einer detaillierten Ausführung sind in der Seitenansicht Maul und Augen dargestellt. Daneben kommen verschiedene Abstraktionsgrade vor. Der Ringquerschnitt ist rund oder bandförmig. Eine Zone im Anschluss an die Tierköpfe kann mit Kerbreihen verziert sein.

Datierung: späte Römische Kaiserzeit, 4.–5. Jh. n. Chr.

Verbreitung: Westdeutschland, Österreich.

Literatur: Schulze-Dörrlamm 1990, 187–188 Taf. 42,7; 94,8; Konrad 1997, 62 Taf. 11 B2; 21 C5; 48 A2.

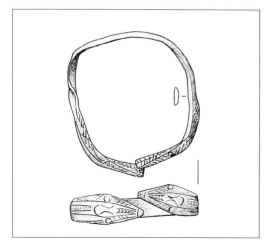

1.1.3.13.2.3.

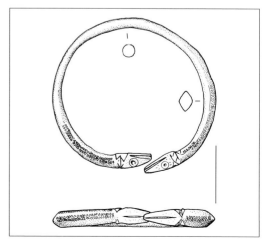

1.1.3.13.2.4.

1.1.3.13.3. Armring mit Tierkopfenden

Beschreibung: Zwei Tierköpfe bilden die Ringenden. Ihr Abstraktionsgrad ist so stark, dass sich die Tierart nicht eindeutig ermitteln lässt. In der Regel verdeutlichen zwei kreisförmige Punzeinschläge die Augen. Manchmal sind spitze Ohren (Löwe?) und ein Maul dargestellt (Löwe, Schlange, Wildschwein?). In anderen Fällen ist die Wiedergabe auf geometrische Muster reduziert, deren Interpretation als Tierkopf nur eine Option ist und sich aus dem Vergleich mit solchen Ringen ergibt, die eindeutigere Merkmale aufweisen. Die Ringe bestehen häufig aus Bronze oder Silber und können eine Vergoldung besitzen.

Untergeordneter Begriff: Keller Typ 6.

Datierung: Römische Kaiserzeit bis Merowingerzeit, 1.–7. Jh. n. Chr.

Verbreitung: Finnland, Schweden, Dänemark, Niederlande, Belgien, Ostfrankreich, Deutschland, Schweiz, Norditalien, Österreich, Ungarn, Polen.

Literatur: von Müller 1957, 27–28; E. Keller 1971, 101–104 Abb. 29,3–8; E. Keller 1984, 31–32; Andersson 1995, 69–82; Wührer 2000, 56–60; K. Hoffmann 2004, 74–75; Teichner 2011, 152–153; Thieme 2011.

1.1.3.13.3.1. Armring mit kräftigen Tierkopfenden

Beschreibung: Der Querschnitt des weit geöffneten Bronzerings ist gerundet dreieckig oder oval. An beiden Enden sitzen Tierköpfe. Sie bestehen aus einem kräftigen Schädelwulst, einer einziehenden Verlängerung und einer etwas breiter werdenden Schnauzenpartie. In der Regel werden die Augen durch kleine Kreispunzen wiedergegeben. Gelegentlich befinden sich auf dem Schädelwulst angelegte dreieckige Ohren. Der Schnauzenbereich oder das Maul sind nur selten weiter ausgeführt. Der Kopf ist mit Füllmotiven wie kurzen gegenständigen Schrägstrichgruppen oder Winkeln versehen. Der Ringstab zeigt direkt im Anschluss an den Kopf einen langen Abschnitt mit Reihen von Kreisstempeln, S-Punzen oder Querkerben.

Datierung: frühe Römische Kaiserzeit, 1. Jh. n. Chr.

Verbreitung: Süddeutschland, Schweiz.

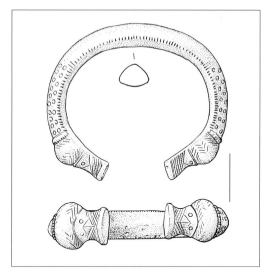

1.1.3.13.3.1.

Literatur: Martin-Kilcher 1980, 118 Abb. 47,3; E. Keller 1984, 31–32; 49–50 Taf. 1,4; 3,2.5.7; 6,6.8.14.16; 8,7.9; 9,6–7; 15,6.

1.1.3.13.3.2. Elbgermanischer Tierkopfarmring

Beschreibung: Das Stück besteht meistens aus Silber, nur vereinzelt kommen Exemplare aus Bronze vor. Kennzeichnend sind die stark stilisierten Tierköpfe an den Enden, die variantenreich sind. Sie überlappen sich leicht. Die Tierart ist nicht eindeutig bestimmbar. Die wesentlichen Elemente bestehen aus einem kugeligen oder wulstigen Knopf und einem meistens spitz zulaufenden Fortsatz, der in einer kleinen Kugel enden kann. Alternativ kommt eine dreieckige oder rundliche Grundform vor. Gelegentlich zeigen kreisförmige Punzeinschläge die Augen an. Weiterer Dekor kann aus eingeschnittenen sich kreuzenden oder eine Y-Form bildenden Linien oder Punzreihen bestehen. Die stilisierten Tierköpfe sind häufig durch zwei Rippen und eine dazwischenliegende Kehlung vom weiteren Ringstab abgetrennt. Im vorderen Bereich ist der Ring in der Regel bandförmig. Er kann beidseits einer Längsrippe mit Punzreihen bedeckt sein, Winkelreihen im Tremolierstich auf-

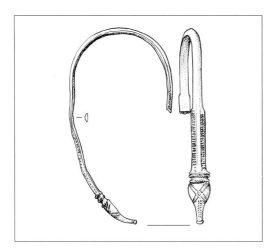

1.1.3.13.3.2.

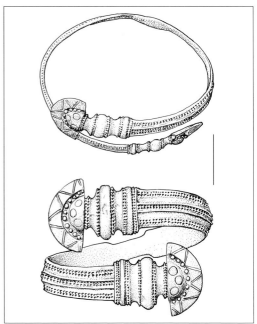

1.1.3.13.3.3.

weisen oder einen Dekor aus Kreisaugen zeigen. Der mittlere Ringabschnitt ist stufenartig abgesetzt und hat einen D-förmigen Querschnitt. Er ist nicht verziert.

Synonym: Tierkopfarmring vom Elbetypus.
Datierung: ältere Römische Kaiserzeit, Stufe B2 (Eggers), 1.–2. Jh. n. Chr.
Verbreitung: Mittel- und Norddeutschland.
Literatur: Kuchenbuch 1938, 41; Wegewitz 1944, 115–119 Abb. 48; 98 (Verbreitung) Taf. 6; Schulz 1952, 122–127; von Müller 1957, 27–28 Karte 29; Raddatz 1957; von Müller 1962, 5 Taf. 64,318; 68,332; 71,352–353; Schmidt-Thielbeer 1967, 70 Taf. 49h; Thieme 1980; Lagler 1989, 27; Verma 1989, 14–19 Abb. 8 (Verbreitung); Dölle 1993; Schuster 2016, 62 Abb. 72; 73,1.
(siehe Farbtafel Seite 21)

1.1.3.13.3.3. Schildkopfarmring

Beschreibung: Der Ring besteht aus Gold, Silber oder Bronze. Er ist in mehrere Abschnitte gegliedert. Die Ringmitte ist schmal und weist einen D-förmigen, runden oder dreieckigen Querschnitt auf. Der Übergang zu den breiten Seitenpartien ist in der Regel abgesetzt. Diese Abschnitte besitzen häufig einen Mittelgrat und sind mit gepunzten Längsreihen verziert. Am Ansatz der schildförmigen Enden befinden sich kräftige Querwülste und

Einkehlungen. Ihre Konturen sind durch Punzreihen hervorgehoben. Die breiten Enden zeigen einen halbkreisförmigen Umriss. Sie bestehen aus einem breiten Rand und einer aufgewölbten Mitte und sind mit einer eingeschnittenen oder gepunzten Verzierung versehen. Häufig treten Kreismuster und Winkellinien auf. Die beiden Endscheiben sind weit übereinandergeschoben und dabei seitlich versetzt.

Untergeordneter Begriff: ostgermanischer Schildarmring; Blume Typ I–III; Kmieciński Typ I–III; Wójcik Typ I–IV.
Datierung: Römische Kaiserzeit, Stufe B2–C1 (Eggers), 2.–3. Jh. n. Chr.
Verbreitung: Mecklenburg-Vorpommern, Polen, Dänemark, Finnland, Schweden, Österreich.
Literatur: Blume 1912, 64–71; von Müller 1957, 27–28 Karte 29; Kmieciński 1962, 118–126 Taf. 7,1–2; Wójcik 1978, 35–113; Verma 1989, 9; Eggers/Stary 2001, Taf. 233,5–6; 347,3–4; 349,11; 354,17–18; 367,1–7; Schuster 2010, 430 Fundliste 26; Machajewski 2013, 46 Taf. 39,11; Natuniewicz-Sekuła/Strobin 2020; Jílek u. a. 2021; Rundkvist 2021; Cieśliński 2022, 80–81.

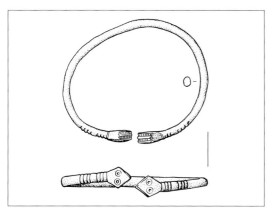

1.1.3.13.3.4.

1.1.3.13.3.5.

1.1.3.13.3.4. Tierkopfarmring mit rautenförmigen Enden

Beschreibung: Der Ringstabquerschnitt ist rund oder verrundet dreieckig und gleichbleibend stark. Die Enden sind durch Gruppen von Querkerben abgesetzt. Sie bestehen jeweils aus einer rhombischen Platte. Auf der Oberseite markiert ein Paar eingeschnittene Kreise die Augen. In der Seitenansicht ist durch Längsrillen ein Maul dargestellt.
Synonym: Keller Typ 6e.
Datierung: späte Römische Kaiserzeit, 4.–5. Jh. n. Chr.
Verbreitung: Süddeutschland, Österreich, Norditalien.
Literatur: J. Werner 1969, Taf. 39,19; E. Keller 1971, 102 Abb. 29,8; Konrad 1997, 61 Abb. 9,4–6; Wührer 2000, 56–57 Abb. 45–46.

1.1.3.13.3.5. Armring mit Schaufelenden

Beschreibung: Der runde Ringstab ist gleichbleibend stark. Die Endabschnitte weisen eine Zone aus Querrillen auf. Trapezförmige Platten bilden die Enden. Sie sind mit einem diagonal angebrachten Kreuzmuster, Kreisaugen oder einem Gitter aus Längs- und Querriefen verziert und dürften stark stilisierte Tierköpfe darstellen.
Untergeordneter Begriff: Armring mit rechteckigen Tierköpfen; Keller Typ 5; Wührer Form C.2.
Datierung: späte Römische Kaiserzeit, 4.–5. Jh. n. Chr.

Verbreitung: Belgien, West- und Süddeutschland, Österreich, Ungarn.
Literatur: E. Keller 1971, 99 Abb. 29,2; Mertens/van Impe 1971, Taf. 3,7; Vágó/Bóna 1976, Taf. 13,1005; Pollak 1993, 96 Taf. 6,67; Konrad 1997, 62 Taf. 31 C2; 78 A2; Ruprechtsberger 1999, 44; 115 Abb. 84,3; W. Schmidt 2000, 389; Wührer 2000, 57–58 Abb. 45; 47; Pirling/Siepen 2006, 342 Taf. 54,10; Teichner 2011, 152–153.
(siehe Farbtafel Seite 21)

1.1.3.13.3.6. Tierkopfarmring mit Kreisaugenverzierung

Beschreibung: Der rundstabige Ring ist gleichbleibend stark. Die ovalen Endplatten sind durch Kerben oder eine flache Rippe abgesetzt. Sie tragen ein oder zwei Kreisaugen, die eine Reminiszenz an Tierköpfe bilden.
Synonym: Keller Typ 6b.
Datierung: späte Römische Kaiserzeit, 4.–5. Jh. n. Chr.
Verbreitung: Belgien, West- und Süddeutschland, Österreich, Ungarn.
Literatur: E. Keller 1971, 101 Abb. 29,5; Mertens/van Impe 1971, Taf. 26,1; Vágó/Bóna 1976, Taf. 14,1038; 17,1100; 19,1126; Pollak 1993, 95–96 Taf. 13,102; 29,217; Konrad 1997, 62 Taf. 2 D1; 4 B1;

1.1.3.13.3.6.

1.1.3.13.3.7.

47 A2–3; Schefzig 1998, 104 Abb. 87,5; W. Schmidt 2000, 386; Pirling/Siepen 2006, 343 Taf. 55,2.6; Teichner 2011, 153.

1.1.3.13.3.7. Armring mit walzenförmigem Ende

Beschreibung: Der Ringstab besitzt einen runden oder verrundet D-förmigen Querschnitt. Die Enden sind jeweils mit einem walzenförmigen Knopf versehen, der auf der Innenseite abgeflacht ist. Er schließt auf beiden Seiten mit einer tief eingekehlten Riefe und einer ausgeprägten Rippe ab und ähnelt damit einem stark stilisierten Tierkopf.
Synonym: Armring mit gewulsteten Tierkopfenden; Keller Typ 6d.
Datierung: späte Römische Kaiserzeit, 4. Jh. n. Chr.
Verbreitung: Süddeutschland, Österreich, Ungarn.
Relation: 1.1.3.12. Armring mit kugeligen Enden.
Literatur: E. Keller 1971, 102 Abb. 29,7; Vágó/ Bóna 1976, Taf. 13,1008; Neugebauer-Maresch/ Neugebauer 1986, 14 Taf. 16,5; Konrad 1997, 62 Taf. 82,3; Pirling/Siepen 2006, 341 Taf. 54,7; Teichner 2011, 152–153.

1.1.3.13.3.8. Armring mit lang gestreckten Tierköpfen

Beschreibung: Der Ring besitzt einen ovalstabigen, häufig breit gerippten Ringstab. Charakteristisch ist die Verzierung der beiden Enden, die aus je einem lang gezogenen Tierkopf bestehen. Die Köpfe weisen einen wulstig verdickten Schädel auf, der durch gepunzte Kreise mit Augen versehen ist, ein langes, leicht eingezogenes Mittelstück sowie eine breite verdickte Schnauzenpartie. Feine Linien können das Maul andeuten. Bei

1.1.3.13.3.8.

einigen Stücken verraten die deutlich ausgeführten Hauer, dass es sich um die Darstellung von Eberköpfen handelt. Das Stück besteht meistens aus Bronze, die Herstellung aus Silber, Vergoldung und die Einlage von Schmucksteinen kommen vor.
Synonym: Armring mit breitmäuligen Tierkopfenden; Armring mit lang gestreckten, in der Mitte leicht einziehenden Tierköpfen; Währer Form C.5.
Datierung: jüngere Merowingerzeit, 7. Jh. n. Chr.
Verbreitung: West- und Süddeutschland, Ostfrankreich, Niederlande.
Literatur: Ament 1976, 69 Taf. 39,1; G. Zeller 1992, 144 Taf. 53,1; 134,6; Schulze-Dörrlamm 1996, 188 Taf. 22,8; Währer 2000, 59 Abb. 50; Motschi 2013, 195 Abb. 4; Nicolay 2014, 107–108 Abb. 5.9.

1.1.3.13.4. Bandförmiger Armring mit quer gestellten Köpfen

Beschreibung: Ein flaches, gleichbleibend breites Band aus Silber oder Bronze bildet einen Ring. Die Bandenden biegen gegenläufig zurück und schließen mit einer meistens ovalen Platte ab. In vielen Fällen stellt die Platte einen Schlangenkopf dar, auch wenn nur wenige plastische Erhebungen diesen Eindruck vermitteln. Selten sind Augen dargestellt. Alternativ kann die Endplatte durch Umriss und Punzlinien eine Herzform annehmen. Der Ring ist überwiegend schmucklos. In einigen Fällen ist das Band mit eingeschnittenen oder gepunzten Mustern verziert.
Untergeordneter Begriff: Armring mit S-förmigen Enden; Riha 3.10.1.
Datierung: mittlere Römische Kaiserzeit, 2. Jh. n. Chr.

Verbreitung: Süddeutschland, Schweiz, Österreich, Ungarn.
Literatur: Riha 1990, 56 Taf. 17,522; Facsády 1994, Abb. 2–3; Boos u. a. 2000, 28 Taf. 8; Liebmann/Humer 2021, 407.

1.1.3.14. Armring mit umwickelten Enden

Beschreibung: Der offene stabförmige Armring zeigt als einzige Hervorhebung eine Umkleidung der Enden. Dazu umfangen ein schmales Bronzeband oder mehrere Stücke in einer engen Spiralwicklung den Ringstab – oder aus dünnem Blech ist eine zylindrische Hülse geformt und auf die Enden aufgesetzt. Die verwendeten Materialien können Bronze, Eisen und Gold sein.
Datierung: Völkerwanderungszeit/ältere Merowingerzeit, 5. Jh. n. Chr.
Verbreitung: Mittel- und Westdeutschland.
Relation: 1.1.2.3.3.2. Doppeldrahtarmring mit Doppelspiralenden; 1.2.6.3.3. Armring mit flächiger Umwicklung; 1.3.3.13. Geschlossener Armring mit Umwicklung; [Armspirale] 2.12. Armspirale mit umwickelten Enden.
Literatur: Währer 2000, 79; Schmidt/Bemmann 2008, 97.

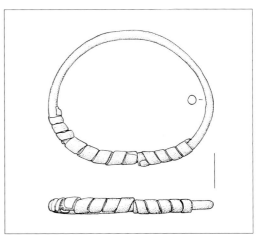

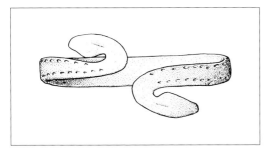

1.1.3.13.4.										*1.1.3.14.1.*

1.1.3.14.1. Armring mit verdickten und umwickelten Enden

Beschreibung: Der rundstabige Bronzearmring besitzt leicht verdickte, gerade abgeschnittene Enden. Sie sind flächig mit einem oder mehreren gestückelten Streifen Bronzeband umwickelt. Der Mittelteil des Rings bleibt frei.
Datierung: Völkerwanderungszeit/ältere Merowingerzeit, 5. Jh. n. Chr.
Verbreitung: Sachsen-Anhalt.
Literatur: Schmidt/Bemmann 2008, 97 Taf. 118,4.

1.1.3.14.2. Armring mit Goldblechenden

Beschreibung: Der kräftige rundstabige Ring besteht aus Eisen. Die Enden sind in der Stärke abgesetzt und flächig mit Goldblech ummantelt. Sie können einfache Querrillen aufweisen.
Datierung: Völkerwanderungszeit/ältere Merowingerzeit, 5. Jh. n. Chr.
Verbreitung: Nordrhein-Westfalen, Baden-Württemberg.
Literatur: Päffgen 1992, Teil 1, 408; Teil 2, 228; Teil 3, Taf. 49,3; Wührer 2000, 79.

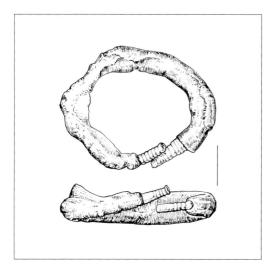

1.1.3.14.2.

1.2. Armring mit Verschluss

Beschreibung: Bei einer Konstruktion mit Verschluss besteht die Möglichkeit, dass das Schmuckstück fest um das Handgelenk gelegt und weder durch Abstreifen noch durch Aufbiegen verloren werden kann. Die nur scheinbar geschlossene Form kann auch auf die ästhetische Gestaltung wirken. Manche Verbindungen wie einige Haken- oder Haken-Ösen-Verschlüsse sind gut sichtbar und bestimmen das Aussehen und die Verzierung des Rings mit. In anderen Fällen soll der Verschluss möglichst verdeckt bleiben und wird durch versteckte Konstruktionen kaschiert. Es gibt verschiedene technische Lösungen. In einigen Fällen hält die Materialspannung die ineinandergesteckten oder gegeneinandergedrückten Enden zusammen. Für eine häufige Verschlussform greifen zwei Haken oder Haken und Öse ineinander. Eine weitere Möglichkeit besteht darin, die Ringenden als Öse zu gestalten und durch ein eingehängtes Ringlein oder einen Stift zu verbinden. Schließlich bildet das Zerlegen des Rings in einzelne Teile, die mit einer entsprechenden Verschlussmechanik montiert werden können, eine weitere technische Lösung.
Datierung: ältere Bronzezeit bis Frühmittelalter, 15. Jh. v. Chr.–12. Jh. n. Chr.
Verbreitung: Mittel- und Nordeuropa.
Literatur: J. Keller 1965, 33–34; Stein 1967, 69; Joachim 1968, 108; Drack 1970, 48; Schaaff 1972a; Schaaff 1972b; Pauli 1978, 160; 165; Pászthory 1985, 114–116; Riha 1990, 57–63; Parzinger u. a. 1995, 32–33; Riebau 1995; Wührer 2000, 60; Pahlow 2006, 44–45.
Anmerkung: Armringe mit sogenanntem Schiebeverschluss, bei denen die drahtförmigen Enden auf verschiedene Weise miteinander verwickelt sein können und die Möglichkeit besteht, den Ringdurchmesser zu verstellen, werden wegen der festen Verbindung der Enden als geschlossen angesehen.

1.2.1. Armring mit Stöpselverschluss

Beschreibung: Unter einem Stöpselverschluss ist bei einem Hohlring eine einfache Verbindung der beiden Enden zu verstehen, wobei das eine Ende

leicht verjüngt ist und in das Gegenende gesteckt wird. Der Ring besteht aus dünnem Bronze- oder Goldblech und weist auf der Innenseite eine umlaufende Fuge auf. Es kommen Ringe mit glatter Oberfläche vor (1.2.1.1.) und solche, bei denen der Blechmantel herausgedrückte Querrippen und Buckel besitzt (1.2.1.2.).

Datierung: ältere Eisenzeit, Hallstatt D (Reinecke), 7.–6. Jh. v. Chr.; jüngere Eisenzeit, Stufe Ic–IIb (Hingst/Keiling), 4.–2. Jh. v. Chr.

Verbreitung: Deutschland, Ostfrankreich, Schweiz, Österreich.

Relation: 1.1.1.1.1.9. Unverzierter Röhrenarmring; 1.1.1.2.5. Hohlring mit Strichverzierung; 1.3.3.3.5. Geschlossener Buckelarmring mir Reliefdekor; 1.3.3.5. Geschlossener Hohlarmring mit plastischer Verzierung; [Beinring] 2.1. Hohlbeinring mit Stöpselverschluss.

Literatur: Behrends 1968, 64–65; Drack 1970, 46; Wamser 1975, 77; Haffner 1976, 13; Parzinger u. a. 1995, 32–33; Nagler-Zanier 2005, 82–83; Siepen 2005, 89–93; Hansen 2010, 100–101.

1.2.1.1. Unverzierter Hohlarmring mit Stöpselverschluss

Beschreibung: Der Hohlarmring weist eine geringe Wandstärke und einen schmalen, auf der Innenseite umlaufenden Schlitz auf. Sein Querschnitt ist kreisförmig oder oval bei einer Stärke um 0,7–1,0 cm. Der Ring ist röhrenförmig, besitzt eine gleichbleibende Stärke und eine glatte, unverzierte Oberfläche. Das eine Ende ist gerade abgeschnitten, das andere verjüngt sich im letzten Ringsechstel zu einer Spitztülle. Zum Verschluss werden die Enden ineinandergesteckt. Selten sind die Endpartien mit Querrillengruppen verziert. Neben bronzenen Exemplaren treten vereinzelt auch goldene Stücke auf.

Synonym: Armring aus Hohlbronze mit Stöpselverschluss; Armring mit ineinandergesteckten Enden.

Untergeordneter Begriff: Hansen Gruppe IV.

Datierung: ältere Eisenzeit, Hallstatt D1–2 (Reinecke), 6. Jh. v. Chr.

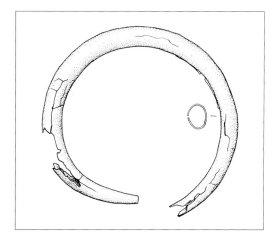

1.2.1.1.

Verbreitung: Bayern, Baden-Württemberg, Saarland, Ostfrankreich, Schweizer Mittelland, Oberösterreich.

Relation: [Beinring] 2.1.1. Unverzierter Blechbeinring mit Stöpselverschluss.

Literatur: Drack 1970, 46; Wamser 1975, 77; Haffner 1976, 13; Hoppe 1986, Taf. 159,2–3; Zürn 1987, 219 Taf. 479 B7–8; R. Dehn 1996, 113 Abb. 4; Siepen 2005, 89–90; 92–93 Taf. 53,842.844.845; 54,858; Hansen 2010, 100–101.

Anmerkung: Zur gleichen Zeit treten im südwestdeutsch-schweizerischen Raum formähnliche Ohrringe auf (Drack 1970, 46).

(siehe Farbtafel Seite 22)

1.2.1.2. Gerippter Hohlring Variante Weißenburg

Beschreibung: Der Hohlring weist eine gleichmäßige Wölbung und eine schmale, innen umlaufende Stoßkante auf. Ein Ende ist gerade abgeschnitten. Das andere Ende verjüngt sich leicht und ist zum Verschluss und zur Stabilität des Rings in das Gegenende eingeschoben. Die Außenseite ist plastisch profiliert. Meistens bilden herausgedrückte Querwülste oder Querdellen eine gleichmäßige Rippung. Als Verfeinerung dieser Verzierung können sich an beiden Seiten der Rippen

1.2.1.2.

1.2.1.3.

kleine runde Buckelchen oder in den Zwischen-
räumen Strichgruppen befinden.
Datierung: ältere Eisenzeit, Hallstatt D2
(Reinecke), 6. Jh. v. Chr.
Verbreitung: Süddeutschland, Oberösterreich.
Relation: [Beinring] 2.1.3. Hohlbeinring mit eng
geripptter Außenseite und Stöpselverschluss.
Literatur: Zürn 1979, Abb. 58,2; Zürn 1987,
Taf. 47,9; 201,6–9; Parzinger u. a. 1995, 32–33
Abb. 12 (Verbreitung); Nagler-Zanier 2005, 82–83
Taf. 79,1536–1538; Siepen 2005, 90–91
Taf. 54,864–877; 55,880.

1.2.1.3. Armreif mit C-förmigem Querschnitt und Stöpselverschluss

Beschreibung: Der Ring besteht aus dünnem
Bronzeblech. Er besitzt einen C-förmigen, nach
innen offenen Querschnitt. Selten sind die Ränder
gefalzt. Die Enden sind unterschiedlich. Auf der
einen Seite läuft das Blech etwas schmaler und
flacher aus. Die Gegenseite kann etwas geweitet
sein und besitzt umgeschlagene gefalzte Ränder.
Der gerade Ringabschluss kann gezähnt sein.
Wandungslöcher im Bereich der Enden weisen bei
einigen Stücken auf eine zusätzliche Sicherung
des Verschlusses aus vermutlich organischem Ma-
terial hin. Die Außenseiten beider Endabschnitte
sind mit eingeschnittenen Linienmustern verziert.
Häufig sind Querlinienbündel, an die gegenstän-

dige Winkelgruppen anschließen. Zu den seltenen
Motiven gehören Fischgrätenmuster.
Datierung: Eisenzeit, Stufe Ic–IIb (Hingst/Keiling),
4.–2. Jh. v. Chr.
Verbreitung: Schleswig-Holstein, Niedersachsen,
Mecklenburg-Vorpommern.
Relation: 1.1.1.2.5.3. Hohlwulstarmring.
Literatur: Knorr 1910, 34–35 Taf. 5,114; K. Kersten
1951, 454 Taf. 49,6; Behrends 1968, 64–65
Abb. 18,112 Karte 12; Häßler 1977, 62 Abb. 16.

1.2.2. Armring mit Steckverschluss

Beschreibung: Der massive Armring weist an
einem Ende einen kurzen dornartigen Fortsatz
auf, der zum Verschluss des Rings in eine entspre-
chende Längsbohrung am anderen Ende gesteckt
wird. Um die Steckverbindung zu kaschieren, be-
findet sich an der Verschlussstelle häufig ein Wulst
oder Knoten. Vielfach bleibt der Ring schlicht und
weist keine weitere Verzierung auf. Daneben tritt
eine leichte Profilierung des Ringstabs in Form
von Querrippen oder einer Segmentierung auf.
Hervorzuheben sind die in Ringebene geknickten
sattelförmigen Ringe (1.2.2.3.).
Datierung: Eisenzeit, Hallstatt D3–Latène B (Reine-
cke), 5.–4. Jh. v. Chr.; Römische Kaiserzeit, 2.–4. Jh.
n. Chr.; jüngere Wikingerzeit, 10.–11. Jh. n. Chr.

Verbreitung: Deutschland, Schweiz, Österreich, Tschechien, Slowakei, Schweden.

Relation: [Halsring] 2.3. Einteiliger Halsring mit Steckverschluss.

Literatur: von Schnurbein 1977, 83; Pauli 1978, 160; Riebau 1995; Prohászka 2006, 43–46; Venclová 2013, 114.

1.2.2.1. Rundstabiger Armring mit Steckverschluss

Beschreibung: Der dünne drahtartige Armring weist einen kreisförmigen oder ovalen Querschnitt von 0,3–0,4 cm Stärke auf. Sein Umriss ist kreisförmig. Der Verschluss besteht aus einem abgesetzten dünnen Stift auf der einen Seite und einer entsprechenden Höhlung auf der anderen Seite. Ein Teil der Ringe ist unverziert (Typ Seon). Es gibt Stücke, die auf der Außenseite in gleichmäßigen Abständen Querrillen aufweisen (Typ Dörflingen), und solche, bei denen Querrillen zu regelmäßigen Gruppen angeordnet sind (Typ Bülach).

Untergeordneter Begriff: Typ Bülach; Typ Dörflingen; Typ Seon.

Datierung: Eisenzeit, Hallstatt D3–Latène A (Reinecke), 5. Jh. v. Chr.

Verbreitung: Südwestdeutschland, Schweiz, Tschechien.

Literatur: Drack 1970, 44; Waldhauser 1978, Taf. 9; 13; 24; Zürn 1987, 173 Taf. 12 A2; 341,2–3; Kaenel 1990, 228–229; 241; Schmid-Sikimić 1996, 132–137 Taf. 43,544–44,553.

1.2.2.1.

1.2.2.2.

1.2.2.2. Knotenarmring mit Steckverschluss

Beschreibung: Der Armring besitzt an zwei, drei oder vier Stellen einen Knoten aus einem länglichen, mehrfach untergliederten Wulst. Ein weiterer Knoten befindet sich geteilt an beiden Enden. An einem Ringende sitzt ein kurzer dornförmiger Fortsatz. Das andere Ende weist eine entsprechende Eintiefung zum Verschluss des Rings auf. Bei einigen Stücken ist die gesamte Oberfläche des Armrings leicht gerippt. Es tritt ein gleichlaufender Wechsel von einer etwas breiteren Aufwölbung und einer oder zwei schmalen Rippen auf. Auch längs profilierte Ringe kommen vor, bei denen gekerbte Leisten die Knoten verbinden.

Datierung: jüngere Eisenzeit, Latène A–B1 (Reinecke), 5.–4. Jh. v. Chr.

Verbreitung: Hessen, Rheinland-Pfalz, Schweiz.

Relation: 1.1.1.3.5. Offener Knotenarmring; 1.1.3.9.1.4. Zweiknotenarmring; 1.3.3.2.1. Geschlossener Armring mit Rippengruppen; 1.3.3.8. Geschlossener Knotenarmring; [Beinring] 1.1.3.4. Offener Knotenbeinring; 3.3.1. Geschlossener Beinring mit Rippengruppen; [Halsring] 2.4.4. Ösenhalsring mit Knotenverzierung; 3.1.5. Mehrknotenhalsring.

Literatur: Hodson 1968, Taf. 6,651; Schumacher 1972, 38 Taf. 35F; Tanner 1979, H. 7, Taf. 88/14; Kaenel 1990, 221; 228; 241; Heynowski 1992, 62 Taf. 39,7–8; Schmid-Sikimić 1996, 135; Joachim

2005, 288; 294 Abb. 12,6; 14,22; Hornung 2008, 55
Taf. 80,3.
(siehe Farbtafel Seite 22)

1.2.2.3. Sattelförmiger Armring mit Steckverschluss

Beschreibung: Der Ring ist durch einen Knick
in der Ringebene charakterisiert, wobei sowohl
stumpfe als auch spitze Winkel auftreten. Die
Gestaltung des Ringstabs ist variabel. Er ist rund-
stabig und kann eine glatte Oberfläche ohne wei-
tere Verzierung aufweisen. Manche Stücke sind
quer gerillt oder in dichter Folge eingeschnürt.
Die Enden sind häufig knotenartig verdickt. Die
eine Seite schließt mit einem kurzen Dorn ab, die
andere Seite weist eine passende Vertiefung auf.
Untergeordneter Begriff: sattelförmig eingebo-
gener Armring.
Datierung: jüngere Eisenzeit, Latène B1
(Reinecke), 4. Jh. v. Chr.
Verbreitung: Süddeutschland, Österreich,
Tschechien.
Literatur: Krämer 1964, 19 Taf. 4,4; 16,8; Pennin-
ger 1972, Taf. 26,14; Pauli 1978, 160; 162; Krämer
1985; 177 Taf. 48 A2–3; Ramsl 2011, 113 Taf. 77,5;
Venclová 2013, 114.

1.2.2.4. Armring mit muffenförmigem Steckverschluss

Beschreibung: Der dünne rundstabige Bronze-
ring besitzt an einem Ende eine kugelige oder
ovoide Verdickung, die eine Vertiefung aufweist.

1.2.2.4.

Das andere Ringende zeigt einen abgesetzten
kurzen Stift, der zum Verschluss in die Vertiefung
der Kugel passt. Der Ring ist überwiegend schlicht
und ohne Verzierung. Neben bronzenen Ringen
gibt es auch Exemplare aus Gold und Silber.
Datierung: mittlere Römische Kaiserzeit,
2.–3. Jh. n. Chr.
Verbreitung: Süddeutschland, Schweiz, Slowakei.
Literatur: von Schnurbein 1977, 83 Taf. 6,7;
Deschler-Erb/Wyprächtiger 2004, 18 Taf. 12,235;
Prohászka 2006, 43–46.

1.2.2.5. Armring mit kugelförmigem Verschluss

Beschreibung: An einem Ende des massiven
glatten Armrings befindet sich eine perlenförmig

1.2.2.3.

1.2.2.4.

durchlochte Kugel, in die das zapfenförmig verjüngte andere Ringende geschoben wird.

Datierung: Wikingerzeit, 10.–11. Jh. n. Chr.

Verbreitung: Mecklenburg-Vorpommern, Südschweden.

Literatur: Stubenrauch 1909; Riebau 1995.

1.2.3. Armring mit Muffenverschluss

Beschreibung: Es handelt sich hierbei um Hohlblechringe aus Bronze. Typisch für den Muffenverschluss ist eine band-, kugel- oder tonnenförmige Verdickung im Bereich eines Endes, die aus dem Blech des Ringmantels getrieben ist, als Blechstreifen das Ringende umfasst oder – gegossen – mit den Enden vernietet ist. Zum Verschluss des Rings werden die Enden zusammengesteckt und zuweilen mit einem kleinen Splint verbunden. Hauptzierelement bildet die Verdickung, die mit Punzen- und Rillenmustern versehen sein kann. Bei gegossenen Stücken kommen eine Profilierung mit Rippen und Wülsten oder Vertiefungen vor, die mit einer farbigen Füllung versehen sein können.

Synonym: Einknotenarmring.

Datierung: jüngere Eisenzeit, Latène A–B (Reinecke), 5.–4. Jh. v. Chr.

Verbreitung: West- und Süddeutschland, Schweiz, Österreich, Ungarn.

Literatur: J. Keller 1965, 33–34; Joachim 1968, 108; Drack 1970, 48; Stähli 1977, 97–104; Pauli 1978, 166; R. Müller 1985, 58; Guggisberg 2000, 112; Carlevaro u. a. 2010, 84–85.

1.2.3.1. Armring mit tüllenförmiger Muffe

Beschreibung: Der Blechhohlring mit schmaler, innen umlaufender Fuge weist einen kreisförmigen Umriss auf. Ein Ende ist zu einer Hohlkugel aufgeweitet, an die sich eine kurze Tülle anschließt. Das andere Ende ist gerade abgeschnitten, kann sich geringfügig verjüngen und lässt sich stöpselartig in die gegenüberliegende Tülle einpassen. Die Hohlkugel ist häufig beiderseits von Querrillengruppen eingefasst. Sie selbst kann eine Reihe von Kreisaugen tragen. Gelegent-

1.2.3.1.

lich kommen auch kurvolineare Muster im Bereich beider Enden vor.

Datierung: jüngere Eisenzeit, Latène A–B1 (Reinecke), 5.–4. Jh. v. Chr.

Verbreitung: Saarland, Schweizer Mittelland.

Literatur: J. Keller 1965, 33–34 Taf. 12,3; Drack 1970, 48; Kaenel 1990, 229.

1.2.3.2. Armring mit Zwinge

Beschreibung: Der Hohlring besteht aus dünnem Bronzeblech. Eine schmale Stoßfuge verläuft auf der Innenseite. Der Querschnitt ist kreisförmig mit einer Stärke um 0,6–1,0 cm. Das eine Ende ist leicht aufgeweitet. Es ermöglicht, dass das andere Ende wie ein Stöpsel eingesetzt werden kann. Das Stöpselende weist eine bandförmige Zwinge auf, die in einem gewissen Abstand den Ring umfasst und wie ein Anschlag wirkt. Die Verbindung der Ringenden kann durch Stifte gesichert sein. Beide Enden können auf der Schauseite eine einfache Linienverzierung tragen. Häufig kommen Winkelmuster und Kreisaugen vor; vereinzelt auch nur einzelne Kreisaugen. Die Zwinge kann mit Kreisbogenmustern oder Wellenlinien dekoriert sein. Der übrige Ringkörper bleibt unverziert (Tori Typ 12) oder weist eine gleichmäßige Querrippung auf (Tori Typ 11).

Untergeordneter Begriff: Tori Typ 11; Tori Typ 12.

Datierung: jüngere Eisenzeit, Latène A–B1 (Reinecke), 5.–4. Jh. v. Chr.

1.2.3.2.

1.2.3.3.

Verbreitung: Südwestdeutschland, Schweiz, Nieder- und Oberösterreich, Ungarn.
Relation: [Beinring] 2.2. Beinring mit Muffenverschluss; [Halsring] 2.3.6. Hohlblechhalsring mit Stöpselverschluss.
Literatur: Bittel 1934, 72; Drack 1970, 48; Stähli 1977, 97–104; Pauli 1978, 166; R. Müller 1985, 58 Taf. 46,10–11; Kaenel 1990, 222; 228; Carlevaro u. a. 2010, 84–85 Abb. 2.35; Ramsl 2011, 113; Franke/Wiltschke-Schrotta 2021, 129–130.
(siehe Farbtafel Seite 22)

1.2.3.3. Hohlblecharmring mit aufgesetzter Muffe

Beschreibung: Der Ringstab besteht aus einer bronzenen Blechröhre von 0,6–1,0 cm Stärke. Die Blechränder bilden eine Stoßkante auf der Ringinnenseite. Die gerade abgeschnittenen Enden werden von einer tonnen- bis zwiebelförmigen Muffe überfasst. Sie ist im Gussverfahren hergestellt und kann an einer oder beiden Seiten mit der Blechröhre vernietet sein. Zur Verzierung der Muffe treten plastische Rippen, Querrillen und Bogenreihen, aber auch eingetiefte rechteckige Felder mit einer Mäanderverzierung auf, die möglicherweise eine Einlage fassten. Die Blechröhre kann durch breite Querriefen eine leichte Rippung erhalten

oder weist eine Zierzone an beiden Enden auf, die aus eingeritzten oder eingeprägten Querrillen, Winkelgruppen oder Kreisaugen besteht. In Einzelfällen treten Gesichtsdarstellungen auf.
Synonym: Armring mit Stöpselverschluss.
Datierung: jüngere Eisenzeit, Latène B (Reinecke), 4. Jh. v. Chr.
Verbreitung: Rheinland-Pfalz, Hessen, Baden-Württemberg, Thüringen, Oberösterreich.
Relation: [Halsring] 2.3.7. Hohlblechhalsring mit Muffenverschluss.
Literatur: H. Kaufmann 1959, Taf. 55,15; Joachim 1968, 108; Joachim 1977a, 40; 56 Abb. 23,2; Pauli 1978, 166; Heynowski 1992, 66–67; Joachim 1997, 96 Abb. 11,7–11.
(siehe Farbtafel Seite 22)

1.2.4. Armband mit Verschlussschieber

Beschreibung: Das Armband besteht aus Gold oder besitzt einen Bronzekern, der mit Goldblech überzogen ist. Die Grundform wird durch zwei kräftige Längsrippen gebildet, die von der Rückseite herausgetrieben worden sind und eine gerundete Form haben oder kantig profiliert sind. Zur Betonung der Konturen können Reihen von Musterpunzen von der Rückseite eingeschlagen sein. Die Enden sind gerade abgeschnitten und leicht

1.2.4.

1.2.5.1.

verrundet. Sie werden von einer beweglichen Muffe überfasst, die sich über den Schlitz schieben lässt. Die Muffe ist mit Querrippen profiliert.
Synonym: Armring mit Schiebeverschluss.
Datierung: ältere Eisenzeit, Hallstatt D (Reinecke), 6. Jh. v. Chr.
Verbreitung: Baden-Württemberg.
Relation: 1.1.1.3.8.2.7. Geripptes Armband mit Punzverzierung.
Literatur: Zürn 1987, 193; 197 Abb. 81 Taf. 405 A2; 414,2; Hansen 2010, 99.

1.2.5. Armring mit Hakenverschluss

Beschreibung: Beim Hakenverschluss bilden beide Enden quer zueinander stehende Haken, die ineinandergreifen. Der Ring ist drahtförmig dünn. Er kann in Ringmitte leicht anschwellen. Neben einem einfachen Strichdekor bildet die Torsion des Ringstabs eine mögliche Verzierung. Selten kommt eine Konstruktion aus mehreren miteinander tordierten Drahtsträngen vor. Als Herstellungsmaterial treten Bronze, Silber und Gold auf.
Datierung: ältere Bronzezeit, Periode II–III (Montelius), 15.–13. Jh. v. Chr.; Eisenzeit, Hallstatt D2–Latène A (Reinecke), 6.–5. Jh. v. Chr.; Römische Kaiserzeit, 1.–4. Jh. n. Chr.; Merowingerzeit, 6.–7. Jh. n. Chr.
Verbreitung: Dänemark, Deutschland, Schweiz.

Literatur: Kersten o. J., 54–55; 131; von Schnurbein 1977, 82; Riha 1990, 55; Fellmann Brogli u. a. 1992, 47 Taf. 27,14; Wührer 2000, 60; Pahlow 2006, 44–45; Laux 2015, 295–296.

1.2.5.1. Drahtarmring mit Hakenverschluss

Beschreibung: Ein einfacher rundstabiger Draht ist zu einem Ring geformt. Die Ringmitte kann leicht verdickt sein. Die Enden bilden rund umgebogene Haken, die ineinandergreifen.
Datierung: jüngere Eisenzeit, Latène A (Reinecke), 5. Jh. v. Chr.; Römische Kaiserzeit, 1.–4. Jh. n. Chr.
Verbreitung: Süddeutschland, Schweiz.
Literatur: Zürn 1970, 46 Taf. 25,1–2; Riha 1990, 55 Taf. 16,513.

1.2.5.2. Tordierter Armring mit Hakenverschluss

Beschreibung: Der dünne vierkantige Draht besteht aus Bronze, selten aus Gold, ist tordiert und zu einem kreisförmigen Ring gebogen. Die Endabschnitte sind von der Torsion ausgenommen. Sie weisen kleine, meistens rund umgebogene Haken auf.
Untergeordneter Begriff: Kersten Form E8; Riha 3.24.

1.2.5.2.

Datierung: ältere Bronzezeit, Periode II–III
(Montelius), 15.–13. Jh. v. Chr.; ältere Eisenzeit,
Hallstatt D2–3 (Reinecke), 6.–5. Jh. v. Chr.; späte
Römische Kaiserzeit, 4. Jh. n. Chr.; Merowingerzeit,
6. Jh. n. Chr.
Verbreitung: Dänemark, Schleswig-Holstein,
Mecklenburg-Vorpommern, Niedersachsen,
Nordrhein-Westfalen, Baden-Württemberg,
Bayern, Schweiz.
Relation: 1.1.1.3.11. Tordierter Armring;
1.1.2.1.4.1. Tordierter Armring mit aufgerollten
Enden; 1.1.2.2.1. Tordierter Armring mit Spiral-
enden; 1.1.2.3.3.1. Tordierter Goldarmring mit
Doppelspiralenden; 1.2.5.2. Tordierter Armring
mit Hakenverschluss; [Halsring] 2.1.4.2. Draht-
förmiger tordierter Halsring mit Hakenenden.
Literatur: Kersten o. J., 54–55; 131; Zürn 1970, 88
Taf. 47,3; von Schnurbein 1977, 82 Taf. 188,3; Riha
1990, 60–62; Aner/Kersten 1991, Taf. 43,9202;
Hundt 1997, Taf. 47,8; Wührer 2000, 60; Pahlow
2006, 44–45; Laux 2015, 295–296.
(siehe Farbtafel Seite 23)

1.2.6. Armring mit Haken-Ösen-Verschluss

Beschreibung: Zum Verschluss des Rings ist das
eine Ende als Haken gestaltet. Er greift meistens
von innen nach außen. In vielen Fällen besteht der
Haken aus dem rund oder rechteckig gebogenen
Ringende. Er kann aber auch eine spezifische Form
aufweisen, pilzförmig mit einem Knopf an der Ha-
kenspitze ausgestattet oder mit einer Muffe vom

weiteren Ringstab abgetrennt sein. Der Haken
greift in eine Öse am Gegenende des Rings. Häu-
fig besteht die Öse aus einem aufgeweiteten Ring
(1.2.6.1.). Wird der Ring aus mehreren Drahtsträn-
gen gebildet, hat die Öse meistens die Form einer
Drahtschlinge oder -schlaufe (1.2.6.2.–1.2.6.3.). Bei
bandförmigen Ringen ist die Öse als Viereck, Kreis
oder T-Form ausgeschnitten (1.2.6.4.). In anderen
Fällen ist die Öse als gelochte runde, rechteckige
oder birnenförmige Platte gestaltet (1.2.6.5.–
1.2.6.6.). Der Ring kann aus Bronze, Silber oder
Gold bestehen.
Datierung: späte Bronzezeit bis Frühmittelalter,
Hallstatt B3 (Reinecke)–jüngere Merowingerzeit,
9. Jh. v. Chr.–7. Jh. n. Chr.
Verbreitung: Großbritannien, Belgien, Frank-
reich, Deutschland, Schweiz, Österreich, Ungarn,
Tschechien, Serbien.
Relation: 1.3.3.10.2. Scheibenarmband Typ
Deißwil.
Literatur: Keiling 1969, 36; Drack 1970, 32;
E. Keller 1971, 97–99; Krämer 1985, 145; Pászthory
1985, 114–116; Riha 1990, 57–63; Pollak 1993,
94–95; Schmid-Sikimić 1996, 45–47; Konrad 1997,
69; Swift 2000, 123–125; 140–149; Wührer 2000,
49; 60–61; Pirling/Siepen 2006, 345–346; Veling
2018, 40.

1.2.6.1. Armring mit kleiner Öse

Beschreibung: Der dünnstabige drahtartige Arm-
ring ist mit einem unauffälligen Haken-Ösen-Ver-
schluss versehen. Bei einigen Stücken ist dieser
dezent gestaltet und durch die Verzierung und
Abschrägungen kaschiert. Das Hakenende ist
umgebogen. Es kann eine kugelförmig verdickte
Spitze aufweisen. Die Öse ist klein und ringför-
mig. Sie ragt seitlich nur wenig über den Ringstab
hinaus. Der Ringstab ist häufig glatt. Er kann im
Bereich der Enden einige Querkerben aufweisen.
Es kommen auch Stücke mit einer umlaufenden
Kerbverzierung vor. Der Ring besteht aus Bronze.
Datierung: ältere Eisenzeit bis Römische Kaiser-
zeit, Hallstatt D (Reinecke)–späte Römische
Kaiserzeit, 7. Jh. v. Chr.–4. Jh. n. Chr.
Verbreitung: Deutschland, Schweiz.

1.2.6.1.1.

1.2.6.1.2.

Literatur: Keiling 1969, 36; Spindler 1976, 44–47; Krämer 1985, 145; Fellmann Brogli u. a. 1992, 36; Joachim 1992, 14–21; Pirling/Siepen 2006, 342.

1.2.6.1.1. Glatter Armring mit Haken-Ösen-Verschluss

Beschreibung: Der dünne rundstabige Ring hat einen kreisförmigen oder ovalen Umriss. Ein Ende ist im Guss als kleine ringförmige Öse gestaltet, die quer zur Ringebene steht. Das andere Ringende besitzt die Form eines rechtwinklig umgebogenen Hakens mit einer kugelig verdickten Spitze oder eines einfach rund umgebogenen Hakens. Die Enden können durch wenige Querkerben vom Ringstab abgesetzt sein. Eine weitere Verzierung tritt nicht auf.
Datierung: Eisenzeit, Latène A (Reinecke), Stufe Ic (Keiling), 5.–4. Jh. v. Chr.; späte Römische Kaiserzeit, 4. Jh. n. Chr.
Verbreitung: Deutschland, Schweiz.
Relation: [Halsring] 2.2.5. Drahtring mit Haken-Ösen-Verschluss.
Literatur: Mirtschin 1933, 104 Abb. 131; Keiling 1969, 36; Krämer 1985, 145; Fellmann Brogli u. a. 1992, 36 Taf. 16,5; Joachim 1992, 14–21; Pirling/Siepen 2006, 342 Taf. 54,13.

1.2.6.1.2. Kerbverzierter Armring mit Haken-Ösen-Verschluss

Beschreibung: Der Armring weist einen kreisförmigen Umriss auf. Der runde, drahtartige Ringkörper ist in gleichmäßigen Abständen mit flach ausgeprägten Wülsten profiliert. Die Zwischenräume sind mit engstehenden Querstrichen gefüllt. Das eine Ende ist abgeflacht und zu einer kleinen Öse geweitet. Der Endabschnitt des anderen Endes ist eingeklinkt und schließt mit einem kurzen dornartigen Haken, sodass der Verschluss kaum wahrnehmbar ist.
Datierung: ältere Eisenzeit, Hallstatt D1 (Reinecke), 7.–6. Jh. v. Chr.
Verbreitung: Baden-Württemberg.
Literatur: Spindler 1976, 44–47 Taf. 28.
(siehe Farbtafel Seite 23)

1.2.6.2. Armring mit schlaufenförmiger Öse

Beschreibung: Der Ring besteht aus mehreren Drahtsträngen, die miteinander verdreht oder durch Klammern und Manschetten verbunden sind. An einem Ende ist der Draht zu einer weiten Schlaufe gebogen. Die Schlaufe kann aus dem Falz der zusammengelegten Drahtabschnitte hervorgehen. Bei anderen Stücken entsteht die Schlaufe aus dem zurückgeführten Drahtende, das anschließend spiralförmig um das Ringende

gewickelt ist. Eine zusätzliche Verzierung kann dadurch entstehen, dass das zurückgeführte Drahtende darüber hinaus noch in Schlingen oder eine Spiralscheibe gebogen ist. Üblicherweise ist der Ring mit einer Torsion oder mit schrägen Kerben verziert. Er besteht aus Bronze.

Datierung: späte Bronzezeit bis ältere Eisenzeit, Hallstatt B3–C (Reinecke), 9.–7. Jh. v. Chr.; späte Römische Kaiserzeit, 4.–5. Jh. n. Chr.

Verbreitung: Deutschland, Westschweiz, Frankreich, Großbritannien.

Literatur: Drack 1970, 32; Pászthory 1985, 114–116; Bernatzky-Goetze 1987, 73; Riha 1990, 62–63; Schmid-Sikimić 1996, 45–47.

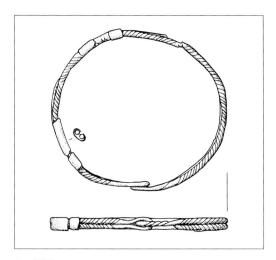

1.2.6.2.1.

1.2.6.2.1. Armring aus doppeltem Draht

Beschreibung: Ein rundstabiger Draht ist in der Mitte gefaltet und der Falz zu einer ovalen Öse geweitet. Der Doppelstab bildet einen Ring. Die freien Enden sind zu kurzen, nach innen greifenden Haken gebogen, die zum Verschluss in die Öse fassen. Vereinzelt sind die beiden Stabenden zunächst verdrillt. Der gesamte Draht mit Ausnahme der Öse und der Enden ist mit einer spiralförmig umlaufenden Rille verziert, die gelegentlich ihre Richtung ändern kann. Die Ringe weisen häufig eine oder wenige Blechmanschetten auf, die den Doppeldraht zusammenfassen.

Synonym: Zwillingsring mit Hakenverschluss; Typ Valangin; Bernatzky-Goetze Gruppe 8.

Datierung: späte Bronzezeit bis ältere Eisenzeit, Hallstatt B3–C (Reinecke), 9.–7. Jh. v. Chr.

Verbreitung: Westschweiz, Frankreich.

Relation: 1.1.1.1.1.7. Zwillingsring mit rundem Querschnitt; 1.1.1.1.3.4. Zwillingsring mit rhombischem Querschnitt; 1.1.1.3.11.4.1. Zwillingsring Typ Kneiting; 1.1.2.1.4.2.1. Zwillingsring Typ Speyer; 1.1.2.3.3.3.Zwillingsring Typ Kneiting mit Doppelspiralenden; [Halsring] 2.2.1. Mehrfacher Halsring.

Literatur: Drack 1970, 32; Coffyn u. a. 1981, Taf. 34; Pászthory 1985, 114–116 Taf. 44,553–560; Bernatzky-Goetze 1987, 73 Taf. 113,7–9; Schmid-Sikimić 1996, 45–47 Taf. 4,51–55.

1.2.6.2.2. Armring mit Haken-Ösen-Verschluss und umwickelter Öse

Beschreibung: Ein einfacher rundstabiger oder doppelt gelegter und tordierter Drahtarmring weist einen Haken-Ösen-Verschluss auf. Das eine Ende ist zu einer Schlaufe umgeschlagen und das rückgeführte Drahtende zur Befestigung mehrfach um den Ringstab gewickelt. Das Gegenende ist ebenfalls doppelt gelegt aber zusammengedrückt und zu einem Haken gebogen. Auch hier ist das rückgeführte Drahtende um den Ringstab gewickelt, kann dabei aber zur Verzierung zusätz-

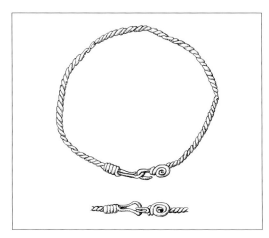

1.2.6.2.2.

liche Schlingen, Schlaufen oder eine kleine Spiralplatte aufweisen.

Synonym: Riha 3.27.

Datierung: späte Römische Kaiserzeit, 4.–5. Jh. n. Chr.

Verbreitung: West-, Mittel- und Süddeutschland, Großbritannien.

Relation: [Halsring] 2.2.6.1. Drahtartiger Halsring mit zurückgewickelten Enden.

Literatur: Riha 1990, 62–63; Gschwind 2004, 205 Taf. 103 E88; Schmidt/Bemmann 2008, 116 Taf. 155,2.

1.2.6.3. Tordierter Armring aus mehreren Drähten

Beschreibung: Das technische Verfahren zur Herstellung des Rings ist variantenreich. Eine Anzahl von Drähten wird zu einem Strang gewickelt. Dabei kann es einen inneren Stab (Seele) geben, um den die weiteren Drähte gewickelt werden. Dieser Stab kann auch aus organischem Material bestanden haben und ist dann heute nicht mehr erhalten. Bei einem anderen Verfahren wird eine Anzahl von Drähten, zwei bis fünf, miteinander verdreht. Varianten bilden Ringe, die aus schmalen Bändern statt Drähten gefertigt sind. Auch der Ring selbst kann nach dem Torsionsvorgang flach überhämmert worden sein. Der Ring besitzt ein Hakenende und ein Schlaufenende oder eine Ringöse. Neben bronzenen Exemplaren kommen Stücke aus Silber oder Gold vor.

Synonym: tordierter Armring aus mehreren Stäben; Armring aus ineinandergedrehten Drähten mit Haken-Ösen-Verschluss; Riha 3.23.

Datierung: späte Römische Kaiserzeit–jüngere Merowingerzeit, 4.–7. Jh. n. Chr.

Verbreitung: West- und Süddeutschland, Belgien, Ostfrankreich, Schweiz, Österreich, Ungarn.

Relation: 1.1.1.3.11.5. Tordierter Armring aus mehreren Stäben; 1.1.2.4. Geflochtener Armring; 1.2.7.2. Armring mit Ringverschlüssen; 1.3.3.12. Geschlossener tordierter Armring; 1.3.4.1.3. Armring aus mehrfachem Draht mit verschlungenen Enden; 1.3.4.1.4. Armring aus mehrfachem Draht mit Volutenknoten.

Literatur: E. Keller 1971, 97–99 Abb. 28,5–9; Mertens/van Impe 1971, Taf. 32,4; Riha 1990, 59–60; Pollak 1993, 94–95; Konrad 1997, 69 Abb. 10,24–28; W. Schmidt 2000, 389; Swift 2000, 123–125 Abb. 145–146 (Verbreitung); Wührer 2000, 60–61 Abb. 52; Gschwind 2004, 205 Taf. 103 E85–E89; Pirling/Siepen 2006, 345–346 Taf. 56,1–15; Veling 2018, 40.

1.2.6.3.1. Tordierter Armring aus gewundenen Drähten

Beschreibung: In den meisten Fällen sind zwei Bronzedrähte in der Mitte gefaltet (Keller Typ 2). Der Falz ist zu einer runden Öse geweitet. Häufig ist die Öse durch eine Bronzehülse vom weiteren Ringkörper abgesetzt. Alternativ kann der Ring aus einem gefalteten und einem einzelnen Draht bestehen, sodass der Ringkörper durch drei Drähte gebildet wird (Keller Typ 1a). Auf der Gegenseite sind die Drahtenden zu einem Haken gebogen und ebenfalls mit einer Manschette gefasst. Auf der Hakenspitze kann ein pilzförmiger Knopf sitzen. Der Ringkörper wird aus den fest miteinander verdrehten Drähten gebildet. Durch Aufweitung der Wicklung kann in Ringmitte eine etwas größere Stärke entstehen.

Untergeordneter Begriff: Armring aus zwei doppelt gelegten tordierten Drähten; Armring aus ineinandergedrehten Drähten mit Haken-

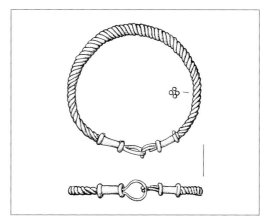

1.2.6.3.1.

Ösen-Verschluss und umwickelten Enden; Keller
Typ 1a; Keller Typ 2.
Datierung: späte Römische Kaiserzeit,
4. Jh. n. Chr.
Verbreitung: West- und Süddeutschland, Ost-
frankreich, Schweiz, Österreich, Ungarn, Serbien.
Literatur: E. Keller 1971, 98 Abb. 28,7; Vágó/Bóna
1976, Taf. 1,8; 4,36; von Schnurbein 1977, 82
Taf. 180,11; 191,12; Menghin u. a. 1987, 605
Abb. 11; Fellmann Brogli u. a. 1992, 17; 18; 35; 40;
47 Taf. 5,13; 7,5; 15,3; 20,1; 27,13; Pollak 1993,
94–95 Taf. 6,66c; Konrad 1997, 68–69 Abb. 10,24;
Swift 2000, 123–126 Abb. 147–148 (Verbreitung);
Teichner 2011, 154–155; Milovanović 2018,
129–130 Abb. 32.

1.2.6.3.2. Perlenbesetzter Drahtarmring

Beschreibung: Die Hauptbestandteile des Rings
sind drei rundstabige oder schmal bandförmige
Bronzedrähte, die nebeneinander angeordnet
sind. Auf den mittleren Draht sind in größeren Ab-
ständen Glasperlen aufgeschoben. Häufig ist es
ein Wechsel von blauen polyedrischen und grü-
nen sechskantigen Perlen. Zwischen den Perlen
fassen Bronzehülsen alle drei Drähte zusammen.
Die äußeren Drähte umgreifen die Perlen von bei-
den Seiten und nehmen somit einen wellenför-
migen Verlauf. Die Ringenden sind als Haken und
Öse gestaltet.
Synonym: Keller Typ 3.

Datierung: späte Römische Kaiserzeit,
4. Jh. n. Chr.
Verbreitung: Süddeutschland, Schweiz, Öster-
reich, Ungarn.
Literatur: E. Keller 1971, 99 Abb. 28,9; von
Schnurbein 1977, 83 Taf. 61,1; Konrad 1997, 69
Abb. 10,31; W. Schmidt 2000, 390; Swift 2000, 124;
128–129 Abb. 152 (Verbreitung).

1.2.6.3.3. Armring mit flächiger Umwicklung

Beschreibung: Die Seele des Armrings besteht
aus einem kräftigen Bronze- oder Eisendraht. Er
besitzt auf der einen Seite eine ringförmige Öse,
auf der anderen einen umgebogenen Haken. Ein
oder zwei weitere Bronzedrähte bilden eine dichte
geschlossene Umwicklung des gesamten Rings.
Im Gesamteindruck ähnelt diese Verzierung einer
engen Torsion mehrerer Stäbe.
Untergeordneter Begriff: Keller Typ 1b.
Datierung: jüngere Eisenzeit bis Römische
Kaiserzeit, Stufe II (Hingst/Keiling)–späte Römi-
sche Kaiserzeit, 2. Jh. v. Chr.–4. Jh. n. Chr.
Verbreitung: Deutschland, Schweiz, Österreich.
Relation: 1.1.2.3.3.2. Doppeldrahtarmring mit
Doppelspiralenden; 1.1.3.14. Armring mit umwi-
ckelten Enden; 1.3.3.13. Geschlossener Armring
mit Umwicklung; [Armspirale] 2.12. Armspirale
mit umwickelten Enden.

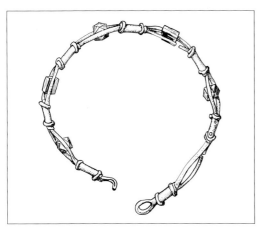

1.2.6.3.2.

1.2.6.3.3.

Literatur: Rangs-Borchling 1963, 35 Taf. 7,51g;
Richter 1970, 96 Taf. 33,580; E. Keller 1971, 97–98
Abb. 28,6; von Schnurbein 1977, 82 Taf. 161,1;
Riha 1990, 59–60 Taf. 21,583–584; 69,2848; Pollak
1993, 94–95 Taf. 37,265; Konrad 1997, 69
Abb. 10,26 Taf. 25 B2; 28 A1; Wührer 2000, 60.

1.2.6.4. Armband mit umlaufendem Stempelmuster und Haken-Ösen-Verschluss

Beschreibung: Das schmale, gleichbleibend
breite Bronzeband zeigt auf der Außenseite ein
flächig aufgebrachtes Punzmuster. Vielfach be-
steht es aus einer umlaufenden Wiederholung
eines Motivs, beispielsweise einer Sichel-, Tropfen-
oder S-Form. Punktpunzen können zu Dekorrei-
hen angeordnet sein. Gelegentlich sind die Rän-
der von einer feinen Linie gesäumt. Die Ringenden
bestehen aus einem Haken-Ösen-Verschluss.
Untergeordneter Begriff: Keller Typ 8.
Datierung: späte Römische Kaiserzeit,
4.–5. Jh. n. Chr.
Verbreitung: West- und Süddeutschland,
Schweiz, Österreich, Ungarn, Großbritannien.
Relation: 1.1.1.2.1.7. Schmales verziertes Arm-
band; 1.3.2.4.4. Geschlossener Armring mit schräg
gestellten Riefengruppen und Randkerben;
1.3.2.4.6. Schmales geschlossenes Armband mit
Kreisaugenmuster; 1.3.2.4.7. Geschlossenes
Armband mit Lochreihen und gekerbtem Rand;
2.2.2.2. Armring aus Bein mit vernieteten Enden.
Literatur: Riha 1990, 58 Taf. 19,547–548; 76,2949;
Konrad 1997, 65–67; W. Schmidt 2000, 389;
Pirling/Siepen 2006, 348 Taf. 57,10–12.14.16.

1.2.6.4.1. Armband mit umlaufendem Kreisaugenmuster

Beschreibung: Das schmale Bronzearmband en-
det auf der einen Seite in einem kantig abgesetz-
ten kurzen Haken. Auf der anderen Seite befindet
sich eine Öse. Sie ist entweder als viereckiges
Fenster aus dem Bronzeband geschnitten oder
besteht aus einer kreisförmigen Scheibe, die mit-
tig gelocht ist. Die Außenseite des Armbands ist
mit einer dichten Reihe aus Kreisen verziert. Gele-
gentlich kommen randparallel Rillen vor.

1.2.6.4.1.

Synonym: Riha 3.20.
Datierung: späte Römische Kaiserzeit bis Völker-
wanderungszeit, 4.–5. Jh. n. Chr.
Verbreitung: West- und Süddeutschland,
Schweiz, Österreich, Ungarn.
Relation: 1.3.2.4.6. Schmales geschlossenes
Armband mit Kreisaugenmuster.
Literatur: Vágó/Bóna 1976, Taf. 14,1038; Riha
1990, 58–59 Taf. 19,549–551; 66,2796; 67,2824;
78,2975; Swift 2000, 136; 148–149; 151 Abb. 181–
184; 187; Wührer 2000, 49 Abb. 37; Pirling/Siepen
2006, 348 Taf. 57,10–12.

1.2.6.4.2. Armband mit Stempelmuster und Haken-Ösen-Verschluss

Beschreibung: Ein Blechband ist zu einem zylind-
rischen Ring geformt. Das eine Ende ist abgesetzt
und bildet einen kurzen bandförmigen Haken. In
das andere Ende ist ein kreisförmiges, vierecki-
ges oder T-förmiges Loch als Öse geschnitten.
Die Außenseite ist mit einem Muster versehen. Es
kommen eingeschnittene Längsrillen, Leiterbän-
der, Kreuzstempel und viereckige oder S-förmige
Punktmuster vor. Sie können einfache Reihen,
Winkelreihen oder Gitterschraffuren bilden.
Synonym: Riha 3.13.
Datierung: späte Römische Kaiserzeit,
3.–4. Jh. n. Chr.
Verbreitung: Süddeutschland, Österreich, Ungarn.

1.2.6.4.2.

1.2.6.5.1.

Literatur: E. Keller 1971, 104 Abb. 30,4; Riha 1990, 57 Taf. 18,535–536; Konrad 1997, 65 Taf. 5 B1; 5 C2–3; 79 G2; Pirling/Siepen 2006, 348 Taf. 57,14.16.

1.2.6.5. Armring mit scheibenförmiger Öse

Beschreibung: Der Armring ist stab- oder bandförmig. Das eine Ende ist als Haken nach außen gebogen. Die Öse am Gegenende fällt besonders groß aus. Sie kann ringförmig sein, aus einer rechteckigen oder kreisförmigen gelochten Scheibe bestehen oder – bei bandförmigen Stücken – durch Randeinschnitte einen rhombischen Umriss aufweisen. Zur Verzierung treten neben einfachen Querrillen und Punzreihen auch komplexe Dekore aus einer Kombination von Facetten, Kerben und eingedrehten Mustern auf. Bei den goldenen Armringen Typ Velp ist die Ringmitte spindelartig verdickt und mit feinen Punzmustern überzogen.
Untergeordneter Begriff: Armring Typ Velp.
Datierung: späte Römische Kaiserzeit, 4.–5. Jh. n. Chr.
Verbreitung: Großbritannien, Belgien, Frankreich, Deutschland, Schweiz, Österreich, Ungarn.
Relation: [Halsring] 2.2.8.5. Halsring Typ Velp.
Literatur: E. Keller 1971, 105; 222 Liste 15; Riha 1990, 57; Martin 1991, 14; Konrad 1997, 67–68; Swift 2000, 129; 140–142; 144–145; Pirling/Siepen 2006, 341; 345; 349–350; Quast 2009.

1.2.6.5.1. Stabförmiger Armring mit Haken-Ösen-Verschluss

Beschreibung: Der Ring besteht aus einem rundstabigen Draht. Ein Ende wird durch eine große ring- oder scheibenförmige Öse gebildet. Das andere Ende ist einfach zu einem Haken umgebogen oder bildet einen Haken mit pilzförmig verdicktem Ende. Der Ringstab ist häufig unverziert, er kann auch eine einfache Kerbverzierung aufweisen.
Untergeordneter Begriff: Keller Typ 9.
Datierung: späte Römische Kaiserzeit, 4. Jh. n. Chr.
Verbreitung: West- und Süddeutschland, Österreich, Ungarn, Schweiz, Frankreich, Großbritannien.
Literatur: E. Keller 1971, 105; 222 Liste 15; Konrad 1997, 67–68 Abb. 10,21; Pirling/Siepen 2006, 341; 345 Taf. 54,5; 55,12; Hüdepohl 2022, 124–125 Taf. 39,2; 49,1.

1.2.6.5.2. Armring mit Kerbschnitt- und Kreisaugenverzierung sowie Haken-Ösen-Verschluss

Beschreibung: Ein kräftiges Bronzeband mit einer maximalen Breite von 0,6–0,8 cm verjüngt sich zu den Enden hin leicht. Die eine Seite endet in einem kurzen rechtwinklig umgeknickten Haken, die andere Seite ist zugespitzt und durch Randkerben als Rhombus betont. Sie ist mittig gelocht. Die gesamte Außenseite ist mit einem tief eingekerbten oder eingedrehten Muster versehen. Im

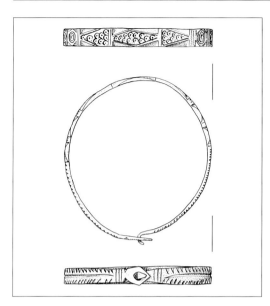

1.2.6.5.2.

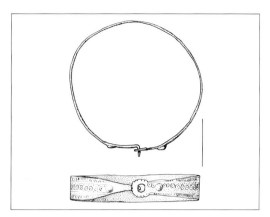

1.2.6.5.3.

mittleren Bereich sind durch schräge oder gerade Randfacetten rechteckige, dreieckige oder rhombische Flächen entstanden, die mit Kreisaugen gefüllt sind. Es schließen sich daran zwei Scheiben an, die durch tief eingedrehte konzentrische Kreise gekennzeichnet sind. Ein breiter Abschnitt vor beiden Enden wird durch ein Fischgrätenmuster eingenommen, das aus einer kräftigen Mittellinie und Randkerben besteht. Das Zierfeld schließt mit wenigen Querlinien ab.

Synonym: Riha 3.15.

Datierung: späte Römische Kaiserzeit, 4.–5. Jh. n. Chr.

Verbreitung: Großbritannien, Belgien, Nordfrankreich, Westdeutschland, Schweiz.

Literatur: Mertens/van Impe 1971, Taf. 26,2; Riha 1990, 57 Taf. 70,2875; Martin 1991, 14 Abb. 6,11; Swift 2000, 129; 140–142; 144–145 Abb. 168–170; 172–173; 176–178 (Verbreitung); Pirling/Siepen 2006, 349–350 Taf. 58,2.

1.2.6.5.3. Armring mit Buckeln vor den Verschlussstücken

Beschreibung: Der flache breite Armring besitzt einen Haken-Ösen-Verschluss. Vor den zungenför-

migen Enden sitzt jeweils ein Buckel als kennzeichnendes Merkmal. Der Armring weist eine flächige Punzverzierung auf. An den Rändern befindet sich häufig ein schmales quer oder schräg schraffiertes Band. Den Mittelstreifen nimmt ein Dekor aus Kreisaugen und Punkten, eine schmale Wellenlinie oder ein Zickzackband ein. In seltenen Fällen kann der Mittelstreifen eine punzierte Inschrift tragen.

Datierung: späte Römische Kaiserzeit, 4. Jh. n. Chr.

Verbreitung: Nordrhein-Westfalen, Rheinland-Pfalz, Saarland, Belgien, England, Schottland, Frankreich, Schweiz.

Literatur: Swift 2000, 145 Abb. 191; Pirling/Siepen 2006, 348–348 Taf. 57,10.12.15.16; 58,3; Höpken/Liesen 2013, 387; 447–448.

1.2.6.6. Armring mit schlüssellochförmiger Öse

Beschreibung: Das charakteristische Merkmal besteht bei dem Haken-Ösen-Verschluss in einer Öse mit birnenförmigem Umriss. Sie ist am Ansatz breit und verschmälert sich zum Ringende hin. Die Durchbrechung ist schlüssellochförmig oder bildet einen Schlitz. In die Öse greift ein Haken, der verschiedentlich mit einer verdickten Spitze endet. Der Ring besteht aus Bronze.

Datierung: Merowingerzeit, 5.–7. Jh. n. Chr.

Verbreitung: Deutschland, Niederlande.

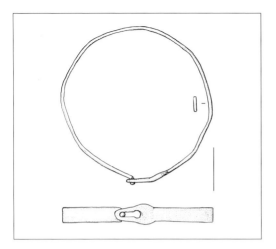

1.2.6.6.1.

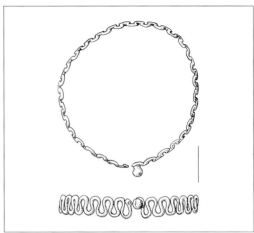

1.2.6.7.

Relation: [Halsring] 2.2.8. Halsring mit birnen-förmiger Öse und Knopfverschluss.
Literatur: Wührer 2000, 49; Bemmann 2006, 289–291.

1.2.6.6.1. Bandförmiger Armring mit birnenförmiger Öse

Beschreibung: Der bandförmige Armring weitet sich an einem Ende zu einer lang gezogenen, teils birnenförmigen Ösenplatte mit ovaler oder ebenfalls birnenförmiger Öffnung. Die Gegenseite endet in einem stufenartig abgesetzten, kurz umgeschlagenen Haken oder in einer lang gezogenen Verjüngung und einem umgebogenen Haken. Die Schauseite ist häufig mit Querrillengruppen, eingeritzten Andreaskreuzen oder Reihen von Dreieck-, Kreis- oder Punktpunzen verziert.
Synonym: Armring mit birnenförmig erweiterter Ösenplatte.
Datierung: Merowingerzeit, 5.–7. Jh. n. Chr.
Verbreitung: Sachsen-Anhalt, Niedersachsen.
Relation: [Halsring] 2.2.8. Halsring mit birnenförmiger Öse und Knopfverschluss.
Literatur: B. Schmidt 1976, Taf. 34,2c; Wührer 2000, 49 Abb. 37,1; Bemmann 2006, 289–291 Abb. 3,3.

1.2.6.7. Wellenarmband

Beschreibung: Ein dünner Draht kann einen runden, rhombischen oder viereckigen Querschnitt besitzen. Bei einem viereckigen Profil ist zusätzlich eine feine Mittelrille auf der Außenseite eingeschnitten. Der Draht ist durchgehend in Windungen gelegt. Häufig ist es eine Aneinanderreihung von U-förmigen Schlingen, die zu rundlichen Ösen geweitet sein können. Bei einer seltenen Variante sind die Schlingen weit ausladend T-förmig und ähneln einem griechischen Mäander. Eine Alternative kann in einer gleichmäßigen Abfolge von Achterschleifen bestehen (schlingenförmig hinterlegter Drahtreif). Für den Verschluss werden verschiedene Formen verwendet. Häufig bildet ein Ende einen Haken, und das Gegenende schließt mit einem gestielten Knopf ab, über den der Haken gelegt wird. Alternativ wird der Haken auf der Gegenseite in eine Schlinge eingehängt oder durch eine kleine Öse gesteckt.
Synonym: Mäanderarmband; Schlangenarmband.
Datierung: jüngere Eisenzeit, Latène B (Reinecke), 4. Jh. v. Chr.
Verbreitung: Süddeutschland, Frankreich, Schweiz, Österreich, Tschechien.
Literatur: Behaghel 1943, 107; Penninger 1972, Taf. 33 A9; Stähli 1977, 106; Pauli 1978, 164; Tanner 1979, H. 3, Taf. 5,1; 7,2–3; H. 8, Taf. 94,6;

H. 10, Taf. 14 B3; Uenze 1982, 251 Abb. 4,6; Krämer 1985, 20; Kaenel 1990, 241; Ramsl 2011, 117–119 Abb. 88–89; Tiefengraber/Wiltschke-Schrotta 2012, 75–77; 131–132; Venclová 2013, 114.

1.2.7. Armring mit Ösen-Ring-Verschluss

Beschreibung: Beim Ösen-Ring-Verschluss bilden die Ringenden kleine Ösen, die durch ein Drahtringlein verbunden sind. Es lassen sich Ringe mit einem (1.2.7.1.) oder mit zwei sich gegenüberliegenden Verschlüssen (1.2.7.2.) unterscheiden. Der Ring ist meistens drahtförmig. Er kann zur Verzierung mit Kerben oder Rippen versehen sein. Auch die Konstruktion aus mehreren miteinander verdrehten Drahtsträngen kommt vor. Der Ring besteht aus Bronze oder Silber.
Datierung: Eisenzeit, Hallstatt D3–Latène B (Reinecke), 5.–3. Jh. v. Chr.
Verbreitung: Schweiz, Nordostfrankreich, West- und Süddeutschland, Tschechien, Österreich, Schlesien.
Relation: [Beinring] 2.3. Beinring mit Ösen-Ring-Verschluss; [Halsring] 2.4. Halsring mit Ringverschluss.
Literatur: Drack 1970, 48; Pauli 1978, 159; Kimmig 1979, 139; Krämer 1985, 91; 149; R. Müller 1985, 58; Kaenel 1990, 221–222; Joachim 1992; Waldhauser 2001, 526; Stöllner 2002, 81.

1.2.7.1. Armring mit Ösenenden

Beschreibung: Der Ringkörper ist rundstabig und drahtartig dünn bei einer Dicke um 0,2–0,3 cm. Der Ringumriss verläuft kreisförmig. An beiden Enden befinden sich Ringösen, die in Ringebene stehen. Die Ösen sind mit dem Guss des Armrings entstanden. Eine schmale Querrippe trennt sie vielfach vom übrigen Ringstab. Selten tritt eine weitere Verzierung auf. Sie besteht dann aus Gruppen von Querrillen oder Schrägschraffen. Ein kleines Drahtringlein greift zur Verbindung der Enden durch beide Ösen.
Synonym: Ösenring.
Datierung: Eisenzeit, Hallstatt D3–Latène A (Reinecke), 5. Jh. v. Chr.

1.2.7.1.

Verbreitung: Schweiz, Nordostfrankreich, West- und Süddeutschland, Tschechien, Österreich, Schlesien.
Relation: [Beinring] 2.3.1. Beinring mit Ringverschluss; [Halsring] 2.4.1. Glatter Ösenhalsring.
Literatur: W. Hoffmann 1940, Abb. 28,7–8; Claus 1942, Taf. VIII,4; Drack 1970, 48 Abb. 70; Pauli 1978, 159; Kimmig 1979, 139; R. Müller 1985, 58; Zürn 1987, Taf. 395,12–13; 480,2–5; Kaenel 1990, 221–222; Joachim 1992; Stöllner 2002, 81.

1.2.7.2. Armring mit Ringverschlüssen

Beschreibung: Kennzeichnend ist ein technischer Aufbau, der aus zwei Ringhälften besteht, die jeweils an beiden Enden mit Ösen versehen sind und mit kleinen Ringlein verbunden werden. Die Ringhälften können aus mehreren miteinander verdrehten Drahtsträngen bestehen. Auch gerippte Ringstäbe sind möglich. Es kommen Silber und Bronze als Herstellungsmaterial vor.
Datierung: jüngere Eisenzeit, Latène B (Reinecke), 4.–3. Jh. v. Chr.
Verbreitung: Österreich, Bayern, Tschechien.
Relation: 1.1.1.3.11.5. Tordierter Armring aus mehreren Stäben; 1.1.2.4. Geflochtener Armring; 1.2.6.3. Tordierter Armring aus mehreren Drähten; 1.3.3.12. Geschlossener tordierter Armring; 1.3.4.1.3. Armring aus mehrfachem Draht mit verschlungenen Enden; 1.3.4.1.4. Armring aus

1.2.7.2.

mehrfachem Draht mit Volutenknoten; [Beinring]
2.3.2. Beinring mit Ringverschlüssen.
Literatur: Penninger 1972, Taf. 53 B6; Krämer
1985, 91; 149 Taf. 27,1–2; 83,1–3; Waldhauser
2001, 526.

1.2.8. Armring mit Scharnier

Beschreibung: Unter einer Scharnierverbindung
wird eine Arretierung verstanden, bei der zwei
ösenähnliche Enden durch einen Splint verbun-
den werden. Dabei ist es nicht immer erforderlich,
dass sich die Ringteile um das Scharnier bewegen
lassen. Der Ring kann einteilig sein. Dann dient die
Scharnierverbindung als Verschluss. Ist der Ring
mehrteilig, verbindet das Scharnier die einzelnen
Teile. Die technische Konstruktion ist individuell
verschieden. Der Ring besteht aus Bronze oder
Silber.
Datlerung: Elsenzelt bls Frühmlttelalter,
Latène B (Reinecke)–Karolingerzeit,
4. Jh. v. Chr.–8. Jh. n. Chr.
Verbreitung: Mittel- und Nordeuropa.
Literatur: Stein 1967, 69; Beckmann 1985; Wührer
2000, 14–15; 50–51; 58; Beilharz 2011, 93–96.

1.2.8.1. Scharnierarmband mit Steckverschluss

Beschreibung: Das Armband ist einteilig. Charak-
teristisch ist ein Verschluss, bei dem bandförmige
Ösen versetzt die Enden bilden und ein eingesetz-
ter Stift die Verbindung herstellt. In der einfachen

Form befinden sich in der Mitte des einen Endes
und an den beiden Ecken des anderen Endes je-
weils eine Öse, die gemeinsam durch einen Splint
gekoppelt werden. Bei breiteren Armbändern
stehen sich mehrere Ösen gegenüber. Als Verzie-
rung treten häufig parallele Längsrillen auf. Auch
Buckel- oder Punzreihen, Rillen oder Kerbschnitt-
muster kommen vor. Das Armband besteht aus
Bronze oder Silber.
Datierung: jüngere Eisenzeit, Latène B (Reinecke),
4. Jh. v. Chr.; frühe Römische Kaiserzeit–Karolinger-
zeit, 1.–8. Jh. n. Chr.
Verbreitung: Mitteleuropa.
Literatur: Stein 1967, 69; Uenze 1982, 251;
Wührer 2000, 50–51; Pirling/Siepen 2006, 348
Taf. 57,13; Motschi 2013, 195 Abb. 4.

1.2.8.1.1. Armband mit Buckelreihen

Beschreibung: Das flache bandförmige Schmuck-
stück besitzt als kennzeichnendes Merkmal einen
Verschluss, der aus einem breiten Haken und einer
kurzen, hohen Öse besteht. Die Höhe des Hakens
ist durch stufenartige Ausschnitte gegenüber der
Bandbreite leicht verringert. Er ist eng zu einer
halben Röhre umgebogen und greift von außen in
die Öse am gegenüberliegenden Ende. Die Anfer-
tigung der Öse kann unterschiedlich gelöst sein.
Sie kann als schmaler Schlitz aus dem Ringende
geschnitten sein. Bei einer anderen Ausführung
sind die Ecken um schmale Stege verlängert und
zu Ösen eingerollt. Ein Stift verbindet die Ösen

1.2.8.1.1.

und ermöglicht die Arretierung des Hakens. Das Armband besitzt verstärkte Kanten und eine Verzierung aus von der Rückseite herausgetriebenen Buckelreihen.

Synonym: Scharnierarmband.
Datierung: jüngere Eisenzeit, Latène B (Reinecke), 4. Jh. v. Chr.
Verbreitung: Bayern, Tschechien.
Literatur: Kruta 1971, Taf. 39,3; Uenze 1982, 251 Abb. 4,8.

1.2.8.1.2. Armband mit Steckverschluss

Beschreibung: Ein 1,2–2,9 cm breites Blechband ist zu einem kreisförmigen Ring gebogen. Kennzeichnend ist der Verschluss. Er besteht an dem einen Ringende aus zwei kleinen bandförmigen Ösen, die am oberen und am unteren Rand sitzen. Am anderen Ringende befindet sich eine bandförmige Öse in der Mitte. Beim Verschluss des Rings schiebt sie sich in die Lücke, sodass alle drei Ösen durch einen Stift verbunden werden können. Bei breiten Armbändern kann eine größere Anzahl von Ösen auftreten. Die Verzierung der Außenseite ist variantenreich. Bei einigen Stücken finden sich Punzreihen oder Querrillen entlang der Enden. Weiterer Dekor kann aus Längsrillen, Längsrippen, Andreaskreuzen, Reihen von Kreisaugen

1.2.8.1.2.

oder Rauten bestehen. Bei prachtvollen Stücken können Flechtbänder oder Zierniete mit Perlrändern auftreten. Die Armbänder bestehen aus Bronze, selten aus Silber.

Synonym: Scharnierarmband; Wührer Form B.2.
Datierung: Merowingerzeit–Karolingerzeit, 7.–8. Jh. n. Chr.
Verbreitung: Belgien, Ostfrankreich, Schweiz, West- und Süddeutschland, Österreich, Ungarn.
Literatur: Stein 1967, 69 Abb. 39,2; 51,2 Taf. 35,12; 89,17; Päffgen 1992, Teil 2, 289; Teil 3, Taf. 61,4; Marti 2000, 70 Abb. 31,7–8; Wührer 2000, 50–51 Abb. 38–39 (Verbreitung).

1.2.8.2. Armring Typ Bürglen/Ottenhusen

Beschreibung: Der Aufbau besteht aus zwei unterschiedlich großen Teilen, die mit einer scharnierartigen Konstruktion verbunden sind. Der größere Teil des Bronzerings ist stab- oder bandförmig oder röhrenförmig hohl. Der kleinere Teil weist eine scheibenförmige Zierplatte auf. In den meisten Fällen ist ein Radmuster aus gewickeltem Silberdraht aufgelegt. Ein kräftiger Knopf befindet sich in Scheibenmitte. Er ist von einer radialen, speichenartigen Anordnung von Zierdraht umgeben. Die äußere Abgrenzung bildet ein Ring aus gewickeltem Draht. Die einzelnen Zierzonen können durch schmale Leisten gegeneinander abgesetzt sein. Selten ist die Fläche mit dünnem Goldblech unterlegt. Alternativ kann die Zierscheibe symmetrische Lochmuster und einen gepunzten Dekor oder eine münzähnliche Auflage aufweisen. Zur Verbindung der beiden Bauteile besitzt jeweils ein Ende einen Spalt, in den das zu einer schmalen Platte zusammengeführte Gegenende passt und mit einem Splint mit kugelförmigem Kopf gesichert wird.

Datierung: Römische Kaiserzeit, 1.–4. Jh. n. Chr.
Verbreitung: Rheinland-Pfalz, Hessen, Baden-Württemberg, Bayern, Schweiz, Frankreich.
Relation: 1.3.3.10. Armring mit Zierscheibe.
Literatur: Beckmann 1985; Riha 1990, 59 Taf. 75,2941.
Anmerkung: Zu dieser Ringform werden auch solche Stücke gezählt, deren Ringstab geschlossen ist, bei denen aber beiderseits der Zierscheibe

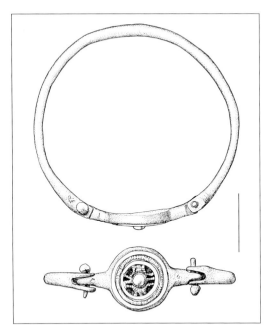

1.2.8.2.

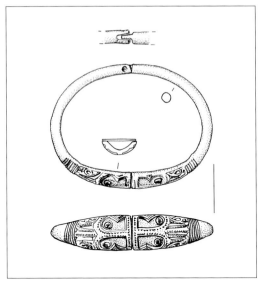

1.2.8.3.

kleine Knöpfe als typologisches Rudiment in Nachbildung der Splintköpfe sitzen. Der Größe der Ringe zufolge wurden sie am Oberarm getragen. *(siehe Farbtafel Seite 23)*

1.2.8.3. Armring mit Scharnier und Steckverschluss

Beschreibung: Der Armring besteht aus zwei gleichen Hälften. Sie sind in Ringmitte durch eine kleine Scharnierkonstruktion verbunden, um die sich die beiden Hälften schwenken lassen. In diesem Bereich ist der Ring dünn und rundstabig. Er verbreitert sich im jeweils letzten Ringsechstel erheblich zu dicken kolbenartigen Enden, die eine abgeflachte oder rinnenförmig ausgehöhlte Rückseite besitzen. Ein Verschlussstift auf der einen Seite und ein Einsteckloch oder gegebenenfalls ein Abdeckblech auf der Gegenseite bilden einen Steckverschluss. Die Außenseiten der Kolbenenden sind mit gegenständigen Tierköpfen verziert. Dabei bilden Kerb- oder Punzreihen, Nielloeinlagen, eingesenkte Felder, Vergoldung und eingelegte Schmucksteine die Motivkontu-

ren. Dargestellt sind Pferde- oder Löwenköpfe mit spitzen dreieckigen Ohren. Der Ring besteht aus Silber und kann Vergoldungen aufweisen. Auch eine Ausführung aus Gold kommt vor.

Untergeordneter Begriff: Wührer Form A.1.2; Wührer Form A.2.2; Wührer Form 3.2.

Datierung: Völkerwanderungszeit bis ältere Merowingerzeit, 5.–6. Jh. n. Chr.

Verbreitung: Dänemark, West- und Süddeutschland, Nordfrankreich, Ungarn.

Relation: 1.1.3.13. Armring mit figürlichen Enden; 1.1.3.2.6. Kolbenarmring mit Tierkopfenden.

Literatur: Veeck 1931, 55 Taf. 38 B6–7; Munksgaard 1953, 76–78 Abb. 7; U. Koch 1968, 50; Wührer 2000, 14–15; 18–20; 30 Abb. 8–9 (Verbreitung); Beilharz 2011, 93–96 Taf. 9,6. *(siehe Farbtafel Seite 23)*

1.2.8.4. Armring mit zwei Scharnieren

Beschreibung: Drei Viertel des ovalen Rings bestehen aus einem schmalen gewölbten Bronzeband. Es ist auf der Außenseite mit einem gleichmäßigen Punzmuster oder mit einer Abfolge von breiten Querriefen verziert, die von Rillengruppen flankiert werden. An beiden Enden läuft das Band

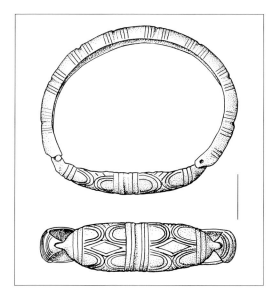

1.2.8.4.

zu einer Zunge oder Zwinge zusammen und ist quer gelocht. Eine Zierplatte verbindet die beiden Bandenden. Sie läuft ebenfalls beiderseits zu einer Zunge oder Zwinge zusammen. Kurze Stifte arretieren die beiden Passstellen. Die Zierplatte weist einen eigenen Dekor auf. Eine kreisförmige Scheibe und flankierende Tierköpfe oder eingeschnittene, um Rauten angeordnete Bogenmuster bilden mögliche Motive.
Datierung: jüngere Merowingerzeit, 7. Jh. n. Chr.
Verbreitung: Baden-Württemberg.
Literatur: Eckerle 1958, 271–273 Taf. 81,22; Garscha 1970, Taf. 46,15; U. Koch 1977, 74–75 Taf. 161,3; 195,22; Wührer 2000, 58 Abb. 48.

1.2.9. Mehrteiliger Armring

Beschreibung: Die Konstruktion besteht aus mehreren Bauteilen, die zum Anlegen des Rings getrennt werden. Das größere Teil nimmt etwa die Hälfte bis drei Viertel des Ringstabs ein, das kleinere entsprechend ein Viertel oder etwas mehr. Zusätzlich kann es Splinte oder Stifte zur Arretierung der Teile geben. Für die Verbindung der Teile gibt es verschiedene technische Lösungen. Die einfachste Form weist Noppen bzw. Vertiefungen

an den Passstellen zur Verbesserung der Haftung auf, während die Ringteile durch die Materialspannung zusammengehalten werden. Bei einer anderen Konstruktion besitzt der kleinere Teil auf der einen Seite eine knebelförmige Verlängerung, die in den größeren Teil eingesetzt wird. Eine Splintverbindung befindet sich auf der anderen Seite. Der Armring besteht aus Bronze.
Datierung: jüngere Eisenzeit, Latène B2–C (Reinecke), 4.–2. Jh. v. Chr.
Verbreitung: Süddeutschland, Schweiz, Österreich, Tschechien.
Literatur: Schaaff 1972a; Schaaff 1972b; Pauli 1978, 165; Krämer 1985, 22; Waldhauser 2001, 83.

1.2.9.1. Mehrteiliger Hohlbuckelarmring

Beschreibung: Der Ring setzt sich aus insgesamt drei bis zehn, meistens sechs bis acht halbkugeligen Schalen zusammen, die durch Stege verbunden sind. Im Gegensatz zu den hohl gearbeiteten Schalen sind die Stege überwiegend massiv, aber es kann zur Gewichts- und Materialersparnis auf der Innenseite eine Kehlung geben. Die Profillinie des Rings verläuft gleichmäßig und wellenförmig. Häufig sind Hohlbuckel und Zwischenstege durch eine Kante voneinander abgesetzt. Bei prachtvollen Stücken ist die gesamte Ringoberfläche mit einem plastischen Dekor aus Spiralen, Schnecken und Voluten überzogen. Ein Segment von zwei oder drei Buckeln lässt sich als Verschlussteil herausnehmen. Dazu dient auf der einen Seite ein langer Haltestift, der in eine Nut am Nachbarsegment greift und vereinzelt auch ein T-förmiges Ende zur besseren Arretierung besitzen kann. Am Gegenende der größeren Ringhälfte befindet sich eine flache Platte, die vom Verschlussteil umfasst und mit einem Stift gesichert wird.
Untergeordneter Begriff: Hohlbuckelring Typ Longirod.
Datierung: jüngere Eisenzeit, Latène B2–C1 (Reinecke), 3.–2. Jh. v. Chr.
Verbreitung: Schweiz, Süddeutschland, Tschechien, Österreich, Ungarn.
Relation: [Beinring] 2.4.1. Hohlbuckelbeinring.
Literatur: Krämer 1961; Schaaff 1972a; Schaaff 1972b; Pauli 1978, 165; Krämer 1985, 21–22

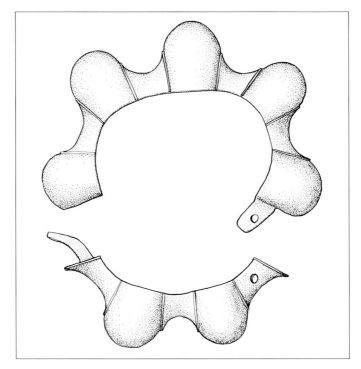

1.2.9.1.

Taf. 14,14; Kaenel 1990, 242; Tiefengraber/
Wiltschke-Schrotta 2015, 41–43.

1.2.9.2. Warzenring

Beschreibung: Der Armring ist umlaufend durch
Wulstungen leicht segmentiert. Die einzelnen
Segmente sind durch schmale, häufig quer ge-
kerbte Rippen gegeneinander abgesetzt. An je-
dem Segment sitzt auf der Ober-, der Unter- und
der Außenseite ein kugelförmiger Knopf. Andere
Musterzusammensetzungen sind selten. Der Ring
ist zweiteilig. Die größere Hälfte weist eine weite
Öffnung auf, die etwa ein Viertel des Umfangs be-
trägt. An beiden Enden befinden sich Eintiefungen
bzw. ein von der Innenseite zugänglicher Schlitz.
Das Verschlussstück greift passgenau in die Lü-
cke. Es besitzt an beiden Enden einen dornartigen
Fortsatz, der sich in die entsprechende Ausspa-
rung klemmen lässt.
Synonym: geperlter Armring mit Einsteckver-
schluss; bobble bracelet.

Datierung: jüngere Eisenzeit, Latène B2
(Reinecke), 4.–3. Jh. v. Chr.
Verbreitung: Schweiz, Bayern, Thüringen.
Literatur: H. Kaufmann 1959, 263 Taf. 64,13.15;
Hodson 1968, 32 Taf. 56,367; 61,304; Stähli 1977,
105; Peyer 1980, 61 Abb. 3,3; Krämer 1985, 160
Taf. 91,10; Kaenel 1990, 242 Taf. 8,9; 16,3; 23,1;
62,3.

1.2.9.3. Hohlring mit abnehmbarem Verschlussteil

Beschreibung: Der voluminöse Ring aus Silber
oder Bronze ist hohl gearbeitet und öffnet sich
zur Innenseite mit einem breiten Schlitz. Der Ring
besteht aus zwei Bauteilen, die über eine Steck-
konstruktion und einem Splint verbunden sind.
Diese Konstruktion ist im Wesentlichen unsicht-
bar. Sie nimmt den Mittelteil einer breiten, durch
sechs kräftige Wülste und zwischengeschaltete
schmale, quer gekerbte Rippen gegliederten Zier-
zone ein. Dabei bildet jeweils ein Wulst die Enden

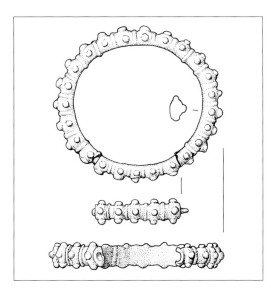

1.2.9.2.

der größeren Ringhälfte, während das Verschluss-
stück aus den mittleren vier Wülsten besteht und
passgenau einbindet.
Datierung: jüngere Eisenzeit, Latène B2–C
(Reinecke), 3.–2. Jh. v. Chr.
Verbreitung: Südschweiz.
Literatur: Peyer 1980, 61 Abb. 4,7; Kaenel 1990,
137 Abb. 67; Furger/Müller 1991, 131.

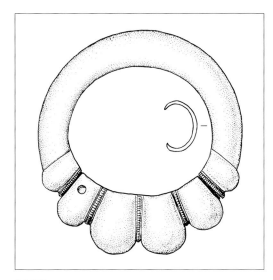

1.2.9.3.

1.3. Geschlossener Armring

Beschreibung: Ein geschlossener Ring weist
keine Öffnung auf. Der Ringstab verläuft ohne
Unterbrechung rundum. Dafür gibt es verschie-
dene Konstruktionsoptionen. Der Ring kann
im Gussverfahren geschlossen hergestellt sein.
Beim Schmiedeverfahren lässt sich eine gelochte
Scheibe auf die gewünschte Größe bringen. Mit
einer dauerhaften Verbindung der Enden kann ein
im Herstellungsprozess offener Ringstab durch
Vernieten, Verlöten oder Überfangen geschlossen
werden. Dies gilt im Grundsatz auch für drahtför-
mige Ringenden, die miteinander verwickelt oder
kunstvoll verknotet sind, wobei teilweise eine
Verstellung der Ringgröße möglich ist. Der Ring
besteht aus Bronze, Eisen, Silber oder Gold. Es
lassen sich Ringe ohne Dekor (1.3.1.), punz- oder
schnittverzierte (1.3.2.) und plastisch gestaltete
Ringe (1.3.3.) unterscheiden. Eine eigene Gruppe,
da technisch anders konzipiert, bilden die Ringe
mit verknoteten Enden oder Schiebeverschluss
(1.3.4.).
Datierung: ältere Bronzezeit bis Frühmittelalter,
Bronzezeit A2 (Reinecke)–jüngere Wikingerzeit,
20. Jh. v. Chr.–11. Jh. n. Chr.
Verbreitung: Mitteleuropa.
Literatur: Kimmig/Schiek 1957, 65–67; Stenber-
ger 1958, 96–104; 122–123; Belting-Ihm 1963; E.
Keller 1971, 104–106; Hårdh 1976, 54–63; Joachim
1977b; Pászthory 1985, 137–140; Reinhard
1986/87; Tyniec 1989/90; Riha 1990, 54–55;
Schmid-Sikimić 1996, 99–100; 122–123; Siepen
2005, 65–67; Tremblay Cornier 2018, 170.

1.3.1. Geschlossener glatter Armring

Beschreibung: Der Ring hat einen kreisförmigen,
selten einen ovalen bis D-förmigen Querschnitt
bei einer gleichbleibenden Dicke von 0,4–1,0 cm.
Der Umriss ist kreisrund. Der Ringstab weist keine
Verzierung auf. Bei einigen Stücken lassen sich
Gussreste auf der Oberfläche in Form von Graten
und Gussunebenheiten erkennen. Vielfach ist der
Gusskanal lediglich grob abgeschnitten.
Untergeordneter Begriff: Riha 3.3.

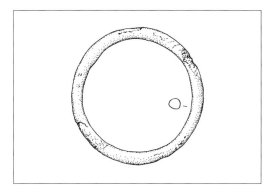

1.3.1.

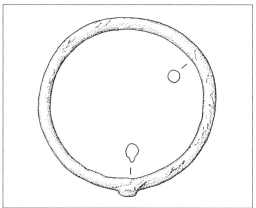

1.3.1.1.

Datierung: Eisenzeit, Hallstatt C–Latène C1 (Reinecke), 7.–3. Jh. v. Chr.; Römische Kaiserzeit, 1.–4. Jh. n. Chr.
Verbreitung: Deutschland, Schweiz, Ostfrankreich, Österreich, Ungarn, Großbritannien.
Relation: 1.1.1.1. Einfacher unverzierter Armring; [Beinring] 3.1.1. Einfacher geschlossener Beinring; [Halsring] 3.1.1. Schlichter geschlossener Halsring.
Literatur: Hodson 1968, Taf. 54; 63; 76; Schumacher 1972, 35–36; Haffner 1976, 13; Krämer 1985, 134 Taf. 42,10; 69,8; Hoppe 1986, 48; Kaenel 1990, 230; 241; 246; Riha 1990, 54–55; Heynowski 1992, 55–56 Taf. 17,2; Sehnert-Seibel 1993, 33; K. Hoffmann 2004, 74 Taf. 40,1; Siepen 2005, 122; Hornung 2008, 52–53; Tremblay Cornier 2018, 170.

1.3.1.1. Geschlossener Armring mit Gussresten

Beschreibung: An dem geschlossenen rundstabigen Bronzering fällt auf, dass Überreste vom Herstellungsverfahren nicht oder nur unzureichend beseitigt sind. Häufig ist der Gusskanal nur grob abgebrochen. Auf der Oberfläche finden sich Grate und Perlungen. Aufgrund der Regelmäßigkeit, mit der diese Nachlässigkeiten erscheinen, ist eine Absicht des Produzenten anzunehmen.
Datierung: Eisenzeit, Hallstatt D–Latène A (Reinecke), 7.–5. Jh. v. Chr.
Verbreitung: Rheinland-Pfalz, Hessen, Baden-Württemberg, Bayern, Oberösterreich.

Literatur: Joachim 1968, 108; Haffner 1976, 13;16; Hoppe 1986, 48; Heynowski 1992, Taf. 14,2; Cordie-Hackenberg 1993, 82; Franke/Wiltschke-Schrotta 2021, 130.

1.3.1.2. Geschlossener drahtförmiger Armring

Beschreibung: Der geschlossene dünndrahtige Armring besitzt einen kreisförmigen, ovalen oder leicht polygonalen Querschnitt. Seine Stärke liegt bei 0,2–0,3 cm. Der Ring ist unverziert. Als Herstellungsmaterial tritt neben Bronze gelegentlich auch Gold auf.

1.3.1.2.

Untergeordneter Begriff: Riha 3.3.
Datierung: Eisenzeit, Hallstatt D–Latène A
(Reinecke), 7.–5. Jh. v. Chr.; Römische Kaiserzeit,
1.–4. Jh. n. Chr.
Verbreitung: Südwestdeutschland, Ostfrank-
reich, Schweiz, Österreich, Ungarn, Großbritan-
nien.
Relation: [Beinring] 3.1.2. Geschlossener Draht-
beinring.
Literatur: Schaefer 1930, 241 Abb. 175,1; H.-J.
Engels 1967, Taf. 19 A4; E 4–5; Joachim 1968, 108;
Haffner 1976, 13; Pauli 1978, 159; Schmid-Sikimić
1996, 99–100; Riha 1990, 54–55; Pirling/Siepen
2006, 341 Taf. 54,4; Tiefengraber/Wiltschke-
Schrotta 2014, 60; Franke/Wiltschke-Schrotta
2021, 129.

1.3.1.3. Rundstabiger Armring mit Vernietung

Beschreibung: Ein unverzierter rundstabiger
Drahtring besitzt gerade abgeschnittene Enden.
Die Enden können gegeneinander abgeschrägt,
passgenau ausgeklinkt oder flach ausgehämmert
sein und sind mit einer oder zwei kleinen Stiftnie-
ten verbunden.

1.3.1.3.

1.3.1.4.

Datierung: jüngere Eisenzeit, Latène A
(Reinecke), 5. Jh. v. Chr.
Verbreitung: West- und Süddeutschland,
Österreich.
Literatur: H.-J. Engels 1974, 54 Taf. 41 A5;
Heynowski 1992, 60 Taf. 35,8.

1.3.1.4. Geschlossener Armring mit langovalem Querschnitt

Beschreibung: Der Ring mit kreisrundem Um-
riss besitzt einen langovalen bis lang-D-förmigen
Querschnitt. Die Stärke ist gleichbleibend und
liegt bei 0,8 × 0,3 cm.
Datierung: späte Bronzezeit, Bronzezeit D
(Reinecke), 13. Jh. v. Chr.; ältere Eisenzeit, Hallstatt
D1 (Reinecke), 7.–6. Jh. v. Chr.; jüngere Eisenzeit,
Latène B (Reinecke), 4.–3. Jh. v. Chr.
Verbreitung: Rheinland-Pfalz, Bayern.
Literatur: Krämer 1985, 110 Taf. 49,5; Sehnert-
Seibel 1993, 33–34 Taf. 99 A1.

1.3.1.5. Schmales unverziertes Armband

Beschreibung: Der Armring besteht aus einem
schmalen geschlossenen Metallband. Der Quer-
schnitt ist schmal rechteckig. Das Armband besitzt
keine Verzierung.
Datierung: späte Römische Kaiserzeit,
4. Jh. n. Chr.

1.3.1.5.

1.3.1.6.1.

Verbreitung: Westdeutschland.
Literatur: Pirling/Siepen 2006, 346 Taf. 57,1.

1.3.1.6. Dicker geschlossener Armring

Beschreibung: Der geschlossene Ring mit rundem oder leicht D-förmigem Querschnitt besitzt eine gleichbleibende Stärke um 1,0–1,8 cm. Die Oberfläche ist glatt und unverziert. Es kommen Stücke aus Bronze und aus Eisen vor.
Datierung: jüngere Eisenzeit, Latène B2–C1 (Reinecke), 3. Jh. v. Chr.
Verbreitung: West- und Süddeutschland, Schweiz.
Literatur: Hodson 1968, 31 Taf. 30; 71; Krämer 1985, 147 Taf. 80,5; Kaenel 1990, 241; 246; Heynowski 1992, 58–59 Taf. 39,4; Tori 2019, 195.

1.3.1.6.1. Glatter geschlossener Armring mit Tonkern

Beschreibung: Der kräftige, 1,6–2,1 cm starke Ring besitzt einen ovalen Querschnitt. Der Umriss ist kreisförmig. Die Außenseite ist glatt und ohne Verzierung. Der Ring besteht aus einem Tonkern und einem dünnen, 0,1 cm starken Bronzemantel. Auf der Ringinnenseite befindet sich ein etwa 0,8 cm breiter Schlitz. Bei einigen Stücken ist er im Überfangguss mit einem schmalen Bronzeband verschlossen.
Datierung: jüngere Eisenzeit, Latène B2 (Reinecke), 3. Jh. v. Chr.
Verbreitung: Schweiz, Bayern, Tschechien.
Literatur: Hodson 1968, Taf. 64; Stähli 1977, Taf. 12,5; Waldhauser 1978, Taf. 26; Krämer 1985, 97 Taf. 36,8; Kaenel 1990, 242; 284 Taf. 7,1; 9,3; 16,1; Tori 2019, 195.

1.3.1.7. Geschlossener sattelförmiger Armring

Beschreibung: Ein geschlossener rundstabiger Bronze- oder Silberring ist in Ringebene mit einem Winkel von etwa 60–150° gebogen. Der Umriss ist

1.3.1.6.

1.3.1.7.

kreisrund oder verrundet viereckig. Es lassen sich etwas kräftigere Stücke mit einer Stabstärke von bis zu 0,7 cm von solchen Ringen unterscheiden, die nur um 0,3 cm Stärke aufweisen. Der Ring ist nicht verziert.
Synonym: Pernet/Carlevaro Typ 2.
Datierung: jüngere Eisenzeit, Latène B2–D1 (Reinecke), 3.–1. Jh. v. Chr.
Verbreitung: Schweiz, Norditalien, Österreich, Tschechien.
Literatur: Graue 1974, 61; Waldhauser 1978, Taf. 35; Carlevaro u. a. 2006, 118–119 Abb. 4,13; Tiefengraber/Wiltschke-Schrotta 2015, 63.

1.3.2. Geschlossener Armring mit eingeschnittener oder punzierter Verzierung

Beschreibung: Der Ring ist meistens draht- oder bandförmig, selten dick und stabartig. Er ist als geschlossener Ring hergestellt oder weist eine Vernietung der Enden auf. Besonders bei den Beispielen aus römischer Zeit treten beide Herstellungsver-

fahren nebeneinander auf. Die Ringaußenseite ist umlaufend mit einem eingeschnittenen oder eingeschlagenen Dekor versehen. Häufige Motive sind Querrillengruppen, eine Reihung von Stempeln oder ein Wechsel von Randkerben, zwischen denen sich ein Winkelband abzeichnet. Der Ring besteht aus Bronze. Bei gegossenen Stücken kann sich ein Tonkern im Inneren befinden.
Datierung: ältere Eisenzeit, Hallstatt D (Reinecke), 7.–5. Jh. v. Chr.; späte Römische Kaiserzeit, 4.–5. Jh. n. Chr.
Verbreitung: Mitteleuropa.
Literatur: E. Keller 1971, 104–106; Riha 1990, 57–58; Schmid-Sikimić 1996, 103–107; 122–123; 128–131.

1.3.2.1. Geschlossener Armring mit Strichgruppenverzierung

Beschreibung: Ein kreisförmiger Umriss und ein runder, ovaler oder D-förmiger Querschnitt kennzeichnen die Ringform. Die Dicke liegt bei 0,5 cm. Auf der Ringaußenseite befinden sich Gruppen von Querrillen in etwa gleichmäßigen Abständen.
Untergeordneter Begriff: Armring Typ Thunstetten.
Datierung: ältere Eisenzeit, Hallstatt D (Reinecke), 7.–6. Jh. v. Chr.
Verbreitung: Rheinland-Pfalz, Baden-Württemberg.
Literatur: Zürn 1987, Taf. 81 A5; Sehnert-Seibel 1993, 35 Taf. 114E; Schmid-Sikimić 1996, 122–123 Taf. 42,506–514.

1.3.2.1.

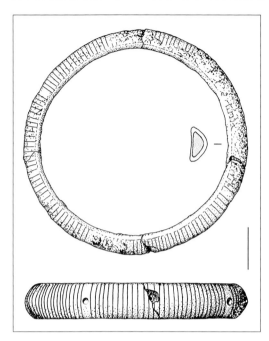

1.3.2.2.

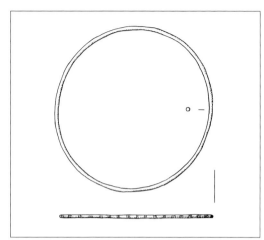

1.3.2.3.

1.3.2.2. Armring mit Einzeldellen und Rillenverzierung

Beschreibung: Eine bemerkenswerte technologische Lösung findet sich bei diesem geschlossenen Armring mit D-förmigem Querschnitt. Er besteht im Kern aus einer tonartigen Masse, die mit einer dünnen Bronzeschicht überzogen ist. Auf der Ringinnenseite ist die Schicht teilweise so dünn, dass sie löchrig geworden ist und die Kernmasse offenbart. Die Ringstärke liegt bei 1,1 × 0,7 cm. Die Außenseite ist verziert. Vier bis sechs Einzeldellen verteilen sich in einem gleichmäßigen Abstand. Die Zwischenräume sind mit Querrillen gefüllt.
Synonym: Armring mit Dellenverzierung; Armring mit Rippen- und Dellenverzierung.
Datierung: ältere Eisenzeit, Hallstatt D (Reinecke), 6. Jh. v. Chr.
Verbreitung: Rheinland-Pfalz, Nordrhein-Westfalen.
Literatur: Marschall u. a. 1954, 103 Abb. 38,3; Joachim 1968, 67 Karte 14; Heynowski 1992, 53 Taf. 9,2.

1.3.2.3. Fadenförmiger Armring

Beschreibung: Mit nur 0,15 cm Stärke ist der rundstabige Drahtring außergewöhnlich dünn. Die Außenseite zeigt eine gleichmäßige Verzierung aus Gruppen von je zwei oder drei Querrillen, gelegentlich auch längere Querrillengruppen im Wechsel.
Synonym: Typ Bäriswil.
Datierung: ältere Eisenzeit, Hallstatt D2–3 (Reinecke), 6.–5. Jh. v. Chr.
Verbreitung: Westschweiz, Ostfrankreich.
Relation: [Armspirale] 4.1. Armspirale aus feinem Bronzedraht.
Literatur: Drack 1970, 40–43; Wamser 1975, 51; Schwab 1983, 429–430 Abb. 10,4–12; Bichet/Millotte 1992, 95; 100; Schmid-Sikimić 1996, 128–131 Taf. 43.
Anmerkung: Die Drahtringe werden in größeren Sätzen von mindestens zwölf bis fünfzehn Ringen, vereinzelt sogar von mehr als fünfzig Exemplaren an beiden Unterarmen getragen.

1.3.2.4. Schmaler geschlossener Armring mit Kerb- oder Stempelverzierung

Beschreibung: Der schmale Armring aus Bronze hat einen rechteckigen oder rundlichen Querschnitt und ist auf der Außenseite unterschiedlich verziert. Es gibt Exemplare mit einem gekerbten

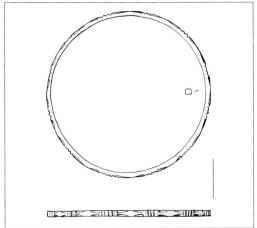

1.3.2.4.

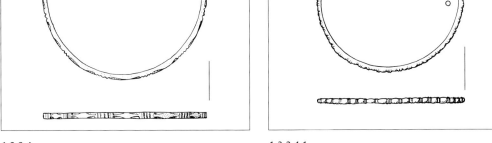

1.3.2.4.1.

umlaufenden Zickzackband. Mit gruppierten Querrillen versehene Armringe können mit Rand-kerben oder diagonalen Kreuzen kombiniert sein. Es gibt auch mittels kleiner Punzen eingeschla-gene umlaufende Reihenmuster. Die benutzten Punzen sind lunulaförmig, S-förmig, tropfenför-mig oder kreisförmig. Selten kommen eingeschla-gene Buchstaben vor, die eine – vermutlich magi-sche – Inschrift bilden. Der Ring ist geschlossen oder weist vernietete Enden auf.

Untergeordneter Begriff: Keller Typ 8; Riha 3.17–19.

Datierung: ältere Eisenzeit, Hallstatt D (Reinecke), 6. Jh. v. Chr.; späte Römische Kaiserzeit, 3.–4. Jh. n. Chr.

Verbreitung: Großbritannien, Belgien, West- und Süddeutschland, Schweiz, Österreich, Ungarn, Slowenien.

Relation: 1.1.1.2.1.4. Offener Armring mit umlau-fendem Stempelmuster.

Literatur: U. Koch 1968, 52 Taf. 45,6; E. Keller 1971, 104–106 Taf. 31,2; 47,2.4; 49,7; Mertens/van Impe 1971, Taf. 38,1; 65,3; Riha 1990, 57–58; Friedhoff 1991, 175; Pollak 1993, 98; Schmid-Sikimić 1996, 103–107; Konrad 1997, 65 Abb. 10,11; Wührer 2000, 52 Abb. 40; Gschwind 2004, 205 Taf. 105 E109–E112; K. Hoffmann 2004, 74; Deac/Zimmermann 2017; Tori 2019, 190–191.

1.3.2.4.1. Schmaler geschlossener Armring mit Strichgruppen

Beschreibung: Der dünne geschlossene Bronze-ring besitzt einen runden oder verrundet vierecki-gen Querschnitt. Die Außenseite weist kurze Quer-strichgruppen in dichter Folge auf. Die mit Kerben versehenen Abschnitte und die freien Abstände sind etwa gleich lang.

Synonym: Riha 3.18.1.

Datierung: späte Römische Kaiserzeit, 4. Jh. n. Chr.

Verbreitung: West- und Süddeutschland, Schweiz, Österreich, Ungarn.

Relation: 1.1.1.2.7. Kerbgruppenverzierter Arm-ring.

Literatur: Vágó/Bóna 1976, Taf. 22,1185; Riha 1990, 58 Taf. 19,541; Pirling/Siepen 2006, 347 Taf. 57,6.

1.3.2.4.2. Geschlossener Armring mit gekerbten oder gepunzten Rändern

Beschreibung: Der gleichmäßig starke, verhält-nismäßig dünne und mit einem rundlichen oder verrundet viereckigen Querschnitt versehene Ring weist an beiden Außenkanten jeweils eine Reihe von Kerb- oder Punzeinschlägen auf. In der einfachsten Form sind es dreieckige Kerben. Dabei kann ein Wechsel zwischen der oberen und der

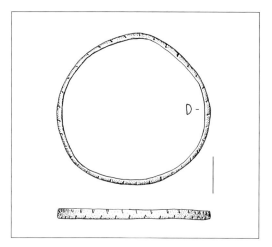

1.3.2.4.2.

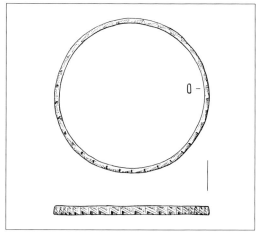

1.3.2.4.3.

unteren Kante ein wellenförmiges Motiv hervor-
rufen. Ferner treten Punzen in Sichelform auf.
Untergeordneter Begriff: Keller Typ 8a.
Datierung: späte Römische Kaiserzeit,
4.–5. Jh. n. Chr.
Verbreitung: Schweiz, Österreich.
Relation: 1.1.1.2.1.4. Offener Armring mit um-
laufendem Stempelmuster.
Literatur: E. Keller 1971, 104 Abb. 29,9; Riha 1990,
58; Konrad 1997, 67 Abb. 10,15; Hüdepohl 2022,
124.

1.3.2.4.3. Schmaler geschlossener Armring mit gekerbtem Zickzackband

Beschreibung: Der dünne Bronzedraht besitzt
einen runden oder verrundet viereckigen Quer-
schnitt. Entlang der Kanten sind jeweils dreieckige
Punzeinschläge so versetzt angebracht, dass sie
zwischen sich eine leicht erhabene Zickzackreihe
belassen. Gelegentlich können an jedem Winkel
zwei Punzeinschläge dicht nebeneinandersitzen,
und es bilden sich Quergrate. Als zusätzliche Ver-
zierung kommen Kreisaugen vor.
Untergeordneter Begriff: Riha 3.17.
Datierung: späte Römische Kaiserzeit,
4. Jh. n. Chr.
Verbreitung: West- und Süddeutschland,
Schweiz, Österreich, Slowenien, Großbritannien.

Relation: 1.1.1.2.1.5. Schmaler offener Armring
mit gekerbtem Zickzackband.
Literatur: E. Keller 1971, Abb. 29,9 Taf. 31,2; 47,7;
von Schnurbein 1977, 83–84 Taf. 190,9a–b; Riha
1990, 57–58 Taf. 19,538–540; 66,2798; Gschwind
2004, 205 Taf. 105 E112.

1.3.2.4.4. Geschlossener Armring mit schräg gestellten Riefengruppen und Randkerben

Beschreibung: Der schmale bandförmige Ring
weist einen kreisförmigen Umriss auf. Das Stück ist
geschlossen oder besitzt gerade Enden, die sich
kurz überlappen und vernietet sind. Der Dekor
der Außenseite besteht aus tief eingeschnittenen
oder gepunzten Kerben. Dabei bestimmen ver-
setzt gegenüberliegende Randkerben den Mus-
terverlauf. Zwischen ihnen entsteht durch wech-
selnde schräge Kerbgruppen ein Winkelband.
Synonym: Armring mit geritztem Zickzackdekor
und Randkerben; Keller Typ 8b.
Datierung: späte Römische Kaiserzeit,
4. Jh. n. Chr.
Verbreitung: West- und Süddeutschland,
Österreich, Schweiz.
Relation: 1.1.1.2.1.7. Schmales verziertes Arm-
band; 1.2.6.4. Armband mit umlaufendem Stem-
pelmuster und Haken-Ösen-Verschluss; 1.3.2.4.6.
Schmales geschlossenes Armband mit Kreis-

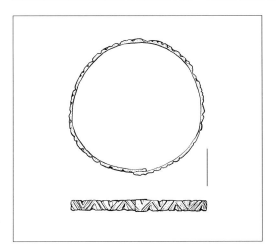

1.3.2.4.4.

1.3.2.4.5.

augenmuster; 1.3.2.4.7. Geschlossenes Armband mit Lochreihen und gekerbtem Rand; 2.2.2.2. Armring aus Bein mit vernieteten Enden.
Literatur: E. Keller 1971, 104 Abb. 29,10; Menghin u. a. 1987, 605 Abb. 11; Konrad 1997, 65 Abb. 10,14; Gschwind 2004, 205 Taf. 105 E111; Pirling/Siepen 2006, 347 Taf. 57,5.

1.3.2.4.5. Armring Typ Grossaffoltern

Beschreibung: Ein schmales, nur 0,4–0,6 cm, selten bis 1,0 cm breites Bronzeband bildet den Ring. Die Enden sind abgerundet, übereinandergelegt und mit einem Niet verbunden. Die Außenseite ist mit einer dichten Reihung von Kreisaugen oder kleinen runden Dellen verziert. Die einzelnen Kreisaugen sind durch feine Querrippen oder durch Einkerbungen an den Rändern getrennt. Andere Varianten besitzen zwei, verschiedentlich sogar bis zu vier Längsreihen von kleinen Dellen, die durch feine parallel verlaufende Rillen begleitet werden können.
Datierung: ältere Eisenzeit, Hallstatt D (Reinecke), 6. Jh. v. Chr.
Verbreitung: Schweizer Mittelland, Westschweiz.
Literatur: Drack 1970, 39; Schmid-Sikimić 1996, 103–107 Taf. 30–31; Tori 2019, 190–191 Taf. 64,524–531; 66,557–563; 70,598–601.

1.3.2.4.6. Schmales geschlossenes Armband mit Kreisaugenmuster

Beschreibung: Das schmale Bronzearmband ist geschlossen. Die Außenseite ist umlaufend mit eingepunzten Kreisaugen verziert. Das Motiv kann dadurch aufgelockert sein, dass die Kreise wechselweise leicht versetzt sind. An den Rändern treten feine Längsrillen auf.
Synonym: Armband mit gepunzten Kreisaugen.
Datierung: späte Römische Kaiserzeit, 4.–5. Jh. n. Chr.

1.3.2.4.6.

Verbreitung: Ostfrankreich, West- und Süddeutschland, Schweiz, Österreich, Ungarn.
Relation: 1.1.1.2.1.7. Schmales verziertes Armband; 1.2.6.4. Armband mit umlaufendem Stempelmuster und Haken-Ösen-Verschluss; 1.3.2.4.4. Geschlossener Armring mit schräg gestellten Riefengruppen und Randkerben; 1.3.2.4.7. Geschlossenes Armband mit Lochreihen und gekerbtem Rand; 2.2.2.2. Armring aus Bein mit vernieteten Enden.
Literatur: Vágó/Bóna 1976, Taf. 19,1126; Kaenel 1990, 88; 170 Taf. 17,1–2; Konrad 1997, 65 Abb. 10,12; Swift 2000, 136; 148–149; 151 Abb. 181–184; 187; Hüdepohl 2022, 123–124 Taf. 64,5.1.

1.3.2.4.7. Geschlossenes Armband mit Lochreihen und gekerbtem Rand

Beschreibung: Die charakteristische Verzierung des schmalen, etwa 0,7 cm breiten Bronzearmbands besteht aus zwei Längsreihen feiner Löcher, die tief eingebohrt sind oder die Wandung durchstoßen. Zwischen ihnen können sich entlang der Mittellinie eine oder zwei Rillen befinden. Eine dichte Reihe von Kerben erzeugt einen gewellten Rand. Dabei sind die einzelnen Bögen so gesetzt, dass die Löcher jeweils den Mittelpunkt des Kreissegments bilden. Das Armband ist geschlossen oder an den Enden vernietet.
Synonym: bandförmiger Armring mit Randkerben und Kreispunzen; Keller Typ 8d.
Datierung: späte Römische Kaiserzeit, 4. Jh. n. Chr.
Verbreitung: West- und Süddeutschland, Österreich, Schweiz.
Relation: 1.1.1.2.1.7. Schmales verziertes Armband; 1.2.6.4. Armband mit umlaufendem Stempelmuster und Haken-Ösen-Verschluss; 1.3.2.4.4. Geschlossener Armring mit schräg gestellten Riefengruppen und Randkerben; 1.3.2.4.6. Schmales geschlossenes Armband mit Kreisaugenmuster; 2.2.2.2. Armring aus Bein mit vernieteten Enden.
Literatur: E. Keller 1971, 104 Taf. 15,13; 19,4–5; von Schnurbein 1977, 83 Taf. 144,3; Schneider-Schnekenburger 1980, 32 Taf. 7,4; Martin 1991, 12

1.3.2.4.7.

Abb. 6,10; Konrad 1997, 63 Taf. 11 F3; Swift 2000, 129; 137 Abb. 165 (Verbreitung); Pirling/Siepen 2006, 349 Taf. 58,1.

1.3.3. Geschlossener Armring mit plastischer Verzierung

Beschreibung: Der plastische Dekor an geschlossenen Armringen tritt in vielfältiger Ausprägung auf. Unter systematischen Gesichtspunkten lassen sich solche Formen zusammenfassen, die mittels Rippen oder Leisten eine Längsprofilierung aufweisen (1.3.3.1.). Ihnen treten die Stücke mit Querprofilierung zur Seite, wobei der Dekor in Gruppen (1.3.3.2.) oder umlaufend (1.3.3.3.) angebracht sein kann. In diesen Zusammenhang gehören auch Stücke mit einer ausgeprägten stollenartigen Verzierung (1.3.3.4.) und Hohlringe mit einem plastischen Dekor (1.3.3.5.). Bei anderen Ringen entsteht durch den Umriss oder einen einseitigen Verzierungsschwerpunkt eine Schauseite. Dazu gehören ebenso die steigbügelförmigen Ringe (1.3.3.6.) wie Stücke, die eine oder einige Knoten (1.3.3.7., 1.3.3.8.),ring- oder schiffchenförmige Aufweitungen des Ringstabs (1.3.3.9., 1.3.3.11.) oder Zierscheiben (1.3.3.10.), besitzen. Weitere spezifische Verzierungsarten bilden die Torsion (1.3.3.12.), bei der in der Regel mehrere Drähte zu

einem Strang gebogen sind, sowie die Umwicklung des Ringstabs mit dünnem Draht (1.3.3.13.).
Datierung: ältere Bronzezeit bis Frühmittelalter, Bronzezeit A2 (Reinecke)–jüngere Wikingerzeit, 20. Jh. v. Chr.–11. Jh. n. Chr.
Verbreitung: Mitteleuropa.
Literatur: Evelein 1936; Belting-Ihm 1963; Hårdh 1976, 54–58; Joachim 1977b; R. Müller 1985, 60; Pászthory 1985, 137–140; Reinhard 1986/87; Tyniec 1987; Tyniec 1989/90; Riha 1990, 54; 57; Joachim 1992, 21–33; Schmid-Sikimić 1996, 98–103; Nagler-Zanier 2005, 71–72; Siepen 2005, 65–69.

1.3.3.1.1.

1.3.3.1. Geschlossener Armring mit Längsprofilierung

Beschreibung: Das Kennzeichen ist die durchgängige Längsprofilierung des stab- oder bandförmigen Rings. Im Detail unterscheiden sich die Ausführungen mit aufgelegten Leisten oder eingetieften Kehlen durch die Grundform des Rings und die Ausprägung der Profilierung. Im Extrem sind es dünne drahtförmige Ringe und breite, große Teile des Unterarms umgreifende Stulpen. Eine weitere Verzierung tritt nur selten auf. Dann handelt es sich um Einstichreihen, Kreisaugen oder schräge Kerben. Der Ring besteht aus Bronze.
Datierung: ältere Bronzezeit bis Römische Kaiserzeit, Bronzezeit A2 (Reinecke)–frühe Römische Kaiserzeit, 20. Jh. v. Chr.–2. Jh. n. Chr.
Verbreitung: Großbritannien, Frankreich, Deutschland, Schweiz, Österreich.
Literatur: Joachim 1977b; Riha 1990, 54; Hänsel/Hänsel 1997, 136–138; Nagler-Zanier 2005, 71–72.

1.3.3.1.1. Dünner geschlossener Armring mit Längsrippe

Beschreibung: Der dünne Bronzering besitzt einen kreisförmigen Umriss und eine gleichmäßige Stärke von 0,3–0,4 cm. Der Querschnitt wird von einer außen umlaufenden Mittelleiste mitbestimmt.
Untergeordneter Begriff: dünner Armring mit längs profilierter Außenseite.

Datierung: Eisenzeit, Hallstatt D2–Latène A (Reinecke), 6.–5. Jh. v. Chr.
Verbreitung: Süd- und Westdeutschland, Österreich.
Literatur: Haffner 1976, 15–16; Heynowski 1992, 59–61 Taf. 39,6; Sehnert-Seibel 1993, 38; Joachim 2005, 292; 298 Abb. 13,23–24; 18,9; Nagler-Zanier 2005, 71–72 Taf. 71,1405; Hornung 2008, 54; Tiefengraber/Wiltschke-Schrotta 2012, 259.

1.3.3.1.2. Geschlossener Armring mit polygonalem Querschnitt

Beschreibung: Der Armring weist eine Facettierung oder eine flache Wulstung in Längsrichtung auf. Dadurch kommt es zu einem polygonalen Querschnitt. Die Facettenkanten können verrundet sein oder durch schmale Leisten hervorgehoben werden. Die Ringinnenseite ist abgerundet. Der Ring ist geschlossen, besitzt einen kreisförmigen Umriss und ist gleichbleibend stark. Die Facetten können mit Reihen von Einstichen oder Kreisaugen verziert sein.
Datierung: ältere Eisenzeit, Hallstatt D (Reinecke), 6.–5. Jh. v. Chr.
Verbreitung: Rheinland-Pfalz, Hessen, Bayern.
Relation: 1.1.1.3.8.1.3. Offener Armring mit polygonalem Querschnitt; [Halsring] 3.1.4. Ge-

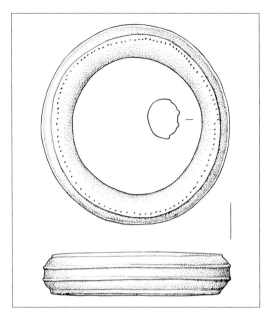

1.3.3.1.2.

schlossener Halsring mit polygonalem Querschnitt.
Literatur: Haffner 1976, Taf. 82,1; Joachim 1977b; Hoppe 1986, 48 Taf. 81,8; Sehnert-Seibel 1993, 37–38.

1.3.3.1.3. Geschlossener längs profilierter Armring

Beschreibung: Der geschlossene Bronzering ist massiv gegossen. Er weist einen kreisförmigen Umriss auf. Der Querschnitt ist rund oder oval. Die Außenseite ist mit vier bis sechs parallelen Längsriefen verziert, zwischen denen schmale Grate verbleiben.
Synonym: Riha 3.1; massiv gegossener längs profilierter Armring.
Datierung: frühe Römische Kaiserzeit, 1.–2. Jh. n. Chr.
Verbreitung: Süddeutschland, Schweiz, Frankreich, Großbritannien.
Literatur: Ulbert 1959, Taf. 26,20; Riha 1990, 54 Taf. 16,495–499.

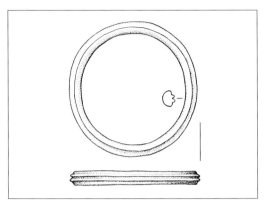

1.3.3.1.3.

1.3.3.1.4. Armstulpe

Beschreibung: Eine breite Bronzeröhre ist geschlossen. Sie ist im Gussverfahren hergestellt. Dabei ist die gesamte Außenseite durch Einschnitte oder Einkehlungen längs profiliert. Es lassen sich zylindrische (1.3.3.1.4.1.) und konische Armstulpen (1.3.3.1.4.2.) unterscheiden. Neben der Längsprofilierung können als weitere Verzierung schräge oder quer verlaufende Kerben auf verschiedenen Rippen auftreten.
Datierung: Bronzezeit, 20.–11. Jh. v. Chr.
Verbreitung: Mittel- und Westdeutschland.
Relation: 1.1.1.2.4. Tonnenarmband; 2.6.10.1. Tonnenförmiges Lignitarmband.
Literatur: Paret 1933–1935, 66; Ch. Köster 1966, 33–34; Richter 1970, 67–68; Zich 1996, 208; Hänsel/Hänsel 1997, 136–138.

1.3.3.1.4.1. Zylindrische Armstulpe

Beschreibung: Die breite Armstulpe besteht aus einer geschlossenen Röhre. Sie scheint sich aus zahlreichen ringförmigen Elementen zusammenzusetzen, die übereinander angeordnet sind und einen geschlossenen gerippten Zylinder bilden. Dieser Eindruck wird durch solche Stücke bestärkt, bei denen sich zwischen den einzelnen Rippen schmale Spalten öffnen. Als ein weiteres Element können die Ringe oder Rippen durch schmale längs verlaufende Leisten verbunden sein. Bei einer anderen Ausprägung sind manche Rippen

1.3.3.1.4.1. *1.3.3.1.4.2.*

leicht versetzt oder unvermittelt unterbrochen. Die Zylinderhöhe beträgt 4–10,5 cm.

Datierung: ältere Bronzezeit, Bronzezeit A2 (Reinecke), 20.–17. Jh. v. Chr.

Verbreitung: Mitteldeutschland.

Literatur: Stephan 1956, 7 Taf. 5,1; 6,1; Billig 1958, 102 Abb. 57,16; von Brunn 1959, Taf. 1,2; 30,4; 50,1; 64,9; 93,3; Zich 1996, 208.

1.3.3.1.4.2. Konische Armstulpe

Beschreibung: Die gegossene Armstulpe besitzt einen kreisförmigen oder ovalen Querschnitt und eine leicht konische Grundform. Die Außenseite ist durch schmale Kanneluren profiliert, die eine gleichmäßige Rippung hervorrufen. In einer rhythmischen Anordnung können kurze Kerbstriche die Grate verschiedener Rippen betonen. Ein bis drei etwas kräftigere rundliche Rippen umfassen die Stulpenenden. Sie können mit schrägen, teilweise gegenläufigen Kerben oder begleitenden Punzreihen versehen sein. Die Innenseite der Stulpe ist glatt. Die Höhe liegt bei 9,5–16,5 cm.

Datierung: jüngere Bronzezeit, Periode IV (Montelius), 12.–11. Jh. v. Chr.

Verbreitung: Mittel- und Westdeutschland.

Literatur: Paret 1933–1935, 66 Taf. 10,2; Ch.
Köster 1966, 33–34 Taf. 6,7–8; Richter 1970, 67–68
Taf. 25,352; Hänsel/Hänsel 1997, 136–138.

1.3.3.2. Geschlossener Armring mit Rippenverzierung

Beschreibung: Der Ring weist auf der Außenseite
eine Rippung auf, die bereits beim Gussmodel
durch Auflage von Wachsstäben oder quer verlau-
fenden Einschnitten oder Kehlungen vorbereitet
ist. Die Rippen können Gruppen bilden (1.3.3.2.1.)
oder den Ringstab in gleichmäßiger Abfolge über-
ziehen (1.3.3.2.2.). Der Ring besteht aus Bronze.
Datierung: Eisenzeit, Hallstatt C–Latène B
(Reinecke), 7.–4. Jh. v. Chr.
Verbreitung: Ostfrankreich, Schweiz, Deutsch-
land, Österreich, Tschechien.
Literatur: Schumacher 1972, 36; Schmid-Sikimić
1996, 98–103; Siepen 2005, 65–67; Hornung 2008,
57.

1.3.3.2.1. Geschlossener Armring mit Rippengruppen

Beschreibung: Der massive geschlossene Bron-
zering mit rundem Querschnitt weist an meistens
drei oder vier Stellen Gruppen von drei bis vier
kräftigen Rippen auf. Die Rippen sind mit dem
Guss erzeugt, wobei auf den runden Ringstab des
Models kräftige Wülste garniert sind. Sie treten auf
der Außenseite deutlich hervor und flachen zur
Ober- und Unterseite ab. Die Ringinnenseite ist
glatt.
Datierung: ältere Eisenzeit, Hallstatt D2
(Reinecke), 6. Jh. v. Chr.
Verbreitung: Hessen.
Relation: Rippengruppen: 1.1.1.3.1. Offener
Armring mit Rippengruppen; [Beinring] 3.3.1.
Geschlossener Beinring mit Rippengruppen;
[Halsring] 3.1.1.3. Geschlossener Halsring mit
Rippengruppenverzierung; knotenartige Verzie-
rung: 1.1.1.3.5. Offener Knotenarmring; 1.2.2.2.
Knotenarmring mit Steckverschluss; 1.3.3.8.
Geschlossener Knotenarmring; [Beinring] 1.1.3.4.
Offener Knotenbeinring; [Halsring] 2.4.4. Ösen-

1.3.3.2.1.

halsring mit Knotenverzierung; 3.1.5. Mehr-
knotenhalsring.
Literatur: Kunkel 1926, 164; 171; 174 Abb. 160;
164,4; Schumacher 1972, 36 Taf. 33 E3–4; Polenz
1973, 108–109 Taf. 51,14–15; Schumacher/
Schumacher 1976, 151 Taf. 16 C; 18 C1; 19 A1–2.

1.3.3.2.2. Geschlossener gerippter Armring

Beschreibung: Der Umriss des rundstabigen
Armrings ist kreisförmig. Eine dichte Folge von
Kerben oder Riefen auf der Außenseite führt zu
einem gleichmäßig schwach gerippten Erschei-
nungsbild. Die Innenseite ist glatt. Die Ringdicke
liegt bei 0,4–0,6 cm.

1.3.3.2.2.

1.3.3.2.3.

Datierung: Eisenzeit, Hallstatt D–Latène B (Reinecke), 7.–4. Jh. v. Chr.
Verbreitung: Rheinland-Pfalz, Niederösterreich.
Literatur: Joachim 1997, 102 Abb. 14,27; Siepen 2005, 67 Taf. 36; Hornung 2008, 57 Taf. 83,25.26.

1.3.3.2.3. Geschlossener Knotenarmring

Beschreibung: Der Armring mit einem kreisförmigen Umriss und einem runden oder ovalen, zuweilen auch D-förmigen Querschnitt ist 0,5–1,2 cm stark. Der Typ Cordast ist mit 0,3–0,4 cm Stärke etwas graziler. Auf der Außenseite sind in gleichmäßigen Abständen kräftige Wülste aufgelegt, die mehr oder weniger stark ausgeprägt sein können. Bei manchen Stücken sind sie sehr dicht, sodass aus Anschwellen und Einzug eine enge Knöpfelung entsteht. Es gibt auch Exemplare mit großen Abständen zwischen den Wülsten.
Untergeordneter Begriff: Typ Cordast.
Datierung: ältere Eisenzeit, Hallstatt C–D1 (Reinecke), 7.–6. Jh. v. Chr.
Verbreitung: Ostfrankreich, Schweizer Mittelland, Oberösterreich, Niederösterreich, Tschechien.
Relation: 1.1.1.3.6.1. Offener geperlter Armring; [Beinring] 3.3.4. Schwer gerippter Beinring.
Literatur: Schmid-Sikimić 1996, 98–103; Siepen 2005, 65–67 Taf. 35–36.

1.3.3.3. Geschlossener geperlter Armring

Beschreibung: Ein gleichmäßiges An- und Abschwellen des Ringprofils führt zu dem einer Perlenkette ähnlichen Eindruck. Dieses Bild wird durch die Form und Verzierung der Verdickungen unterstützt. Sie sind in der Regel kugelig oder halbkugelig und können Einlagen aus Glas oder Edelsteinen oder plastische Ornamente aufweisen. Die Einschnürungen zwischen den Verdickungen können mit einer oder wenigen Querrippen versehen sein. Der Ring besteht aus Bronze oder Gold, auch Vergoldung kommt vor.
Datierung: jüngere Eisenzeit bis Frühmittelalter, Latène B (Reinecke)–Karolingerzeit, 3. Jh. v. Chr.–8. Jh. n. Chr.
Verbreitung: Mitteleuropa.
Literatur: Veeck 1931, 54; Belting-Ihm 1963; Osterhaus 1982, 236 Abb. 11,4; Riha 1990, 57; Wührer 2000, 65.

1.3.3.3.1. Geschlossener Armring mit facettierten Rändern

Beschreibung: Der geschlossene Armring besteht aus Bronze oder aus Gold. In dichter Folge reihen sich ovale oder rautenförmige Scheibchen aneinander. Sie sind durch Randausschnitte, durch das Ausfeilen von Facetten oder mit dem Guss entstanden. In der Mitte jedes Scheibchens befindet sich eine rundliche Grube. Sie ist bei den bronze-

1.3.3.3.1.

nen Ringen mit roter Emaille gefüllt, bei den goldenen Stücken mit Granaten ausgelegt.
Synonym: Armring mit facettenartig gefeilter Verzierung; Armring mit Emaille; Riha 3.16.
Datierung: mittlere bis späte Römische Kaiserzeit, 2.–4. Jh. n. Chr.
Verbreitung: Westdeutschland, Schweiz.
Literatur: Noelke 1984, 377 Abb. 4,3; Riha 1990, 57; Noelke 1993, 19 Abb. 20; Uelsberg 2016, Abb. S. 84.

1.3.3.3.2. Geschlossener Hohlbuckelring

Beschreibung: Die Ringaußenseite ist gleichmäßig durch ein kräftiges An- und Abschwellen gegliedert, das zu einem Wechsel von halbkugeligen Buckeln und eingekehlten Zwischenstücken führt. Kantige Absätze können dem Ring mehr Kontur geben. An der Innenseite ist die Profilierung glatt abgeschnitten. Zur Material- und Gewichtsersparnis sind die Buckel von der Rückseite ausgehöhlt. Dies kann auch bei den Zwischenstücken geschehen sein, sodass der Ring dann aus einem dünnen profilierten Bronzemantel besteht.

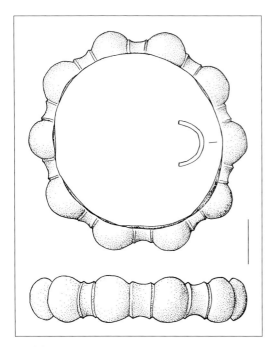

1.3.3.3.2.

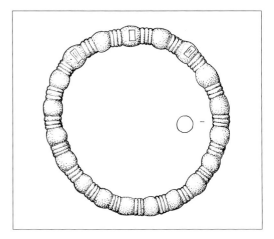

1.3.3.3.3.

Datierung: jüngere Eisenzeit, Latène B2 (Reinecke), 4.–3. Jh. v. Chr.
Verbreitung: Schweiz.
Literatur: Kaenel 1990, 242 Taf. 65,7.

1.3.3.3.3. Geschlossener Knotenring

Beschreibung: Der geschlossene Ring weist eine Abfolge aus kugeligen Knoten auf, zwischen denen sich jeweils kurze stabförmige Zwischenstücke befinden, die quer gerippt sein können. Der Ring besteht aus Bronze und kann vergoldet sein.
Datierung: Völkerwanderungszeit/ältere Merowingerzeit, 6. Jh. n. Chr.
Verbreitung: Deutschland.
Relation: 1.1.1.3.6.3. Offener Knotenarmring; [Beinring] 3.3.7. Geschlossener geknoteter Beinring mit Zwischenrippen.
Literatur: Veeck 1931, 54 Taf. 37 B1–2; Häßler 1983, 23 Taf. 2,3; Geisler 1998, Taf. 97,306; Brieske 2001, 220–224 Abb. 95,1.

1.3.3.3.4. Geschlossener Buckelarmring mit Reliefdekor

Beschreibung: Der geschlossene Hohlring besteht aus einzelnen Goldblechperlen, die miteinander verlötet sind. Dabei bilden sie eine regelmäßige Abfolge von einer sphärisch facettierten

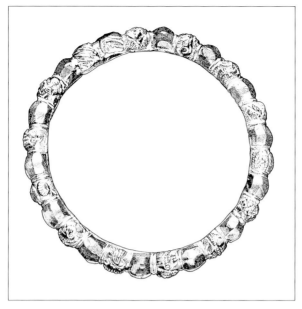

1.3.3.3.4.

und einer reliefartig verzierten Perle im Wechsel. Zur Verzierung sind die Perlen mit einer Füllung versehen. Die Muster sind in Treibtechnik aufgebracht und wiederholen sich nicht. Es handelt sich um geometrische, florale, zoomorphe und anthropomorphe Motive. Sie sind in Quer- oder Diagonalreihen angeordnet oder stehen sich spiegelbildlich gegenüber. Häufig dargestellt sind gekerbte Rippen, Blatt- oder Muschelreihen, Rauten und Sterne, Vögel, Hasen und Masken.

Datierung: späte Römische Kaiserzeit, 3.–4. Jh. n. Chr.

Verbreitung: Mitteleuropa, Nordafrika, Naher Osten.

Relation: 1.1.1.1.1.9. Unverzierter Röhrenarmring; 1.1.1.2.5. Hohlring mit Strichverzierung; 1.2.1. Armring mit Stöpselverschluss; 1.3.3.5. Geschlossener Hohlarmring mit plastischer Verzierung.

Literatur: Belting-Ihm 1963; Sas/Thoen 2002, 143.

1.3.3.3.5. Geschlossener geperlter Armring

Beschreibung: Der geschlossene Bronzering besitzt einen spitzovalen Querschnitt. Die Außenseite ist durch gleichmäßige Aufwölbungen geperlt. Die einzelnen Verdickungen sind mit eingetieften gegenständigen S-Spiralen und kleinen Bogenmotiven verziert. Die Verdickungen sind durch gekerbte Querleisten getrennt.

Datierung: Karolingerzeit, 8. Jh. n. Chr.

Verbreitung: Niederlande, West- und Mitteldeutschland.

Literatur: Stein 1967, 385 Taf. 69,12–13; Wührer 2000, 65.

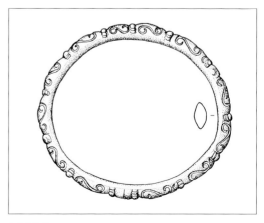

1.3.3.3.5.

1.3.3.4. Armring mit stollenartiger Profilierung

Beschreibung: Eine stollenartige Profilierung besteht aus klar profilierten, häufig kantig abgesetzten Querstegen, die auf der Ringaußenseite gleichmäßig angeordnet sind. Ringober- und -unterseite sind in die Profilierung einbezogen (1.3.3.4.2.) oder plan (1.3.3.4.1., 1.3.3.4.3.). Die Innenseite ist glatt. Zwischen den Profilstegen können sich schmale Rippen oder Grate befinden. Der Ring besteht aus Bronze.
Datierung: Eisenzeit, Hallstatt D–Latène A (Reinecke), 6.–3. Jh. v. Chr.; späte Römische Kaiserzeit, 4. Jh. n. Chr.
Verbreitung: Großbritannien, Belgien, Deutschland, Tschechien.
Literatur: Pauli 1975, 221–222; Schlüter 1975, 46–47; Heynowski 1994, 68–70; Pirling/Siepen 2006, 247–248; Möllers 2009, 60–62.

1.3.3.4.1. Armring mit stollenförmiger Profilierung

Beschreibung: Der Bronzering besitzt einen kreisförmigen oder ovalen Umriss. Der Querschnitt ist oval oder kissenförmig bei einer Stärke von 0,6–1,2 cm. Ober- und Unterseite sind plan. Die Außenseite weist eine gleichmäßige Folge von einem kräftig hervorgewölbten rundlichen Wulst oder einem kantig abgesetzten Stollen und wenigen, einer bis vier, schmalen und weniger stark profilierten Rippen auf.
Datierung: ältere Eisenzeit, Stufe Ib–c (Hingst), Hallstatt D (Reinecke), 6.–5. Jh. v. Chr.
Verbreitung: Niedersachsen, Nordrhein-Westfalen, Hessen.
Literatur: Marschall u. a. 1954, 41; Pauli 1975, 221–222 Abb. 3; Polenz 1986, 235; Cosack 1994, 109 Abb. 9,50; Heynowski 1994, 68–70; Laux 2015, 229; Laux 2017, 83 Taf. 107,11.

1.3.3.4.2. Armring mit perlstabartiger Verzierung

Beschreibung: Der Ring ist durch den Wechsel von kräftigen Wülsten und deutlichen Einschnürungen gekennzeichnet, was in der Seitenansicht zu einem zinnenartigen Profil führt. In der Ausführung lassen sich verschiedene Varianten unterscheiden. Häufig werden die Wülste scharfkantig gegenüber den schmalen, sattelförmigen und klar profilierten Einschnürungen abgesetzt (Schlüter Form 1). Eine besondere Ausprägung zeigen solche Ringe, bei denen sich bei gleicher scharfer

1.3.3.4.1.

1.3.3.4.2.

Profilierung breite Wülste und schmale, etwas flachere Rippen abwechseln (Schlüter Form 2). Eine andere Ausführung besteht aus einer dichten Abfolge von runden halbkugeligen Verdickungen (Schlüter Form 3).

Untergeordneter Begriff: Schlüter Form 1–3.

Datierung: jüngere Eisenzeit, Latène B2–C1 (Reinecke), 3. Jh. v. Chr.

Verbreitung: Niedersachsen, Sachsen-Anhalt, Sachsen, Thüringen, Tschechien.

Relation: Zwischenrippen: 1.1.1.3.7. Offener Buckelarmring mit Zwischenscheiben; halbkugelige Verdickungen: 1.1.1.3.6. Perlenartig profilierter Armring; 1.3.3.3.2. Geschlossener Hohlbuckelring.

Literatur: Mirtschin 1933, 45–46 Abb. 51; Schlüter 1975, 46–47; R. Müller 1985, 60; Parzinger u. a. 1995, 36–39 Taf. 10,73–84; Cosack 2008, 88 Abb. 140,282; Möllers 2009, 60–62 Taf. 15. (siehe Farbtafel Seite 24)

1.3.3.4.3. Zinnenkranzring

Beschreibung: Der Ring besteht aus einer dünnen kreisförmigen Scheibe, deren Inneres kreisförmig ausgeschnitten ist. Bei dem verbleibenden flachen Ring ist die Außenkontur durch regelmäßige Ausschnitte zahnradförmig gestaltet. Der Ring weist keine weitere Verzierung auf.

Datierung: späte Römische Kaiserzeit, 4. Jh. n. Chr.

Verbreitung: Westdeutschland, Belgien, England.

Relation: 1.1.1.3.6.8. Buckelarmring.

Literatur: Mertens/van Impe 1971, 107 Taf. 26,4; Pirling/Siepen 2006, 247–248 Taf. 57,8.

1.3.3.5. Geschlossener Hohlarmring mit plastischer Verzierung

Beschreibung: Der Ring besteht aus einer feinen Blechröhre, die auf der Innenseite einen – gelegentlich verlöteten – Spalt aufweist. Der Querschnitt ist rund oder D-förmig und gleichbleibend stark. Das Stück ist als geschlossener Ring gearbeitet oder weist miteinander verlötete Enden auf. Die Ringoberfläche ist mit einem getriebenen oder geprägten plastischen Dekor versehen. Häufige Motive sind schräge Riefen- oder Rippengruppen, winkelförmig gegeneinandergestellte Riefen oder runde Eindellungen. Freiflächen können zusätzlich mit Kerb- oder Punzmustern verziert sein. Der Ring besteht meistens aus Bronze, auch goldene Stücke kommen vor.

Untergeordneter Begriff: Röhrenarmring mit Stempelmuster; Riha 3.22.1.

Datierung: späte Römische Kaiserzeit, 4. Jh. n. Chr.

Verbreitung: West- und Süddeutschland, Schweiz, Österreich, Ungarn.

1.3.3.4.3.

1.3.3.5.

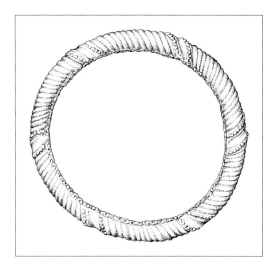

1.3.3.5.1.

Relation: 1.1.1.1.1.9. Unverzierter Röhrenarmring; 1.1.1.2.5. Hohlring mit Strichverzierung; 1.2.1. Armring mit Stöpselverschluss; 1.3.3.3.4. Geschlossener Buckelarmring mir Reliefdekor.
Literatur: Belting-Ihm 1963; E. Keller 1971, 104 Taf. 18,13; Riha 1990, 59 Taf. 20,553–557; Pirling/Siepen 2006, 350 Taf. 58,5; Klages 2018.

1.3.3.5.1. Geschlossener röhrenförmiger Armring

Beschreibung: Der ovale Hohlring ist geschlossen. Er besteht aus Goldblech. Die Stoßkante ist auf der Innenseite verlötet und wird von einer Punzreihe begleitet. Der Hohlraum ist mit einer Kittmasse gefüllt. Der Ring besitzt eine umlaufende plastische Verzierung, die in das Blech eingedrückt ist. Schräge Kanneluren unterteilen den Ring in breite Felder. Die Kanneluren werden auf beiden Seiten von einer schmalen Punzreihe eingefasst. Der Dekor der Felder besteht aus dichten Schrägrippen oder einer flächigen Anordnung von Blattschuppen. Die Felder eines Rings zeigen alle das gleiche Motiv oder wechseln alternierend.
Datierung: späte Römische Kaiserzeit, 4. Jh. n. Chr.
Verbreitung: Westdeutschland.

Literatur: Belting-Ihm 1963, 107–108 Taf. 17,2; Klages 2008, 227 Abb. 2; Klages 2018.
Anmerkung: Vermutlich handelt es sich bei den Goldringen um sogenannte *armillae*, Ehrengeschenke zur Auszeichnung verdienter Soldaten (Klages 2018; Adler 2019).
(siehe Farbtafel Seite 24)

1.3.3.6. Geschlossener Steggruppenring

Beschreibung: Kennzeichnend sind ein bohnenförmiger Ringumriss sowie Gruppen von Querrippen oder Stegen im Bereich der eingewölbten Seite. Der Ring besteht aus Bronze. Er ist rundstabig massiv, hohl gegossen oder weist einen D-förmigen Querschnitt auf. Durch die Asymmetrie des Umrisses erhält der Ring eine Schauseite, die mit einer Reihe einzeln stehender oder zu Gruppen angeordneter schmaler Stege betont ist. Zusätzlich ist der Ring häufig mit eingeschnittenen Mustern verziert, die die Rippen flankieren und besonders die gerundete Seite überziehen.
Datierung: späte Bronzezeit, Hallstatt A2–B3 (Reinecke), 12.–9. Jh. v. Chr.
Verbreitung: Ostfrankreich, Schweiz, Belgien, Deutschland, Nordpolen.
Relation: 1.1.3.5. Offener Steggruppenring.
Literatur: Kimmig/Schiek 1957, 65–67; Richter 1970, 152–154; Pászthory 1985, 137–140.

1.3.3.6.1. Dünnstabiger Steigbügelring mit Steggruppen

Beschreibung: Der geschlossene rundstabige massive Ring mit einer Stärke um 0,8 cm besitzt einen bohnenförmigen Umriss. Etwas mehr als die Ringhälfte beschreibt einen gleichmäßigen Kreisbogen. Der weitere Ringverlauf biegt stark nach innen ein. Am Scheitelpunkt der einschwingenden Hälfte sowie auf beiden Seiten an der Stelle der stärksten Biegung befinden sich Gruppen von jeweils drei kräftigen runden Rippen auf der Außenseite. Je eine weitere Gruppe kann auf dem halbkreisförmigen Abschnitt an der Stelle der größten Ringbreite sitzen. Als zusätzliche Verzierung sind quer oder schräg verlaufende Rillengruppen häu-

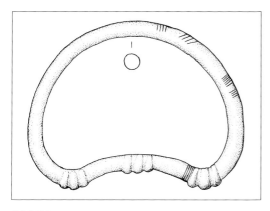

1.3.3.6.1.

fig. Sie können die Rippengruppen einfassen oder regelmäßige Motivabfolgen bilden.
Datierung: späte Bronzezeit, Hallstatt A2 (Reinecke), 12.–11. Jh. v. Chr.
Verbreitung: Westschweiz, Frankreich.
Literatur: Pászthory 1985, 137–138 Taf. 58,764–767.

1.3.3.6.2. Hohl gegossener Steigbügelring

Beschreibung: Der geschlossene Ring mit kreisförmigem oder ovalem Querschnitt ist hohl über einen Tonkern gegossen. Der Ringstab besitzt eine Stärke von 1,6–2,8 cm. Der Ringumriss ist steigbügelförmig mit einer gleichmäßig gerundeten und einer einziehenden Seite. Als plastische Verzierung sind auf der einziehenden Ringseite vier oder fünf scharfprofilierte Leisten quer in gleichmäßigen Abständen angebracht. Die Zonen zwischen den Leisten sind dicht mit Querliniengruppen, Leiterbändern oder Fischgrätenmustern gefüllt. Die gleichmäßig gewölbte Ringseite zeigt einen flächigen Dekor aus Punktreihen, Linien, Bögen oder Kreisen. Das zentrale Motiv besteht aus einer Dreiteilung in Längsrichtung, die jeweils mit einem metopenartigen Muster aus Querbändern von Liniengruppen, Fischgrätenmustern und Leiterbändern im Wechsel mit quer stehenden oder girlandenförmig angeordneten Bogengruppen ausgefüllt ist. Alternativ kann eine geometrische Anordnung von Kreismustern erscheinen, zu denen sich kreisförmige Durchbrechungen gesellen können, die vermutlich mit andersfarbigem Material gefüllt waren.
Synonym: steigbügelförmiger Ring mit Steggruppen; Typ Beckdorf-Morges; Kimmig Typ C.
Datierung: späte Bronzezeit, Hallstatt B2–3 (Reinecke), 10.–9. Jh. v. Chr.
Verbreitung: Westschweiz, Südostfrankreich.
Literatur: Kimmig/Schiek 1957, 65–67; Moosleitner 1982, 459; 469 Abb. 5,26 Taf. 49,1; Pászthory 1985, 139–140 Taf. 58,771–59,773.

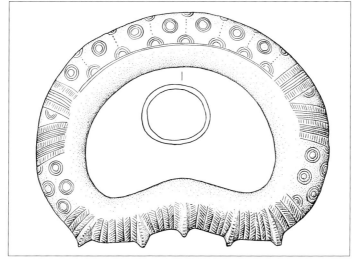

1.3.3.6.2.

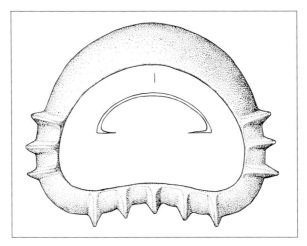

1.3.3.6.3.

1.3.3.6.3. Steggruppenring Typ Haimberg

Beschreibung: Der gebläht wirkende Ring besitzt einen D-förmigen Querschnitt mit einem breiten Schlitz oder durch Stege getrennte Fenster auf der Innenseite zur Entfernung des Tonkerns. Der Umriss ist steigbügelförmig mit einer gerundeten und einer geraden oder leicht einziehenden Seite. Die größte Dicke in der Mitte der gerundeten Hälfte liegt bei 2,7 × 1,5 bis 4,8 × 1,6 cm. Der Ring ist in der Regel geschlossen; selten treten offene Stücke auf. Charakteristisch ist eine plastische Verzierung der Ringaußenseite durch zu Gruppen angeordnete kräftige Stege. Je eine Gruppe aus drei oder vier Stegen befindet sich an der Stelle der größten Breite. Eine durchgehende oder zwei getrennte Gruppen befinden sich auf der geraden Ringhälfte. Gibt es nur einer Gruppe, ist die Anzahl der Stege meistens ungerade und beträgt fünf oder sieben. Einige Ringe weisen zusätzlich eine eingravierte Verzierung auf, die besonders die gerundete Ringhälfte sowie den Bereich flankierend zu den Steggruppen bedeckt. Quer oder schräg verlaufende Bänder aus Liniengruppen, Punktreihen, konzentrische Kreise und Halbkreise, Fischgrätenmuster und Kerbreihen treten auf.
Synonym: Typ Sinsheim-Fulda-Vadrup; Kimmig Typ D.
Datierung: späte Bronzezeit, Hallstatt B3 (Reinecke), Periode V (Montelius), 9.–8. Jh. v. Chr.

Verbreitung: Baden-Württemberg, Hessen, Thüringen, Nordrhein-Westfalen, Belgien, Nordpolen.
Literatur: Sprockhoff 1956, Bd. 1, 219; Kimmig/ Schiek 1957, 65–67; Aschemeyer 1966, 15; 69 Taf. 37; Richter 1970, 152–154 Taf. 50,893–896.

1.3.3.7. Geschlossener Armring mit einem Knoten

Beschreibung: Die im Detail sehr unterschiedlichen Nierenringe sind mit formähnlichen Stücken zusammengefasst. Übergreifendes Merkmal ist eine große knotenartige Verdickung. Sie gibt dem häufig ovalen Ring eine Schauseite, die mit weiterer Verzierung versehen ist, während die gegenüberliegende Ringhälfte überwiegend ohne Dekor bleibt. Der Knoten ist in der Regel durch gestaffelte Querrippen gegliedert. Er wird auf beiden Seiten von Querrillengruppen flankiert.
Untergeordneter Begriff: Nierenring; Tyniec Typ A; Tyniec Typ B.
Datierung: jüngere Bronzezeit bis frühe Eisenzeit, Periode IV–VI (Montelius), Hallstatt B3–D1 (Reinecke), 12.–6. Jh. v. Chr.
Verbreitung: Deutschland, Nordpolen, Dänemark, Schweiz.
Relation: 1.1.3.8. Eidring; 1.2.3. Armring mit Muffenverschluss.

1.3.3.7.1.

Literatur: Sprockhoff 1926; Sprockhoff 1956, Bd. 1, 188–192; Tackenberg 1971, 214–224 Taf. 40; Tyniec 1987; Tyniec 1989/90; Laux 2015, 219–224.

1.3.3.7.1. Niedersächsischer Nierenring Variante 1

Beschreibung: Der Ring besteht aus einem massiven Körper mit einem runden oder D-förmigen Querschnitt. Sein Umriss ist oval. In der Mitte der Breitseite befindet sich ein kräftiger kugeliger oder zylindrischer Knoten. Kennzeichnend ist seine symmetrische Position, wonach er sich auf der Innenseite ebenso stark auswölbt wie auf der Außenseite. Der Knoten ist durch Querriefen in Rippen unterteilt. Selten kommen zusätzlich Kerbreihen vor. Auf dem Ringstab beiderseits des Knotens befindet sich eine breite Zone aus Querrillen oder -riefen. Sie kann zusätzlich eingeschaltete Zickzacklinien oder Fischgrätenmuster aufweisen und schließt mit einem mehrfachen Winkel ab.
Synonym: Nierenring mit ringförmig verdicktem Knoten; Variante Schnega.
Datierung: jüngere Bronzezeit, Periode IV (Montelius), 12.–10. Jh. v. Chr.
Verbreitung: Niedersachsen.
Literatur: Sprockhoff 1937, 47 Taf. 18,10; Sprockhoff 1956, Bd. 1, 188–192; Richter 1970, 172–173 Taf. 62,1079; Tackenberg 1971, 214–224 Taf. 40,1–2; J.-P. Schmidt 1993, 60; Laux 2015, 219–221 Taf. 91,1322–92,1331.
(siehe Farbtafel Seite 24)

1.3.3.7.2. Niedersächsischer Nierenring Variante 2

Beschreibung: Der massive Ring mit rundem oder D-förmigem Querschnitt ist oval. Den Schwerpunkt bildet ein kräftiger Knoten in der Mitte einer Breitseite. Der Knoten wölbt sich auf der Ringaußenseite stark (Variante Osnabrück-Eversheide) oder nur leicht hervor (Variante Watenstedt), während die Innenseite glatt ist oder nur eine flache Ausbeulung aufweist. Der Knoten ist in der Regel durch Querrippen oder -wülste kräftig profiliert. Dabei kann ein zylindrischer Aufbau aus gleich starken Rippen oder eine kugelige Grundform mit einer besonders ausgeprägten Mittelrippe und weniger kräftigen Seitenrippen vorkommen. Als zusätzliche Verzierung treten Kerbreihen auf. Beiderseits des Knotens ist der Ringstab mit einer breiten Zone aus Querrillen verziert, die häufig mit einer Winkellinie abschließt.
Synonym: Nierenring mit einseitig ausgebildeter Verdickung; Nierenring mit Aufwölbung nur an einer Seite.
Untergeordneter Begriff: Variante Osnabrück-Eversheide; Variante Watenstedt.
Datierung: jüngere Bronzezeit, Periode IV (Montelius), 12.–10. Jh. v. Chr.
Verbreitung: Niedersachsen, Dänemark.
Literatur: Sprockhoff 1937, 47 Taf. 18,1.12; Sprockhoff 1956, Bd. 1, 188–192; Tackenberg 1971, 214–224 Taf. 40,3–5; Laux 2015, 221–224 Taf. 92,1334–93,1349.

1.3.3.7.2.

1.3.3.7.3.

1.3.3.7.4.

1.3.3.7.3. Sächsisch-Thüringischer Nierenring

Beschreibung: Der Armring besitzt einen breit D-förmigen Querschnitt. Der ovale Umriss ist nur auf einer Breitseite leicht zu einem Knoten angeschwollen. Als Verzierung kommen dichte Querreihen vor, die den Knoten und die beiderseits anschließenden Ringbereiche bedecken. Gelegentlich ist dieser Dekor auf eine einzelne Querriefe in Knotenmitte reduziert. Auch Ringe ohne weitere Verzierung kommen vor.

Datierung: jüngere Bronzezeit, Periode V (Montelius), 9.–8. Jh. v. Chr.

Verbreitung: Thüringen, Sachsen-Anhalt.

Literatur: Sprockhoff 1956, Bd. 1, 188–192; Tyniec 1987; Gäckle u. a. 1988, 83; Tyniec 1989/90, 16–18; K. Wagner 1992, Abb. 46,6–9; Kula 2020, 183–184.

1.3.3.7.4. Älterer Nierenring

Beschreibung: Der Ringquerschnitt ist in der Regel flach C-förmig, selten etwa halbkreisförmig. Der Umriss beschreibt ein Oval. An der Mitte einer Breitseite befindet sich eine etwa halbkugelige Auswölbung, die sogenannte Niere. Sie ragt über den oberen und unteren Rand des Rings. Bei einigen Stücken zieht der Ring beiderseits der Auswölbung leicht ein. Dort kann sich jeweils eine weitere kleinere Auswölbung befinden, die als Nebenniere bezeichnet wird. Die Niere sowie die Zone beiderseits davon kann eine eingeschnittene Verzierung tragen. Es überwiegen dichte Querrillen oder Querriefen, die in Zonen oder Gruppen angeordnet sind. Ergänzend können selten Winkelanordnungen oder schmale Leisten auftreten.

Datierung: jüngere Bronzezeit, Periode IV–V (Montelius), 12.–8. Jh. v. Chr.

Verbreitung: Mittel- und Norddeutschland, Nordpolen, Dänemark.

Literatur: Sprockhoff 1926; Bohnstedt 1936; Schoknecht 1971, 234 Abb. 188,5; Tyniec 1987; Tyniec 1989/90; Hundt 1997, Taf. 22,5.

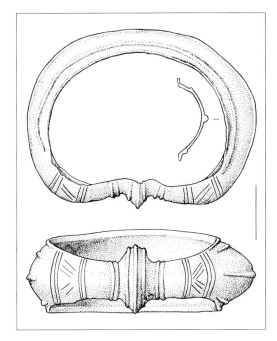

1.3.3.7.5.

1.3.3.7.5. Geblähter Nierenring

Beschreibung: Der Ring tritt durch seine stark geblähte, teils ballonartige Form hervor. Der Umriss ist nierenförmig und weist eine stark gerundete Breitseite und eine nach innen einziehende auf, in deren Mitte ein großer, meistens halbkugelförmiger Knoten sitzt. Der Ringquerschnitt ist C-förmig, teils mit leicht einziehenden Kanten (Hinterpommersche Ostseegruppe). Bei einigen Stücken sind die Kanten kragenartig aufgestellt (Elbe-Havel-Gruppe). Auf der gewölbten Seite ist der Ring am dicksten und nimmt von beiden Seiten zum Knoten hin ab. Die Verzierung besteht häufig aus schmalen Leisten, die den Knoten quer überziehen oder ihn auf beiden Seiten flankieren. Leisten können ferner die Ringränder begleiten oder als Längsrippe den Mittelgrat betonen. Dabei kommen auch wellenförmige Anordnungen oder Mäandermuster vor. Querriefen, Kreisaugen und Kerbreihen treten gelegentlich als weitere Zierelemente hinzu.
Synonym: jüngerer Nierenring; später Nierenring.

Datierung: jüngere Bronzezeit, Periode VI (Montelius), 7. Jh. v. Chr.
Verbreitung: Brandenburg, Niedersachsen, Mecklenburg-Vorpommern, Nordpolen.
Literatur: Sprockhoff 1926, 68; Hollmann 1934; Tackenberg 1971, 220–224 Liste 124 Karte 45; Tyniec 1987; Tyniec 1989/90; Laux 2015, 224 Taf. 94,1350–1351.

1.3.3.7.6. Geschlossener rippenverzierter Hohlring

Beschreibung: Der ovale Umriss erhält dadurch eine Gewichtung, dass sich in der Mitte einer Längsseite zwei kräftige Wülste befinden. Diese stehen dicht beisammen, werden durch einen kleinen Abstand getrennt oder können zu einem breiteren Wulst verschmelzen. Gelegentlich befindet sich je eine schmale Rippe auf beiden Seiten des Wulstpaares. Der Ringkörper ist gleichbleibend stark oder verdickt sich leicht und beständig von den Wülsten zur gegenüberliegenden Längsseite. Der Ringquerschnitt ist D-förmig oder C-förmig mit einer leichten Kante zwischen der rund gewölbten Außenseite und der abgeflachten Innenseite. Der Spalt auf der Innenseite kann unterschiedlich breit sein. Bei einigen Stücken kommen abschnittsweise C- und D-förmige Profile vor. Je nach Zugänglichkeit ist der Tonkern als Relikt der Gussform im Ringinneren erhalten geblieben oder

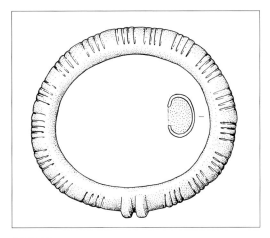

1.3.3.7.6.

entfernt worden. Die gesamte Außenseite ist verziert. Dabei handelt es sich überwiegend um flache Rippen, die zu Gruppen angeordnet sind oder einzeln auftreten. Ferner kommen schräg verlaufende Rippen vor, die sich zu Sparren- oder Briefkuvertmustern zusammensetzen können. In Bayern überwiegen eingeschnittene Verzierungen bei gleichen Mustern.

Synonym: geschlossener wulstiger Armring; Bernatzky-Goetze Gruppe 10.

Datierung: späte Bronzezeit bis ältere Eisenzeit, Hallstatt B3–D1 (Reinecke), 9.–6. Jh. v. Chr.

Verbreitung: Hessen, Bayern, Baden-Württemberg, Schweiz.

Literatur: Schumacher 1972, 32–33; Bernatzky-Goetze 1987, 73 Taf. 113,12–13; Zürn 1987, Taf. 22,5–6; 26 A; Heynowski 1992, 41; Joachim 2005, 310 Abb. 24,5–6; Nagler-Zanier 2005, 33–34 Taf. 17–18.

1.3.3.8. Geschlossener Knotenarmring

Beschreibung: Der geschlossene Bronzering weist einen kreisförmigen Umriss auf. An drei (1.3.3.8.1.) oder vier (1.3.3.8.2.) gleichmäßig verteilten Stellen sitzen je kräftig profilierte Knoten. In der einfachsten Form sind es Anschwellungen oder kugelige Verdickungen. Häufig besteht ein Knoten aus einer kurzen Folge von Wülsten, von denen der mittlere am stärksten hervortritt. Selten sind figürliche Verzierungen wie Menschen- oder Tierköpfchen. Die Abschnitte zwischen den Knoten sind häufig stab- oder schmal bandförmig. Die übliche Verzierung besteht aus längs orientieren Rillenpaaren oder Leiterbändern, die eine freie spitzovale Fläche umschreiben. An beiden Enden der Rillengruppen stehen kleine quer gestellte Winkelgruppen. Eine andere, aber seltene Möglichkeit ist die Torsion des Ringstabs oder die Aufbringung plastischer Elemente. Auf das thüringische Gebiet sind solche Ringe beschränkt, bei denen in den Zwischenräumen weitere kleinere Knoten sitzen und sich damit sechs Knoten ergeben (1.3.3.8.3.).

Datierung: jüngere Eisenzeit, Latène A–B (Reinecke), 5.–3. Jh. v. Chr.

Verbreitung: West-, Mittel- und Süddeutschland, Nord- und Ostfrankreich, Schweiz, Tschechien.

Relation: 1.1.1.3.5. Offener Knotenarmring; 1.1.3.9.1.4. Zweiknotenarmring; 1.2.2.2. Knotenarmring mit Steckverschluss; 1.3.3.2.1. Geschlossener Armring mit Rippengruppen; [Beinring] 1.1.3.4. Offener Knotenbeinring; 3.3.1. Geschlossener Beinring mit Rippengruppen; [Halsring] 2.4.4. Ösenhalsring mit Knotenverzierung; 3.1.5. Mehrknotenhalsring.

Literatur: Joachim 1992, 21–33; Hornung 2008, 54–55.

1.3.3.8.1. Geschlossener Dreiknotenarmring

Beschreibung: Der geschlossene Armring wird durch drei in gleichmäßigen Abständen angeordnete knotenartige Verdickungen gekennzeichnet. Die Verdickungen bilden in ihrer einfachsten Form leichte Anschwellungen. Sie können von Querrillen eingefasst sein. Den äußeren Abschluss bilden dabei oft Winkelgruppen. Vielfach besitzt der Knoten die Form einer Kugel, die auf beiden Seiten von Wülsten flankiert wird. Der Knoten kann auch durch Einschnürungen eine Zwei- oder Dreiteilung erfahren. Dann sind die Konturen oft durch Querrillen oder eine feine Leiste betont. Nur in Einzelfällen erscheinen menschliche Masken als Zierelemente. Die Ringabschnitte zwischen den

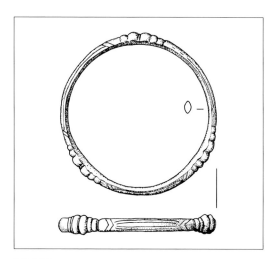

1.3.3.8.1.

Knoten besitzen einen runden oder ovalen Querschnitt. Selten sind sie weidenblattförmig verbreitert. Auf der Außenkontur können eine oder zwei schmale quer gekerbte Leisten verlaufen. Ein weiteres mögliches Muster sind lange spitzovale Felder oder Längsriefen, die beiderseits von einer Winkelgruppe eingefasst sind.

Datierung: jüngere Eisenzeit, Latène A–B1 (Reinecke), 5.–4. Jh. v. Chr.

Verbreitung: Mittel- und Süddeutschland, Österreich, Tschechien.

Literatur: H. Kaufmann 1960, 254–258; Penninger 1972, Taf. 62,1; Kimmig 1979, 139; R. Müller 1985, 59; Heynowski 1992, 62–64 Taf. 36,13; Joachim 1992, 22–28; Hornung 2008, 54–55; Ramsl 2011, 125; Willms 2021, 229 Abb. 175.

1.3.3.8.1.1. Dreiknotenarmring Variante Einhausen

Beschreibung: Der kräftige geschlossene Bronzering weist an drei gleichmäßig verteilten Stellen jeweils Gruppen von drei breiten Wülsten auf, die von schmalen Rippen getrennt sind. Charakteristisch für die Variante Einhausen sind die Zonen zwischen den Wulstgruppen. Sie sind verbreitert und besitzen Randausschnitte und einen plastischen Dekor aus Zierleisten oder Voluten.

Datierung: jüngere Eisenzeit, Latène B (Reinecke), 4.–3. Jh. v. Chr.

1.3.3.8.1.1.

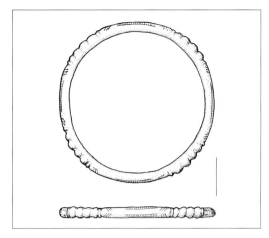

1.3.3.8.2.

Verbreitung: Thüringen, Bayern.

Literatur: Müller/Müller 1977, Abb. 2,3–4; Feustel 1987, 179–180 Abb. 7; Joachim 1992, 28.

1.3.3.8.2. Geschlossener Vierknotenarmring

Beschreibung: Vier Knoten teilen den Ring in gleich große Abschnitte. Die Knoten haben die Form einer leichten Anschwellung, einer einzelnen oder einer doppelten Kugel. Häufig besteht der Knoten auch aus einer Gruppe von drei bis vier kräftigen Wülsten, die dicht nebeneinandersitzen und von einer schmalen Rippe abgesetzt sein können. Der Abschnitt zwischen den Knoten ist gleichbleibend stark, kann aber auch leicht anschwellen. Als Verzierung können lang gezogene Spitzovale auf der Ringaußenseite auftreten. Häufig jedoch fehlt ein Dekor.

Datierung: jüngere Eisenzeit, Latène A–B (Reinecke), 5.–4. Jh. v. Chr.

Verbreitung: Rheinland-Pfalz, Hessen, Thüringen, Bayern, Schweizer Mittelland.

Literatur: W. Kersten 1933, 136; Stümpel 1967/69, Abb. 21 D2; Tanner 1979, H. 12, Taf. 5,2; Joachim 1992, 28–33.

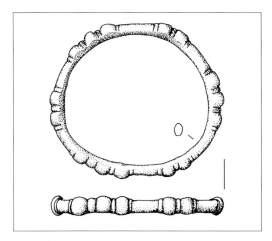

1.3.3.8.3.

1.3.3.8.3. Dreiknotenarmring mit Zwischenknoten

Beschreibung: Der bronzene Armring ist an sechs gleichmäßig verteilten Stellen mit knotenartigen Verdickungen verziert. Jeder Knoten besteht aus einem bis drei kräftig profilierten Wülsten. Dabei tritt ein regelmäßiger Wechsel von etwas größeren Knoten aus zwei oder drei Wülsten und kleineren Knoten mit einem oder zwei Wülsten auf. Die Knoten besitzen in der Regel keinen weiteren Dekor, können aber auch mit einfachen Kerbreihen verziert sein. Der Ringumriss ist überwiegend kreisförmig; er kann auch eine ovale Form annehmen. Der Querschnitt ist oval.

Datierung: jüngere Eisenzeit, Latène A–B2 (Reinecke), 5.–4. Jh. v. Chr.

Verbreitung: Thüringen, Sachsen-Anhalt, Bayern.

Literatur: Peschel 1975, 206; R. Müller 1985, 59 Taf. 4,5; Heynowski 1992, 65–66 Taf. 41,2; Joachim 1992, 22–28.

1.3.3.9. Geschlossener Armring mit kreisförmigen Erweiterungen

Beschreibung: Der Ring tritt durch ein Dekorelement hervor, bei dem an einer oder mehreren Stellen der Ringstab aufgeweitet und zu einer ringförmigen Durchbrechung geöffnet ist. Die Durchbrechung ist kreisförmig. Sehr selten kommen speichenartige Innenstege vor. Regional verschieden, bleibt der Ring insgesamt schlicht oder ist mit einer punzierten oder eingeschnittenen Verzierung versehen. Die weitere Untergliederung der Ringgruppe erfolgt nach der Anzahl der Durchbrechungen.

Synonym: Armring mit ringförmigen Erweiterungen.

Datierung: jüngere Bronzezeit bis ältere Eisenzeit, Periode V (Montelius), Hallstatt C–D (Reinecke), 9.–6. Jh. v. Chr.

Verbreitung: Ostfrankreich, Südwestdeutschland, Norddeutschland, Nordwestpolen, Dänemark, Schweden.

Relation: 1.1.1.3.10.2. Offener Armring mit kreisförmigen Erweiterungen.

Literatur: Sprockhoff 1953; Schumacher 1972, 37; Reinhard 1986/87; Siepen 2005, 67–69.

1.3.3.9.1. Armring mit einer kreisförmigen Erweiterung

Beschreibung: Der schlichte, einfach rundstabige Ring weist als einzige Verzierung eine kreisförmige Aufweitung von 2,1–2,5 cm Durchmesser auf.

Synonym: Reinhard Variante A.

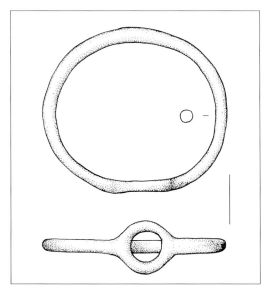

1.3.3.9.1.

Datierung: ältere Eisenzeit, Hallstatt C (Reinecke), 8.–7. Jh. v. Chr.
Verbreitung: Rheinland-Pfalz, Oberösterreich.
Literatur: Sprockhoff 1953; Reinhard 1986/87; Waldhauser 2001, 497; Siepen 2005, 67–69 Taf. 36,544.

1.3.3.9.2. Armring mit kreisförmiger Erweiterung

Beschreibung: Der Ring besitzt einen kreisförmigen oder ovalen Umriss. Er hat häufig einen C-förmigen Querschnitt. Daneben kommen runde, dreieckige oder D-förmige Stabprofile vor. Selten ist der Ring bandförmig. An in der Regel einer Stelle weitet er sich zu einer großen kreisförmigen Öffnung, deren Außendurchmesser 1,4–2,0 cm beträgt. Einige Ringe besitzen zwei derartige Aufweitungen, die nebeneinandersitzen. Der Ringstab ist überwiegend unverziert. Verschiedentlich treten Querstrichgruppen in einer breiten Zone auf beiden Seiten der kreisförmigen Erweiterung auf, vereinzelt auch Querrippen. Selten ist eine Torsion des Ringstabs. Die Erweiterung selbst kann mit einer Spiralrille oder einem Dellenkranz umrahmt sein, ist aber meistens unverziert. Bei einigen Stücken tritt ein Speichenkreuz auf.

Synonym: Baudou Typ XIX F; Montelius Minnen 1282; Schmidt Typ G.
Datierung: jüngere Bronzezeit, Periode V (Montelius), 9.–7. Jh. v. Chr.
Verbreitung: Dänemark, Schweden, Schleswig-Holstein, Mecklenburg-Vorpommern, Pommern.
Literatur: Montelius 1917, 56; Sprockhoff 1953; Sprockhoff 1956, Bd. 1, 195–198; Baudou 1960, 68; J.-P. Schmidt 1993, 61 Taf. 56,11; Laux 2015, 206 Taf. 84,1235A.

1.3.3.9.3. Armring mit zwei kreisförmigen Erweiterungen

Beschreibung: An zwei sich gegenüberliegenden Stellen ist ein einfacher Ringstab zu einer ringförmigen Scheibe aufgeweitet. Der Ring besitzt darüber hinaus in der Regel keine weitere Verzierung. Nur in Norddeutschland kann der Ringstab mit einem Sparrenmuster verziert sein.
Synonym: Reinhard Variante B.
Datierung: jüngere Bronzezeit, Periode V (Montelius), 9.–7. Jh. v. Chr.; ältere Eisenzeit, Hallstatt C (Reinecke), 8.–7. Jh. v. Chr.; jüngere Eisenzeit, Latène B1 (Reinecke), 4. Jh. v. Chr.
Verbreitung: Mecklenburg-Vorpommern, Hessen, Oberösterreich.
Literatur: Beltz 1910, 248 Taf. 40,68; Sprockhoff 1956, Bd. 1, 196; Reinhard 1986/87; F. Müller 1989, Taf. 75; Siepen 2005, 67–69 Taf. 37,545; Willms 2021, Taf. 18,3.

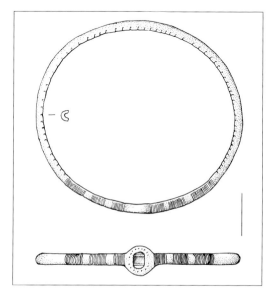

1.3.3.9.2.

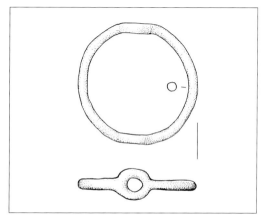

1.3.3.9.3.

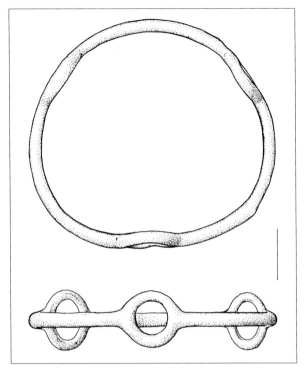

1.3.3.9.4.

1.3.3.9.4. Armring mit drei kreisförmigen Erweiterungen

Beschreibung: Ein schlichter geschlossener Armring besitzt an drei gleichmäßig verteilten Stellen eine ringförmige Aufweitung. Diese hat einen Durchmesser um 1,2–2,3 cm und steht quer zur Ringebene. Typologisch lässt sich zwischen Ringen mit einem großen Kreisdurchmesser (Reinhard Variante C) und solchen unterscheiden, bei denen die kreisförmigen Aufweitungen nur wenig stärker als der Ringstab sind (Reinhard Variante D). Zwischen den Erweiterungen ist der Ringquerschnitt überwiegend rund, vereinzelt auch D-förmig oder rhombisch. Die Stärke ist gleichbleibend oder schwillt zur Mitte hin leicht an. Die Ringe besitzen in der Regel keine Verzierung. Selten sind die Erweiterungen beiderseits durch eine schmale Rippe oder einzelne Riefen abgesetzt. Ferner können Längsrippen auftreten.
Untergeordneter Begriff: Reinhard Variante C; Reinhard Variante D.

Datierung: ältere Eisenzeit, Hallstatt C–D2 (Reinecke), 8.–6. Jh. v. Chr.
Verbreitung: Saarland, Rheinland-Pfalz, Hessen, Baden-Württemberg, Bayern, Schleswig-Holstein, Ostfrankreich, Oberösterreich.
Literatur: Olshausen 1920, 166 Abb. 96; Sprockhoff 1953; Sprockhoff 1956, Bd. 1, 195–198; Schumacher 1972, 37; Reinhard 1986/87; Heynowski 1992, 44–45; Siepen 2005, 67–69.

1.3.3.9.5. Armring mit mehreren kreisförmigen Erweiterungen

Beschreibung: Ein dünner Ringstab verbindet vier, fünf oder sechs gleichmäßig verteilte ringförmige Zierelemente. Der Ringstab besitzt eine Stärke von 0,4–0,7 cm. Der Durchmesser der Zierelemente liegt bei 1,0–1,7 cm. Vielfach fehlt jede weitere Verzierung. Zuweilen werden die eingeschalteten Ringlein von Querkerben flankiert.
Synonym: Reinhard Variante E.

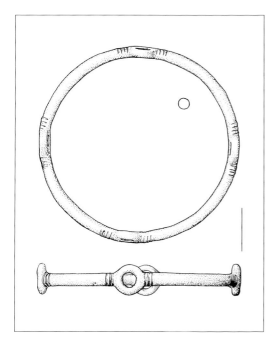

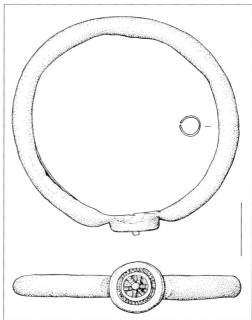

1.3.3.9.5. *1.3.3.10.*

Datierung: ältere Eisenzeit, Hallstatt D2
(Reinecke), 6. Jh. v. Chr.
Verbreitung: Baden-Württemberg, Bayern, Hessen.
Literatur: Reinhard 1986/87, 94; Zürn 1987,
Taf. 36,4–5; 65 A1-2; 137,19–20; 405 B2.

1.3.3.10. Armring mit Zierscheibe

Beschreibung: Der hervorgehobene Dekor besteht aus einem oder wenigen scheibenförmigen Zierelementen, die die Wirkung des Rings bestimmen. Die Zierscheiben sind aus einer abgeplatteten Aufweitung des Ringstabs entstanden oder aufgenietet. Sie sind mit Punzmustern verziert oder tragen Auflagen aus Bronze- oder Silberblech, Knochen, Emaille oder Glas. Der weitere Ringstab ist unscheinbar. Er ist ohne Verzierung oder zeigt einfache Linienmuster oder Rippen. Der Ring besteht aus Bronze oder Silber.
Datierung: Eisenzeit, Hallstatt D2–Latène C
(Reinecke), 6.–2. Jh. v. Chr.; Wikingerzeit,
10.–11. Jh. n. Chr.

Verbreitung: Schweiz, Deutschland, Schweden.
Relation: 1.2.8.2. Armring Typ Bürglen/Ottenhusen.
Literatur: Hodson 1968, 32; Drack 1970, 53;
Hårdh 1976, 54–63; Schmid-Sikimić 1996, 149.

1.3.3.10.1. Armring mit eingelegten Zierscheiben

Beschreibung: Charakteristisch sind große Scheiben, zu denen sich der Ring an drei, selten vier gleichmäßig verteilten Stellen aufweitet. Sie tragen Einlagen aus Knochen, Emaille oder Bernstein. Die Ringe sind sehr variantenreich. Es gibt Exemplare mit verzierten Fassungen. Bei anderen Stücken sitzen an jeder Position drei Scheibchen von unterschiedlicher Größe. Die Abschnitte zwischen den Scheiben sind einfach gehalten, besitzen ein dünnes kreis- oder D-förmiges Stabprofil und sind unverziert oder weisen allenfalls ein schmales einfaches Dekorband auf. Bei einigen Ringen sind die Zwischenstücke tordiert oder mit Rippen verziert.

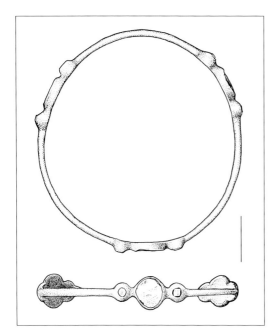

1.3.3.10.1.

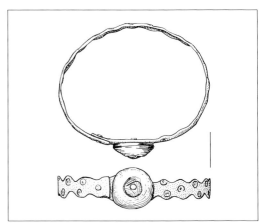

1.3.3.10.2.

Untergeordneter Begriff: Doppelring mit Schmuckplatte.
Datierung: Eisenzeit, Hallstatt D2–Latène C (Reinecke), 6.–2. Jh. v. Chr.
Verbreitung: Rheinland-Pfalz, Baden-Württemberg, Bayern, Schweiz.
Relation: 1.3.3.3.1. Armring mit facettierten Rändern.
Literatur: Drack 1970, 53; Zürn 1970, Taf. 52,13; Krämer 1985, 27; 81 Taf. 14,15; Zürn 1987, 83; 88 Taf. 123,2; 129 A2; Haffner 1992, 42 Abb. 17; Schmid-Sikimić 1996, 149.

1.3.3.10.2. Scheibenarmband Typ Deißwil

Beschreibung: Ein schmales Bronzeband von 0,8–1,0 cm Breite ist flach oder leicht gewölbt. Bei den meisten Stücken ist der Rand wellenförmig ausgeschnitten und die Fläche, dem Randverlauf angepasst, mit vereinzelten Kreisaugen versehen. Zusätzlich können schräge Rillenpaare und eine flache Facettierung auftreten. Selten sind die Ränder gerade, und die Schauseite zeigt ein flach reliefiertes Rankenornament. Die Ringenden kön-

nen sich überlappen und durch einen Stift verbunden sein. Auch eine Konstruktion mit einem nach innen umgeschlagenen Haken und einer großen runden Öse kommt vor. Dicht neben dem einen Ende weitet sich das Band zu einer kreisförmigen Scheibe von etwa 1,3 cm Durchmesser, auf die eine flach kegelförmige Auflage aus Glasfluss genietet ist.
Datierung: jüngere Eisenzeit, Latène B (Reinecke), 4.–3. Jh. v. Chr.
Verbreitung: Schweiz.
Relation: Schmuckscheibe: 1.2.8.2. Armring Typ Bürglen/Ottenhusen.
Literatur: Hodson 1968, 32 Taf. 27,819; Tanner 1979, H. 14, 55–56; 61.

1.3.3.10.3. Armring mit Knopf

Beschreibung: Ein drahtförmiger Armring weist abgeflachte, scheibenförmige Enden auf, die zentral gelocht sind. Ein Niet mit profiliertem Kopf verbindet die beiden Enden. Alternativ kann es sich um einen geschlossenen Ring handeln, der einen Zierniet trägt. Der Nietkopf ist scheiben- oder vasenförmig und besitzt eine Vertiefung, die zur Aufnahme einer Schmuckeinlage gedient haben könnte. Der Ring kann aus Bronze oder aus Eisen bestehen.
Datierung: ältere Eisenzeit, Hallstatt D3 (Reinecke), 5. Jh. v. Chr.

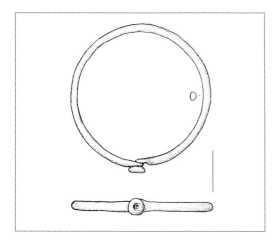

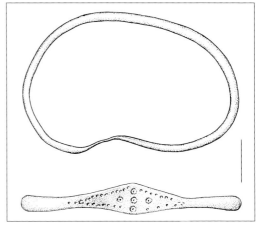

1.3.3.10.3. *1.3.3.10.4.*

Verbreitung: Baden-Württemberg.
Literatur: Planck 1981, 243 Abb. 31,12.16.17; Zürn 1987, 91; 153 Taf. 134,6; 283 B6; Sehnert-Seibel 1993, 40.

1.3.3.10.4. Geschlossener glatter Armring mit rhombischer Platte

Beschreibung: Der massive glatte Armring verjüngt sich an einer Stelle. Dort ist er zu einer verzierten rhombischen Platte ausgearbeitet. Die Verzierung besteht aus strich- und kreisförmigen Punzen. Der Armring ist aus Silber oder Gold.
Untergeordneter Begriff: Hårdh Typ I.A.103.
Datierung: Wikingerzeit, 10.–11. Jh. n. Chr.
Verbreitung: Mecklenburg-Vorpommern, Südschweden.
Relation: 1.3.3.12.2. Geschlossener tordierter Armring mit rhombischer Platte.
Literatur: Stubenrauch 1909; Hårdh 1976, 54–63; Riebau 1995.

1.3.3.11. Geschlossener Armring mit schiffchenartiger Verbreiterung

Beschreibung: Der etwas größere Teil des Rings ist band- oder stabförmig und schlicht. Demgegenüber ist der andere Teil, der etwa ein Drittel bis die Hälfte des Rings ausmacht, zu einem schiffchenförmigen Hohlkörper aufgewölbt. Von der Innenseite her besteht eine breite fensterartige Öffnung. Es lassen sich zwei Ausprägungen unterscheiden. Die eine Form weist einen schlanken Hohlkörper auf, der sich mit einem Spalt zur Innenseite öffnet (1.3.3.11.1.). Wesentlich volumi-

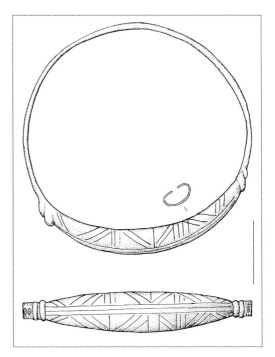

1.3.3.11.1.

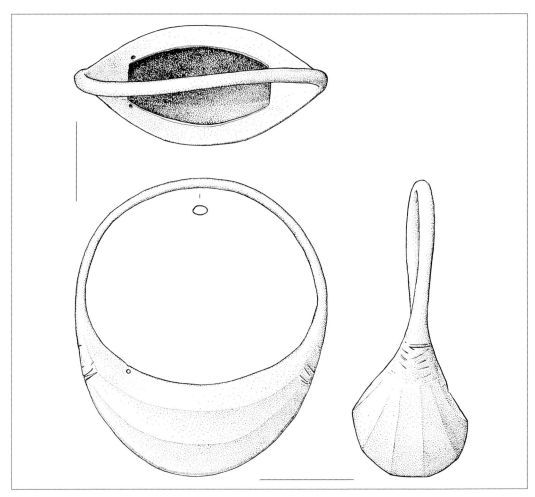

1.3.3.11.2.

nöser ist die zweite Form (1.3.3.11.2.). Die Öffnung ist mit einer Klappe abgedeckt, die einen komplizierten Schließmechanismus aufweist.

Datierung: frühe bis mittlere Römische Kaiserzeit, 1.–3. Jh. n. Chr.

Verbreitung: Mittel- und Westeuropa.

Literatur: Evelein 1936; Deimel 1987, 219–220; Garbsch 1998.

Anmerkung: Wie Münzfunde im Hohlraum belegen, wurde der voluminösere Ring als Börse benutzt. Für die schlankere Form gibt es keinen speziellen Funktionsnachweis.

1.3.3.11.1. Armring mit schmaler schiffchenförmiger Verbreiterung

Beschreibung: Besonders auffallend ist eine schmale schiffchenförmige Aufweitung, die etwa ein Drittel des Rings ausmacht. Sie besteht aus dünnem Blech und besitzt einen breiten Spalt auf der Innenseite. An beiden Enden können flache Rippen die Verbreiterung einfassen. Der weitere Ringstab ist bandförmig und geschlossen. Der gesamte Ring kann mit einem eingeschnittenen oder gepunzten Muster verziert sein, wobei Liniengruppen, Sparrenmuster, Randkerben und Kreisaugen mögliche Motive bilden.

Datierung: frühe Römische Kaiserzeit,
1.–2. Jh. n. Chr.
Verbreitung: Österreich, Slowenien.
Relation: 1.3.4.2.4. Armring mit Schiebever-
schluss und schiffchenförmiger Verbreiterung.
Literatur: Garbsch 1965, 116 Taf. 46,9; Deimel
1987, 219–220 Taf. 47,2–4.

1.3.3.11.2. Geschlossener Börsenarmring

Beschreibung: Der Ring ist aus Bronze gegossen.
Ein Rundstab oder ein gleichbleibend breites Band
bildet die eine Hälfte. Die andere Hälfte nimmt ein
großes schiffchenförmiges Kästchen ein. Es weist
eine breit facettierte Wölbung und eine flache In-
nenseite auf. Hier befindet sich eine große vier-
eckige Öffnung, die mit einer Klappe verschlossen
ist. Die Klappe ist auf der einen Seite federnd an ei-
nem Scharnier befestigt, dessen Achse durch zwei
Wandungslöcher geschoben ist. Für die Verschluss-
konstruktion gibt es verschiedene technische Lö-
sungen. Häufig greift ein Riegel durch eine schmale
Öffnung an der Spitze des Kästchens in eine Lasche
an der Deckelinnenseite. Der Riegel kann durch ein
kleines Deckelloch entsichert und seitlich zurück-
gezogen werden. Ein Schieberiegel auf dem De-
ckel stellt eine alternative Verschlussform dar. Der
Börsenarmring ist in vielen Fällen ohne Verzierung.
Allenfalls einige Quer- oder Schrägstrichgruppen
treten im Bereich der Kästchenspitzen auf.
Synonym: Garbsch Typ 1.
Datierung: frühe bis mittlere Römische Kaiser-
zeit, 1.–3. Jh. n. Chr.
Verbreitung: Großbritannien, Niederlande,
Frankreich, West- und Süddeutschland, Österreich.
Relation: 1.3.4.2.5. Börsenarmring mit Schiebe-
verschluss.
Literatur: Evelein 1936; Garbsch 1998; Hölbling/
Leingartner 2009.
(siehe Farbtafel Seite 24)

1.3.3.12. Geschlossener tordierter Armring

Beschreibung: Mehrere Drähte sind miteinander
zu einem Strang verdreht. Die Drähte sind rund-
stabig und gleichbleibend dick oder können zu
einer Seite hin gleichmäßig anschwellen. Häufig
sind dicke und dünne Drähte kombiniert, wobei
die dünnen Drähte in sich gedreht sein können.
Die Enden sind zusammengeschmiedet, verlötet
oder im Überfangguss geschlossen. Der Ring be-
steht aus Bronze, Eisen, Silber oder Gold.
Datierung: jüngere Eisenzeit, Latène B2
(Reinecke), 4.–3. Jh. v. Chr.; ältere Wikingerzeit,
9.–10. Jh. n. Chr.
Verbreitung: Schweiz, Deutschland, Dänemark,
Schweden.
Relation: 1.1.1.3.11.5. Tordierter Armring aus
mehreren Stäben; 1.1.2.4. Geflochtener Armring;
1.2.6.3. Tordierter Armring aus mehreren Drähten;
1.2.7.2. Armring mit Ringverschlüssen; 1.3.4.1.3.
Armring aus mehrfachem Draht mit verschlunge-
nen Enden; 1.3.4.1.4. Armring aus mehrfachem
Draht mit Volutenknoten.
Literatur: Hårdh 1976, 54–58; Joachim 1995,
70–71; Riebau 1995.

1.3.3.12.1. Geschlossener tordierter Armring aus mehreren Drähten

Beschreibung: Zwei oder drei Drähte sind mitei-
nander verdreht und zu einem Ring gebogen. Die
Enden sind zusammengeschmiedet, im Überfang-
guss geschlossen oder verlötet. Der Ring besteht
aus Bronze, Eisen oder Gold.

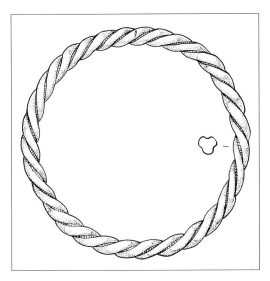

1.3.3.12.1.

Datierung: jüngere Eisenzeit, Latène B2
(Reinecke), 4.–3. Jh. v. Chr.
Verbreitung: Schweiz, Rheinland-Pfalz.
Literatur: Viollier 1916, 45 Taf. 16,26–27; Tanner
1979, H. 5, Taf. 40,6; Krämer 1985, 138 Taf. 71,10;
Joachim 1995, 70–71 Abb. 51,2; Hornung 2008, 57.

1.3.3.12.2. Geschlossener tordierter Armring mit rhombischer Platte

Beschreibung: Der Armring besteht aus zwei mit-
einander verdrehten geschmiedeten Rundstäben
(Zain), deren Querschnitt zu einer Ringseite hin
abnimmt. Zwei Kordeldrähte sind hinzugefügt
und kaschieren den Spalt zwischen den Rund-
stäben. Die Stab- und Drahtenden sind durch ein
im Überfangguss gefertigtes Element verbunden.
Es weist Punzverzierung auf. Der Armring besteht
meistens aus Gold, es gibt auch Exemplare aus
Silber.
Untergeordneter Begriff: Hårdh Typ I.B.103.
Datierung: ältere Wikingerzeit, 9.–10. Jh. n. Chr.
Verbreitung: Schleswig-Holstein, Mecklenburg-
Vorpommern, Dänemark, Schweden.
Literatur: Stubenrauch 1909; Hårdh 1976, 54–58;
Riebau 1995; Wiechmann 1996, 43–44 Taf. 19,1;
Armbruster 2006; Knoll 2019, 371–372 Abb. 11.
(siehe Farbtafel Seite 25)

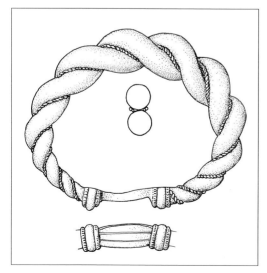

1.3.3.12.2.

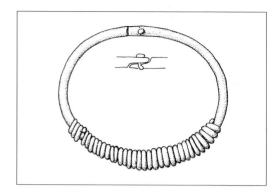

1.3.3.13.

1.3.3.13. Geschlossener Armring mit Umwicklung

Beschreibung: Ein rundstabiger Bronze- oder
Eisendraht ist geschlossen oder an den Enden
durch einen Niet fest verbunden. Ein oder meh-
rere dünne Drahtstücke sind schraubenförmig um
den Ringkörper gewickelt.
Datierung: frühe Römische Kaiserzeit,
1. Jh. n. Chr.; Merowingerzeit–Karolingerzeit,
7.–8. Jh. n. Chr.
Verbreitung: Süddeutschland, Schleswig-
Holstein, Luxemburg.
Relation: 1.1.2.3.3.2. Doppeldrahtarmring mit
Doppelspiralenden; 1.1.3.14. Armring mit umwi-
ckelten Enden; 1.2.6.3.3. Armring mit flächiger
Umwicklung; [Armspirale] 2.12. Armspirale mit
umwickelten Enden.
Literatur: U. Koch 1968, 51–52 Taf. 11,2–3; Polfer
1996, 41 Taf. 31,4; Schuster 2016, 62–63.

1.3.4. Armring mit umwickelten Enden

Beschreibung: Zu den geschlossenen Formen
gehören auch solche Ringe, deren drahtförmige
Enden miteinander verwickelt sind. Dazu zählt so-
wohl die Konstruktion mit fest zusammengeboge-
nen Enden (1.3.4.1.) als auch der Schiebeverschluss
(1.3.4.2.), bei dem die Umwicklung der Enden so
beweglich ist, dass sich die Ringgröße einstellen,
sich der Ring aber nicht öffnen lässt. Der Ring ist
meistens drahtförmig. Er kann sich zur Mitte hin
leicht verdicken. Selten sind bandförmige Ringe

oder solche Stücke, die eine Aufweitung des Ring-
stabs besitzen. Der Ring besteht aus Bronze, Eisen,
Silber oder Gold.
Datierung: jüngere Eisenzeit bis Frühmittelalter,
Latène C (Reinecke)–jüngere Wikingerzeit,
3. Jh. v. Chr.–11. Jh. n. Chr.
Verbreitung: Mittel- und Nordeuropa.
Literatur: E. Keller 1971, 99; Hårdh 1976, 56–58;
60; Riha 1990, 62; Konrad 1997, 68; Wührer 2000,
61–63; Neumayer 2010.

1.3.4.1. Armring mit verwickelten Enden

Beschreibung: Der Ring besteht aus einem oder
mehreren miteinander verdrehten Drähten, selten
aus einem schmalen Blechband. Die Enden sind
dünn ausgezogen und miteinander verwickelt.
Bei der einfachsten Form sind die Drahtspitzen je-
weils um das Gegenende gebogen. Komplizierte
Knoten bestehen aus ineinandergeschlungenen
Spiralplatten oder Drahtschleifen. Durch die Ver-
wicklung sind die Enden fest miteinander verbun-
den. Bei den Ringen aus mehrfachem Draht sind
die Stränge tordiert oder verflochten. Es kommt
die Kombination aus dicken und dünnen Drähten
vor. Die bandförmigen Ringe zeigen häufig eine
Punzverzierung. Die Ringe bestehen aus Bronze,
Silber oder Gold.
Datierung: späte Römische Kaiserzeit–jüngere
Wikingerzeit, 4.–11. Jh. n. Chr.
Verbreitung: Mittel- und Nordeuropa.
Literatur: Stenberger 1958, 96–104; 122–123;
E. Keller 1971, 99; Hårdh 1976, 56–58; 60; von
Schnurbein 1977, 81; Wiechmann 1996, 42–43;
Wührer 2000, 61–63; Willemsen 2004, 149; 154;
Veling 2018, 41.

1.3.4.1.1. Armring mit verschlungenen Enden

Beschreibung: Der Armring besteht aus einem
dünnen rund- oder ovalstabigen Draht aus
Bronze, Silber oder Gold. In seltenen Fällen kann
die Ringmitte leicht verdickt sein. Die Enden sind
miteinander verbunden. Dazu wird jeweils das
eine Drahtende mit ein oder zwei Windungen um
den Ringstab der anderen Seite gewickelt und da-

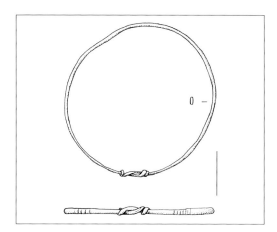

1.3.4.1.1.

mit fest verbunden. Die Ringaußenseite kann mit
Kerben oder Punzen verziert sein.
Untergeordneter Begriff: Hårdh Typ I.A.101;
Keller Typ 4; Stenberger Typ Ar 1; Wührer Form
D.2.1.
Datierung: späte Römische Kaiserzeit–ältere
Wikingerzeit, 4.–10. Jh. n. Chr.
Verbreitung: Großbritannien, Dänemark, Nord-
frankreich, Niederlande, West- und Süddeutsch-
land, Österreich, Ungarn, Bulgarien.
Literatur: Stenberger 1958, 96–104; E. Keller
1971, 99 Abb. 29,1; Hårdh 1976, 56–58; von
Schnurbein 1977, 81 Taf. 190,6; Wiechmann 1996,
42–43; Konrad 1997, Taf. 24 A1; Wührer 2000,
61–63 Abb. 53–54 (Verbreitung); Willemsen 2004,
149; 154; Dobat 2010, 168–169 Taf. 7,1307; Veling
2018, 41 Taf. 6,3–4.

1.3.4.1.2. Armring mit Volutenknoten

Beschreibung: Ein rundstabiger Draht aus Silber
oder Gold ist in Ringmitte am stärksten und nimmt
zu den Enden hin leicht ab. Die dünn ausgezoge-
nen Enden sind kunstvoll miteinander verwickelt.
Dazu greifen die Drähte in Form einer kleinen
Spiralplatte ineinander, ehe jedes Ende um die
Gegenseite gewickelt wird.
Untergeordneter Begriff: Hårdh Typ I.A.102;
Stenberger Typ Ar 2.

1.3.4.1.2.

1.3.4.1.3.

Datierung: jüngere Wikingerzeit,
10.–11. Jh. n. Chr.
Verbreitung: Schleswig-Holstein, Dänemark,
Schweden, Norwegen.
Literatur: Stenberger 1947, 72 Abb. 73; Stenberger 1958, 96–104; Hårdh 1976, 56–58.

1.3.4.1.3. Armring aus mehrfachem Draht mit verschlungenen Enden

Beschreibung: Zwei oder mehrere dünne Silberdrähte bilden einen Strang, wobei sie miteinander verdreht oder verflochten sein können. Als Ring reduziert sich die Konstruktion an den Enden auf einen Draht, der mit dem Gegenende verwickelt ist.
Untergeordneter Begriff: Hårdh Typ I.B.101; Hårdh Typ I.C.101; Stenberger Typ Ar 3.
Datierung: Wikingerzeit, 10. Jh. n. Chr.
Verbreitung: Schleswig-Holstein, Dänemark, Schweden, Norwegen.
Relation: 1.1.1.3.11.5. Tordierter Armring aus mehreren Stäben; 1.1.2.4. Geflochtener Armring; 1.2.6.3. Tordierter Armring aus mehreren Drähten; 1.2.7.2. Armring mit Ringverschlüssen; 1.3.3.12. Geschlossener tordierter Armring; 1.3.4.1.4. Armring aus mehrfachem Draht mit Volutenknoten.
Literatur: Stenberger 1947, 111 Abb. 106; Stenberger 1958, 96–104; Hårdh 1976, 56–58.
(siehe Farbtafel Seite 25)

1.3.4.1.4. Armring aus mehrfachem Draht mit Volutenknoten

Beschreibung: Zwei oder mehrere Silberdrähte bilden die Grundbestandteile des Rings und sind miteinander verdreht oder verflochten. Die Drähte sind häufig in der Mitte etwas kräftiger und reduzieren sich zu den Enden hin auf einen dünnen Draht. Gelegentlich können dicke und feine dünne Drähte miteinander kombiniert sein. Zum Verschluss werden die Enden kunstvoll umeinandergebogen, wobei eine kleine Spiralplatte entsteht, ehe die Abschlüsse um das jeweilige Gegenende gewickelt werden.
Untergeordneter Begriff: Hårdh Typ I.B.102; Hårdh Typ I.C.102; Stenberger Typ Ar 4.
Datierung: Wikingerzeit, 10. Jh. n. Chr.

1.3.4.1.4.

Verbreitung: Schleswig-Holstein, Dänemark, Schweden, Norwegen.
Relation: 1.1.1.3.11.5. Tordierter Armring aus mehreren Stäben; 1.1.2.4. Geflochtener Armring; 1.2.6.3. Tordierter Armring aus mehreren Drähten; 1.2.7.2. Armring mit Ringverschlüssen; 1.3.3.12. Geschlossener tordierter Armring; 1.3.4.1.3. Armring aus mehrfachem Draht mit verschlungenen Enden.
Literatur: Stenberger 1947, 13 Abb. 134; Stenberger 1958, 96–104; Hårdh 1976, 56–58.

1.3.4.1.5. Armband mit verschlungenen Enden

Beschreibung: Das Armband aus Silber oder Gold ist in der Mitte am breitesten und verjüngt sich gleichmäßig. An den Enden ist das Armband zu einem Draht zusammengeführt. Beide Enden sind miteinander verwickelt. Der bandförmige Teil zeigt auf der Außenseite häufig eine Punzverzierung, wobei sich gegenüberstehende oder versetzte Dreiecke mit kleinen Rundeln in den Ecken gängig sind. Alternativ können Längsrippen auftreten.
Untergeordneter Begriff: geschlossener Armring aus flachem Zain; Hårdh Typ VI.F.
Datierung: jüngere Wikingerzeit, 10.–11. Jh. n. Chr.

1.3.4.1.5.

Verbreitung: Schleswig-Holstein, Mecklenburg-Vorpommern, Dänemark, Schweden, Norwegen.
Literatur: Beltz 1910, 368 Taf. 69,6; Stenberger 1958, 122–123; Herrmann/Donat 1973, 140 Nr. 16/15; Hårdh 1976, 60; Herrmann/Donat 1979a, 139 Nr. 42/3; Herrmann/Donat 1979b, 150 Nr. 75/41.

1.3.4.2. Armring mit Schiebeverschluss

Beschreibung: Der Ring ist drahtförmig und kann an verschiedenen Stellen abgeflacht sein sowie hohl gearbeitete oder aufgewickelte Partien aufweisen. Der charakteristische Ringverschluss besteht darin, dass die Endabschnitte ein Stück weit parallel geführt und dann in mehreren Windungen um die Gegenseite gewickelt werden. Auf diese Weise besteht die Möglichkeit, den Ringdurchmesser zu verstellen. Es gibt verzierte und nicht verzierte Exemplare. Das Material ist Bronze, selten Silber oder Gold.
Untergeordneter Begriff: Riha 3.26.1–3.
Datierung: jüngere Eisenzeit bis Frühmittelalter, Latène C (Reinecke)–ältere Wikingerzeit, 3. Jh. v. Chr.–10. Jh. n. Chr.
Verbreitung: Mitteleuropa.
Literatur: Veeck 1931, 55 Taf. 38 A8; Kuchenbuch 1938, 41–42; Riha 1990, 62; Konrad 1997, 68 Abb. 10,23; Lang 1998, 91–94; Pirling/Siepen 2006, 343 Taf. 54,16; Neumayer 2010; Teichner 2011, 154–155.

1.3.4.2.1. Unverzierter Armring mit Schiebeverschluss

Beschreibung: Die Endabschnitte des draht- oder bandförmigen Armrings sind parallel übereinandergelegt und die Enden jeweils mehrfach um den Ringkörper gewickelt. Dadurch entsteht ein beweglicher Verschluss, mit dem sich die Ringweite einstellen lässt. Der Armring ist nicht verziert. Er besteht aus Bronze, Eisen oder Silber, vereinzelt aus Gold.
Untergeordneter Begriff: Drahtarmring mit Schiebeverschluss und unverziertem Reif; Armring mit verschlungenen Enden; Lauteracher Typ; Riha 3.26.3.

1.3.4.2.1.

1.3.4.2.2.

Datierung: jüngere Eisenzeit bis jüngere Römische Kaiserzeit, Latène C2 (Reinecke)–Stufe C2 (Eggers), 2. Jh. v. Chr.–4. Jh. n. Chr.
Verbreitung: Spanien, Frankreich, Belgien, Deutschland, Schweiz, Österreich, Ungarn, Serbien.
Literatur: Kuchenbuch 1938, 41–42; von Uslar 1938, 127; Schuldt 1955, 80; 182; von Müller 1957, 28; Roeren 1960, 228; E. Keller 1971, 99 Nr. 4; Krämer 1971, 115–116; Mertens/van Impe 1971, Taf. 22,5; von Schnurbein 1977, 81; Rieckhoff-Pauli 1981, 15; Miron 1989, 220; Riha 1990, 62; Becker 1996, 41; Pirling/Siepen 2006, 343; Schmidt/Bemmann 2008, Taf. 7,16.1; 156,117/2.5; 201,27–28; Schuster 2016, 62–63; Milovanović 2018, 130–131 Abb. 33; Jäger 2019, 85 Taf. 5 BRM-B 9. (siehe Farbtafel Seite 25)

plattenartig verbreitert und kann dann eine Inschrift tragen.
Synonym: Armring mit verschlungenen Enden; Armreif mit Herkulesknoten.
Datierung: Römische Kaiserzeit, 1.–3. Jh. n. Chr.
Verbreitung: West- und Süddeutschland, Schweiz, Ungarn, Serbien, Bulgarien.
Literatur: Kutsch 1926, Taf. 20; von Uslar 1938, 127 Taf. 23,51; von Schnurbein 1977, 81; Beckmann 1981, 12 Taf. 1,7–8; 2,1–5; Pirling/Siepen 2006, 351 Taf. 58,9; Sulk 2016; Milovanović 2018, 130–131 Abb. 34; Faber u. a. 2022, 169 Taf. 517,1.

1.3.4.2.2. Unverzierter Armring mit Schiebeverschluss und Spiralenden

Beschreibung: Der Armring besteht aus rundem oder vierkantigem Eisen-, Bronze- oder Silberdraht. Vereinzelt treten verzinnte Exemplare auf. Die Endabschnitte sind weit übereinandergeschoben und als Abschluss mehrfach um den Reif gewickelt. An beiden Enden ist der Draht vor der Wickelung um den Ringkörper spiralförmig aufgerollt. Selten tritt die kleine Spiralplatte am Ende der Umwicklung auf. In einzelnen Fällen ist der überlappende Ringabschnitt auf beiden Seiten

1.3.4.2.3. Verzierter Armring mit Schiebeverschluss

Beschreibung: Das Ringprofil kann rund, vierkantig oder durch Längsriefen und -rippen polygonal ausgeprägt sein. Die Enden sind weit übereinandergeschoben und jeweils mit einer Spiralwicklung am Ringkörper fixiert. In dem Bereich zwischen den Spiralen, in denen beide Stränge parallel verlaufen, ist eine einfache Punzverzierung aufgebracht. Auch der Mittelteil des Rings kann mit Punzeinschlägen und Riefen verziert sein. Der Armring besteht aus Bronze oder Gold.

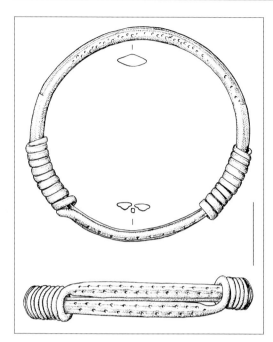

1.3.4.2.3.

Synonym: Riha 3.26.2; Drahtarmring mit Schiebe-verschluss und verziertem Reif.
Datierung: Römische Kaiserzeit, 1.–3. Jh. n. Chr.
Verbreitung: Bayern, Hessen, Sachsen-Anhalt, Schleswig-Holstein, Schweiz.
Literatur: von Schnurbein 1977, 81; Fasold 2006, Taf. 372, Grab 64,1; Schmidt/Bemmann 2008, 103 Taf. 127,5; Neumayer 2010.

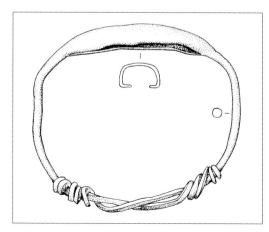

1.3.4.2.4.

1.3.4.2.4. Armring mit Schiebeverschluss und schiffchenförmiger Verbreiterung

Beschreibung: Ein runder Bronzestab ist in der Mitte von innen her geweitet und zu einer lang-ovalen schiffchenartigen Form getrieben. Dabei ist bei einigen Stücken nur ein schmaler Schlitz geöffnet. Bei anderen Exemplaren bildet sich ein deutlicher Hohlraum aus. Der Ringstab verjüngt sich leicht zu den Enden hin. Dort überlappen sich die beiden Drähte und sind spiralartig umeinan-dergewickelt. Der Ring ist in der Regel unverziert.
Synonym: Riha 3.26.1.
Datierung: Römische Kaiserzeit, 1.–2. Jh. n. Chr.
Verbreitung: Schweiz, Österreich.
Relation: 1.3.3.11.1. Armring mit schmaler schiff-chenförmiger Verbreiterung.
Literatur: Riha 1990, 62 Taf. 22,596–599; M. Müller u. a. 2011, 118.

1.3.4.2.5. Börsenarmring mit Schiebeverschluss

Beschreibung: Das aus Bronze getriebene Stück besteht aus mehreren Teilen. Hauptbestandteil ist der Ring, der etwa zur Hälfte aus einem schiff-chenförmigen, rund geblähten Behältnis besteht, dessen Spitzen in rundlichen oder bandförmigen Fortsätzen enden und – stufenförmig abgesetzt und sich überlappend – als Schiebeverschluss um das jeweils andere Stabende gewickelt werden. Die spitzovale Öffnung des Behältnisses ist mit einem Deckel verschlossen. Er weist abgewin-kelte Ränder auf und ist in eine Achse eingehängt, die sich an einer Spitze befindet. An der anderen Spitze sitzt der Schließmechanismus, entweder als Schieberiegel oder als von außen eingeschobener Stift, der in eine Lasche auf der Deckelinnenseite greift und mit einem Sicherungsmechanismus versehen ist.
Synonym: Garbsch Typ 2.
Datierung: Römische Kaiserzeit, 1.–3. Jh. n. Chr.
Verbreitung: Frankreich, Niederlande, West- und Süddeutschland, Schweiz, Österreich, Ungarn.
Relation: 1.3.3.11.2. Geschlossener Börsenarmring.
Literatur: Evelein 1936; Riha 1990, 62; Garbsch 1998; Hölbling/Leingartner 2009.

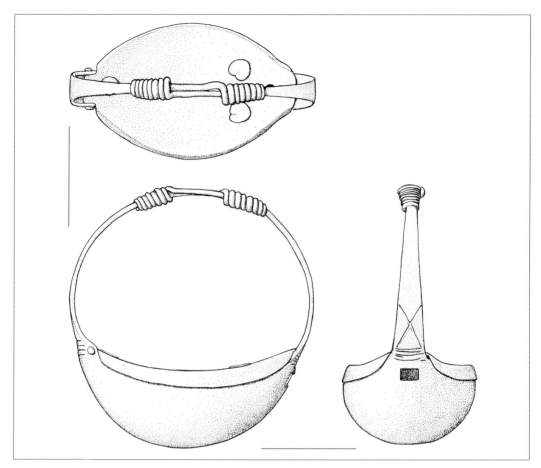

1.3.4.2.5.

1.3.4.2.6. Armring mit übergreifendem Schiebeverschluss

Beschreibung: Der schmale bandförmige Bron-zering ist offen. Die Enden sind leicht verbreitert und abgerundet. Sie stehen dicht zusammen. Ein zweites Metallband, dessen Länge etwa ein Drittel des Ringumfangs beträgt, überbrückt die Ring-öffnung, ist an beiden Enden zu einem Draht ver-jüngt und durch eine Umwicklung befestigt. Die Schauseite kann eine geometrische Ritzverzie-rung aufweisen.

Datierung: mittlere Römische Kaiserzeit, 2.–3. Jh. n. Chr.

Verbreitung: Süddeutschland, Ungarn.

Literatur: von Schnurbein 1977, 81 Taf. 65,5; Teichner 2011, 154–155.

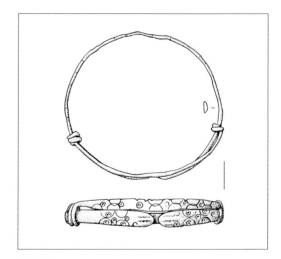

1.3.4.2.6.

2. Armring aus nicht-metallischem Werkstoff

Beschreibung: Neben Ringen aus Metall, insbesondere Bronze, kommen in deutlich geringerer Häufigkeit Armringe aus anderen Materialien vor. Aus den Epochen vor der Kenntnis von Metallen bilden Armringe aus Gestein (2.1.), Muscheln (2.4.) und Knochen oder Geweih (2.2.) einen frühen Nachweis. Ein weiteres seltenes Material ist Keramik (2.5.). Ob auch Holz hinzugerechnet werden kann, ist ungewiss, da keine entsprechenden Funde vorliegen. Knochen, Geweih und Elfenbein (2.3.) spielen noch einmal für die Römische Kaiserzeit eine gewisse Rolle. Zu dieser Zeit bildet mit dem schwarzen Gagat (2.6.) ein weiteres Naturprodukt eine Grundlage der Schmuckherstellung. Bereits während der Eisenzeit nutzte man die in ihrer Art ähnlichen Materialien Lignit und Sapropelit (2.6.). Mit diesen in der Natur vorkommenden Werkstoffen geht eine völlig andere Fertigungstechnik einher als bei den Metallen, da eine Masse an Rohstoff durch Sägen, Schneiden, Feilen und Schleifen in die erwünschte Form gebracht wird. Die Materialeigenschaften wirken dabei mitbestimmend auf Gestalt und Aussehen des Schmuckstücks. Glas (2.7.) als ein weiteres Kunstprodukt neben Keramik wurde während der jüngeren Eisenzeit und der Römischen Kaiserzeit vielfach zur Herstellung von Schmuckringen verwendet, wobei sich die Herstellungsmethoden unterscheiden.

Datierung: seit dem Paläolithikum.

Verbreitung: Mitteleuropa.

Literatur: Hagen 1937; Niquet 1937, 24; Haevernick 1960; Rochna 1962; Zápotocká 1984; Weiß 2019; Rolland 2021.

2.1. Steinarmring

Beschreibung: Für die Herstellung von Armringen wurden unterschiedliche Gesteine verwendet. Dabei sind sowohl weiche, gut bearbeitbare Gesteine wie Marmor oder Kalkstein als auch harte Gesteine wie Diorit oder Granit vertreten. Die Plattenstruktur von Schiefer wurde für scheibenförmige Ringe verwendet. Die Ringe sind immer geschlossen. Es gibt kreisförmige, ovale oder dreieckige Querschnitte. Die Ringmitte ist ausgebohrt.

Datierung: frühes bis mittleres Neolithikum, 55.–43. Jh. v. Chr.

Verbreitung: Mitteleuropa.

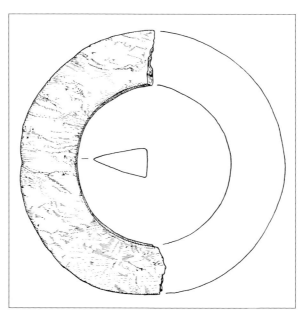

2.1.

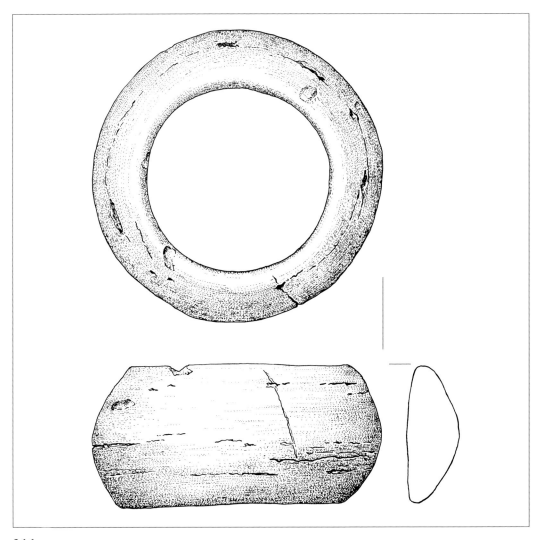

2.1.1.

Literatur: Lais 1947; Zápotocká 1984; Hübner 1987, 32 Abb. 27,4; Fromont 2013; Fromont 2022. *(siehe Farbtafel Seite 26)*

2.1.1. Marmorarmring

Beschreibung: Der Ring besteht aus Marmor oder einem dolomitischen Kalkstein. Der Ring weist eine gleichmäßige Formgebung auf. Der Umriss und die Durchlochung sind kreisrund. Die Außenseite ist gewölbt bis doppelkonisch, die Innenseite glatt, teils leicht konisch. Der Querschnitt ist D-för-

mig. Der Durchmesser liegt bei 7–11 cm, die Höhe bei 2–7,5 cm. Das Gewicht beträgt 170–850 g.
Datierung: mittleres Neolithikum, Rössener Kultur, 46.–43. Jh. v. Chr.
Verbreitung: Tschechien, Sachsen-Anhalt, Thüringen.
Literatur: Götze u. a. 1909, 458; Niquet 1937, 24; Buttler 1938, 51 Abb. 22,1; Fischer 1956, 37; Zápotocká 1984, 73–99; D. Kaufmann 2017, Taf. 1,1; 38; 45,7; 97,23; 99,1; 100,1.

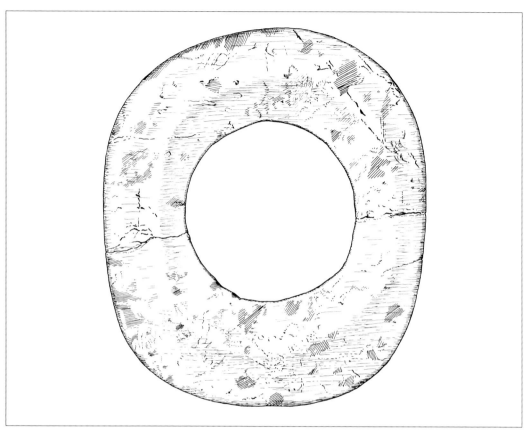

2.1.2.

2.1.2. Scheibenring vom Elsässischen Typ

Beschreibung: Eine dünne Steinscheibe aus Serpentin, Diorit oder Granit bildet die Grundform. Sie besitzt einen unregelmäßigen ovalen, drei- oder viereckigen Umriss. Die Kanten sind gerundet. In der Mitte ist ein kreisförmiges Loch ausgebohrt. Die Oberfläche ist geglättet. Es kommt keine Verzierung vor. Der Scheibenring kann eine Größe von 20 × 13 cm erreichen.

Synonym: stumpfrandiger unregelmäßiger Scheibenring; unsymmetrischer Armring vom Elsässischen Typ; unregelmäßiger Armring vom Elsässischen Typ.

Datierung: mittleres Neolithikum, Rössener Kultur, 46.–43. Jh. v. Chr.

Verbreitung: Ostfrankreich, Nordschweiz, Südwestdeutschland.

Literatur: Lais 1947; Kimmig 1948–1950, 54 Abb. 7,1–2; Gallay 1970, 63–65; 159–160; Zápotocká 1972, 295; 322 Abb. 25f; Zápotocká 1984, 72–73 Abb. 6 (Verbreitung); 8,7–9.

2.2. Armring aus Knochen oder Geweih

Beschreibung: Die Unterscheidung zwischen Knochen und Geweih ist makroskopisch nicht immer eindeutig zu treffen, sodass die beiden Materialien zusammengefasst werden. Knochen und Geweih weisen im Außenmantel eine feste Struktur (Kompakta) auf, während das Knocheninnere eine feine Balkenstruktur (Spongiosa) besitzt. Um die Verarbeitungsmöglichkeiten zu verbessern, kann Knochen in Säure eingelegt oder erhitzt werden.

Datierung: mittleres Neolithikum, 48.–38. Jh. v. Chr.; späte Römische Kaiserzeit, 4. Jh. n. Chr.

Verbreitung: Mitteleuropa.
Literatur: Zápotocká 1984, 53–57; Struckmeyer 2011, 23–24.
Anmerkung: Als organisches Material sind Knochen und Geweih den natürlichen Verfallsprozessen unterworfen. Es darf von einer ursprünglich größeren Häufigkeit ausgegangen werden, als es die Funde zeigen.

2.2.1. Offener Armring aus Knochen oder Geweih

Beschreibung: Das Ausgangsmaterial ist ein Span, der von einer Rippe, einem Langknochen oder einem Hirschgeweih abgetrennt ist. Der Span ist in Form geschnitten und zu einem Ring gebogen. Dazu kann ein thermisches Verfahren oder das Einlegen in Säure angewendet worden sein. Die Außenseite kann ein eingeschnittenes Muster aufweisen.
Datierung: mittleres Neolithikum, 48.–38. Jh. v. Chr.; späte Römische Kaiserzeit, 4. Jh. n. Chr.
Verbreitung: Mitteleuropa.
Literatur: Zápotocká 1984, 53–57; Konrad 1997, 70.

2.2.1.1. Offener Armring aus Knochen mit gekerbten Enden

Beschreibung: Ein Knochenspan mit D-förmigem Querschnitt ist zu einem Ring gebogen. Die Enden sind gerade abgeschnitten und mit mehreren Querkerben abgesetzt.
Datierung: späte Römische Kaiserzeit, 4. Jh. n. Chr.
Verbreitung: Belgien, Schweiz, Österreich.

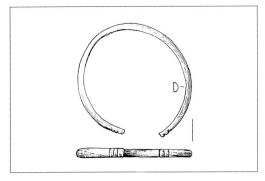

2.2.1.1.

Literatur: Mertens/van Impe 1971, Taf. 65,4; Fellmann Brogli u. a. 1992, 47 Taf. 2715; Konrad 1997, 70 Taf. 5 B3–5; 67 A2.3.5; 82,8.

2.2.2. Geschlossener Armring aus Knochen oder Geweih

Beschreibung: Zur Herstellung geschlossener Ringe gibt es zwei Wege. Ist das Ausgangsmaterial eine Knochenscheibe, die Scheibe eines Röhrenknochens oder ein Abschnitt eines Hirschgeweihs, kann der Ring ausgeschnitten werden. Wird ein Knochen oder Geweihspan verwendet, lassen sich die Enden abgeschrägt übereinander passen und durch Verkleben, Vernieten oder mit Hilfe einer Manschette fest verbinden.
Datierung: mittleres Neolithikum, 46.–40. Jh. v. Chr.; mittlere bis späte Römische Kaiserzeit, 2.–5. Jh. n. Chr.
Verbreitung: Mitteleuropa.
Literatur: Niquet, 1937, 24; E. Keller 1971, 106–107; Zápotocká 1972, 295; Schuldt 1976, 43; Zápotocká 1984, 53–57; Riha 1990, 63–64; Pirling/Siepen 2006, 352.

2.2.2.1. Massiver geschlossener Armring aus Knochen oder Geweih

Beschreibung: Ausgangsmaterial ist eine flache Knochenscheibe, aus der die Grundform ausgeschnitten ist. Dabei kann die Lochung leicht asymmetrisch liegen. Weiterhin können Scheiben von großen Röhrenknochen oder von Hirschgeweihen als Grundform dienen. Der Querschnitt ist häufig rund oder verrundet viereckig. Die Kanten sind verschliffen. Teilweise liegt die Spongiosastruktur des Knochens offen.
Datierung: mittleres Neolithikum, Rössener Kultur, 46.–43. Jh. v. Chr.; Gaterslebener Gruppe, 43.–40. Jh. v. Chr.
Verbreitung: Mitteleuropa.
Literatur: Niquet, 1937, 24; Buttler 1938, 51 Abb. 22,2; Fischer 1956, 37; Kroitzsch 1973, 33 Taf. 8g; Zápotocká 1972, 295 Abb. 15b; 19g; 21f; 27b; Zápotocká 1984, 53–57 Abb. 1 (Verbreitung); 2; Gorbach 2016, 12.
(siehe Farbtafel Seite 26)

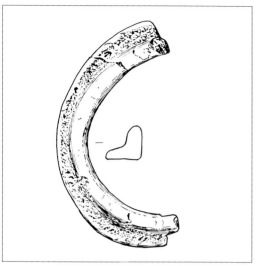

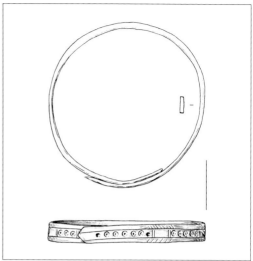

2.2.2.1.

2.2.2.2.

2.2.2.2. Armring aus Knochen mit vernieteten Enden

Beschreibung: Ein schmaler Knochenspan mit einem D-förmigen oder flach ovalen bis rechteckigen Querschnitt ist zu einem Ring gebogen. Die Enden schließen zungenförmig gerundet ab. Die Endabschnitte sind abgeflacht, übereinandergelegt und verklebt oder mit dünnen Bronze- oder Eisenstiften vernietet. Es gibt unverzierte und verzierte Ringe. Als Verzierung treten Rillen, Zickzackbänder oder Kreisaugen auf. Daneben gibt es längs gerippte Exemplare.
Synonym: Riha 3.29.
Datierung: späte Römische Kaiserzeit, 4.–5. Jh. n. Chr.
Verbreitung: Deutschland, Österreich, Schweiz, Frankreich, Großbritannien.
Relation: 1.1.1.2.1.7. Schmales verziertes Armband; 1.2.6.4. Armband mit umlaufendem Stempelmuster und Haken-Ösen-Verschluss; 1.3.2.4.4. Geschlossener Armring mit schräg gestellten Riefengruppen und Randkerben; 1.3.2.4.6. Schmales geschlossenes Armband mit Kreisaugenmuster; 1.3.2.4.7. Geschlossenes Armband mit Lochreihen und gekerbtem Rand.
Literatur: E. Keller 1971, 106–107 Abb. 30,8–12; Vágó/Bóna 1976, Taf. 4,36; 14,1008; von Schnur-

bein 1977, 86; Schneider-Schnekenburger 1980, 32 Taf. 2,5; 7,9–10; Riha 1990, 63–64; Martin 1991, 14–16; Pollak 1993, 99; Konrad 1997, 70–71; Deschler-Erb 1998, 167 Taf. 36,3932–3933; W. Schmidt 2000, 390; Gschwind 2004, 205 Taf. 104 E102–E106; Ludowici 2005, 19; Pirling/Siepen 2006, 352 Taf. 59,2; Veling 2018, 42 Taf. 13–15; Mohnike 2019, 154–155; Hüdepohl 2022, 127.

2.2.2.3. Knochenarmring mit Metallbeschlägen

Beschreibung: Der Armring besteht aus einem schmalen Knochenspan, der zu einem Ring gebogen und an den Enden vernietet ist. Auf der Innen- und der Außenseite aufgelegte rechteckige oder ovale Bronzeplättchen stabilisieren die Nietstelle. Der Ringstab kann durch eingeschnittene Längsriefen profiliert sein. Häufig bleibt er ohne Verzierung.
Datierung: mittlere bis späte Römische Kaiserzeit, 2.–4. Jh. n. Chr.
Verbreitung: West-, Mittel- und Norddeutschland.
Literatur: Schuldt 1955, 86 Abb. 451–453; Rangs-Borchling 1963, 36–37; Schuldt 1976, 43

2.2.2.3.

Taf. 20,229; Dušek 2001, 37; Pirling/Siepen 2006, 352 Taf. 59,3.

2.3. Armring aus Elfenbein

Beschreibung: Das Material stammt aus dem Stoßzahn eines Elefanten oder Mammuts und besteht aus Dentin. Bei makroskopischer Betrachtung ist eine netzartige Musterung sich überschneidender Linien zu beobachten (Retzius'sche Linien). Der geschlossene Ring weist ein gleichmäßiges rundstabiges oder ovales Profil auf. Selten sind flächig eingeschnittene komplexe Muster.
Synonym: Elfenbeinarmring.
Datierung: Jungpaläolithikum, 32.–26. Jt. v. Chr.; mittlere bis späte Römische Kaiserzeit,
2.–4. Jh. n. Chr.
Verbreitung: Europa.
Literatur: Dauber 1958; Roeren 1960, 245–246 Abb. 19–22; Mertens/van Impe 1971, Taf. 21,5; Martin 1991, 16; Articus 2004, 101; Konrad 1997,

72; Deschler-Erb 1998, 167 Taf. 36,3934–3937; K. Hoffmann 2004, 75; Schmidt/Bemmann 2008, 134 Taf. 185; Struckmeyer 2011, 24; Mohnike 2019, 154–155; Weiß 2019.
Anmerkung: Die Nutzung der Elfenbeinringe als Armschmuck ist nicht immer gesichert. Als Alternativen kommt die Verwendung als Gürtelelemente, als Taschenverschluss oder als Anhänger in Betracht (vgl. Schuldt 1955, 89; Weiß 2019).

2.4. Armring aus Muschelschale

Beschreibung: Die Kalkschalen von großen Muscheln lassen sich als Armschmuck verwenden. Das Rohmaterial dafür kann über weite Strecken verhandelt worden sein. Auch die Nutzung von fossilen Muscheln ist belegt.
Datierung: frühes Neolithikum, 55.–50. Jh. v. Chr.
Verbreitung: Mitteleuropa.
Literatur: Zápotocká 1984, 52–53; Nieszery/Breinl 1993, 428–430; Nieszery 1995, 185–186.

2.4.1. Spondylusarmring

Beschreibung: Der Armring besteht aus der unteren Schale einer Spondylusmuschel. Das Ausgangsmaterial stammt von dem in der Ägäis beheimateten Spondylus gaederopus. Selten werden auch fossile Muscheln verwendet (z. B. Glycerinis). Bei der Muschelhälfte ist das Schloss deutlich abgearbeitet, und die Ränder sind überschliffen. Eine weitere Politur der Oberfläche kann sich durch eine Abnutzung beim Tragen ergeben. In der Mitte der Schale ist ein großes ovales Loch mit steilen Rändern ausgeschnitten.
Datierung: frühes Neolithikum, Linienbandkeramische Kultur, 55.–50. Jh. v. Chr.
Verbreitung: Frankreich, Süd- und Mitteldeutschland, Tschechien, Österreich, Ungarn.
Literatur: Götze u. a. 1909, 458; Zápotocká 1984, 52–53; Nieszery/Breinl 1993, 428–430; Nieszery 1995, 185–186; Gerling 2012, 106–109 Abb. 104,3. *(siehe Farbtafel Seite 26)*

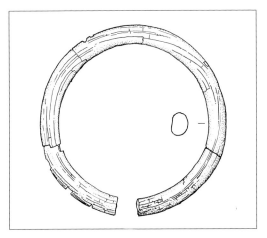

2.3.

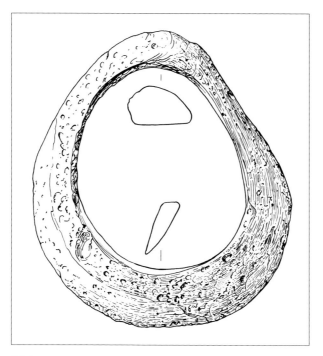

2.4.1.

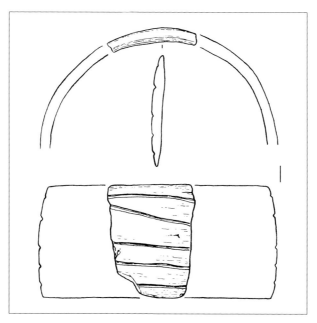

2.5.

2.5. Armring aus Keramik

Beschreibung: Der Ring besteht aus in gleicher Weise wie für Gefäßkeramik aufbereitetem und verarbeitetem Ton. Der Ring ist bandförmig, dünn und geschlossen. Die Ringaußenseite ist häufig mit Längsrillen verziert. Die Materialstärke liegt bei 3,1–5,3 × 0,7–1,3 cm.
Datierung: mittleres Neolithikum, Stichbandkeramische Kultur bis Rössener Kultur, 49.–43. Jh. v. Chr.
Verbreitung: Zentral- und Ostfrankreich, Belgien, Südwest- und Mitteldeutschland, Tschechien, Ungarn.
Literatur: Niquet 1937, 24; Fischer 1956, 37; Jehl/Bonnet 1965, Abb. 11; Zápotocká 1984, 57–62 Abb. 3–4 (Verbreitung); D. Kaufmann 2017, 50 Taf. 23,7.

2.6. Armring aus Sapropelit, Gagat oder Lignit

Beschreibung: Als Rohmaterial wurden vor allem Lignit (fossiles inkohltes Holz) aus dem Schwarzwald, Sapropelit (verfestigter Faulschlamm) aus Böhmen und Gagat (unter Luftabschluss versteinertes Holz) verwendet, von dem Lagerstätten im Rheinland, in Südwestdeutschland, Österreich und der Schweiz sowie in Frankreich und Großbritannien bekannt sind. Spezifische Herkunftsuntersuchungen liegen kaum vor.
Untergeordneter Begriff: Riha 3.28.
Datierung: Eisenzeit bis späte Römische Kaiserzeit, 7. Jh. v. Chr.–4. Jh. n. Chr.
Verbreitung: Mitteleuropa.
Literatur: Hagen 1937; von Schnurbein 1977, 86; Schwinden 1984; Riha 1990, 63; Wigg 1992; Konrad 1997, 71; Pirling/Siepen 2006, 352.

2.6.1. Dicker Lignitarmring

Beschreibung: Der Querschnitt ist kreisrund oder verrundet D-förmig. Die Stärke liegt bei 0,8–2,0 cm. Bei einem kreisförmigen Umriss ist der geschlossene Ring sehr gleichmäßig gearbeitet und besitzt eine glatt polierte Oberfläche.

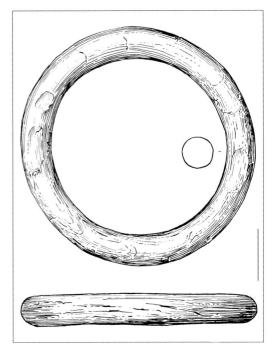

2.6.1.

Datierung: Eisenzeit, Hallstatt D1–Latène C1 (Reinecke), 7.–3. Jh. v. Chr.
Verbreitung: Süd- und Westdeutschland, Schweiz, Ostfrankreich, Tschechien.
Literatur: Rochna 1962, 48–60; Krämer 1985, 22; Zürn 1987, Taf. 263 F1; Kimmig 1988, 224–225; Kaenel 1990, 242; 246; Sehnert-Seibel 1993, 40; Grasselt 1994, 36–37; Joachim 1995, 71–73; Zylmann 2006, 65 Abb. 4a; Hornung 2008, 58; Venclová 2013, 114; Tori 2019, 198.
(siehe Farbtafel Seite 26)

2.6.2. Stabförmiger unverzierter Gagatarmring

Beschreibung: Der Ring besitzt einen kreisförmigen oder ovalen Umriss. Der Ringstab ist glatt und unverziert. Er zeigt ein kreisförmiges (Hagen Form 3), ovales (Hagen Form 4) oder D-förmiges Stabprofil (Hagen Form 5). Einige Stücke weisen neben einer flachen Innenseite auch abgeplattete

2.6.2.

2.6.3.

Ober- und Unterseiten auf, nur die Außenseite ist gerundet (Hagen Form 6).
Untergeordneter Begriff: Hagen Form 3–6.
Datierung: späte Römische Kaiserzeit,
3.–4. Jh. n. Chr.
Verbreitung: West- und Süddeutschland, Schweiz, Österreich, Frankreich, Belgien, Großbritannien.
Literatur: Hagen 1937, 110–113; Mertens/van Impe 1971, Taf. 32,5–6; Pirling/Siepen 2006, 352–353 Taf. 59,7–13.

2.6.3. Sapropelitarmring mit viertelkreisförmigem Querschnitt

Beschreibung: Der aus Sapropelit geschnittene Armring weist in der Regel einen viertelkreis- oder trapezförmigen Querschnitt auf. Der Umriss ist kreisrund. Vielfach besitzen die Ringe einen auffallend kleinen Durchmesser um 5,5 cm.
Synonym: Hagen Form 8.
Datierung: späte Römische Kaiserzeit,
3.–4. Jh. n. Chr.
Verbreitung: West- und Süddeutschland, Ostfrankreich, Schweiz, Österreich.
Literatur: Hagen 1937, 113; E. Keller 1971, 95–97; 108; Riha 1990, 63 Taf. 24,614–621; Konrad 1997, 71 Taf. 31,2.

2.6.4. Vierkantiger Gagatring

Beschreibung: Den Ring kennzeichnet ein viereckiges Stabprofil. Das Höhen-Breiten-Verhältnis ist etwa ausgeglichen. Die Flächen sind glatt. Der Ring ist überwiegend unverziert. Bei einigen Stücken sind auf der Außenseite breite Längsstreifen flächig zurückgesetzt. Die Profilkanten und ein Mittelgrat treten dann als scharf abgesetzte Leisten hervor. Bei einer anderen Ausprägung kommt es durch tiefe Längseinschnitte zu einem polygonalen Querschnitt. Manchmal sind die Ringkanten gerundet (Hagen Form 7).
Untergeordneter Begriff: Hagen Form 7.
Datierung: späte Römische Kaiserzeit,
3.–4. Jh. n. Chr.
Verbreitung: West- und Süddeutschland.

2.6.4.

2.6.5.

2.6.6.

Literatur: Hagen 1937, 113; E. Keller 1971, 95–97
Abb. 28,2.4; Höpken/Liesen 2013, 557
Abb. 137,11/12.

2.6.5. Scheibenförmiger Gagatring

Beschreibung: Der scheibenförmige Ring weist einen kreisrunden oder ovalen Umriss auf. Der Querschnitt ist viereckig mit einer gerundeten Außenseite. Dabei liegt die Höhe bei nur etwa 0,5 cm, während die Breite 1,5–2 cm beträgt. Die Ringoberfläche ist glatt und unverziert.
Synonym: Hagen Form 2.
Datierung: späte Römische Kaiserzeit,
3.–4. Jh. n. Chr.
Verbreitung: Westdeutschland.
Literatur: Hagen 1937, 110; Noelke 1984, 380–381; 404–405; 408–409.

2.6.6. Gagatarmring mit polygonalem Umriss

Beschreibung: Kennzeichnend ist ein gleichmäßig achteckiger Umriss. Die Ringinnenseite ist kreisförmig oder oval, der Querschnitt viereckig. Die Außenseiten können mit zwei breiten Hohlkehlen versehen sein, die an den Rändern und in der Mitte eine schmale Leiste belassen (Hagen Form 23). Die Hohlkehlen sind gelegentlich mit

Blattgold ausgelegt. Verzierungsalternativen sind zwei spitzwinklig eingeschnittene Längskerben (Hagen Form 24) oder drei Längskerben (Hagen Form 25).
Untergeordneter Begriff: Hagen Form 23–25.
Datierung: späte Römische Kaiserzeit,
3.–4. Jh. n. Chr.
Verbreitung: Westdeutschland, Großbritannien.
Literatur: Hagen 1937, 115 Taf. 21; Noelke 1984, 387; 408 Abb. 8,42.

2.6.7. Gagatring mit schräger Rippung

Beschreibung: Der Umriss ist kreisrund oder leicht oval. Der Ringquerschnitt zeigt auf der Innenseite meistens eine Abflachung, die Außenseite wölbt sich stark. Sie ist mit kräftigen, schräg

2.6.7.

verlaufenden Rippen profiliert, was einer Torsion des Ringstabs ähnelt. Bei einer besonderen Ausführung verläuft im Einschnitt zwischen den Rippen ein dünner Golddraht, der spiralförmig um den Ringstab gewickelt und in einer Einbohrung befestigt ist.

Synonym: Hagen Form 10.

Datierung: späte Römische Kaiserzeit, 3.–4. Jh. n. Chr.

Verbreitung: West- und Süddeutschland, Belgien, Großbritannien.

Literatur: Hagen 1937, 113; Mertens/van Impe 1971, Taf. 60,4; Noelke 1984, 380–381; 404–405.

2.6.8. Gagatarmring mit gekerbten Rändern

Beschreibung: Der Umriss ist kreisrund oder oval. Der Ring besitzt in der Regel ein rechteckiges Stabprofil, das etwa quadratisch oder flach sein kann. Kennzeichnend ist eine plastische Gestaltung, die vor allem die beiden Außenkanten betrifft. Regelmäßige rundliche Ausschnitte führen zu einem wellenartigen An- und Abschwellen der Außenseite (Hagen Form 11). Dreieckige Einkerbungen rufen ein kantiges Profil hervor, bei dem die Außenseite zu einer Folge von Sechs- oder Achtecken wird. Bei auf Ober- und Unterseite versetzten dreieckigen Einkerbungen entsteht ein Mittelgrat in Zickzackform (Hagen Form 21). Zu-

sätzlich können Kerbreihen oder Perlstabmuster den Innenrand des Rings verzieren. Breite Einkerbungen auf Innen- und Außenseite ergeben ein perlstabartiges oder geperltes Profil, bei dem die Außenseite eine Folge von breiten Rauten und Sechsecken zeigt (Hagen Form 22).

Untergeordneter Begriff: Hagen Form 11–22.

Datierung: späte Römische Kaiserzeit, 3.–4. Jh. n. Chr.

Verbreitung: West- und Süddeutschland, Frankreich, Großbritannien.

Literatur: Hagen 1937, 113–115; E. Keller 1971, 95–97; Schwinden 1984; Höpken/Liesen 2013, 55.
(siehe Farbtafel Seite 27)

2.6.9. Bandförmiger Gagatring

Beschreibung: Der geschlossene Gagatring besitzt einen schmal rechteckigen Querschnitt. Die Ringhöhe kann dabei 0,6–1,2 cm betragen. Die Außenseite ist leicht gerundet. Die Oberfläche ist glatt und unverziert.

Synonym: Hagen Form 1.

Datierung: späte Römische Kaiserzeit, 3.–4. Jh. n. Chr.

Verbreitung: West- und Süddeutschland.

Literatur: Hagen 1937, 110 Taf. 21; E. Keller 1971, 95–97 Taf. 4,1.3.

2.6.8.

2.6.9.

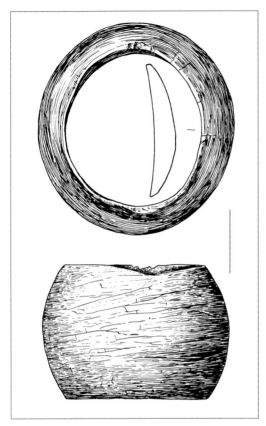

2.6.10.

2.6.10. Lignitarmband

Beschreibung: Die Armbänder zeigen untereinander eine große Ähnlichkeit. Die Innenseite ist zylindrisch ausgebohrt, die Außenseite gleichmäßig gerundet. Der Querschnitt ist lang gezogen D-förmig, gelegentlich verrundet dreieckig, nur vereinzelt vierkantig. Die Oberfläche ist glatt überschliffen. Die Armbänder sind unverziert. Selten gibt es einzelne Längsriefen. Die Armbänder können nach ihrer Höhe differenziert werden: niedrige Formen haben eine Höhe von 2,4–4,0 cm, die mittelhohen Stücke 4,0–6,0 cm, hohe Exemplare messen 6,0–6,8 cm und sehr hohe 6,8–10,0 cm.
Untergeordneter Begriff: niedriges Lignitarmband; mittelhohes Lignitarmband; hohes Lignitarmband; sehr hohes Lignitarmband.

Datierung: ältere Eisenzeit, Hallstatt D1–2 (Reinecke), 7.–6. Jh. v. Chr.
Verbreitung: Baden-Württemberg, Bayern, Rheinland-Pfalz, Saarland, Schweiz, Frankreich, Tschechien.
Literatur: Rochna 1962, 48–60; Haffner 1976, Taf. 41,13; Zürn 1987, Taf. 128 B4; 205 A4; 356,6; 450 D; 486 B2–3.

2.6.10.1. Tonnenförmiges Lignitarmband

Beschreibung: Lignitarmbänder mit einer Höhe von mehr als 10,0 cm werden als Tonnenarmbänder bezeichnet. Sie können bis zu etwa 20 cm Höhe erreichen. Ihr Querschnitt ist lang gezogen D-förmig. Die Innenseite weist eine glatte zylindrische Oberfläche auf. Außen ist das Tonnenarmband gleichmäßig gerundet. Einige sehr hohe Stücke sind aus mehreren Teilen zusammengesetzt. Sie sind schichtartig aufgebaut und mit Stiften und einer Klebemasse verbunden.
Datierung: ältere Eisenzeit, Hallstatt D1–2 (Reinecke), 7.–6. Jh. v. Chr.
Verbreitung: Baden-Württemberg, Schweizer Mittelland, Ostfrankreich.
Relation: 1.1.1.2.4. Tonnenarmband.
Literatur: Rochna 1962, 48–60; Kimmig 1979, 110–112; Zürn 1987, Taf. 357.
(siehe Farbtafel Seite 27)

2.7. Glasarmring

Beschreibung: Glas ist ein synthetischer Werkstoff. Es entsteht aus der Verschmelzung von Sand (Siliziumdioxid) als Grundbestandteil, Alkalien (Soda, Pottasche) als Flussmittel und Kalk (Dolomit) als Festiger. Durch den Zusatz von Metalloxiden (Eisen, Mangan, Kupfer, Kobalt) kann Glas eingefärbt werden. Bei der Erhitzung wird Glas allmählich weich. In diesem Zustand lässt es sich formen, zu Strängen oder Fäden ziehen oder verschmelzen. Für den Guss von Glas gibt es in der Vorzeit keine hinreichende Energiequelle, um die Glasmasse zu verflüssigen.
Datierung: jüngere Eisenzeit bis späte Römische Kaiserzeit, 5. Jh. v. Chr.–5. Jh. n. Chr.
Verbreitung: Mitteleuropa.

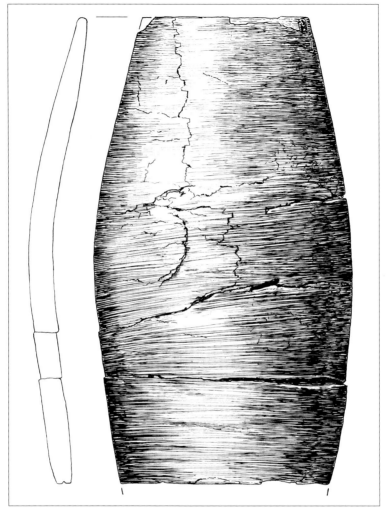

2.6.10.1.

Literatur: Haevernick 1960; Hirschberg/Janata 1980, 17; Gebhard 1989; Karwowski 2004; Venclová 2016; Rolland 2021.

2.7.1. Offener Glasarmring

Beschreibung: Der Armring besteht aus einem Glasstrang, der zu einem Ring gebogen ist. Dabei sind die Enden gerade abgeschnitten und stehen weit auseinander. Der Glasstrang kann durch verschiedene Techniken weiter verziert sein. Durch Längsschnitte oder das Verschmelzen mehrerer dünner Stränge entsteht eine Längsprofilierung. Quereinschnitte, Eindellungen oder Einstiche führen zu einer strukturierten Oberfläche. Eine Längsdrehung des Strangs drückt sich in einer feinen schrägen Rippung aus. Zusätzlich können Fäden aus gleich- oder andersfarbigem Glas aufgelegt sein. Das Rohmaterial des Rings ist sehr dunkel. Es wirkt schwarz oder schwärzlich grün. Selten kommen blaue, gelbe oder grünliche Ringe vor.

Untergeordneter Begriff: Riha 3.30–34.

Datierung: Römische Kaiserzeit, 1.–5. Jh. n. Chr.

2.7.1.1.

Verbreitung: West- und Süddeutschland, Frankreich, Schweiz, Österreich, Ungarn, Slowakei.
Literatur: Riha 1990, 64–66; Pirling/Siepen 2006, 352; Karwowski 2010.

2.7.1.1. Bandförmiger Glasarmring

Beschreibung: Ein schwarzgrüner Glasstrang ist zu einem Ring gebogen. Die Ringinnenseite ist abgeflacht, was zu einem bandförmigen Erscheinungsbild führt. Häufig ist der Ring in der Mitte am kräftigsten und verjüngt sich zu den Enden hin gleichmäßig. Die Enden sind abgerundet. Die Ringaußenseite ist durch Längs- oder Querein-

schnitte in plastische Rippen und Wülste geformt. Zusätzlich treten Dellen oder Einstiche auf, zu denen häufig ein kammartig gezähntes Instrument verwendet wird.
Synonym: Riha 3.30.
Datierung: Römische Kaiserzeit, 1.–3. Jh. n. Chr.
Verbreitung: West- und Süddeutschland, Frankreich, Schweiz, Österreich, Ungarn.
Relation: 2.7.2.17. Geschlossener Glasarmring mit profilierter Außenseite.
Literatur: J. Werner 1969, 179 Taf. 38,31–32; Riha 1990, 64–66 Taf. 25,624–631; Karwowski 2010.
(siehe Farbtafel Seite 27)

2.7.1.2. Fein gerippter Glasarmring

Beschreibung: Zur Herstellung des Rings wurde ein runder Glasstab verwendet. Er ist meistens schwarzgrün, selten gelblich oder grünlich. Der Glasstab ist eng tordiert, wodurch eine gleichmäßige flache Rippung entsteht. Die Endbereiche sind geglättet und abgerundet. Zusätzlich können Fäden – auch aus andersfarbigem Glas – aufgelegt sein.
Untergeordneter Begriff: Riha 3.31.
Datierung: Römische Kaiserzeit, 1.–3. Jh. n. Chr.
Verbreitung: West- und Süddeutschland, Frankreich, Schweiz, Österreich, Ungarn.
Relation: 2.7.2.19. Geschlossener tordierter Glasarmring.
Literatur: Riha 1990, 64–66 Taf. 25,632–27,666; Karwowski 2010.

2.7.1.2.

2.7.1.3.

2.7.1.4.

2.7.1.3. Längs gerippter Glasarmring

Beschreibung: Grundbestandteil ist ein plastischer längs gerippter Glasstrang, der zu einem Ring gebogen ist. Der Glasstab kann in weiten Drehungen tordiert sein. Die Enden schließen gerade ab. Die Glasfarbe ist in den meisten Fällen ein grünliches Schwarz.
Synonym: Riha 3.32.
Datierung: Römische Kaiserzeit, 1.–3. Jh. n. Chr.
Verbreitung: West- und Süddeutschland, Frankreich, Schweiz, Österreich, Ungarn.
Literatur: Riha 1990, 64–66 Taf. 27,667–673.

2.7.1.4. Glatter Glasarmring

Beschreibung: Ein kräftiger runder Glasstab ist zu einem Ring gebogen. Die Stärke liegt über 0,8 cm. Sie ist in Ringmitte am größten und nimmt zu den Enden hin ab. Die Enden sind gerundet.
Synonym: Riha 3.33.
Datierung: Römische Kaiserzeit, 1.–4. Jh. n. Chr.
Relation: 2.7.2.18. Geschlossener rundstabiger Glasarmring.
Verbreitung: West- und Süddeutschland, Frankreich, Schweiz, Österreich, Ungarn.
Literatur: von Schnurbein 1977, 86 Taf. 136,5; Riha 1990, 64–66 Taf. 28,674–686.

2.7.2. Geschlossener Glasarmring

Beschreibung: Für die Herstellung von geschlossenen Glasarmringen gibt es zwei wesentliche Methoden: Der Ring ist entweder aus einem erhitzten Glasstab gebogen und die Stabenden sind miteinander verschmolzen, oder es entsteht ein Ring aus einem Klumpen Glasmasse, der durch Rotation auf einem Stab oder Kegel geformt wird. Die Profilierung ist von der Herstellungsmethode abhängig. Bei Glasarmringen aus einem Stab sind die Torsion verschiedener Stränge oder die Verschmelzung zu einem breiten Band möglich. Die durch Rotation hergestellten Ringe haben immer eine glatte, häufig leicht konische Innenfläche und ein Grundprofil mit parallelen Längsrippen. Weiterer Dekor kann durch Kerbung oder Verformung der Rippen, durch die Auflage von Zierfäden und Tropfen auf der Schauseite sowie durch eine sogenannte Folie auf der Ringinnenseite erfolgen, bei der es sich um eine dünne gelbe, zuweilen schaumige Glasschicht handelt. Am häufigsten wird auf die Gliederung der geschlossenen Glasarmringe von Th. Haevernick (1960) Bezug genommen. Die Armringe sind dort in 17 Gruppen eingeteilt, die jeweils Untergruppen haben können. Überwiegend sind es Präkombinationen von Grundform und Dekor. Einige Gruppen sind sehr selten. Die Gliederung umfasst aber nicht alle möglichen Formen. Umstritten ist Gruppe 17, die durch die Verwendung eines speziellen Kammes bei der Herstellung des Dekors definiert ist, nicht durch die Form. R. Gebhard (1989) differenziert die Gruppen nach Haevernick in 80 Formen, denen er erweiternd die Formen 81–95 hinzufügt. Parallel dazu definiert er 39 Reihen und 27 Einzelformen, bei denen die Glasfarbe neben der Grundform und dem Dekor ein dominantes Gliederungskriterium ist. N. Roymans und L. Verniers (2010) vereinfachen die Gliederung, indem sie die Anzahl der Längsrippen als gruppenspezifisches Merkmal definieren. Bei ihnen fehlt aber die in den Niederlanden nicht vertretene Form mit sechs Rippen (vgl. 2.7.2.13.).
Datierung: jüngere Eisenzeit bis späte Römische Kaiserzeit, 5. Jh. v. Chr.–4. Jh. n. Chr.
Verbreitung: Mitteleuropa.
Literatur: Haevernick 1960; E. Keller 1971, 107 Abb. 30,13; Gebhard 1989; Karwowski 2004; Seidel 2005; H. Wagner 2006; Wick 2008; Roymans/Verniers 2010; Venclová 2016; Rolland 2021.

2.7.2.1. Glasarmring mit einfachem D-förmigem Profil aus klarem Glas

Beschreibung: Der verhältnismäßig kräftige Ringstab weist ein D-förmiges Profil und meistens eine Stärke um 1,2 × 0,8 cm auf, kann aber auch Maße von 3,0 × 1,3 cm erreichen. Das Glas ist klar und besitzt eine leicht grünliche, bläuliche oder gelbliche Färbung. Bei einigen Stücken ist auf der Innenseite eine gelbe Folie aufgetragen.

Synonym: Haevernick Gruppe 1; Glasarmring mit einfachem D-förmigem Profil aus klarem Glas, mit und ohne gelbe Folie; Typ Montefortino.

Datierung: jüngere Eisenzeit, Latène A–C2 (Reinecke), 5.–2. Jh. v. Chr.

Verbreitung: Nordostfrankreich, Westdeutschland, Schweiz, Norditalien, Österreich.

Literatur: Haevernick 1960, 41–42 Karte 1; J. Keller 1965, 50 Taf. 26,21; Kaenel 1990, 153; 248 Taf. 76,1; Karwowski 2004, 16–17; Rolland 2021, 262; 284–285.

2.7.2.2. Glasarmring mit einfachem Profil und Grat

Beschreibung: Kennzeichnend sind ein gleichschenklig dreieckiger Querschnitt und die blaue oder violett-purpurne Färbung des Glases. Vereinzelt kommen auch klare oder fast schwarze Ringe vor. Die Ringstärke liegt bei 0,5–1,6 × 0,4–0,9 cm. Einige Stücke haben eine gelbe Folie auf der Innenseite. Selten kommt eine Fadenauflage vor, die parallel zum Mittelgrat verlaufen kann oder aus einem Zickzackband besteht.

Synonym: Haevernick Gruppe 2.

Untergeordneter Begriff: Gebhard Form 2–3; Gebhard Reihe 37, 39.

Datierung: jüngere Eisenzeit, Latène C2–D (Reinecke), 2.–1. Jh. v. Chr.

Verbreitung: Frankreich, Niederlande, Belgien, West- und Süddeutschland, Schweiz, Tschechien, Österreich, Norditalien, Ungarn, Slowenien, Kroatien.

2.7.2.1.

2.7.2.2.

Literatur: Haevernick 1960, 42–44 Karte 2;
Haffner 1978, 57 Taf. 298,3; Gebhard 1989, 21
Taf. 37–38; Karwowski 2004, 17–18; Rolland 2021,
262; 286–287.

2.7.2.3. Glasarmring mit einfachem D-förmigem Profil

Beschreibung: Der meistens grazile dünne Ring
besitzt einen D-förmigen Querschnitt bei einer
Stärke von 0,3–1,5 × 0,2–0,8 cm. Das Glas ist blau,
purpurfarben oder braun. Es kommen auch Ringe
aus klarem Glas vor, die auf der Innenseite mit
einer gelben Folie belegt sein können. Ein Teil der
Ringe ist einfach glatt ohne weiteren Dekor (Hae-
vernick Gruppe 3a). Als zusätzliche Verzierung
gibt es aufgelegte Fäden aus meistens opakem,

gelbem oder weißlichem Glas, die durchgehende
oder unterbrochene Zickzackreihen oder Längs-
streifen bilden (Haevernick Gruppe 3b). Selten ist
eine Sprenkelung aus hellen Flecken (Haevernick
Gruppe 3c) oder ein Gitternetz aus sich kreuzen-
den weißen, blauen und purpurfarbenen Fäden
(Haevernick Gruppe 3d).
Synonym: Haevernick Gruppe 3.
Untergeordneter Begriff: Haevernick Gruppe 3a:
Einfaches D-förmiges Profil; Haevernick Gruppe
3b: Einfaches D-förmiges Profil, farbige Auflage;
Haevernick Gruppe 3c: Einfaches D-förmiges
Profil, hellgesprenkelt; Haevernick Gruppe 3d:
Einfaches D-förmiges Profil mit Gitternetz; Geb-
hard Form 4–8; Gebhard Reihe 34–36, 38.
Datierung: jüngere Eisenzeit, Latène C2–D
(Reinecke), 2.–1. Jh. v. Chr.
Verbreitung: Mitteleuropa.
Relation: 2.7.2.18. Geschlossener rundstabiger
Glasarmring.
Literatur: Haevernick 1960, 45–47 Karte 3–5;
Gebhard 1989, 19; 21 Taf. 30–36; Miron 1991, 192
Taf. 22n; Karwowski 2004, 18–19; Rolland 2021,
263–264; 288–296.

2.7.2.4. Glasarmring mit einfachem D-förmigem Profil und dick aufgelegtem Wellenband

Beschreibung: Auf einen Glasring mit D-förmigem
Querschnitt ist ein kräftiger Wulst aufgelegt, der ein
Wellenmuster mit engen Schlingen bildet. Der Ring
kann aus klarem Glas bestehen und mit gelber Folie
hinterlegt sein. Auch Braun kommt vor. Der aufge-
legte Wulst besteht manchmal aus verschiedenen
miteinander verschmolzenen Glassträngen. Die
Ringstärke beträgt 1,0–1,3 × 0,6–0,8 cm.
Synonym: Haevernick Gruppe 4; Gebhard Form 9.
Datierung: jüngere Eisenzeit, Latène C–D
(Reinecke), 3.–1. Jh. v. Chr.
Verbreitung: Deutschland, Schweiz, Frankreich.
Literatur: Haevernick 1960, 47 Karte 6; Tanner
1979, H. 13, Taf. 25 C1; Gebhard 1989, 6; Karwow-
ski 2004, 19–20; Rolland 2021, 264; 297–299.

2.7.2.3.

2.7.2.4.

2.7.2.5. Glasarmring mit einfachem D-förmigem Profil und Fadennetz

Beschreibung: Der Ring besitzt einen D-förmigen Querschnitt (Haevernick Gruppe 5a) oder weist einen kräftigen Mittelwulst und schmale abge-

2.7.2.5.

setzte Seitenrippen auf (Haevernick Gruppe 5b). Er besteht überwiegend aus einem hellen und klaren Glaskörper, auf den blaue Fäden netzförmig aufgelegt sind. Vereinzelt kommen andere Färbungen vor. Ein Längsfaden in Ringmitte kann für einen strukturierten Dekoraufbau sorgen. Weitlaufend wellenförmig gelegte Fäden überziehen sich kreuzend die Schauseite. Abreißende Fäden werden häufig versetzt oder mit Abstand weitergeführt.

Synonym: Haevernick Gruppe 5.

Untergeordneter Begriff: Gebhard Form 10–12; Gebhard Reihe 33.

Datierung: jüngere Eisenzeit, Latène C1 (Reinecke), 3. Jh. v. Chr.

Verbreitung: Frankreich, Schweiz, Süddeutschland, Österreich, Tschechien, Norditalien.

Literatur: Haevernick 1960, 47–49 Karte 7; Krämer 1985, 146 Taf. 79,4; Gebhard 1989, 19; 128 Taf. 29; Kaenel 1990, Taf. 72,3; 75,1; Karwowski 2004, 20; Rolland 2021, 265; 300.

2.7.2.6. Glasarmring mit drei glatten Rippen

Beschreibung: Drei kräftige Längsrippen bilden die Schauseite des Rings. In vielen Fällen ist die mittlere Rippe deutlich breiter und tritt plastisch hervor (Haevernick Gruppe 6a). Sie kann gleichmäßig gerundet sein oder weist einen Mittelgrat auf. Der Spalt zu den beiden Randrippen ist häufig scharf eingeschnitten. Das Glas ist klar und hell. Auf der Innenseite liegt oft eine gelbe Folie auf, die die ganze Breite abdeckt oder auf den Mittelstreifen beschränkt bleibt. Die Ringstärke beträgt um 1,3–2,8 × 0,6–1,3 cm. Daneben gibt es formgleiche Ringe, bei denen ein Glasfaden abschnittsweise oder durchgehend auf dem Mittelwulst aufgebracht ist (Haevernick Gruppe 6b). Eine dritte Gruppe bilden einige wenige Stücke mit drei gleich starken Längsrippen (Haevernick Gruppe 6c). Die Ringe sind mit einer Stärke von 0,8–2,1 × 0,4–0,9 cm deutlich schmaler und bestehen aus dunklem, meistens braunem oder blauem Glas.

Synonym: Haevernick Gruppe 6.

Untergeordneter Begriff: Haevernick Gruppe 6a: Armring mit drei glatten Rippen; Haevernick

2.7.2.6. *2.7.2.7.1.*

Gruppe 6b: Armring mit drei glatten Rippen und Zickzackzier; Haevernick Gruppe 6c: Armring mit drei gleichmäßig breiten glatten Rippen; Gebhard Form 13–18; Gebhard Reihe 11, 25 und 26.
Datierung: jüngere Eisenzeit, Latène C (Reinecke), 3.–2. Jh. v. Chr.
Verbreitung: Niederlande, Frankreich, West- und Süddeutschland, Schweiz, Österreich, Tschechien, Ungarn, Norditalien, Slowenien.
Literatur: Haevernick 1960, 49–50 Karte 8; Krämer 1985, 88 Taf. 23,13; Gebhard 1989, 13–15; 17–18 Taf. 7–9; 24; Kaenel 1990, 248 Taf. 69,1; Karwowski 2004, 21–23; Rolland 2021, 265–266; 301–302.
Anmerkung: In Bayern gibt es einzelne formgleiche Ringe aus Eisen (Krämer 1985, 122 Taf. 60,12).
(siehe Farbtafel Seite 28)

2.7.2.7. Glasarmring mit geraden durchlaufenden parallelen Längsrippen

Beschreibung: Kennzeichnendes Merkmal ist ein Ringprofil, das von einer Anzahl Längsrippen

bestimmt ist. Häufig sind es fünf, es können aber auch mehr oder weniger sein. Bei ungerader Rippenzahl tritt die Mittelrippe häufig besonders hervor, während die Seiten- und Randrippen alle gleich stark oder nach außen abgestuft sind.
Synonym: Haevernick Gruppe 7.
Datierung: jüngere Eisenzeit, Latène C–D1 (Reinecke), 3.–1. Jh. v. Chr.
Verbreitung: Mitteleuropa.
Literatur: Haevernick 1960, 50–53 Karte 9–12; Karwowski 2004, 23–25; Rolland 2021, 266–268.

2.7.2.7.1. Glasarmring mit fünf glatten Rippen

Beschreibung: Bei dem Ring mit fünf Profilrippen gibt es verschiedene Varianten. Häufig tritt die Mittelrippe besonders plastisch hervor und kann die Form eines schmalen Stegs annehmen, während die Seiten- und Randrippen dagegen deutlich abgeflacht sind. Sie können die gleiche Höhe haben oder von innen nach außen gestuft sein. Bei einer anderen Ausprägung sind alle Rippen

etwa gleich hoch, die Mittelrippe ist aber deutlich breiter als die übrigen. Schließlich gibt es Ringe mit annähernd gleich stark ausgeprägten Rippen, bei denen die Mittelrippe zwar am stärksten ist, die Abstufung aber moderat erfolgt. Die Ringe bestehen aus durchscheinendem Glas mit gelber Folie oder sind blau. Selten kommen die Farben Grün, Braun oder Purpur vor.
Synonym: Haevernick Gruppe 7a.
Untergeordneter Begriff: Gebhard Form 19–22; Gebhard Reihe 16, 17, 27.
Datierung: jüngere Eisenzeit, Latène C (Reinecke), 3.–2. Jh. v. Chr.
Verbreitung: Mitteleuropa.
Literatur: Haevernick 1960, 50–51 Karte 9; Gebhard 1989, 15–16; 18 Taf. 18; 24–25; Kaenel 1990, 142 Taf. 68,4; Karwowski 2004, 23–24; Rolland 2021, 266; 303–305.

2.7.2.7.2. Glasarmring mit fünf glatten Rippen und Zickzackzier

Beschreibung: Der Glasring ist blau, selten purpurfarben oder braun. Er besitzt fünf Profilrippen, die kompakt und in der Höhe nach außen abgestuft sein können oder tiefe Einschnitte zwischen den Rippen aufweisen, wobei die Mittelrippe deutlich erhöht sein kann. Alle Ringe haben weiße oder gelbe Fadenauflagen in Zickzackform, die sich nur auf der Mittelrippe oder auf allen Rippen befinden können. Die Fadenauflage besteht jeweils aus kurzen Stücken, die mit glatten Abschnitten wechseln. Bei einigen Stücken entsteht durch den Wechsel von Fadenauflage und Unterbrechung auf den verschiedenen Rippen ein flaches Schachbrettmuster.
Synonym: Haevernick Gruppe 7b.
Untergeordneter Begriff: Gebhard Form 23–25; Gebhard Reihe 14, 15.
Datierung: jüngere Eisenzeit, Latène C (Reinecke), 3.–2. Jh. v. Chr.
Verbreitung: Mitteleuropa.
Literatur: Haevernick 1960, 52 Karte 10; Gebhard 1989, 15 Taf. 11–18; Kaenel 1990, 143; 248 Taf. 68,2; Karwowski 2004, 24; Rolland 2021, 267; 306–308.
(siehe Farbtafel Seite 28)

2.7.2.7.2.

2.7.2.7.3. Glasarmring mit vier glatten Rippen

Beschreibung: Weist der Armring nur vier Rippen auf, sind die beiden mittleren etwas kräftiger und die Randrippen schmal. Der Ring ist blau, selten purpurfarben. Als zusätzliche Verzierung können dazu kontrastierende gelbe oder weiße Glasfäden im Zickzackmuster aufgelegt sein. Sie kommen nur auf den beiden Mittelrippen vor und sind durch größere Unterbrechungen geteilt.
Synonym: Haevernick Gruppe 7c; Gebhard Form 26.
Untergeordneter Begriff: Gebhard Reihe 18.
Datierung: jüngere Eisenzeit, Latène C2 (Reinecke), 2. Jh. v. Chr.
Verbreitung: Frankreich, Niederlande, West- und Süddeutschland, Schweiz, Norditalien, Österreich, Tschechien.
Literatur: Haevernick 1960, 53 Karte 11; Gebhard 1989, 16 Taf. 20; Kaenel 1990, 248 Taf. 4,1; Karwowski 2004, 24–25; Rolland 2021, 267; 308–311.

2.7.2.7.3.

2.7.2.7.4. Glasarmring mit zwei glatten Rippen

Beschreibung: Der schmale Ring weist an den Rändern runde Rippen auf, die von einer breiten Einkehlung getrennt sind. Der Ring ist in der Regel unverziert; selten kommen Auflagen aus Glasfäden vor. Er besteht meistens aus purpurfarbenem Glas.
Synonym: Haevernick Gruppe 7d; Gebhard Form 27.
Untergeordneter Begriff: Gebhard Reihe 34–36, 38.
Datierung: jüngere Eisenzeit, Latène C2–D (Reinecke), 2.–1. Jh. v. Chr.
Verbreitung: Niederlande, Süddeutschland, Schweiz, Österreich, Norditalien.
Literatur: Haevernick 1960, 53 Karte 12; Gebhard 1989, 19; 21 Taf. 30,385; 31,397–400; 40,507; Karwowski 2004, 25; Roymans/Verniers 2010, 205–207; Rolland 2021, 268; 311.
Anmerkung: In Bayern gibt es einzelne formgleiche Ringe aus Bronze (Krämer 1985, 181 Taf. 100,3).

2.7.2.7.4.

2.7.2.8. Glasarmring mit gekerbter Mittelrippe

Beschreibung: Der Ring besteht aus blauem, grünlichem oder klarem Glas, braune Ringe sind selten. Bei den klaren Ringen kann sich eine gelbe Folie auf der Innenseite befinden. Der Aufbau zeigt eine kräftige, plastisch hervortretende Mittelrippe. Sie ist in kürzeren oder längeren Abständen schräg eingeschnitten, sodass eine Reihe von kissenartig aufgewölbten Rauten oder eine torsionsartige Rippung entsteht. Jeweils ein oder zwei schmale flache Rippen bilden einen Rand. Der Ring kann mit andersfarbigen Glasfäden, meistens weiß und/oder gelb, garniert sein.
Synonym: Haevernick Gruppe 8.
Datierung: jüngere Eisenzeit, Latène C (Reinecke), 3.–2. Jh. v. Chr.
Verbreitung: Mitteleuropa.
Literatur: Haevernick 1960, 53–57 Karte 13–15; Karwowski 2004, 25–29; Rolland 2021, 268–270; 311–322.

2.7.2.8.1. Glasarmring mit schräg gekerbter Mittelrippe

Beschreibung: Kennzeichnend ist eine schräg gekerbte Mittelrippe als einziges weiteres Verzierungselement. Der Glasring weist meistens drei Längsrippen auf, von denen die mittlere deutlich kräftiger oder breiter ausgeprägt ist. Nur vereinzelt ist der Ring ungerippt. Das Glas besitzt eine blaue oder hellgrüne Färbung oder ist klar. Eine gelbe Folie kann vorkommen. Die Kerbung variiert zwischen schwach eingedrückten Riefen und tiefen Schnitten. Sie ist bei manchen Ringen sehr eng und kann dann wie eine Bänderung wirken.
Synonym: Haevernick Gruppe 8a.
Untergeordneter Begriff: Gebhard Form 28–31.
Datierung: jüngere Eisenzeit, Latène C (Reinecke), 3.–2. Jh. v. Chr.
Verbreitung: Mitteleuropa.
Literatur: Haevernick 1960, 53–54 Karte 13; Stähli 1977, 48 Taf. 26,8; Gebhard 1989, 5; Karwowski 2004, 25–26; Rolland 2021, 268; 311–312.

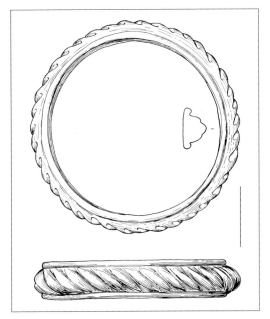

2.7.2.8.1.

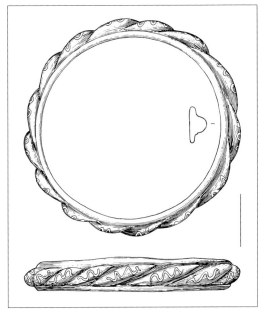

2.7.2.8.2.

2.7.2.8.2. Glasarmring mit drei Rippen und Zickzackverzierung

Beschreibung: Der Ring besteht aus blauem Glas. Er weist drei Längsrippen auf, von denen die mittlere breit und hoch gewölbt ist, während die beiden Randrippen stets schmal sind. Die Mittelrippe ist durch schräge Kerben modelliert. Diese weisen eine gewisse Variationsbreite auf und erscheinen in kurzer Abfolge oder bilden eine lang gezogene Reihe kräftiger Rhomben. Ein kennzeichnendes Merkmal sind die aufgelegten Zickzacklinien aus weißem oder gelbem Glas oder einem Wechsel beider Farben. Die Auflagen bestehen aus dünnen Glasfäden oder kräftigen Wülsten. Sie sitzen auf der Mittelrippe jeweils auf einzelnen Rhomben mit Abständen oder auf jedem Rhombus. Selten sind zusätzlich die Randrippen mit Fadenauflagen verziert.

Synonym: Haevernick Gruppe 8b.

Untergeordneter Begriff: Gebhard Form 32–38; Gebhard Reihe 12, 13.

Datierung: jüngere Eisenzeit, Latène C (Reinecke), 3.–2. Jh. v. Chr.

Verbreitung: Mitteleuropa.

Literatur: Haevernick 1960, 55; Gebhard 1989, 15 Taf. 10; Kaenel 1990, 142 Taf. 68,3; Karwowski 2004, 26–27; Rolland 2021, 268; 313–315.

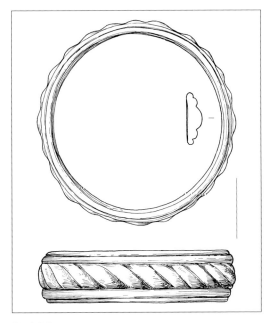

2.7.2.8.3.

2.7.2.8.3. Glasarmring mit schräg gekerbter Mittelrippe und fünf Rippen

Beschreibung: Der Ring zeigt fünf Längsrippen, von denen die Mittelrippe in der Regel breit ist und sich kräftig hervorwölbt, während die Seiten- und Randrippen schmal und flach bleiben. Die Mittelrippe ist in kürzerer oder längerer Abfolge schräg gekerbt. Selten kommt eine sehr dichte Kerbung vor, die wie eine enge Torsion wirken kann. Verwendet wird blaues oder klares Glas, dann häufig mit gelber Folie.
Synonym: Haevernick Gruppe 8c.
Untergeordneter Begriff: Gebhard Form 39–44; Gebhard Reihe 21.
Datierung: jüngere Eisenzeit, Latène C (Reinecke), 3.–2. Jh. v. Chr.
Verbreitung: Mitteleuropa.
Literatur: Haevernick 1960, 56 Karte 14; Krämer 1985, Taf. 98,6; Gebhard 1989, 17; Kaenel 1990, 124; 153 Taf. 57,1; Karwowski 2004, 27–28; Rolland 2021, 269; 315–317.

2.7.2.8.4. Glasarmring mit fünf Rippen und Zickzackzier

Beschreibung: Der Ring besteht aus blauem, vereinzelt auch aus braunem Glas. Daneben kommen grünliche oder klare Ringe vor, die mit gelber Folie hinterlegt sind. Das Profil weist fünf ausgeprägte Längsrippen auf. Die Mittelrippe ist in gleichmäßigen Abständen schräg gekerbt, sodass eine Aneinanderreihung rhombischer Felder entsteht. Als zusätzliche Verzierung kommen zickzackförmige Fadenauflagen in Gelb und Weiß oder einem Wechsel beider Farben vor. Sie können auf der Mittelrippe oder den Seiten- und Randrippen sitzen.
Synonym: Haevernick Gruppe 8d.
Untergeordneter Begriff: Gebhard Form 45–47; Gebhard Reihe 20–21.
Datierung: jüngere Eisenzeit, Latène C (Reinecke), 3.–2. Jh. v. Chr.
Verbreitung: Frankreich, Deutschland, Schweiz, Österreich, Ungarn, Tschechien, Italien.

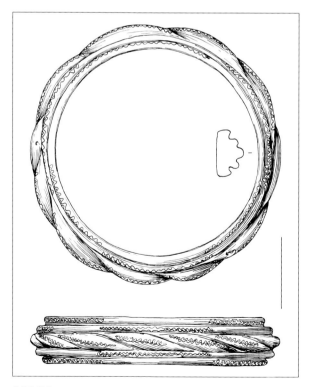

2.7.2.8.4.

2.7.2.9.

Literatur: Haevernick 1960, 56–57; Krämer 1985, Taf. 5,6; 56,6; Gebhard 1989, 16–17 Taf. 20; Kaenel 1990, 248 Taf. 4,2; 75,3; Karwowski 2004, 28; Rolland 2021, 269; 318–322.

2.7.2.9. Glasarmring mit gerade gekerbter Mittelrippe und drei bis fünf Rippen

Beschreibung: Der Ring weist eine breite Mittelrippe und leistenartig schmale Randrippen auf. Die Mittelrippe ist fortlaufend quer gekerbt. Das Glas ist blau oder klar mit gelber Folie. Selten gibt es Stücke mit jeweils zwei schmalen Randrippen.

Synonym: Haevernick Gruppe 9; Gebhard Form 49.
Untergeordneter Begriff: Gebhard Reihe 19 und 28.
Datierung: jüngere Eisenzeit, Latène C (Reinecke), 3.–2. Jh. v. Chr.
Verbreitung: Belgien, Süddeutschland, Tschechien, Österreich.
Literatur: Haevernick 1960, 57 Karte 16; Gebhard 1989, 13; 18 Taf. 6,97–99; 26,344–348; Karwowski 2004, 29; Rolland 2021, 270.

2.7.2.10. Glasarmring mit derb gekerbter Mittelrippe

Beschreibung: Zwei Merkmale kennzeichnen diese Gruppe von Glasarmringen: Die Mittelrippe erhält durch kräftige Einschnitte ein Grundmuster, die Seitenrippen sind geperlt. Beide Merkmale kommen in der Regel kombiniert vor, können aber auch einzeln auftreten. Der Ring besitzt im-

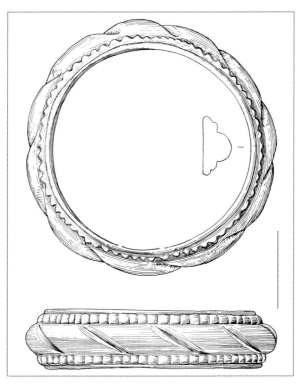

2.7.2.10.

mer fünf Längsrippen, von denen die Mittelrippe kräftiger ausgeprägt ist als die Seiten- und Rand-rippen. Die Verzierung der Mittelrippe besteht meistens aus schrägen Einschnitten, die zu einer Reihe von plastisch hervortretenden Rhomben führt. Als Variation dieses Musters kommen Ringe mit abschnittsweise wechselnder Schnittrichtung vor oder einer Kombination von schrägen und ge-raden Einschnitten. In seltenen Fällen findet sich ein zusätzlicher plastischer Dekor in Form von Buckeln, Perlungen oder wellenförmigen Schwün-gen. Die beiden Seitenrippen sind durch eine Querkerbung gleichmäßig geperlt. Selten können es auch schräge Kerben sein, die zu einer rhom-bischen Perlung führen. Die Randrippen bleiben ohne Verzierung. Die Ringe sind überwiegend blau; in geringer Stückzahl kommt klares Glas mit gelber Folie vor.

Synonym: Haevernick Gruppe 10.

Untergeordneter Begriff: Gebhard Form 50–53; Gebhard Reihe 21–22, 30–31.

Datierung: jüngere Eisenzeit, Latène C2 (Reinecke), 2. Jh. v. Chr.

Verbreitung: Mittel- und Süddeutschland, Schweiz, Norditalien, Österreich, Tschechien, Ungarn.

Literatur: Haevernick 1960, 57–58 Karte 17; Gebhard 1989, 17–18 Taf. 21; 22,291–297; 27,352–358; Kaenel 1990, 130; 248 Taf. 61,2; Karwowski 2004, 29; Rolland 2021, 270.

2.7.2.11. Glasarmring mit geflochtener Mittelrippe

Beschreibung: Der Ringstab besitzt zwei brei-tere und kräftige Längsrippen in der Mitte und schmale leistenartige Rippen an den Rändern. Er ist meistens blau, selten aus klarem Glas mit gel-ber Folie. Den Ring kennzeichnet eine schräge Kerbung der beiden Mittelrippen. Sie ist gegen-läufig, sodass der Eindruck einer Flechtung entste-hen kann. Das Muster läuft gleichmäßig über den ganzen Ring oder bildet Zonen, die von längeren glatten Abschnitten getrennt sind. Gelegentlich kommt Fadenauflage vor.

Synonym: Haevernick Gruppe 11.

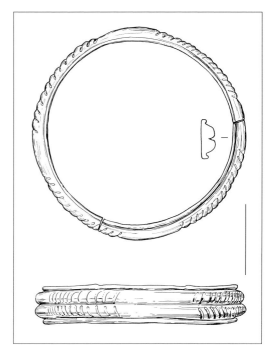

2.7.2.11.

Untergeordneter Begriff: Gebhard Form 54–55; Gebhard Reihe 29.

Datierung: jüngere Eisenzeit, Latène C (Reinecke), 3.–2. Jh. v. Chr.

Verbreitung: Belgien, Frankreich, Süddeutsch-land, Schweiz, Österreich, Tschechien.

Literatur: Haevernick 1960, 59 Karte 18; Krämer 1985, 79 Taf. 9,3; Gebhard 1989, 18 Taf. 26,349–351; Karwowski 2004, 29–30; Rolland 2021, 270–271; 322.

2.7.2.12. Glasarmring mit hoher schmaler geflochtener Mittelrippe

Beschreibung: Der Ring besteht überwiegend aus hellblauem oder hellgrünem Glas, selten aus klarem Glas mit gelber Folie oder aus blauem Glas. Sein Dekor wird von einer schmalen hohen Mittel-rippe bestimmt, in die ein Wellen- oder Flechtmus-ter gekniffen ist. Die Ringränder treten als schmale Leisten hervor. Der Ringstab besitzt Maße von 0,8–2,5 × 0,5–1,0 cm.

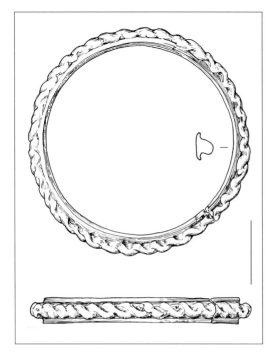

2.7.2.12.

geraden Anzahl von Rippen sind eine oder drei Rippen geperlt. Die Randrippen sind immer glatt. Die Perlung erfolgt in der Regel sehr gleichmäßig mit dichten Schnitten über alle Mittelrippen. Selten sind die Rippen einzeln und ungleichmäßig gekerbt oder durch schräge Schnitte gestaltet. Als weitere Variation können aufgesetzte Glastropfen zu einer doppelten versetzten Noppenreihe angeordnet sein. Das Glas ist meistens blau, selten klar mit gelber Folie. Auf die Seiten- und Randrippen, nur vereinzelt auch auf die Mittelrippen, können Dekorfäden aus weißem oder gelbem Glas in Wellenlinien aufgelegt sein.
Synonym: Haevernick Gruppe 13.
Untergeordneter Begriff: Gebhard Form 61–71; Gebhard Reihe 4 und 9.
Datierung: jüngere Eisenzeit, Latène C (Reinecke), 3.–2. Jh. v. Chr.
Verbreitung: Mittel-, West- und Süddeutschland, Schweiz, Österreich, Tschechien.
Literatur: Haevernick 1960, 59–61 Karte 20; Gebhard 1989, 12–13 Taf. 3–6; Kaenel 1990, 127; 247–248 Taf. 59,6; 75,1; Karwowski 2004, 31–33; Rolland 2021, 272–273; 323–324.

Synonym: Haevernick Gruppe 12.
Untergeordneter Begriff: Gebhard Form 56–60; Gebhard Reihe 6 und 7.
Datierung: jüngere Eisenzeit, Latène C1 (Reinecke), 3. Jh. v. Chr.
Verbreitung: Süddeutschland, Schweiz, Österreich, Tschechien, Ungarn.
Literatur: Haevernick 1960, 59 Karte 19; Krämer 1985, 161 Taf. 94,4; Gebhard 1989, 13; 128 Taf. 29; Kaenel 1990, 76; 248 Taf. 11,2; Karwowski 2004, 30–31; Rolland 2021, 270–271; 322.

2.7.2.13. Glasarmring mit geperlter Mittelrippe

Beschreibung: Charakteristisch für diese variantenreiche Gruppe sind eine oder mehrere geperlte Mittelrippen. Häufig ist die Anzahl der Rippen gerade und beträgt vier oder sechs. Dann sind zwei etwas kräftigere Mittelrippen durch Querschnitte als Perlreihe gestaltet und von glatten Seiten- und Randrippen eingefasst. Bei einer un-

2.7.2.13.

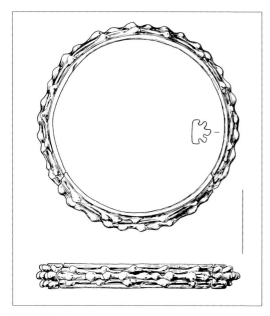

2.7.2.14.

2.7.2.14. Glasarmring mit Knotengruppen

Beschreibung: Der Ring ist blau, hellblau-grünlich oder hellgrün, selten klar oder gelb. Eine gelbe Folie tritt nur vereinzelt auf. Der Ringkörper ist in eine Mittel- und zwei Randrippen gegliedert. Kennzeichnend ist eine Auflage von Glasknoten, die tropfenförmig sein können und dann ausgezogene Spitzen aufweisen oder eine knopfartige runde Form besitzen. Die Färbung der Glasknoten entspricht meistens dem Ringkörper; nur selten wird ein heller Ring mit dunklen Knoten versehen. Zusätzlich kommen gelegentlich aufgelegte Glasfäden vor. Form und Anordnung der Knoten lassen bei einer großen Variationsbreite eine Untergliederung zu. Die Knoten können in Dreiergruppen angeordnet auf der Mittelrippe sitzen. Zwei länglich ausgezogene Knotenreihen können die Mittelrippe bilden. Es kommen auch zwei Reihen rundlicher Knoten vor, die alternierend angeordnet sind. Recht häufig sind Gruppen von vier über die Mittel- und Randrippen verteilte Knoten. Auch Dreiergruppen kommen vor, die quer oder schräg angeordnete Reihen bilden.
Synonym: Haevernick Gruppe 14.

Untergeordneter Begriff: Gebhard Form 72–78; Gebhard Reihe 1, 2, 24 und 32.
Datierung: jüngere Eisenzeit, Latène C1 (Reinecke), 3. Jh. v. Chr.
Verbreitung: Frankreich, Süddeutschland, Schweiz, Österreich, Tschechien, Slowakei.
Literatur: Haevernick 1960, 61–63 Karte 21; Krämer 1985, 116 Taf. 52,3; Gebhard 1989, 12; 17; 19 Taf. 1; 2,18–33; 29,384; Kaenel 1990, 247; Karwowski 2004, 33–34; Ramsl 2011, 125 Abb. 99; Rolland 2021, 274; 325–327.
(siehe Farbtafel Seite 28)

2.7.2.15. Glasarmring mit Buckeln

Beschreibung: Der Armring besteht aus blauem Glas und besitzt eine kräftige Mittelrippe und schmale Randrippen. Die Mittelrippe ist mit tiefen Schnitten in Rhomben aufgeteilt, zwischen denen sich doppelte Buckel befinden. Die Plastizität wird durch Glasauflagen überhöht. Die Buckel und

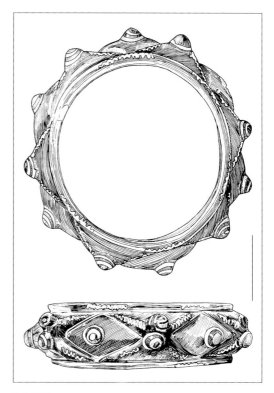

2.7.2.15.

Rhomben sind mit Spiralen aus weißem Glasfaden betont. Zusätzlich können Wellenlinien aus weißen Glasfäden auf den Graten und den Randrippen aufgebracht sein.

Synonym: Form Érsekújvár; Haevernick Gruppe 15; Gebhard Form 79.

Datierung: jüngere Eisenzeit, Latène C1 (Reinecke), 3. Jh. v. Chr.

Verbreitung: Südpolen, Tschechien, Slowakei, Ungarn.

Literatur: Haevernick 1960, 63 Karte 22; Gebhard 1989, 5; Karwowski 2004, 34; Karwowski/ Prohászka 2014; Venclová 2016, 54 Abb. 36; Rolland 2021, 275.

2.7.2.16. Glasarmring mit Verzierung nach Art des Laufenden Hundes

Beschreibung: Der Ringkörper aus klarem, blauem oder gelbem Glas besitzt eine breite Mittelrippe und jeweils Seiten- und Randrippen. Als Dekor ist ein kräftiger Glasfaden oder ein Glaswulst in der gleichen Glasfarbe wie der Ringkörper in einer Wellenlinie aufgelegt, die einem Laufenden Hund entspricht. Dabei kann das Muster sehr weit gezogen sein und nur wenige Motivabfolgen aufweisen oder eine dichte Reihe bilden. An einigen Stücken sind die aufgelegten Wülste in ihrem lang gezogenen Abschnitt quer gekerbt.

Synonym: Haevernick Gruppe 16; Gebhard Form 80.

Untergeordneter Begriff: Gebhard Reihe 23.

Datierung: jüngere Eisenzeit, Latène C2–D1 (Reinecke), 2.–1. Jh. v. Chr.

Verbreitung: Mittel- und Süddeutschland, Tschechien, Österreich.

Literatur: Schönberger 1952, 119 Taf. 2,15; Haevernick 1960, 64 Karte 23; Krämer 1985, 146

Taf. 79,3; Gebhard 1989, 17 Taf. 22,298–305; 27,359; Rybová/Drda 1994, 108 Abb. 35,4; Karwowski 2004, 34; Venclová 2016, 54; Rolland 2021, 275; 328.

2.7.2.17. Glasarmring mit profilierter Außenseite

Beschreibung: Der geschlossene Armring besteht aus einem schwarzgrünen opaken Glasstab. Die Außenseite ist durch Einschnitte oder das Eindrücken profilierter Stempel gestaltet. Häufig treten Längsrippen auf, die sämtlich die gleiche Breite haben oder von der Mitte zu den Seiten schmäler werden. Winkelförmige Einschnitte können eine kissenartige Oberflächenstruktur erzeugen. Detailmuster werden mit einem kamm- oder röhrenförmigen Instrument eingestochen.

Untergeordneter Begriff: Riha 3.30.

Datierung: späte Römische Kaiserzeit, 4. Jh. n. Chr.

Verbreitung: West- und Süddeutschland, Schweiz, Österreich.

Relation: 2.7.1.1. Offener bandförmiger Glasarmring.

Literatur: Haevernick 1960, 65–66; Riha 1990, 64–65; Pollak 1993, 98–99 Taf. 22,187/4; Gschwind 2004, 205 Taf. 102 E83.E84.

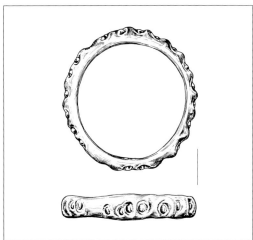

2.7.2.16.

2.7.2.17.

2.7.2.18.

2.7.2.19.

2.7.2.18. Rundstabiger Glasarmring

Beschreibung: Ein runder oder auf der Innenseite abgeflachter Stab aus schwarzgrünem Glas ist zu einem Ring gebogen. Die Stabstärke beträgt maximal 0,5 cm. Die Enden sind miteinander verschmolzen. Die Stoßstelle ist häufig unsauber ausgeführt. Sie kann eingeschnürt sein oder eine wulstige Verdickung bilden. Der Ring ist unverziert.
Synonym: Riha 3.34.
Untergeordneter Begriff: Cosyns Typ A–Typ D.
Datierung: späte Römische Kaiserzeit,
4.–5. Jh. n. Chr.
Verbreitung: Belgien, Frankreich, West- und Süddeutschland, Schweiz, Österreich, Ungarn.
Relation: 2.7.1.4. Offener glatter Glasarmring; 2.7.2.3. Glasarmring mit einfach D-förmigem Profil.
Literatur: E. Keller 1971, 107 Abb. 30,13; Riha 1990, 66 Taf. 74,2930; 77,2967; Konrad 1997, 71–72 Taf. 51 D1; Cosyns 2004; Gschwind 2004, 205 Taf. 23 B129; 102 E81; Pirling/Siepen 2006, 352 Taf. 59,4–6; Cosyns 2015, 194–196; Liebmann/Humer 2021, 408; Hüdepohl 2022, 126.

2.7.2.19. Tordierter Glasarmring

Beschreibung: Das Stück besteht aus einem opaken schwarzen Glasstab, der eng tordiert zu einem Ring gebogen und an den Enden zusammengeschmolzen ist. Die Torsion führt zu einer feinen Rippung. Sie kann unregelmäßig sein. Bei der Verschmelzung der Stabenden bleibt häufig ein Spalt zurück oder es bildet sich ein leichter Wulst.
Untergeordneter Begriff: Riha 3.31.
Datierung: Römische Kaiserzeit, 2.–3. Jh. n. Chr.
Verbreitung: West- und Süddeutschland, Schweiz, Österreich.
Relation: 2.7.1.2. Offener fein gerippter Glasarmring.
Literatur: Riha 1990, 64–66; Karwowski 2010; Liebmann/Humer 2021, 408.

Die Armspiralen

Beschreibung: Für eine Armspirale ist der Materialstab zu einer Spirale gebogen. Dazu sind mindestens eineinhalb Windungen erforderlich. Sind es weniger, so wird das Schmuckstück als Armring mit übereinandergeschlagenen Enden angesehen. Häufig sind zehn oder mehr Windungen. Es entsteht eine zylindrische oder konische Röhre, die im Gegensatz zur Armmanschette oder zum Tonnenarmband einen beweglichen Aufbau besitzt. Zur weiteren Unterscheidung wird die Form des Spiralstabs betrachtet. Häufig besteht die Spirale aus einem gleichmäßig profilierten Metallstab ohne weitere Verzierung (1.). Die Spiralenden sind gerade abgeschnitten. Sie können zugespitzt, flachgeklopft oder nach innen oder außen umgeschlagen sein. Von dieser Form unterscheiden sich Spiralen, deren Enden verziert sind (2.). Im einfachsten Fall handelt es sich um Kerben oder Punzeinschläge. Ferner kommen verdickte und plastisch profilierte Enden, tordierte, zu einer Spiralplatte eingerollte oder mit Draht umwickelte Enden vor. Neben stabförmigen gibt es auch bandförmige Profile. Zu den aufwendigsten Stücken gehören Spiralen mit tierkopfförmigen Enden. Eine dritte Gruppe bilden solche Spiralen, deren Mitte hervorgehoben ist (3.). Meistens ist dabei der Mittelteil der Spirale bandförmig verbreitert und mit Kerb- oder Punzmustern verziert, während die Enden drahtartig dünn sind. Schließlich kann der gesamte Spiraldraht verziert sein (4.). Dies kann in Form von eingekerbten Ziermustern erfolgt sein, aber auch plastische Dekore kommen vor. Die frühesten Armspiralen bestehen aus Kupfer, die späteren aus Bronze oder Gold.
Die Spiralen mit einem Durchmesser von etwa 5–10 cm wurden nach Ausweis von Grabfunden weit überwiegend an den Unterarmen getragen. Weitaus seltener ist eine Trageweise an den Oberarmen oder an den Beinen, weshalb alle Spiralen dieser Größe unter dem in der Literatur gängigen Begriff »Armspirale« subsummiert werden. Für kleinere Spiralen kommt ferner die Verwendung als Finger-, Schläfen- oder Haarschmuck in Frage.

Literatur: H. Köster 1968, 22–23; Richter 1970, 18–41; Pászthory 1985, 19–23; Wiegel 1994, Taf. 19–21; Laux 2015, 27–66.

1. Armspirale ohne Verzierung

Beschreibung: Ein Kupfer- oder Bronzestab ist zu einer Spirale von eineinhalb bis mehr als zwanzig Windungen gebogen. Der Querschnitt ist häufig oval oder kreisförmig, kann aber auch D-förmig, dreieckig oder rhombisch sein. Die Enden laufen spitz aus, sind zungenförmig gerundet, einfach gerade abgeschnitten oder abgeflacht und nach innen umgeschlagen.
Datierung: mittleres Neolithikum bis jüngere Eisenzeit, Trichterbecherkultur–Latène C (Reinecke), 35.–2. Jh. v. Chr.
Verbreitung: Mitteleuropa.
Literatur: H. Köster 1968, 22–23; Richter 1970, 18–41; Pászthory 1985, 19–23; Matthias 1987, 72 Taf. 63,3; Wiegel 1994, Taf. 19–21; Laux 2015, 27–63; Müller/Hoffmann 2022, 278.

1.1. Dünne Armspirale mit wenigen Windungen und spitzen Enden

Beschreibung: Die Spirale besteht aus einem dünnen, im Querschnitt verrundet viereckigen oder ovalen bis D-förmigen Draht von 0,2–0,35 cm Stärke. Sie ist in zwei bis drei Windungen gelegt und besitzt sich zuspitzende Enden. Kupfer, Bronze oder Eisen treten als Herstellungsmaterial auf.

1.1.

Datierung: frühe Bronzezeit, Bronzezeit A (Reinecke), 22.–18. Jh. v. Chr.; ältere Eisenzeit, Hallstatt D2 (Reinecke), 6. Jh. v. Chr.; jüngere Eisenzeit, Latène C (Reinecke), 3.–2. Jh. v. Chr.
Verbreitung: West- und Süddeutschland, Schweiz, Österreich.
Literatur: Richter 1970, 18–19 Taf. 1,1–3; Pauli 1978, 161; Tanner 1979, H. 13, Taf. 36,1; Kaenel 1990, Taf. 69,2; 76,1; Heynowski 1992, 58; 80–83 Taf. 16,6–10; Siepen 2005, 109–111.

1.2. Armspirale mit rundlich ovalem Querschnitt

Beschreibung: Ein Kupfer- oder Bronzedraht besitzt einen ovalen oder verrundet viereckigen Querschnitt. Die Drahtstärke liegt bei 0,35–0,5 cm. Der Draht ist mit vier bis elf Windungen zu einer Spirale gebogen. Die Enden verjüngen sich oder laufen spitz aus.
Untergeordneter Begriff: Armspirale Form Aufhausen/Sengkofen.
Datierung: mittleres Neolithikum, Trichterbecherkultur, 35. Jh. v. Chr.; Endneolithikum, Schnurkeramische Kultur, 28.–23. Jh. v. Chr.; frühe Bronzezeit, Bronzezeit A–B1 (Reinecke), 22.–16. Jh. v. Chr.
Verbreitung: West- und Süddeutschland, Österreich, Dänemark.
Literatur: Hundt 1958, Taf. 14,11–12; 16,9.10; Torbrügge 1959, 78 Taf. 62.10; 63.3–4; Ch. Köster 1966, 33; Richter 1970, 19 Taf. 1,4–6; Neugebauer 1977, 185–186 Taf. 5,1; Ruckdeschel 1978, 160–161; Neugebauer 1987, Abb. 5; Krause 1988, 82–84; Neugebauer 1991, 31 Abb. 5,33; Gruber 1999, 56–57 Taf. 3,5.7; 7,11–12; Laux 2015, 55; Müller/Hoffmann 2022, 278.
(siehe Farbtafel Seite 29)

1.3. Armspirale mit rhombischem Querschnitt

Beschreibung: Die Armspirale besteht häufig aus etwa neun bis elf Windungen. Als Material wurde Kupferdraht verwendet, der einen rhombischen Querschnitt aufweist und um 0,4 × 0,6 cm stark ist. Die Enden verjüngen sich leicht, laufen spitz zu oder sind zungenförmig abgerundet.
Datierung: mittleres Neolithikum, Trichterbecherkultur, 35. Jh. v. Chr.; Endneolithikum, Schnurkeramische Kultur, 28.–23. Jh. v. Chr.; frühe Bronzezeit, Bronzezeit A (Reinecke), 22.–18. Jh. v. Chr.
Verbreitung: Deutschland, Schweiz, Dänemark.
Literatur: H. Köster 1968, 22–23; Richter 1970, 20 Taf. 1,8–11; Pászthory 1985, 20–21 Taf. 5,19–26; Klassen 2000, 53 Taf. 23,94G; Müller/Hoffmann 2022, 278 Abb. 5.

1.2.

1.3.

1.4.

1.5.

1.4. Armspirale mit D-förmigem Querschnitt

Beschreibung: Oft haben alle Windungen der Spirale den gleichen Durchmesser, sodass die Spirale zusammengeschoben ein zylindrisches Aussehen besitzt. Daneben kommen Stücke vor, bei denen der Durchmesser der Windungen zu einer Seite hin kontinuierlich abnimmt und zusammengeschoben eine konische Form entsteht. Die Anzahl der Windungen variiert zwischen nur wenigen Gängen und mehr als zwanzig. Kennzeichnend ist ein D-förmiger Stabquerschnitt mit stets gewölbter Außenseite. In einigen Fällen kann es schmale Flächen an den Seiten geben. Die Stabbreite liegt zwischen 0,2 und 0,7 cm. Die Spiralenden sind einfach gerade abgeschnitten, manchmal zungenförmig gerundet oder abgeflacht und nach innen oder nach außen umgeschlagen. Eine Verzierung tritt nicht auf.
Datierung: Bronzezeit, Periode II–V (Montelius), Bronzezeit C (Reinecke), 15.–9. Jh. v. Chr.
Verbreitung: Deutschland, Schweiz, Nordpolen.
Literatur: Holste 1939, 64; Sprockhoff 1956, Bd. 1, 172 Abb. 49,8; Ch. Köster 1966, 34–35; H. Köster 1968, 22–23; Richter 1970, 25–35 Taf. 4,45–8,178; Pászthory 1985, 21; Laux 2015, 42–54; Laux 2021, 28.

1.5. Armspirale mit dachförmigem Querschnitt

Beschreibung: Der Stabquerschnitt ist dreieckig mit einem deutlichen Grat auf der Außenseite. Bei einigen Stücken sind die Schmalseiten abgeschliffen und es entsteht ein fünfeckiger Querschnitt. Die Stabbreite liegt bei 0,3–0,7 cm. Die Spirallänge variiert zwischen nur wenigen Windungen und mehr als zwanzig. Häufig sind alle Windungen gleich groß und die Spirale hat Zylinderform. Vor allem bei langen Spiralen kann der Windungsdurchmesser aber auch konisch zu einer Seite verringert sein. Die Stabenden können sich verjüngen und laufen dann spitz zu, sind zungenförmig abgerundet oder abgeflacht und nach innen oder nach außen umgeschlagen. Die Spiralen sind unverziert.
Untergeordneter Begriff: Armspirale Form Paarstadl.
Datierung: Bronzezeit, Bronzezeit A2–C (Reinecke), 18.–14. Jh. v. Chr.; Bronzezeit, Periode II–V (Montelius), 15.–9. Jh. v. Chr.
Verbreitung: Deutschland, Österreich, Nordpolen.
Literatur: Holste 1939, 64; Sprockhoff 1956, Bd. 1, 172 Abb. 49,9; Torbrügge 1959, 78 Taf. 15,14–15, von Brunn 1968, 182; H. Köster 1968, 22–23; Richter 1970, 35–41 Taf. 9, 179–11,250; Neugebauer 1991, 31 Abb. 5,31–32; Gruber 1999, 57; Laux 2015, 27–42; Laux 2021, 28.
(siehe Farbtafel Seite 29)

2. Armspirale mit verzierten Enden

Beschreibung: In dieser Gruppe sind solche Armspiralen zusammengefasst, die besonders betonte Enden aufweisen. Teils sind sie an den Enden oder – bei größeren Spiralen – an den letzten ein bis drei Windungen durch Punz- oder Ritzlinien mit einem

einfachen Muster versehen (2.1.–2.5.), teils sind die Enden durch die Torsion des Metallstabs (2.6.) oder durch Rippen und Kehlungen betont (2.8.). Weiterhin treten plattenartig verbreiterte Enden (2.9.), Spiralenden (2.7.) oder figürlich mit einem Tierkopf verzierte Enden auf (2.10.), die der Spirale die Gestalt einer Schlange verleihen. Auch eine Umwicklung aus dünnem Bronzedraht kommt vor (2.11.).

Datierung: Bronzezeit, Periode I–V (Montelius), 18.–9. Jh. v. Chr.; mittlere bis späte Bronzezeit, Bronzezeit C–Hallstatt A (Reinecke), 15.–11. Jh. v. Chr.; ältere Eisenzeit, Hallstatt D (Reinecke), 7.–5. Jh. v. Chr.; jüngere Eisenzeit, Latène C2–D (Reinecke), 2.–1. Jh. v. Chr.; jüngere Römische Kaiserzeit, Stufe C (Eggers), 3.–4. Jh. n. Chr.; Wikingerzeit, 9.–11. Jh. n. Chr.

Verbreitung: Mitteleuropa.

Literatur: Ørsnes 1958, 22–24; Richter 1970, 20–26; Wilbertz 1982, 80; van Endert 1991, 9–11; Andersson 1995, 94–96; Siepen 2005, 114–115; Tori 2019, 194–195.

2.1.

2.1. Kerbverzierte Armspirale

Beschreibung: Die Armspirale kann eine Länge von vier bis über zwanzig Windungen besitzen. Sie besteht aus einem gleichbleibend starken, etwa 0,4–0,6 cm dicken Bronzedraht mit einem dreieckigen, selten einem ovalen Querschnitt. Die Enden verjüngen sich in der Regel leicht, sind abgeflacht und können nach innen oder nach außen umgeschlagen sein. Kennzeichnend ist eine Kerbung des Außengrats in dichten Abständen. Sie tritt meistens an einer oder zwei Windungen an beiden Spiralenden auf. Nur vereinzelt kann die Verzierung in einem rhythmischen Wechsel von gekerbten und ungekerbten Abschnitten über die ganze Spirale hinweg erscheinen.

Datierung: mittlere bis späte Bronzezeit, Bronzezeit C1–Hallstatt A (Reinecke), 15.–11. Jh. v. Chr.

Verbreitung: Hessen, Thüringen, Sachsen-Anhalt.

Relation: durchgehend verzierte Armspirale.

Literatur: Holste 1939, 64; von Brunn 1968, 182; H. Köster 1968, 22–23 Taf. 24,18–19; Richter 1970, 20–22 Taf. 1,12–2,26; Gruber 1999, 57 Taf. 2,5–6.

2.2. Spiralring mit Kerbgruppenverzierung

Beschreibung: Die Spirale besitzt einen runden, rhombischen oder spitzovalen Querschnitt. Die Stärke von 0,7–1,0 cm verjüngt sich den Enden zu. Der letzte Abschnitt, der jeweils etwa ein Viertel des Spiralumfangs ausmacht, ist mit Quer- oder Schrägrillengruppen, Andreaskreuzen oder Sparrenmustern versehen. Die Ringmitte kann kräftige Längsriefen aufweisen.

Untergeordneter Begriff: Armring mit übereinandergreifenden und verjüngten Enden.

Datierung: ältere Eisenzeit, Hallstatt D (Reinecke), 7.–5. Jh. v. Chr.

Verbreitung: Baden-Württemberg, Schweiz, Tirol.

Relation: 4. Durchgehend verzierte Armspirale.

Literatur: Zürn 1987, Taf. 407 B; Schmid-Sikimić 1996, 144–148 Taf. 45,588–589; Siepen 2005, 114–115.

2.2.

2.3.

2.3. Armspirale mit strichverzierten Endwindungen

Beschreibung: Die große Armspirale besitzt häufig mehr als zwanzig Windungen. Im mittleren Bereich ist der Querschnitt dreieckig, D-förmig oder breit viereckig mit leicht gewölbter Außenseite. Auf beiden Seiten in den Endbereichen, die jeweils zwei bis drei Windungen umfassen, ist der Querschnitt spitzoval. Hier befindet sich eine Strichverzierung in Form von Querkerben in einem Sparren- oder einem Fischgrätenmuster. Die Spiralenden sind abgeflacht, zungenförmig gerundet oder nach innen umgeschlagen.

Datierung: mittlere bis späte Bronzezeit, Bronzezeit C–D (Reinecke), 15.–13. Jh. v. Chr.

Verbreitung: Rheinland-Pfalz, Hessen, Bayern, Thüringen.

Literatur: Feustel 1958, Taf. 15,8.10; 18,1.3; 26,7; Richter 1970, 23–25 Taf. 3,35–4,44; Wilbertz 1982, 80 Taf. 18,10–11; 78,1–2.

2.4. Noppenring

Beschreibung: Die Windungen der Spirale bestehen aus doppelt verlaufendem Draht. Die Schlingen, die an den Spiralenden entstehen, wurden in der älteren Literatur als Noppen bezeichnet. In den meisten Fällen werden die Enden eines Drahtes miteinander verdreht, um einen großen geschlossenen Drahtring zu erhalten, der dann mittig gefaltet und zur Spirale gebogen ist. Der verdrehte Abschnitt kann an einem Spiralende sitzen oder sich zwischen den Spiralenden befinden. Seltener ist die Variante, bei der ein großer geschlossener Drahtring die Ausgangsform bildet; dann gibt es keinen verdrehten Abschnitt. Der Ring besteht aus Bronze oder aus Gold.

Datierung: Bronzezeit, Periode I–V (Montelius), 19.–7. Jh. v. Chr.

Verbreitung: Norddeutschland, Nordpolen, Dänemark, Schweden.

Literatur: Sprockhoff 1956, Bd. 1, 177–178; Baudou 1960, 60–61; Ruckdeschel 1978, 142–144; Pahlow 2006, 32–40; Laux 2015, 64–66.

2.4.1. 2.4.2.

Anmerkung: Die Verwendung als Armschmuck ist nicht eindeutig geklärt. Unterschiedliche Größen weisen auf ein breites Spektrum von möglichen Nutzungsarten hin (Pahlow 2006, 39–40).

2.4.1. Armspirale aus Doppeldraht

Beschreibung: Ein großer geschlossener Ring ist aus dünnem Gold- oder Bronzedraht hergestellt. Er wird in der Mitte gefaltet und zu einer zweisträngigen Spirale gebogen. Dabei bilden die Enden kleine Schlaufen. Im Bereich der Enden können die beiden Stränge mit schrägen Kerben versehen sein, wobei die Richtung gegenläufig ist und der Eindruck einer Torsion hervorgerufen wird.
Untergeordneter Begriff: Schleifenring.
Datierung: ältere Bronzezeit, Periode I (Montelius), 19.–17. Jh. v. Chr.; jüngere Bronzezeit, Periode IV (Montelius), 12.–10. Jh. v. Chr.
Verbreitung: Norddeutschland, Dänemark, Schweden.
Literatur: Schulz 1939, Abb. 155; Baudou 1960, 60–61 Taf. 12,XVIIb; Aner/Kersten 1993, Taf. 3,9364B; Pahlow 2006, 28–40; Laux 2015, 64–66 Taf. 18,320–337.

2.4.2. Spirale mit Doppelschleife

Beschreibung: Ein dünner Draht aus Bronze besitzt miteinander verdrehte Enden, sodass ein großer Drahtring entsteht. Dieser ist zu einem Doppeldraht zusammengelegt. Dabei bilden die Falze runde ösenartige Schlingen. Der verdrehte Drahtabschnitt befindet sich niemals an den Enden. Der Doppeldraht ist zu einer Spirale von eineinhalb bis sechs Windungen gelegt. An den Enden kann ein breiter Abschnitt mit schrägen Kerben versehen sein.
Untergeordneter Begriff: Baudou Typ XVII B; Montelius Minnen 1302; Schleifenring.
Datierung: Bronzezeit, Periode I–IV (Montelius), 18.–10. Jh. v. Chr.
Verbreitung: Norddeutschland, Dänemark, Südschweden.
Literatur: Montelius 1917, 57; K. Kersten o. J. 52; Sprockhoff 1956, Bd. 1, 177; Bd. 2, Taf. 37,3; Hollnagel 1958, 63 Taf. 24c–f; Baudou 1960, 60–61; Pahlow 2006, 28–40; Laux 2015, 64–66.

2.4.3.

2.4.3. Armspirale aus Doppeldraht mit Zopfende

Beschreibung: Ein Bronze- oder Golddraht wird in der Mitte gefaltet. Der Falz ist zu einer schlingen- oder schleifenförmigen Öse geweitet. Die beiden freien Enden sind zopfartig miteinander verdreht. Der Doppeldraht bildet eine Spirale mit drei bis fünf Umgängen. Eine Zone an den Enden kann mit schrägen Kerben versehen sein. Dabei weisen die Kerben der beiden Drahtstränge eine gegenläufige Richtung auf.
Untergeordneter Begriff: Montelius Minnen 841; Montelius Minnen 1303.
Datierung: ältere Bronzezeit, Periode II (Montelius), 16. Jh. v. Chr.; jüngere Bronzezeit, Periode V (Montelius), 9.–8. Jh. v. Chr.
Verbreitung: Mittel- und Norddeutschland, Österreich, Nordpolen, Dänemark, Südschweden.
Literatur: Montelius 1917, 34; 57; Sprockhoff 1956, Bd. 1, 177–178; Bd. 2, Taf. 37,1–2; Schubert 1973, 64; 74 Taf. 34,7; Pahlow 2006, 28–40; Laux 2015, 64–66.

2.5. Armspirale Form R 300

Beschreibung: Der Armring besteht aus Golddraht mit rundem Querschnitt und leicht verdickten Enden. Er ist mit zwei Windungen zu einer Spirale gelegt und besitzt überlappende Enden. Auf den Enden befinden sich eine umlaufende Riefenzier und/oder Stempelornamente. Ringe mit einer Zier aus sich abwechselnden Riefen, glatten Zonen und Wülsten werden als Form R 301 bezeichnet.

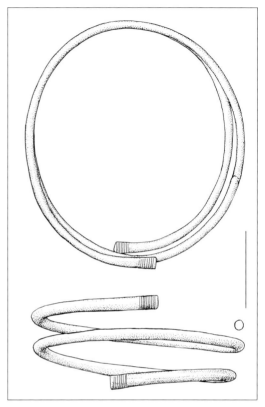

2.5.

Synonym: Form ÄEG 300.
Untergeordneter Begriff: Form R 301; Form ÄEG 301.
Datierung: jüngere Römische Kaiserzeit, Stufe C1b–C3 (Eggers), 3.–4. Jh. n. Chr.
Verbreitung: Schleswig-Holstein, Dänemark, Norwegen, Schweden.
Relation: [Halsring] 1.1.9.1. Einteiliger Halsring mit überlappenden Enden.
Literatur: Andersson 1993, Taf. 22 (Verbreitung); Andersson 1995, 94–96; Abegg-Wigg 2008; Blankenfeldt 2015, 200–202 Abb. 115 (Verbreitung).
Anmerkung: Die Interpretation als Armspirale erfolgt aufgrund von Form und Größe. Da die Ringe ausschließlich aus Depotfunden vorliegen, ist es auch möglich, dass es sich um Halsringe handelt, die für die Niederlegung spiralförmig

verbogen wurden, um eine Nachnutzung zu verhindern oder die Ringe auf eine kompakte Größe zu bringen.
(siehe Farbtafel Seite 30)

2.6. Armspirale mit tordiertem Ende

Beschreibung: Die Armspirale besteht aus einem dreikantigen, manchmal leicht verrundeten Bronzedraht und besitzt etwa fünfzehn bis neunzehn Windungen. Die letzte Windung an beiden oder nur an einer Seite weist eine Torsion auf. Sie kann entweder durch eine Drehung des Bronzedrahts, durch eine bereits im Gussmodel vorgenommene Torsion oder durch eine umlaufend eingeschnittene Spiralrille ausgeführt sein. Die Abschlüsse laufen spitz aus oder sind abgeflacht und können nach innen umgeschlagen sein.

Datierung: mittlere Bronzezeit, Bronzezeit C (Reinecke), 15.–14. Jh. v. Chr.

Verbreitung: Hessen, Baden-Württemberg.

Literatur: H. Köster 1968, 22–23 Taf. 10,28; 26,21; Richter 1970, 22–23 Taf. 3,27–30.33–34.

2.7. Armspirale mit aufgerollten Enden

Beschreibung: Ein Bronzedraht mit einem runden oder dreieckigen Querschnitt bildet eine Bronzespirale. Charakteristisch für diese Form der Armspirale sind die aufgerollten Enden. In den meisten Fällen tritt dieser Abschluss an beiden Enden auf, aber es gibt auch einseitige Endspiralen. Es kommen einfache, leicht abgeflachte Rollenenden oder aus einem Rundstab geformte Spiralscheiben vor. Meistens steht das Rollenende oder die Spiralscheibe entsprechend der Längsachse der Armspirale aufrecht, selten quer dazu. Zuweilen tritt eine Punzverzierung auf.

Datierung: frühe bis mittlere Bronzezeit, Bronzezeit A2–C (Reinecke), 20.–14. Jh. v. Chr.; jüngere Bronzezeit, Periode IV (Montelius), 12.–10. Jh. v. Chr.

Verbreitung: Nord-, West- und Süddeutschland, Schweiz, Ostfrankreich, Dänemark.

Relation: 3.1. Bandförmige Armspirale; [Armring] 1.1.2.2. Armring mit einfachen Spiralenden; [Berge] 1.5. Berge mit mehreren Windungen.

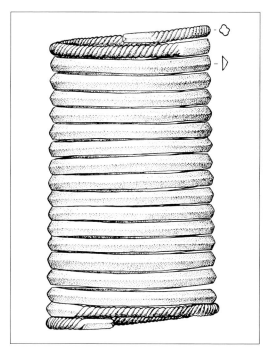

2.6.

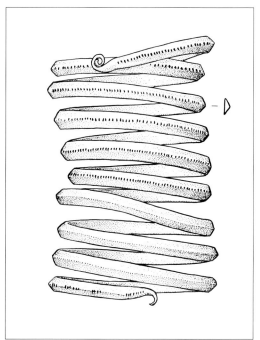

2.7.

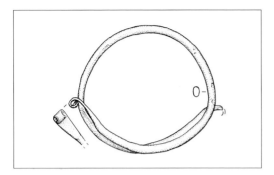

2.7.1.

Literatur: Zumstein 1966, 147 Abb. 57,362;
H. Köster 1968, 22–23 Taf. 24,8; 29,6; Richter 1970,
23; 26 Taf. 5,85; Ruckdeschel 1978, 161; Pászthory
1985, 21–22 Taf. 5,27–28; Krause 1988, 79–82;
Gruber 1999, 57; Laux 2015, 63.
(siehe Farbtafel Seite 29)

2.7.1. Armspirale Form Nähermemmingen

Beschreibung: Einfache Ösenenden aus dem
leicht abgeflachten Ringstab an einem oder bei-
den Enden kennzeichnen die Form. Die Spirale
besteht aus einem rundstabigen Kupfer- oder
Bronzedraht und ist in eineinhalb bis viereinhalb
Windungen gelegt. Das Material kann sich zu den
Enden hin leicht verjüngen. Die abgeflachten En-
den sind etwas verbreitert.
Datierung: frühe Bronzezeit, Bronzezeit A2
(Reinecke), 20.–17. Jh. v. Chr.
Verbreitung: Süddeutschland.
Relation: [Armring] 1.1.2.1. Armring mit Rollen-
enden.
Literatur: Ruckdeschel 1978, 161 Abb. 13,10;
Krause 1988, 79–82 Taf. 38,6.12.19,73.

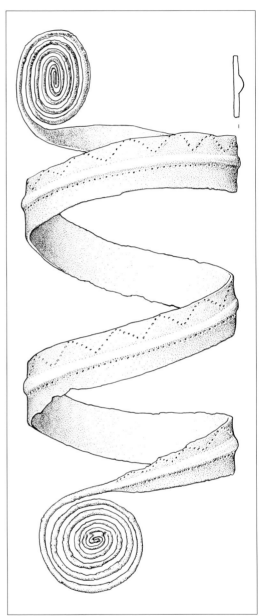

2.7.2.

2.7.2. Spiralarmband Typ Regelsbrunn

Beschreibung: Ein Bronzeband mit einer Mittel-
leiste oder einem Mittelgrat auf der Außenseite
ist zu einer Spirale mit zwei bis drei Windungen
aufgedreht. Die Enden verjüngen sich jeweils zu
einem dünnen rundstabigen Draht und bilden
mit fünf bis neun Windungen große Spiralplatten.

Das Bronzeband ist meistens mit einem Punzmus-
ter versehen. Häufig befindet sich auf der einen
Seite der Mittelleiste eine einfache Reihe dicht
gesetzter Punkte, auf der anderen Bandhälfte sind
die Punkte in einer Zickzackreihe angeordnet. Bei
manchen Stücken ist es nur eine einfache Punkt-

reihe dicht beiderseits der Mittelrippe. Die Breite des Bronzebands liegt bei 1,6–2,6 cm. Der Durchmesser der Spiralplatte beträgt etwa 3,8–6,5 cm.
Untergeordneter Begriff: bandförmige Armspirale; Form Paarstadl.
Datierung: ältere Bronzezeit, Periode II (Montelius), Bronzezeit B (Reinecke), 15. Jh. v. Chr.
Verbreitung: Mecklenburg, Bayern, Österreich, Westpolen.
Literatur: Torbrügge 1959, 79 Taf. 44,10; Schubart 1972, 13–14 Taf. 27 A; 34 B1–2; 57 A; 59; 64 B; Blajer 1990, 60–61 Taf. 38,1–2; 39,1–3; 61,4–5; 90,7–8; 93,1–2; 94,1–2; 123,1–2.

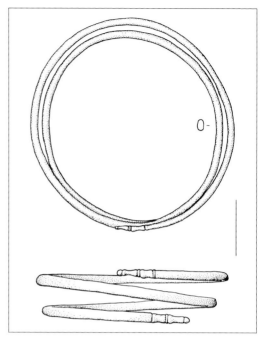

2.8.

2.8. Spiralarmring mit abgesetzten Enden

Beschreibung: Ein Draht mit kreisrundem oder ovalem Querschnitt und 0,5 cm Stärke bildet eine Spirale von eineinhalb bis zweieinhalb Windungen. Die Enden sind durch einzelne Einschnürungen oder schmale Riefen abgesetzt. Gelegentlich sind sie balusterförmig gestaltet oder können tropfenförmig verdickt sein. Die Armspirale besteht meistens aus Bronze. Es kommen auch eiserne Exemplare vor.
Synonym: Spiralarmring mit kolbenartig verdickten Enden; Miron Typ 2; Pernet/Carlevaro Typ 3.
Datierung: jüngere Eisenzeit, Latène C2–D1 (Reinecke), 2.–1. Jh. v. Chr.
Verbreitung: West- und Süddeutschland, Schweiz, Ostfrankreich, Tschechien.
Literatur: Schönberger 1952, 46; H.-J. Engels 1967, 65 Taf. 30 A2; 31 C2; Mahr 1967, Taf. 3,11–12; 4,11; Haffner 1971, Taf. 67,8–9; Stähli 1977, 109; Tanner 1979, H. 2, Taf. 6 B1; H. 8, Taf. 115,1; Krämer 1985, 27 Taf. 94 E8; 96 A3; Miron 1986, 68; Kaenel 1990, 247 Taf. 68; 75; van Endert 1991, 9–11; Carlevaro u. a. 2006, 119 Abb. 4.13; Stork 2007, 161–163; Tori 2019, 194–195.
(siehe Farbtafel Seite 30)

sein. Die Spirale ist lang und kann fünfundzwanzig oder mehr Windungen umfassen. Die Enden sind zu ovalen Scheiben abgeplattet. Sie zeigen eine Verzierung aus Linienmustern – häufig kantenparallele Reihen, Querrillengruppen oder gegeneinandergestellte Winkelgruppen – oder Punktreihen. Auch der Mittelgrat kann kurze Querstriche aufweisen.
Synonym: Baudou Typ XVII A 1.
Datierung: jüngere Bronzezeit, Periode IV (Montelius), 12.–10. Jh. v. Chr.
Verbreitung: Norddeutschland, Dänemark, Südschweden.
Literatur: Splieth 1900, 66 Taf. VIII,158; Sprockhoff 1937, 50 Taf. 14,11; Hundt 1955, Abb. 1,7–8; Baudou 1960, 60 Taf. XII,XVII A1; Thrane 1975, 166.

2.9. Armspirale mit abgeplatteten Enden

Beschreibung: Der Bronzestrang weist einen dreieckigen Querschnitt auf. Oft sind die Seitenflächen leicht eingezogen und der Mittelgrat durch eine Leiste betont. Auch die Ränder können verstärkt

2.10. Permischer Ring

Beschreibung: Die Spirale aus kräftigem Draht weist etwa dreieinhalb Windungen auf. Ein Ende ist zu einem schlichten Haken umgebogen. Das andere Ende besteht aus einem polygonalen Knopf,

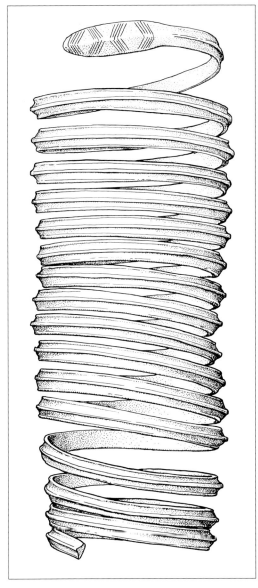

2.9.

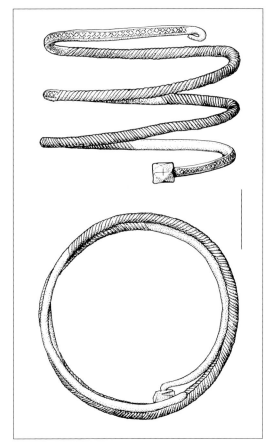

2.10.

Muster, das aus Kreisen oder Rauten zusammen-gesetzt ist. Häufig weist auch der polyedrische Endknopf eine Rillenzier auf. Die Spirale besteht aus Silber, es gibt auch bronzene Exemplare.

Synonym: Ring aus spiralig gestreiftem Zain und facettiertem Endknopf; Stenberger Sa 1.

Datierung: Wikingerzeit, 9.–11. Jh. n. Chr.

Verbreitung: Mecklenburg-Vorpommern, Schleswig-Holstein, Polen, Estland, Dänemark, Norwegen, Schweden, Finnland, Großbritannien, Irland.

Literatur: Stenberger 1958, 123; 128; Hårdh 1976, 91–92; Herrmann/Donat 1979a, 355 Nr. 49/159; Wiechmann 1996, 48–49.

der ebenfalls hakenartig umgebogen ist und im rechten Winkel zur Spirale steht. Zur Verzierung ist die Spirale mit abschnittsweise wechselnden Dekorzonen versehen. Dabei weisen zwei Zonen umlaufend eingeschnittene schräge Kerblinien auf, die eine Torsion imitieren. Die beiden Endzo-nen und die Spiralmitte zeigen ein geometrisches

2.11. Armspirale mit figürlich verzierten Enden

Beschreibung: Durch das Anbringen eines Kopfes an dem einen und eines Schwanzes an dem anderen Ende wird aus der Armspirale das Abbild einer Schlange, deren Körper durch die Windungen wiedergegeben ist. Dieser Eindruck wird in gewisser Weise überhöht, indem sich Schlangenköpfe an beiden Enden befinden. Die Besonderheit des Schmuckstücks drückt sich darüber hinaus in der Ausfertigung in Gold aus, das neben Bronze verwendet wird.

Datierung: ältere Eisenzeit bis Frühmittelalter, Hallstatt D (Reinecke)–jüngere Wikingerzeit, 6. Jh. v. Chr.–11. Jh. n. Chr.

Verbreitung: Mitteleuropa.

Relation: [Armring] Armring mit figürlichen Enden.

Literatur: Schulz 1952, 122–127; Maier 1962; Drack 1970, 37–39; Verma 1989; Andersson 1995, 69–80.

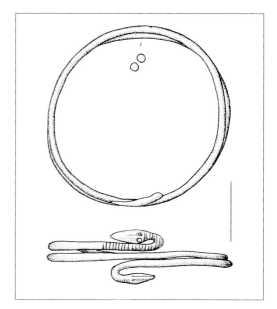

2.11.1.

2.11.1. Spiralarmring mit Schlangenkopfende

Beschreibung: Ein rundstabiger Bronzedraht ist mit zwei Windungen zu einer Spirale aufgerollt. Die Enden sind schleifenartig zurückgebogen. Das eine Ende ist zu einem Rhombus verbreitert und stellt mit zwei runden Löchern und zwei Längsrillen einen Schlangenkopf dar. Der Endabschnitt ist über ein längeres Stück mit Querrillen versehen. Das andere Ringende ist nur leicht verdickt und weist Längsrillen auf. Es scheint den Schwanz der Schlange zu repräsentieren.

Datierung: ältere Eisenzeit, Hallstatt D1 (Reinecke), 6. Jh. v. Chr.

Verbreitung: Baden-Württemberg.

Relation: [Armring] 1.1.3.13.4. Bandförmiger Armring mit quer gestellten Köpfen.

Literatur: Maier 1962; Drack 1970, 37–39; Zürn 1987, 95 Taf. 136,37–39.

Anmerkung: Vergleichbare Spiralringe mit Schlangenkopfenden – allerdings deutlich naturalistischer in der Darstellung, teilweise in Edelmetall gefertigt – sind aus dem mediterranen Raum (Griechenland, Italien) bekannt und gehören dort vor allem in das 3.–1. Jh. v. Chr. (Deppert-Lippitz 1985, 235; 268).

2.11.2. Armspirale vom skandinavischen Typ

Beschreibung: Die Armspirale weist eineinhalb oder zweieinhalb Windungen auf. Der Ringstab bildet eine Abfolge aus jeweils einer halben Windung, die bandförmig breit ist, und einer halben Windung aus rundstabigem Draht. Die bandförmigen Abschnitte befinden sich auf einer Seite und bilden eine breit gestaffelte schildförmige Fläche. Sie weisen eine – häufig scharf profilierte – Längsrippe auf. Zusätzlich können auch die Kanten durch Wülste betont werden. Die Flächen beiderseits der Mittelrippe sind mit einem Punzmuster bedeckt. Es kommen Reihen von kleinen Kreisen, Vierecken oder Dreiecken sowie Bogengirlanden vor. Die Ringenden sind stabförmig und leicht konisch. Sie sind gerillt und schließen mit einem kegelförmigen Knopf ab. Aus typologischen Erwägungen lässt sich der Knopf als ein stark stilisierter

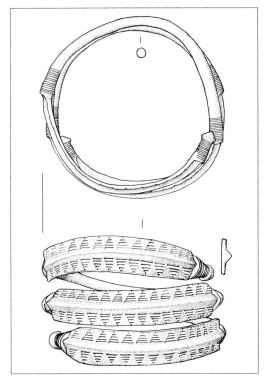

2.11.2.

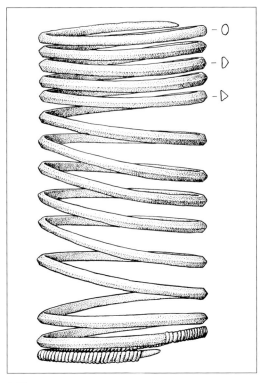

2.12.

Schlangenkopf identifizieren. Die Armspirale besteht aus Gold.

Synonym: Armspirale mit tierkopfförmigen Enden.

Datierung: jüngere Römische Kaiserzeit, Stufe C2–D (Eggers), 3.–4. Jh. n. Chr.

Verbreitung: Nord- und Mitteldeutschland, Dänemark, Schweden.

Relation: [Armring] 1.1.3.13.3. Armring mit Tierkopfenden.

Literatur: Schulz 1952, 122–127 Taf. 22; 32; Verma 1989; Andersson 1995, 69–80; Lund Hansen 1995, 206–209; Andersson 2008, 41–47; Schmidt/ Bemmann 2008, Taf. 12; 206; Blankenfeldt 2015, 192–193.

Anmerkung: Es gibt formgleiche Fingerringe.

2.12. Armspirale mit umwickelten Enden

Beschreibung: Die Armspirale hat eine Länge von etwa zwölf bis vierzehn Windungen. Der Drahtquerschnitt ist bis auf die jeweils letzte Windung dreieckig und kann leicht verrundet sein. An den Enden ist der Draht rundstabig. Die Abschlüsse sind zugespitzt oder abgeflacht und nach innen umgeschlagen. An einer oder beiden Seiten ist die letzte Windung eng mit dünnem Drahtband umwickelt.

Datierung: mittlere Bronzezeit, Bronzezeit C (Reinecke), 15.–14. Jh. v. Chr.

Verbreitung: Hessen.

Relation: [Armring] 1.1.2.3.3.2. Doppeldrahtarmring mit Doppelspiralenden; 1.1.3.14. Armring mit umwickelten Enden; 1.2.6.3.3. Armring mit flächiger Umwicklung; 1.3.3.13. Geschlossener Armring mit Umwicklung.

Literatur: Holste 1939, 65; H. Köster 1968, 23 Taf. 15,8; 25,11.13; Richter 1970, 22–23 Taf. 3,31–32.

3. Armspirale mit betontem Mittelteil

Beschreibung: Bei der Armspirale ist der Mittelteil durch eine breite Bandform oder eine geperlte Profilierung hervorgehoben, während die beiden Enden zu einem dünnen Draht zusammenlaufen. Alle drei Bereiche können mit Kerben oder Linienmuster versehen sein. Die Spirale besteht aus Bronze oder Eisen.

Datierung: späte Bronzezeit, Hallstatt A2–B1 (Reinecke), Periode IV–V (Montelius), 11.–10. Jh. v. Chr.; jüngere Eisenzeit, Latène C2–D (Reinecke), 2.–1. Jh. v. Chr.

Verbreitung: Mitteleuropa.

Literatur: Schönberger 1952, 46 Taf. 1,12; Sprockhoff 1956, Bd. 1, 174; Thrane 1975, 165–166; Pescheck 1985.

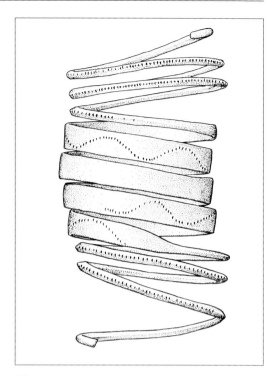

3.1.

3.1. Bandförmige Armspirale

Beschreibung: Der Mittelteil der Armspirale ist bandförmig mit einer Breite um 1,0 cm. Er ist in drei bis sechs Windungen gelegt. An beiden Enden verjüngt sich das Material zu einer schmalen Bandform oder einem Rundstab und bildet eineinhalb bis zweieinhalb Windungen, selten vier oder fünf. Die Enden laufen spitz aus, gelegentlich sind sie zu kleinen Spiralscheiben eingerollt. Der bandförmige Spiralabschnitt ist mit einem Zickzackmuster aus kurzen quer oder schräg verlaufenden Kerben verziert. Davon können die mittleren Windungen frei bleiben. Querkerben finden sich manchmal auch auf den drahtförmigen Abschnitten.

Datierung: späte Bronzezeit, Hallstatt A2–B1 (Reinecke), Periode IV–V (Montelius), 11.–10. Jh. v. Chr.

Verbreitung: Mecklenburg-Vorpommern, Sachsen, Bayern, Nordpolen, Dänemark.

Literatur: Sprockhoff 1937, 50–51 Taf. 14,4 Karte 27; Hundt 1955, Abb. 1,2–5.9.10; Sprockhoff 1956, Bd. 1, 174; Bd. 2, Taf. 36,2; von Brunn 1968, 182–183; Hennig 1970, Taf. 21,12; Thrane 1975, 165–166; Hundt 1997, Taf. 8,5–8; 10,9–10; F. Koch 2007, 169 Taf. 16.

(siehe Farbtafel Seite 30)

3.2.

3.2. Armspirale mit verbreitertem Mittelteil

Beschreibung: Die Armspirale besitzt drei Windungen. Die mittlere Windung ist bandförmig mit verrundeten Außenkanten. Ihre Außenseite zeigt ein eingeschnittenes Muster aus sich kreuzenden Schrägrillen, die eine Reihung von Rauten bilden. Der bandförmige Abschnitt verjüngt sich auf beiden Seiten zu drahtförmigen Enden, die jede für sich ebenfalls eine Windung einnehmen. Der Übergang ist leicht asymmetrisch, sodass sich die Windungen passgenau ineinanderlegen können. Die Spirale besteht aus Eisen.
Datierung: jüngere Eisenzeit, Latène C2–D1 (Reinecke), 2.–1. Jh. v. Chr.
Verbreitung: Bayern, Tschechien.
Literatur: Meduna 1970, 72 Taf. 8,4; Pescheck 1985.

3.3. Armspirale mit geperltem Mittelteil

Beschreibung: Die Spirale besteht aus einem Rundstab von eineinhalb oder zwei Windungen. Der Mittelteil ist durch Einschnürungen mit einer gleichmäßigen Perlung versehen, die mit Querkerben oder schmalen Wülsten konturiert sein

3.3.

kann. Die Enden sind glatt und spitzen sich zu. Sie können eine Linienverzierung tragen.
Datierung: jüngere Eisenzeit, Latène C2–D (Reinecke), 2.–1. Jh. v. Chr.
Verbreitung: Westdeutschland, Slowenien.
Literatur: Schönberger 1952, 46 Taf. 1,12; Garbsch 1965, 115 Taf. 47,16.
Anmerkung: Es gibt zur gleichen Zeit in der Schweiz formähnliche Fingerringe (Furger/Müller 1991, 123; 128).

4. Durchgehend verzierte Armspirale

Beschreibung: Zu den seltenen Armspiralen gehören solche Stücke, die vollständig verziert sind. Dabei kann es sich um ein durchlaufendes Muster handeln oder um mehrere Muster, die eine Abfolge bilden. Die Armspirale besteht aus dünnem Bronzedraht, der gerade abgeschnittene oder zugespitzte Enden besitzt. Der Dekor zeigt eine Abfolge von Quer- und/oder Längsrillen oder -riefen oder eine Torsion des Ringstabs. Die Spirale besteht aus Bronze.
Datierung: ältere Bronzezeit, Periode III (Montelius), 13.–12. Jh. v. Chr.; ältere Eisenzeit, Hallstatt D (Reinecke), 7.–6. Jh. v. Chr.
Verbreitung: Süddeutschland, Schweiz, Ostfrankreich.
Relation: 2.2. Spiralring mit Kerbverzierung.
Literatur: Drack 1970, 40–43; Spindler 1976, 73–75; Gerlach/Jacob 1987, 62; Schmid-Sikimić 1996, 124–128.

4.1. Armspirale aus feinem Bronzedraht

Beschreibung: Ein sehr dünner, nur 0,15 cm starker Bronzedraht ist zu einer Spirale von mindestens sechs Windungen gelegt. Der Umriss ist kreisförmig. Beide Enden sind gerade abgeschnitten. Der gesamte Ringstab ist in gleichmäßigen Abständen mit Gruppen von zwei oder drei Querkerben verziert.
Synonym: fadenförmige Armspirale; Typ Wangen.
Datierung: ältere Eisenzeit, Hallstatt D1–2 (Reinecke), 7.–6. Jh. v. Chr.
Verbreitung: Schweiz, Ostfrankreich.

4.1.

4.2.

Relation: [Armring] 1.3.2.3. Fadenförmiger Arm-
ring.
Literatur: Drack 1970, 40–43; Bichet/Millotte
1992, 85 Abb. 69,2; Schmid-Sikimić 1996, 124–128
Taf. 42.
Anmerkung: Die geringe Materialstärke bedingt
einen schlechten Erhaltungszustand vieler Stü-
cke. Nicht immer lässt sich sicher zwischen Spira-
len und einfachen offenen Ringen unterscheiden.

4.2. Armspirale mit segmentierten Dekorzonen

Beschreibung: Die Armspirale besitzt etwa drei-
einhalb bis viereinhalb Windungen. Sie besteht
aus einem D-förmigen oder verrundet dreieckkan-
tigem Stab, der an den Enden eine lang gezogene
Spitze bildet. Die Spirale ist in mehrere Dekorzo-
nen unterteilt, die jeweils reichlich eine Windung
ausmachen. Es handelt sich um zwei Mustergrup-
pen, die im Wechsel auftreten. Die eine Muster-
gruppe besteht aus einer rhythmischen Folge von
einem oder zwei schmalen Wülsten und einem
breiten, eng mit Querrillen schraffierten Feld. Die
andere Mustergruppe zeigt kräftige Längsrillen
oder ein Flechtbandmotiv von schräg angeordne-
ten Kerbgruppen mit Richtungswechseln.

Datierung: ältere Eisenzeit, Hallstatt D1
(Reinecke), 6. Jh. v. Chr.
Verbreitung: Baden-Württemberg.
Relation: 2.2. Spiralring mit Kerbverzierung;
[Armring] 1.1.1.2.7.3. Astragalierter Armring.
Literatur: Spindler 1976, 73–75 Taf. 68.
(siehe Farbtafel Seite 30)

Die Beinringe

Beschreibung: Beinringe werden an den Fußgelenken getragen. Die Bezeichnung ist bedeutungsgleich mit den Fußringen oder Knöchelringen. Hier wird der Begriff »Beinring« bevorzugt, weil er als logisches Pendant zum »Armring« steht. Der Schmuck der Fußknöchel mit schweren Ringen ist nicht zu allen Zeiten verbreitet und scheint demzufolge weniger selbstverständlich als der Schmuck der Arme. In manchen Fällen bilden Arm- und Beinringe formähnliche Sets aus Stücken unterschiedlicher Größe. Hierin darf ein additives Prinzip vermutet werden, wonach die Schmückung zusätzlicher Körperbereiche erwünscht war. Das Tragen von Beinringen steht überdies in einer gewissen Abhängigkeit von Schuh- und Kleidermode, bei der die Sichtbarkeit eine Rolle spielt. Darüber hinaus könnte der Klang der bei jedem Schritt zusammenstoßenden Ringe bedeutungsvoll gewesen sein. Dieser Gedanke mag durch die Sitte, mehrere, teilweise sogar zahlreiche Ringe als Satz zu tragen, Unterstützung finden. Schließlich wäre zu erwägen, ob auch die Veränderung des Gangs durch die teils sehr schweren oder voluminösen Ringe bewirkt werden sollte. Beinringe kommen vor allem in offener (1.) oder geschlossener Form (3.) vor. Verschließbare Ringe (2.) erscheinen seltener als bei den Armringen und sind auch in einer geringeren technischen Vielfalt vertreten. Eine Differenz zum Erscheinungsbild der Armringe besteht ferner in dem eher seltenen Betonen der Ringenden durch plastische Verzierung. Nicht von allen Formen ist die Trageweise bekannt. Teilweise kann sie nur aus Größe und Form rückgeschlossen werden. Zu vielen Formen gibt es Vergleichsstücke unter den Armringen. Zu den Formen, die ausschließlich als Beinringe in Erscheinung treten, gehören die Schaukelringe und die Zinnenringe. Zeitlich ist das Tragen von Beinringen auf die Bronze- und Eisenzeit beschränkt.
Synonym: Fußring; Knöchelring.

1. Offener Beinring

Beschreibung: Der Ringstab aus Kupfer oder Bronze weist an einer Stelle eine Öffnung auf. Er wurde entweder aus einem Metallstab gebogen, hat durch Guss diese Form erhalten oder wurde als geschlossener Ring gegossen und im Nachgang aufgeschnitten. Die Öffnung verschafft dem Ring eine Schauseite, die durch Verzierungen hervorgehoben werden kann. Bei Ringen mit ovalem Umriss befindet sich die Öffnung immer in der Mitte einer Breitseite. Die Öffnung ermöglicht in einem gewissen Rahmen, die Größe des Rings zu verändern, indem er geweitet oder durch ein Übereinanderschieben der Enden verkleinert wird. Die Enden sind entweder einfach gerade abgeschnitten, verjüngt oder gestaucht (1.1.) oder zeigen eine hervorhebende Profilierung als Rippen- (1.2.1.), Knopf- (1.2.2.), Stempel- (1.2.3.) oder Scheibenenden (1.2.4.).
Datierung: Bronzezeit bis Eisenzeit, Bronzezeit A–Latène B (Reinecke), 22.–3. Jh. v. Chr.
Verbreitung: Mitteleuropa.
Literatur: Pászthory 1985; Nagler-Zanier 2005, 89–102; Siepen 2005, 128–139; Laux 2015.

1.1. Offener Beinring mit nicht oder wenig profilierten Enden

Beschreibung: Bestimmend für die Ringform sind einfache gerade Enden. Sie können glatt abgeschnitten sein oder sich allmählich verjüngen. Es kommen gestauchte, leicht verdickte oder mit einer flachen Querrippe versehende Enden vor. Der Ringkörper ist rund- oder ovalstabig, besitzt ein D- oder C-förmiges Profil oder ist zu einem breiten Band oder einer Hohlröhre geformt. Viele Ringe weisen keine Verzierung auf. Als Dekor können eingeschnittene oder gepunzte Muster ebenso vorkommen wie flache oder kräftige Rippen und Knöpfelungen. Eine besondere Form stellen die Schaukelringe dar, deren Ringkörper in der Ringebene geknickt ist. Die Ringe bestehen aus Kupfer oder Bronze.
Datierung: Bronzezeit bis Eisenzeit, Bronzezeit A–Latène B (Reinecke), 22.–3. Jh. v. Chr.
Verbreitung: Mitteleuropa.

Literatur: Pászthory 1985; Nagler-Zanier 2005, 89–102; Siepen 2005, 128–139; Laux 2015.

1.1.1. Unverzierter offener Beinring

Beschreibung: Die Wirkung des Rings geht allein von dem Material aus. Form und Dekor wirken schlicht. Es handelt sich um einen meistens runden Ringstab, dessen Enden gerade abgeschnitten sind. Sie können sich leicht verjüngen oder leicht gestaucht sein.

Datierung: frühe Bronzezeit, Bronzezeit A (Reinecke), 21.–17. Jh. v. Chr.; ältere Bronzezeit, Periode I–III (Montelius), 19.–11. Jh. v. Chr.; späte Bronzezeit, Bronzezeit D–Hallstatt A (Reinecke), 13.–11. Jh. v. Chr.; ältere Eisenzeit, Hallstatt C (Reinecke), 8.–7. Jh. v. Chr.

Verbreitung: Mitteleuropa.

Literatur: Nagler-Zanier 2005, 102–106; Siepen 2005, 133–134; Laux 2015, 144–150.

1.1.1.1. Schwerer ovaler engschließender Ring

Beschreibung: Der Ring mit ovalem Umriss weist einen rundlichen, aber oft ungleichmäßigen Querschnitt auf. Die Ringoberfläche ist häufig nach dem Guss wenig überarbeitet und kann Ungenauigkeiten und Gussgrate aufweisen. Die Dicke nimmt von der mit 1,4–2,5 cm recht kräftigen Ringmitte zu den Enden hin gleichmäßig ab. Die Enden sind gerade und stehen dicht zusammen oder berühren sich. An den breitesten Stellen können Abriebspuren auf der Innenseite auftreten, ferner ein flächiger Abrieb auf Ober- oder Unterseite, der durch das Tragen mehrerer Ringe erzeugt wird.

Synonym: Barrenring; Ostdeutscher Ring; schwerer ovaler Ring.

Datierung: frühe Bronzezeit, Periode I (Montelius), Bronzezeit A (Reinecke), 21.–17. Jh. v. Chr.

Literatur: Billig 1958, 131; von Brunn 1959, 16; 29 Taf. 1,1; Breddin 1969, 16; 26–28 Abb. 11; Zich 1996, 210; Lorenz 2010, 72; J.-P. Schmidt 2021, 24–25.

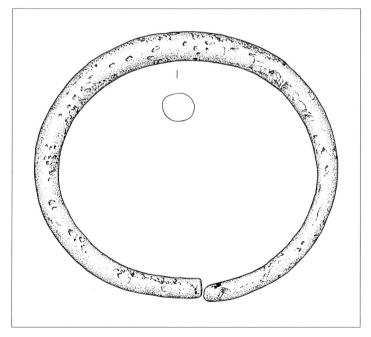

1.1.1.1.

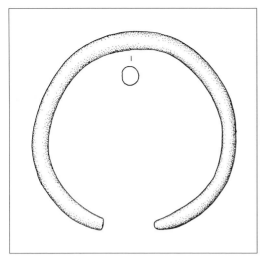

1.1.1.2.

1.1.1.2. Rundstabiger Beinring Form Belp

Beschreibung: Der glatte rundstabige Ring besitzt eine Dicke von 0,6–0,9 cm und einen etwa

kreisförmigen Umriss. Er verjüngt sich leicht zu den Enden hin und kann zugespitzt abschließen.
Datierung: späte Bronzezeit, Bronzezeit D–Hallstatt A (Reinecke), 13.–11. Jh. v. Chr.
Verbreitung: Schweiz.
Literatur: Pászthory 1985, 244–245 Taf. 172,2076–2085.

1.1.1.3. Unverzierter offener Beinring mit geraden Enden

Beschreibung: Der Ring ist rundstabig mit einer gleichbleibenden Dicke von 0,8–1,2 cm. Die Enden sind gerade abgeschnitten und stehen dicht zusammen. Der Ring ist nicht verziert.
Untergeordneter Begriff: Typ Bruck a. d. Großglocknerstraße.
Datierung: ältere Eisenzeit, Hallstatt C (Reinecke), 8.–7. Jh. v. Chr.
Verbreitung: Bayern, Oberösterreich.
Literatur: Nagler-Zanier 2005, 104 Taf. 106,1935–1937; Siepen 2005, 133–134 Taf. 90–91.

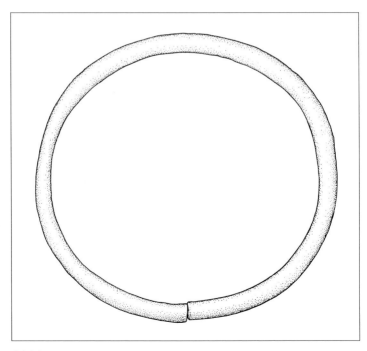

1.1.1.3.

1.1.2. Offener Beinring mit eingeschnittener oder punzierter Verzierung

Beschreibung: Der Ring ist mit einer grafischen Verzierung versehen, die teils vor dem Guss auf den Wachsrohling aufgetragen, teils auf den Metallstab durch eingeschnittene Linien oder durch Punzen hergestellt ist. Häufige Motive sind Gruppen von Querrillen, zu Dreiecken gegeneinandergestellte schräge Liniengruppen, schräge Leiterbänder und Bogenmuster. Einzeln gesetzte Kreisaugen, Fischgrätenreihen oder fransenartige Strichelbänder bilden Füllmotive. Der Ring kann massiv sein und einen kreisförmigen, D-förmigen oder rhombischen Querschnitt aufweisen oder bildet mit einem kräftig aufgewölbten C-förmigen Querschnitt eine Hohlform. Die Enden sind in der Regel gerade abgeschnitten und stehen dicht zusammen. Manchmal sind sie leicht gestaucht. Eine besondere Ausprägung weisen die Schaukelringe durch die geknickte Ringebene auf.
Datierung: frühe Bronzezeit bis jüngere Eisenzeit, 20.–5. Jh. v. Chr.
Verbreitung: Mitteleuropa.
Literatur: Beck 1980, 67–68; Pászthory 1985, 85–86; 98–99; 146–149; 152–157; Cordie-Hackenberg 1993, 84; Nagler-Zanier 2005, 89–102; Siepen 2005, 128–134; Laux 2015, 237–270.

1.1.2.1. Dünner Beinring mit verzierten Enden

Beschreibung: Der Ring weist einen kreisförmigen, ovalen oder steigbügelförmigen Umriss auf. Die Enden stehen dicht zusammen oder berühren sich. Der Querschnitt ist oval, vereinzelt auch rhombisch bei einer Dicke von 0,5–0,8 cm. Beiderseits der Enden zeigt der Ringstab eine einfache geometrische Verzierung. Sie besteht aus Querrillengruppen; gelegentlich treten zusätzlich Kreismotive auf. Die Zierzone umfasst nur die Endabschnitte des Rings. Der übrige Teil ist unverziert.
Datierung: ältere Eisenzeit, Hallstatt D1–2 (Reinecke), 7.–6. Jh. v. Chr.
Verbreitung: Bayern, Oberösterreich.
Literatur: Nagler-Zanier 2005, 99 Taf. 98–99; Siepen 2005, 133–134.

1.1.2.2. Offener rundstabiger Beinring mit Kerbgruppen

Beschreibung: Der massive Bronzering hat einen runden Querschnitt und eine gleichbleibende Dicke von 0,6–0,8 cm. Die Enden sind gerade abgeschnitten und stehen dicht zusammen. Die Ringaußenseite ist in gleichmäßigen Abständen mit vier oder fünf Riefen verziert, zwischen denen sich

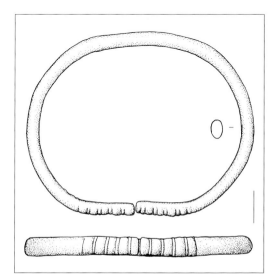

1.1.2.1.

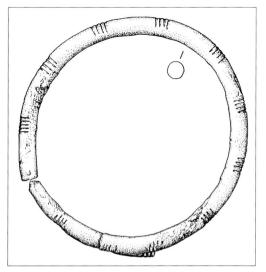

1.1.2.2.

die Zwischenräume als leichte Rippen andeuten. Eine Riefengruppe sitzt jeweils an den Enden.

Synonym: alternierend gerippter Beinring.

Datierung: ältere Eisenzeit, Hallstatt C–D2 (Reinecke), 7.–6. Jh. v. Chr.

Verbreitung: Rheinland-Pfalz, Baden-Württemberg, Oberösterreich.

Literatur: Eich 1936, 28–30; Zürn 1987, Taf. 36,6–7; Heynowski 2000, Taf. 18,7; Siepen 2005, 133 Taf. 90.

1.1.2.3. Ovaler Ring mit dichtstehenden Enden

Beschreibung: Der kräftige schwere Ring besitzt einen rundlichen Querschnitt und einen ovalen Umriss. Er ist in der Mitte am stärksten und verjüngt sich leicht den Enden zu. Die Enden sind gerade abgeschnitten und stehen dicht zusammen. Bei einigen Stücken ist der Ringöffnung offenbar erst nachträglich aufgesägt. Der Ring ist mit Querrillengruppen verziert, die die Schauseiten überziehen, aber nicht die Innenseite. Die Quer-

rillengruppen befinden sich in der Regel an beiden Enden. Querrillengruppen können zusätzlich in Ringmitte oder an allen vier Polen auftreten.

Datierung: ältere Bronzezeit, Bronzezeit A (Reinecke), Periode I (Montelius), 21.–17. Jh. v. Chr.

Verbreitung: Mittel- und Norddeutschland, Polen, Tschechien.

Literatur: Bohm 1935, 18; Billig 1958, Abb. 46,7–8; 48,11.14; 54,3.4.6; 55,1–4; 59; 63,2–3; 65,1; 69,1–5; 75,2; 82,1.3; 83,2; 92; Breddin 1969, 26–28.

1.1.2.4. Offener Beinring mit fünfmal wiederkehrender Querverzierung

Beschreibung: Der Ring ist rundstabig und besitzt einen ovalen Umriss. Seine Enden sind gerade abgeschnitten. Zur Verzierung sind an fünf Stellen – an beiden Enden, in Ringmitte und an beiden Seiten – breite Zonen aus Querrillen umlaufend angebracht. Sie können seitlich von kurzen Strichreihen eingefasst werden. Häufig ist die Querrillenfolge in der Mitte oder am Rand von einer eingeschobenen Fischgrätenreihe unterbrochen.

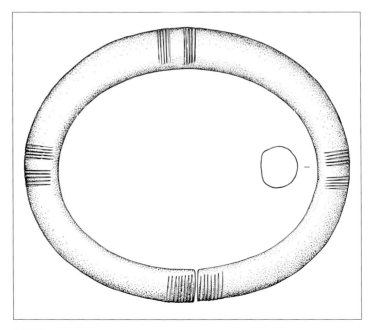

1.1.2.3.

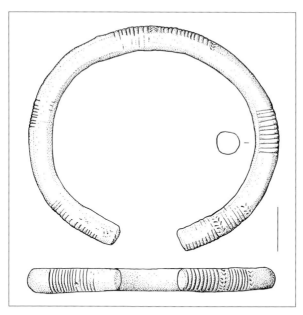

1.1.2.4.

Datierung: späte Bronzezeit, Hallstatt A (Reinecke), 12.–11. Jh. v. Chr.
Verbreitung: Sachsen-Anhalt, Brandenburg.
Relation: [Armring] 1.1.1.2.2.1.1. Massiver Armring mit Querstrichgruppen.
Literatur: von Brunn 1954, 45–46 Taf. 16,9; 19,6; Peschel 1984, 75–76; Saal 1991.

Literatur: Wilbertz 1982, 76 Taf. 35,11; Heynowski 1992, 74–75 Taf. 2,8; Nagler-Zanier 2005, 101–102 Taf. 104; Siepen 2005 132 Taf. 89–90.
Anmerkung: An zwei sich gegenüberliegenden Stellen kann es zu einem teils erheblichen, konischen Abrieb auf der Innenseite kommen.

1.1.2.5. Offener rundstabiger Beinring mit flächiger Querkerbung

Beschreibung: Der massive Bronzering ist rundstabig. Die Dicke beträgt 0,8–1,0 cm. Sein Umriss ist kreisförmig oder leicht oval. Die Enden sind gerade abgeschnitten und stehen dicht zusammen. Die Außenseite ist rundum dicht mit Querrillen versehen.
Synonym: massiver Fußring mit Kerbung; eng gerippter Beinring.
Datierung: Bronzezeit, Bronzezeit C2–D (Reinecke), 14.–13. Jh. v. Chr.; ältere Eisenzeit, Hallstatt C–D1 (Reinecke), 7.–6. Jh. v. Chr.
Verbreitung: Hessen, Bayern, Oberösterreich.

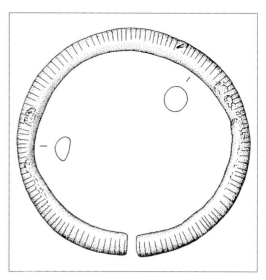

1.1.2.5.

1.1.2.6.1.

1.1.2.6. Offener Beinring mit Dreiecksmuster

Beschreibung: Der Ringquerschnitt ist entweder rautenförmig mit einer kantigen Außenseite und einer verrundeten Innenseite (1.1.2.6.1.) oder dreikantig mit einem stark einziehenden winkelförmigen Profil (1.1.2.6.2.). Der Ring kann sich zu den Enden hin leicht verjüngen. Die Enden sind gerade abgeschnitten. Kennzeichnend ist eine Verzierung der beiden Außenflächen. Dabei tritt besonders ein Dreiecksmuster hervor, das aus einer Mittellinie und darauf zulaufenden sparrenartigen Rillen besteht. Das Dreiecksornament kann im Wechsel mit Querrillengruppen, Leiterbändern oder Fischgrätenmotiven auftreten.

Synonym: Flächenring, Fußring mit Sparrenornament.

Datierung: Bronzezeit, Periode III–IV (Montelius), Bronzezeit D–Hallstatt B (Reinecke); 13.–10. Jh. v. Chr.

Verbreitung: Mecklenburg-Vorpommern, Niedersachsen, Sachsen-Anhalt, Brandenburg.

Relation: [Armring] 1.1.1.2.2.9. Armring mit Dreiecksverzierung.

Literatur: Kupka 1908, 59; Sprockhoff 1937, 49–50; Stephan 1956, 16–19; von Brunn 1968, 175–176; Schubart 1972, 15–20; Laux 2015, 276–278.

1.1.2.6.1. Massiver offener Beinring mit Dreiecksmuster

Beschreibung: Der Ringquerschnitt ist ungleichmäßig rhombisch mit einem dachförmigen Außenprofil und einer stark gewölbten oder ebenfalls dachförmigen Innenseite. Der Umriss ist oval. Die Enden sind gerade abgeschnitten und stehen dicht zusammen. Der Ring kann sich im Bereich der Enden leicht verjüngen, weitet sich dann zu den Abschlüssen aber wieder auf. Ein eingeschnittener Dekor überzieht die Außenseite. Das Hauptmotiv besteht aus einer Gruppe von schraffierten Dreiecken, die spiegelbildlich angeordnet sind und sich als Sanduhrmuster gegenüberstehen. Ein Leiterband kann in diesem Bereich den Mittelgrat des Rings betonen. Die Zonen zwischen den Dreiecksgruppen sind mit Querrieten im Wechsel mit strichgefüllten Querbändern verziert.

Synonym: Fußring mit Sparrenornament, ältere Variante.

Untergeordneter Begriff: Mecklenburger Beinring.

Datierung: ältere Bronzezeit, Periode III (Montelius), 13. Jh. v. Chr.

Verbreitung: Mecklenburg-Vorpommern, Niedersachsen, Sachsen-Anhalt, Brandenburg.

Relation: [Armring] 1.1.1.2.2.9.2. Armring mit dachförmigem Querschnitt und Dreiecksverzierung.

1.1.2.6.2.

Literatur: Kupka 1908, 59; Bohm 1935, 66; Sprockhoff 1937, 49–50; Stephan 1956, 16–19; von Brunn 1968, 175 Liste 34 Karte 14; Schubart 1972, 15–20 Taf. 37 C9; Laux 2015, 276 Taf. 140,1894–141,1899.

1.1.2.6.2. Offener Beinring mit Sparrenmuster und dachförmigem Querschnitt

Beschreibung: Der Ring besitzt ein dreikantiges Profil mit stark einziehender Innenseite, was vielfach zu einem winkelförmigen Querschnitt führt. Der Umriss ist oval. Die Enden sind gerade abgeschnitten. Zwei eingeschnittene Rillen begleiten den Mittelgrat. Sie können durch kurze Querkerben zu einem Leiterband verbunden sein. Charakteristisch ist ein sich mehrfach wiederholendes Dreiecksmuster, dessen Breitseite an den Ringrändern ansetzt. Es besteht aus einer Mittellinie und mit Schrägschraffen gefüllten Seitenflächen. Die Dreiecksmuster nehmen vor allem die Ringmitte ein. An den Enden befinden sich quer und längs schraffierte Felder im Wechsel. Alternativ können sich mit Dreiecken gefüllte und schraffierte Abschnitte mehrfach abwechseln.
Synonym: Fußring mit Sparrenornament, jüngere Variante.

Untergeordneter Begriff: Mecklenburger Beinring.
Datierung: Bronzezeit, Periode III–IV (Montelius), Hallstatt B1 (Reinecke), 13.–10. Jh. v. Chr.
Verbreitung: Mecklenburg-Vorpommern, Niedersachsen, Sachsen-Anhalt, Brandenburg.
Literatur: Sprockhoff 1937, 50 Abb. 12,1; 21,2 Karte 26; Stephan 1956, 17–19; von Brunn 1968, 175–176 Liste 35 Karte 14; Laux 2015, 277–278 Taf. 141,1901–142,1910.
(siehe Farbtafel Seite 31)

1.1.2.7. Offener Beinring mit schräg verlaufendem Leiterbandmuster

Beschreibung: Der massive rundstabige Bronzering weist gerade abgeschnittene Enden auf. Sie sind leicht verjüngt oder gestaucht. Die Oberfläche ist mit einem feinen Linienmuster überzogen. Der zentrale Dekor in Ringmitte besteht aus schmalen schräg verlaufenden Rillenbündeln, die durch kurze Schrägstrichreihen zu einem Leiterbandmotiv verbunden sind. Querrillengruppen, Fischgrätenmuster oder Winkelbänder können die Zierzone begrenzen und Streifen an den Ringenden bilden.
Datierung: späte Bronzezeit, Bronzezeit D–Hallstatt A (Reinecke), 13.–11. Jh. v. Chr.

1.1.2.7.

Verbreitung: Bayern, Hessen, Schweiz, Ostfrankreich.

Relation: [Armring] 1.1.1.2.2.6.2. Armring mit schrägem Leiterband; 1.1.1.2.2.6.3. Armring Typ Haitz; [Halsring] 1.1.2.1. Halsring mit schrägem Leiterbandmuster.

Literatur: von Brunn 1968, 100; Richter 1970, 98–101; Wilbertz 1982, 75 Taf. 35,10; Pászthory 1985, 98–99 Taf. 37,447–449.

1.1.2.8. Flächig verzierter Beinring

Beschreibung: Der Ring ist überwiegend massiv und besitzt einen runden, einen C- oder einen D-förmigen Querschnitt. Die Enden sind gerade und können sich leicht verjüngen oder gestaucht sein. Die Ringoberfläche ist mit Linienmustern überzogen, die eingeschnitten oder punziert sind. In der Regel trennen Querrillenbündel einzelne Felder, die eigene Dekore aufweisen. Häufige Motive sind Linienbündel, die quer verlaufen oder schräg zueinander stehen und verschachtelt sind oder Flechtbänder bilden. Quer oder längs stehende Bögen bilden ebenso eine weitere Motivgruppe wie netzartige Dekore aus Kreisen und Linienbündeln. Als Trenn- und Randmuster erscheinen Leiterbänder, Fischgräten und Strichelbänder.

Datierung: Bronzezeit, Periode III (Montelius), Bronzezeit D–Hallstatt B1 (Reinecke), 13.–10. Jh. v. Chr.

Verbreitung: Deutschland, Ostfrankreich, Schweiz, Österreich, Tschechien.

Relation: [Armring] 1.1.1.2.2.10. Offener Armring mit flächigen Strichmustern.

Literatur: Kimmig/Schiek 1957, 58–62; Torbrügge 1959, 79; Pászthory 1985, 85–86; 146–149; 152–157; Laux 2015, 237–270.

1.1.2.8.1.

1.1.2.8.1. Offener Beinring mit flächiger Strichverzierung

Beschreibung: Der kräftige rundstabige Ring verjüngt sich leicht und kontinuierlich. Die Enden sind gerade abgeschnitten und stehen weit auseinander. Der Umriss ist oval. Der mittlere Ringbereich ist dicht mit einem Rillendekor überzogen. Hauptelemente sind schräg verlaufende Linienbündel oder durch Randbegrenzungen abgetrennte, schräg schraffierte Felder. Die Linienbündel sind gegeneinandergestellt, können ein Flechtband bilden oder durch schmale Querrillenbänder gegliedert werden. Vielfach sind zusätzlich Leiterbänder eingebunden. An den Ringenden befinden sich Querrillenbündel. Die Zone bis zum mustergefüllten Mittelfeld bleibt frei oder wird von einem Feld mit Fischgrätenmuster eingenommen.

Datierung: späte Bronzezeit, Bronzezeit D–Hallstatt A1 (Reinecke), 13.–12. Jh. v. Chr.

Verbreitung: Bayern, Schweiz.

Literatur: Torbrügge 1959, 79 Taf. 23,1; 28,5; 29,18; 67,14; Hundt 1964, Taf. 91,3; Pászthory 1985, 85–86 Taf. 32,380–33,389.

1.1.2.8.2. Lüneburger Beinring

Beschreibung: Der ovale offene Ring weist einen gleichmäßig starken Ringstab und gerade Enden auf, die dicht zusammenstehen. Der Querschnitt kann C- oder D-förmig sein. Vielfach kommen dachförmige Profile mit deutlichem Mittelgrat vor, selten ist ein ovaler Querschnitt. Breite Querstrichzonen teilen die Außenseite in drei oder vier Zierfelder auf. Dabei kann die Länge der Querstrichzonen fast an die Maße des Hauptmusters heranreichen. Zwischen den Linienbündeln können sich kurze Längs- oder Schrägkerbreihen befinden, die zu Leiterbändern oder Fischgrätenmustern angeordnet sind. Die Hauptmuster des Rings bestehen aus großen Spitzovalen, die die ganze Länge der Zierfelder einnehmen. Die Spitzovale werden auf beiden Seiten von ein, zwei oder drei Bögen begrenzt. Die Innenfläche ist frei. Die Fläche zwischen den Konturlinien und den Ringrändern ist mit Quer- oder Schrägkerben, Leiterbändern oder Fischgrätenmustern gefüllt.

Datierung: ältere Bronzezeit, Periode III (Montelius), 13.–11. Jh. v. Chr.

Verbreitung: Niedersachsen.

Relation: [Armring] 1.1.1.2.2.10.4. Uelzener Armring.

Literatur: Sprockhoff 1937, 57; 104 Karte 34; von Brunn 1968, 126; 175; Laux 1971, 64; Laux 2015,

1.1.2.8.2.

1.1.2.8.3.

237–270 Taf. 98,1450–136,1828; Laux 2017, 39
Taf. 36,3–7; Laux 2021, 29.
(siehe Farbtafel Seite 31)

1.1.2.8.3. Reichverzierter Beinring mit Endstollen

Beschreibung: Der ovale Umriss weist eine weite
Öffnung auf. Der Ringquerschnitt ist oval oder ver-
rundet D-förmig. Die Trageweise in Ringsätzen
kann auf Ober- und Unterseite zu Abschlifffacet-
ten geführt haben. Die Ringenden sind gestaucht
oder stollenartig verdickt. Die Ringaußenseite ist
mit einem flächig angeordneten Linienmuster
verziert. Ein häufiger Dekor besteht aus einer Ein-
teilung durch breite Querbänder in vier Felder. Bei
den Querbändern wechseln Linienbündel und
Fischgrätenmuster. Die beiden mittleren Felder
zeigen girlandenartig gegeneinandergestellte
Bögen, die ein Sanduhrmotiv freilassen. Quer an-
geordnete Bogenmotive nehmen die beiden end-
ständigen Felder ein. Bei einem anderen Dekor
sind alle vier Felder mit quer stehenden breiten
Bögen versehen, zwischen denen schmale Fisch-
grätenbänder stehen können. Strichelbänder be-
gleiten die Konturen der einzelnen Motive.
Datierung: späte Bronzezeit, Hallstatt A2–B1
(Reinecke), 12.–10. Jh. v. Chr.
Verbreitung: Schweiz, Süddeutschland, Ober-
österreich.

Relation: 3.2.3. Großer reichverzierter geschlosse-
ner Hohlring; [Armring] 1.1.1.2.2.4.2. Armring mit
gekreuzten Strichelbändern; 1.1.1.2.2.10.2. Reich-
verzierter Armring mit Endstollen.
Literatur: Kimmig/Schiek 1957, 58–62 Taf. 17,3–9;
18,1–12; Pászthory 1985, 146–149 Taf. 64,799–
65,817.

1.1.2.8.4. Schwerer reichverzierter Beinring

Beschreibung: Der rundstabige Ring weist eine
größte Dicke in der Mitte auf und verjüngt sich
kontinuierlich zu den Enden hin. Die Enden sind
gerade abgeschnitten und stehen dicht zusam-
men. Der Ringumriss ist oval. Die Oberfläche ist
rundum mit einer feinen eingeschnittenen Verzie-
rung überzogen. Hauptelemente sind dabei breite
Felder aus Querrillen. Sie können an beiden Seiten
von einer Reihe aus kurzen Längs- oder Schrägstri-
chen eingefasst sein. Die Zwischenfelder sind mit
unterschiedlichen Motiven gefüllt, wobei insbe-
sondere quer oder längs verlaufende Fischgräten-
reihen, gegenständige Schrägstrichbündel oder
Bänder aus kurzen Kerbstrichen auftreten.
Datierung: späte Bronzezeit, Hallstatt B1
(Reinecke), 11.–10. Jh. v. Chr.
Verbreitung: Sachsen, Tschechien.
Literatur: von Brunn 1968, 181 Taf. 44,5.

1.1.2.8.5. Beinring Typ Cortaillod

Beschreibung: Der Ring besitzt einen flachen,
kreissegment- oder linsenförmigen Querschnitt
bei einer gleichbleibenden Dicke um 1,6 × 0,8–
2,7 × 0,1 cm. Der Umriss ist kreisförmig oder oval
mit einer weiten Öffnung. Die Enden sind außen
leicht verdickt und gerade. Auf der Außenseite ist
eine flächige Verzierung aufgebracht. Sie besteht
in der Regel aus drei oder vier etwa gleich großen
Zierfeldern, die durch breite Querbänder aus Li-
niengruppen im Wechsel mit Fischgrätenreihen
oder Leiterbändern eingefasst werden. Im Zent-
rum jedes Zierfelds steht ein Kreis aus mehreren
konzentrischen Linien, selten sind es zwei oder
drei nebeneinander angeordnete Kreise. An den
Rändern bilden konzentrische Halbkreise einen
Rahmen, wobei sie häufig zu einer Längsreihe in

1.1.2.8.4.

der Mitte und versetzt angeordneten Motiven am oberen und unteren Rand angeordnet sind. Als Zusatzmotiv können die Kreise und Halbkreise netzartig durch kurze Strichbündel verbunden werden. Eine etwas abweichende Ausprägung zeigen solche Ringe, bei denen beiderseits der Enden Leiterbänder bogen- und winkelförmig angeordnet sind (Variante Sursee).

Untergeordneter Begriff: Variante Sursee.

Datierung: späte Bronzezeit, Hallstatt B1 (Reinecke), 11.–10. Jh. v. Chr.

Verbreitung: Westschweiz, Ostfrankreich.

Relation: 1.2.4.2. Beinring mit Netzmuster; 1.2.4.3. Beinring Typ Boiron.

Literatur: Pászthory 1985, 152–157 Taf. 68,840–75,900.

Anmerkung: Die Ringe bilden Sätze, bei denen sich die Bogenmotive an den Ringkanten und gegebenenfalls die quer verlaufenden Leiterbänder ringübergreifend zu Mustern zusammensetzen.

1.1.2.8.5.

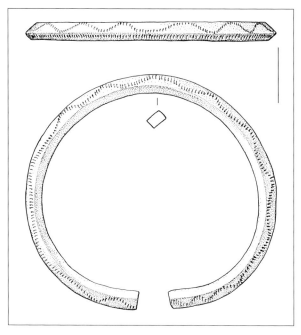

1.1.2.9.

1.1.2.9. Beinring Typ Gleichberg

Beschreibung: Ein Vierkantprofil mit einem leicht abweichenden Längen-Breiten-Verhältnis bildet übereck gestellt den Ringstab. Die Enden sind gerade abgeschnitten. Die beiden nach außen weisenden Flächen tragen einen Zierdekor in Punkt- oder Stricheltechnik, wobei die beiden Muster in der Regel voneinander abweichen. Häufig zeigt die schmale Fläche eine gerade Linie, während die breite Fläche ein Wellenmuster oder eine Winkelreihe aufweist. Eine Alternative bilden Winkelmuster auf beiden Flächen, wobei der Dekor auf der breiten Seite mehrzeilig ist.

Datierung: späte Bronzezeit, Hallstatt B3 (Reinecke), 9.–8. Jh. v. Chr.

Verbreitung: Thüringen, Hessen.

Literatur: Neumann 1954, 31; 33 Abb. 41; Feustel 1958, 91 Taf. 37,7; Richter 1970, 164–165 Taf. 57,1029–1032; Wilbertz 1982, 75.

1.1.2.10. Hohlbeinring mit eingeschnittener oder punzierter Verzierung

Beschreibung: Der Ring weist einen breiten C-förmigen Querschnitt auf. Die Wandung ist blechartig dünn. Die Ringdicke nimmt zu den Enden hin leicht ab. Die Enden sind gerade und stehen dicht zusammen oder können sich leicht überlappen. Die Außenfläche ist mit einem eingeschnittenen Linienmuster bedeckt, das um Punzreihen ergänzt sein kann.

Datierung: späte Bronzezeit, Hallstatt A1 (Reinecke), 13.–12. Jh. v. Chr.; ältere Eisenzeit, Hallstatt C–D1 (Reinecke), 8.–6. Jh. v. Chr.

Verbreitung: Mittel- und Westdeutschland.

Literatur: von Brunn 1968, 176–177; Schumacher 1972, 39; Saal 1991; Sehnert-Seibel 1993, 43.

1.1.2.10.1. Fußring aus Blech

Beschreibung: Der Ring besteht aus blechartig dünnem Material. Die Wandung ist gewölbt oder besitzt einen Mittelknick. Die Enden sind gerade abgeschnitten. Die Verzierung besteht aus schräg

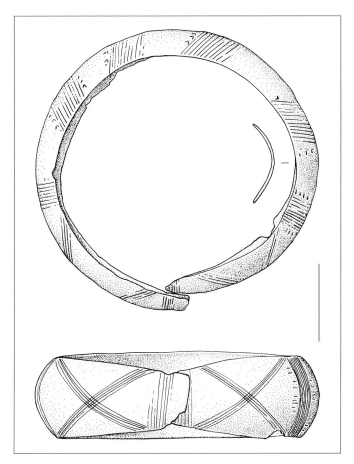

1.1.2.10.1.

verlaufenden Strichbündeln, die beiderseits von einem Fischgrätenmuster eingefasst sind. An den Enden befinden sich Zonen aus Querstrichen, gelegentlich sind sie um Kreuzmuster erweitert.
Datierung: späte Bronzezeit, Hallstatt A1 (Reinecke), 13.–12. Jh. v. Chr.
Verbreitung: Sachsen-Anhalt.
Literatur: Sprockhoff 1937, 49 Taf. 17,2; von Brunn 1968, 176–177 Taf. 16,4–5; 95,3–12; 139,2–4; 140,3–6 Liste 36 Karte 14; Saal 1991.

1.1.2.10.2. Hohlbeinring mit eingeschnittener Verzierung

Beschreibung: Der Ring besitzt einen C-förmigen Querschnitt mit geringer Wandungsstärke. Er ist in Ringmitte mit 3,0–4,0 cm am dicksten und nimmt zu den Enden hin in der Dicke leicht ab. Die Enden sind gerade. Die Außenfläche des Rings besitzt eine eingeschnittene Verzierung. Gegenüber der Öffnung und an beiden Seiten sitzen breite Zierfelder, die mit mehrlinigen Winkelbändern, schraffierten Rauten oder gegeneinandergestellten Dreiecken gefüllt sind. Im Bereich zwischen diesen Zierfeldern erscheinen mehrere Gruppen von Querrillen. An den Enden können zusätzlich Flechtbänder oder Sparrenmuster auftreten.
Datierung: ältere Eisenzeit, Hallstatt C–D1 (Reinecke), 8.–6. Jh. v. Chr.
Verbreitung: Rheinland-Pfalz, Hessen.
Literatur: Schumacher 1972, 39 Taf. 16 C4; Sehnert-Seibel 1993, 43 Taf. 32B.

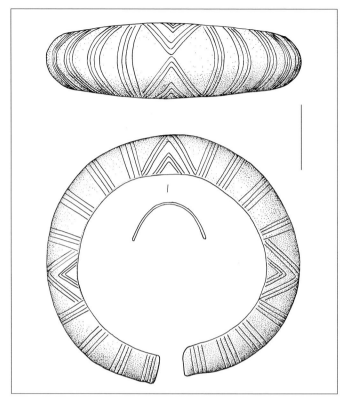

1.1.2.10.2.

1.1.2.11. Offener Schaukelbeinring mit eingeschnittener oder punzierter Verzierung

Beschreibung: Der Umriss des Rings ist oval. Die gerade abgeschnittenen Enden kommen in der Mitte einer Längsseite zusammen, berühren sich aber in der Regel nicht. Die Schmalseiten sind aufgebogen. Der Querschnitt ist oval bis verrundet dreieckig. Die Dicke liegt bei 0,5–1,0 cm; in Österreich können Ringe bis 2,4 cm Dicke vorkommen. Eine in den Ringstab eingeschnittene Verzierung ist gleichmäßig über die Außenseite verteilt. Die Muster sind variantenreich. Häufig bilden Querrillengruppen, Winkelgruppen, Leiterbänder oder Schrägrillen eine rhythmische Aufteilung, die durch einzeln gesetzte Kreisaugen akzentuiert sein kann. An einigen Stücken sind nur die Enden durch wenige Querrillen abgesetzt. Bei anderen Exemplaren ist der ganze Ringstab gleichmäßig gerillt, oder Querrillengruppen wechseln mit glatten Abschnitten. Beim Typ Wörgl/Variante Etting ist die Ringaußenseite durch kräftige Querrillen in schmale Streifen unterteilt, die abwechselnd mit Schrägstrichen oder Kreisaugen gefüllt sind oder frei bleiben. Einen Sonderfall bilden die flächig mit Winkelmustern, Leiterbändern, kreuzschraffierten Streifen und Kreisaugen reichverzierten Schaukelbeinringe Typ Koblach, deren Umriss viereckig ist. Bei einem Stück aus der Schweiz sind tief eingeschnittene Zierlinien mit Eisendraht ausgelegt. Die Schaukelbeinringe mit eingeschnittener Verzierung bestehen in den meisten Fällen aus Bronze. Eiserne Exemplare treten nur vereinzelt auf.

Untergeordneter Begriff: Schaukelfußring mit rundem Querschnitt und Strichgruppen; Schaukelfußring mit rundem Querschnitt und Strichmuster; Schaukelfußring mit dreieckigem Querschnitt; Variante Etting; Typ Koblach; Typ Wörgl.

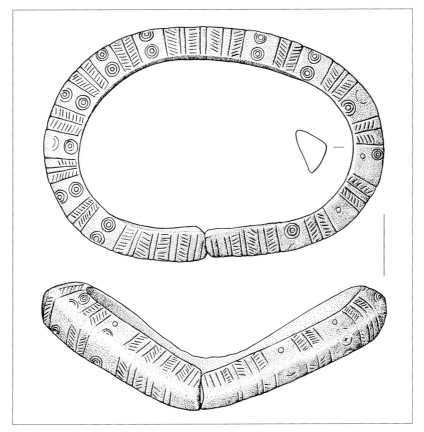

1.1.2.11.

Datierung: späte Bronzezeit bis ältere Eisenzeit, Hallstatt B3–C (Reinecke), 9.–7. Jh. v. Chr.

Verbreitung: Rheinland-Pfalz, Baden-Württemberg, Bayern, Schweizer Mittelland, Vorarlberg, Tirol.

Relation: 3.5.2. Geschlossener Schaukelbeinring mit eingeschnittener Verzierung.

Literatur: Drack 1970, 23 Abb. 3; Zürn 1987, 145 Taf. 274 B; Sehnert-Seibel 1993, 43–44 Taf. 40,16–17; Parzinger u. a. 1995, 43–45 Abb. 16 (Verbreitung); Nagler-Zanier 2005, 89–91; 93–94 Taf. 85–86; 89–90; Siepen 2005, 128–132 Taf. 86–88.

1.1.2.11.1. Schaukelbeinring Typ Mitterkirchen

Beschreibung: Der Ring ist bandförmig mit einem flach dreieckigen oder D-förmigen Querschnitt und einer Dicke um 0,9–1,1 × 0,2–0,4 cm. Die beiden Seiten sind aufgebogen. Die Enden sind schräg abgeschnitten und stoßen der Schaukelbiegung entsprechend glatt aufeinander. Die Außenseite weist in Abständen Querstreifen auf, die seitlich mit drei oder vier Querrillen begrenzt sind und als flächige Füllung ein Flechtband aus schraffierten dreieckigen Feldern zeigen. Mittig zwischen den Querstreifen sitzt ein einzelnes Kreisauge.

Synonym: Schaukelbeinring Variante Hallstatt.

Datierung: ältere Eisenzeit, Hallstatt C (Reinecke), 8.–7. Jh. v. Chr.

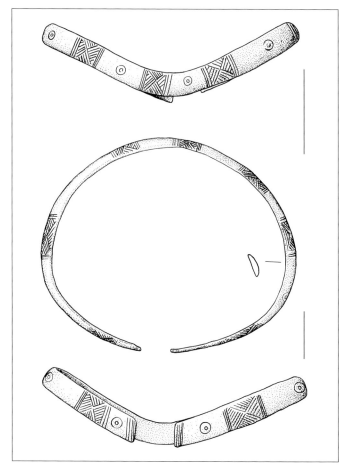

1.1.2.11.1.

Verbreitung: Oberösterreich, Salzburg.
Literatur: Parzinger u. a. 1995, 43–44 Abb. 16
(Verbreitung); Siepen 2005, 128–130 Taf. 81–85;
Schumann u. a. 2019, 216.

1.1.2.11.2. Schaukelbeinring mit bandförmigem Querschnitt und Strichgruppen

Beschreibung: Der Ring besitzt einen ovalen Um-
riss und einen schmal rechteckigen oder flach
C-förmigen Querschnitt. Die Schmalseiten sind
leicht angehoben. Die Enden befinden sich in
der Mitte einer Längsseite, sind gerade oder dem
Ringknick entsprechend schräg abgeschnitten

und stehen eng zusammen. Die Ringaußenseite
ist in gleichmäßigen Abständen mit breiten Rillen-
gruppen verziert. Bei einigen Ringen verlaufen die
Rillen quer zum Ringstab. Andere Stücke zeigen
schräg gestellte Linien, wobei alle Ziergruppen
eines Rings die gleiche Ausrichtung besitzen.
Datierung: ältere Eisenzeit, Hallstatt C–D1
(Reinecke), 8.–6. Jh. v. Chr.
Verbreitung: Bayern.
Literatur: Nagler-Zanier 2005, 95; 97 Taf. 90–91.
Anmerkung: Die Beinringe werden in Sätzen
getragen. Dabei korrespondieren bei den schräg
schraffierten Ringen die Position der Rillengrup-
pen und deren Ausrichtung so, dass ringübergrei-
fend ein Zickzackmuster entsteht.

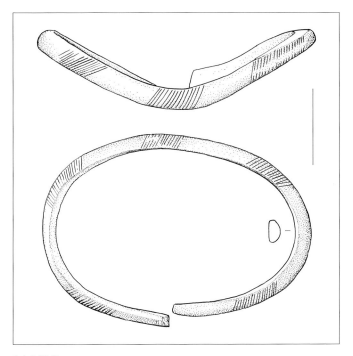

1.1.2.11.2.

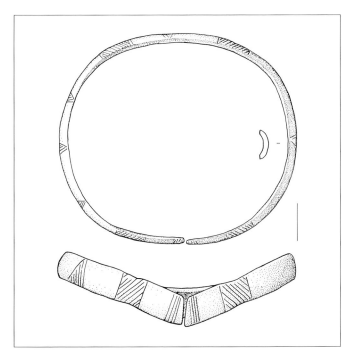

1.1.2.11.3.

1.1.2.11.3. Schaukelbeinring mit bandförmigem Querschnitt und schräg schraffierten Dreiecken

Beschreibung: Der leicht U-förmig gebogene Beinring hat einen ovalen Umriss und einen schmal rechteckigen oder flach C-förmigen Querschnitt bei einer Dicke von 1,0–1,4 cm. Die Enden sind gerade oder dem Ringknick entsprechend schräg abgeschnitten und berühren sich häufig. Die Ringaußenseite ist in Abständen mit eingeschnittenen Motiven verziert. Es treten strichgefüllte Dreiecke im Wechsel mit quer oder schräg schraffierten rechteckigen Feldern auf, die bei einigen Ringen mit Linien eingefasst sind, bei anderen nicht.

Synonym: Schaukelbeinring Variante Beilngries.
Datierung: ältere Eisenzeit, Hallstatt C–D1 (Reinecke), 8.–6. Jh. v. Chr.
Verbreitung: Bayern.
Literatur: Parzinger u. a. 1995, 43–44; Nagler-Zanier 2005, 95–98 Taf. 92–97.

1.1.2.11.4. Bandförmiger Bronzering mit umlaufenden Kreismustern

Beschreibung: Der bandförmige Bronzering zeigt über die Öffnung hinweg einen mehr oder weniger stark ausgeprägten Knick. Die Ringenden sind dieser Biegung entsprechend schräg abgeschnitten und stehen dicht zusammen. Die Außenseite wird von einer dichten Folge großer, tief eingedrehter Kreisaugen eingenommen. Davon können die Ringenden mit Zierfeldern abweichen, die eine Kreuzschraffur aufweisen oder bei denen kleinere Kreisaugen in mehreren Reihen angeordnet sind.

Synonym: Vallesano Typ I.
Datierung: Eisenzeit, Hallstatt D3–Latène B (Reinecke), 5.–4. Jh. v. Chr.
Verbreitung: Südschweiz.
Literatur: Peyer 1980, 60 Abb. 2,1; 8; Tori 2019, 191–194 Abb. 10.16.

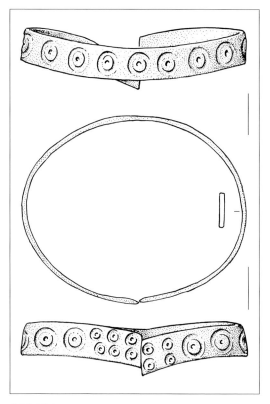

1.1.2.11.4.

1.1.3. Offener Beinring mit plastischer Verzierung

Beschreibung: Als plastische Verzierung kommen vor allem Querrippen in verschiedenen Anordnungen (1.1.3.1.), Längsrippen (1.1.3.2.) und perlenartig aneinandergereihte Knoten (1.1.3.3.) vor. Drei oder vier gleichmäßig über den Ring verteilte Verdickungen (1.1.3.4.) und die Torsion des Ringstabs sind weitere Verzierungsmöglichkeiten. Der Ring ist überwiegend massiv. Hohlringe sind selten. Als Herstellungsmaterial dient Bronze. Vereinzelt gibt es Stützkonstruktionen aus Eisen.

Datierung: Bronzezeit, Periode III–IV (Montelius), 13.–10. Jh. v. Chr.; späte Bronzezeit bis jüngere Eisenzeit, Hallstatt B3–Latène C (Reinecke), 9.–3. Jh. v. Chr.
Verbreitung: Südschweden, Dänemark, Deutschland, Westpolen, Tschechien, Slowenien, Österreich, Schweiz, Ostfrankreich, Niederlande.

Literatur: Richter 1970, 155–160; Schumacher 1972, 31–32; Pászthory 1985, 168–176; Parzinger u. a. 1995, 45; Nagler-Zanier 2005, 91–93; 100–101; Siepen 2005, 131; 136–139.

1.1.3.1. Offener Beinring mit Querrippen

Beschreibung: Die profilierte Oberfläche ist im Wachsmodel vorgeformt. Der Dekor mit Querrippen erfolgt mit dem Guss. Die unterschiedlich stark ausgeprägten Querrippen nehmen die gesamte Außenfläche ein, wobei je nach Ringform unterschiedliche Abfolgen von leichten und kräftigen Rippen auftreten. Die Ringinnenseite ist glatt. Der Ring ist massiv oder hohl über einen Tonkern gegossen.

Datierung: späte Bronzezeit bis ältere Eisenzeit, Hallstatt B3–D3 (Reinecke), 9.–5. Jh. v. Chr.

Verbreitung: Deutschland, Ostfrankreich, Schweiz, Österreich.

Literatur: Richter 1970, 155–160; Schumacher 1972, 31–32; Pászthory 1985, 168–176; Nagler-Zanier 2005 100–101; Siepen 2005, 136–139.

1.1.3.1.1. Beinring Typ Dürrnberg

Beschreibung: Der rundstabige Beinring besitzt einen kreisförmigen Umriss und eine Dicke von 0,8–1,6 cm. Die Enden sind gerade abgeschnitten und berühren sich häufig. Die Ringaußenseite weist kräftige Querriefen in dichter Abfolge auf, die dem Ring eine gleichmäßige flache Rippung geben.

Datierung: ältere Eisenzeit, Hallstatt D2–3 (Reinecke), 6.–5. Jh. v. Chr.

Verbreitung: Salzburg, Oberösterreich.

Relation: 3.3.5. Beinring Typ Berndorf.

Literatur: Pauli 1978, Taf. 225,16–24; 226,8–17; Siepen 2005, 137–139 Taf. 96–104.

1.1.3.1.2. Beinring Typ Homburg

Beschreibung: Der Ringstab hat einen runden oder herzförmigen Querschnitt bei einer Dicke von 0,6–1,2 cm. Der Umriss ist oval. Die Enden sind gerade abgeschnitten. Sie sind häufig leicht gestaucht oder können pfötchenartig auf der Außenseite verdickt sein. Kennzeichnend ist eine

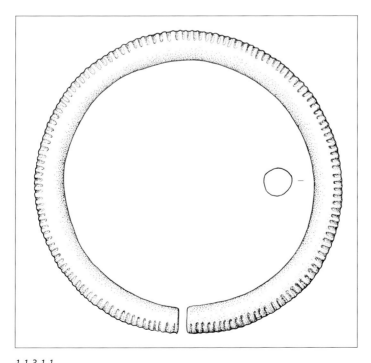

1.1.3.1.1.

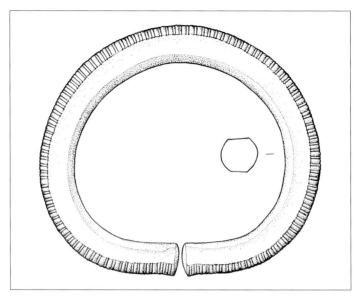

1.1.3.1.2.

schwache Profilierung der Außenseite, die aus einer dichten Folge flacher schmaler und etwas breiterer Rippen besteht. Durch die Trageweise in Ringsätzen zeigen Ober- und/oder Unterseite häufig kräftige Abriebfacetten.

Datierung: späte Bronzezeit, Hallstatt B3 (Reinecke), 9.–8. Jh. v. Chr.

Verbreitung: Hessen, Rheinland-Pfalz, Baden-Württemberg, Schweiz, Ostfrankreich.

Relation: [Armring] 1.1.1.3.2.2. Armring Typ Homburg.

Literatur: Richter 1970, 155–159 Taf. 51–53; Pászthory 1985, 173–176 Taf. 92–93.

1.1.3.1.3. Beinring Typ Balingen

Beschreibung: Der gleichbleibend starke Ringstab besitzt einen kreisrunden oder verrundet D-förmigen Querschnitt von 0,6–1,1 cm und einen ovalen Umriss. Die Enden sind gerade abgeschnitten. Kennzeichnend ist eine gleichmäßige Musterabfolge auf der Ringaußenseite. Sie besteht aus sich abwechselnden etwa gleich breiten Feldern, von denen eines eine dichte Abfolge von flachen schmalen und etwas breiteren Rippen aufweist, das andere mit Querrillen bedeckt ist. Abschliff-

facetten auf Ober- und/oder Unterseite verraten eine Trageweise in Ringsätzen. Einige Stücke stellen mit einer leichten Wölbung der Ringebene eine Verbindung zu den Schaukelringen her.

Datierung: späte Bronzezeit, Hallstatt B3 (Reinecke), 9.–8. Jh. v. Chr.

Verbreitung: Hessen, Rheinland-Pfalz, Saarland, Baden-Württemberg, Schweiz, Ostfrankreich.

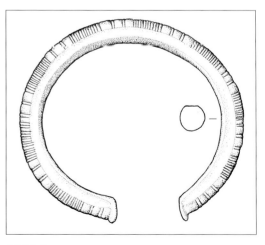

1.1.3.1.3.

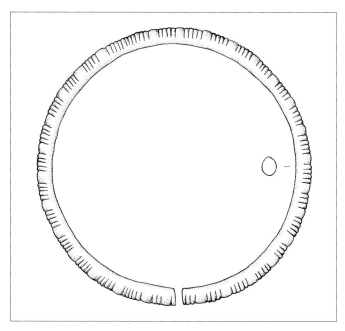

1.1.3.1.4.

Relation: [Armring] 1.1.1.3.2.3. Armring Typ Balingen.
Literatur: Richter 1970, 159–160 Taf. 54; Pászthory 1985, 168–173 Taf. 89,1081–1086.

1.1.3.1.4. Dünner Beinring mit Buckel-Rippen-Gruppen

Beschreibung: Der dünne Ring besitzt eine Dicke von 0,5–0,8 cm und einen kreisförmigen Umriss. Die gesamte Außenseite ist gleichmäßig mit einem Wechsel von Gruppen schmaler Rippen und etwas breiteren Buckeln verziert. Der Dekor wurde vor dem Guss in das Wachsmodel eingeschnitten und kann bei Anzahl und Breite der Rippung leichte Unterschiede aufweisen.
Datierung: ältere Eisenzeit, Hallstatt D1–3 (Reinecke), 7.–5. Jh. v. Chr.
Verbreitung: Baden-Württemberg, Bayern, Oberösterreich.
Relation: 3.2.2. Dünner geschlossener Beinring mit Strichgruppenverzierung; [Armring] 1.1.1.2.7.3. Astragalierter Armring.

Literatur: Hoppe 1986, 51 Taf. 64–65; Zürn 1987, Taf. 476 A1–2; Nagler-Zanier 2005 100–101 Taf. 100–104; Siepen 2005, 136.

1.1.3.1.5. Beinring Typ St. Georgen

Beschreibung: Charakteristisch für den massiven Bronzering ist eine gleichmäßige Profilierung der Außenseite aus je einem kräftigen Wulst und einer schmalen Rippe in dichter Folge. Der Ringquerschnitt ist kreisförmig oder oval bei einer Dicke von 1,0–1,2 cm. Die Enden sind gerade abgeschnitten, teilen einen Wulst in der Mitte und stehen dicht zusammen.
Datierung: ältere Eisenzeit, Hallstatt D3 (Reinecke), 5. Jh. v. Chr.
Verbreitung: Oberösterreich, Salzburg, Slowenien.
Literatur: Siepen 2005, 137 Taf. 95–96.

1.1.3.1.6. Rippenverzierter Hohlbeinring

Beschreibung: Der Umriss ist stets kreisförmig. Die gerade abgeschnittenen Enden stehen dicht

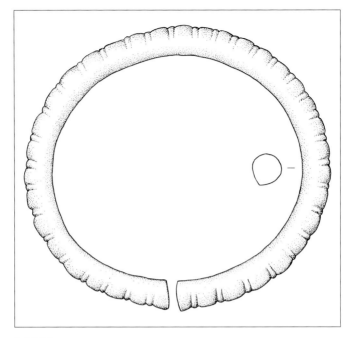

1.1.3.1.5.

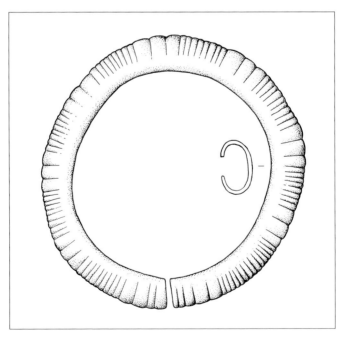

1.1.3.1.6.

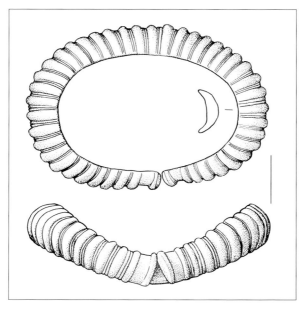

1.1.3.1.7.

zusammen. Der Ring ist hohl im Gussverfahren hergestellt. Sein Querschnitt ist C-förmig mit einer gerundeten Außenseite und kurzen einziehenden Partien auf der Innenseite, die einen breiten Schlitz freilassen. Verschiedentlich befindet sich eine leichte Kante am Umbruch. Die Ringaußenseite weist eine rhythmische Verzierung aus Querrippen auf. Bei einigen Stücken handelt es sich um einzelne Rippen in größeren Abständen. Andere Ringe zeigen eng gerippte Abschnitte im Wechsel mit wenigen breiteren Wülsten. Ein seltener Dekor sind zusätzlich eingeschobene, leicht erhabene Felder, die strichgefüllte Dreiecke oder eine Kreuzschraffur tragen.

Synonym: Koberstadter Ring.
Datierung: ältere Eisenzeit, Hallstatt C (Reinecke), 8.–7. Jh. v. Chr.
Verbreitung: Hessen.
Relation: [Armring] 1.1.3.7.2.5. Offener rippenverzierter Hohlring.
Literatur: Schumacher 1972, 31–32 Taf. 12 C 3; Willms 2021, 55–56 Abb. 28.

1.1.3.1.7. Schaukelbeinring mit plastischer Verzierung

Beschreibung: Der Beinring besitzt einen ovalen Umriss. Der Querschnitt ist oval oder verrundet dreieckig, gelegentlich auch C-förmig. Die Dicke liegt bei 1,4–2,6 cm. Die Enden sind gerade abgeschnitten und stehen dicht zusammen. Die Schmalseiten sind aufgebogen. Die Ringoberfläche ist durch Querrippen oder Wülste profiliert. Dabei kann der gesamte Ringstab gleichmäßig durch einen Wechsel von Wülsten und jeweils zwei schmalen Rippen gegliedert sein. Bei diesen Stücken sitzt eine kräftige Leiste an den Ringenden, die mit Kerbgruppen verziert sein kann. Eine andere Ausprägung weist über den gesamten Ring hinweg einen Wechsel von Gruppen schmaler Rippen mit glatten Abschnitten auf.

Untergeordneter Begriff: grob geperlter Schaukelbeinring; Schaukelfußring mit Buckel-Rippen-Gruppen; Schaukelfußring mit breiter Rippe und Zwischenrippen; Schaukelbeinring Variante Schlüsselhof.
Datierung: späte Bronzezeit bis ältere Eisenzeit, Hallstatt B3–D1 (Reinecke), 9.–7. Jh. v. Chr.

Verbreitung: Baden-Württemberg, Bayern, Tirol, Steiermark.
Relation: 3.3.8. Geschlossener Schaukelbeinring mit Rippenverzierung.
Literatur: Zürn 1987, Taf. 20,1; 345 B; Parzinger u. a. 1995, 45 Abb. 16 (Verbreitung); Nagler-Zanier 2005, 91–93 Taf. 86–89; Siepen 2005, 131 Taf. 86.

1.1.3.2. Offener Beinring mit Längsrippen

Beschreibung: Der Ring ist durch kräftige Längsrippen charakterisiert, die mit dem Guss entstanden sind. Häufig ist die Mittelrippe deutlich kräftiger ausgeprägt als die randlichen Rippen. Die plastische Verzierung dominiert den Ring. Gelegentlich treten zusätzlich längs verlaufende Punzreihen auf. Die Enden sind in der Regel durch eine Querleiste betont. Der Ring besteht aus Bronze.
Datierung: ältere Bronzezeit, Periode III (Montelius), 13.–12. Jh. v. Chr.; späte Bronzezeit, Hallstatt B3 (Reinecke), 9.–8. Jh. v. Chr.
Verbreitung: Südschweden, Dänemark, Deutschland, Frankreich, Schweiz.
Literatur: Kersten o. J., 48–49; Kolling 1968, 58–59; Jockenhövel 1981, 140–142.

1.1.3.2.1. Schmaler längs gerippter Beinring

Beschreibung: Der schmale Ring besitzt einen D-förmigen Querschnitt. Die Ringbreite ist in der Mitte am größten und nimmt zu den Enden hin gleichmäßig ab. Die Abschlüsse weisen schmale stollenförmige Verdickungen auf. Die Ringaußenseite ist durch Längsrippen gegliedert. Dabei ist die Mittelrippe am breitesten und stärksten. Sie wird beiderseits von schmalen Rippen eingefasst. Die Rippen können feine Querkerben oder gegenübergestellte Dreieckspunzen zeigen. Feine Liniengruppen finden sich an den Enden.
Datierung: ältere Bronzezeit, Periode III (Montelius), 13.–12. Jh. v. Chr.
Verbreitung: Südschweden, Dänemark, Schleswig-Holstein.
Relation: [Armring] 1.1.3.7.3.4.1. Schmales Armband mit schwach eingezogenen Enden.

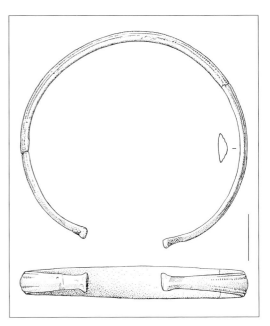

1.1.3.2.1.

Literatur: Kersten o. J., 48–49 Abb. 4; Aner/ Kersten 1991, Taf. 51.

1.1.3.2.2. Beinring Typ Wallerfangen

Beschreibung: Der Blechring wird durch einen stark aufgewölbten Längswulst gekennzeichnet, an den sich flache Seitenpartien anschließen. Die Ränder sind leistenartig verdickt. Insgesamt entsteht dadurch ein omegaförmiger Querschnitt. Der Längswulst schließt an den Enden gerundet ab. Das Blech ist gerade abgeschnitten und kann einige Querrippen an den Enden aufweisen.
Datierung: späte Bronzezeit, Hallstatt B3 (Reinecke), 9.–8. Jh. v. Chr.
Verbreitung: Sachsen-Anhalt, Hessen, Rheinland-Pfalz, Saarland, Frankreich, Schweiz.
Literatur: Sprockhoff 1956, Bd. 1, 17; Bd. 2, Taf. 45,11; Kolling 1968, 58–59 Taf. 41,17; 47,1–10; Richter 1970, 169 Taf. 61,1062–1063; Jockenhövel 1981, 140–142 Abb. 8 (Verbreitung) Liste 5; Pászthory 1985, 203–204 Taf. 134,1460–1461.

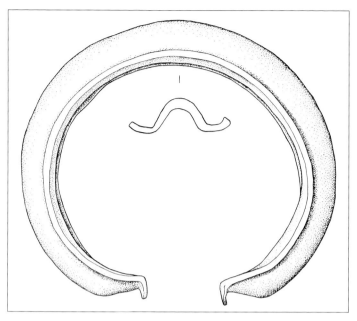

1.1.3.2.2.

1.1.3.3. Geperlter Beinring

Beschreibung: Die Profilierung des Rings besteht aus einer dichten Folge von kugeligen oder ovoiden Verdickungen, die durch kurze Stege verbunden sind und den Eindruck von aufgereihten Perlen vermitteln. Technologisch lässt sich zwischen massiv gegossenen Stücken, solchen, bei denen die kugeligen Verdickungen im Überfangguss auf einen Draht gesetzt sind, und voluminösen Exemplaren unterscheiden, die einen Tonkern besitzen und zur höheren Stabilität einen Eisenring im Innern aufweisen.

Datierung: ältere Eisenzeit, Hallstatt D1 (Reinecke), 7.–6. Jh. v. Chr.; jüngere Eisenzeit, Latène B–C1 (Reinecke), 4.–3. Jh. v. Chr.

Verbreitung: Niederlande, West- und Süddeutschland, Österreich.

Literatur: Schaaff 1968, D141; Egg 1985, 269–271; Heynowski 1992, 77–78; Stöllner 2002, 80; Siepen 2005, 63.

1.1.3.3.1. Geknöpfelter Beinring

Beschreibung: An einem dünnen Ringstab befinden sich in lockerer Folge kugelige oder flach kugelige Knöpfe. Elf bis dreißig Knöpfe können vorkommen, häufig sind es vierzehn bis zwanzig. Der jeweils letzte Knopf vor den Enden ist gelegentlich etwas größer als die übrigen. An den Enden selbst stehen kurze Stummel des Rundstabs hervor. Wie an einigen Stücken belegt, sind die Knöpfe im Überfangguss auf den Metallrundstab aufgesetzt. Umfassende Untersuchungen liegen dazu nicht vor.

Datierung: ältere Eisenzeit, Hallstatt D1 (Reinecke), 7.–6. Jh. v. Chr.; jüngere Eisenzeit, Latène B1–2 (Reinecke), 4.–3. Jh. v. Chr.

Verbreitung: Rheinland-Pfalz, Hessen, Baden-Württemberg, Oberösterreich.

Relation: 1.2.3.3. Geperlter Beinring mit Petschaftenden; [Armring] 1.1.1.3.6.5. Offener geknöpfelter Armring.

Literatur: Kunkel 1926, 207 Abb. 192; Kutsch 1926, 67; Bittel 1934, 72 Taf. 15; 67; Schaaff 1968, D141; Egg 1985, 269–271; Heynowski 1992, 77–78; Stöllner 2002, 80 Taf. 28 A3–4; Siepen 2005, 63.

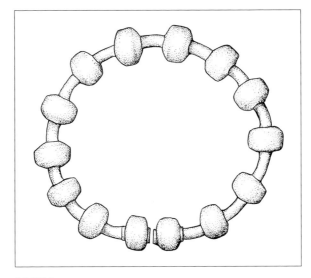

1.1.3.3.1.

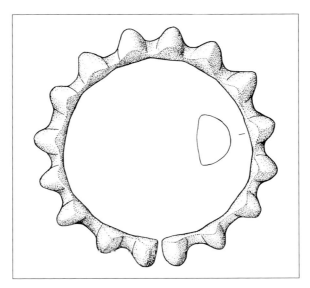

1.1.3.3.2.

1.1.3.3.2. Massiver Buckelring

Beschreibung: In dichter Folge ist der Ring mit quer stehenden, halb linsenförmigen Buckeln profiliert, zwischen denen sich dünne Stege befinden. Dies führt zu einem betont plastischen Erscheinungsbild. Jeweils ein Buckel befindet sich an den Ringenden. Die Enden stehen dicht zusammen, sodass der Eindruck eines geschlossenen Rings entsteht.

Synonym: Bronzeknotenreif.

Datierung: jüngere Eisenzeit, Latène B (Reinecke), 4.–3. Jh. v. Chr.

Verbreitung: Bayern.

Literatur: Krämer 1985, 112; 142 Taf. 50,13–14; 75,12.

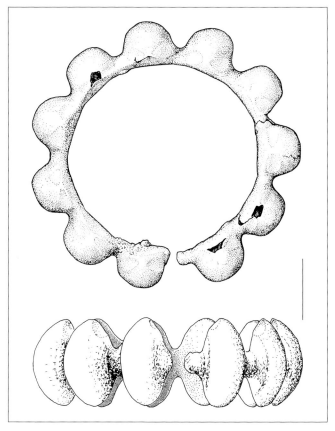

1.1.3.3.3.

1.1.3.3.3. Buckelring mit Eisengerüst

Beschreibung: Der Ring besitzt ein Grundgerüst aus einem kräftigen Eisendraht. Aus einer tönernen Modelliermasse sind in dichter Folge eiförmige Zierelemente aufgebaut, die durch schmale Stege verbunden sind. Die Außenseite der Verdickungen ist stärker gewölbt als die Innenseite. Die äußere Hülle des Rings bildet eine dünne Bronzeschicht. Die Öffnung befindet sich zwischen zwei Wülsten, wobei die Zwischenstege kurze Stummel bilden. Der Ring weist keine weitere Verzierung auf.
Datierung: jüngere Eisenzeit, Latène B2–C1 (Reinecke), 3. Jh. v. Chr.
Verbreitung: Rheinland-Pfalz, Niederlande.
Literatur: Heynowski 1992, 78 Taf. 38,2.4–8; Roymans 2007, 314.

Anmerkung: Durch das Tragen von zwei Ringen übereinander kommt es zu Abschliffffacetten an den Kontaktflächen.
Die Herstellung mit einem Eisendraht als stabilem Kern, einem Aufbau aus Modelliermasse sowie einer Außenhülle aus Bronze entspricht der Technik von latènezeitlichen Halsringen in Mitteldeutschland (vgl. Voigt 1968).

1.1.3.4. Offener Knotenbeinring

Beschreibung: Der Dekor des Rings besteht aus drei oder vier gleichmäßig verteilten knotenartigen Verdickungen, von denen eine durch die Öffnung mittig geteilt ist. Der Knoten besteht in der Regel aus einer Kugel in der Mitte und seitlichen Wülsten und Rippen, die mit Querrillen konturiert

sein können. Die Abschnitte zwischen den Knoten sind stabförmig. Sie können auf der Außenseite mit Winkelgruppen oder einem lang gezogenen Oval verziert sein.

Datierung: jüngere Eisenzeit, Latène A (Reinecke), 5. Jh. v. Chr.

Verbreitung: Westdeutschland.

Relation: knotenartige Verzierung: 3.3.1.Geschlossener Beinring mit Rippengruppen; [Armring] 1.1.1.3.1. Offener Armring mit Rippengruppen; 1.1.1.3.6.3. Offener Knotenarmring; 1.2.2.2. Knotenarmring mit Steckverschluss; 1.3.3.2.3. Geschlossener Knotenarmring; [Halsring] 2.4.4. Ösenhalsring mit Knotenverzierung; 3.1.5. Mehrknotenhalsring.

Literatur: Haffner 1976, 268; Joachim 1992, 22–33.

1.1.3.4.1. Offener Dreiknotenring

Beschreibung: Der rundstabige Ring mit kreisförmigem Umriss besitzt drei knotenartige Verdickungen, von denen eine durch die Ringöffnung geteilt wird. Der Knoten besteht jeweils aus einer kugeligen Verdickung, die beiderseits durch mehrere, sich in der Dicke abschwächende Rippen eingefasst wird. Schmale Leisten zwischen den Rippen und abschließende Querrillenbündel stellen die weitere Verzierung dar. Seltene Muster bilden menschliche Gesichter. In den Ringabschnitt zwischen den Knoten kann ein lang gezogenes Spitzoval eingeschnitten sein.

Datierung: jüngere Eisenzeit, Latène A (Reinecke), 5. Jh. v. Chr.

Verbreitung: Rheinland-Pfalz.

Relation: [Armring] 1.1.1.3.5.1. Offener Dreiknotenring; 1.2.2.2. Knotenarmring mit Steckverschluss; 1.3.3.8.1. Geschlossener Dreiknotenarmring.

Literatur: Joachim 1992, 22–28; Cordie-Hackenberg 1993, 84 Taf. 100,1b–c; 101,3d.

1.1.3.4.2. Offener Vierknotenring

Beschreibung: Der kreisrunde Ring besitzt einen runden oder ovalen Querschnitt. An vier gleichmäßig verteilten Stellen befinden sich plastische Knoten. Dabei ist ein Knoten durch die Ringöffnung geteilt. Die Knoten bestehen aus einem kugeligen Mittelwulst, der auf beiden Seiten von weiteren, sich abflachenden Wülsten flankiert ist. Als Knoten kommen auch drei Wülste gleicher Größe vor. Der plastische Dekor wird beiderseits von Querrillenbündeln und Winkelgruppen begrenzt.

Datierung: jüngere Eisenzeit, Latène A (Reinecke), 5. Jh. v. Chr.

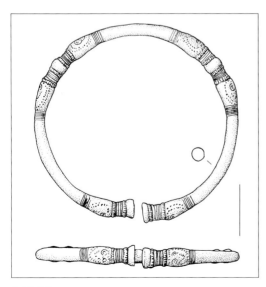

1.1.3.4.1.

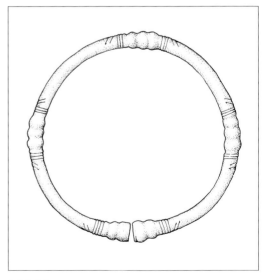

1.1.3.4.2.

Verbreitung: Rheinland-Pfalz.
Relation: [Armring] 1.1.1.3.5.2. Offener Vierknotenring; 1.3.3.8.2. Geschlossener Vierknotenring.
Literatur: Haffner 1976, 268, Taf. 51,11–12; Haffner 1989, 134; Joachim 1992, 28–33.

1.1.3.5. Tordierter Beinring

Beschreibung: Der Ringstab ist um seine Längsachse gedreht und zu einem Ring gebogen. In der Regel besitzt der Ring einen vierkantigen Querschnitt. Dadurch tritt diese Verzierung besonders deutlich hervor. Selten kommen gegossene Ringe vor, bei denen die Verzierung durch eine Spiralrille wiedergegeben ist. Die Enden sind häufig leicht gestaucht und mit einigen Querrillen verziert.
Datierung: Bronzezeit, Periode III–IV (Montelius), 13.–10. Jh. v. Chr.
Verbreitung: Mitteldeutschland, Westpolen, Tschechien.
Literatur: Sprockhoff 1937, 49; Sprockhoff 1956, Bd. 1, 202; von Brunn 1968, 179–181.

1.1.3.5.1. Lausitzer Beinring

Beschreibung: Der Ringstab mit rundlichem oder verrundet viereckigem Querschnitt ist tordiert. Sowohl S- als auch Z-Torsion treten auf. Die kurzen Ringenden sind rundstabig. Sie können mit einer dichten Anordnung von Querrillen versehen sein. Die ältere Ausprägung besitzt einen ovalen Um-

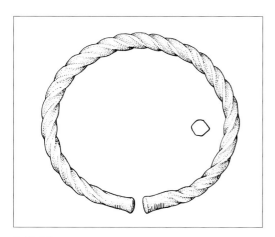

1.1.3.5.1.

riss, einen etwas kräftigeren Ringstab, eine weite Torsion und gestauchte oder leicht verdickte Enden. Davon unterscheidet sich die jüngere Ausprägung durch den dünneren Querschnitt, eine enge Torsion und gerade abgeschnittene Enden. Eine dritte Form, die eine durch schräge Kerben imitierte Torsion aufweist, ist selten.
Synonym: massiver gedrehter Fußring.
Datierung: jüngere Bronzezeit, Periode III–IV (Montelius), Hallstatt A1–B1 (Reinecke), 13.–10. Jh. v. Chr.
Verbreitung: Sachsen, Brandenburg, Westpolen, Tschechien.
Relation: [Halsring] 1.3.6.1. Tordierter Halsring mit Pufferenden.
Literatur: Sprockhoff 1937, 49 Karte 25; Sprockhoff 1956, Bd. 1, 202; von Brunn 1968, 179–181 Liste 27–29 Karte 11–12.
Anmerkung: Durch die Trageweise in Ringsätzen kommt es zu einem flächigen Abschliff auf Ober- und Unterseite.

1.2. Offener Beinring mit profilierten Enden

Beschreibung: Die Enden des Rings sind durch ihre plastische Gestalt hervorgehoben. Rippen (1.2.1.), Knöpfe (1.2.2.), Petschafte (1.2.3.) oder flache, quer stehende Kellen (1.2.4.) treten auf. Der Ring ist stabförmig massiv, bandförmig oder wulstartig hohl gearbeitet. Die plastische Gestaltung der Enden kann den Ring dominieren. Sie kann aber auch durch eine reiche eingeschnittene Verzierung in Ringmitte ein Gegengewicht erhalten. Der Ring besteht aus Bronze.
Datierung: frühe Bronzezeit, Bronzezeit A (Reinecke), 20.–17. Jh. v. Chr.; späte Bronzezeit bis jüngere Eisenzeit, Hallstatt B3–Latène D (Reinecke), 9.–1. Jh. v. Chr.
Verbreitung: Deutschland, Schweiz, Frankreich, Tschechien, Polen, Dänemark, Schweden.
Literatur: H.-J. Engels 1967, 42–43; Peyer 1980, 62; Schacht 1982; Pászthory 1985, 149–151; 186–201; 209–217; Hornung 2008, 59–60; Laux 2015, 116–117.

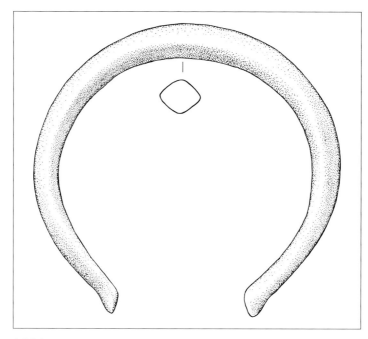

1.2.1.1.

1.2.1. Beinring mit gerippten Enden

Beschreibung: Der offene Beinring aus Bronze kann massiv oder hohl sein. Die Ringenden sind durch kräftige Rippen oder Wülste hervorgehoben. Diese Profilierungen sind mit dem Guss entstanden und stellen häufig die einzige Verzierung des Rings dar. Ergänzend können die Endabschnitte durch Punzmuster oder Konturrillen akzentuiert sein. Die Ringmitte ist stets schlicht und ohne Dekor.
Datierung: frühe Bronzezeit, Bronzezeit A (Reinecke), Periode I (Montelius), 20.–17. Jh. v. Chr.; späte Bronzezeit bis frühe Eisenzeit, Periode VI (Montelius)–Stufe Ic (Keiling), 7.–5. Jh. v. Chr.; späte Eisenzeit, Latène D (Reinecke), 1. Jh. v. Chr.
Verbreitung: Deutschland, Tschechien, Polen, Dänemark, Schweden.
Literatur: Peyer 1980, 62; Schacht 1982; Laux 2015, 116–117.

1.2.1.1. Beinring mit Pfötchenenden

Beschreibung: Der schlichte Bronzering ist gleichbleibend stark oder besitzt eine leicht verdickte Ringmitte. Die Oberfläche kann Gussungenauigkeiten aufweisen und ist nur wenig überarbeitet. Die Ringenden sind leicht nach außen gebogen und pfötchenförmig verdickt. Die Endabschnitte können mit Querrillen oder Fischgrätenmustern verziert sein.
Datierung: frühe Bronzezeit, Bronzezeit A (Reinecke), Periode I (Montelius), 20.–17. Jh. v. Chr.
Verbreitung: Mittel- und Norddeutschland, Tschechien, Polen.
Relation: [Armring] 1.1.3.1.1. Armring mit pfötchenförmigen Enden; [Halsring] 1.3.1.1. Thüringer Ring.
Literatur: von Brunn 1959, 16; Blajer 1990, 39 Taf. 23,1–5; 27,3; 61,1; Laux 2015, 116–117 Taf. 42,610–615.

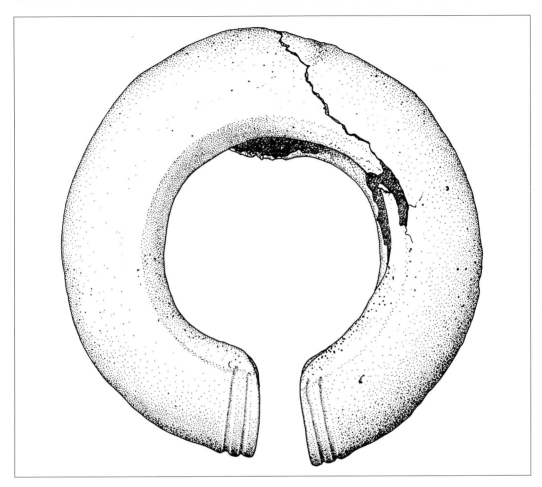

1.2.1.2.

1.2.1.2. Nordischer Hohlwulst

Beschreibung: Der Nordische Hohlwulst ist ein großer offener, aus Bronze gegossener Hohlring. Sein Querschnitt ist mehrheitlich D-förmig und variiert zwischen oval und verrundet dreieckig. Die maximale Dicke beträgt 2,8 × 4,0–7,5 × 16,0 cm mit einem Schwerpunkt bei 5,0 × 7,0 cm. Auf der Ringinnenseite befindet sich ein breiter Schlitz. Die Enden sind gerade und stehen dicht zusammen. Der Hohlwulst besitzt einen kreisförmigen Umriss mit einem größten äußeren Durchmesser von 13,0–24,0 cm, im Durchschnitt 18,0 cm, und einem Innendurchmesser von 6,9–13,5 cm, meistens 8,0–10,0 cm. Die Materialstärke liegt

bei 0,15–0,25 cm. Die Form ist insgesamt schlicht. Dennoch lassen sich Varianten unterscheiden. Bei der häufigsten Form befinden sich eine oder eine Gruppe von wenigen plastischen Leisten an den Ringenden (Schacht Typ A). Eine zusätzlich eingestempelte oder eingeschnittene Verzierung kennzeichnet eine zweite Variante (Schacht Typ C). Häufige Muster sind Reihen schraffierter Dreiecke, eine Anordnung von Kreisaugen, Punktreihen oder Buckeln, Bogen- oder Winkelmuster. In seltenen Fällen sitzen Rippengruppen an vier gleichmäßig über den Ring verteilten Positionen (Schacht Typ B). Darüber hinaus ist die Oberfläche bei allen Ringen glatt. Verschiedentlich lassen sich

Gussfehler oder Ausbesserungen im Überfang-
guss feststellen.

Untergeordneter Begriff: Schacht Typ A;
Schacht Typ B; Schacht Typ C.

Datierung: jüngere Bronzezeit bis ältere Eisen-
zeit, Periode VI (Montelius)–Stufe Ic (Keiling),
7.–5. Jh. v. Chr.

Verbreitung: Mittel- und Norddeutschland,
Nordpolen, Dänemark.

Literatur: Schacht 1982; Jensen 1997, 71–75;
Heynowski 2006, 55–57 Abb. 3,6.

Anmerkung: Da es keine Belege für die Art der
Nutzung gibt und die Maße des Rings ungewöhn-
lich sind, wurden verschiedene Verwendungssze-
narien formuliert, die von einem Klanginstrument
über einen Ritualgegenstand bis zu einem reinen
Wertobjekt reichen (Schacht 1982, 34–35).
Nächstliegend dürfte für die meisten Stücke die
Funktion als Beinring sein (Jensen 1997, 71–75).
(siehe Farbtafel Seite 31)

1.2.1.3. Beinring mit Schlangenkopfenden

Beschreibung: Charakteristisch ist ein plastischer
Dekor der Enden, bei dem auf ein längeres glat-
tes Stück zwei breite Wülste folgen, die durch eine
ebenfalls breite Einkehlung getrennt sind. Die

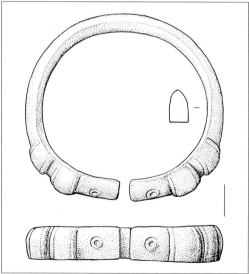

1.2.1.3.

plastischen Elemente können durch Querrillen-
gruppen oder eine schmale Kante eingefasst sein.
Das Dekor ähnelt einem Schlangenkopf. Als eine
weitere Verzierung können sich einzelne Kreis-
augen oder gegenständige Riefenpaare locker
über die Außenseite verteilen. Die Ringmitte ist
stets unverziert.

Synonym: Spange mit Schlangenkopfenden.

Datierung: jüngere Eisenzeit, Latène D
(Reinecke), 1. Jh. v. Chr.

Verbreitung: Südschweiz.

Literatur: Peyer 1980, 62 Abb. 5,5–6; 6,1; 7,4; 11;
Kaenel 1990, 172 Taf. 83.

1.2.2. Beinring mit Knopfenden

Beschreibung: Die Enden des breit bandförmi-
gen Rings sind mit rundlichen oder stiftartigen
Knöpfen verziert, die auf der Außenseite sitzen.
Die Abschlüsse selbst sind bogenförmig gerundet.
Eine reiche Strichverzierung, die den Mittelteil des
Rings überzieht, bildet ein optisches Gegenge-
wicht zur Profilierung der Enden. Der Ring besteht
aus Bronze.

Datierung: späte Bronzezeit, Hallstatt A1–B1
(Reinecke), 12.–10. Jh. v. Chr.

Verbreitung: Schweiz, Südostfrankreich.

Literatur: Pászthory 1985, 149–151.

1.2.2.1. Beinring Typ Pourrières

Beschreibung: Der ovale bandförmige Ring fällt
durch seinen flachen dachförmigen Querschnitt
und jeweils einen stiftartigen Knopf (bouton) an
beiden Enden auf. Die Enden sind abgerundet
oder abgeschrägt. Die Ringbreite nimmt zur Mitte
hin etwas zu. Die Verzierung ist in der Regel auf
dem Mittelgrat gespiegelt und besteht aus ge-
raden und schrägen Liniengruppen, die entspre-
chend unterschiedliche Winkelmuster bilden. Sel-
ten kommen konzentrische Kreise oder Ovale vor.
Eine einfache Linie kann die Randkante begleiten.

Datierung: späte Bronzezeit, Hallstatt A1–B1
(Reinecke), 12.–10. Jh. v. Chr.

Verbreitung: Schweiz, Südostfrankreich.

Literatur: Pászthory 1985, 149–151 Taf. 66,818–
67,835.

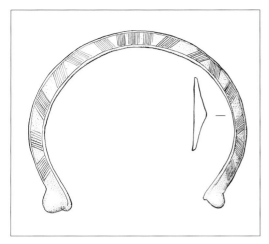

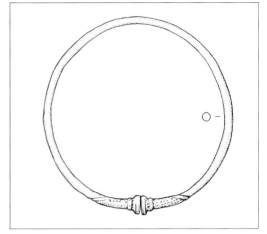

1.2.2.1.

1.2.3.1.

1.2.3. Beinring mit Petschaftenden

Beschreibung: Der drahtförmige rundstabige Ring weist an den Enden deutlich abgesetzte petschaftförmige Verdickungen auf. Die Endpartien können insgesamt durch Einschnürungen, Rippen oder kugelige Verdickungen profiliert sein. Sie tragen in der Regel zusätzlich eine Verzierung aus Querrillen, Punzreihen oder Winkelbändern.
Datierung: jüngere Eisenzeit, Latène A–C (Reinecke), 5.–3. Jh. v. Chr.
Verbreitung: West- und Süddeutschland, Schweiz.
Literatur: H.-J. Engels 1967, 42–43; Osterhaus 1982, 227 Abb. 4,3–4; Hornung 2008, 59–60.

1.2.3.1. Beinring mit kleinen Petschaftenden

Beschreibung: Der kreisförmig gebogene Drahtring ist an den Enden verziert. Hauptbestandteil ist eine scheiben- oder pufferförmige Verdickung, die in ausgeprägter Form petschaftförmig ist. Diese Verdickung kann gegenüber dem Ringstab durch eine oder wenige schmale Rippen oder eine kugelige Verdickung abgesetzt sein. Die daran anschließende Zone weist häufig ein eingeschnittenes oder gepunztes Muster aus Winkeln, Leiterbändern oder Punktreihen auf.

Datierung: jüngere Eisenzeit, Latène A–B (Reinecke), 5.–4. Jh. v. Chr.
Verbreitung: Westdeutschland, Schweiz.
Relation: [Armring] 1.1.3.9.1.2. Drahtförmiger Armring mit kleinen Petschaftenden; [Halsring] 1.3.7.1. Drahtförmiger Halsring mit Stempelenden.
Literatur: H.-J. Engels 1967, 42–43, Taf. 20 C2; 21 C4; 22 C3; 23 A5–7; B4–6; 24 C4; Hodson 1968, Taf. 4–5; Kaenel 1990, 66 Taf. 6,2; Baitinger/Pinsker 2002, 273.

1.2.3.2. Beinring mit kräftigen Petschaftenden und zwei Knoten

Beschreibung: Der Ring besitzt ausgeprägte große Stempelenden. Sie können durch Querleisten konturiert sein und eine umlaufende Punzverzierung aufweisen. Der auf beiden Seiten nachfolgende Ringabschnitt besteht aus zwei kugeligen Verdickungen. Zwischen ihnen ist der Ringstab eingeschnürt und kann mit quer gekerbten Zierleisten versehen sein. Es schließt sich ein dritter Abschnitt an, der nur leicht verdickt ist und lineare Muster aus Leiterbändern oder Punzreihen zeigt. Der verzierte Bereich nimmt an jedem Ringende etwa ein Viertel des Umfangs ein. Die Ringmitte ist schlicht rundstabig und unverziert.

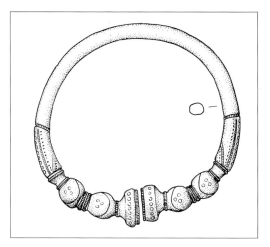

1.2.3.2.

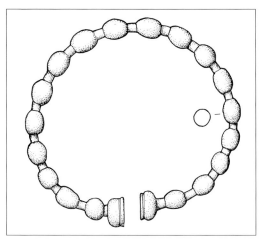

1.2.3.3.

Datierung: jüngere Eisenzeit, Latène B
(Reinecke), 4. Jh. v. Chr.
Verbreitung: Westdeutschland.
Relation: [Armring] 1.1.3.9.2.3. Armring mit
großen Petschaftenden und mehreren Knoten;
[Halsring] 1.3.8.3. Schälchenhalsring mit zwei bis
vier Knoten.
Literatur: H.-J. Engels 1967, 42–43; Engels/Kilian
1970, 168 Abb. 10; Baitinger/Pinsker 2002, 273
Abb. 279.

1.2.3.3. Geperlter Beinring
mit Petschaftenden

Beschreibung: Der Ring ähnelt einer Perlen-
schnur, besteht aber aus einem einzigen gegos-
senen Teil. Auf einem dünnen Rundstab sitzen
in lockerer Folge olivenförmige Knoten. Die Pet-
schaftenden sind konisch, fassförmig oder gebläht
und können abgesetzte Ränder und einen schäl-
chenförmig eingetieften Abschluss aufweisen. Sie
stehen dicht zusammen. Die Enden wie auch die
einzelnen Knoten können mit Kreisaugen oder
Spiralen verziert sein.
Datierung: jüngere Eisenzeit, Latène B–C
(Reinecke), 4.–3. Jh. v. Chr.
Verbreitung: Saarland, Rheinland-Pfalz, Baden-
Württemberg, Bayern, Schweiz, Ostfrankreich.

Relation: 1.1.3.3.1. Geknöpfelter Beinring; [Arm-
ring] 1.1.3.9.2.5. Knotenring mit Petschaftenden.
Literatur: Bittel 1934, 72 Taf. 15; Stümpel 1967/69,
27 Abb. 16; Osterhaus 1982, 236 Abb. 9,6–7;
10,5–6; Krämer 1985, 22 Taf. 31; Hornung 2008,
59–60 Taf. 3,9; 39,5–6; 117,1–2.

1.2.4. Beinring mit Scheibenenden

Beschreibung: Als Scheibenende wird eine quer
zur Ringebene stehende, kellenartige Platte be-
zeichnet, die auf der Ringinnenseite glatt ab-
schließt, während sie auf der Außenseite einen
hohen Kamm bildet. Die Form kann als eine ins
Extrem gesteigerte Randverstärkung verstanden
werden. Der Ring besteht aus einem stark ausge-
prägten Hohlwulst mit C-förmigem Querschnitt.
Er kann aus einem Guss- oder einem Schmiede-
verfahren hervorgehen. Die Außenseite ist flächig
mit eingeschnittenen oder punzierten Mustern
versehen.
Datierung: späte Bronzezeit, Hallstatt B3
(Reinecke), 9.–8. Jh. v. Chr.
Verbreitung: Schweiz, Ostfrankreich, Süd- und
Mitteldeutschland.
Literatur: Pászthory 1985, 186–200; 209–217;
Bernatzky-Goetze 1987, 72–73.

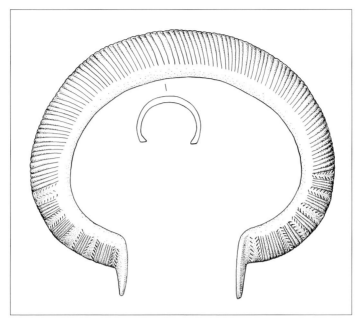

1.2.4.1.

1.2.4.1. Beinring Typ Mörigen

Beschreibung: Der hohle, wulstig aufgewölbte Ring ist im Mittelteil mit einer engen und dichten Rippung überzogen, die quer oder leicht schräg den Ring bedeckt. Davon sind die Zonen an den Enden durch einen eigenen Dekor abgesetzt. Möglich sind Gruppen von Querlinien, die im Wechsel mit Winkelreihen oder schraffierten Dreiecken stehen können, oder eine Astragalierung aus schmalen Rippen und breiten flachen Wülsten. Große halbkreisförmige Scheiben bilden die Ringabschlüsse.
Datierung: späte Bronzezeit, Hallstatt B3 (Reinecke), 9.–8. Jh. v. Chr.
Verbreitung: Westschweiz, Ostfrankreich.
Relation: [Armring] 1.1.3.10.5. Armring Typ Mörigen.
Literatur: Pászthory 1985, 209–217 Taf. 138,1546–151,1698.

1.2.4.2. Beinring mit Netzmusterverzierung

Beschreibung: Der Ring ist überwiegend gegossen. Er besitzt dann einen halbkreisförmigen Querschnitt mit leicht verdickten Kanten und eine dünne Wandung. Alternativ gibt es getriebene Exemplare mit einem flachen C-förmigen Querschnitt und einer an den Rändern ausdünnenden Materialstärke. Die Herstellungstechnik drückt sich auch in den Ringenden aus, die entweder als halbkreisförmige Endscheiben gestaltet oder nach außen zu einem Grat aufgebogen sind. Die Breite des Rings liegt bei 2,8–5,0 cm. Typbildend ist die charakteristische Netzmusterverzierung. Sie ist gepunzt oder eingeschnitten und besteht aus einem diagonal angeordneten Gitter aus Linienbündeln sowie aus Kreisaugen, die an den Kreuzungspunkten sitzen. Gegenüber ähnlichen anderen Motiven hebt sich die Netzmusterverzierung durch das optische Gleichgewicht von Linienbündeln und Kreisaugen ab. Sie füllt meistens drei oder vier Zierfelder, die durch Querbänder aus Liniengruppen im Wechsel mit Kreisaugenreihen, Gitterschraffuren, Winkel- und Dreiecksmustern getrennt sind. Im Bereich der Enden erscheinen häufig weitere Musterbänder oder dichte Querlinien, die zu Gruppen angeordnet sind. Insgesamt sind die kleinteiligen Muster variantenreich und bedecken teppichartig die gesamte Oberfläche.

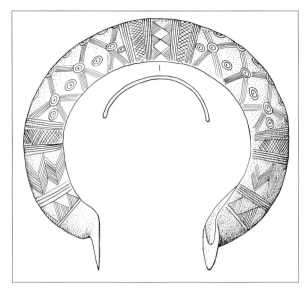

1.2.4.2.

Untergeordneter Begriff: Beinring Typ Corcelettes; Bernatzky-Goetze Gruppe 4; Bernatzky-Goetze Gruppe 5; Rychner Form 1.
Datierung: späte Bronzezeit, Hallstatt B3 (Reinecke), 9.–8. Jh. v. Chr.
Verbreitung: Schweiz, Ostfrankreich, Südwest- und Mitteldeutschland.
Relation: 1.1.2.8.5. Beinring Typ Cortaillod; 1.2.4.3. Beinring Typ Boiron.
Literatur: Ruoff 1974, 47–50; Richter 1970, 166–168 Taf. 59,1049–60,1054; Peschel 1972; Pászthory 1985, 186–200 Taf. 102,1233–132,1438; Bernatzky-Goetze 1987, 72–73 Taf. 109,1–111,6; Rychner 1987, 46–53 Taf. 5–8.

1.2.4.3. Beinring Typ Boiron

Beschreibung: Der breite bandförmige Ring besitzt einen flachen C-förmigen Querschnitt mit dünn ausgezogenen Rändern. Die Enden sind leicht aufgebogen oder tragen stollenförmige Leisten. Durch Querliniengruppen ist die Schauseite in drei Felder eingeteilt. Die Felder sind jeweils mit drei Reihen versetzt angeordneter konzentrischer Kreise versehen, die mit Linienbündeln zu lang gezogenen Rhomben verbunden sind.

Datierung: späte Bronzezeit, Hallstatt B3 (Reinecke), 9.–8. Jh. v. Chr.
Verbreitung: Westschweiz.

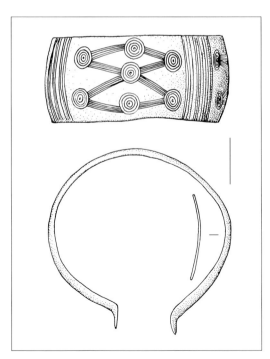

1.2.4.3.

Relation: 1.1.2.8.5. Beinring Typ Cortaillod; 1.2.4.2. Beinring mit Netzmuster.
Literatur: Pászthory 1985, 200–201 Taf. 132, 1439–133,1450.

2. Beinring mit Verschluss

Beschreibung: Der offene Ring besitzt eine Verschlusskonstruktion, mit der die Ringenden verbunden werden. Es gibt verschiedene technische Lösungen. Bei Hohlringen werden entweder die Enden ineinandergesteckt und gegebenenfalls durch einen Stift gesichert (2.1.) oder mit einer Muffe gefasst (2.2.). Für massive Beinringe kommt eine Konstruktion mit Endösen und einem Verbindungsring (2.3.) vor. Eine sehr elaborierte Form tritt mit den mehrteiligen Ringen (2.4.) auf.
Datierung: Eisenzeit, Hallstatt D2–Latène C1 (Reinecke), 6.–3. Jh. v. Chr.
Verbreitung: West- und Süddeutschland, Ostfrankreich, Schweiz, Österreich, Tschechien, Slowakei, Ungarn.
Literatur: Schaaff 1972a; Schaaff 1972b; Pauli 1978, 159; 167; Hoppe 1986, 52; Joachim 1992, 14–21; Sehnert-Seibel 1993, 46; Schmid-Sikimić 1996, 156–158; Nagler-Zanier 2005, 109–111; Ramsl 2011, 125–129.

2.1. Hohlbeinring mit Stöpselverschluss

Beschreibung: Der Ring besteht aus einer dünnen Blechröhre. Auf der Innenseite verläuft ein schmaler Schlitz. Die Außenseite ist glatt oder durch eingeschnittene, eingeprägte oder getriebene Muster verziert. Die Enden sind gerade abgeschnitten. Der Stöpselverschluss besteht darin, dass ein Röhrenende leicht zusammengedrückt ist und dadurch in das Gegenende gesteckt werden kann. Vereinzelt wird die Steckverbindung der beiden Enden durch einen Splint gesichert.
Untergeordneter Begriff: Typ Hallstatt Grab L 94.
Datierung: ältere Eisenzeit, Hallstatt D2–3 (Reinecke), 6.–5. Jh. v. Chr.
Verbreitung: West- und Süddeutschland, Ostfrankreich, Schweiz.
Relation: [Armring] 1.2.1. Armring mit Stöpselverschluss.

Literatur: Hoppe 1986, 52; Sehnert-Seibel 1993, 46; Schmid-Sikimić 1996, 156–158; Nagler-Zanier 2005, 109–111; Siepen 2005, 135–136.

2.1.1. Unverzierter Blechbeinring mit Stöpselverschluss

Beschreibung: Der Hohlring besteht aus dünnem Bronzeblech, das zu einer dicht geschlossenen Röhre mit einer feinen Stoßnaht auf der Innenseite gerollt ist. Die Enden sind gerade abgeschnitten und so montiert, dass sie ineinandergesteckt und mit einem Eisensplint verbunden sind. Um die Stabilität des Rings zu verbessern, kann der Hohlraum mit Holz ausgefüllt sein, von dem sich unter guten Bedingungen Reste erhalten haben. Der Ring ist in der Regel unverziert (Typ Schupfart). Vereinzelt können Querrillengruppen im Bereich der Enden auftreten (Typ Trüllikon). Die Ringstärke liegt bei 0,9 cm.
Synonym: hohler Beinring mit vernieteten Enden.
Untergeordneter Begriff: Typ Schupfart; Typ Trüllikon.
Datierung: ältere Eisenzeit, Hallstatt D2 (Reinecke), 6. Jh. v. Chr.
Verbreitung: Saarland, Rheinland-Pfalz, Baden-Württemberg, Bayern, Ostfrankreich, Schweiz.
Relation: [Armring] 1.2.1.1. Unverzierter Hohlarmring mit Stöpselverschluss.
Literatur: Aufdermauer 1963, 14; Drack 1970, 46; Zürn 1970, 99; 101–104 Taf. 52,18–19; 54 A10–11; Hoppe 1986, 52; Zürn 1987, Taf. 340,2–3; 363,2–4; 409,2; 434 B; Sehnert-Seibel 1993, 46 Taf. 99 B5; Schmid-Sikimić 1996, 156–157 Taf. 55–57; Nagler-Zanier 2005, 109.

2.1.2. Hohlbeinring mit eingeschnittener Verzierung und Stöpselverschluss

Beschreibung: Der Ring besteht aus dünnem Bronzeblech, das zu einem Hohlring gebogen ist. Eine Stoßfuge befindet sich auf der Innenseite. Der Umriss ist kreisförmig oder leicht oval. Der runde Ringquerschnitt besitzt eine Dicke um 0,9–1,1 cm. Die Ringenden sind gerade abgeschnitten. Ein Ende ist tüllenförmig verjüngt und leicht in das andere Ringende gesteckt. Dieses schließt

2.1.1.

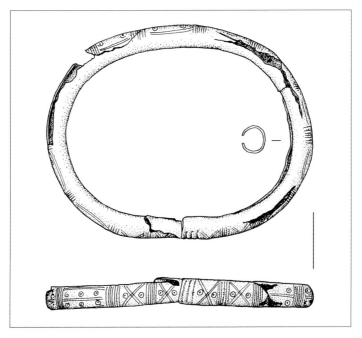

2.1.2.

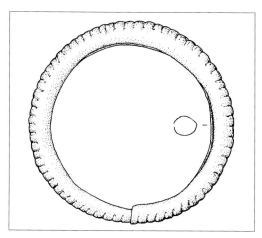

2.1.3.

mit wenigen breiten Querriefen ab. Die gesamte Außenseite ist mit einer Ritzverzierung versehen. Durch Querrillengruppen und Längsrillenpaare werden Felder gebildet, in denen sich einzelne geometrisch angeordnete Kreisaugen befinden. Die Zonen beiderseits der Enden können ein abweichendes Muster mit Andreaskreuzen tragen.

Synonym: Hohlfußring mit Ritz- und Punzverzierung.
Datierung: ältere Eisenzeit, Hallstatt D2–3 (Reinecke), 6.–5. Jh. v. Chr.
Verbreitung: Bayern.
Literatur: Torbrügge 1979, 113 Taf. 48,6–10; 49,1–6; Nagler-Zanier 2005, 111 Taf. 119,2075.

2.1.3. Hohlbeinring mit eng gerippter Außenseite und Stöpselverschluss

Beschreibung: Ein dünnes Bronzeblech ist zu einem Ring mit ovalem Querschnitt und kreisförmigem Umriss gerollt. Die Blechränder bilden auf der Innenseite eine schmale Stoßfuge. Ein Ringende verjüngt sich tüllenförmig und ist leicht in die Hohlöffnung des anderen Endes geschoben. Die gesamte Außenseite des Rings ist eng und gleichmäßig gerippt. Nur in wenigen Fällen sind die Rippen aus dem Ringkörper herausgetrieben. Meistens sind die Zwischenräume durch Querdellen eingetieft. Die Dicke beträgt 0,7–1,0 cm.
Synonym: Hohlfußring mit eng gerippter Außenseite.

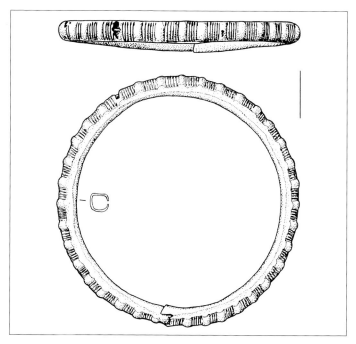

2.1.4.

Datierung: ältere Eisenzeit, Hallstatt D2–3
(Reinecke), 6.–5. Jh. v. Chr.
Verbreitung: Baden-Württemberg, Bayern.
Relation: [Armring] 1.2.1.2. Gerippter Hohlring
Variante Weißenburg.
Literatur: Torbrügge 1979, 113 Taf. 69,2; Hoppe
1986, 52; Nagler-Zanier 2005, 111 Taf. 118,2059–
2073.

2.1.4. Hohlbeinring mit Buckel-Rippen-Gruppen

Beschreibung: In Treibtechnik ist ein Bronzehohl-
ring entstanden, der auf der Innenseite eine Fuge
aufweist. Der Umriss ist kreisförmig oder oval. Ein
Ringende verjüngt sich tüllenartig und ist leicht in
das Gegenende geschoben. Die Ringaußenseite
ist in gleichmäßiger Abfolge mit hochgewölbten
Querbuckeln oder -rippen versehen. Die Zwi-
schenräume sind mit Querkerben gefüllt. Alter-
nativ treten kräftige breite und flache schmale
Rippen im Wechsel auf. Die Dicke des Rings liegt
bei 0,8–1,0 cm.
Synonym: gerippter Blechring; Hohlfußring mit
Buckel-Rippen-Gruppen.
Untergeordneter Begriff: Typ Rances.
Datierung: ältere Eisenzeit, Hallstatt D2–3
(Reinecke), 6.–5. Jh. v. Chr.
Verbreitung: Bayern, Baden-Württemberg,
Schweiz.
Literatur: Hoppe 1986, 52 Taf. 148,5; Schmid-
Sikimić 1996, 157–158 Taf. 57; Nagler-Zanier 2005,
109–110.

2.2. Beinring mit Muffenverschluss

Beschreibung: Der Beinring besteht aus einem
dünnen Bronzeblech, das zu einer Röhre gebogen
ist. Auf der Innenseite weist der Ring eine Stoßnaht
auf. Die Ringenden sind gerade abgeschnitten. Sie
sind so gefertigt, dass ein Ende eine etwas größere
Weite besitzt und über das Gegenende gescho-
ben werden kann. Ein in kurzem Abstand zum
Ende um die dünnere Seite gelegtes Blechband
dient als Anschlag. Die Steckverbindung kann mit
einem Stift gesichert werden. Die Ringaußenseite
ist mit einem eingeschnittenen und punzierten

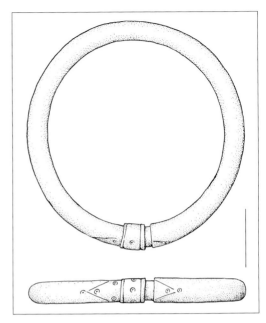

2.2.1.

Muster versehen (2.2.1.) oder weist eine plastische
Verzierung aus Rippen und Buckeln auf (2.2.2.).
Datierung: jüngere Eisenzeit, Latène B
(Reinecke), 4.–3. Jh. v. Chr.
Verbreitung: Schweiz, Österreich, Tschechien.
Literatur: Pauli 1978, 167; Ramsl 2011, 125–129.

2.2.1. Einfacher Hohlblechring mit Muffenverschluss

Beschreibung: Ein dünnwandiger Hohlring be-
sitzt einen kreisförmigen Querschnitt und eine
Dicke von 0,8–1,0 cm. Ein schmaler Schlitz läuft
auf der Innenseite um. Die Enden sind gerade
abgeschnitten und unterscheiden sich leicht in
der Dicke, sodass das eine Ende über das andere
gesteckt werden kann. Das dünnere Ende wird
etwa 1,0 cm vom Abschluss entfernt von einer
Blechmuffe umfasst. Zur Sicherung der Steckver-
bindung kann ein Splint verwendet werden. Die
Muffe und eine Zone beiderseits der Enden kön-
nen einen einfachen Dekor tragen. In der Regel
kommen einzeln gesetzte Kreisaugen, Querrillen-
gruppen und eingeschnittene Linien, die Winkel-
muster bilden, vor.

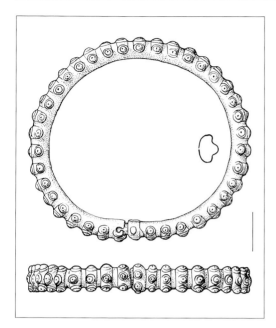

2.2.2.

Datierung: jüngere Eisenzeit, Latène B1
(Reinecke), 4. Jh. v. Chr.
Verbreitung: Schweiz, Österreich.
Relation: [Armring] 1.2.3.2. Armring mit Zwinge.
Literatur: Ramsl 2011, 125 Abb. 101–102.

2.2.2. Hohlblechring mit profiliertem Ringstab

Beschreibung: Der Hohlring mit innen umlaufendem Schlitz weist einen plastisch profilierten Ringstab auf. Häufig nehmen kräftige Querwülste in dichter Folge die Außenseite ein. Sie können durch schmale Rillen gegenüber den Einschnürungen abgesetzt sein. Bei seltenen Vertretern kommt ein Muster von Quer- und Schrägrippen vor, das zusätzlich durch runde Buckel akzentuiert sein kann. Eine weitere seltene Variante zeigt ein sogenanntes Raupenmuster, dichte Reihen von Buckeln jeweils auf der Ober-, Außen- und Unterseite, die auf dem Scheitel eingedellt sind und ringförmig umlaufende Rillen aufweisen. Bei allen Varianten sind die Ringenden gerade abgeschnitten. Dicht an einem Ende ist eine Manschette montiert, die das Ziermotiv des Ringstabs aufgreifen kann oder

mit Querrillen oder einer Kreuzschraffur versehen ist. Die Muffe dient als Anschlag für das andere Ringende, das den kurzen Stutzen übergreift und mit einem Stift gesichert werden kann. Bei einigen Hohlringen befindet sich noch eine tonartige Masse im Innern als Überrest des Herstellungsverfahrens.
Untergeordneter Begriff: Hohlblechring mit einfacher Rippung; Hohlblechreif mit senkrechten und schrägen Bändern mit Buckeln; Hohlblechring mit Raupenmuster.
Datierung: jüngere Eisenzeit, Latène B2 (Reinecke), 4.–3. Jh. v. Chr.
Verbreitung: Schweiz, Österreich, Tschechien.
Literatur: Pauli 1978, 167; Tanner 1979, H. 8, Taf. 94,1–2; 102,2–3; H.16, Taf. 104; Ramsl 2011, 129 Abb. 103–104.

2.3. Beinring mit Ösen-Ring-Verschluss

Beschreibung: Die Ringenden besitzen die Form von kleinen Ösen, die in Ringebene ausgerichtet sind. Zum Verschluss greift ein kleines Drahtringlein oder ein scheibenförmiges Zwischenstück in beide Ösen und verbindet sie. Die Beinringe mit einer Verschlussstelle (2.3.1.) sind drahtförmig dünn. Beinringe, die aus zwei Ringhälften bestehen (2.3.2.) und dementsprechend zwei Verschlussstellen besitzen, weisen eine plastische Verzierung auf, sind tordiert oder mit Buckeln versehen.
Datierung: jüngere Eisenzeit, Latène A–B (Reinecke), 5.–3. Jh. v. Chr.
Verbreitung: West- und Süddeutschland, Schweiz, Österreich, Tschechien.
Relation: [Armring] 1.2.7. Armring mit Ösen-Ring-Verschluss; [Halsring] 2.4. Halsring mit Ringverschluss.
Literatur: Drack 1970, 48; Pauli 1978, 159; Krämer 1985, 91; Joachim 1992, 14–21.

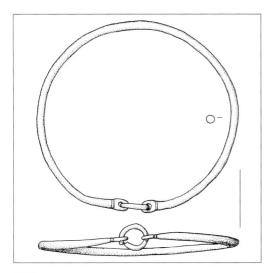

2.3.1.

Regel durch eine Querrippe abgesetzt. Selten ist eine Zone beiderseits der Enden mit Querkerbgruppen verziert. Ein kleines Drahtringlein ist zum Verschluss des Rings in beide Ösen eingehängt.

Datierung: jüngere Eisenzeit, Latène A (Reinecke), 5. Jh. v. Chr.

Verbreitung: Schweiz, West- und Süddeutschland, Österreich.

Relation: [Armring] 1.2.7.1. Armring mit Ösenenden; [Halsring] 2.4.1. Glatter Ösenhalsring.

Literatur: Hodson 1968, Taf. 24,633–635; Drack 1970, 48 Abb. 70; Penninger 1972, Taf. 59,3–4; Taf. 62,2–3.18; Pauli 1978, 159; Tanner 1979, H. 7, Taf. 70 B1–2; H. 11, Taf. 29,2–3; 34,2–3; Joachim 1992, 14–21.

2.3.1. Beinring mit Ringverschluss

Beschreibung: Der dünne rundstabige Ring besitzt eine Dicke von nur etwa 0,3 cm. Sein Umriss ist kreisförmig. An beiden Enden befinden sich kleine mitgegossene Ösen in Ringebene. Sie sind in der

2.3.2. Beinring mit Ringverschlüssen

Beschreibung: Zwei halbkreisförmige Ringhälften sind gleich groß. Sie können massiv sein und eine gleichmäßige Knöpfelung aufweisen oder setzen sich aus einer Aneinanderreihung von Hohlbuckeln zusammen. An den Enden befinden sich ausgeprägte Ösen. Zum Verschluss des Rings

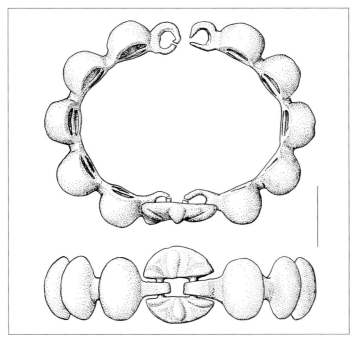

2.3.2.

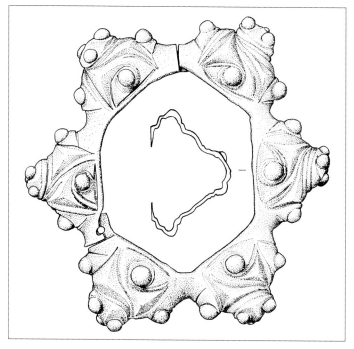

2.4.1.

dienen jeweils kleine Drahtringlein, die in die Ösen eingehängt werden. Selten sind es scheibenförmige Zwischenstücke, die mit einem Blasenmuster versehen sein können.

Datierung: jüngere Eisenzeit, Latène B (Reinecke), 4.–3. Jh. v. Chr.
Verbreitung: Bayern, Tschechien.
Relation: [Armring] 1.2.7.2. Armring mit Ringverschlüssen.
Literatur: Krämer 1985, 91; 149 Taf. 27,1–2; 83,1–3; Waldhauser 2001, 278; 346; 511; 526; Čižmářová 2004, 260; Venclová 2013, 114.

2.4. Mehrteiliger Beinring

Beschreibung: Der Beinring besteht aus zwei Bauteilen, die durch eine Steckkonstruktion ineinandergreifen. Dazu befinden sich an den Passstellen Laschen, die in Nute greifen und mit Hilfe eines Splints gesichert werden. Es gibt im Detail unterschiedliche Konstruktionen. Der Ring ist plastisch mit Buckeln verziert.

Datierung: jüngere Eisenzeit, Latène B2–C1 (Reinecke), 3. Jh. v. Chr.
Verbreitung: Baden-Württemberg, Bayern, Tschechien, Slowakei, Österreich, Ungarn.
Relation: [Armring] 1.2.9.1. Mehrteiliger Hohlbuckelarmring.
Literatur: Krämer 1961; Schaaff 1972a; Schaaff 1972b; Krämer 1985, 21–22; Venclová 2013, 114.

2.4.1. Mehrteiliger Hohlbuckelbeinring

Beschreibung: Die Grundform des Rings setzt sich aus einer Anzahl von meistens sechs bis acht hohlen Halbkugeln zusammen, die mit Stegen verbunden sind. Der Ring besteht aus zwei Teilen. Das kleinere umfasst zwei oder drei Hohlbuckel und damit etwa ein Drittel des Rings. Die beiden Teile sind mit einer Konstruktion verbunden, die auf der einen Seite aus einem langen Stift besteht, der mit einer T-förmigen Verdickung enden kann und in eine Nut greift. Auf der anderen Verschlussseite lässt sich ein kurzes bandförmiges Stück in

einen Schlitz schieben und mit einem Stift fixieren. Dieses Konstruktionsprinzip weist im Detail verschiedene Ausführungen auf. Der Ringdekor beschränkt sich entweder auf die plastische Wirkung der kräftigen Buckel, die gegeneinander durch kantige Grate abgesetzt sind, und ist auf glatte Oberflächen reduziert oder besteht aus einer überladenen Plastizität. Dann ist die ganze Oberfläche als ein komplexes Gebilde aus Schnecken, Voluten, Kugeln und Rippen gestaltet, das eine interessante Licht-Schatten-Wirkung erzielt.
Untergeordneter Begriff: Hohlbuckelring Typ Longirod.
Datierung: jüngere Eisenzeit, Latène B2–C1 (Reinecke), 3. Jh. v. Chr.
Verbreitung: Baden-Württemberg, Bayern, Tschechien, Slowakei, Österreich, Ungarn.
Relation: [Armring] 1.2.9.1. Mehrteiliger Hohlbuckelarmring.
Literatur: Viollier 1916, 48 Taf. 24; Bittel 1934, 76 Taf. 17,1–3; Krämer 1961; Schaaff 1972a; Schaaff 1972b; Krämer 1985, 21–22; Venclová 2013, 114.

3. Geschlossener Beinring

Beschreibung: Der Beinring ist durchgehend geschlossen. Das Herstellungsverfahren besteht im Guss in verlorener Form. Der Ring ist weit überwiegend massiv. Selten treten Sücke mit C-förmigem Querschnitt oder röhrenförmige Exemplare auf, die über einen Tonkern gegossen sind. In systematischer Hinsicht lassen sich Ringe ohne Verzierung (3.1.), solche mit eingeschnittener oder punzierter Verzierung (3.2.) und Stücke mit einem plastischen Dekor in Form von Rippen oder Wülsten (3.3.) unterscheiden. Unter ihnen können Formen ausgegliedert werden, die auf einer Seite Stiftchen oder Füßchen besitzen (3.3.9.). Sowohl unter den grafisch verzierten Ringen (3.2.5.) wie unter den Stücken mit plastischem Dekor (3.3.8.) gibt es die in Ringebene geknickten Schaukelringe.
Datierung: späte Bronzezeit bis jüngere Eisenzeit, Hallstatt B1–Latène B (Reinecke), 11.–3. Jh. v. Chr.
Verbreitung: West- und Süddeutschland, Ostfrankreich, Schweiz, Österreich, Tschechien.

Literatur: Schumacher 1972, 39–40; Krämer 1985, 131; Sehnert-Seibel 1993, 44–45; Schmid-Sikimić 1996, 154–155; Stöllner 2002, 85–86; Hornung 2008, 58–59; Tremblay Cornier 2018, 171.

3.1. Unverzierter geschlossener Beinring

Beschreibung: Der schlichte rundstabige Bronzering scheint die einfachste Form eines Beinrings darzustellen. Der Verzicht auf jeden Dekor darf als beabsichtigt gelten. Die etwas stärkeren Ringe (3.1.1.) sind mit einer intensiven Trageweise verbunden, die zu kräftigen Abschliffen an zwei Zonen auf der Innenseite führt, wie sie bei keiner anderen Ringform in gleicher Weise festzustellen sind. Die drahtförmigen Ringe (3.1.2.) folgen dem stark reduzierten und minimalisierten Duktus ihrer Zeit.
Datierung: Eisenzeit, Hallstatt D–Latène B1 (Reinecke), 7.–4. Jh. v. Chr.
Verbreitung: West- und Süddeutschland, Ostfrankreich, Schweiz, Österreich.
Literatur: Schumacher 1972, 39–40; Pauli 1978, 159; Krämer 1985, 131; Sehnert-Seibel 1993, 44–45; Schmid-Sikimić 1996, 154–155; Stöllner 2002, 85–86; Siepen 2005, 143; Hornung 2008, 58–59; Tremblay Cornier 2018, 171.

3.1.1. Einfacher geschlossener Beinring

Beschreibung: Die ausgesprochen schlichte Ausführung besteht aus einem geschlossenen rundstabigen Ring mit kreisförmigem Umriss. Das Stück ist nach dem Guss nur geringfügig überarbeitet. Der Gussansatz ist glatt abgeschnitten, aber vielfach noch zu erkennen. Nur vereinzelt bleibt von dem Gusskanal ein kurzer Stift erhalten. Die Ringoberfläche kann Gussungenauigkeiten aufweisen. Sie zeigt keine Verzierung. Häufig lassen sich auf der Ringinnenseite an zwei leicht versetzt gegenüberliegenden Stellen deutliche Abriebspuren erkennen. An manchen Exemplaren ist das Material bis zur Mitte abgetragen, sodass diese Stellen einen D-förmigen Querschnitt erhalten.
Untergeordneter Begriff: Typ Thunstetten.
Datierung: ältere Eisenzeit, Hallstatt D–Latène A (Reinecke), 7.–5. Jh. v. Chr.

3.1.1.

3.1.2.

Verbreitung: Hessen, Rheinland-Pfalz, Baden-Württemberg, Schweiz, Ostfrankreich.
Relation: 1.1.1.3. Unverzierter offener Beinring; [Armring] 1.3.1. Geschlossener glatter Armring; [Halsring] 3.1.1. Schlichter geschlossener Halsring.

Literatur: Schumacher 1972, 39–40; Krämer 1985, 131 Taf. 67,16; Sehnert-Seibel 1993, 44–45; Schmid-Sikimić 1996, 154–155; Hornung 2008, 58–59; Tremblay Cornier 2018, 171.

Anmerkung: Die Ringe werden überwiegend einzeln oder je ein Ring an beiden Beinen getragen. Dabei kann es zu einem flächigen Abschliff auf der Innenseite an sich gegenüberliegenden Stellen kommen. Bei den Zinnenringen (3.3.9.1.) treten einfache geschlossene Beinringe häufig als Deckring auf.

3.1.2. Geschlossener Drahtbeinring

Beschreibung: Der geschlossene Beinring ist schlicht rundstabig bei einer gleichbleibenden Dicke von 0,3–0,5 cm. Er ist unverziert.
Datierung: Eisenzeit, Hallstatt D3–Latène B1 (Reinecke), 5.–4. Jh. v. Chr.
Verbreitung: Rheinland-Pfalz, Baden-Württemberg, Oberösterreich, Salzburg.
Relation: [Armring] 1.3.1.2. Geschlossener drahtförmiger Armring.
Literatur: Zürn 1970, 48–49; 88; Pauli 1978, 159 Taf. 11 A6; Sehnert-Seibel 1993, 44–45; Stöllner 2002, 85–86; K. Zeller 2003; Siepen 2005, 143 Taf. 117–119; Tiefengraber/Wiltschke-Schrotta 2014, 60.

3.2. Geschlossener Beinring mit eingeschnittener oder punzierter Verzierung

Beschreibung: Der Beinring ist massiv oder hohl über einen Tonkern gegossen. Der Querschnitt ist rund oder D-förmig. Eine grafische Verzierung aus eingeschnittenen oder punzierten Mustern bedeckt die Außenseite. Die Verzierung ist flächig angelegt. Sie wurde teils vor dem Guss in den Wachsstab eingedrückt und kann dann leicht plastisch wirken, teils ist sie nach dem Guss angebracht. Bei den Mustern überwiegen quer oder schräg verlaufende Rillengruppen und gekreuzte Linien. Auch Leiterbänder, Fischgrätenmuster und Bogenreihen kommen vor.
Datierung: späte Bronzezeit bis jüngere Eisenzeit, Hallstatt B1–Latène B (Reinecke), 11.–3. Jh. v. Chr.
Verbreitung: Schweiz, Ostfrankreich, West- und Süddeutschland, Tschechien.
Literatur: Pászthory 1985, 143–145; 222–223; Sehnert-Seibel 1993, 43–45; Schmid-Sikimić 1996, 155–156; Tori 2019, 196 Taf. 82,826.

3.2.1.

3.2.1. Geschlossener Beinring mit Winkelgruppen

Beschreibung: Bei einer Dicke von 0,7–1,0 cm besitzt der rundstabige Ring einen kreisförmigen Umriss. In einigen Fällen sind der Ansatz des Gusskanals und Gussungenauigkeiten deutlich zu erkennen. Die Verzierung besteht aus gegeneinandergestellten Winkelgruppen, die die gesamte Schauseite bedecken.
Datierung: ältere Eisenzeit, Hallstatt D1 (Reinecke), 7.–6. Jh. v. Chr.
Verbreitung: Hessen, Rheinland-Pfalz.
Literatur: Schumacher 1972, 40; Polenz 1973, 155–156; Heynowski 1992, 74–75 Taf. 3,6.8–10; Sehnert-Seibel 1993, 45.

3.2.2. Dünner geschlossener Beinring mit Strichgruppenverzierung

Beschreibung: Der geschlossene rundstabige Ring ist mit einer Dicke von nur 0,4–0,5 cm verhältnismäßig schlank. Auf der Außenseite befindet sich eine dichte Folge von Gruppen aus vier bis fünf Querkerben und etwa gleich breiten unverzierten Abschnitten. Bei der Anbringung der Querriefengruppen vor dem Guss im Wachsmodel können sich die Streifen zwischen den Rillen zu schmalen Rippen und sich die unverzierten Abschnitte kissenartig aufwölben.
Untergeordneter Begriff: Typ Gunzwil-Adiswil.
Datierung: ältere Eisenzeit, Hallstatt D3 (Reinecke), 5. Jh. v. Chr.
Verbreitung: Baden-Württemberg, Schweiz.
Relation: 1.1.3.1.4. Dünner Beinring mit Buckel-Rippen-Gruppen.
Literatur: Tanner 1979, H. 4, Taf. 44; Zürn 1987, Taf. 321 E1–2; Schmid-Sikimić 1996, 155–156 Taf. 54,669–55,676.

3.2.3. Großer reichverzierter geschlossener Hohlring

Beschreibung: Der Umriss ist kreisförmig, der Querschnitt ebenfalls kreisrund oder verrundet D-förmig bei einer Dicke von 1,2–2,5 cm. Der Ring ist über einen Tonkern gegossen. Diese Technik ist außer an Bruchstellen besonders dann zu er-

3.2.2.

3.2.3.

kennen, wenn die Wandung zur Aufnahme einer andersfarbigen Einlage kreisförmig durchbrochen ist. Selten kommt daneben eine Durchbrechung der Ringinnenwandung vor, wobei rechteckige Fenster ausgeschnitten sind, zwischen denen sich schmale Stege befinden, oder dreieckige Fenster eine geometrische Anordnung bilden. Die Ringaußenseite ist flächig mit einem komplexen Muster verziert. Es lassen sich grundsätzlich Ringe mit um Strichbündel gruppierten mehrlinigen Bogenstellungen von solchen unterscheiden, deren Dekor aus konzentrischen Kreisen besteht. Bei der ersten Gruppe werden durch quer verlaufende breite Bänder aus Linienbündeln im Wechsel mit Fischgrätenmustern gleich große Zierfelder gebildet. In ihnen stehen sich breite mehrlinige Bögen gegenüber, zwischen denen sich schräg oder quer verlaufende Linienbündel befinden. Häufig werden die Außenkonturen der einzelnen Muster durch Strichelreihen betont. Als zusätzliche Füllmuster treten kleine Kreise oder Bögen auf. Daneben gibt es Ringe, die flächig mit mehrfachen in Reihen angeordneten Kreismustern verziert sind. Die Zierfläche kann von Bogenreihen eingefasst sein. Auch individuelle komplexe Muster aus sich kreuzenden Bändern, durch Ovale eingefasste Spiralen

oder metopenartig angeordnete Felder aus Fischgrätenmustern und Linienbündeln sind bekannt.

Datierung: späte Bronzezeit, Hallstatt B1 (Reinecke), 11.–10. Jh. v. Chr.

Verbreitung: Westschweiz, Frankreich, Südwestdeutschland.

Relation: 1.1.2.8.3. Reichverzierter Beinring mit Endstollen; [Halsring] 1.1.10. Hohlwulstring.

Literatur: Müller-Karpe 1959, 293 Taf. 170 F6; Richter 1970, 171 Taf. 62,1070; Pászthory 1985, 143–145 Taf. 60,785–63,798.

3.2.4. Geschlossener Beinring mit liegender Kreuz- und Strichgruppenverzierung

Beschreibung: Der geschlossene kreisförmige Ring besitzt einen runden bis verrundet D-förmigen Querschnitt und eine Dicke von 0,5–0,7 cm. Den Dekor bilden Querstrichgruppen in gleichmäßigen Abständen, zwischen denen jeweils ein Andreaskreuz oder mehrfach übereinander angeordnete Kreuze angebracht sind. Die Kreuze können aus einer einfachen oder aus mehrfachen Linien bestehen.

Datierung: späte Bronzezeit, Hallstatt B3 (Reinecke), 9.–8. Jh. v. Chr.

3.2.4.

Verbreitung: Schweiz.
Relation: [Armring] 1.1.1.2.2.4. Armring mit Kreuzmustern.
Literatur: Pászthory 1985, 222–223 Taf. 154, 1726–155,1733.

3.2.5. Geschlossener Schaukelbeinring mit eingeschnittener Verzierung

Beschreibung: Der geschlossene Ring besitzt einen ovalen Umriss mit aufgebogenen Schmalseiten. Der schmale Querschnitt ist rundlich oder D-förmig. Eine regelmäßige Verzierung aus Querstrichgruppen im Wechsel mit kleinen Andreaskreuzen befindet sich auf der Außenseite.
Untergeordneter Begriff: Schaukelbeinring Variante Býči skála.
Datierung: ältere Eisenzeit, Hallstatt C–D1 (Reinecke), 8.–7. Jh. v. Chr.
Verbreitung: Rheinland-Pfalz, Bayern, Tschechien.
Relation: 1.1.2.11. Offener Schaukelbeinring mit eingeschnittener oder punzierter Verzierung.
Literatur: Sehnert-Seibel 1993, 43–44 Taf. 106 G; Parzinger u. a. 1995, 43–45 Taf. 14,129–133; Nagler-Zanier 2005, 94.

3.2.5.

3.3. Geschlossener Beinring mit plastischer Verzierung

Beschreibung: Der geschlossene Beinring weist eine plastische Verzierung auf. Sie besteht in der Regel aus Querrippen, die in mehreren Gruppen (3.3.1.–3.3.3.) oder umlaufend (3.3.4.–3.3.8.) angeordnet sein können. Eine Sonderform stellt eine Ringgruppe dar, die auf der Ober- oder Unterseite mit zinnenartigen Stiften versehen ist (3.3.9.). Der Ring ist massiv oder über einen Tonkern gegossen und besitzt einen runden, einen C- oder einen D-förmigen Querschnitt. Neben flachen Ringen kommen auch die in Ringebene gebogenen Schaukelringe vor. Die Verzierung ist auf dem Wachsmodel angelegt und nach dem Guss unterschiedlich stark überarbeitet. Bei einigen Formen befinden sich zwischen den Rippen Linienmuster, die komplex sein können.
Datierung: späte Bronzezeit bis ältere Eisenzeit, Hallstatt A2–D3 (Reinecke), 12.–5. Jh. v. Chr.
Verbreitung: Schweiz, Ostfrankreich, Deutschland, Österreich, Slowenien.

Literatur: Haffner 1965, 19; Schumacher 1972, 40; Pászthory 1985, 110; 141–143; Ettel 1996, 309; Nagler-Zanier 2005, 92–94; 107–108; Siepen 2005, 140–142.

3.3.1. Geschlossener Beinring mit Rippengruppen

Beschreibung: Der kräftige rundstabige Ringkörper ist geschlossen. Seine Dicke liegt bei 1,0–1,3 cm. An drei oder vier gleichmäßig verteilten Stellen befinden sich Gruppen von jeweils zwei bis vier Querrippen auf der Ringaußenseite. Der Ansatz des Gusskanals ist in der Regel sauber abgeschnitten und verschliffen.
Synonym: Pfälzisch-lothringischer Typ.
Datierung: ältere Eisenzeit, Hallstatt D1–2 (Reinecke), 6. Jh. v. Chr.
Verbreitung: Rheinland-Pfalz, Hessen, Saarland, Ostfrankreich.
Relation: 1.1.3.4. Offener Knotenbeinring; [Armring] 1.1.1.3.1. Offener Armring mit Rippengruppen; 1.3.3.2.1. Geschlossener Armring mit Rippen-

3.3.1.

3.3.2

gruppen; [Halsring] 3.1.1.3. Geschlossener Halsring mit Rippengruppenverzierung.
Literatur: Haffner 1965, 19; 27–28 Liste 4 Abb. 10; Schumacher 1972, 40; Polenz 1973, 170 Taf. 51,12–13; Schumacher/Schumacher 1976, 151 Taf. 16 B2–3; 17 F1–2; 18 C1; 19 A3–4; Sehnert-Seibel 1993, 45–46.

3.3.2. Massiver Ring mit Steggruppen

Beschreibung: Der schwere massive Ring ist rundstabig bei einer Dicke von 1,5–1,8 cm. An vier gleichmäßig über den Ring verteilten Stellen sitzen Gruppen von jeweils sechs flachen, eng aneinandergereihten Rippen. Dabei sind die randständigen Rippen etwas kräftiger ausgebildet als die mittleren vier. Die Rippengruppen sind beiderseits von Schrägstrichbündeln aus Linien oder Leiterbändern eingefasst. Quer- und Schrägliniengruppen nehmen die Bereiche zwischen den Rippen ein.
Datierung: späte Bronzezeit, Hallstatt A2 (Reinecke), 12.–11. Jh. v. Chr.
Verbreitung: Westschweiz.
Literatur: Pászthory 1985, 141 Taf. 59,774–776.

3.3.3. Ring mit C-förmigem Querschnitt und Steggruppen

Beschreibung: Der Ring besitzt einen C-förmigen Querschnitt mit einer kräftig gewölbten Außenseite und einer dünnen gleichmäßig starken Wandung. Er ist geschlossen. An vier Stellen in gleichem Abstand befinden sich Gruppen von drei kantig abgesetzten Rippen. Die einzelnen Rippen

3.3.3.

sind durch Absätze oder Einkehlungen voneinander getrennt und können mit kurzen Querkerben versehen sein. Selten sind es nur zwei Rippen je Gruppe. Die Ringabschnitte zwischen den Rippengruppen sind mit einer flächig angeordneten Linienverzierung versehen. Als mögliche Muster treten Querlinienbündel auf, an denen mehrfache Halbkreise oder schraffierte Dreiecke ansetzen.

Datierung: späte Bronzezeit, Hallstatt B1–3 (Reinecke), 10.–8. Jh. v. Chr.
Verbreitung: Schweiz.
Literatur: Pászthory 1985, 142–143 Taf. 60,779–784.

3.3.4. Schwer gerippter Beinring

Beschreibung: Der Beinring ist in verlorener Form gegossen. Das Model besteht aus einem rundstabigen geschlossenen Wachsring mit einer Dicke von 1,0–1,3 cm, auf dessen Außenseite in regelmäßigen Abständen dünne Wachswülste aufgelegt und angedrückt sind. Im Anschluss ist das Model häufig nur wenig überarbeitet, sodass sich die einzelnen Arbeitsschritte am fertigen Bronzering gut ablesen lassen. An einer Stelle zwischen zwei Querwülsten befindet sich der Ansatz für den Gusskanal, der abgeschnitten und überarbeitet ist.

Datierung: ältere Eisenzeit, Hallstatt D1 (Reinecke), 7.–6. Jh. v. Chr.
Verbreitung: Baden-Württemberg, Bayern.
Literatur: Zürn 1987, Taf. 78 A; 127 B; 155 B1; 222 A; 372 A1–2; Nagler-Zanier 2005, 107 Taf. 208 B.

3.3.5. Beinring Typ Berndorf

Beschreibung: Der massive Bronzering ist rundstabig bei einer Dicke von 1,0–1,4 cm. Der Umriss ist kreisförmig. Die Ringaußenseite weist in dichter Folge kräftige Querriefen auf, die zu dem Eindruck einer flachen Rippung führen. Bei einigen Stücken sind die Rippen beiderseits durch eine schmale Rille eingefasst.

Datierung: ältere Eisenzeit, Hallstatt D2–3 (Reinecke), 6.–5. Jh. v. Chr.
Verbreitung: Salzburg, Niederösterreich.
Relation: 1.1.3.1.1. Beinring Typ Dürrnberg.
Literatur: Penninger 1972, Taf. 23,19–29; 61 B; Siepen 2005, 140–141 Taf. 105–114.

3.3.4.

3.3.5.

3.3.6.

3.3.7.

3.3.6. Geschlossener hohler Beinring mit geripptem Ringkörper

Beschreibung: Der kräftige Ring besitzt einen runden bis tropfenförmigen Querschnitt von 1,4–2,7 cm Stärke. Häufig verläuft auf der Innenseite ein schmaler Spalt, durch den die Füllmasse der Gussform entnommen sein kann. Die Innenseite des Rings ist gerundet oder abgeschrägt. Die Ringaußenseite weist in gleichmäßigen Abständen kräftig ausgeformte Wülste auf, die meistens von etwa gleich breiten Einkehlungen getrennt sind. Bei manchen Stücken sind es nur einfache schmale Riefen.
Untergeordneter Begriff: Hohlfußring mit breit gerippter Außenseite.
Datierung: ältere Eisenzeit, Hallstatt D3 (Reinecke), 5. Jh. v. Chr.
Verbreitung: Oberösterreich, Salzburg, Bayern.
Literatur: Nagler-Zanier 2005, 110 Taf. 116,2044–2045; Siepen 2005, 141–142 Taf. 114–116; Tiefengraber/Wiltschke-Schrotta 2012, 227.

3.3.7. Geschlossener geknoteter Beinring mit Zwischenrippen

Beschreibung: Der geschlossene Beinring besitzt einen runden Querschnitt und einen kreisförmigen Umriss. Der Ringstab schwillt in dichter Folge zu einer umlaufenden Knotung an. Vier oder fünf Querkerben fassen in den Zwischenräumen flache Rippen ein.
Datierung: ältere Eisenzeit, Hallstatt D3 (Reinecke), 5. Jh. v. Chr.
Verbreitung: Oberösterreich, Slowenien, Schweiz.
Relation: [Armring] 1.1.1.3.6.3. Offener Knotenarmring; 1.3.3.3.4. Geschlossener Knotenring; [Halsring] 1.2.1.5. Geknoteter Halsring.
Literatur: Kromer 1959, 189 Taf. 200,3; Siepen 2005, 142–143 Taf. 117; Tori 2019, 196.

3.3.8.

3.3.8. Geschlossener Schaukelbeinring mit Rippenverzierung

Beschreibung: Der geschlossene Ring besitzt einen ovalen Umriss mit aufgebogenen Schmalseiten. Der Querschnitt ist D-förmig oder flach C-förmig. Die Außenseite ist mit einer regelmäßigen Abfolge aus Querkerben und Wülsten versehen. Durch hervorgehobene Rippengruppen und Punzreihen kann eine Ringöffnung imitiert sein. Der Ring ist meistens schmal, nur in Einzelfällen bis zu 2,7 cm breit.
Datierung: ältere Eisenzeit, Hallstatt C (Reinecke), 8.–7. Jh. v. Chr.
Verbreitung: Bayern.
Relation: 1.1.3.1.7. Schaukelbeinring mit plastischer Verzierung.
Literatur: Kossack 1959, 183 Taf. 33,10; 34,3–4; Nagler-Zanier 2005, 92–94 Taf. 88,1679–1680.1684–1685; 90,1701.

3.3.9. Beinring mit Zinnen

Beschreibung: Eine besondere Ausprägung weisen solche Beinringe auf, bei denen auf einer Seite – Ober- oder Unterseite – eine Anzahl stiftartiger oder füßchenförmiger Fortsätze mitgegossen sind. Sie vermitteln in der Seitenansicht einen zinnenhaften Eindruck. Die Funktion dieser Stifte ist unbekannt. Aufgrund des Materialabriebs scheinen sie als Abstandhalter zu einem zweiten Ring

zu wirken. Es kann zwischen einer dünneren Ringform mit zahlreichen Zinnen (3.3.9.1.) und einer sehr dicken Ausprägung mit vier Zinnen (3.3.9.2.) unterschieden werden.
Datierung: ältere Eisenzeit, Hallstatt D1–2 (Reinecke), 7.–6. Jh. v. Chr.
Verbreitung: Rheinland-Pfalz, Hessen, Baden-Württemberg, Bayern, Thüringen, Sachsen-Anhalt.
Literatur: Schumacher 1972, 40–41; Ettel 1996, 309; H. Werner 2001, 187; Nagler-Zanier 2005, 107–108.
Anmerkung: Drei oder vier kurze Zinnen können überdies bei rippenverzierten Hohlbeinringen (1.1.3.1.6.) auftreten.

3.3.9.1. Zinnenring

Beschreibung: Ein rundstabiger geschlossener Ring ist auf einer Seite mit einer dichten Reihe kurzer Stiftchen versehen, die einen zinnenartigen Kranz bilden. Die Anzahl der Stiftchen liegt bei fünfzehn bis fünfzig. Entsprechend weiter oder enger ist ihr Abstand. Die Form der Stiftchen ist meistens zylindrisch, in wenigen Fällen auch kugelig oder pilzförmig. Sie sind bereits auf das Wachsmodel des Rings aufgesetzt und mit ihm zusammen gegossen.
Datierung: ältere Eisenzeit, Hallstatt D (Reinecke), 7.–6. Jh. v. Chr.

3.3.9.1.

Verbreitung: Hessen, Rheinland-Pfalz, Bayern, Baden-Württemberg.

Literatur: Schumacher 1972, 40–41; Polenz 1973, 156; Zürn 1987, Taf. 402 A3–5; Heynowski 1992, 75–76; Baitinger 1994; Ettel 1996, 309 Liste 46 Taf. 245; Nagler-Zanier 2005, 107–108; Hornung 2008, 59 Taf. 39,3.

Anmerkung: Die Ringe werden in der Regel als Satz aus jeweils einem Zinnenring und einem einfachen geschlossenen Beinring getragen. Dabei kommt es zu einem teils erheblichen Materialabrieb einerseits auf den Zinnenköpfchen, andererseits auf der Kontaktfläche des Deckrings.

3.3.9.2. Füßchenring

Beschreibung: Der besonders massive, schwere Ring ist geschlossen. Er besitzt einen ovalen bis D-förmigen Querschnitt und eine Dicke um 3,0 cm. Das dem Guss zugrundeliegende Wachsmodel ist nur grob verstrichen. Entsprechend weist die Oberfläche flache Längsfacetten als Glättstreifen auf. Der Ansatz des Gusskanals hat bei der Entfernung eine deutliche Marke hinterlassen. Kennzeichnend sind die vier gleichmäßig über eine Ringseite verteilten Füßchen. Sie besitzen einen D-förmigen Querschnitt und sind etwa 2,5–2,8 cm lang. Die Enden der Füßchen sind glatt und zeigen Schleifspuren.

Synonym: Barrenring mit Füßchen.

Datierung: ältere Eisenzeit, Hallstatt D1 (Reinecke), 7.–6. Jh. v. Chr.

Verbreitung: Thüringen, Sachsen-Anhalt.

Literatur: W. Hoffmann 1959, 223 Taf. 39; Simon 1972, 102; Simon 1984, 58 Abb. 9c.f; H. Werner 2001, 187 Abb. 6–8; Heynowski 2006, 57–58 Abb. 2.

Anmerkung: Der Füßchenring bildet zusammen mit einem Deckring ein Paar. Der Deckring hat die gleichen Ringmaße wie der Füßchenring und weist kräftige flächige Abriebspuren an der Kontaktseite mit den Füßchen auf.

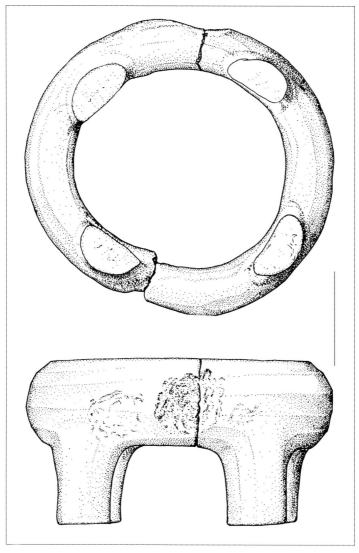

3.3.9.2.

Die Bergen

Beschreibung: Als eine »Berge« wird ein Schmuck-
ring bezeichnet, der aus einem offenen Ring oder
Band besteht und dessen Enden zu Spiralscheiben
aufgerollt sind. Über die Differenzierung in ver-
schiedene Formen entscheidet die Ausprägung
des Ringkörpers als Stab-, Blatt- oder Bandform
und die Art, wie die Enden zu Spiralen gerollt sind
und welchen Durchmesser sie haben. Möglich ist,
dass der Draht direkt zu einer Spirale eingerollt ist
oder er zunächst in einer Schlinge zurückgeführt
wird, um dann eine gegenläufige Spirale zu bil-
den. Die beiden Spiralen sind in der Regel gleich
groß und gegenständig quer zur Ringebene ange-
ordnet. Ringkörper und Spiralen können diverse
Verzierungen tragen, mittels derer eine feinere
Gruppengliederung möglich ist.
Nach Ausweis ihrer Lage in Körpergräbern gehören
Bergen weit überwiegend zum Beinschmuck und
wurden an den Waden getragen. Formgleiche Stü-
cke kommen gelegentlich auch als Armschmuck
vor. Die beiden Arten der Trageweise lassen sich an
den Stücken selbst weder durch ihre Form und Ver-
zierung noch durch ihre Größe eindeutig unter-
scheiden.
Synonym: Knöchelband.

1. Berge mit stabförmigem Ring

Beschreibung: Ein rundstabiger, selten auch vier-
kantiger Draht ist von den Enden her zu zwei gro-
ßen Spiralen eingerollt, zwischen denen sich der
Ringstab befindet. Der Draht ist gleichbleibend
stark und verjüngt sich nur an den Enden ein we-
nig. Die Berge kann unverziert sein oder ein Kerb-
muster aufweisen, wobei der Ringstab und die
äußeren Spiralwindungen die bevorzugten Zier-
flächen bilden. Gelegentlich ist die gesamte Spi-
rale von einem Ziermuster eingenommen. Selten
sind tordierte Ringstäbe. Die Verzierung besteht
aus Querkerben oder Kerbgruppen. Nur vereinzelt
kommen Kreuzmuster oder Winkelreihen vor.
Datierung: frühe und mittlere Bronzezeit, Bron-
zezeit A2–C (Reinecke), Periode II–III (Montelius),
18.–13. Jh. v. Chr.

Verbreitung: Mitteleuropa.
Relation: [Halsring] 1.2.2.2. Schlichter Halsring
mit gegenständigen Endspiralen.
Literatur: Richter 1970, 41–49; Blajer 1984;
Pászthory 1985, 23–25; Neugebauer 1991, 32–34;
Görner 2003, 108; Laux 2015, 161–168.

1.1. Berge Typ Wixhausen

Beschreibung: Die einfachste Form einer Berge
besteht aus einem runden, gleichmäßig starken
Bronzedraht, der zu einem Ring gebogen ist. Beide
Enden sind jeweils mit zweieinhalb bis acht Win-
dungen zu einer Spiralscheibe eingedreht und

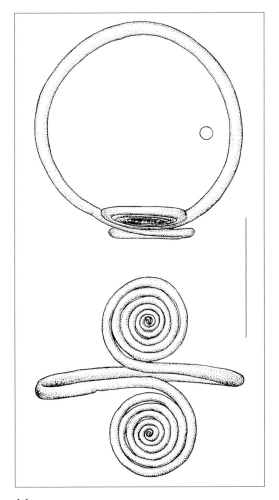

1.1.

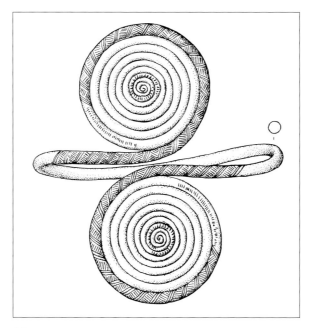

1.2.

stehen sich quer zur Ringachse diametral gegen-
über. Der Durchmesser der Spiralscheibe liegt bei
1,0–5,2 cm. Die Drahtstärke beträgt 0,2–0,5 cm.
Die Berge weist keine weitere Verzierung auf.
Datierung: mittlere Bronzezeit, Bronzezeit B–C
(Reinecke), Periode II–III (Montelius),
16.–13. Jh. v. Chr.
Verbreitung: Ostfrankreich, Deutschland,
Schweiz, Österreich, Tschechien, Ungarn.
Literatur: Richter 1970, 41–49; Kimmig 1979,
75–76 Taf. 14,2; Zürn 1979, 55 Abb. 52,3; Pirling
u. a. 1980, Taf. 18 B1–2; 24 A5–6; 27 H; 37 A1; 41
A4; 50 F; 51 E; Blajer 1984, 16–19; Pászthory 1985,
23–25; Görner 2003, 108; Laux 2015, 162–164;
Laux 2021, 28.

1.2. Verzierte Berge mit rundem oder spitzovalem Querschnitt

Beschreibung: Der gleichbleibend starke Draht
besitzt einen runden bis linsenförmigen Quer-
schnitt. Er ist zu einem etwa kreisförmigen Ring
gebogen. Die beiden Enden bilden große, sich
quer zur Ringachse gegenüberstehende Spiral-

scheiben. Ring oder Spiralen tragen eine einge-
schnittene oder eingekerbte Verzierung in ver-
schiedenster Ausführung. Bevorzugte Zierzonen
sind die äußere Spiralwindung sowie der Ring. Die
Muster können aus Querstrichen, Kerbgruppen,
Fischgrätenreihen oder Kreuzen bestehen.
Datierung: mittlere Bronzezeit, Bronzezeit C2
(Reinecke), 14. Jh. v. Chr.
Verbreitung: Deutschland, Polen.
Literatur: Hennig 1970, Taf. 73,2; Richter 1970,
47–49 Taf. 13,279–284; Berger 1984, 40–41 Taf. 4,3;
Blajer 1984, 19–28 Taf. 2–16; Laux 2015, 166
Taf. 68,972.

1.3. Berge mit Malteserkreuz

Beschreibung: Der Ring weist einen ovalen Stab-
querschnitt auf. Manchmal ist auf der Außenseite
ein Grat ausgebildet. Die Verzierung besteht aus
Querkerbgruppen oder einem gegeneinander-
gestellten Sparrenmuster. An den Enden sitzen
Spiralen von sieben bis neun Windungen. Sie zei-
gen einen auffälligen Dekor aus Kerbgruppen, die,
aufeinander abgestimmt, mit jeder Windung nach

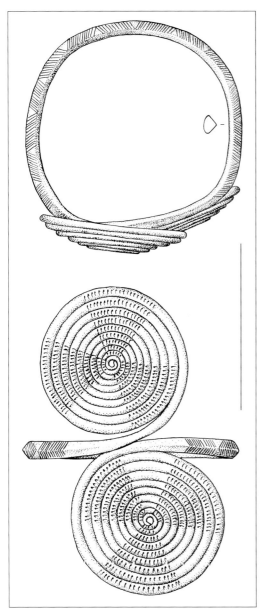

1.3.

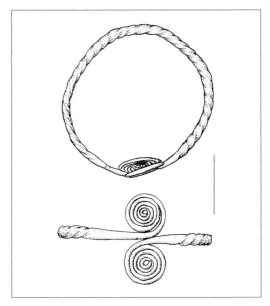

1.4.

Verbreitung: Mecklenburg-Vorpommern, Niedersachsen, Brandenburg, Sachsen-Anhalt.
Literatur: von der Hagen 1923, 88–89 Abb. 124; Bohm 1935, 63–64; Stephan 1956, 30 Taf. 21,1; Schubart 1972, 21 Taf. 44 D2; von Brunn 1968, 173; Laux 2015, 166 Taf. 68,973.
Anmerkung: Ähnliche Spiralverzierungen sind von Fibeln bekannt (Schubart 1972, 21).

1.4. Berge mit tordiertem Ring

Beschreibung: Der kräftige Ringstab ist tordiert. Die Enden sind zu Spiralscheiben von vier bis fünf Windungen eingedreht und stellen sich quer zur Ringachse gegenüber.
Datierung: mittlere Bronzezeit, Bronzezeit C1 (Reinecke), 15. Jh. v. Chr.
Verbreitung: Baden-Württemberg.
Relation: [Armring] 1.1.2.2.1. Tordierter Armring mit Spiralenden.
Literatur: Pirling u. a. 1980, Taf. 22 C1–2.

außen breiter werden. So entstehen drei oder vier tortenstückartige Segmente, die durch gleich große ungekerbte Dreiecksflächen getrennt sind.
Synonym: Berge mit »Eisernes-Kreuz-Muster«.
Datierung: ältere Bronzezeit, Periode III (Montelius), 13. Jh. v. Chr.

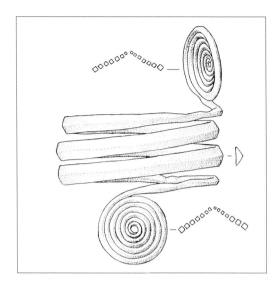

1.5.

1.5. Berge mit mehreren Windungen

Beschreibung: Der Ringstab besitzt einen dreieckigen oder rhombischen Querschnitt. Er ist mit eineinviertel bis dreieinviertel Windungen zu einer Spirale gelegt. Die Enden verjüngen sich zu einem vierkantigen Draht, der mit fünf bis sechs Umgängen zu einem aufrecht stehenden, flach konischen Spiraltutulus gebogen ist. Dabei bilden die beiden Spiraltutuli einen Winkel von etwa 90°.
Datierung: frühe Bronzezeit, Bronzezeit A2 (Reinecke), 18.–17. Jh. v. Chr.
Verbreitung: Österreich.
Relation: [Armspirale] 2.7. Armspirale mit aufgerollten Enden.
Literatur: Neugebauer 1991, 32–34 Taf. 2,2.

2. Berge mit bandförmiger Manschette

Beschreibung: Wesentlicher Bestandteil ist die gegossene bandförmige Manschette. Ihre Breite variiert zwischen etwas weniger als 1 cm und mehr als 13 cm. An den Enden verjüngt sie sich kontinuierlich oder stufenartig und läuft in jeweils einen rundstabigen, nur selten vierkantigen Draht aus, der zu einer Spiralscheibe aufgerollt ist. Vor allem die Schauseite der Manschette bildet die Zierfläche. Selten können zusätzlich der Übergang sowie

die äußere Windung der Spirale mit einem Muster versehen sein. Die Manschette ist überwiegend mit eingeschnittenen Leiterbändern, Reihen von schrägen Kerben, die zu Fischgrätenmustern angeordnet sein können, Bögen oder schraffierten Dreiecken verziert. Es kommen ferner Längsrippen und Buckelreihen vor, die auch flächig angeordnet sein können. Am Übergang zur Spirale oder auf der äußeren Spiralwindung finden sich gelegentlich schraffierte Dreiecke oder Querkerbgruppen.
Synonym: Knöchelband mittelrheinischer Typ.
Datierung: mittlere bis späte Bronzezeit, Bronzezeit C–Hallstatt A1 (Reinecke), 16.–12. Jh. v. Chr.
Verbreitung: Thüringen, Hessen, Rheinland-Pfalz, Baden-Württemberg, Bayern, Ostfrankreich, Nordschweiz.
Literatur: Holste 1939, 69–71; Feustel 1958, 15; Richter 1970, 49–57; Wilbertz 1982, 80–81 Taf. 18,8–9; 53,14; 76,1–2; 77,1–2; 107,1; Pászthory 1985, 25–30; Görner 2003, 108–110.

2.1. Berge Typ Giesel

Beschreibung: Der Ringkörper wird von einem schmalen, 0,8–1,2 cm breiten Bronzeband eingenommen, dessen Kanten gerade und parallel verlaufen. Auf beiden Seiten verjüngt sich das Band zu einem rundstabigen Draht, der mit sechseinhalb bis

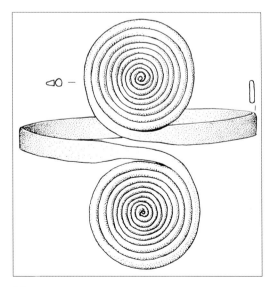

2.1.

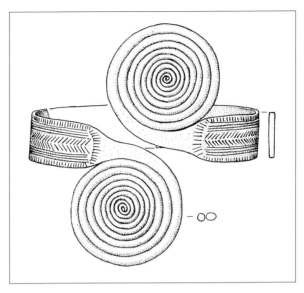

2.2.

neun Windungen zu gegenständigen Spiralscheiben eingerollt ist. Dabei kann die äußere Windung noch ein kantiges Profil aufweisen. Der Durchmesser der Spiralscheiben liegt bei 3,2–5,8 cm. Die Berge weist keine weitere Verzierung auf.
Datierung: mittlere Bronzezeit, Bronzezeit B–C (Reinecke), 16.–13. Jh. v. Chr.
Verbreitung: Hessen, Bayern, Ostfrankreich.
Literatur: Richter 1970, 49–50.

2.2. Berge Typ Nieder-Roden

Beschreibung: Grundbestandteil ist eine schmale bandförmige, etwa 0,9–1,8 cm breite Manschette. Das Band verschmälert sind an den Enden und geht in einen Draht über, der mit sechseinhalb bis neuneinhalb Windungen zu einer Spirale aufgerollt ist. Dabei besitzt die äußere Windung vielfach noch ein kantiges Profil, während die nachfolgenden Spiralgänge rundstabig sind und sich bis in das Spiralauge zu einem dünnen Draht verjüngen. Kennzeichnend ist ein eingeschnittener Dekor. Das Muster setzt sich aus umlaufenden Längsrillen und Schrägstrichreihen – teils gegenständig zu einem Fischgrätenmuster angeordnet – zusammen. Häufig sind die Ränder von einem schmalen Band

aus Querstrichen begleitet. Gelegentlich können auch die Spiralen ein Strichmuster zeigen.
Datierung: mittlere Bronzezeit, Bronzezeit C1–2 (Reinecke), 15.–14. Jh. v. Chr.
Verbreitung: Thüringen, Hessen, Rheinland-Pfalz, Baden-Württemberg, Bayern.
Relation: Strichmuster: [Fibel] 1.2.2.3. Lüneburger Fibel.
Literatur: Feustel 1958, 15 Taf. 15,7; Richter 1970, 52–53 Taf. 14,297–298; Pirling u. a. 1980, 24 Taf. 2 E8–9; 21 A5; 23 B; Görner 2003, 109.

2.3. Berge mit schmaler Manschette

Beschreibung: Die schmale bandförmige Manschette hat beim Guss eine leichte Profilierung erhalten. In der einfachsten Form besteht die Gestaltung in einem Mittelgrat und einem dreieckigen Querschnitt. Eine andere Ausführung weist schmale Leisten an den Manschettenrändern und entlang der Mitte auf. Zusätzlich oder ersatzweise können Kerbreihen auftreten. Die Manschettenenden laufen sich zuspitzend in rundstabige Drähte aus, die gegenständig zu Spiralen eingerollt sind.
Synonym: Berge mit schmaler gewölbter oder profilierter Manschette.

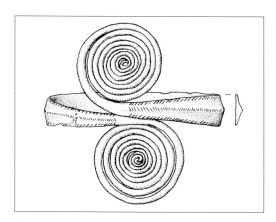

2.3.

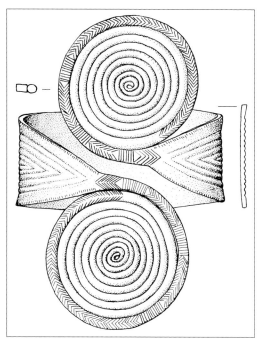

2.4.

Datierung: mittlere Bronzezeit, Bronzezeit C (Reinecke), Periode III (Montelius), 15.–13. Jh. v. Chr.

Verbreitung: Niedersachsen, Sachsen-Anhalt, Hessen, Rheinland-Pfalz, Baden-Württemberg, Ostfrankreich.

Literatur: Richter 1970, 50–52; von Brunn 1968, 174; Görner 2003, 108–109 Abb. 73,16; 75,20; 77,7; 87,6–7; Laux 2015, 167–168 Taf. 68,976–977.

2.4. Berge Typ Mühlheim-Dietesheim

Beschreibung: Die weidenblattförmige Manschette ist 2,5–8,5 cm breit. Sie weist auf der Außenseite eine dichte Anordnung von Längsrippen auf, die der Ringkontur entsprechend an den Enden zusammenlaufen. Bei einigen Stücken sind die Rippen durch Riefen oder Rillen ersetzt, sie entsprechen sich aber im Dekoraufbau. Die Schauseite ist vollständig oder bis auf einen Randstreifen von der Rippung bedeckt. Zusätzlich können die Manschettenkanten, die Rippen oder die schmalen Zwischenzonen mit Kerb- oder Strichelbändern dekoriert sein. An beiden Manschettenenden sitzen große Spiralscheiben, deren äußere Windung häufig kantig ist und in der Regel ein Ritzmuster aufweist, das aus schraffierten Dreiecken, einem Wechsel von Längs- und Querstrichgruppen, einem Fischgrätenmuster oder einfachen Querrillen besteht. Die weiteren Windungen weisen einen runden Querschnitt auf.

Datierung: mittlere Bronzezeit, Bronzezeit C2 (Reinecke), 14. Jh. v. Chr.

Verbreitung: Hessen, Rheinland-Pfalz, Baden-Württemberg, Bayern.

Literatur: Kunkel 1926, 86 Abb. 69; Richter 1970, 53–57 Taf. 14,300–16,316; Wilbertz 1982, 80 Taf. 18,8–9; Görner 2003, 109–110.

3. Berge mit großen Spiralen

Beschreibung: Die Berge tritt durch die beiden großen Spiralscheiben hervor. Sie weisen zehn bis dreizehn Windungen auf und entsprechen in ihrer Größe dem Ringdurchmesser oder übertreffen ihn sogar. Der Ring ist stabförmig oder schmal bandförmig. Er kann eine dachartig gekantete Außenseite und eine gerundete Innenseite besitzen oder weist einen lang gezogen D-förmigen oder flach dreieckigen Querschnitt auf. Die Stabbreite liegt häufig bei 1,2–1,6 cm, kann aber auch 2,6 cm erreichen. Der Ringstab ist mit einem eingeschnittenen Dekor versehen, der umlaufend ist oder aus einer Aneinanderreihung verschiedener Motive

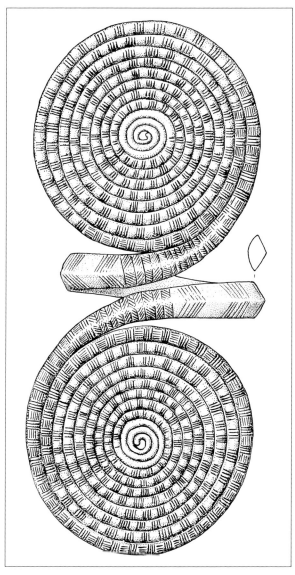

3.1.

besteht. Dabei treten vor allem Winkelgruppen, Sparrenmuster, Leiterbänder und Kreuzschraffen auf. Die Spiralen sind in der Regel mit einer dichten Abfolge von Kerbgruppen oder quer verlaufenden Leiterbändern verziert. Die inneren Windungen bleiben frei.
Datierung: ältere Bronzezeit, Periode II–III (Montelius), 14.–13. Jh. v. Chr.

Verbreitung: Nordostdeutschland, Nordpolen, Dänemark.
Literatur: Beltz 1910, 186–187 Taf. 32,87; Schubart 1972, 21–25; Blajer 1984, 59–63 Taf. 56–63.

3.1. Berge mit Winkelmuster

Beschreibung: Mit zehn bis zwölf kräftigen Windungen besitzen die Spiralplatten einen großen Durchmesser, der in der Regel die Ringgröße etwas übersteigt. Die beiden Spiralen stehen sich diametral gegenüber und bilden die Enden des Rings. Der Ringstab weist häufig auf der Außenseite einen kräftigen Mittelgrat auf, während die Innenseite gerundet ist. Es kommt auch ein flach dreieckiger Querschnitt vor. Am Ansatz der Spiralen verändert sich der Querschnitt zu einem rundlichen, gelegentlich auch rhombischen Profil. Kennzeichnend ist eine Verzierung der Ringaußenseite mit Winkelgruppen, die meistens gegeneinandergestellt sind, aber auch gleichläufig sein können. Am Übergang zu den Spiralen treten Querstreifen mit einem Leiterbandmuster auf, selten zusätzlich ein kreuzschraffiertes Feld. Die Spirale zeigt Querkerben, die zu Gruppen angeordnet sein können und auf der äußeren Windung mit längs schraffierten Feldern wechseln. Die Windungen im Zentrum sind nicht verziert.
Synonym: Berge Typ Wierzbięcin.
Datierung: ältere Bronzezeit, Periode II–III (Montelius), 14.–13. Jh. v. Chr.
Verbreitung: Nordostdeutschland, Nordpolen, Dänemark.
Literatur: von der Hagen 1923, 90–91; Schubart 1972, 21–25 Taf. 42 A6; 72 A6–7; 80 H2–3; Blajer 1984, 59–63.
(siehe Farbtafel Seite 32)

3.2. Mecklenburger Berge

Beschreibung: Der Ringstab besitzt einen ovalen oder D-förmigen Querschnitt, der in der kompakten Form eine Breite von 1,2–1,6 cm aufweist, in der bandförmigen Ausführung 2,6 cm erreichen kann. An beiden Enden sitzen große Spiralen von etwa zehn Windungen und einem runden, selten rhombischen Querschnitt. Der Ring weist eine eingeschnittene Verzierung aus schräg verlaufenden Leiterbändern auf. Am Ansatz der Spiralen befinden sich Zwischenmuster. Sie bestehen aus Winkel- oder Sparrenmotiven, Querbändern oder Schrägschraffen. Als eigene Varianten lassen sich zum einen solche Stücke zusammenfassen, die ein breites kreuzschraffiertes Feld aufweisen, zum anderen Exemplare mit einem zusätzlichen Randsaum aus Schrägstrichreihen. Die Spiralen sind mit einem Strichdekor versehen, der aus gleichmäßig angeordneten Querkerben besteht oder ein komplexes Muster bildet. Dabei weist die äußere Windung einen Wechsel von Längs- und Querstrichgruppen auf. Das Muster reduziert sich auf reine Querkerbgruppen, deren Linienanzahl zur Spiralmitte hin abnimmt. Eine weitere Musteranordnung besteht aus quer verlaufenden Leiterbändern auf den äußeren Spiralwindungen und einfachen Querkerben im zentralen Bereich. Die inneren Windungen sind unverziert.
Synonym: Berge vom Mecklenburger Typ.
Datierung: ältere Bronzezeit, Periode III (Montelius), 13. Jh. v. Chr.
Verbreitung: Mecklenburg-Vorpommern, Brandenburg, Sachsen-Anhalt.
Relation: Muster: [Armring] 1.1.1.2.2.6.1. Armring mit Schräglinienmuster.
Literatur: Bohm 1935, 63–64; Schulz 1939, 119 Abb. 138; Stephan 1956, 30–31; Schubart 1972, 21–25 Taf. 2 D7; 25 A1–2; 53 A7; 61 C7–8; 67 C1.4; von Brunn 1968, 173.

4. Berge mit rücklaufendem Draht

Beschreibung: Die breite blattförmige Manschette zipfelt an den Enden zu einem dünnen Fortsatz aus, der in einen rundstabigen Draht übergeht. Der Draht ist jeweils mit einer Schlinge gegenläufig umgebogen und führt an der Manschettenkante entlang, um am Gegenende in einer großen Spiralscheibe abzuschließen. Die Manschette ist dünn ausgezogen und häufig um 2,7–6,0 cm breit, kann aber 17 cm erreichen. Zur Verzierung kommen plastische Längsleisten, gravierte oder ziselierte geometrische Muster und Buckelreihen vor.
Datierung: Bronzezeit, Bronzezeit C2–Hallstatt B1 (Reinecke), 14.–10. Jh. v. Chr.
Verbreitung: Hessen, Rheinland-Pfalz, Baden-Württemberg, Nordostfrankreich.

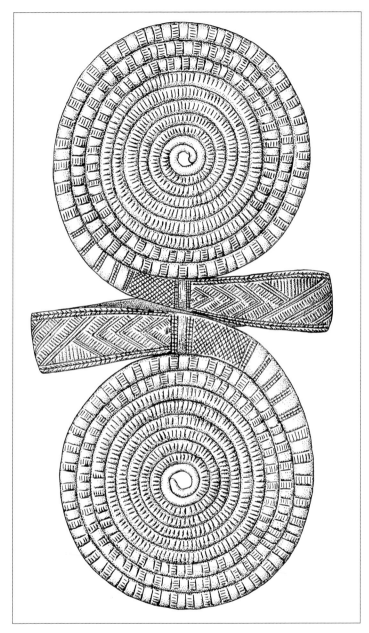

3.2.

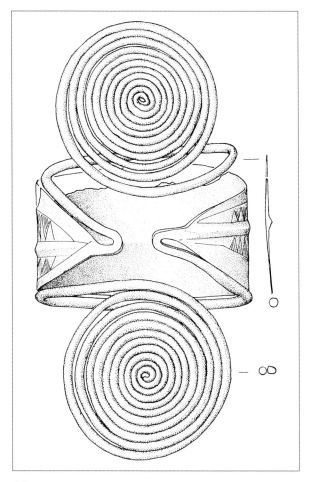

4.1.

Literatur: Holste 1939, 70; Holste 1953, Karte 10; Richter 1970, 60–67; Kimmig 1979, 76; Pirling u. a. 1980, 24; Görner 2003, 110–112.

4.1. Berge Typ Hagenau

Beschreibung: Die Manschette besitzt Lorbeerblattform und eine außen umlaufende Mittelrippe. Das Material ist an den Seiten dünn ausgezogen. Fortsätze an beiden Enden leiten zu einem rundstabigen Draht über. Er bildet eine enge Schlinge, läuft der Manschettenkante entlang zum anderen Ende und ist dort zu einer großen Spiralscheibe eingerollt. Kennzeichnend ist eine Verzierung aus in zwei Reihen angeordneten schraffierten Drei-ecken. Meistens setzen sie mit der breiten Seite an der Mittelrippe an, gelegentlich zeigt die Spitze der Dreiecke zur Mitte. Zusätzlich können Punktreihen oder ein Strichelband entlang der Manschettenkanten auftreten.

Datierung: mittlere Bronzezeit, Bronzezeit C2 (Reinecke), 14. Jh. v. Chr.

Verbreitung: Ostfrankreich, Baden-Württemberg, Rheinland-Pfalz, Hessen.

Literatur: Richter 1970, 60–61 Taf. 19,330–331; Kimmig 1979, 76 Taf. 14,4; Pirling u. a. 1980, Taf. 3 A13–14; 12 D2–3; 13 C16–17; 40 A8–9; 47 B; 60 D; Görner 2003, 111–112.

(siehe Abbildung auf dem Umschlag)

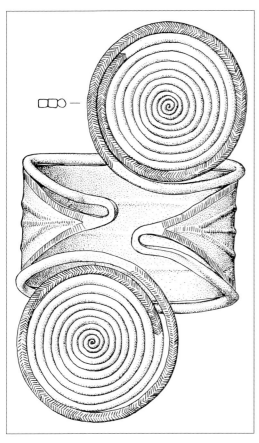

4.2.

4.2. Berge Typ Blödesheim

Beschreibung: Die breite blattförmige Man-
schette läuft an den Enden spitz zusammen und
setzt sich nach einer Schlinge in einem rückläufi-
gen Draht fort, der jeweils in einer großen Spirale
endet. Typisch ist eine Verzierung aus einer oder
mehreren Längsrippen sowie Kerbreihen. Anhand
von Details lassen sich von den Stücken mit einer
Mittelrippe diejenigen mit Kerbreihen beiderseits
der Rippe und entlang der Manschettenkanten
(Variante I) von solchen Exemplaren unterschei-
den, die nur über eine Strichelung der Ränder ver-
fügen (Variante II). In beiden Fällen ist zusätzlich
eine Kerbung der Mittelrippe möglich. Eine dritte
Ausprägung (Variante III) besitzt mehrere, teils ge-
kerbte, teils glatte Längsrippen, die an den Enden
zusammenlaufen. Strichelbänder treten entlang
der Manschettenkanten auf. Gelegentlich kann
auch die äußere Windung der Spiralscheiben mit
Kerbreihen verziert sein.
Datierung: mittlere Bronzezeit, Bronzezeit C2
(Reinecke), 14. Jh. v. Chr.
Verbreitung: Rheinland-Pfalz, Hessen, Baden-
Württemberg.
Literatur: Richter 1970, 62–63 Taf. 19,332–20,339;
Görner 2003, 110.
(siehe Farbtafel Seite 32)

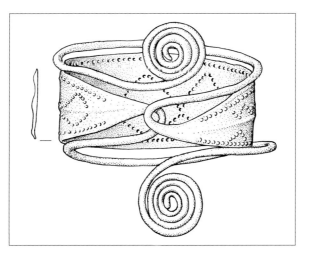

4.3.

4.3. Berge mit Buckelzier

Beschreibung: Die Manschette ist weidenblattförmig und 2,1–6,0 cm breit. Sie besitzt auf der Außenseite einen leichten Mittelgrat. Beide Enden verlängern sich zu einem runden Draht, der nach einer Schlaufe rückläufig entlang der Manschettenkante geführt wird und nach einem Umlauf in einer vier- bis fünfwindigen Spirale endet. Die Verzierung besteht aus einem Buckelmuster, das von der Innenseite eingeschlagen ist und aus Längsreihen oder gegenständigen Winkelbändern besteht.

Datierung: mittlere Bronzezeit, Bronzezeit C2 (Reinecke), 14. Jh. v. Chr.

Verbreitung: Baden-Württemberg.

Literatur: Zürn/Schiek 1969, 13 Taf. 5 E1–2; Pirling u. a. 1980, Taf. 5 H; 23 F; 43 D4; 52 I2–3; 57 H5.

4.4. Berge Typ Wollmesheim

Beschreibung: Ein großes spitzovales Bronzeblech ist dünn zu einer Manschette ausgehämmert. Die größte Breite kann 17 cm betragen. Entlang der Mittelinie und der Manschettenränder sind Rippengruppen von der Rückseite herausgedrückt. Die Schauseite ist flächig mit einem gravierten Ziermuster aus feinen Linien versehen, die offenbar mit einem Lineal gezogen und zu Bändern angeordnet sind. Zu den weiteren Ziermotiven gehören schraffierte Dreiecke, Zickzacklinien und Buckelreihen. Die kantigen Fortsätze an den Manschettenenden gehen mit einer Schlinge in einen rücklaufenden runden Draht über, der an der Manschettenkante entlanggeführt ist. Am Gegenende bildet der Draht eine große Spiralscheibe von acht bis elfeinhalb Windungen, wobei der Stabquerschnitt ein flaches Rechteck annimmt und die einzelnen Spiralwindungen sich dachziegelartig überlagern. Die Spiralscheibe ist unverziert.

Datierung: späte Bronzezeit, Bronzezeit D–Hallstatt B1 (Reinecke), 13.–10. Jh. v. Chr.

Verbreitung: Rheinland-Pfalz, Hessen, Ostfrankreich.

Literatur: Krahe 1960; Kolling 1968, 59 Taf. 35,22; Richter 1970, 64–67 Taf. 21,344–23,351; Kimmig 1979, 76; Sperber 1995, 56.

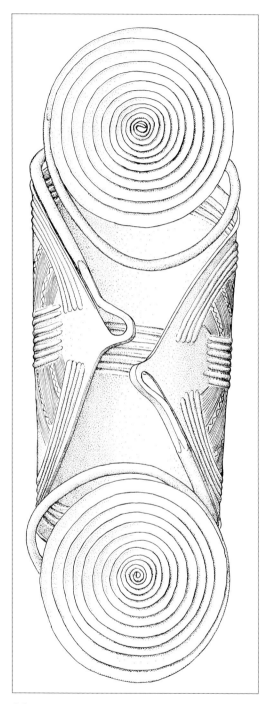

4.4.

Anhang

Literatur

Abegg-Wigg 2008
Angelika Abegg-Wigg, Germanic and Romano-provincial symbols of power – Selected finds from the aristocratic burials of Neudorf-Bornstein. In: Barbara Niezabitowska-Wiśniewska u. a. (Hrsg.), The Turbulent Epoch. New Materials from the Late Roman Period and the Migration Period (Lublin 2008), 27–38.

Adler 2003
Wolfgang Adler, Der Halsring von Männern und Göttern. Saarbrücker Beiträge zur Altertumskunde 78 (Bonn 2003).

Adler 2019
Wolfgang Adler, Der Torques als römische Kriegsbeute und *donum militare*. Zu einem frühkaiserzeitlichen Grabrelief aus Bartingen, Kt. Luxemburg. In: Harald Meller u. a. (Hrsg.), Ringe der Macht. Tagungen des Landesmuseums für Vorgeschichte Halle 21 (Halle [Saale] 2019), 421–439.

Ament 1976
Hermann Ament, Die fränkischen Grabfunde aus Mayen und der Pellenz. Germanische Denkmäler der Völkerwanderungszeit B9 (Berlin 1976).

Andersson 1993
Kent Andersson, Romartida guldsmide i Norden I. Katalog. AUN 17 (Uppsala 1993).

Andersson 1995
Kent Andersson, Romartida guldsmide i Norden III. Övriga smycken, teknisk analys och verkstadsgrupper. AUN 21 (Uppsala 1995).

Andersson 2008
Kent Andersson, Gold des Nordens. Skandinavische Schätze von der Bronzezeit bis zu den Wikingern. Archäologie in Deutschland, Sonderheft 2008 (Stuttgart 2008).

Aner/Kersten 1978
Ekkehard Aner/Karl Kersten, Südschleswig-Ost. Die Funde der älteren Bronzezeit des nordischen Kreises in Dänemark, Schleswig-Holstein und Niedersachsen 4 (København, Neumünster 1978).

Aner/Kersten 1981
Ekkehard Aner/Karl Kersten, Nordslesvig Syd. Die Funde der älteren Bronzezeit des nordischen Kreises in Dänemark, Schleswig-Holstein und Niedersachsen 6 (Neumünster 1981).

Aner/Kersten 1991
Ekkehard Aner/Karl Kersten, Dithmarschen. Die Funde der älteren Bronzezeit des nordischen Kreises in Dänemark, Schleswig-Holstein und Niedersachsen 17 (Neumünster 1991).

Aner/Kersten 1993
Ekkehard Aner/Karl Kersten, Kreis Steinburg. Die Funde der älteren Bronzezeit des nordischen Kreises in Dänemark, Schleswig-Holstein und Niedersachsen 18 (Neumünster 1993).

Aner u. a. 2008
Ekkehard Aner/Karl Kersten/Karl-Heinz Willroth, Viborg Amt. Die Funde der älteren Bronzezeit des nordischen Kreises in Dänemark, Schleswig-Holstein und Niedersachsen 12 (Neumünster 2008).

Arbmann 1940
Holger Arbmann, Birka I. Die Gräber. Kungliga Vitterhets Historie och Antikvitets Akademien (Stockholm 1940).

Armbruster 2006
Barbara Armbruster, 95 Sörup, Kr. Schleswig-Flensburg (Schleswig-Holstein). In: Ralf Bleile (Hrsg.), Magischer Glanz. Gold aus archäologischen Sammlungen Norddeutschlands (Schleswig 2006), 229–230.

Articus 2004
Rüdiger Articus, Das Urnengräberfeld von Kasseedorf, Lkr. Ostholstein. Die Entwicklung des südöstlichen Schleswig-Holstein während der jüngeren römischen Kaiserzeit. Internationale Archäologie 74 (Rahden/Westf. 2004).

Aschemeyer 1966
Hans Aschemeyer, Die Gräber der jüngeren Bronzezeit im westlichen Westfalen. Bodenaltertümer Westfalens IX (Münster 1966).

Aufdermauer 1963
Jörg Aufdermauer, Ein Grabhügelfeld der Hallstattzeit bei Mauenheim, Ldkrs. Donaueschingen. Badische Fundberichte, Sonderheft 3 (Freiburg i. Br. 1963).

Augstein 2015
Melanie Augstein, Das Gräberfeld der Hallstatt- und Frühlatènezeit von Dietfurt an der Altmühl (»Tankstelle«). Universitätsforschungen zur Prähistorischen Archäologie 262 (Bonn 2015).

Baitinger 1994
Holger Baitinger, Zur Datierung der hallstattzeitlichen Zinnenringe. Germania 72, 1994, 283–290.

Baitinger/Pinsker 2002
Holger Baitinger/Bernhard Pinsker, Das Rätsel der Kelten vom Glauberg. Glaube – Mythos – Wirklichkeit (Stuttgart 2002).

Bartelheim 1998
Martin Bartelheim, Studien zur böhmischen Aunjetitzer Kultur. Universitätsforschungen zur Prähistorischen Archäologie 46 (Bonn 1998).

Baudou 1960
Evert Baudou, Die regionale und chronologische Einteilung der jüngeren Bronzezeit im Nordischen Kreis. Studies in North-European Archaeology 1 (Stockholm 1960).

Beck 1980
Adelheid Beck, Beiträge zur frühen und älteren Urnenfelderkultur im nordwestlichen Alpenvorland. Prähistorische Bronzefunde, Abt. XX, Bd. 2 (München 1980).

Becker 1996
Matthias Becker, Untersuchungen zur römischen Kaiserzeit zwischen südlichem Harzrand, Thüringer Becken und Weißer Elster. Veröffentlichungen des Landesamtes für archäologische Denkmalpflege Sachsen-Anhalt, Landesmuseum für Vorgeschichte 48 (Halle [Saale] 1996).

Beckmann 1981
Christamaria Beckmann, Arm- und Halsringe aus den Kastellen Feldberg, Saalburg und Zugmantel. Saalburg-Jahrbuch 37, 1981, 10–22.

Beckmann 1985
Christamaria Beckmann, Der römische Armring aus Bürglen-Ottenhusen. Helvetia Archaeologica. Archäologie in der Schweiz 16, H. 63/64, 1985, 123–130.

Behaghel 1943
Heinz Behaghel, Die Eisenzeit im Raume des Rechtsrheinischen Schiefergebirges (Wiesbaden 1943).

Behrends 1968
Rolf-Heiner Behrends, Schwissel. Ein Urnengräberfeld der vorrömischen Eisenzeit aus Holstein. Offa-Bücher 22 (Neumünster 1968).

Behrens 1927
Gustav Behrens, Bodenurkunden aus Rheinhessen. Die vorrömische Zeit. Bilderhefte zur Vor- und Frühgeschichte Rheinhessens I (Mainz 1927).

Beilharz 2011
Denise Beilharz, Das frühmerowingerzeitliche
Gräberfeld von Horb-Altheim. Forschungen und
Berichte zur Vor- und Frühgeschichte in Baden-
Württemberg 121 (Stuttgart 2011).

Belting-Ihm 1963
Christa Belting-Ihm, Spätrömische Buckelarm-
ringe mit Reliefdekor. Jahrbuch des Römisch-
Germanischen Zentralmuseums Mainz 10, 1963,
97–117.

Beltz 1910
Robert Beltz, Die vorgeschichtlichen Altertümer
des Großherzogtums Mecklenburg-Schwerin
(Schwerin i. M., Berlin 1910).

Bemmann 2003
Jan Bemmann, Liebersee. Ein polykultureller
Bestattungsplatz an der sächsischen Elbe. Bd. 3.
Veröffentlichungen des Landesamtes für Archäo-
logie mit Landesmuseum für Vorgeschichte 39
(Dresden 2003).

Bemmann 2006
Jan Bemmann, Verkannte merowingerzeitliche
Grabfunde und eine karolingerzeitliche Perlen-
kette aus Sachsen-Anhalt. Jahresschrift für mittel-
deutsche Vorgeschichte 90, 2006, 279–304.

Benadík u. a. 1957
Blažej Benadík/Emanuel Vlček/Cyril Ambros,
Keltische Gräberfelder der Südwestslowakei.
Archeologia Slovaca Fontes 1 (Bratislava 1957).

Berger 1984
Arthur Berger, Die Bronzezeit in Ober- und Mittel-
franken. Materialhefte zur Bayerischen Vorge-
schichte A52 (Kallmünz/Opf. 1984).

Bernatzky-Goetze 1987
Monika Bernatzky-Goetze, Mörigen. Die spät-
bronzezeitlichen Funde. Antiqua 16 (Basel 1987).

Bichet/Millotte 1992
Pierre Bichet/Jacques-Pierre Millotte, L'âge du Fer
dans le haut Jura. Les tumulus de la région de

Pontarlier (Doubs). Documents d'Archéologie
Française 34 (Paris 1992).

Biel 1977
Jörg Biel, Untersuchungen eines urnenfelderzeit-
lichen Grabhügels bei Bad Friedrichshall, Kreis
Heilbronn. Fundberichte aus Baden-Württemberg
3, 1977, 162–172.

Biel 1985
Jörg Biel, Der Keltenfürst von Hochdorf (Stuttgart
1985).

Billig 1958
Gerhard Billig, Die Aunjetitzer Kultur in Sachsen.
Katalog. Veröffentlichungen des Landesmuseums
für Vorgeschichte Dresden 7 (Leipzig 1958).

Bittel 1934
Kurt Bittel, Die Kelten in Württemberg. Römisch-
Germanische Forschungen 8 (Berlin, Leipzig
1934).

Blajer 1984
Wojciech Blajer, Die Arm- und Beinbergen in
Polen. Prähistorische Bronzefunde, Abt. X, Bd. 2
(München 1984).

Blajer 1990
Wojciech Blajer, Skarby z wczesnej epoki brązu na
ziemiach Polskich. Prace Komisji Archeologicznej
28 (Wrocław u. a. 1990).

Blankenfeldt 2015
Ruth Blankenfeldt, Die persönlichen Ausrüstun-
gen. Das Thorsberger Moor 2 (Schleswig 2015).

Blume 1912
Erich Blume, Die germanischen Stämme und die
Kulturen zwischen Oder und Passarge zur römi-
schen Kaiserzeit 1. Mannus-Bibliothek 8 (Würz-
burg 1912).

Bode 1998
Martina-Johanna Bode, Schmalstede. Ein Urnen-
gräberfeld der Kaiser- und Völkerwanderungszeit.

Urnenfriedhöfe Schleswig-Holsteins 14. Offa-Bücher 78 (Neumünster 1998).

Bohm 1935
Waldtraut Bohm, Die ältere Bronzezeit in der Mark Brandenburg. Vorgeschichtliche Forschungen 9 (Leipzig 1935).

Böhner 1958
Kurt Böhner, Die fränkischen Altertümer des Trierer Landes. Germanische Denkmäler der Völkerwanderungszeit B1 (Berlin 1958).

Bohnstedt 1936
Franz Bohnstedt, Ein bronzezeitlicher Nierenring von Salzwedel. Jahresschrift für die Vorgeschichte der sächsisch-thüringischen Länder 24, 1936, 155–156.

Boos u. a. 2000
Andreas Boos/Lutz-Michael Dallmeier/Bernhard Overbeck, Der römische Schatz von Regensburg-Kumpfmühl (Regensburg 2000).

Brandt 1960
Johanna Brandt, Das Urnengräberfeld von Preetz in Holstein (2. bis 4. Jahrhundert nach Christi Geburt). Offa-Bücher 16 (Neumünster 1960).

Breddin 1969
Rolf Breddin, Der Aunjetitzer Bronzehortfund von Bresinchen, Kr. Guben. Veröffentlichungen des Museums für Ur- und Frühgeschichte Potsdam 5, 1969, 15–56.

Breddin 1970
Rolf Breddin, Ein Lausitzer Bronzehort von Kosilenzien, Kr. Bad Liebenwerda. Ausgrabungen und Funde 15, 1970, 130–133.

Brieske 2001
Vera Brieske, Schmuck und Trachtbestandteile des Gräberfeldes von Liebenau, Kreis Nienburg/Weser. Studien zur Sachsenforschung 5,6 (Oldenburg 2001).

Brückner 1999
Monika Brückner, Die spätrömischen Grabfunde aus Andernach. Archäologische Schriften des Instituts für Vor- und Frühgeschichte der Johannes Gutenberg-Universität Mainz 7 (Mainz 1999).

von Brunn 1949/50
Wilhelm A. von Brunn, Vier frühe Metallfunde aus Sachsen und Anhalt. Prähistorische Zeitschrift 34/35, 1949/50, 235–266.

von Brunn 1954
Wilhelm A. von Brunn, Steinpackungsgräber von Köthen. Ein Beitrag zur Kultur der Bronzezeit Mitteldeutschlands. Deutsche Akademie der Wissenschaften zu Berlin. Schriften der Sektion für Vor- und Frühgeschichte 3 (Berlin 1954).

von Brunn 1959
Wilhelm A. von Brunn, Die Hortfunde der frühen Bronzezeit aus Sachsen-Anhalt, Sachsen und Thüringen. Deutsche Akademie der Wissenschaften zu Berlin, Schriften der Sektion für Vor- und Frühgeschichte 7 (Berlin 1959).

von Brunn 1968
Wilhelm A. von Brunn, Mitteldeutsche Hortfunde der jüngeren Bronzezeit. Römisch-Germanische Forschungen 29 (Berlin 1968).

Buttler 1938
Werner Buttler, Der donauländische und der westliche Kulturkreis der jüngeren Steinzeit. Handbuch der Urgeschichte Deutschlands 2 (Berlin, Leipzig 1938).

Carlevaro u. a. 2006
Eva Carlevaro u. a., La necropoli di Giubiasco (TI), 2. Les tombes de La Tène finale et d'epoque romaine. Collectio archaeologica 4 (Zürich 2006).

Carlevaro u. a. 2010
Eva Carlevaro u. a., La necropoli di Giubiasco (TI) 3. Le tombe dell'età del bronzo della prima età del ferro e del La Tène antico e medio. Collectio archaeologica 8 (Zürich 2010).

Cieśliński 2022
Adam Cieśliński, Die kaiserzeitlichen und früh-völkerwanderungszeitlichen Funde der Wielbark-Kultur. In: Angelika Hofmann/Wojciech Nowakowski (Hrsg.), Die archäologischen Funde aus Polen und dem Baltikum im Germanischen National-museum [Gedenkschrift für Wilfried Menghin]. Wissenschaftliche Beibände zum Anzeiger des Germanischen Nationalmuseums 45 (Nürnberg 2022), 73–85.

Čižmářová 2004
Jana Čižmářová, Encyklopedie Keltů na Moravě a ve Slezsku (Praha 2004).

Claus 1942
Martin Claus, Die Thüringische Kultur der älteren Eisenzeit (Grab-, Hort- und Einzelfunde). Irmin II/III (Jena 1942).

Claus 1962/63
Martin Claus, Bronzefunde von der Pipinsburg bei Osterode/Harz und ihre Verbreitung. Alt-Thüringen 6, 1962/63, 357–371.

Coblenz 1952
Werner Coblenz, Grabfunde der Mittelbronzezeit in Sachsen. Veröffentlichungen des Landesmu-seums für Vorgeschichte Dresden (Dresden 1952).

Coffyn u. a. 1981
André Coffyn/José Gomez de Soto/Jean-Pierre Mohen, L'Apogée du Bronze Atlantique. Le Dépôt de Vénant. L'Âge du Bronze en France 1 (Paris 1981).

Cordie-Hackenberg 1993
Rosemarie Cordie-Hackenberg, Das eisenzeitliche Hügelgräberfeld von Bescheid, Kreis Trier-Saar-burg. Trierer Zeitschrift, Beiheft 17 (Trier 1993).

Cosack 1994
Erhard Cosack, Neuere archäologische Funde aus dem Regierungsbezirk Hannover. Nachrichten aus Niedersachsens Urgeschichte 63, 1994, 95–122.

Cosack 2008
Erhard Cosack, Neue Forschungen zu den latène-zeitlichen Befestigungsanlagen im ehemaligen Regierungsbezirk Hannover. Göttinger Schriften zur Vor- und Frühgeschichte 31 (Neumünster 2008).

Cosyns 2004
Peter Cosyns, Les bracelets romains en verre noir. Bulletin de l'Association Française pour l'Archéo-logie du Verre 2004, 15–18.

Cosyns 2015
Peter Cosyns, Beyond the Channel! That's quite a different matter. A comparison of Roman black glass from Britannia, Gallia Belgica and Germania Inferior. In: Justine Bayley u. a. (Hrsg.), Glass of the Roman World (Oxford, Philadelphia 2015), 190–204.

Dannheimer 1968
Hermann Dannheimer, Lauterhofen im frühen Mittelalter. Reihengräberfeld – Martinskirche – Königshof. Materialhefte zur Bayerischen Vor-geschichte 22 (Kallmünz/Opf. 1968).

Dannheimer/Torbrügge 1961
Hermann Dannheimer/Walter Torbrügge, Vor- und Frühgeschichte im Landkreis Ebersberg. Kataloge der Prähistorischen Staatssammlung 4 (München 1961).

Dauber 1958
Albrecht Dauber, Neue Funde der Völkerwande-rungszeit aus Baden (Gerlachsheim, Ilvesheim, Zeutern). Badische Fundberichte 21, 1958, 139–175.

Deac/Zimmermann 2017
Dan Deac/Markus Zimmermann, Ein goldener Armreif mit einer magischen griechischen Inschrift aus dem Trevererland. Funde und Aus-grabungen im Bezirk Trier 49, 2017, 79–83.

Degen 1968
Rudolf Degen, Ein späthallstattzeitlicher Arm-spangen-Typus am Oberrhein. Zu einem Neufund

aus Reinach, Baselland. In: Elisabeth Schmid u. a. (Red.), Provincialia: Festschrift für Rudolf Laur-Belart (Basel 1968), 523–550.

R. Dehn 1996
Rolf Dehn, Ein Fürstengrab der späten Hallstatt-zeit von Ihringen. In: Suzanne Plouin (Red.), Trésors celtes et gaulois (Colmar 1996), 113–117.

W. Dehn 1941
Wolfgang Dehn, Urgeschichte des Kreises Kreuz-nach. Katalog Kreuznach, Teil 1. Kataloge west- und süddeutscher Altertumssammlungen 7 (Berlin 1941).

W. Dehn 1950
Wolfgang Dehn, Bronzeschmuck der Urnenfelder-zeit aus einem Brandgrab bei Ernzen (Kreis Bit-burg). Trierer Zeitschrift 19, 1950, 9–25.

Deimel 1987
Martha Deimel, Die Bronzekleinfunde vom Mag-dalensberg. Archäologische Forschungen zu den Grabungen auf dem Magdalensberg (Klagenfurt 1987).

Deppert-Lippitz 1985
Barbara Deppert-Lippitz, Griechischer Gold-schmuck. Kulturgeschichte der antiken Welt 27 (Mainz am Rhein 1985).

Deschler-Erb 1998
Sabine Deschler-Erb, Römische Beinartefakte aus Augusta Raurica. Forschungen in Augst 27 (Augst 1998).

Deschler-Erb/Wyprächtiger 2004
Eckhard Deschler-Erb/Kurt Wyprächtiger, Römi-sche Kleinfunde und Münzen aus Schleitheim – Iuliomagus. Beiträge zur Schaffhauser Archäolo-gie 4 (Schaffhausen 2004).

Dobat 2010
Andres S. Dobat, Füsing. Ein frühmittelalterlicher Zentralplatz im Umfeld von Haithabu/Schleswig. Bericht über die Ergebnisse der Prospektionen 2003–2005. In: Claus von Carnap-Bornheim (Hrsg.), Studien zu Haithabu und Füsing. Die Ausgrabungen in Haithabu 16 (Neumünster 2010), 129–256.

Dölle 1993
Hans-Joachim Dölle, Ein Tierkopfarmring der römischen Kaiserzeit von Rockenthin, Ot. von Andorf, Lkr. Salzwedel. Ausgrabungen und Funde 38, 1993, 199–201.

Drack 1956
Walter Drack, Mels (Bez. Sargans, St. Gallen). 45. Jahrbuch der Schweizerischen Gesellschaft für Urgeschichte, 1956, 25–28.

Drack 1965
Walter Drack, Die hallstattzeitlichen Bronzeblech-Armbänder aus der Schweiz. Jahrbuch der Schweizerischen Gesellschaft für Urgeschichte 52, 1965, 7–39.

Drack 1970
Walter Drack, Zum bronzenen Ringschmuck der Hallstattzeit aus dem schweizerischen Mittelland und Jura. Jahrbuch der Schweizerischen Gesell-schaft für Urgeschichte 55, 1970, 23–87.

Dušek 2001
Sigrid Dušek, Das germanische Gräberfeld von Schlotheim, Unstrut-Hainich-Kreis. Weimarer Monographien zur Ur- und Frühgeschichte 36 (Stuttgart 2001).

Eckerle 1958
August Eckerle, Lörrach, Ortsetter, Hirschgarten. Badische Fundberichte 21, 1958, 271–275.

Egg 1985
Markus Egg, Die hallstattzeitlichen Grabhügel von Siedelberg in Oberösterreich. Jahrbuch des Römisch-Germanischen Zentralmuseums Mainz 32, 1985, 265–322.

Eggers 1955
Hans J. Eggers, Zur absoluten Chronologie der römischen Kaiserzeit im Freien Germanien.

Jahrbuch des Römisch-Germanischen Zentral-
museums Mainz 2, 1955, 196–244.

Eggers/Stary 2001
Hans J. Eggers/Peter F. Stary, Funde der Vorrömi-
schen Eisenzeit, der Römischen Kaiserzeit und der
Völkerwanderungszeit in Pommern. Beiträge zur
Ur- und Frühgeschichte Mecklenburg-Vorpom-
merns 38 (Lübstorf 2001).

Eggert 1976
Manfred K. H. Eggert, Die Urnenfelderkultur in
Rheinhessen. Geschichtliche Landeskunde XIII
(Wiesbaden 1976).

Eich 1936
Hugo Eich, Der Block Heimbach bei Neuwied im
Wandel der Zeiten (Neuwied 1936).

Eisenschmidt 2004
Silke Eisenschmidt, Grabfunde des 8. bis 11.
Jahrhunderts zwischen Kongeå und Eider. Zur
Bestattungssitte der Wikingerzeit im südlichen
Altdänemark. Studien zur Siedlungsgeschichte
und Archäologie der Ostseegebiete 5 (Neumüns-
ter 2004).

van Endert 1991
Dorothea van Endert, Die Bronzefunde aus dem
Oppidum von Manching. Die Ausgrabungen in
Manching 13 (Stuttgart 1991).

Ch. Engels 2012
Christoph Engels, Das merowingische Gräberfeld
Eppstein, Stadt Frankenthal (Pfalz). Internationale
Archäologie 121 (Rahden/Westf. 2012).

H.-J. Engels 1967
Heinz-Josef Engels, Die Hallstatt- und Latène-
kultur in der Pfalz. Veröffentlichungen der Pfälzi-
schen Gesellschaft zur Förderung der Wissen-
schaften 55 (Speyer 1967).

H.-J. Engels 1974
Heinz-Josef Engels, Die Funde der Latènekultur.
Materialhefte zur Vor- und Frühgeschichte der
Pfalz 1 (Speyer 1974).

Engels/Kilian 1970
Heinz-Josef Engels/Lothar Kilian, Das Hügelgrä-
berfeld von Miesau, Kreis Kusel. Mitteilungen des
Historischen Vereins der Pfalz 68, 1970, 158–182.

Ettel 1996
Peter Ettel, Gräberfelder der Hallstattzeit aus
Oberfranken. Materialhefte zur Bayerischen
Vorgeschichte A72 (Kallmünz/Opf. 1996).

Evelein 1936
Machiel André Evelein, Bronzene Börsenarmringe
nördlich der Alpen. Germania 20, 1936, 104–111.

Faber 1995
Andrea Faber, Zur Bevölkerung von Cambodu-
num-Kempten im 1. Jahrhundert. Archäologische
Quellen aus der Siedlung auf dem Lindenberg
und dem Gräberfeld »Auf der Keckwiese«. In:
Wolfgang Czysz u. a. (Hrsg.), Provinzialrömische
Forschungen. Festschrift für Günter Ulbert zum
65. Geburtstag (Espelkamp 1995), 13–23.

Faber u. a. 2022
Andrea Faber/Herbert Riedl/Frank Söllner/C.
Sebastian Sommer, Studien zur frühen provinzial-
römischen Bevölkerung von Günzburg. Material-
hefte zur Bayerischen Archäologie 114 (Kallmünz/
Opf. 2022).

Facsády 1994
Annamária R. Facsády, Trésors de Pannonie du 2e
siècle. In: Dieter Planck (Hrsg.), Akten der 10. Inter-
nationalen Tagung über antike Bronzen. Freiburg,
18.–22. Juli 1988. Forschungen und Berichte zur
Vor- und Frühgeschichte in Baden-Württemberg
45 (Stuttgart 1994), 141–146.

Fasold 2006
Peter Fasold, Die Bestattungsplätze des römi-
schen Militärlagers und Civitas-Hauptortes Nida
(Frankfurt am Main-Heddernheim und -Praun-
heim). Tafeln. Schriften des Archäologischen
Museums Frankfurt 20/3 (Frankfurt/M. 2006).

Fellmann Brogli u. a. 1992
Regine Fellmann Brogli/Sylvia Fünfschilling/Reto
Marti/Beat Rütti/Debora Schmid, Das römisch-
frühmittelalterliche Gräberfeld von Basel/
Aeschenvorstadt. Teil B: Katalog und Tafeln.
Basler Beiträge zur Ur- und Frühgeschichte 10
(Derendingen-Solothurn 1992).

Feustel 1958
Rudolf Feustel, Bronzezeitliche Hügelgräberkultur
im Gebiet von Schwarza (Südthüringen). Ver-
öffentlichungen des Museums für Ur- und Früh-
geschichte 1 (Weimar 1958).

Feustel 1987
Rudolf Feustel, Frühlatène-Gräber im thüringisch-
hessischen Grenzgebiet. Alt-Thüringen 22/23,
1987, 165–196.

Fischer 1956
Ulrich Fischer, Die Gräber der Steinzeit im Saale-
gebiet. Vorgeschichtliche Forschungen 15 (Berlin
1956).

Franke/Wiltschke-Schrotta 2021
Robin B. Franke/Karin Wiltschke-Schrotta, Der
Dürrnberg bei Hallein. Die Gräbergruppe am
Steigerhaushügel. Dürrnberg-Forschungen 13
(Rahden/Westf. 2021).

Frei 1955
Benedikt Frei, Durchbrochene Armbänder der
Hügelgräberbronzezeit. Germania 33, 1955,
324–333.

Frickhinger 1933
Ernst Frickhinger, Bronzezeitliche Grabhügel in
Waldabteilung Eierweg des Nördlinger Stiftungs-
waldes. Jahrbuch des Historischen Vereins für
Nördlingen und Umgebung 17, 1933, 125–128.

Friedhoff 1991
Ulrich Friedhoff, Der römische Friedhof an der
Jakobsstraße zu Köln. Kölner Forschungen 3
(Mainz am Rhein 1991).

Fromont 2013
Nicolas Fromont, Anneaux et cultures du Néolithi-
que ancien. Production, circulation et utilisation
entre massifs ardennais et amoricain. British
Archaeological Reports, International Series 2499
(Oxford 2013).

Fromont 2022
Nicolas Fromont, Die Armringe aus dem Frühneo-
lithikum in der Nordhälfte Frankreichs. In: Florian
Klimscha/Lukas Wiggering (Hrsg.), Die Erfindung
der Götter. Steinzeit im Norden (Petersberg 2022),
142–151.

Furger-Gunti/Berger 1980
Andreas Furger-Gunti/Ludwig Berger, Katalog
und Tafeln der Funde aus der spätkeltischen
Siedlung Basel-Gasfabrik. Basler Beiträge zur Ur-
und Frühgeschichte 7 (Derendingen-Solothurn
1980).

Furger/Müller 1991
Andreas Furger/Felix Müller, Gold der Helvetier.
Keltische Kostbarkeiten aus der Schweiz (Zürich
1991).

Gäckle u. a. 1988
Matthias Gäckle/Waldemar Nitzschke/Karin
Wagner, Ein Bronzedepotfund von Fienstedt
(Saalkreis): Archäologische und spektralanalyti-
sche Bewertung. Jahresschrift für mitteldeutsche
Vorgeschichte 71, 1988, 57–90.

Gallay 1970
Margarete Gallay, Die Besiedlung der südlichen
Oberrheinebene in Neolithikum und Frühbronze-
zeit. Badische Fundberichte, Sonderheft 12
(Freiburg i. Br. 1970).

Garam 2001
Éva Garam, Funde byzantinischer Herkunft in der
Awarenzeit vom Ende des 6. bis zum Ende des
7. Jahrhunderts. Monumenta Avarorum Archaeo-
logica 5 (Budapest 2001).

Garbsch 1965
Jochen Garbsch, Die norisch-pannonische
Frauentracht im 1. und 2. Jahrhundert. Münchner
Beiträge zur Vor- und Frühgeschichte 11
(München 1965).

Garbsch 1998
Jochen Garbsch, Römische Ringe als Retter der
Reserven in Raetien. Bayerische Vorgeschichts-
blätter 63, 1998, 301–310.

Garscha 1970
Friedrich Garscha, Die Alamannen in Südbaden.
Katalog der Grabfunde. Germanische Denkmäler
der Völkerwanderungszeit A11 (Berlin 1970).

Gärtner 1969
Gertrud Gärtner, Die ur- und frühgeschichtlichen
Denkmäler und Funde des Kreises Sternberg.
Beiträge zur Ur- und Frühgeschichte der Bezirke
Rostock, Schwerin und Neubrandenburg 4
(Schwerin 1969).

Gebhard 1989
Rupert Gebhard, Glasschmuck aus dem Oppidum
von Manching. Ausgrabungen in Manching 11
(Stuttgart 1989).

Gebhard 2010
Rupert Gebhard, Schlingenband und Schlange.
Ein Hortfund mit Steggruppenringen vom Burg-
berg bei Heroldingen. Bayerische Vorgeschichts-
blätter 75, 2010, 41–53.

Geisler 1998
Hans Geisler, Das frühbairische Gräberfeld Strau-
bing-Bajuwarenstraße. Internationale Archäologie
30 (Rahden/Westf. 1998).

Gerlach/Jacob 1987
Thomas Gerlach/Heinz Jacob, Ein bronzezeitlicher
Hortfund von Radebeul, Kr. Dresden-Land. Ar-
beits- und Forschungsberichte zur sächsischen
Bodendenkmalpflege 31, 1987, 55–71.

Gerling 2012
Claudia Gerling, Das linearbandkeramische
Gräberfeld von Schwetzingen, Rhein-Neckar-
Kreis. Fundberichte aus Baden-Württemberg 32,
2012, 7–263.

Gessner 1947
Verena Gessner, Die Verbreitung und Datierung
der hallstattzeitlichen Tonnenarmbänder. Zeit-
schrift für schweizerische Archäologie und Kunst-
geschichte 9, 1947, 129–140.

Goldberg/Davis 2021
Martin Goldberg/Mary Davis, The Galloway
Hoard: Viking-Age treasure. National Museums
of Scotland (Edinburgh 2021).

Gorbach 2016
Alexander Gorbach, Das spätantike Gräberfeld-
West von Zwentendorf-Asturis. Archäologische
Forschungen in Niederösterreich NF 3 (Krems
2016).

Görner 2003
Irina Görner, Die Mittel- und Spätbronzezeit
zwischen Mannheim und Karlsruhe. Fundberichte
aus Baden-Württemberg 27, 2003, 79–279.

Götze u. a. 1909
Alfred Götze/Paul Höfer/Paul Zschiesche, Die
vor- und frühgeschichtlichen Altertümer Thürin-
gens (Würzburg 1909).

Grasselt 1994
Thomas Grasselt, Die Siedlungsfunde der vor-
römischen Eisenzeit von der Widderstatt bei
Jüchsen in Südthüringen. Weimarer Monogra-
phien zur Ur- und Frühgeschichte 31 (Stuttgart
1994).

Graue 1974
Jörn Graue, Die Gräberfelder von Ornavasso.
Eine Studie zur Chronologie der späten Latène-
und frühen Kaiserzeit. Hamburger Beiträge zur
Archäologie, Beiheft 1 (Hamburg 1974).

Gruber 1999
Heinz K. Gruber, Die mittelbronzezeitlichen
Grabfunde aus Linz und Oberösterreich. Linzer
archäologische Forschungen 28 (Linz 1999).

Grünberg 1943
Walter Grünberg, Die Grabfunde der jüngeren
und jüngsten Bronzezeit im Gau Sachsen. Vor-
geschichtliche Forschungen 13 (Berlin 1943).

Gschwind 2004
Markus Gschwind, Abusina. Das römische Auxi-
liarkastell Eining an der Donau vom 1. bis 5. Jahr-
hundert n. Chr. Münchner Beiträge zur Vor- und
Frühgeschichte 53 (München 2004).

Guggisberg 2000
Martin A. Guggisberg, Der Goldschatz von Erst-
feld. Ein keltischer Bilderzyklus zwischen Mittel-
europa und der Mittelmeerwelt. Antiqua 32
(Basel 2000).

Guštin 1991
Mitja Guštin, Posočje in der jüngeren Eisenzeit.
Katalogi in monografije 27 (Ljubljana 1991).

Guštin 2009
Mitja Guštin, Der Torques. Geflochtener Draht-
schmuck der Kelten und ihrer Nachbarn. In:
Susanne Grünwald u. a. (Hrsg.), Artefact. Fest-
schrift für Sabine Rieckhoff zum 65. Geburtstag.
Universitätsforschungen zur Prähistorischen
Archäologie 172 (Bonn 2009), 477–486.

Hackman 1905
Alfred Hackman, Die Ältere Eisenzeit in Finnland.
I. Die Funde aus den fünf ersten Jahrhunderten
n. Chr. (Helsingfors 1905).

Haevernick 1960
Thea E. Haevernick, Die Glasarmringe und Ring-
perlen der Mittel- und Spätlatènezeit (Bonn
1960).

Haffner 1965
Alfred Haffner, Späthallstattzeitliche Funde aus
dem Saarland. Bericht der Staatlichen Denkmal-
pflege im Saarland 12, 1965, 7–34.

Haffner 1971
Alfred Haffner, Das keltisch-römische Gräberfeld
von Wederath-Belgium 1. Gräber 1–428 aus-
gegraben 1954/55. Trierer Grabungen und For-
schungen 6,1 (Mainz am Rhein 1971).

Haffner 1976
Alfred Haffner, Die westliche Hunsrück-Eifel-
Kultur. Römisch-Germanische Forschungen 36
(Berlin 1976).

Haffner 1978
Alfred Haffner, Das keltisch-römische Gräberfeld
von Wederath-Belgium 3. Gräber 885–1260
ausgegraben 1958–1960, 1971 u. 1974. Trierer
Grabungen und Forschungen 6,3 (Mainz am
Rhein 1978).

Haffner 1989
Alfred Haffner, Gräber – Spiegel des Lebens:
Zum Totenbrauchtum der Kelten und Römer am
Beispiel des Treverer-Gräberfeldes Wederath-
Belgium. Schriftenreihe des Rheinischen Landes-
museum Trier 2 (Mainz am Rhein 1989).

Haffner 1992
Alfred Haffner, Die keltischen Fürstengräber
des Mittelrheingebietes. In: Rosemarie Cordie-
Hackenberg u. a. (Hrsg.), Hundert Meisterwerke
keltischer Kunst. Schmuck und Kunsthandwerk
zwischen Rhein und Mosel. Schriftenreihe des
Rheinischen Landesmuseums Trier 7 (Trier 1992),
31–61.

Hagen 1937
Wilhelmine Hagen, Kaiserzeitliche Gagatarbeiten
aus dem rheinischen Germanien. Bonner Jahr-
bücher 142, 1937, 77–144.

von der Hagen 1923
Joachim O. von der Hagen, Bronzezeitliche Grä-
ber- und Einzelfunde in der Uckermark. Mannus
15, 1923, 38–91.

A. Hänsel 1997
Alix Hänsel, Die Funde der Bronzezeit aus Bayern.
Museum für Vor- und Frühgeschichte (Berlin),
Bestandskatalog 5 (Berlin 1997).

B. Hänsel 1968
Bernhard Hänsel, Beiträge zur Chronologie der
mittleren Bronzezeit im Karpatenbecken. Beiträge
zur ur- und frühgeschichtlichen Archäologie des
Mittelmeer-Kulturraumes 7–8 (Bonn 1968).

Hänsel/Hänsel 1997
Alix Hänsel/Bernhard Hänsel, Herrscherinsignien
der älteren Urnenfelderzeit. Ein Gefäßdepot aus
dem Saalegebiet Mitteldeutschlands. Acta Prae-
historica et Archaeologica 29, 1997, 39–68.

Hansen 2010
Leif Hansen, Hochdorf VIII. Die Goldfunde und
Trachtbeigaben des späthallstattzeitlichen Fürs-
tengrabes von Eberdingen-Hochdorf (Kr. Lud-
wigsburg). Forschungen und Berichte zur Vor-
und Frühgeschichte in Baden-Württemberg 118
(Stuttgart 2005).

Hardt 2019
Matthias Hardt, Herrschaftszeichen, Prestigegüter
oder kaiserliche Gaben? Hals- und Armringe aus
Edelmetall zwischen Völkerwanderungszeit und
frühem Mittelalter. In: Harald Meller u. a. (Hrsg.),
Ringe der Macht. Tagungen des Landesmuseums
für Vorgeschichte Halle 21 (Halle [Saale] 2019),
499–507.

Häßler 1976
Hans-Jürgen Häßler, Zur inneren Gliederung
und Verbreitung der vorrömischen Eisenzeit im
südlichen Niederelbegebiet. Teil 3: Tafeln und
Karten. Materialhefte zur Ur- und Frühgeschichte
Niedersachsens 11 (Hildesheim 1976).

Häßler 1977
Hans-Jürgen Häßler, Zur inneren Gliederung
und Verbreitung der vorrömischen Eisenzeit im
südlichen Niederelbegebiet. Teil 1. Materialhefte
zur Ur- und Frühgeschichte Niedersachsens 11
(Hildesheim 1977).

Häßler 1983
Hans-Jürgen Häßler, Das sächsische Gräberfeld
bei Liebenau, Kreis Nienburg/Weser. Studien zur
Sachsenforschung 5,1 (Hildesheim 1983).

Häßler 2003
Hans-Jürgen Häßler, Frühes Gold. Ur- und früh-
geschichtliche Goldfunde aus Niedersachsen.
Begleitheft zu Ausstellungen der Urgeschichts-
Abteilung des Niedersächsischen Landes-
museums Hannover 10 (Hannover 2003).

Hennig 1970
Hilke Hennig, Die Grab- und Hortfunde der
Urnenfelderkultur aus Ober- und Mittelfranken.
Materialhefte zur Bayerischen Vorgeschichte 23
(Kallmünz/Opf. 1970).

Herrmann 1966
Fritz-Rudolf Herrmann, Die Funde der Urnen-
felderkultur in Mittel- und Südhessen. Römisch-
Germanische Forschungen 27 (Berlin 1966).

Herrmann/Donat 1973
Joachim Herrmann/Peter Donat (Hrsg.), Corpus
archäologischer Quellen zur Frühgeschichte auf
dem Gebiet der Deutschen Demokratischen
Republik (7. bis 12. Jahrhundert). 1. Lieferung:
Bezirke Rostock (Westteil), Schwerin, Magdeburg
(Berlin 1973).

Herrmann/Donat 1979a
Joachim Herrmann/Peter Donat (Hrsg.), Corpus
archäologischer Quellen zur Frühgeschichte auf
dem Gebiet der Deutschen Demokratischen
Republik (7. bis 12. Jahrhundert). 2. Lieferung:
Bezirke Rostock (Ostteil), Neubrandenburg (Berlin
1979).

Herrmann/Donat 1979b
Joachim Herrmann/Peter Donat (Hrsg.), Corpus
archäologischer Quellen zur Frühgeschichte auf
dem Gebiet der Deutschen Demokratischen
Republik (7. bis 12. Jahrhundert). 3. Lieferung:
Bezirke Frankfurt, Potsdam, Berlin (Berlin 1979).

Heynowski 1992
Ronald Heynowski, Eisenzeitlicher Trachtschmuck
der Mittelgebirgszone zwischen Rhein und
Thüringer Becken. Archäologische Schriften des
Instituts für Vor- und Frühgeschichte der Johan-
nes Gutenberg-Universität Mainz 1 (Mainz 1992).

Heynowski 1994
Ronald Heynowski, Steigbügelringe und ver-
wandte Ringformen in Nordwestdeutschland.
Die Kunde N. F. 45, 1994, 61–76.

Heynowski 2000
Ronald Heynowski, Die Wendelringe der späten
Bronze- und der frühen Eisenzeit. Universitäts-
forschungen zur Prähistorischen Archäologie 64
(Bonn 2000).

Heynowski 2006
Ronald Heynowski, Randbemerkungen zum
Hortfund von »Schlöben«. In: Wolf-Rüdiger Tee-
gen u. a. (Hrsg.), Studien zur Lebenswelt der
Eisenzeit. Festschrift für Rosemarie Müller. Ergän-
zungsbände zum Reallexikon der Germanischen
Altertumskunde 53 (Berlin, New York 2006),
49–68.

Hildebrand 1873
Hans Hildebrand, Ormhufvudringarne från äldre
jernåldern. Kungliga Vitterhets Historie och
Antikvitets Akademiens Månadsblad 14, 1873,
24–30.

Hildebrand 1891
Hans Hildebrand, Ytterligare om ormhufvudrin-
gar. Kungliga Vitterhets Historie och Antikvitets
Akademiens Månadsblad 20, 1891, 137–142.

Hingst 1980
Hans Hingst, Neumünster-Oberjörn. Ein Urnen-
friedhof der vorrömischen Eisenzeit am Oberjörn
und die vor- und frühgeschichtliche Besiedlung
auf dem Neumünsteraner Sander. Offa-Bücher 43
(Neumünster 1980).

Hirschberg/Janata 1980
Walter Hirschberg/Alfred Janata, Technologie und
Ergologie in der Völkerkunde. 1. Ethnologische
Paperbacks (Berlin [2. Aufl.] 1980).

Hochstetter 1980
Alix Hochstetter, Die Hügelgräberbronzezeit in
Niederbayern. Materialhefte zur Bayerischen
Vorgeschichte A41 (Kallmünz/Opf. 1980).

Hodson 1968
Frank R. Hodson, The La Tène Cemetery at Mün-
singen-Rain. Acta Bernensia 5 (Bern 1968).

K. Hoffmann 2004
Kerstin Hoffmann, Kleinfunde der römischen
Kaiserzeit aus Unterfranken. Internationale
Archäologie 80 (Rahden/Westf. 2004).

W. Hoffmann 1940
Wilhelm Hoffmann, Neue Keltenfunde aus Mittel-
schlesien. Altschlesien 9, 1940, 10–31.

W. Hoffmann 1959
Wilhelm Hoffmann, Ein Bronzefund der jüngeren
Bronzezeit aus Calbe, Kr. Schönebeck. Jahres-
schrift für mitteldeutsche Vorgeschichte 43, 1959,
222–227.

Hölbling/Leingartner 2009
Eva Hölbling/Bernhard Leingartner, Ein Börsen-
armreif aus Enns. Archäologie Österreichs 20/1,
2009, 21–23.

Hollmann 1934
Bruno Hollmann, Bronzedepotfund aus Mecklen-
burg. Mannus 26, 1934, 16–20.

Hollnagel 1958
Adolf Hollnagel, Die vor- und frühgeschichtlichen Denkmäler und Funde des Kreises Neustrelitz. Die vor- und frühgeschichtlichen Denkmäler und Funde im Gebiet der Deutschen Demokratischen Republik 1 (Schwerin 1958).

Holste 1939
Friedrich Holste, Die Bronzezeit im nordmainischen Hessen. Vorgeschichtliche Forschungen 12 (Berlin 1939).

Holste 1953
Friedrich Holste, Die Bronzezeit in Süd- und Westdeutschland. Handbuch der Urgeschichte Deutschlands 1 (Berlin 1953).

Höpken/Liesen 2013
Constanze Höpken/Bernd Liesen, Römische Gräber im Kölner Süden II. Von der Nekropole um St. Severin bis zum Zugweg. Kölner Jahrbuch 46, 2013, 369–571.

Hoppe 1986
Michael Hoppe, Die Grabfunde der Hallstattzeit in Mittelfranken. Materialhefte zur Bayerischen Vorgeschichte A55 (Kallmünz/Opf. 1986).

Hornung 2008
Sabine Hornung, Die südöstliche Hunsrück-Eifel-Kultur. Studien zu Späthallstatt- und Frühlatènezeit in der deutschen Mittelgebirgsregion. Universitätsforschungen zur Prähistorischen Archäologie 153 (Bonn 2008).

Horst 1987
Fritz Horst, Hortfunde der jüngeren Bronzezeit aus dem Mittelelbe-Havel-Gebiet. Inventaria Archaeologica, DDR H. 6, Bl. 51–60 (Berlin 1987).

Horst 1988
Fritz Horst, Die jungbronzezeitlichen Armringe des Typs Ruthen-Wendorf-Oderberg. Veröffentlichung des Museums für Ur- und Frühgeschichte Potsdam 22, 1988, 89–94.

Hübner 1987
Wolfgang Hübner, Ergolding-Kopfham. In: Bayerische Vorgeschichtsblätter, Beiheft 1. Fundchronik für das Jahr 1985 (München 1987), 32–33.

Hüdepohl 2022
Sophie Hüdepohl, Das spätrömische Guntia / Günzburg. Kastell und Gräberfelder. Materialhefte zur Bayerischen Archäologie 115 (Kallmünz/Opf. 2022).

Hundt 1955
Hans-Jürgen Hundt, Versuch zur Deutung der Depotfunde der nordischen jüngeren Bronzezeit. Jahrbuch des Römisch-Germanischen Zentralmuseums Mainz 2, 1955, 95–132.

Hundt 1958
Hans-Jürgen Hundt, Katalog Straubing 1. Die Funde der Glockenbecherkultur und der Straubinger Kultur. Materialhefte zur Bayerischen Vorgeschichte 11 (Kallmünz/Opf. 1958).

Hundt 1964
Hans-Jürgen Hundt, Katalog Straubing 2. Die Funde der Hügelgräberbronzezeit und der Urnenfelderzeit. Materialhefte zur Bayerischen Vorgeschichte 19 (Kallmünz/Opf. 1964).

Hundt 1997
Hans-Jürgen Hundt, Die jüngere Bronzezeit in Mecklenburg. Beiträge zur Ur- und Frühgeschichte Mecklenburg-Vorpommerns 31 (Lübstorf 1997).

Hårdh 1976
Birgitta Hårdh, Wikingerzeitliche Depotfunde aus Südschweden. Probleme und Analysen. Acta Archaeologica Lundensia, Series in 8° Minore No 6 (Bonn, Lund 1976).

Jäger 2019
Sven Jäger, Germanische Siedlungsspuren des 3. bis 5. Jahrhunderts n. Chr. zwischen Rhein, Neckar und Enz. Forschungen und Berichte zur Archäologie in Baden-Württemberg 14,1–2 (Wiesbaden 2019).

Jehl/Bonnet 1965
Madeleine Jehl/Charles Bonnet, Contribution a l'étude du néolithique de la Haute Alsace. Cahiers alsaciens d'archéologie, d'art et d'histoire 9, 1965, 5–28.

Jensen 1997
Jørgen Jensen, Fra Bronze- til Jernalder. En krono-logisk undersøgelse. Nordiske Fortidsminder B 15 (København 1997).

Jílek u. a. 2021
Jan Jílek/Pavel Fojtík/Lukáš Kučera/Miroslav Popelka, Roman Period Silver Bracelet and Brooch from Otaslavice, Prostějov District. In: Zbigniew Robak/Matej Ruttkay (Hrsg.), Celts – Germans – Slavs. A Tribute Anthology to Karol Pieta. Slovenská Archeológia, Supplementum 2 (Nitra 2021), 207–215.

Joachim 1968
Hans-Eckart Joachim, Die Hunsrück-Eifel-Kultur am Mittelrhein. Beihefte der Bonner Jahrbücher 29 (Köln 1968).

Joachim 1977a
Hans-Eckart Joachim, Braubach und seine Um-gebung in der Bronze- und Eisenzeit. Bonner Jahrbücher 177, 1977, 1–117.

Joachim 1977b
Hans-Eckart Joachim, Polygonale und verwandte Ringe der Späthallstatt- und Frühlatènezeit. Prähistorische Zeitschrift 52, 1977, 199–232.

Joachim 1992
Hans-Eckart Joachim, Ösen-, Drei- und Vier-knotenringe der Späthallstatt- und Frühlatène-zeit. Bonner Jahrbücher 192, 1992, 13–60.

Joachim 1995
Hans-Eckhart Joachim, Waldalgesheim. Das Grab einer keltischen Fürstin. Kataloge des Rheinischen Landesmuseums Bonn 3 (Köln 1995).

Joachim 1997
Hans-Eckart Joachim, Katalog der späthallstatt- und frühlatènezeitlichen Funde im nördlichen Regierungsbezirk Koblenz, Teil 1. Berichte zur Archäologie an Mittelrhein und Mosel 5, 1997, 69–115.

Joachim 2005
Hans-Eckart Joachim, Katalog der späthallstatt- und frühlatènezeitlichen Funde im nördlichen Regierungsbezirk Koblenz, Teil 2. Berichte zur Archäologie an Mittelrhein und Mosel 10, 2005, 269–326.

Jockenhövel 1981
Albrecht Jockenhövel, Zu einigen späturnenfel-derzeitlichen Bronzen des Rhein-Main-Gebietes. In: Herbert Lorenz (Hrsg.), Studien zur Bronzezeit. Festschrift W. A. von Brunn (Mainz am Rhein 1981), 131–149.

Johns 1996
Catherine Johns, The Classification and Interpre-tation of Romano-British Treasures. Britannia 27, 1996, 1–16.

Jorns 1937/38
Werner Jorns, Die Hallstattzeit in Kurhessen. Prähistorische Zeitschrift 28/29, 1937/38, 15–80.

Kaenel 1990
Gilbert Kaenel, Recherches sur la période de La Tène en Suisse occidentale. Analyse des sépultu-res Cahiers d'archéologie romande 50 (Lausanne 1990).

Karwowski 2004
Maciej Karwowski, Laténezeitlicher Glasring-schmuck aus Ostösterreich. Mitteilungen der Prähistorischen Kommission der Österreichischen Akademie der Wissenschaften, Bd. 55 (Wien 2004).

Karwowski 2010
Maciej Karwowski, Spätantike Glasarmringe aus Niederleis in Niederösterreich. In: Agnieszka Urbaniak/Radosław Prochowicz (Hrsg.), Terra

Barbarica. Studia ofiarowane Magdalenie Mączyńskiej w 65. rocznicę urodzin. Monumenta Archaeologica Barbarica Series Gemina 2 (Łódź, Warszawa 2010), 283–299.

Karwowski/Prohászka 2014
Maciej Karwowski/Péter Prohászka, Der mittellatènezeitliche Glasarmring von Komjatice/Komját. Bemerkungen zu den keltischen Armringen der Form »Érsekújvár«. Acta Archaeologica Carpathica 49, 2014, 231–248.

D. Kaufmann 2017
Dieter Kaufmann, Die Rössener Kultur in Mitteldeutschland. Katalog der Rössener und rössenzeitlichen Funde. Veröffentlichungen des Landesamtes für Denkmalpflege und Archäologie Sachsen-Anhalt – Landesmuseum für Vorgeschichte 72 (Halle an der Saale 2017).

H. Kaufmann 1959
Hans Kaufmann, Die vorgeschichtliche Besiedlung des Orlagaues (Katalog, Tafeln). Veröffentlichungen des Landesmuseums für Vorgeschichte Dresden 8 (Leipzig 1959).

H. Kaufmann 1960
Hans Kaufmann, Latènezeitliche Gräber von Segeritz, Landkreis Leipzig. Arbeits- und Forschungsberichte zur sächsischen Bodendenkmalpflege 7, 1960, 235–264.

Kaul 2019
Flemming Kaul, Late Bronze Age oath rings from Boeslunde, Zealand (Denmark). Their function and meaning. In: Harald Meller u. a. (Hrsg.), Ringe der Macht. Tagungen des Landesmuseums für Vorgeschichte Halle 21 (Halle [Saale] 2019), 375–388.

Keiling 1969
Horst Keiling, Die vorrömische Eisenzeit im Elde-Karthane-Gebiet (Kreis Perleberg und Kreis Ludwigslust). Beiträge zur Ur- und Frühgeschichte der Bezirke Rostock, Schwerin und Neubrandenburg 3 (Schwerin 1969).

E. Keller 1971
Erwin Keller, Die spätrömischen Grabfunde in Südbayern. Münchner Beiträge zur Vor- und Frühgeschichte 14 (München 1971).

E. Keller 1977
Erwin Keller, Germanische Truppenstationen an der Nordgrenze des spätrömischen Raetiens. Archäologisches Korrespondenzblatt 7, 1977, 63–73.

E. Keller 1984
Erwin Keller, Die frühkaiserzeitlichen Körpergräber von Heimstetten bei München und die verwandten Funde aus Südbayern. Münchner Beiträge zur Vor- und Frühgeschichte 37 (München 1984).

J. Keller 1965
Josef Keller, Das keltische Fürstengrab von Reinheim 1. Ausgrabungsbericht und Katalog der Funde (Mainz 1965).

Kellner/Zahlhaas 1983
Hans-Jörg Kellner/Giesela Zahlhaas, Der römische Schatzfund von Weißenburg. Prähistorische Staatssammlung, Große Ausstellungsführer 3 (München, Zürich 1983).

K. Kersten o. J.
Karl Kersten, Zur älteren nordischen Bronzezeit. Veröffentlichungen der Schleswig-Holsteinischen Universitätsgesellschaft, Reihe II, Nr. 3 (Neumünster o. J. [1935]).

K. Kersten 1951
Karl Kersten, Vorgeschichte des Kreises Herzogtum Lauenburg. Die vor- und frühgeschichtlichen Denkmäler und Funde in Schleswig-Holstein 2 (Neumünster 1951).

W. Kersten 1933
Walter Kersten, Der Beginn der La-Tène-Zeit in Nordostbayern. Prähistorische Zeitschrift 24, 1933, 96–174.

Kersten/La Baume 1958
Karl Kersten/Peter La Baume, Vorgeschichte der
nordfriesischen Inseln. Vor- und frühgeschicht-
liche Denkmäler und Funde in Schleswig-Holstein
4 (Neumünster 1958).

Kiersnowscy/Kiersnowscy 1959
Teresa Kiersnowscy/Ryszard Kiersnowscy,
Wcesnośredniowieczne skarby srebrne z Po-
morza. Materiały. Polskie badania archeologiczne
4 (Warszawa, Wrocław 1959).

Kimmig 1940
Wolfgang Kimmig, Die Urnenfelderkultur in
Baden. Römisch-Germanische Forschungen 14
(Berlin 1940).

Kimmig 1948–1950
Wolfgang Kimmig, Zur Frage der Rössener Kultur
am südlichen Oberrhein. Badische Fundberichte
18, 1948–1950, 42–62.

Kimmig 1979
Wolfgang Kimmig, Les tertres funéraires préhisto-
riques dans la forêt de Haguenau. Rück- und
Ausblick. Prähistorische Zeitschrift 54, 1979,
47–176.

Kimmig 1988
Wolfgang Kimmig, Das Kleinaspergle. Forschun-
gen und Berichte zur Vor- und Frühgeschichte in
Baden-Württemberg 30 (Stuttgart 1988).

Kimmig/Schiek 1957
Wolfgang Kimmig/Siegwalt Schiek, Ein neuer
Grabfund der Urnenfelderkultur von Gammertin-
gen (Kr. Sigmaringen). Fundberichte aus Schwa-
ben NF 14, 1957, 50–77.

Klages 2008
Claudia Klages, Der Goldschatz aus dem Legions-
lager von Bonn. In: François Reinert (Hrsg.), Mosel-
gold. Der römische Schatz von Machtum. Publica-
tion du Musée national d'histoire et d'art
Luxembourg 6 (Luxemburg 2008), 225–232.

Klages 2018
Claudia Klages, Goldene Ehrengeschenke aus
dem Legionslager. In: Gabriele Uelsberg (Hrsg.),
Spätantike und frühes Christentum (Bonn 2018),
136–137.

Klassen 2000
Lutz Klassen, Frühes Kupfer im Norden: Unter-
suchungen zu Chronologie, Herkunft und Bedeu-
tung der Kupferfunde der Nordgruppe der Trich-
terbecherkultur. Jysk Arkæologisk Selskabs
Skrifter 36 (Århus 2000).

Kleemann 1951
Otto Kleemann, Die Kolbenarmringe in den
Kulturbeziehungen der Völkerwanderungszeit.
Jahresschrift für mitteldeutsche Vorgeschichte 35,
1951, 102–143.

Kmieciński 1962
Jerzy Kmieciński, Zagadnienie tzw. Kultury Go-
cko-Gepidzkiej na Pomorzu Wschodnim w okresie
wczesnorzymskim. Acta Archaeologica Lodziend-
zia 11 (Łódź 1962).

Knoll 2019
Franziska Knoll, Der goldene Eidring der jüngeren
Nordischen Bronzezeit – Ein forschungsgeschicht-
liches Konstrukt neu betrachtet. In: Harald Meller
u. a. (Hrsg.), Ringe der Macht. Tagungen des
Landesmuseums für Vorgeschichte Halle 21 (Halle
[Saale] 2019), 363–374.

Knorr 1910
Friedrich Knorr, Friedhöfe der älteren Eisenzeit in
Schleswig-Holstein (Kiel 1910).

F. Koch 2007
Friederike Koch (Hrsg.), Bronzezeit. Die Lausitz
von 3000 Jahren (Kamenz 2007).

U. Koch 1968
Ursula Koch, Die Grabfunde der Merowingerzeit
aus dem Donautal um Regensburg. Germanische
Denkmäler der Völkerwanderungszeit A10 (Berlin
1968).

U. Koch 1977
Ursula Koch, Das Reihengräberfeld bei Schretz-
heim. Germanische Denkmäler der Völkerwande-
rungszeit A13 (Berlin 1977).

Koepke 1998
Hans Koepke, Siedlungs- und Grabfunde der
älteren Eisenzeit aus Rheinhessen und dem
Gebiet der unteren Nahe. Beiträge zur Ur- und
Frühgeschichte Mitteleuropas 19 (Weissbach
1998).

Kolling 1968
Alfons Kolling, Späte Bronzezeit an Saar und
Mosel. Saarbrücker Beiträge zur Altertumskunde
6 (Bonn 1968).

Konrad 1997
Michaela Konrad, Das römische Gräberfeld von
Bregenz-Brigantium. Die Körpergräber des 3. bis
5. Jahrhunderts. Münchner Beiträge zur Vor- und
Frühgeschichte 51 (München 1997).

Kossinna 1917
Gustaf Kossinna, Die goldenen »Eidringe« und die
jüngere Bronzezeit in Ostdeutschland. Mannus 8,
1917, 1–133.

Ch. Köster 1966
Christa Köster, Beiträge zum Endneolithikum und
zur Frühen Bronzezeit am nördlichen Oberrhein.
Prähistorische Zeitschrift 43/44, 1965/66 (1966),
2–95.

H. Köster 1968
Hans Köster, Die mittlere Bronzezeit im nörd-
lichen Rheintalgraben. Antiquitas 2 (Bonn 1968).

Krahe 1960
Günther Krahe, Ein Grabfund der Urnenfelder-
kultur von Speyer. Mitteilungen des Historischen
Vereins der Pfalz 58, 1960, 1–17.

Krämer 1961
Werner Krämer, Keltische Hohlbuckelringe vom
Isthmus von Korinth. Germania 39, 1961, 32–42.

Krämer 1964
Werner Krämer, Das keltische Gräberfeld von
Nebringen (Kreis Böblingen). Veröffentlichungen
des Staatlichen Amtes für Denkmalpflege Stutt-
gart A8 (Stuttgart 1964).

Krämer 1971
Werner Krämer, Silberne Fibelpaare aus dem
letzten vorchristlichen Jahrhundert. Germania 49,
1971, 111–132.

Krämer 1985
Werner Krämer, Die Grabfunde von Manching
und die latènezeitlichen Flachgräber in Südbay-
ern. Die Ausgrabungen in Manching 9 (Stuttgart
1985).

Krause 1988
Rüdiger Krause, Die endneolithischen und früh-
bronzezeitlichen Grabfunde auf der Nordstadt-
terrasse von Singen am Hohentwiel. Forschungen
und Berichte zur Vor- und Frühgeschichte in
Baden-Württemberg 32 (Stuttgart 1988).

Kroitzsch 1973
Klaus Kroitzsch, Die Gaterslebener Gruppe im
Elb-Saale-Raum. In: Burchard Thaler (Red.), Neo-
lithische Studien 2. Wissenschaftliche Beiträge
der Martin-Luther-Universität Halle-Wittenberg
1972/12 (L 8) (Berlin 1973), 7–126.

Kromer 1959
Karl Kromer, Das Gräberfeld von Hallstatt (Firenze
1959).

Kruta 1971
Václav Kruta, Le trésor de Duchov dans les collec-
tions tchécoslovaques (Ústí nad Labem 1971).

Kubach 1982
Wolf Kubach, Bronzezeit und ältere Eisenzeit in
Niederhessen. In: Kassel, Hofgeismar, Fritzlar,
Melsungen, Ziegenhain. Führer zu vor- und
frühgeschichtlichen Denkmälern 50 (Mainz 1982),
79–135.

Kuchenbuch 1938
Freidank Kuchenbuch, Die altmärkisch-osthannö-
verschen Schalenurnenfelder der spätrömischen
Zeit. Jahresschrift für die Vorgeschichte der
sächsisch-thüringischen Länder XXVII, 1938,
1–143.

Kula 2020
Stephanie Kula, Der urnenfelderzeitliche Hort-
fund von Münchenroda, Stadt Jena. In: Peter Ettel
(Hrsg.), Gräber – Horte – Felsgesteinartefakte.
Arbeiten zur Vorgeschichte am Lehrstuhl Ur- und
Frühgeschichte. Jenaer Schriften zur Vor- und
Frühgeschichte 10 (Jena, Langenweißbach 2020),
167–200.

Kunkel 1926
Otto Kunkel, Oberhessens vorgeschichtliche
Altertümer (Marburg 1926).

Kupka 1908
Paul Kupka, Die Bronzezeit in der Altmark. Jahres-
schrift für die Vorgeschichte der sächsisch-thürin-
gischen Länder 7, 1908, 29–83.

Kutsch 1926
Ferdinand Kutsch, Hanau 2. Kataloge west- und
süddeutscher Altertumssammlungen 5 (Frankfurt
a. M. 1926).

Lagler 1989
Kerstin Lagler, Sörup II und Südensee. Zwei
eisenzeitliche Urnenfriedhöfe in Angeln. Urnen-
friedhöfe Schleswig-Holsteins 13. Offa-Bücher 68
(Neumünster 1989).

Lais 1947
Robert Lais, Ein neolithischer Scheibenring von
Ungersheim. Jahrbuch der Schweizerischen
Gesellschaft für Urgeschichte 38,1947, 103–111.

Lampe 1982
Willi Lampe, Ückeritz. Ein jungbronzezeitlicher
Hortfund von der Insel Usedom. Beiträge zur
Ur- und Frühgeschichte der Bezirke Rostock,
Schwerin und Neubrandenburg 15 (Berlin 1982).

Lang 1998
Amei Lang, Das Gräberfeld von Kundl im Tiroler
Inntal. Studien zur vorrömischen Eisenzeit in den
zentralen Alpen. Frühgeschichtliche und Provin-
zialrömische Archäologie 2 (Rahden/Westf. 1998).

Lappe 1986
Ursula R. Lappe, Die Urnenfelderzeit in Ostthürin-
gen und im Vogtland. II: Auswertung. Weimarer
Monographien zur Ur- und Frühgeschichte
Thüringens 6 (Weimar 1986).

Lau 2012
Nina Lau, Pilgramsdorf / Pielgrzymowo: Ein
Fundplatz der römischen Kaiserzeit in Nordmaso-
wien. Eine Studie zu Archivalien, Grabsitten und
Fundbestand. Studien zur Siedlungsgeschichte
und Archäologie der Ostseegebiete 11 (Neu-
münster 2012).

Laux 1971
Friedrich Laux, Die Bronzezeit in der Lüneburger
Heide. Veröffentlichungen der urgeschichtlichen
Sammlungen des Landesmuseums zu Hannover
18 (Hildesheim 1971).

Laux 2015
Friedrich Laux, Der Arm- und Beinschmuck in
Niedersachsen. Prähistorische Bronzefunde,
Abt. X, Bd. 8 (Stuttgart 2015).

Laux 2017
Friedrich Laux, Bronzezeitliche Hortfunde in
Niedersachsen. Materialhefte zur Ur- und Frühge-
schichte Niedersachsens 51 (Rahden/Westf. 2017).

Laux 2021
Friedrich Laux, Grabhügel und Grabhügelgrup-
pen. Ein Beitrag zur bronzezeitlichen Besiedlung
der südlichen Lüneburger Heide. Materialhefte
zur Ur- und Frühgeschichte Niedersachsens 56
(Rahden/Westf. 2021).

Lichter 2013
Clemens Lichter, Das mittelbronzezeitliche
Doppelspiralarmband aus Illingen und seine

Beziehungen. Bayerische Vorgeschichtsblätter 78, 2013, 113–158.

Liebmann/Humer 2021
Andreas Liebmann/Franz Humer, Vergangene Pracht. Eine Geschichte der römischen Provinz Pannonia und des angrenzenden Donauraums im Lichte der Kleinfunde. Austria Antiqua 7 (Oppenheim am Rhein 2021).

Lisch 1837
G. Ch. Friedrich Lisch, Andeutungen über die altgermanischen und slavischen Grabalterthümer Meklenburgs und die norddeutschen Grabalter-thümer aus der vorchristlichen Zeit überhaupt. Jahresbericht des Vereins für meklenburgische Geschichte und Alterthumskunde, aus den Verhandlungen des Vereins 2, 1837, 132–148.

Löhlein 1995
Wolfgang Löhlein, Früheisenzeitliche Gräber von Andelfingen, Gde. Langenenslingen, Kreis Bibe-rach. Fundberichte aus Baden-Württemberg 20, 1995, 449–545.

Lorenz 2010
Luise Lorenz, Typologisch-chronologische Stu-dien zu Deponierungen der nordwestlichen Aunjetitzer Kultur. Universitätsforschungen zur Prähistorischen Archäologie 188 (Bonn 2010).

Ludowici 2005
Babette Ludowici, Frühgeschichtliche Grabfunde zwischen Harz und Aller. Die Entwicklung der Bestattungssitten im südöstlichen Niedersachsen von der jüngeren römischen Kaiserzeit bis zur Karolingerzeit. Materialhefte zur Ur- und Frühge-schichte Niedersachsens 35 (Rahden/Westf. 2005).

Luik/Schach-Dörges 1993
Martin Luik/Helga Schach-Dörges, Römische und frühalamannische Funde von Beinstein, Gde. Waiblingen, Rems-Murr-Kreis. Fundberichte aus Baden-Württemberg 18, 1993, 349–436.

Lund Hansen 1995
Ulla Lund Hansen, Himlingøje – Seeland – Europa. Nordiske Fortidsminder B13 (København 1995).

Machajewski 2013
Henryk Machajewski, Gronowo. Ein Gräberfeld der Wielbark-Kultur in Westpommern. Monu-menta Archaeologica Barbarica XVIII (Warszawa, Szczecin, Gdańsk 2013).

Mahr 1967
Gustav Mahr, Die jüngere Latènekultur des Trierer Landes. Eine stilkundliche und chronologische Untersuchung auf Grund der Keramik und des Bestattungswesens. Berliner Beiträge zur Vor- und Frühgeschichte 12 (Berlin 1967).

Maier 1962
Ferdinand Maier, Bemerkungen zu einigen spät-hallstattzeitlichen Armringen mit Schlangenkopf-enden. Fundberichte aus Schwaben NF 16, 1962, 39–44.

Marschall u. a. 1954
Arthur Marschall/Karl J. Narr/Rafael von Uslar, Die vor- und frühgeschichtliche Besiedlung des Bergischen Landes (Neustadt an der Aisch 1954).

Marti 2000
Reto Marti, Zwischen Römerzeit und Mittelalter. Forschungen zur frühmittelalterlichen Siedlungs-geschichte der Nordwestschweiz (4.–10. Jahrhun-dert). Archäologie und Museum 41A: Text (Liestal 2000).

Martin 1991
Max Martin, Das spätrömisch-frühmittelalterliche Gräberfeld von Kaiseraugst, Kt. Aargau. Basler Beiträge zur Ur- und Frühgeschichte 5 (Derendin-gen-Solothurn 1991).

Martin-Kilcher 1976
Stefanie Martin-Kilcher, Das römische Gräberfeld von Courroux im Berner Jura. Basler Beiträge zur Ur- und Frühgeschichte 2 (Derendingen-Solo-thurn 1976).

Martin-Kilcher 1980
Stefanie Martin-Kilcher, Die Funde aus dem
römischen Gutshof von Laufen-Müschhag. Ein
Beitrag zur Siedlungsgeschichte des nordwest-
schweizer Jura (Bern 1980).

Martin-Kilcher 1998
Stefanie Martin-Kilcher, Gräber der späten Repub-
lik und der frühen Kaiserzeit am Lago Maggiore.
Tradition und Romanisierung. In: P. Fasold u. a.
(Hrsg.), Bestattungssitte und kulturelle Identität.
Grabanlagen und Grabbeigaben der frühen
römischen Kaiserzeit in Italien und den Nordwest-
Provinzen. Xantener Berichte 7 (Köln 1998),
191–252.

Martin-Kilcher 2020
Stefanie Martin-Kilcher, Der Fund mit römischem
Goldschmuck von Zürich-Oetenbach. In: Annina
Wyss Schildknecht, Die mittel- und spätkaiserzeit-
liche Kleinstadt Zürich/Turicum. Eine Hafenstadt
und Zollstation zwischen Alpen und Rheinprovin-
zen. Monographien der Kantonsarchäologie
Zürich 54 (Egg-Zürich 2020) 63–84; 303–304.

Martin-Kilcher u. a. 2008
Stefanie Martin-Kilcher/Heidi Amrein/Beat Horis-
berger, Der römische Goldschmuck aus Lunnern
(ZH). Ein Hortfund des 3. Jahrhunderts und seine
Geschichte. Collectio archaeologica 6 (Zürich
2008).

Matthias 1987
Waldemar Matthias, Kataloge zur mitteldeut-
schen Schnurkeramik. Teil VI: Restgebiete und
Nachträge. Veröffentlichungen des Landesmu-
seums für Vorgeschichte in Halle 40 (Berlin 1987).

Meduna 1970
Jiří Meduna, Staré Hradisko II. Fontes Archaeolo-
giae Moravicae, Tomus 5 (Brno 1970).

Meller 2019
Harald Meller, Vom Herrschaftszeichen zum
Herrschaftsornat. Zur Entstehung des goldenen
Ringschmucks in Mitteleuropa. In: Harald Meller
u. a. (Hrsg.), Ringe der Macht. Tagungen des

Landesmuseums für Vorgeschichte Halle 21 (Halle
[Saale] 2019), 283–300.

Menghin u. a. 1987
Wilfried Menghin/Tobias Springer/Egon Wamers,
Germanen, Hunnen, Awaren. Schätze der Völker-
wanderungszeit (Nürnberg 1987).

Mertens/van Impe 1971
Jozef Mertens/Lucien van Impe, Het Laat-Romeins
gravfeld van Oudenburg. Archaeologia Belgica
135 (Brussel 1971).

Metzner-Nebelsick 2019
Carola Metzner-Nebelsick, »Die Ringe der Macht«
revisited – Goldener Ringschmuck der Bronze-
und Eisenzeit Europas im Vergleich. Zur Agency
exzeptioneller Artefakte. In: Harald Meller u. a.
(Hrsg.), Ringe der Macht. Tagungen des Landes-
museums für Vorgeschichte Halle 21 (Halle [Saale]
2019), 389–406.

Michel 2005
Thorsten Michel, Studien zur Römischen Kaiser-
zeit und Völkerwanderungszeit in Holstein.
Universitätsforschungen zur Prähistorischen
Archäologie 123 (Bonn 2005).

Milovanović 2018
Bebina Milovanović, Jewelry as a Symbol of
Prestige, Luxury and Powerof the Viminacium
Population. In: Miomir Korać (Hrsg.), Vivere
Militare est. From populus to emperors – Living
on the frontier, Teil 2. Institute of Archaeology,
Monographies 68,2 (Belgrade 2018), 101–142.

Miron 1986
Andrei Miron, Das Gräberfeld von Horath. Unter-
suchungen zur Mittel- und Spätlatènezeit im
Saar-Mosel-Raum. Trierer Zeitschrift 49, 1986,
7–198.

Miron 1989
Andrei Miron, Das Frauengrab 1242. Zur chrono-
logischen Gliederung der Stufe Latène D2.
In: Alfred Haffner, Gräber – Spiegel des Lebens.
Zum Totenbrauchtum der Kelten und Römer am

Beispiel des Treverer-Gräberfeldes Wederath-Belginum. Schriftenreihe des Rheinischen Landesmuseum Trier 2 (Mainz am Rhein 1989), 215–228.

Miron 1991
Andrei Miron, Katalog mittel- und spätlatènezeitlicher Grabfunde im Kreis Birkenfeld. In: Alfred Haffner/Andrei Miron (Hrsg.), Studien zur Eisenzeit im Hunsrück-Nahe-Raum. Symposium Birkenfeld 1987. Trierer Zeitschrift Beiheft 13 (Trier 1991), 171–240.

Mirtschin 1933
Alfred Mirtschin, Germanen in Sachsen: im besonderen im nordsächsischen Elbgebiet während der letzten vorchristlichen Jahrhunderte (Riesa an der Elbe 1933).

Mohnike 2019
Katharina Mohnike, Das jüngerkaiser- bis völkerwanderungszeitliche Gräberfeld von Uelzen-Veerßen. Materialhefte zur Ur- und Frühgeschichte Niedersachsens 55 (Rahden/Westf. 2019).

Mohr 2005
Michael Mohr, Ein Grabhügel der älteren Hunsrück-Eifel-Kultur von der »Reuterei« bei Bad Breisig-Rheineck, Kreis Ahrweiler. Studien zur Chronologie und Tracht der späten Hallstattzeit im Mittelrheingebiet. Berichte zur Archäologie an Mittelrhein und Mosel 10, 2005, 55–116.

Möllers 2009
Sebastian Möllers, Die Schnippenburg bei Ostercappeln, Landkreis Osnabrück, in ihren regionalen und chronologischen Bezügen. Internationale Archäologie 113 (Rahden/Westf. 2009).

Montelius 1917
Oscar Montelius, Minnen från vår forntid (Stockholm 1917).

Moosleitner 1982
Fritz Moosleitner, Ein urnenfelderzeitlicher Depotfund aus Saalfelden, Land Salzburg. Archäologisches Korrespondenzblatt 12, 1982, 457–475.

Motschi 2013
Andreas Motschi, Cingula et Fibulae. Kleidungsbestandteile und Schmuck der Karolingerzeit aus der Schweiz. In: Markus Riek u. a. (Hrsg.), Die Zeit Karls des Großen in der Schweiz (Sulgen 2013), 194–197.

von Müller 1957
Adriaan von Müller, Formenkreise der älteren römischen Kaiserzeit im Raum zwischen Havelseenplatte und Ostsee. Berliner Beiträge zur Vor- und Frühgeschichte 1 (Berlin 1957).

von Müller 1962
Adriaan von Müller, Fohrde und Hohenferchesar. Zwei germanische Gräberfelder der frühen römischen Kaiserzeit aus der Mark Brandenburg. Berliner Beiträge zur Vor- und Frühgeschichte 3 (Berlin 1962).

F. Müller 1989
Felix Müller, Die frühlatènezeitlichen Scheibenhalsringe. Römisch-Germanische Forschungen 46 (Mainz am Rhein 1989).

M. Müller u. a. 2011
Michaela Müller/Ingrid Mader/Rita Chinelli, Entlang des Rennwegs. Die römische Zivilsiedlung von Vindobona. Wien Archäologisch 8 (Wien 2011).

R. Müller 1985
Rosemarie Müller, Die Grabfunde der Jastorf- und Latènezeit an unterer Saale und Mittelelbe. Veröffentlichungen des Landesmuseums für Vorgeschichte in Halle 38 (Berlin 1985).

Müller/Hoffmann 2022
Michael Müller/Claudia Hoffmann, Gaben an die Götter. Hortfunde im Moor. In: Florian Klimscha/Lukas Wiggering (Hrsg.), Die Erfindung der Götter. Steinzeit im Norden (Petersberg 2022), 274–285.

Müller/Müller 1977
Rosemarie Müller/Detlef W. Müller, Stempelverzierte Keramik aus einem Randgebiet der Keltiké. Alt-Thüringen 14, 1977, 194–243.

Müller-Karpe 1959
Hermann Müller-Karpe, Beiträge zur Chronologie
der Urnenfelderzeit nördlich und südlich der
Alpen. Römisch-Germanische Forschungen 22
(Berlin 1959).

Munksgaard 1953
Elisabeth Munksgaard, Collared Gold Necklets
and Armlets. A Remarkable Danish Fifth Century
Group. Acta Archaeologica (København) 24, 1953,
67–80.

Munksgaard 1970
Elisabeth Munksgaard, To skattefund fra ældre
vikingetid. Duesminde og Kærbyholm. Aarbøger
for nordisk Oldkyndighed og Historie 1969, 1970,
52–62.

Nagler-Zanier 2005
Cordula Nagler-Zanier, Ringschmuck der Hall-
stattzeit aus Bayern. Prähistorische Bronzefunde,
Abt. X, Bd. 7 (Stuttgart 2005).

Nakoinz 2005
Oliver Nakoinz, Studien zur räumlichen Abgren-
zung und Strukturierung der älteren Hunsrück-
Eifel-Kultur. Universitätsforschungen zur Prähisto-
rischen Archäologie 118 (Bonn 2005).

Natuniewicz-Sekuła/Strobin 2020
Magdalena Natuniewicz-Sekuła/Jarosław Strobin,
Produkcja późnych typów bransolet wężowatych
na przykładzie znalezisk z cmentarzyska w Wekli-
cach, stan. 7, pow. Elbląski. The Manufacture of
Late Types of Shield-headed Bracelets on the
Example of Finds from the Cemetery at Weklice,
site 7, Elbląg County. Wiadomości Archeologiczne
LXXI, 2020, 161–187.

Nellissen 1975
Hans-Engelbert Nellissen, Hallstattzeitliche Funde
aus Nordbaden (Bonn 1975).

Neugebauer 1977
Johannes-Wolfgang Neugebauer, Ein frühbronze-
zeitlicher Depotfund von Schrick, Gem. Gaweins-
tal, p. B. Mistelbach, NÖ. Fundberichte aus Öster-
reich 16, 1977, 183–197.

Neugebauer 1987
Johannes-Wolfgang Neugebauer, Die Bronzezeit
im Osten Österreichs. Forschungsberichte zur
Ur- und Frühgeschichte 13 (St. Pölten, Wien 1987).

Neugebauer 1991
Johannes-Wolfgang Neugebauer, Die Nekropole
F von Gemeinlebarn, Niederösterreich. Römisch-
Germanische Forschungen 49 (Mainz am Rhein
1991).

Neugebauer-Maresch/Neugebauer 1986
Christine Neugebauer-Maresch/Johannes-Wolf-
gang Neugebauer, Ein Friedhof der römischen
Kaiserzeit in Klosterneuburg. Archaeologia Aus-
triaca 70, 1986, 317–383.

Neugebauer/Neugebauer 1997
Christine Neugebauer/Johannes-Wolfgang
Neugebauer, Franzhausen. Das frühbronzezeit-
liche Gräberfeld I. Fundberichte aus Österreich,
Materialhefte A5 (Horn 1997).

Neumann 1954
Gotthard Neumann, Gleichbergstudien I. Von den
Bandkeramikern bis zu den Urnenfelderleuten.
In: Mons Steinberg (Römhild 1954), 20–67.

Neumayer 2010
Heino Neumayer, Ein kaiserzeitlicher(?) Goldarm-
ring aus Helgoland. In: Terra Barbarica. Studia
ofiarowane Magdalenie Mączyńskiej w 65.
rocznicę urodzin. Monumenta Archaeologica
Barbarica Series Gemina 2 (Łódź, Warszawa 2010),
107–117.

Nicolay 2014
Johan Nicolay, The splendour of power. Early
medieval kingship and the use of gold and silver
in the southern North Sea area (5th to 7th century
AD). Groningen Archaeological Studies 28 (Gro-
ningen 2014).

Nieszery 1995
Norbert Nieszery, Linearbandkeramische Gräber-
felder in Bayern. Internationale Archäologie 16
(Espelkamp 1995).

Nieszery/Breinl 1993
Norbert Nieszery/Lothar Breinl, Zur Trageweise
des Spondylusschmucks in der Linienbandkera-
mik. Archäologisches Korrespondenzblatt 23,
1993, 427–438.

Niquet 1937
Franz Niquet, Die Rössener Kultur in Mittel-
deutschland. Jahresschrift für die Vorgeschichte
der sächsisch-thüringischen Länder XXVI, 1937,
1–111.

Noelke 1984
Peter Noelke, Reiche Gräber von einem römi-
schen Gutshof in Köln. Germania 62, 1984, 373–
423.

Noelke 1993
Peter Noelke (Hrsg.), Goldschmuck der römischen
Frau. Begleitheft zur Ausstellung im Römisch-
Germanischen Museum, Köln 16. Juni–3. Oktober
1993 (Köln 1993) = Kölner Museums-Bulletin
1993, H. 2, 4–26.

Nortmann u. a. 1979
Gesa Nortmann/Bernd Herrmann/Horst Will-
komm, Ein Grabhügel der älteren Bronzezeit bei
Kellinghusen, Kreis Steinburg. Offa 36, 1979,
24–32.

Nuglisch 1969
Klaus Nuglisch, Zur Kenntnis der älteren Latène-
zeit im Gebiet zwischen Ohre und Unstrut. Jahres-
schrift für mitteldeutsche Vorgeschichte 53, 1969,
375–414.

Oeftiger 1984
Claus Oeftiger, Hallstattzeitliche Grabhügel bei
Deißlingen, Kreis Rottweil. Fundberichte aus
Baden-Württemberg 9, 1984, 41–79.

Oesterwind 1989
Bernd C. Oesterwind, Die Spätlatènezeit und die
frühe Römische Kaiserzeit im Neuwieder Becken.
Bonner Hefte zur Vorgeschichte 24 (Bonn 1989).

Olshausen 1920
Otto Olshausen, Amrum. Bericht über Hügelgrä-
ber auf der Insel nebst einem Anhange über die
Dünen. Prähistorische Zeitschrift, Ergänzungs-
band zu Jahrgang 1915–1918 (Berlin 1920).

Ondráček 1961
Jaromír Ondráček, K chronologickému zařazení
manžetových náramků Borotického typu. Slo-
venská Archeológia 9, 1961, 49–68.

Osterhaus 1982
Udo Osterhaus, Neue frühlatènezeitliche Bestat-
tungen aus der südlichen Oberpfalz. Bayerische
Vorgeschichtsblätter 47, 1982, 223–246.

Päffgen 1992
Bernd Päffgen, Die Ausgrabungen in St. Severin
zu Köln. Teile 1–3. Kölner Forschungen 5,1–3
(Mainz am Rhein 1992).

Pahlow 2006
Mario Pahlow, Gold der Bronzezeit in Schleswig-
Holstein. Universitätsforschungen zur Prähistori-
schen Archäologie 137 (Bonn 2006).

Paret 1933–1935
Oscar Paret, Fundberichte. Fundberichte aus
Schwaben NF 8, 1933–1935, 10–140.

Paret 1934
Oscar Paret, Der römische Schatzfund von Rem-
brechts, OA. Tettnang. Germania 18, 1934, 193–
197.

Parzinger u. a. 1995
Hermann Parzinger/Jindra Nekvasil/Fritz Eckart
Barth, Die Býčí skála-Höhle. Ein hallstattzeitlicher
Höhlenopferplatz in Mähren. Römisch-Germani-
sche Forschungen 54 (Mainz am Rhein 1995).

Pászthory 1985
Katharine Pászthory, Der bronzezeitliche Arm-
und Beinschmuck in der Schweiz. Prähistorische
Bronzefunde, Abt. X, Bd. 3 (München 1985).

Pauli 1975
Ludwig Pauli, Zur Hallstattkultur im Rhein-Main-
Gebiet. Fundberichte aus Hessen 15, 1975, 213–
227.

Pauli 1978
Ludwig Pauli, Der Dürrnberg bei Hallein III,1.
Münchner Beiträge zur Vor- und Frühgeschichte
18 (München 1978).

Penninger 1972
Ernst Penninger, Der Dürrnberg bei Hallein I.
Münchner Beiträge zur Vor- und Frühgeschichte
16 (München 1972).

Pesch 2019
Alexandra Pesch, Königliche Kostbarkeiten:
Germanischer Ringschmuck vom ersten bis ins
fünfte Jahrhundert. In: Harald Meller u. a. (Hrsg.),
Ringe der Macht. Tagungen des Landesmuseum
für Vorgeschichte Halle 21 (Halle [Saale] 2019),
471–490.

Pescheck 1978
Christian Pescheck, Die germanischen Boden-
funde der römischen Kaiserzeit in Mainfranken.
Münchner Beiträge zur Vor- und Frühgeschichte
27 (München 1978).

Pescheck 1985
Christian Pescheck, Ein keltischer Schmuckhort
aus dem Nahbereich des Schwanbergs. Stadt
Iphofen. Das archäologische Jahr in Bayern 1984,
1985, 80–82.

Pescheck 1996
Christian Pescheck, Das fränkische Reihengräber-
feld von Kleinlangheim, Lkr. Kitzingen/Nordbay-
ern. Germanische Denkmäler der Völkerwande-
rungszeit A17 (Mainz am Rhein 1996).

Peschel 1972
Karl Peschel, Ein Hallstattarmband aus Saalfeld
(Saale). Ausgrabungen und Funde 17, 1972,
243–246.

Peschel 1975
Karl Peschel, Zum Flachgräberhorizont der
Latènekultur in Thüringen. Alba Regia 14, 1975,
203–214.

Peschel 1984
Karl Peschel, Beobachtungen an vier Bronze-
funden von der mittleren Saale. Arbeits- und
Forschungsberichte zur sächsischen Bodendenk-
malpflege 27/28, 1984, 59–91.

Peyer 1980
Sabine Peyer, Zur Eisenzeit im Wallis. Bayerische
Vorgeschichtsblätter 45, 1980, 59–75.

Piccottini 1976
Gernot Piccottini, Das spätantike Gräberfeld von
Teurnia St. Peter in Holz. Archiv für vaterländische
Geschichte und Topographie 66 (Klagenfurt
1976).

Piesker 1958
Hans Piesker, Untersuchungen zur älteren lüne-
burgischen Bronzezeit (Lüneburg 1958).

Pirling/Siepen 2006
Renate Pirling/Margareta Siepen, Die Funde aus
den römischen Gräbern von Krefeld-Gellep.
Germanische Denkmäler der Völkerwanderungs-
zeit B 20 (Stuttgart 2006).

Pirling u. a. 1980
Renate Pirling/Ulrike Wels-Weyrauch/Hartwig
Zürn, Die mittlere Bronzezeit auf der Schwäbi-
schen Alb. Prähistorische Bronzefunde, Abt. XX,
Bd. 3 (München 1980).

Planck 1981
Dieter Planck, Ein späthallstattzeitlicher Grab-
hügel in Hegnach, Stadt Waiblingen, Rems-Murr-
Kreis. Fundberichte aus Baden-Württemberg 6,
1981, 225–272.

Plum 2003
Ruth M. Plum, Die merowingerzeitliche Besiedlung in Stadt und Kreis Aachen sowie im Kreis Düren. Rheinische Ausgrabungen 49 (Mainz am Rhein 2003).

Polenz 1973
Hartmut Polenz, Zu den Grabfunden der Späthallstattzeit im Rhein-Main-Gebiet. Bericht der Römisch-Germanischen Kommission 54, 1973, 107–202.

Polenz 1986
Hartmut Polenz, Hallstattzeitliche »Fremdlinge« in der Mittelgebirgszone nördlich der Mainlinie. In: Hermann-Otto Frey u. a. (Hrsg.), Gedenkschrift für Gero von Merhart zum 100. Geburtstag. Marburger Studien zur Vor- und Frühgeschichte 7 (Marburg/Lahn 1986), 213–247.

Polfer 1996
Michael Polfer, Das gallorömische Brandgräberfeld und der dazugehörige Verbrennungsplatz von Septfontaines-Dëckt (Luxemburg). Dossiers d'Archéologie du Musée National d'Histoire et d'Art V (Luxembourg 1996).

Pollak 1993
Marianne Pollak, Spätantike Grabfunde aus Favianis/Mautern. Mitteilungen der Prähistorischen Kommission der Österreichischen Akademie der Wissenschaften 28 (Wien 1993).

Profantová 2008
Nadía Profantová, Die frühslawische Besiedlung Böhmens und archäologische Spuren der Kontakte zum früh- und mittelawarischen sowie merowingischen Kulturkreis. In: Jan Bemmann/Michael Schmauder (Hrsg.), Kulturwandel in Mitteleuropa. Langobarden – Awaren – Slawen. Kolloquien zur Vor- und Frühgeschichte 11 (Bonn 2008), 619–644.

Prohászka 2006
Péter Prohászka, Das vandalische Königsgrab von Osztrópataka (Ostrovany, SK). Monumenta Germanorum Archaeologica Hungariae 3 (Budapest 2006).

Pröttel 2002
Philipp M. Pröttel, Die spätrömischen Metallfunde. In: Römische Kleinfunde aus Burghöfe 2. Frühgeschichtliche und Provinzialrömische Archäologie. Materialien und Forschungen 6 (Rahden/Westf. 2002), 83–140.

Przybyła 2021
Marzena J. Przybyła, Lords of the Rings: Some Considerations About the Classification of Gold Scandinavian Snake Rings from the Late Roman Period and its Interpretational Implications. Władcy pierścieni: uwagi o klasyfikacji skandynawskich złotych ozdób obręczowych z późnego okresu rzymskich i ich implikacje interpretacyjne. Wiadomości Archeologiczne LXXII, 2021, 3–91.

Quast 2009
Dieter Quast, Velp und verwandte Schatzfunde des frühen 5. Jahrhunderts. Acta Praehistorica et Archaeologica 41, 2009, 207–230.

Quast 2013
Dieter Quast, Ein kleiner Goldhort der jüngeren römischen Kaiserzeit aus Černivci (ehem. Czernowitz/Cernăuți) in der westlichen Ukraine nebst einigen Anmerkungen zu goldenen Kolbenarmringen. In: Matthias Hardt/Orsolya Heinrich-Tamáska (Hrsg.), Macht des Goldes, Gold der Macht. Herrschafts- und Jenseitsrepräsentation zwischen Antike und Frühmittelalter im mittleren Donauraum. Forschungen zur Spätantike und Mittelalter 2 (Weinstadt 2013) 171–186.

Raddatz 1953
Klaus Raddatz, Ein spätrömischer Armreif aus der Umgebung von Eutin. Offa 12, 1953, 77–78.

Raddatz 1957
Klaus Raddatz, Der Thorsberger Moorfund, Gürtelteile und Körperschmuck. Offa-Bücher N. F. 13 (Neumünster 1957).

Ramsl 2011
Peter C. Ramsl, Das laténezeitliche Gräberfeld von
Mannersdorf am Leithagebirge, Flur Reinthal Süd,
Niederösterreich. Mitteilungen der Prähistori-
schen Kommission 74 (Wien 2011).

Rangs-Borchling 1963
Almuth Rangs-Borchling, Das Urnengräberfeld
von Hornbek in Holstein. Offa-Bücher 18 (Neu-
münster 1963).

Reimann u. a. 2001
Dorit Reimann/Anne Neumair/Erwin Neumair,
Eine fremde Dame in Alpersdorf? Gemeinde
Mauern, Landkreis Freising. Das archäologische
Jahr in Bayern 2001, 116–118.

Reinecke 1965
Paul Reinecke, Mainzer Aufsätze zur Chronologie
der Bronze- und Eisenzeit (Bonn 1965).

Reinhard 1986/87
Walter Reinhard, Ein Grabhügel der Hallstattzeit
von Rubenheim, Gem. Gersheim, Saar-Pfalz-Kreis.
27./28. Bericht der Staatlichen Denkmalpflege im
Saarland, 1986/87, 83–101.

Rheinisches Landesmuseum Trier 1984
Rheinisches Landesmuseum Trier (Hrsg.), Trier.
Augustusstadt der Treverer (Mainz am Rhein
1984).

Richter 1970
Isa Richter, Der Arm- und Beinschmuck der
Bronze- und Urnenfelderzeit in Hessen und
Rheinhessen. Prähistorische Bronzefunde, Abt. X,
Bd. 1 (München 1970).

Riebau 1995
Michaela H. Riebau, Die Goldringe von Peene-
münde – Ein Schatzfund. In: Günter Mangelsdorf
(Hrsg.), Die Insel Usedom in slawisch-frühdeut-
scher Zeit. Greifswalder Mitteilungen 1 (Greifs-
wald 1995), 91–103.

Rieckhoff-Pauli 1981
Sabine Rieckhoff-Pauli, Der Lauteracher Schatz-
fund aus archäologischer Sicht. Numismatische
Zeitschrift 95, 1981, 11–23.

Rieth 1950
Adolf Rieth, Werkstattkreise und Herstellungs-
technik der hallstattzeitlichen Tonnenarmbänder.
Zeitschrift für schweizerische Archäologie und
Kunstgeschichte 11, 1950, 1–16.

Riha 1990
Emilie Riha, Der römische Schmuck aus Augst und
Kaiseraugst. Forschungen in Augst 10 (Augst
1990).

Rochna 1962
Otto Rochna, Hallstattzeitlicher Lignit- und Gagat-
Schmuck. Fundberichte aus Schwaben NF 16,
1962, 44–83.

Roeren 1960
Robert Roeren, Zur Archäologie und Geschichte
Südwestdeutschlands im 3. bis 5. Jh. n. Chr.
Jahrbuch des Römisch-Germanischen Zentral-
museums Mainz 7, 1960, 214–294.

Rolland 2021
Joëlle Rolland, Le verre de l'Europe celtique
(Leiden 2021).

Roymans 2007
Nico Roymans, On the laténisation of Late Iron
Age material culture in the Lower Rhine/Meuse
area. In: Sebastian Möllers u. a. (Hrsg.), Keltische
Einflüsse im nördlichen Mitteleuropa während
der mittleren und jüngeren vorrömischen Eisen-
zeit. Kolloquien zur Vor- und Frühgeschichte 9
(Bonn 2007), 311–325.

Roymans/Verniers 2010
Nico Roymans/Linda Verniers, Glass La Téne
Bracelets in the Lower Rhine Region. Germania
88, 2010, 195–219.

Ruprechtsberger 1999
Erwin M. Ruprechtsberger, Das spätantike Gräber-
feld von Lentia (Linz). Römisch-Germanisches
Zentralmuseum, Monographien 18 (Bonn 1999).

Ruckdeschel 1978
Walter Ruckdeschel, Die frühbronzezeitlichen
Gräber Südbayerns. Antiquitas, Reihe 2, Bd. 11
(Bonn 1978).

von Rummel 2007
Philip von Rummel, Habitus barbarus. Ergän-
zungsbände zum Reallexikon der Germanischen
Altertumskunde 55 (Berlin, New York 2007).

Rundkvist 2021
Martin Rundkvist, Noble shape, humble metals.
Bronze and silver shield-head and snake-head
rings of Roman era Scandinavia. Prähistorische
Zeitschrift 96, 2021, 571–584.

Ruoff 1974
Ulrich Ruoff, Zur Frage der Kontinuität zwischen
Bronze- und Eisenzeit in der Schweiz (Basel 1974).

Rybová/Drda 1994
Alena Rybová/Petr Drda, Hradiště by Stradonice.
Rebirth of a Celtic Oppidum (Praha 1994).

Rychner 1979
Valentin Rychner, L'Age du bronze final à Auver-
nier (Lac de Neuchâtel, Suisse). Typologie et
chrononologie des anciennes Collections conser-
vées en Suisse (Lausanne 1979).

Rychner 1987
Valentin Rychner, Auvernier 1968–1975 : le mobi-
lier métallique du Bronze final. Formes et techni-
ques. Auvernier 6. Cahiers d'archéologie romande
37 (Lausanne 1987).

Saal 1991
Walter Saal, Ein jungbronzezeitlicher Friedhof von
Kötzschen, Ortsteil von Merseburg. Jahresschrift
für mitteldeutsche Vorgeschichte 74, 1991,
131–142.

Saggau 1985
Hilke E. Saggau, Bordesholm. Der Urnenfriedhof
am Brautberg bei Bordesholm in Holstein. Teil 1:
Text und Karten. Urnenfriedhöfe Schleswig-Hol-
steins 10. Offa-Bücher 60 (Neumünster 1986).

Sandars 1957
Nancy K. Sandars, Bronze Age Cultures in France.
The Later Phases from the Thirteenth to the
Seventh Century B. C. (Cambridge 1957).

Sas/Thoen 2002
Kathy Sas/Hugo Thoen, Schone Schijn. Brillance et
Prestige. Romeinse juweelkunst in West-Europa
(Leuven 2002).

Schaaff 1968
Ulrich Schaaff, Frühlatènegräber mit Bronze-
schmuck aus Rheinhessen. Inventaria Archaeolo-
gica, Deutschland, H. 15, Bl. D 133–142 (Bonn
1968).

Schaaff 1972a
Ulrich Schaaff, Ein keltischer Hohlbuckelring aus
Kleinasien. Germania 50, 1972, 94–97.

Schaaff 1972b
Ulrich Schaaff, Zur Trageweise keltischer Hohl-
buckelringe. Archäologisches Korrespondenz-
blatt 2, 1972, 155–158.

Schach-Dörges 2005
Helga Schach-Dörges, Zu einigen Kolbenarmrin-
gen mit Querrillendekor der älteren Merowinger-
zeit. Fundberichte aus Baden-Württemberg 28,
2005, 305–317.

Schacht 1982
Sigrid Schacht, Die Nordischen Hohlwulste der
frühen Eisenzeit. Wissenschaftliche Beiträge der
Martin-Luther-Universität Halle-Wittenberg L 18
(Halle/S. 1982).

Schaeffer 1930
Claude F.-A. Schaeffer, Les tertres funéraires
préhistoriques dans la Forêt de Haguenau. 2. Les

tumulus de l'Âge du Fer. Publications du Musée de Haguenau (Alsace) (Haguenau 1930).

Schefzik 1998
Michael Schefzik, Eine spätantike Frauenbestattung mit germanischem oder sarmatischem Halsring aus Germering. Das archäologische Jahr in Bayern 1998, 104–105.

Schlüter 1975
Wolfgang Schlüter, Die vorgeschichtlichen Funde der Pipinsburg bei Osterode/Harz. Göttinger Schriften zur Vor- und Frühgeschichte 17 (Neumünster 1975).

Schmid-Sikimić 1996
Biljana Schmid-Sikimić, Der Arm- und Beinschmuck der Hallstattzeit in der Schweiz. Prähistorische Bronzefunde Abt. X, Bd. 5 (Stuttgart 1996).

B. Schmidt 1961
Berthold Schmidt, Die späte Völkerwanderungszeit in Mitteldeutschland. Veröffentlichungen des Landesmuseums für Vorgeschichte in Halle 18 (Halle [Saale] 1961).

B. Schmidt 1976
Berthold Schmidt, Die späte Völkerwanderungszeit in Mitteldeutschland. 3. Katalog (Nord- und Ostteil). Veröffentlichungen des Landesmuseum für Vorgeschichte in Halle 29 (Berlin 1976).

J.-P. Schmidt 1993
Jens-Peter Schmidt, Studien zur jüngeren Bronzezeit in Schleswig-Holstein und dem nordelbischen Hamburg. Universitätsforschungen zur Prähistorischen Archäologie 15 (Bonn 1993).

J.-P. Schmidt 2021
Jens-Peter Schmidt, Gebündelte Ringe an der Uecker – Der frühbronzezeitliche Hortfund von Pasewalk, Lkr. Vorpommern-Greifswald. Archäologische Berichte aus Mecklenburg-Vorpommern 28, 2021, 22–32.

W. Schmidt 2000
Wolfgang Schmidt, Spätantike Gräberfelder in den Nordprovinzen des Römischen Reichs und das Aufkommen christlichen Bestattungsbrauchtums. Tricciana (Ságvár) in der Provinz Valeria. Saalburg-Jahrbuch 50, 2000, 213–441.

Schmidt/Bemmann 2008
Berthold Schmidt/Jan Bemmann, Körperbestattungen der jüngeren Römischen Kaiserzeit und der Völkerwanderungszeit Mitteldeutschlands. Katalog. Veröffentlichungen des Landesamtes für Denkmalpflege und Archäologie Sachsen-Anhalt – Landesmuseum für Vorgeschichte 61 (Halle [Saale] 2008).

Schmidt-Thielbeer 1967
Erika Schmidt-Thielbeer, Das Gräberfeld von Wahlitz, Kr. Burg. Ein Beitrag zur frühen römischen Kaiserzeit im nördlichen Mitteldeutschland. Veröffentlichungen des Landesmuseum für Vorgeschichte in Halle 22 (Berlin 1967).

Schneider-Schnekenburger 1980
Gudrun Schneider-Schnekenburger, Churrätien im Frühmittelalter auf Grund der archäologischen Funde. Münchner Beiträge zur Vor- und Frühgeschichte 26 (München 1980).

Schnitzler 1994
Bernadette Schnitzler, Age du Bronze. Age du Fer. La Protohistoire en Alsace. Les Collections du Musee Archeologique 3 (Strasbourg 1994).

von Schnurbein 1977
Siegmar von Schnurbein, Das römische Gräberfeld von Regensburg. Materialhefte zur Bayerischen Vorgeschichte A31 (Kallmünz/Opf. 1977).

Schoknecht 1971
Ulrich Schoknecht, Ein jungbronzezeitlicher Hortfund von Prebberede, Kreis Teltow, mit einem Anhang über die Horte von Wendorf, Kr. Waren. Bodendenkmalpflege in Mecklenburg, Jahrbuch 1970, 1971, 225–239.

Schoknecht 1977
Ulrich Schoknecht, Menzlin. Ein frühgeschicht-
licher Handelsplatz an der Peene. Beiträge zur
Ur- und Frühgeschichte der Bezirke Rostock,
Schwerin und Neubrandenburg 10 (Berlin 1977).

Schönberger 1952
Hans Schönberger, Die Spätlatènezeit in der
Wetterau. Saalburg-Jahrbuch 11, 1952, 21–130.

Schubart 1972
Hermanfrid Schubart, Die Funde der älteren
Bronzezeit in Mecklenburg. Offa-Bücher 26
(Neumünster 1972).

Schubert 1973
Eckehart Schubert, Studien zur frühen Bronzezeit
am der mittleren Donau. Bericht der Römisch-
Germanischen Kommission 54, 1973, 1–106.

Schuldt 1955
Ewald Schuldt, Pritzier. Ein Urnenfriedhof der
späten römischen Kaiserzeit in Mecklenburg.
Deutsche Akademie der Wissenschaften zu Berlin.
Schriften der Sektion für Vor- und Frühgeschichte
4 (Berlin 1955).

Schuldt 1976
Ewald Schuldt, Perdöhl. Ein Urnenfriedhof der
späten Kaiserzeit und der Völkerwanderungszeit
in Mecklenburg. Beiträge zur Ur- und Frühge-
schichte der Bezirke Rostock, Schwerin und
Neubrandenburg 9 (Berlin 1976).

Schulz 1939
Walter Schulz, Vor- und Frühgeschichte Mittel-
deutschlands (Halle a. S. 1939).

Schulz 1952
Walter Schulz, Die Grabfunde des 4. Jahrhunderts
von Emersleben bei Halberstadt. Jahresschrift für
mitteldeutsche Vorgeschichte 36, 1952, 102–139.

Schulz/Plate 1983
Rainer Schulz/Friedrich Plate, Ein bronzezeitliches
Goldarmband von Nassenheide, Kr. Oranienburg.

Veröffentlichungen des Museums für Ur- und
Frühgeschichte Potsdam 17, 1983, 41–48.

Schulze-Dörrlamm 1990
Mechtild Schulze-Dörrlamm, Die spätrömischen
und frühmittelalterlichen Gräberfelder von
Gondorf, Gem. Kobern-Gondorf, Kr. Mayen-Kob-
lenz. Germanische Denkmäler der Völkerwande-
rungszeit B14 (Stuttgart 1990).

Schumacher 1972
Astrid Schumacher, Die Hallstattzeit im südlichen
Hessen. Bonner Hefte zur Vorgeschichte 5 (Bonn
1972).

Schumacher/Schumacher 1976
Astrid Schumacher/Erich Schumacher, Die Hall-
stattzeit im Kreis Gießen. In: Werner Jorns (Hrsg.),
Inventar der urgeschichtlichen Geländedenkmä-
ler und Funde des Stadt- und Landkreises Gießen.
Materialien zur Ur- und Frühgeschichte von
Hessen 1 (Darmstadt 1976), 149–195.

Schumann u. a. 2019
Robert Schumann/Jutta Leskovar/Maria Marsch-
ler, Ein Baustein zum Verständnis einer periphe-
ren, aber bedeutenden Kleinregion: hallstattzeit-
liche Grabfunde von Saxendorf im Machland. In:
Holger Baitinger/Martin Schönfelder (Hrsg.),
Hallstatt und Italien: Festschrift für Markus Egg.
Römisch-Germanisches Zentralmuseum, Mono-
graphien 154 (Mainz 2019), 211–225.

Schuster 2010
Jan Schuster, Lübsow. Älterkaiserzeitliche Fürsten-
gräber im nördlichen Mitteleuropa. Bonner
Beiträge zur Vor- und Frühgeschichtlichen
Archäologie 12 (Bonn 2010).

Schuster 2016
Jan Schuster, Masse – Klasse – Seltenheiten.
Kaiserzeitliche und völkerwanderungszeitliche
Detektorfunde der Jahre 2006–2014 aus Schles-
wig-Holstein. Sonderheft zu den Archäologischen
Nachrichten aus Schleswig-Holstein (Schleswig
2016).

Schwab 1983
Hanni Schwab, Châtillon-sur-Glâne. Bilanz der
ersten Sondierungsgrabungen. Germania 61,
1983, 405–458.

Schwinden 1984
Lothar Schwinden, Kleinkunst aus Gagat. In:
Rheinisches Landesmuseum Trier (Hrsg.), Trier.
Kaiserresidenz und Bischofssitz (Mainz am Rhein
1984), 167–169.

Sehnert-Seibel 1993
Angelika Sehnert-Seibel, Hallstattzeit in der Pfalz.
Universitätsforschungen zur Prähistorischen
Archäologie 10 (Bonn 1993).

Seidel 2005
Matthias Seidel, Keltische Glasarmringe zwischen
Thüringen und dem Niederrhein. Germania 83,
2005, 1–43.

Siepen 2005
Margareta Siepen, Der hallstattzeitliche Arm- und
Beinschmuck in Österreich. Prähistorische Bronze-
funde Abt. X, Bd. 6 (Stuttgart 2005).

Simon 1972
Klaus Simon, Die Hallstattzeit in Ostthüringen.
Teil 1. Forschungen zur Vor- und Frühgeschichte 8
(Berlin 1972).

Simon 1984
Klaus Simon, Höhensiedlungen der Urnenfelder-
und Hallstattzeit in Thüringen. Alt-Thüringen 20,
1984, 23–80.

Simon 1986
Klaus Simon, Ein Hortfund von Rudolstadt. Alt-
Thüringen 21, 1986, 136–163.

Skovmand 1942
Roar Skovmand, De danske skattefund fra vikin-
getiden og den ældste middelalder indtil om-
kring 1150. Aarbøger for nordisk Oldkyndighed
og Historie 1942, 1–275.

Spehr 1968
Erika Spehr, Zwei Gräberfelder der jüngeren
Latène- und frühesten Römischen Kaiserzeit von
Naumburg (Saale). Jahresschrift für mitteldeut-
sche Vorgeschichte 52, 1968, 233–290.

Sperber 1995
Lothar Sperber, Die Vorgeschichte [Katalog
Historisches Museum der Pfalz, Speyer] (Speyer
1995).

Spindler 1976
Konrad Spindler, Magdalenenberg IV (Villingen
1976).

Splieth 1900
Wilhelm Splieth, Inventar der Bronzealterfunde
aus Schleswig-Holstein (Kiel, Leipzig 1900).

Sprockhoff 1926
Ernst Sprockhoff, Die älteren Nierenringe in der
Mark Brandenburg. Prähistorische Zeitschrift 17,
1926, 51–71.

Sprockhoff 1932
Ernst Sprockhoff, Niedersächsische Depotfunde
der jüngeren Bronzezeit. Veröffentlichungen der
Urgeschichtlichen Sammlungen des Provinzial-
Museums zu Hannover 2 (Hildesheim 1932).

Sprockhoff 1937
Ernst Sprockhoff, Jungbronzezeitliche Hortfunde
Norddeutschlands. (Periode IV). Kataloge des
Römisch-Germanischen Zentralmuseums zu
Mainz 12 (Mainz 1937).

Sprockhoff 1953
Ernst Sprockhoff, Armringe mit kreisförmiger
Erweiterung. Beiträge zur älteren europäischen
Kulturgeschichte [Festschrift für Rudolf Egger]
(Klagenfurt 1953), 11–28.

Sprockhoff 1956
Ernst Sprockhoff, Jungbronzezeitliche Hortfunde
der Südzone des nordischen Kreises (Periode V).
2 Bde. Kataloge des Römisch-Germanischen
Zentralmuseums zu Mainz 16 (Mainz 1956).

Stähli 1977
Bendicht Stähli, Die Latènegräber von Bern-Stadt. Schriften des Seminars für Urgeschichte der Universität Bern 3 (Bern 1977).

Stein 1967
Frauke Stein, Adelsgräber des achten Jahrhunderts in Deutschland. Germanische Denkmäler der Völkerwanderungszeit A9 (Berlin 1967).

Stein 1979
Frauke Stein, Katalog der vorgeschichtlichen Hortfunde in Süddeutschland. Saarbrücker Beiträge zur Altertumskunde 24 (Bonn 1979).

Stenberger 1947
Mårten Stenberger, Die Schatzfunde Gotlands der Wikingerzeit 2: Fundbeschreibung und Tafeln. Kungl. Vitterhets Historie och Antikvitets Akademien (Lund 1947).

Stenberger 1958
Mårten Stenberger, Die Schatzfunde Gotlands der Wikingerzeit 1: Text. Kungl. Vitterhets Historie och Antikvitets Akademien (Stockholm 1958).

Stephan 1956
Eberhard Stephan, Die ältere Bronzezeit in der Altmark. Veröffentlichungen des Landesmuseums für Vorgeschichte Halle/S. 15 (Halle/S. 1956).

Stöllner 2002
Thomas Stöllner, Die Hallstattzeit und der Beginn der Latènezeit im Inn-Salzach-Raum. Auswertung. Archäologie in Salzburg 3,1 (Salzburg 2002).

Stork 2007
Ingo Stork, Die spätkeltische Siedlung von Breisach-Hochstetten. Forschungen und Berichte zur Vor- und Frühgeschichte in Baden-Württemberg 102 (Stuttgart 2007).

Struckmeyer 2011
Katrin Struckmeyer, Die Knochen- und Geweihgeräte der Feddersen Wierde. Studien zur Landschafts- und Siedlungsgeschichte im südlichen Nordseegebiet 2 (Rahden/Westf. 2011).

Struve 1979
Karl W. Struve, Die jüngere Bronzezeit. In: Volquart Pauls (Begr.), Geschichte Schleswig-Holsteins, Bd. 2, Lieferung 2 (Neumünster 1979).

Stubenrauch 1909
Andreas Stubenrauch, Die nordischen Goldringe von Peenemünde. Monatsblätter der Gesellschaft für Pommersche Geschichte und Altertumskunde 23, Nr. 2, 1909, 17–20.

Stümpel 1967/69
Bernhard Stümpel, Latènezeitliche Funde aus Worms. Der Wormsgau 8, 1967/69, 9–32.

Sulk 2016
Simon Sulk, Hercules in Moeno quiescit – Herkules ruht im Main. Berichte zur Archäologie in Rheinhessen und Umgebung 9, 2016, 95–112.

Swift 2000
Ellen Swift, Regionality in Dress Accessories in the Late Roman West. Monographies Instrumentum 11 (Montagnac 2000).

Tackenberg 1971
Kurt Tackenberg, Die jüngere Bronzezeit in Nordwestdeutschland. Teil I: Die Bronzen. Veröffentlichungen der urgeschichtlichen Sammlungen des Landesmuseums zu Hannover 19 (Hildesheim 1971).

Tanner 1979
Alexander Tanner, Die Latènegräber der nordalpinen Schweiz. Schriften des Seminars für Urgeschichte der Universität Bern 4, Hefte 1–16 (Zürich 1979).

Teichner 2011
Felix Teichner, Die Gräberfelder von Intercisa II. Die Altfunde der Museumssammlungen in Berlin, Mainz und Wien. Museum für Vor- und Frühgeschichte. Staatliche Museen zu Berlin. Bestandskataloge Bd. 11 (Berlin 2011).

Thieme 1980
Wulf Thieme, Silberne Tierkopfarmringe aus
Garlstorf, Kr. Harburg. Offa 37, 1980, 68–83.

Thieme 2011
Wulf Thieme, Drei Armringe der Zeit um Christi
Geburt aus der Lüneburger Heide. Hammaburg
N. F. 16, 2011, 123–128.

Thomsen 1837
Christian Jürgensen Thomsen, Leitfaden zur
Nordischen Alterthumskunde (Kopenhagen
1837).

Thrane 1975
Henrik Thrane, Europæiske forbindelser. Bidrag
til studiet af fremmede forbindelser i Danmarks
yngre broncealder. Nationalmuseets skrifter.
Arkæologisk-historik række XVI (København
1975).

Tiefengraber/Wiltschke-Schrotta 2012
Georg Tiefengraber/Karin Wiltschke-Schrotta,
Der Dürrnberg bei Hallein: Die Gräbergruppe
Moserfeld-Osthang. Dürrnberg-Forschungen 6
(Rahden/Westf. 2012).

Tiefengraber/Wiltschke-Schrotta 2014
Georg Tiefengraber/Karin Wiltschke-Schrotta,
Der Dürrnberg bei Hallein: Die Gräbergruppe
Hexenwaldfeld. Dürrnberg-Forschungen 7
(Rahden/Westf. 2014).

Tiefengraber/Wiltschke-Schrotta 2015
Georg Tiefengraber/Karin Wiltschke-Schrotta, Der
Dürrnberg bei Hallein: Die Gräbergruppen Letten-
bühel und Friedhof. Dürrnberg-Forschungen 8
(Rahden/Westf. 2015).

Tomka 2008
Péter Tomka, Innere Migranten an einer Straßen-
kreuzung – Regionsfremde in der kleinen Tief-
ebene. In: Jan Bemmann/Michael Schmauder
(Hrsg.), Kulturwandel in Mitteleuropa. Langobar-
den – Awaren – Slawen. Kolloquien zur Vor- und
Frühgeschichte 11 (Bonn 2008), 601–618.

Torbrügge 1959
Walter Torbrügge, Die Bronzezeit in der Oberpfalz.
Materialhefte zur Bayerischen Vorgeschichte 13
(Kallmünz/Opf. 1959).

Torbrügge 1979
Walter Torbrügge, Die Hallstattzeit in der Ober-
pfalz I. Auswertung und Gesamtkatalog. Material-
hefte zur Bayerischen Vorgeschichte 39 (Kall-
münz/Opf. 1979).

Tori 2019
Luca Tori, Costumi femminili nell'arco sud-alpino
nel i millennio a. C. Collectio archaeologica 10
(Zürich 2019).

Tremblay Cornier 2018
Laurie Tremblay Cornier, Early Iron Age Ring
Ornaments of the Upper Rhine Valley: Traditions
of Identity and Copper Alloy Economics. Fundbe-
richte aus Baden-Württemberg 38, 2018, 167–226.

Tschumi 1918
Otto Tschumi, Der Bronzedepotfund von Wabern
(Amtsbezirk Köniz). Anzeiger für schweizerische
Altertumskunde NF 20, 1918, 69–79.

Tummuscheit 2012
Astrid Tummuscheit, Ein skandinavischer Armring
der Wikingerzeit aus Bokhorst, Kr. Steinburg.
Archäologische Nachrichten aus Schleswig-
Holstein 18, 2012, 58–59.

Tyniec 1987
Anna Tyniec, Bransolety nerkowate z młodszej
epoki brązu. Część 1. Materiały Zachodniopo-
morskie 33, 1987, 49–146.

Tyniec 1989/90
Anna Tyniec, Bransolety nerkowate z młodszej
epoki brązu. Część 2. Materiały Zachodniopo-
morskie 35/36, 1989/90, 7–48.

Uelsberg 2016
Gabriele Uelsberg (Hrsg.), Eva's Beauty Case.
Schmuck und Styling im Spiegel der Zeiten (Bonn,
München 2016).

Uenze 1982
Hans P. Uenze, Ein Friedhof der frühen Mittel-
latènezeit von Riekofen, Ldkr. Regensburg/Opf.
Bayerische Vorgeschichtsblätter 47, 1982, 247–262.

Ulbert 1959
Günter Ulbert, Die römischen Donau-Kastelle
Aislingen und Burghöfe. Limesforschungen 1
(Berlin 1959).

von Uslar 1938
Rafael von Uslar, Westgermanische Bodenfunde
des ersten bis dritten Jahrhunderts nach Christus
aus Mittel- und Westdeutschland. Germanische
Denkmäler der Frühzeit 3 (Berlin 1938).

Vágó/Bóna 1976
Eszter B. Vágó/István Bóna, Die Gräberfelder von
Intercisa 1. Der spätrömische Südostfriedhof
(Budapest 1976).

Vandkilde 1996
Helle Vandkilde, From Stone to Bronze. The
Metalwork of the Late Neolithic and Earliest
Bronze Age in Denmark. Jysk Arkæologisk
Selskabs skrifter 32 (Aarhus 1996).

Vandkilde 2017
Helle Vandkilde, The Metal Hoard from Pile in
Scania, Sweden. Place, Things, Time, Metals, and
Worlds around 2000 BCE. Statens Historiska
Museum, Studies 29 (Aarhus 2017).

Veeck 1931
Walther Veeck, Die Alamannen in Württemberg.
Germanische Denkmäler der Völkerwanderungs-
zeit 1 (Berlin 1931).

Veling 2018
Alexander Veling, Das spätantike Gräberfeld von
Steinhaus bei Wels. Universitätsforschungen zur
Prähistorischen Archäologie 310 (Bonn 2018).

Venclová 2013
Natalie Venclová (Hrsg.), The Prehistory of Bohe-
mia 6: The Late Iron Age – The La Tène Period
(Praha 2013).

Venclová 2016
Natalie Venclová, Němčice and Staré Hradisko.
Iron Age glass and glass-working in Central
Europe (Praha 2016).

Verma 1989
Eva M. Verma, Ringschmuck mit Tierkopfenden
in der Germania Libera. British Archaeological
Reports, International Series 507 (Oxford 1989).

Viollier 1916
David Viollier, Les sépultures du second âge du fer
sur le plateau suisse (Genéve 1916).

Voigt 1968
Theodor Voigt, Latènezeitliche Halsringe mit
Schälchenenden zwischen Weser und Oder.
Jahresschrift für mitteldeutsche Vorgeschichte 52,
1968, 143–232.

H. Wagner 2006
Heiko Wagner, Glasschmuck der Mittel- und
Spätlatènezeit am Oberrhein und den angrenzen-
den Gebieten. Ausgrabungen und Forschungen.
Bd. 1 (Remshalden 2006).

K. Wagner 1992
Karin Wagner, Studien über Siedlungsprozesse im
Mittelelbe-Saale-Gebiet während der Jung- und
Spätbronzezeit. Jahresschrift für mitteldeutsche
Vorgeschichte 75, 1992, 137–253.

Waldhauser 1978
Jiří Waldhauser (Hrsg.), Das keltische Gräberfeld
bei Jenišův Újezd in Böhmen. Archeologický
výzkum v Severních Čechách 6 (Teplice 1978).

Waldhauser 2001
Jiří Waldhauser, Encyklopedie Keltů v Čechách
(Praha 2001).

Wamser 1975
Gertrudis Wamser, Zur Hallstattkultur in Ostfrank-
reich. Die Fundgruppen im Jura und in Burgund.
Bericht der Römisch-Germanischen Kommission
56, 1975, 1–177.

Wegewitz 1944
Willi Wegewitz, Der langobardische Urnenfriedhof
von Tostedt-Wüstenhöfen im Kreise Harburg. Die
Urnenfriedhöfe in Niedersachsen 2, 5/6 (Hildes-
heim 1944).

Weiß 2019
Juliane Weiß, Paläolithischer Ringschmuck – eine
Übersicht. In: Harald Meller u. a. (Hrsg.), Ringe der
Macht. Tagungen des Landesmuseums für Vorge-
schichte Halle 21 (Halle [Saale] 2019), 261–279.

Wendling/Wiltschke-Schrotta 2015
Holger Wendling/Karin Wiltschke-Schrotta, Der
Dürrnberg bei Hallein. Die Gräbergruppe am
Römersteig. Dürrnberg-Forschungen 9 (Rahden/
Westf. 2015).

H. Werner 2001
Heike Werner, Der Hortfund von Schlöben, Saale-
Holzland-Kreis, und seine Stellung innerhalb der
frühen Eisenzeit. Alt-Thüringen 34, 2001, 174–216.

J. Werner 1969
Joachim Werner (Hrsg.), Der Lorenzberg bei
Epfach. Die spätrömischen und frühmittelalter-
lichen Anlagen. Münchner Beiträge zur Vor- und
Frühgeschichte 8 (München 1969).

J. Werner 1980
Joachim Werner, Der goldene Armring des Fran-
kenkönigs Childerich und die germanischen
Handgelenkringe der jüngeren Kaiserzeit.
Frühmittelalterliche Studien 14, 1980, 1–41.

J. Werner 1991
Joachim Werner, Expertise zu dem Bronzearmring
mit verdickten Enden und Perlleisten von Bratis-
lava-Dúbravka. Slovenska archeológia 39, 1991,
287–288.

Wick 2008
Simone Wick, Ein Rätsel der Glasgeschichte.
Keltische Glasarmringe. Archäologie der Schweiz
31/1, 2008, 30–33.

Wiechmann 1996
Ralf Wiechmann, Edelmetalldepots der Wikinger-
zeit in Schleswig-Holstein. Vom »Ringbrecher« zur
Münzwirtschaft. Offa-Bücher 77 (Neumünster
1996).

Wiegel 1994
Bert Wiegel, Trachtkreise im südlichen Hügelgrä-
berbereich. Studien zur Beigabensitte der Mittel-
bronzezeit unter besonderer Berücksichtigung
forschungsgeschichtlicher Aspekte. Internatio-
nale Archäologie 5 (Espelkamp 1994).

Wieland 1999
Günther Wieland, Die keltischen Viereckschanzen
von Fellbach-Schmiden und Ehningen. Forschun-
gen und Berichte zur Vor- und Frühgeschichte in
Baden-Württemberg 80 (Stuttgart 1999).

Wigg 1992
Angelika Wigg, Schmuck aus Bernstein, Ton-
schiefer, Lignit und Gagat. In: Rosemarie Cordie-
Hackenberg u. a., Hundert Meisterwerke kelti-
scher Kunst. Schmuck und Kunsthandwerk
zwischen Rhein und Mosel. Schriftenreihe des
Rheinischen Landesmuseums Trier 7 (Trier 1992),
203–206.

Wilbertz 1982
Otto M. Wilbertz, Die Urnenfelderkultur in Unter-
franken. Materialhefte zur Bayerischen Vorge-
schichte 49 (Kallmünz/Opf. 1982).

Willemsen 2004
Annemarieke Willemsen (Hrsg.), Wikinger am
Rhein. 800–1000. Ausstellungskatalog Rheini-
sches Landesmuseum Bonn (Utrecht 2004).

Willms 2021
Christoph Willms, Prähistorische Grabfunde aus
Frankfurt am Main. Eine Bestandsaufnahme von
den Anfängen bis zum Zweiten Weltkrieg. Schrif-
ten des Archäologischen Museums Frankfurt 31
(Regensburg 2021).

Willvonseder 1937
Kurt Willvonseder, Die mittlere Bronzezeit in Österreich. Bücher zur Ur- und Frühgeschichte 3 (Wien, Leipzig 1937).

Wójcik 1978
Tadeusz Wójcik, Pomorskie formy bransolet wężowatych z okresu rzymskiego. Materiały Zachodniopomorskie 24, 1978, 35–113.

Worsaae 1859
Jens J. A. Worsaae, Nordiske Oldsager. Det Kongelige Museum i Kjöbenhavn (Kjöbenhavn 1859).

Wührer 2000
Barbara Wührer, Merowingerzeitlicher Armschmuck aus Metall. Europe médiévale 2 (Montagnac 2000).

Zápotocká 1972
Marie Zápotocká, Die Hinkelsteinkeramik und ihre Beziehungen zum zentralen Gebiet der Stichbandkeramik. Památky Archeologické 63, 1972, 267–374.

Zápotocká 1984
Marie Zápotocká, Armringe aus Marmor und anderen Rohstoffen im jüngeren Neolithikum Böhmens und Mitteleuropas. Památky Archeologické 75, 1984, 50–130.

G. Zeller 1992
Gudula Zeller, Die fränkischen Altertümer des nördlichen Rheinhessen. Germanische Denkmäler der Völkerwanderungszeit B15 (Stuttgart 1992).

K. Zeller 2003
Kurt W. Zeller, Die »Nordgruppe« – Ein latènezeitliches Gräberfeld am Fuße des Putzenkopfes auf dem Dürrnberg bei Hallein. Fundberichte aus Österreich 42, 2003, 525–558.

Zich 1996
Bernd Zich, Studien zur regionalen und chronologischen Gliederung der nördlichen Aunjetitzer Kultur. Vorgeschichtliche Forschungen 20 (Berlin, New York 1996).

Zumstein 1966
Hans Zumstein, L'âge du bronze dans le département du Haut-Rhin (Bonn 1966).

Zürn 1970
Hartwig Zürn, Hallstattforschungen in Nordwürttemberg. Veröffentlichungen des Staatlichen Amtes für Denkmalpflege Stuttgart A16 (Stuttgart 1970).

Zürn 1979
Hartwig Zürn, Grabhügel bei Böblingen. Fundberichte aus Baden-Württemberg 4, 1979, 54–117.

Zürn 1987
Hartwig Zürn, Hallstattzeitliche Grabfunde in Württemberg und Hohenzollern. Forschungen und Berichte zur Vor- und Frühgeschichte in Baden-Württemberg 25 (Stuttgart 1987).

Zürn/Schiek 1969
Hartwig Zürn/Siegwalt Schiek, Die Sammlung Edelmann im Britischen Museum zu London. Urkunden zur Vor- und Frühgeschichte aus Südwürttemberg-Hohenzollern 3 (Stuttgart 1969).

Zylmann 2006
Detert Zylmann, Die frühen Kelten in Worms-Herrnsheim (Worms 2006).

Ørsnes 1958
Mogens Ørsnes, Borbjergfundet. Aarbøger for nordisk Oldkyndighed og Historie 1958, 1–107.

Ørsnes 1966
Mogens Ørsnes, Form og stil i Sydskandinaviens yngre germansk jernalder. Nationalmuseets skrifter, Arkæologisk-historisk række 11 (København 1966).

Verzeichnisse

Verzeichnis der Armringe

Rundstabiger Tierkopfarmring mit facettierter
 Oberseite: 1.1.3.13.1.3.
Ruthener Typ: 1.1.1.3.1.1.
Rychner Form 2: 1.1.3.10.5.
Rychner Form 3: 1.1.3.10.5.
Rychner Form 4: 1.1.1.3.2.3., 1.1.3.10.1.
Rychner Form 11: 1.1.3.10.3.
Rychner Form 13: 1.1.2.1.3.2.
Sächsisch-Thüringischer Nierenring: 1.3.3.7.3.
Sapropelitarmring mit viertelkreisförmigem
 Querschnitt: 2.6.3.
Sattelförmig eingebogener Armring: 1.2.2.3.
Sattelförmiger Armring mit Steckverschluss:
 1.2.2.3.
Savièse-Typ: 1.1.2.1.3.1.
Schaffhausener Typ: 1.1.1.2.3.2.
Scharnierarmband: 1.2.8.1.1., 1.2.8.1.2.
Scharnierarmband mit Steckverschluss: 1.2.8.1.
Scheibenarmband Typ Deißwil: 1.3.3.10.2.
Scheibenförmiger Gagatring: 2.6.5.
Scheibenring vom Elsässischen Typ: 2.1.2.
Schenkoner Typ: 1.1.1.2.7.1.3.
Schildkopfarmring: 1.1.3.13.3.3.
Schlangenarmband: 1.2.6.7.
Schlangenarmring: 1.1.3.13.2.
Schlangenkopfarmring: 1.1.3.13.2., 1.1.3.13.2.4.
Schlichter Armring mit rundem Querschnitt:
 1.1.1.1.1.1.
Schlüter Form 1: 1.3.3.4.2.
Schlüter Form 2: 1.3.3.4.2.
Schlüter Form 3: 1.3.3.4.2.
Schmales flach gewölbtes Manschettenarmband:
 1.1.3.7.3.5.1.
Schmaler geschlossener Armring mit gekerbtem
 Zickzackband: 1.3.2.4.3.
Schmaler geschlossener Armring mit Kerb- oder
 Stempelverzierung: 1.3.2.4.
Schmaler geschlossener Armring mit Strich-
 gruppen: 1.3.2.4.1.
Schmaler offener Armring mit gekerbtem Zick-
 zackband: 1.1.1.2.1.5.
Schmales Armband mit schwach eingezogenen
 Enden: 1.1.3.7.3.4.1.
Schmales geschlossenes Armband mit Kreis-
 augenmuster: 1.3.2.4.6.
Schmales gewölbtes Armband: 1.1.1.2.3.1.

Schmales gewölbtes Armband mit eingerollten
 Enden: 1.1.2.1.2.2.
Schmales längs geripptes Armband mit gerade
 abschließenden Enden: 1.1.1.3.8.2.4.
Schmales Tonnenarmband: 1.1.1.2.4.1.
Schmales unverziertes Armband: 1.3.1.5.
Schmales verziertes Armband: 1.1.1.2.1.7.
Schmidt Typ E1a: 1.1.3.8.1.
Schmidt Typ E1b: 1.1.3.8.3.
Schmidt Typ E2a: 1.1.3.8.2.
Schmidt Typ E2b: 1.1.3.8.4.
Schmidt Typ G: 1.3.3.9.2.
Schnegaer Variante: 1.3.3.7.1.
Schötzer Typ: 1.1.3.6.4., 1.1.3.7.2.2.
Schwach profilierter Steigbügelring: 1.1.1.2.7.2.2.
Schwalheimer Variante: 1.1.2.1.4.2.2.
Schwerer reichverzierter Armring mit Strichver-
 zierung: 1.1.1.2.2.10.1.
Schwurring: 1.1.3.5.
Segmentierter Armring: 1.1.1.2.7.3.
Segmentierter Armring mit kräftiger Profilierung:
 1.1.1.2.7.3.1.
Segmentierter Armring mit langen Zierfeldern:
 1.1.1.2.7.3.3.
Segmentierter Armring mit schwacher Profilie-
 rung: 1.1.1.2.7.3.2.
Sehr hohes Lignitarmband: 2.6.10.
Seon-Typ: 1.2.2.1.
Sinsheimer Typ: 1.3.3.6.3.
Sinzenhofer Form: 1.1.3.7.3.2.
Sion-Typ: 1.1.3.10.1.
Sissacher Typ: 1.1.1.2.7.1.3.
Spange mit profilierten Hohlbuckelenden:
 1.1.3.9.2.7.
Später Nierenring: 1.3.3.7.5.
Speyerer Typ: 1.1.2.1.4.2.1.
Spondylusarmring: 2.4.1.
Stabförmiger Armring mit Haken-Ösen-Ver-
 schluss: 1.2.6.5.1.
Stabförmiger unverzierter Gagatarmring: 2.6.2.
Steggruppenring Typ Dienheim: 1.1.3.5.1.
Steggruppenring Typ Haimberg: 1.3.3.6.3.
Steggruppenring Typ Lindenstruth: 1.1.3.5.3.
Steggruppenring Typ Pfeddersheim: 1.1.3.5.2.
Steigbügelarmring mit glattem Bügel und ver-
 zierten Enden: 1.1.1.2.7.2.6.

Typ Dörflingen: 1.2.2.1.
Typ Dotzingen: 1.1.1.2.3.2.
Typ Drône-Savièse: 1.1.2.1.3.1.
Typ Dübendorf: 1.1.1.2.2.3.
Typ Echernthal: 1.1.1.3.7.3.
Typ Effretikon-Illnau: 1.1.1.2.4.2.
Typ Eich: 1.1.1.2.2.5.4.
Typ Eich-Schenkon: 1.1.1.2.7.1.3.
Typ Elsass: 2.1.2.
Typ Estavayer: 1.1.1.2.2.4.3.
Typ Framersheim: 1.1.2.1.4.2.2.
Typ Gammertingen-Wolfsheim-»Baden«: 1.1.3.5.1.
Typ Gorgier: 1.1.2.1.2.2.
Typ Groß Bieberau: 1.1.3.5.2., 1.1.3.5.3.
Typ Grossaffoltern: 1.1.1.2.4.2., 1.3.2.4.5.
Typ Grüningen: 1.1.1.2.7.1.1.
Typ Guévaux: 1.1.2.1.3.2.
Typ Guyan-Vennes: 1.1.3.3.3.2.
Typ Haimberg: 1.3.3.6.3.
Typ Haitz: 1.1.1.2.2.6.3.
Typ Hallstatt Grab 49: 1.1.3.7.2.1.
Typ Hallstatt Grab 68: 1.1.3.7.2.2.
Typ Hallstatt Grab 658: 1.1.1.3.7.2.
Typ Hallstatt Grab 944: 1.1.3.7.2.3.
Typ Hallwang, gerippt: 1.1.1.2.8.4., 1.1.1.3.6.4.
Typ Hallwang, unverziert: 1.1.1.1.1.1.
Typ Hanau: 1.1.3.4.1.
Typ Haßloch: 1.1.3.4.2.
Typ Hemishofen: 1.1.1.1.1.1.
Typ Hilterfingen: 1.1.3.6.1.
Typ Homburg: 1.1.1.3.2.2.
Typ Ins: 1.1.1.2.4.2., 1.1.1.2.7.1.3.
Typ Isergiesel: 1.1.1.1.3.2.
Typ Kærbyholm: 1.1.1.2.1.8.
Typ Kattenbühl: 1.1.3.10.6.
Typ Klettham: 1.1.3.2.9.
Typ Kneiting: 1.1.1.3.11.4.1.
Typ Kneiting mit Doppelspiralenden: 1.1.2.3.3.3.
Typ Knutwil: 1.1.1.2.4.2.
Typ Kochendorf-Groß Bieberau-Lindenstruth:
 1.1.3.5.2., 1.1.3.5.3.
Typ Kronstorf-Thalling: 1.1.3.7.2.3.
Typ Lausanne: 1.1.3.6.5.
Typ Lauterach: 1.3.4.2.1.
Typ Leibersberg: 1.1.1.3.4.4.
Typ Lens: 1.1.1.3.8.1.2.
Typ Lensburg: 1.1.1.2.4.2.

Typ Lindenstruth: 1.1.3.5.2., 1.1.3.5.3.
Typ Linz-Lustenau: 1.1.3.7.2.3.
Typ Longirod: 1.2.9.1.
Typ Lüneburg: 1.1.1.2.8.5.
Typ Lyssach: 1.1.1.2.3.1.
Typ Mainflingen: 1.1.1.2.2.5.3.
Typ Montefortino: 2.7.2.1.
Typ Morges: 1.1.2.1.4.2.3.
Typ Mörigen: 1.1.3.10.5.
Typ Neuchâtel: 1.1.3.7.1.3.3.
Typ Nieder-Flörsheim: 1.1.1.2.2.4.1.
Typ Niederschneiding: 1.1.3.6.4.
Typ Ober-Lais: 1.1.1.2.8.2.
Typ Obfelden: 1.1.1.2.4.2.
Typ Oldesloe: 1.1.1.2.2.10.5.
Typ Ottensheim: 1.1.1.3.7.1.
Typ Pécs: 1.1.3.2.7.1.
Typ Pfeddersheim: 1.1.3.5.2.
Typ Pfullingen: 1.1.1.3.4.1.
Typ Pratteln: 1.1.1.2.3.2.
Typ Publy: 1.1.1.3.2.1.
Typ Rainrod: 1.1.1.2.1.1.
Typ Ruthen-Wendorf-Oderberg: 1.1.1.3.1.1.
Typ Schaffhausen-Wolfsbuck: 1.1.1.2.3.2.
Typ Schötz: 1.1.3.6.4., 1.1.3.7.2.2.
Typ Seon: 1.2.2.1.
Typ Sinsheim-Fulda-Vadrup: 1.3.3.6.3.
Typ Sion: 1.1.3.10.1.
Typ Sissach: 1.1.1.2.7.1.3.
Typ Speyer: 1.1.2.1.4.2.1.
Typ Subingen: 1.1.1.2.3.1., 1.1.1.2.4.2.
Typ Szentendre: 1.1.3.2.7.1.
Typ Thunstetten: 1.3.2.1.
Typ Traunkirchen: 1.1.3.7.2.1.
Typ Tschugg: 1.1.1.3.8.1.2.
Typ Uelzen: 1.1.1.2.2.10.4.
Typ Unterbimbach: 1.1.3.7.3.3.
Typ Valangin: 1.2.6.2.1.
Typ Velp: 1.2.6.5.
Typ Verona: 1.1.3.2.8.
Typ Vinelz: 1.1.3.10.2.
Typ Wallertheim: 1.1.1.2.2.5.1.
Typ Wallis: 1.1.1.2.1.3.
Typ Wangen: 1.1.1.3.4.2.
Typ Wetzikon: 1.1.1.2.3.2.
Typ Wyhlen: 1.1.3.1.3.
Uelzener Armband: 1.1.1.2.2.10.4.

Verzeichnis der Armspiralen

Verzeichnis der Beinringe

Verzeichnis der Bergen

Zu den Autoren

Angelika Abegg-Wigg (Jahrgang 1961) hat in Erlangen und Kiel Ur- und Frühgeschichte, Klassische Archäologie, Kunstgeschichte sowie Buch- und Bibliothekskunde studiert. Die Magisterprüfung legte sie 1987 ab. Ihre Promotion erfolgte 1992 mit einer Arbeit zu römerzeitlichen Grabhügeln an Mittelrhein, Mosel und Saar. Nach Beschäftigungen am Rheinischen Landesmuseum Trier, an der Römisch-Germanischen Kommission des Deutschen Archäologischen Instituts in Frankfurt a. M. und an der Christian-Albrechts-Universität zu Kiel arbeitet sie seit 2003 am Museum für Archäologie Schloss Gottorf in Schleswig. Als Kuratorin ist sie für die Eisenzeit zuständig. Ihr Forschungsschwerpunkt ist die Gräberarchäologie der Römischen Kaiserzeit Nord- und Mitteleuropas. Gemeinsam mit Ronald Heynowski hat sie in der Reihe *Bestimmungsbuch Archäologie* den Band »Halsringe« bearbeitet.

Ronald Heynowski (Jahrgang 1959) hat in Mainz und Kiel Vor- und Frühgeschichte, Ethnologie und Anthropologie studiert. In seiner Dissertation widmete er sich dem eisenzeitlichen Trachtenschmuck Mitteldeutschlands. Zentrales Thema seiner Habilitationsschrift sind die Wendelringe, eine charakteristische Halsringform der Bronze- und frühen Eisenzeit in Mittel- und Nordeuropa. Vorgeschichtlicher Schmuck steht auch im Mittelpunkt seiner weiteren wissenschaftlichen Publikationen. Er arbeitet seit mehr als 25 Jahren am Landesamt für Archäologie Sachsen in Dresden. Zu seinen Aufgabengebieten gehören dort die Fundstelleninventarisation, das wissenschaftliche Archiv und die Luftbildarchäologie. In der Reihe *Bestimmungsbuch Archäologie* sind unter seiner Federführung die Bände »Fibeln«, »Nadeln« und »Gürtel« entstanden. Ferner hat er an den Bänden »Kosmetisches und medizinisches Gerät«, »Halsringe« und »Messer und Erntegeräte« mitgearbeitet.

Abbildungsnachweis

Fotos

Bonn, LVR-LandesMuseum Bonn: [Armring]
1.1.1.2.7.3.1., 1.2.1.1., 1.2.8.2., 1.3.3.5.1., 2.6.1.,
2.6.8. (Fotos: J. Vogel).

Dresden, Landesamt für Archäologie Sachsen:
[Armring] 1.1.1.2.2.1.2., 1.1.1.2.2.10.1.,
1.1.1.3.3.1. (Fotos: M. Jehnichen), [Armspirale]
1.5., 3.1. (Fotos: U. Wohmann).

Erding, Museum Erding: [Armring] 2.7.2.6.,
2.7.2.7.2., 2.7.2.14. (Fotos: H. Krause).

Essenbach, Archäologisches Museum Essenbach:
2.1. (Foto: R. Graf).

Hamburg, Archäologisches Museum Hamburg:
[Armring] 1.1.3.7.3.5.2., 1.1.3.9.2.2., 2.2.2.1.,
[Armspirale] 2.7., [Berge] 3.1. (Fotos: T. Weise).

Hannover, Landesmuseum Hannover: [Armring]
1.1.3.13.3.2. (Foto: V. Meier), 1.3.3.4.2. (Foto:
U. Bohnhorst), [Beinring] 1.1.2.6.2., 1.1.2.8.2.
(Fotos: V. Meier), 1.2.1.2. (Foto: U. Bohnhost).

Rastatt, Archäologisches Landesmuseum
Baden-Württemberg, Zentrales Fundarchiv:
[Armring] 1.1.1.2.4.2., 1.1.3.2.4., 1.1.3.6.5.,
1.1.3.7.2.6.1., 1.1.3.12.1., 1.1.3.13.2.3.,
1.1.3.13.3.5., 1.2.2.2., 1.2.3.2., 1.2.3.3., 1.2.6.1.2.,
1.2.8.3., 1.3.3.11.2., 1.3.4.2.1., 2.4.1., 2.6.11.,
2.7.1.1., [Armspirale] 1.2., 2.8., 4.2., [Berge] 4.1.,
4.2. (Fotos: M. Hoffmann).

Schleswig, Museum für Archäologie Schloss
Gottorf, Stiftung Schleswig-Holsteinische
Landesmuseen Schloss Gottorf: [Armring]
1.1.1.3.8.2.2., 1.1.3.10.3., 1.1.2.3.1., 1.1.3.8.1.,
1.2.5.2., 1.3.3.7.1., 1.3.3.12.2., 1.3.4.1.3.,
[Armspirale] 2.5.

Zeichnungen

Die Objektzeichnungen und Textabbildungen
stammen von Ronald Heynowski. Die verwende-
ten Vorlagen sind unter dem jeweiligen Literatur-
nachweis aufgeführt. Der Maßstab beträgt
einheitlich 2 : 3.

Reihe »Bestimmungsbuch Archäologie«

In Vorbereitung:
LANZEN- UND PFEILSPITZEN

Zu beziehen im Buchhandel oder
beim Deutschen Kunstverlag
Ein Verlag der Walter de Gruyter GmbH
Berlin Boston
www.deutscherkunstverlag.de
www.degruyter.com